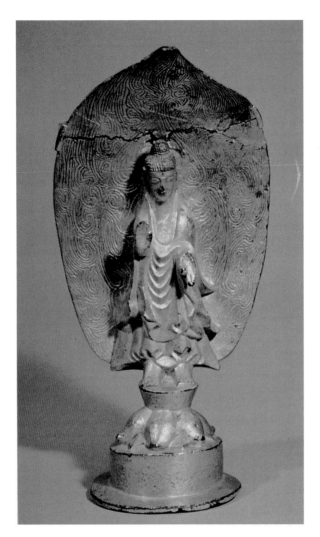 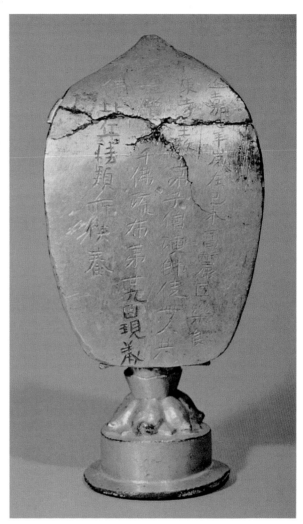

원색도판 1 __ 〈연가7년명 금동여래입상〉, 539년 추정, 높이 16.3cm, 국보 제119호, 국립중앙박물관

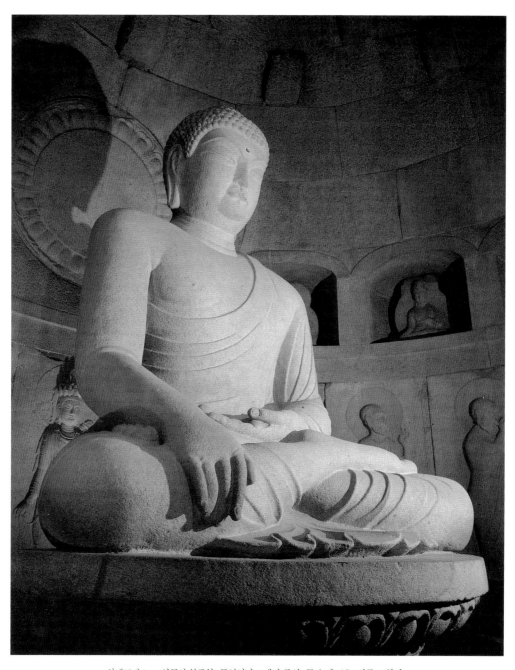

원색도판 2 __ 석굴암 본존불, 통일신라, 8세기 중엽, 국보 제24호, 경주 토함산

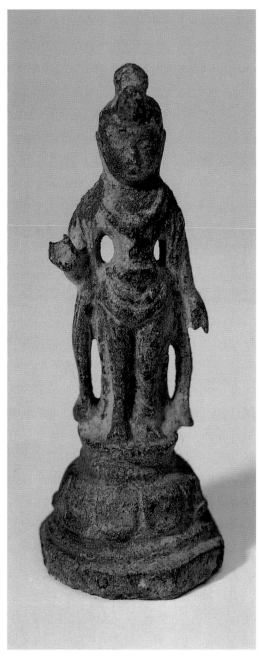 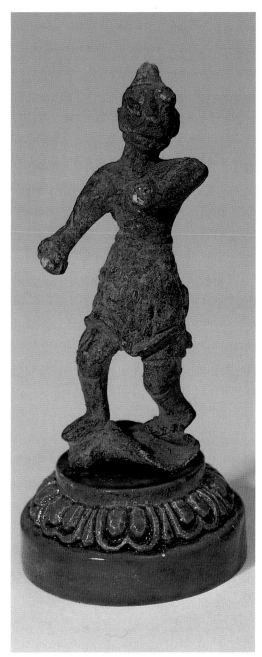

원색도판 3 __ 〈금동관음보살입상〉, 신라, 7.4cm, 석장사지 출토 원색도판 4 __ 〈금동신장입상〉, 신라, 10.7cm, 석장사지 출토

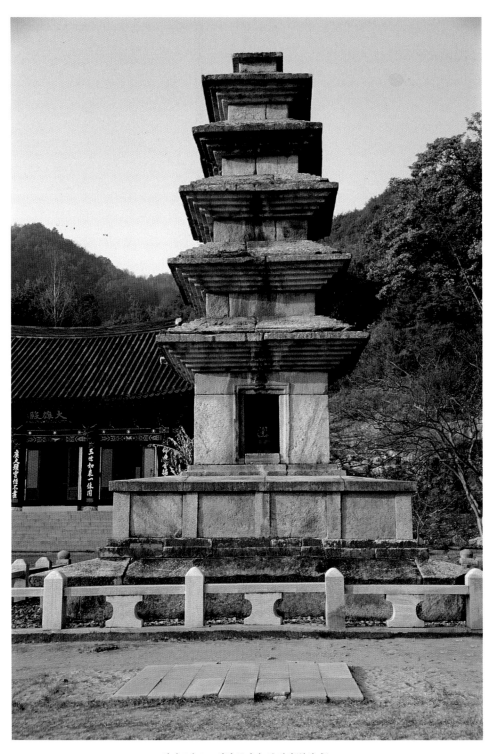

원색도판 5 __ 선산 죽장사 5층석탑(복원 후)

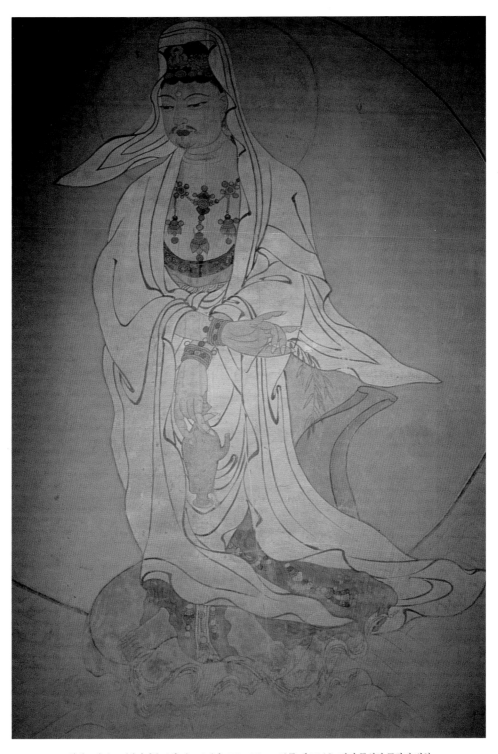

원색도판 6 __ 〈백의관음보살도〉, 1476년, 270×210cm, 보물 제1314호, 강진 무위사 극락전 벽화

원색도판 7 __ 〈백의관음보살도〉의 노비구, 강진 무위사 극락전 벽화

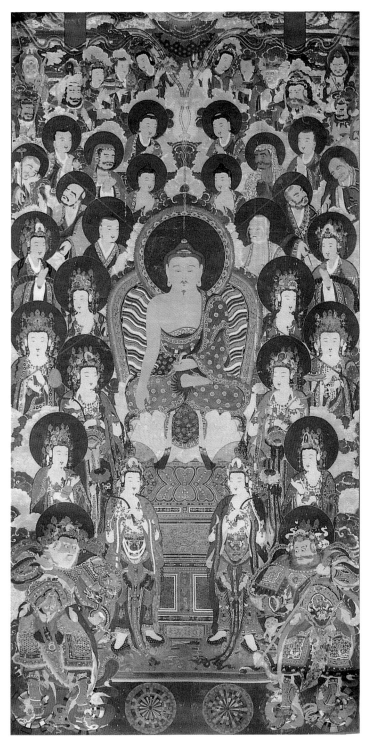

원색도판 8 __ 〈영산회상도〉, 1744년, 마본에 채색, 644×298cm, 보물 제670호, 김천 직지사 대웅전

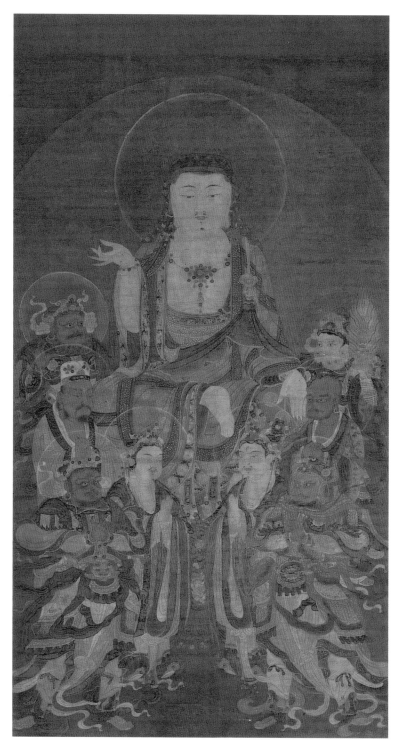

원색도판 9 __ 〈지장보살도〉, 고려, 비단에 채색, 104.3×55.6cm, 보물 제784호, 호암미술관

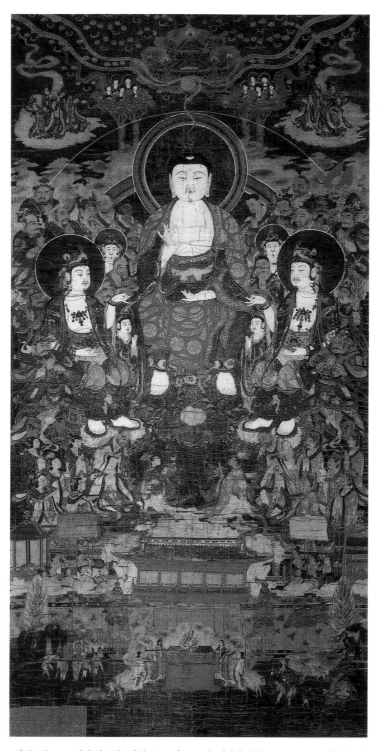

원색도판 10 __ 회전 필, 〈미륵하생도〉, 고려, 1350년, 비단에 채색, 178×90.3cm, 일본 신오인

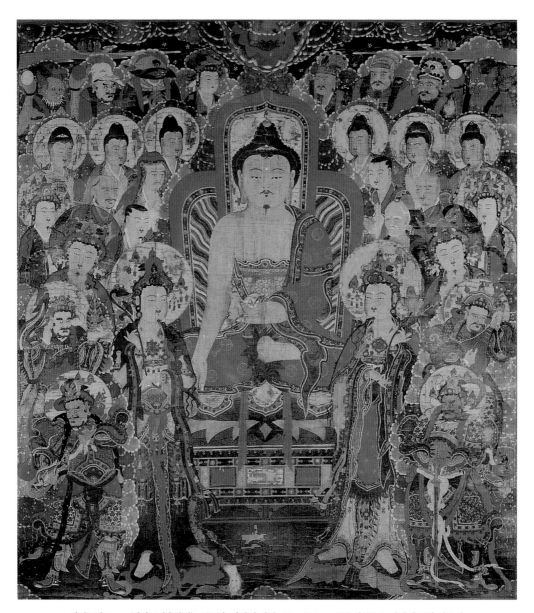

원색도판 11 __ 〈석가모니후불탱〉, 1693년, 마본에 채색, 458×407cm, 보물 제578호, 여천 흥국사 대웅전

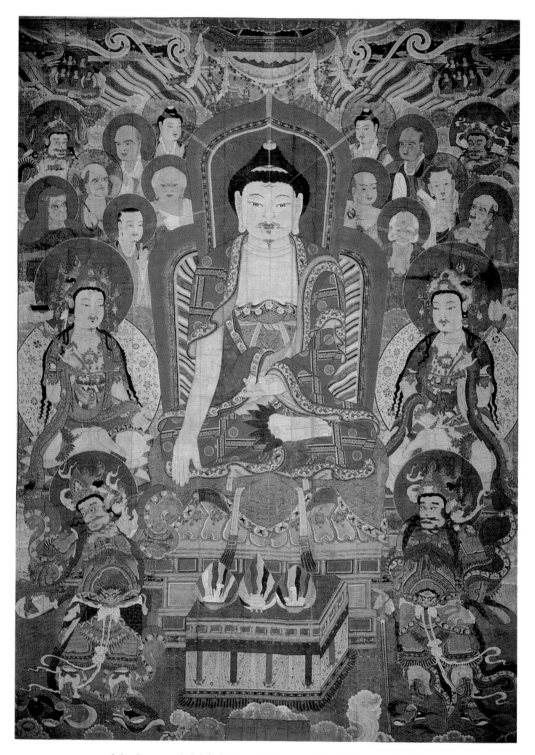

원색도판 12 __ 구례 화엄사 괘불, 1653년, 마본에 채색, 1,009×731cm, 국보 제301호

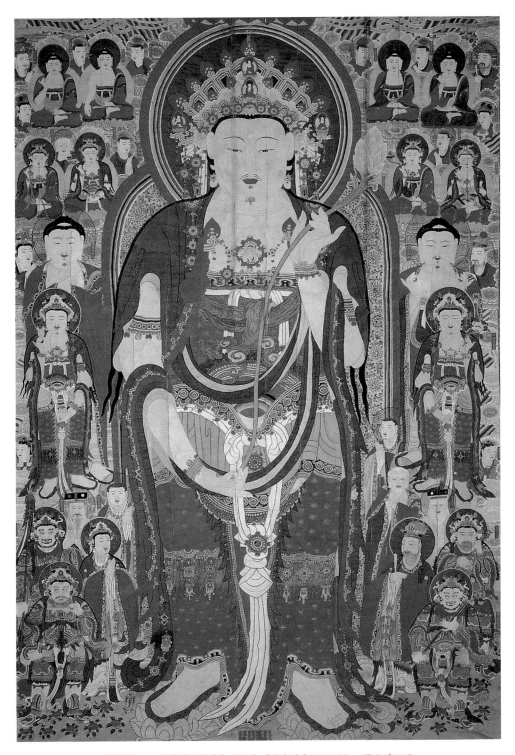

원색도판 13 __ 청양 장곡사 괘불, 1673년, 마본에 채색, 809×566cm, 국보 제300호

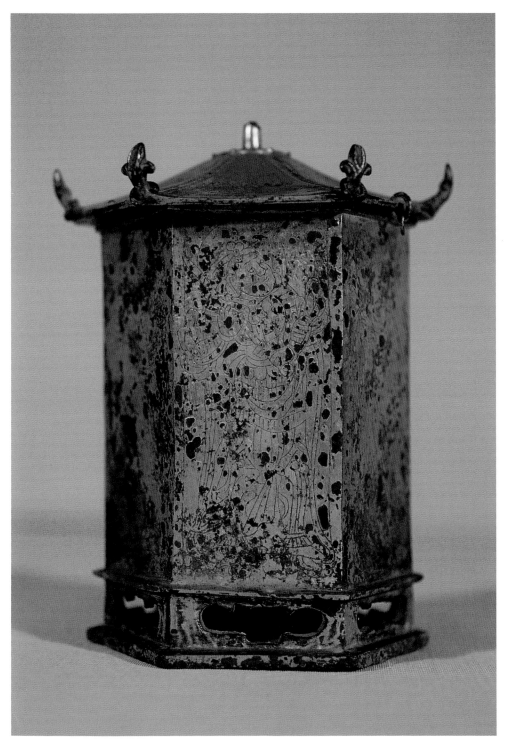

원색도판 14 __ 〈금동육각사리함〉, 통일신라, 8세기, 17×5.8cm, 국보 제208호, 직지사

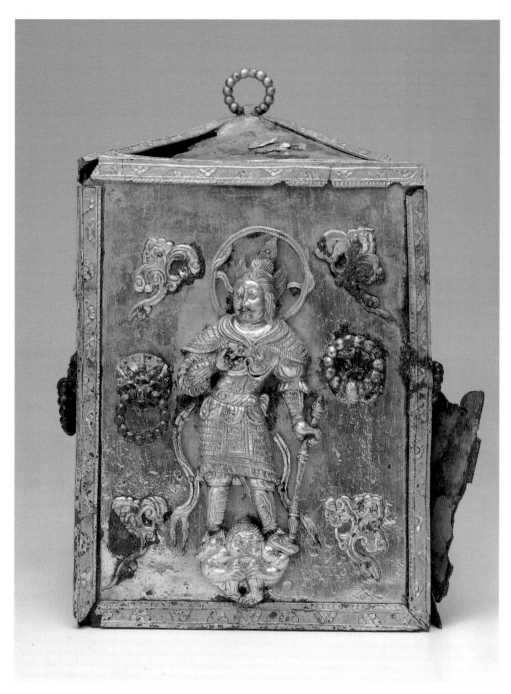

원색도판 15 __ 감은사 동탑 발견 〈금동사리외함〉, 통일신라, 682년경, 국립중앙박물관

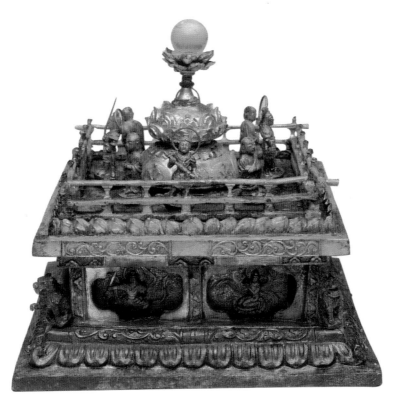

원색도판 16 __ 감은사 동탑 발견 〈금동사리내함〉

원색도판 17 __ 감은사 동탑 발견 〈금동사리내함〉 윗면

大方廣佛花嚴經十通品第廿

卷卅四　新譯

백지묵서대방광불화엄경 (白紙墨書大方廣佛華嚴經)

원색도판 18 __ 백지묵서대방광불화엄경, 통일신라, 754-755년, 백지에 묵서, 29×1,400cm, 국보 제196호, 호암미술관

한국 불교미술 연구

한국 불교미술 연구

초판 1쇄 발행 | 2004년 2월 25일
초판 5쇄 발행 | 2009년 3월 5일

지은이 | 장충식
발행인 | 전재국

본부장 | 이광자
주간 | 이동은
편집팀장 | 강혜진
미술팀장 | 조성희
마케팅실장 | 정유한
마케팅담당 | 윤주환
제작 | 박순이

발행처 | (주)시공사
출판등록 | 1989년 5월 10일(제3 – 248호)

주소 | 서울특별시 서초구 서초동 1628 – 1 (우편번호 137 – 879)
전화 | 편집 (02) 2046 – 2844 · 영업 (02) 2046 – 2800
팩스 | 편집 (02) 585 – 1755 · 영업 (02) 588 – 0835
홈페이지 | www.sigongart.com

ISBN 978-89-527-3033-6 93600

한국 불교미술 연구

장충식

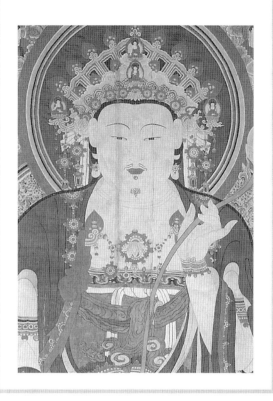

차례

제3장 불교회화: 佛教圖像의 이해 ──────────── 131

머리말

1960년대 초 격랑의 시기에 멋모르고 찾은 동국대 인도철학과에서 서산 마애 불상과 꼭 닮은 황수영 선생님을 만난 것이 어쩌면 내 인생의 행로를 바꾸는 계기 가 되었다고 생각된다. 당시 선생께서는 학과의 주임교수로 계셨는데 근엄하면서 도 자상하셨고, 현장 수업이 있을 때는 언제나 학생들보다 먼저 유적지에 도착해 유물을 살피시던 그 모습이 지금도 눈에 선하다.

불교미술사 강의는 매양 열강이셨는데 석굴암을 비롯해 신라 도성의 '寺寺星 張 塔塔雁行'과 백제의 '砂宅智積碑'로 끝없이 이어졌고, 원서를 강독하던 인도고 고학 강의에서도 어느새 토함산 석굴암으로 귀결되는 것이 다반사였다. 강의는 매 학기 계속되다시피 했는데 선생께서 지니신 석굴암에 대한 학문적 고뇌가 학생들 을 통해 발산되고 있었음을 알게 된 것은 훨씬 뒤의 일이었다. 1967년 봄 선생을 따 라 대왕암 발견에 참여함으로써 매학기 석굴암 강의를 왜 그처럼 열강하셨는지 비 로소 알게 되었기 때문이다. 석굴암에서 출발해 도보로 꼬박 하루가 걸려 도착한 감은사지 초가집에서의 1박은 참으로 인상적이었고, 다음날 배를 띄워 도달한 대왕 암에서의 감동은 선생께서도 초답의 땅이어서 그 때의 충격은 대단하셨던 것 같다.

선생께서는 자주 "유물이 말할 때까지 기다려라."는 교훈을 주셨는데 학부 때 는 잘 알지도 못하고 건성으로 지나쳤으나 40년이 지난 지금에야 그 깊은 뜻을 조 금은 알 것 같다. 그 후 "학문을 통해 알았다는 것은 바닷가의 수많은 모래알 가운 데 몇 알을 주운 것에 불과하다."는 대학원에서 주신 말씀에서 학문에의 겸양을 배 웠으며, 지금 필자에게 조금의 부지런함이라도 있다면 이는 박물관에서 선생을 모 실 때 당신 몸에 배인 근면함을 배운 덕분일 것이다.

그 외에도 학문적 영향을 주신 여러분이 계신데, 외람되지만 이 사람의 글 속 에 禪적인 분위기가 조금이라도 있다면 그것은 대면할 때마다 전율을 느낄 정도로 강렬했던 극락암 경봉노사의 섬광과 같은 눈빛에서 얻어진 것이다. 도덕적 기준 역 시 동국대학교 이사장을 지내신 벽안 은사님의 "언제라도 경우를 잃지 말라."는 평 범한 말씀이 큰 본보기가 되었다. 아울러 이기영, 서경수 두 선생님의 애정어린 지 도와 함께 불교서지학을 일러주셨던 조명기 전 총장님의 큰사랑을 잊을 수 없다. 또한 사원경제를 강의하시던 이재창 학장님은 지금도 초원을 누비는 노익장을 과 시하시니 이 같은 홍복이 없다는 생각이다. 음덕을 주시던 거목들은 유명을 달리하 셨으나 황수영 선생은 지금도 노쇠한 몸으로 종종 연구실을 찾아 변함없는 관심을 주시니 이 또한 무상 속에 작은 위안이 아닐 수 없다.

이 책에 실린 총 20편의 논문은 그간 30여 년에 걸쳐 써온 50여 편의 논문 가 운데 책의 체재와 내용을 갖추기 위해 1차로 선정한 것이지만 이들 역시 위에 언급

한 분들의 교시와 그들로부터 받은 자양분의 결과다.

　제1장 불교조각편 가운데 연가7년명 고구려 불상에 관한 글은 금석문에 대한 필자의 작은 관심에서 비롯된 것으로 조상명에 대한 그간의 오독을 바로 잡은 것이고, 석굴암에 관한 글은 석굴암 조각의 오랜 물음에 대한 필자 나름의 해답을 제시하고자 한 것이다. 또 석장사지와 석양지에 대해서는 근래 견해를 달리하는 이도 있으나 기존의 주장에 별다른 문제될 것이 없어 그대로 실었다.

　제2장 석조건축은 석조계단고의 경우 기존의 글에서 북한 불일사의 자료를 빼고 통도사와 금산사 계단만을 중점적으로 줄여 실었고, 선산 죽장사 석탑에 관한 글은 석탑 복원의 모순점을 지적하고 시정을 촉구한 것이다. 사천왕사지 단석에 대한 고찰은 명랑법사의 문두루 비법으로 당나라의 군사를 물리쳤던 단석에 대해 해명하고자 한 글로서 이는 『삼국유사』에 기록된 바와 같이 일연이 직접 목격한 현장 유적에 대한 입증을 시도한 것이다.

　제3장 불교회화 역시 교리적 바탕에 입각해 그간의 오류를 지적하고 올바른 도상적 해석을 시도한 글들로 구성되었다. 즉 불화에 대한 기초학적 결함이 한국불화 연구에 큰 장애 요인이 되고 있으므로 이에 대한 교학적 접근을 시도함으로써 이를 해소하려고 노력했다. 그 가운데 조선초기 무위사 백의관음 벽화는 의상의 낙산관음 설화를 형상화한 한국 수월관음도의 특성을 잘 보여주는 작품으로, 이에 대한 논문은 묵서 게찬과 화기 고찰을 통해 이 벽화 역시 선적 동기를 부여하는 한국불화의 특징으로 이해하려 한 글이다. 그리고 조선시대 대표적 불화 양식인 삼세불화에 대한 도상적 접근이나 사천왕의 배치 형식과 괘불에 대한 논문은 모두 학계에서 통용되었던 그간의 오류를 지적한 것으로 역시 객관적 검증을 필요로 하고 있다. 이 문제에 대해서는 미술사에 있어서 작품의 해석은 글자보다도 도상이 우선한다는 견해로써 그 해답을 구하고 있다.

　제4장과 제5장 역시 현장 유물의 조사와 함께 이를 입증하려는 글들로 구성했는데 도리사 사리구의 조사는 국보 사리구의 출세 경위와 조성 연대를 밝히고, 만불산의 경우 『삼국유사』에 기록된 만불산의 실재 사실을 입증하고자 시도한 글이다. 그리고 사경의 경우 신라, 고려의 금은자대장경의 실존과 함께 의상법사의 새로운 저술인 일승발원문의 발견 경위와 내용을 밝힌 글들로 구성되었다.

　끝으로 제6장은 새로 발견된 금석문 자료의 해석과 더불어 불교미술의 시야를 확대함으로써 이에 대한 재해석을 시도한 글들로 구성되었다. 미륵암 시장군비는 비편에 불과하지만 삼국통일 전쟁에 참여한 당나라의 장수 시장군의 역할을 알려주는 새로운 자료임을 지적하고, 통도사 배례석에 대해서는 위각 사실을 밝혀 조성 연대를 해명했다. 그리고 『삼국유사』에 관한 두 편의 글은 탑상편의 체재를 중점적

으로 검토해 그 오류를 지적한 내용이다.

이 글들은 집필 당시에는 각각의 문제의식을 지니고 있었으나 이제는 별개가 아니라 모두 하나의 연관 속에 있다고 느끼게 되는 것은 불교미술이 지닌 융합성에서 이해될 것으로 보인다. 다만 오랜 기간에 걸쳐 쓴 글들이기에 한자 용어가 거듭 사용될 때는 한글로 전환했고, 경우에 따라서는 본래의 의미를 최대한 살리면서 풀어썼다. 그러나 논지에는 별다른 변화가 없도록 했음을 밝혀둔다.

사진 자료의 사용에는 필자의 사진 외에도, 신구대학 안장헌 교수, 성보문화재연구원 원장 범하스님의 배려와 국립문화재연구소, 호암미술관, 호림박물관 그리고 시공사의 도움이 컸다. 이 자리를 빌어 감사의 말씀을 드린다.

이 책이 엮어지기까지는 참으로 많은 사람들의 도움을 받았다. 동국대 미술사학과의 동료교수인 정우택 박사는 책의 간행을 주선하고 총괄했으며, 박물관의 장희정 박사와 강영철·정옥경 강사는 컴퓨터 입력을 비롯해 기획과 자문을 맡아주었다. 그리고 도판을 찾고 정리하는 데는 박물관의 이용진·위현정 연구원과 석사과정 김순아 양의 도움을 받았으며 또 원고의 교정과 색인 작업은 박사과정의 조인희·김보형 양이 수고해 주었다. 이들 모두의 헌신적 도움과 학문적 열정에 고마움과 찬사를 아끼지 않는다.

또한 이 책의 출간을 독려해 주신 시공사의 전재국 사장과 한국미술연구소의 홍선표 소장, 김선정 연구원, 시공아트 심종만 국장과 디자인실 여러분께 깊은 감사를 드린다. 김선정 연구원의 빈틈없는 교정과 좋은 의견들은 불교미술의 객관성 확보에 큰 도움이 되었다. 아울러 부족하겠지만 이 책이 한국 불교미술의 저변 확대에 작은 디딤돌이라도 된다면 그보다 큰 기쁨이 없겠다.

2004년 1월 30일, 동안거 해제일을 기다리며
광교산하에서 장충식 삼가 씀

제1장
불교조각: 오랜 물음에 대하여

1. 延嘉七年銘 금동불상 再考

I. 머리말

 銘文이 있는 우리나라의 고대 불상 가운데 〈延嘉七年銘 金銅佛像〉처럼 초미의 관심사가 되었던 불상도 일찍이 없었다. 이 불상은 발견 초기부터 국적 문제나 제작 연대에 이르기까지 수많은 논란을 일으켰으며, 특히 제작 연대에 대해서는 미술 사학계에서도 새롭게 주목하고 있다. 이는 널리 알려진 바와 같이 이 불상의 광배 뒷면에 비교적 자세하게 음각된 조상명의 해석에 따른 결과이기도 하지만 이 불상이 발견된 지 40여 년을 바라보는 지금에 이르기까지 그 같은 논의가 반복되고 있다는 것은 그 정체성에 대한 올바른 해명이 이루어지지 못한 결과라 할 것이다.

 이 불상이 고구려의 在銘 금동불상을 대표한다는 데는 아무런 이의가 없는 듯하지만, 명문의 해석이나 연대관에 대하여 구구한 해석이 난무하고 있어 부득이 이에 대한 재해석이 요청된다. 본고에서는 1960년대 이후 학계의 연구 성과에 의지해 양식적 구명에 따른 연대관을 좀더 명확히 해야 할 것이며, 나아가 정확한 명문 판독을 통해 그간의 여러 誤讀 사례에 대한 필자의 견해를 밝힘으로써 이 불상에 대한 더 이상의 소모적 논의를 지양하고자 한다.

 먼저 양식 해명을 위해 학계에 알려진 기존의 견해를 종합하고 당시의 중국측 자료를 원용할 것이며, 명문의 판독에 있어서는 지금까지 읽혀지고 있는 몇몇 사례의 오류를 지적해 이를 바로 잡아야 할 것이다. 다시 말하면 '延嘉'라는 고구려의 逸年號를 두고 오르내리는 60甲子의 己未年은 당시 유행한 중국 불상 양식과 비교, 유추를 통해 혼란을 야기하고 있는 연대관을 더욱 명확히 해야 할 것이다. 그간 학계는 음각된 조상명에 대한 실질적인 조사가 부족한 편이었다. 즉 글자의 형태 자체에 대한 實査가 부족했을 뿐 아니라 용어의 구사에 있어서도 신중하지 못했다. 그러므로 본 논문에서는 음각된 글자 모양 그대로의 原態에 입각해 이를 조사하고자 한다. 동시에 명문 판독에는 이해의 폭을 넓히기 위해 좀더 정밀한 사진 자료를 원용함은 물론 문헌 자료에서 여러 용례를 활용하고, 문자의 古拙한 陰刻劃에 대한

정밀한 조사를 병행할 것이다. 이와 더불어 근래에 북한의 문화재를 소개하는 도록 가운데 〈延嘉七年銘 金銅一光三尊像〉이 학계에 관심을 모으고 있는데, 이에 대해서도 명문을 통해 해명될 수 있을 것이다.

II. 발견 경위와 출토지 문제

1963년 7월 16일 경남 의령군 대의면 下村里 산 40번지에서 이 동네 姜甲順 씨 (당시 39세) 母子가 발견한 이 불상은 광배에 음각된 조상명이나 양식에 있어서 고구려 불상으로 보는 데는 별다른 이견이 없었으나 그 출토지가 고구려의 故土가 아닌 고신라였던 점에서 발견 초기부터 학계에 화제를 불러일으켰다.[1] 불상은 사퇴로 퇴적된 돌무더기의 자갈을 채취하던 지하 약 30cm 지점에서 발견되었다.[2] 다시 말해 이 불상이 발견된 곳은 사원지가 아니며 어떠한 종교적 흔적도 없을 뿐 아니라, 인위적으로 불상을 안장한 것으로 확인됨으로써 6·25 당시 어떠한 경로를 통해 南下한 북한의 병사에 의해 이곳에 매장되었다고 추정했다.[3]

그러나 의심스러운 것은 이 불상이 전쟁터에 나가는 병사에게 주어진 일종의 호신불로는 불상이 너무 크고 무겁다는 점이다. 무엇보다 격렬한 전쟁터에서 파손되기 쉬우며 무겁고 불편하기 짝이 없는 이 불상을 護持했다는 것은 쉽게 납득하기 어렵다.[4] 그렇지만 지금까지의 고고학 관계 자료의 경우 고구려와 신라의 관계에 여러 가지 풀리지 않는 문제들이 있음을 생각할 때 이 불상의 출토지 문제 역시 시사하는 바가 있다. 예를 들어 광개토대왕의 무덤에 사용되던 이른바 靑銅壺杆가 경주의 壺杆塚에서 발견된 것이라든지, 황룡사지 출토 유물이나 가람배치 등이 고구

[1] 朴敬源, 「延嘉七年銘金銅如來像의 出土地」, 『考古美術』 제47·48호(1964)(제1호-제100호 합집), pp.528-529; 黃壽永, 「高句麗 金銅佛像의 新例二座」, 『李相伯博士回甲紀念論叢』(乙酉文化社, 1964), pp.369-390.

[2] 黃壽永, 위의 논문, p.381에 따르면 지하 약 1자에서 자갈을 캐다가 사방 약 30cm 가량의 板石을 드니 그 밑에 같은 山石으로 된 幅 30cm, 長 40cm, 深 30cm 가량의 작은 石室 같은 것이 있었고, 그 바닥에 불상이 仰臥安置되었을 뿐 다른 아무런 시설도 없었다고 한다.

[3] 朴敬源, 위의 논문, p.529에 따르면 이 계곡 일대가 6·25사변 중 함안 전선에 침입한 공산군 대부대의 본거지로서 하촌리 일대는 공산군의 장기 주둔지였다고 한다.

[4] 더구나 연약한 광배 부분도 발견 후 부주의로 윗부분이 부러진 것임을 감안할 때 몸에 지니고 南下했다는 설은 매우 의심스럽다.

려와 밀접한 연관을 지니고 있는 것도 간과할 수 없는 것이다. 물론 불상 출토지의 현상으로 보아 고적지가 아닌 것으로 의견이 일치되었으나 그렇다고 이를 전적으로 추종하기에는 미심쩍은 면이 없지 않기 때문이다.

그러므로 출토지 문제 역시 기존의 북한 병사 將來說과 같은 단순하고 안이한 견해만을 전적으로 신빙할 것이 아니라 다른 가능성도 생각해보아야 할 것이다. 만약 이 불상이 전쟁터에 지참했던 것이라면 휴대에 따른 흔적, 이를테면 도금의 마모 같은 것이 있어야 하나 이에 대한 흔적은 확인되지 않고 있다. 물론 박경원의 글에서 지적되었듯이 부분적 마모는 부정할 수 없으나 호지에 의한 마모라고는 할 수 없을 것이다.[5] 따라서 북한 병사의 장래설 같은 종래의 고정관념에서 벗어나 새로운 관점에서 접근하는 것이 바람직하리라 본다.

그러나 이에 대한 구체적인 대안이 있는 것은 아니다. 다만 이렇게 여러 가지 문제를 지니고 있는 출토 현장에 대하여 그 후 정밀조사나 확대발굴과 같은 사후 조치가 미흡했던 점이 결국 불상 출토지 문제를 미궁에 빠뜨리고 말았다고 지적할 수 있다. 즉 북한 병사 장래설과 같은 속단이 대두됨으로써 출토지 문제에 대한 더 이상의 논의가 중단되었다는 점이다. 이 문제에 대하여 앞으로도 좀더 진지한 논의가 계속되어야 하리라 본다.

III. 양식 및 연대 문제

고구려의 불상 양식이 중국 北朝의 불상 조각과 밀접하게 연관되어 있음은 널리 알려진 사실이다. 특히 北魏(386-534)의 불상 양식, 구체적으로는 東魏(534-550)의 조각 양식이 반영되고 있다.

이 연가7년명 불상은 북위 양식을 잘 나타내고 있으나 이미 고구려적 분위기도 반영하고 있다. 머리 부분에는 淡靑의 채색이 그대로 남아 있으며, 肉髻가 높고 螺髮이 뚜렷하게 표현되었으나 큰 귀에 비해 눈과 코, 입 등은 작게 나타냈으며, 與願施無畏의 삼국시대 공통의 수인을 취했다. 손과 얼굴이 신체에 비해 유난히 커서

[5] 朴敬源, 위의 논문, p.528에서는 "이 불상이 地中에서 발견된 것은 틀림없는 사실이나 출토품에서 흔히 볼 수 있는 綠銹가 전혀 없을 뿐더러 광배나 대좌 등의 모서리가 상당히 마모된 것으로 봐서 이곳에 매장되기 전에 벌써 상당한 기간 사원이나 혹은 개인의 손에 傳世된 유물임을 짐작게 한다."고 했다.

비례가 맞지 않으며, 通肩大衣는 단조로우면서도 예리하다. 손바닥을 밖으로 보이도록 反掌한 오른손은 모두 완전히 펴고 있는 데에 비해 왼손은 약지와 새끼손가락을 구부렸으며, 두 팔을 타고 내려온 法衣는 좌우에서 3단으로 날카롭게 처리되었고, 복부에서도 여러 단의 날카로운 옷주름을 형성했다도 1, 2, 원색 1, 도면 1. 광배는 심한 굴곡을 보이는데 윗부분은 부러져 수리했으나 원상에는 별다른 손상이 없다. 소용돌이치는 불꽃문양은 마치 여러 가닥의 指印紋을 연결시켜 놓은 듯한데 선각으로 처리된 이러한 양식은 이 시기에 유행된 고식으로 생각된다. 불상의 대좌는 원통형으로서 상대와 하대는 모두 素紋인데 상대를 받치고 있는 伏蓮의 단조로운 6엽 연꽃은 터질 듯이 도톰한 볼륨을 지니고 있으며도 3, 도면 2, 저부는 원통형이다도 4.

불상의 조각 기법을 살펴보면, 좌우대칭의 衣文은 아래로 내려오면서 넓게 퍼져 두터우며, 두 어깨를 타고 내려오는 통견의 대의 역시 단조로우면서도 조각 자체에 자신감을 지닌 능숙한 장인의 솜씨가 나타나 있다. 따라서 이 정도의 조각 기술이 정착하기까지는 불교가 전래된 후부터 상당한 기간이 소요되었을 것으로 짐작된다.

이 불상은 전체 높이가 16.3cm이며, 佛身과 光背, 그리고 좌대까지 하나로 주조했으나 불행히도 광배는 출토 후 잘못 취급해 상부가 절단되었다. 이로 인해 광배 뒷면에 4행으로 음각된 명문의 매 행 2, 3자 사이에 틈이 생겼으나 현상의 파악에는 아무런 이상이 없다. 불상의 양식뿐 아니라 광배의 조상명은 삼국시대 조각사 이해에 중요한 단서가 되므로 이 불상은 발견 후 곧 국보 제119호로 지정되었다. 또한 불상이 처음 발견되자 양식적 해석보다 명문에 따른 紀年 문제가 신문에 특보되었고, 이후 연대 문제에 대한 고찰이 시도되었다.

발견 직후부터 제기되었던 조상명에 따른 기존의 제설을 정리하고 이를 다시 논의하기로 하겠다.

1) 김상기: 6 · 7세기로 추정[6]
2) 김포광: 고려 光宗 9년(10년) 己未年(959)으로 추정[7]
3) 권상로: 嬰陽王 10년 己未年(599)으로 추정[8]
4) 황수영: 安原王 9년 己未年(539), 또는 嬰陽王 10년 己未年(599)으로 추정[9]
5) 김원용 · 윤무병: 安原王 9년 己未年(539)으로 추정[10]

[6] 金庠基, 「高句麗金像의 史的 價値」, 한국일보(1963. 12. 4).
[7] 金包光, 「延嘉年號의 疑問」, 동아일보(1963. 12. 6).
[8] 權相老, 「延嘉年號의 疑問에 대한 疑問」, 동아일보, 1963. 12. 17일자.
[9] 黃壽永, 「高句麗 金銅佛像의 新例二座」, p.389 참조.

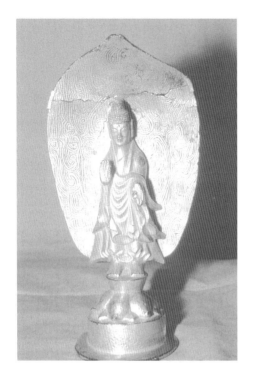

도 1
〈연가7년명 금동여래입상〉, 539년 추정,
높이 16.3cm, 국립중앙박물관 소장

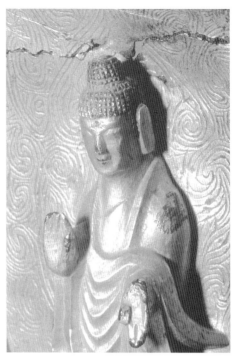

도 2
〈연가7년명 금동여래입상〉 세부

도면 2
〈연가7년명 금동여래입상〉 연화문대좌 평면도

도면 1
〈연가7년명 금동여래입상〉 실측도

0 3

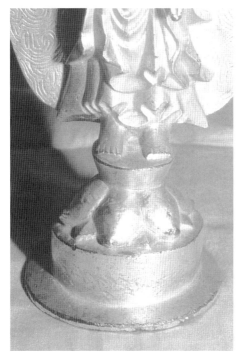

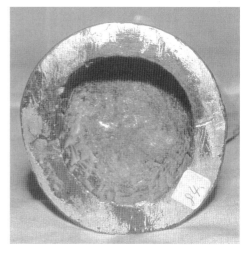

도 3
〈연가7년명 금동여래입상〉 대좌 부분

도 4
〈연가7년명 금동여래입상〉 바닥 부분

 6) 손영종: 長壽王 67년 己未年(479)으로 추정[11]
 7) 김영태: 長壽王 7년 己未年(419)으로 추정[12]

 이상의 여러 견해 가운데 '539년' 설이 그간 학계의 정설로 받아들여졌으나 최근에는 손영종의 견해에 준해 좀더 연대를 올려보려는 경향이 있다. 이에 대하여 근래 文明大 역시 '479년' 설을 제시하면서 김영태의 글 또한 '延嘉' 연호가 장수왕대일 가능성을 보강해 준다[13]고 했다. 무엇보다 이들 60년 또는 120년을 올려보

10 金元龍, 「延嘉七年銘 金銅如來像 銘文」, 『考古美術』 5권9호(고고미술동인회, 1964), pp.6-7; 尹武炳, 「延嘉七年銘金銅如來像의 銘文에 대하여」, 『考古美術』 5권10호(1964), pp.1-2.
11 손영종, 「금석문에 보이는 삼국 시기의 몇 개 년호에 대하여」, 『력사과학』 제4호(루계 66호, 1966. 7), pp.12-20.
12 金煐泰, 「延嘉七年銘 高句麗 佛像에 대하여」, 『佛敎思想史論』(민족사, 1992), pp.263-268.
13 文明大, 「高句麗 在銘金銅佛像의 樣式과 圖像解釋의 課題」, 頌霞玄惺스님 還曆紀念論叢 『現代佛敎의 向方』(민족사, 1999), pp.381-401.

는 견해에 대하여 이미 손영종이 주목한 바 있는데 그 역시 '延嘉七年 己未'에 해당하는 연기를 장수왕 7년 기미해(419)로 지적했다. 그러나 415년에 제작된 광개토왕 壺盂의 명문에 '延嘉' 연호가 보이지 않으며, 또 419년은 고구려에 불교가 전래된 지 50년도 안된 시기인데 이 같은 불상을 만들 수 있었을지 의심을 표하고, 결국 그는 60년을 내려 장수왕 67년(479)으로 결론지었다. 그 근거로 제시한 것이 흥미롭다. 그것은 장수왕 즉위 61년이 되는 해(473)는 장수왕의 즉위에 따른 周甲이 되므로 改元할 만한 해라는 것이다.[14] 즉 장수왕의 즉위 주갑이 되는 473년에 개원해서 장수왕 67년이 곧 연가 7년이 된다는 설을 제시한 것이다. 이러한 가설은 매우 신선한 착안이기는 하나 이것이 받아들여지려면 불상의 양식이 이 시기에 일치해야 한다. 이 점이 불상의 해명에 중요한 단서가 됨은 말할 것도 없다.

그렇다면 연가7년명 불상의 연대를 어떻게 보아야 할 것인가. 결국 종래의 '539년' 설과 북한 학자 손영종의 '479년' 설의 두 '己未' 년이 상당한 설득력을 지닐 것으로 보인다. 그런데 '479년' 설을 따른다면 결국 불상 조각의 선진이었던 중국측 자료에서 이에 준하는 양식과 비교하는 것이 순리다. 그러나 몇몇 조사나 도판에서도 비교할 만한 적합한 자료가 없거나, 오히려 연가7년명 불상의 도상보다 발전된 양식, 이를테면 보다 정교한 면을 볼 수 있어 연대 추정에 어려움이 있다. 모든 조형 양식은 가변적이고, 동시에 그 가변성은 새로운 양식으로의 변화를 뜻한다. 새로운 양식으로의 변화가 발전 양식을 의미할 때 그 속에는 작가가 의도하는 양식적 자신감, 그리고 활력과 탄력감, 심지어는 긴장감마저 내포되는 것이므로 해이와 약화 현상을 걷는 말기적 수법과는 근본적으로 다르다.

중국 불상 조각에서 두광과 신광이 표현된 5-6세기의 불상이 더욱 발전 양식이라 할 때 유독 연가7년명 불상의 광배에 이들 대신 화염문을 나타낸 사실은 양식 이해를 어렵게 한다. 왜냐하면 고구려 계통으로 추정되는 간송미술관의 〈癸未銘 金銅三尊佛〉(국보 제72호)이나 호암미술관 〈금동삼존불〉(국보 제134호), 〈建興五年銘 金銅釋迦三尊佛〉光背 등 6세기의 불상은 한결같이 두광과 신광이 표현되어 중국의 5-6세기 불상 양식과 연관된 것으로 볼 수 있기 때문이다. 그렇다면 광배에 두광과 신광이 생략된 채 화염문으로 구획을 짓고 있는 연가7년명 불상과 이후 두광과 신광을 지닌 광배 문양이 등장하는 양식적 선후 관계 역시 주목되어야 할 것이다. 두텁고 강렬한 착의법이나 근엄하고 고졸한 형태미를 지닌 길다란 얼굴, 터질 듯 볼륨감 있는 날카로운 연화문, 원통형 대좌, 고식을 반영하는 조각 수법 등 모든 것이 예사롭지 않다. 그러나 이에 못지 않게 後趙의 建武四年銘 불상과 같은 초기 禪定印

14 손영종, 위의 논문, p.19.

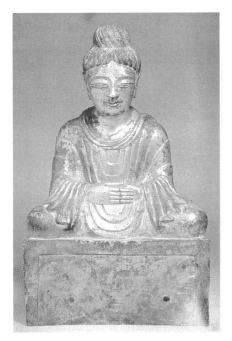

도 5
〈건무4년명 금동여래좌상〉, 338년,
높이 39.7cm, 미국 샌프란시스코 동양미술관 소장

도 6
병령사 석굴 제169굴 벽화, 420년, 중국 감숙성

불상 형식에서 연가7년명 불상과 같은 수인과 衣文으로의 형식 변화를 주목해야 할 것이다. 또 법의의 두텁고 날카로운 조각 솜씨, 능숙한 技工은 북위 이래의 전통 양식과 고구려 조형에서 보이는 遒勁한 작풍을 지니고 있다. 이는 단순한 模作의 단계에서 이루어진 것이 아니며, 외래 양식의 동화와 자체 제작 기반을 지녔던 시기의 자신감과 숙련이 엿보이는 佳品[15]이여서 연대를 내려볼 수 있는 근거가 된다.

따라서 이상의 내용과 함께 이 금동불상에 새겨진 '己未'년의 연대를 규명하기 위해서는 紀年이 확실한 중국 불상과의 비교 고찰이 필수적이라 하겠다. 대체로 중국의 초기 불상은 선정인 계통이며, 이러한 양식은 서울 뚝섬 출토 5세기의 불상 양식과도 일치한다. 중국 최초의 紀年銘 불상인 후조의 〈건무4년명 금동여래좌상〉도5이 그와 같은 계통의 불상으로 연대는 338년에 해당되며, 炳靈寺 석굴에서 420년명이 있는 제169굴 벽화의 삼존불의 본존도6도 선정인을 보여주고 있어 불교전래 초기에는 이 계통의 불상이 유행했음을 쉽게 알 수 있다.[16] 따라서 중국에서도

15 黃壽永, 위의 논문, p.385.
16 金理那, 『韓國古代佛敎彫刻史硏究』(一潮閣, 1989), p.39.

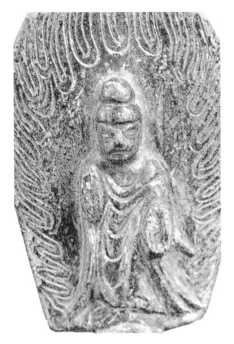

도 7
〈태화6년명 청동불입상〉, 482년, 높이 15.3cm,
일본 시즈오카 사노 미술관

도 8
〈태화6년명 청동불입상〉 대좌 부분

초기 4세기 불상 양식은 선정인 위주이고, 선정인이 여원시무외인 이전의 수인이라
면 연가7년명 불상은 5세기 불상으로 보기 어려워진다. 또 정수리 부분에 圓球에
가까운 높은 육계가 있는 나발의 형식은 삼국시대 금동불이 거의 素髮인데 비해 드
문 일이며, 일반적으로 이러한 형식은 6세기 중엽경부터 시작된다.[17]
 이후 5-6세기 중국 불상 가운데 연가7년명 불상과 비교될 수 있는 조각상을 찾
는다면 먼저 〈太和六年銘 靑銅佛立像〉도 7[18]을 들 수 있다. 이 불상은 광배의 명문[19]
위치나 대좌의 연화문 형식, 그리고 불신의 의문이나 수인 등이 연가7년명 불상과
비교된다. 더구나 조상명에 따른 절대연대를 지니고 있어 연가7년명 불상 연대 설
정에 매우 귀중한 자료가 된다. 거신광의 舟形 광배에는 두광이 없고, 불신 주변에
는 무늬가 없으며 그 외연부에 불꽃문양을 도상적으로 처리했다. 불신에 비해 큰
손이나 거대하게 강조된 육계의 형식이나 연화문 대좌의 도톰한 연판도 8 등이 매우

17 黃壽永, 위의 논문, pp.383-384.

18 松原三郎, 『增訂中國佛敎彫刻史硏究』(東京: 吉川弘文館, 1966), 도판 45(c) 참조.

19 松原三郎, 위의 책, p.237, "太和六年九月十八日磬陽人范鑄造彌勒像一區自爲己身嬰疾願使精明又
 願居家大小不遭橫夭".

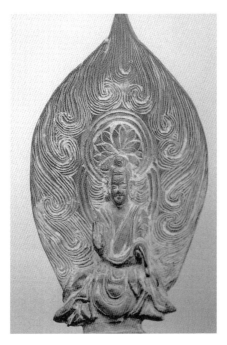

도 9
〈천건원년명 청동여래좌상〉, 524년, 높이 17.0cm,
일본 시즈오카 사노 미술관

고졸한 편이이서 연가7년명 불상과 연계되는 것으로 보인다. 즉 광배의 화염문 등은 모두 연가7년명 불상에 선행한 형식으로 보이며 대좌의 연화문에도 일치점이 있다. 그러나 중국에서의 새로운 불상 양식이 한반도에 전래되기까지 불교전래 초기에는 상당한 시간이 걸렸을 것이고, 교류가 진행된 이후에도 적어도 15년 이상의 시간이 소요되었을 것으로 보는 것이 일반적이다.[20]

연가7년명 불상과 비교할 수 있는 또 다른 북위시대 불상으로서〈天建元年銘 青銅如來坐像〉도9이 있다. 비록 좌상이고 얼굴이 길다는 점이 다르지만 통견대의나 역동적인 화염문 등 불신을 추상적으로 표현했다는 점에서 유사하다. 5호16국시대에 활약한 羌族의 한 부족인 莫折氏의 私年號인 天建元年(북위 正光 5년)의 명문[21]이 있는 이 불상은 중국식 의복과 裳懸座로 표현되었다. 대의는 팔에 걸쳐서 밖으로 드리웠으며 가슴 부분이 크게 열려 그 안의 僧祇支가 비스듬한 모양으로 드러난다. 이러한 중국식 의복 표현은 490년경 황제의 복장 개혁이 불상에 영향을 끼친 것으로 보기도 한다.[22] 의복의 처리는 어느 정도 차이는 있지만 연가7년명 불상과 상당히 비슷해서 참조된다. 선각으로 나타낸 전신을 휘감은 통견대의는 상현좌의 아랫부분에서 더욱 무겁게 처리되었다. 이러한 양식적 특성의 비교에 의해 과연 연가7년명 불상의 제작 연대를 현재의 연대관(539년)보다 60갑자를 올려 볼 수 있는 근거가 마련될지

[20] 동양조각사를 전공한 미국 스미스 대학의 Marylin M. Rhie 교수는 필자가 판독한 경주 남산 潤乙谷 불상(『대구매일』, 1984.6.12)을 보고 중국 불상의 신양식이 신라에 전달되기까지는 15년이 넘지 않을 것으로 확신한다는 의견을 현장에서 피력한 적이 있다.

[21] 四脚座의 각명은 "天建元年十二月(좌측) 十七日弟子王清造象一區(우측)", 松原三郎, 『中國佛教彫刻史研究』(吉川弘文館, 1966), p.249 및 特別展『中國の金銅佛』(大和文華館, 1992), p.51 및 도판 19 참조.

[22] 위와 같음.

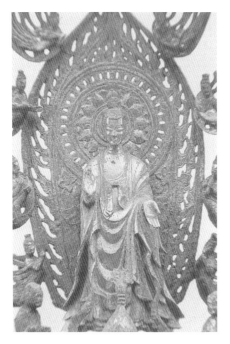
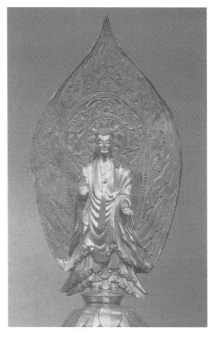

도 10
〈금동불상군〉의 본존불, 6세기 초,
미국 메트로폴리탄 박물관

도 11
〈천평3년명 금동미륵불입상〉, 536년, 높이 61cm,
미국 펜실베이니아 대학박물관

신중히 검토해야 할 것이다.

　　다음으로 연가7년명 불상과 비교될 수 있는 불상으로는 뉴욕 메트로폴리탄 박물관 소장의 6세기 초 〈金銅佛像群〉 본존불도10을 비롯, 확실한 조상명을 지닌 펜실베이니아 대학교 박물관 소장 〈天平三年銘 金銅彌勒佛立像〉도11이 있다. 이 불상들은 좌우대칭의 지느러미형 옷주름 형태, 통인의 수인과 상대적으로 작은 얼굴 등이 연가불과 비슷하다. 그러나 두 어깨의 주름을 나타낸 방식이나 승각기의 내의를 묶는 띠매듭이 등장한 점은 연가7년명 불상과 다르며, 그 밖에 대좌를 4脚에 간엽이 있는 편평한 연화문 형식으로 표현한 점도 상이하다. 그러나 이러한 6세기 초의 불상 양식은 펜실베이니아 대학교 박물관의 536년명 동위 금동불입상과 같이 더 정교하고 장식적으로 진전된다.[23] 뿐만 아니라 이 연가7년명 불상의 양식은 5세기 중국의 인도·서역적인 불상 표현이 5세기 후반 漢化 경향을 띠기 시작해 6세기 초에 북위불상 양식이 성립되어 널리 유행한 특징을 반영하는 것이므로, '己未'년이

23 金理那, 「高句麗 佛敎彫刻樣式의 展開와 中國 佛敎彫刻」, 『高句麗 美術의 對外交涉』(예경, 1996), p.95.

도 12
〈원상2년명 금동여래입상〉, 539년, 높이 12.7cm,
일본 하마마쓰 미술관

539년보다 60년 앞서는 479년이 될 가능성은 희박하다.[24] 그러므로 천평3년(536)의 금동불상 같은 불상을 모범으로 해서 연가7년명 불상을 제작했다고 볼 때 연가7년 기미는 종래의 539년 설이 가장 유력하다고 하겠다.

또한 연가7년명 불상과 비슷한 연대에 놓이는 浜松市美術館 소장 〈元象二年銘 金銅如來立像〉도12[25]은 북위시대 말기부터 나타나기 시작하는 2단의 四脚座를 지닌 것이 특색이다. 4각좌 위의 연화대좌에 직립한 불상은 연가7년명 불상과 일맥상통하고 있다. 광배와 불신을 하나로 주조한 점이라든지 역동적인 화염문, 갸름한 얼굴에 높이 솟은 육계, 여원시무외의 수인, 좌우대칭의 두터운 통견대의 등의 특징이 주목되나 4각대좌의 형태는 역시 중국불의 특징을 반영한다. 연가7년명 불상의 경우 광배에 두광 등의 표현이 없으며 이 불상은 連珠文을 나타낸 것이나 대좌의 刻銘[26] 등이 다르다.

중국의 금동불상이 거의 대부분 4각의 方形臺座를 지니고 있으며, 또 이 방형대좌에 조상명을 새기는 수법 자체도 우리나라 불상의 경우와는 다르지만, 연가7년명 불상 같은 원통형 대좌와의 상호연관 관계도 중시되어야 할 것이다. 따라서 이같은 대좌의 연화문 양식을 고구려 고분벽화에 나타난 연화문이나 와당과 비교해 보는 것도 양식 파악을 위한 방법이 되리라 본다.

연가7년명 불상 연화문 대좌에 나타난 입체감 있는 연화문은 5세기 후반으로 볼 수 있는 長川 1호분의 얇고 날카로운 연화문도면3이나 6세기 후반으로 알려진 江西大墓에 나타나는 도톰한 연화문도면4 등과 비슷하다. 이들이 각각 회화와 조각

[24] 金理那, 위의 논문, pp.94-95.

[25] 松原三郎, 『增訂中國佛教彫刻史硏究』, 도판 113: 명문은 pp.252-253 및 特別展 『中國の金銅佛』(奈良: 大和文華館, 1992), p.67, 도판 35 참조.

[26] 特別展 『中國の金銅佛』(大和文華館, 1992), p.67, "元像二年三月田䖏田䦆䦆佛弟(右側) 子□□□ □安爲子(背面) 造像一區䦆䦆如願從心(左側)".

도면 3
장천 1호분 연화문 벽화, 5세기 후반, 중국 길림성 집안현

도면 4
강서대묘 연화문 벽화, 6세기, 남포 강서구역

이라는 차이는 있으나 양식적으로 연관되어 주목된다. 또 6세기경의 고구려의 보편적인 6엽 와당의 경우에도 연잎 자체가 연가7년명 불상 연화대좌와 같이 날카로우면서 도톰한 형식을 보이는 것도 참조된다. 그러므로 조각과 회화를 막론하고 이러한 연화문 양식이 당시의 조형의지를 대변하는 것이라고 볼 때 연가7년명 불상의 연대 설정에 원용될 수밖에 없다.

IV. 조상명의 재독

연가7년명 불상의 광배 뒷면 명문은 오랜 시간 동안 誤讀되었을 뿐 아니라, 연구자에 따라 판독이나 해석이 달라 이에 대한 정리가 필요하다. 먼저 필자의 명문 판독을 밝히고 다음으로 그간 오독되었던 諸說을 지적해 이에 대한 명문 풀이와 내용 분석을 시도하겠다.

이를 비교하면 다음과 같이 정리된다도13.

김원용 · 황수영 外 판독	필자의 판독
延嘉七年歲在己未高麗國樂良」	延嘉七年歲在己未高麗國樂良」
東寺主敬弟(第)子僧演師徒卌人共」	東寺主敬弟子僧演師徒卌人共」
造賢劫千佛流布第廾九曰(回)現歲」	造賢劫千佛流布弟廾九曰現義」
佛比丘頴擣頴(法頴)所供養」	佛比丘法類所供養」

필자의 명문 판독에 대한 견해를 잠시 뒤로 미루고 먼저 명문 해석에 대한 여러 학자들의 견해들을 인용해 그 오류를 지적하기로 하겠다.

1) 김원용

"延嘉七年己未歲에 高句麗國樂浪(平壤)東寺의 住持 敬과 弟子 僧 演을 비롯한 師弟40人이 힘을 합해 賢劫(現時)에 나타나는 千佛을 만들어 世上에 流布하기로 하였으며 이 立佛은 그 제29번째로서 比丘擣頴(또는 法頴)이 供費한 것이다."[27]라 했다.

27 金元龍, 『한국미술사』(범문사, 1968), p.71 및 1993년의 증보판.

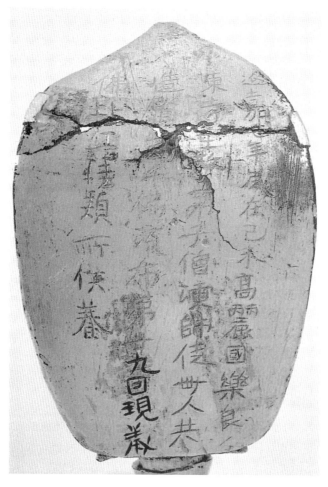

도 13
〈연가7년명 금동여래입상〉 광배 명문

　　이는 명문 판독과 내용 파악에 일부 착오가 있는 것으로 보인다. 해석 가운데
東寺의 주지 敬과 제자 演이라는 것은 어법으로 볼 때 어색할 뿐만 아니라 '弟子僧'
으로 보는 것도 곤란하다. 왜냐하면 이는 어디까지나 당사자인 승려 자신들을 지칭
하고 있는 기록이므로 구태여 弟子僧이라 할 필요가 없어 '弟子'라는 용어가 타당
하기 때문이다.[28] 또한 위의 내용대로 '東寺의 住持 敬과 弟子 僧 演을 비롯한 師弟

[28] 굳이 '弟子僧'이란 말을 쓴다면 이와 대칭되는 '主僧'이란 용어도 對句가 되어야 하는 것이지만
　　이는 어디까지나 世間의 제3자의 지칭이 아니고 승려 당사자의 지칭이므로 主僧이나 弟子僧이라
　　호칭할 일이 아니다. 그러므로 띄어 써서 '弟子 僧 演'이라 할 것이 아니라 이는 '東寺의 주지 공
　　경하는 불제자(敬佛弟子) 僧演'이라 함이 타당하다.

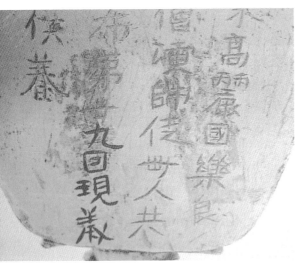

도 15
〈연가7년명 금동여래입상〉 광배 명문 부분

도 14
〈연가7년명 금동여래입상〉 광배 명문 부분

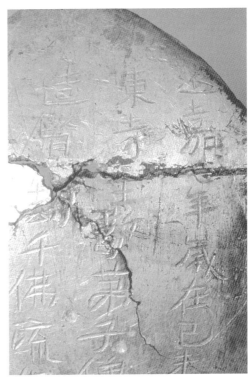

40人'이라 한다면 그 스승과 제자 40인이므로 설사 스승을 제외한 39명의 대표격이 演이 된다고 하더라도 이는 필연적으로 제자 이름 다음에 ○○等이라 하는 것이 기본이다. 이에 대하여 이미 김영태가 지적한 바와 같이 제자 이름 다음에 等(…弟子僧演等師徒…)字가 있어야 한다[29]는 견해가 합리적이다. 또 "제29번째"라 한 것은 원문의 판독을 '第29回(第廿九回)'로 했기 때문이다. 그러나 이는 '回'가 아니고 '因'의 別字인 '田'자이므로 잘못 읽은 것이다도 13, 14.

2) 김영태
"延嘉七年 己未해에 高麗國(高句麗를 가리킴)의 樂良東寺 主(住持)인 (부처님을) 공경하는 제자 僧演의 스승 제자(師徒) 40명이 함께 賢劫千佛을 造成해 流布하기로 했다. 그 스물아홉째의 부처님인 (이) 因現義佛은 比丘□□이 供養한 것이다."[30]라 해서 寺主의 僧名을 '僧演'이라 한 것이라든지 佛名 역시 『賢劫經』에 의거

[29] 金煐泰, 위의 논문, p.265 참조.
[30] 金煐泰, 위의 논문, p.264.

한 因現義佛로 해석하는 등 비교적 합리적으로 해석하고 있다.

3) 문명대

"延嘉7年인 己未年 즉, 539년에 高句麗國 樂浪 東寺의 主持(住持의 오인인듯)인 敬과 제자 僧 演을 비롯한 師徒 40인이 賢劫千佛을 만들어 流布했는데, 제29번째인 因現義佛 또는 現歲佛은 비구 撰(法)類(穎)가 공양한 것이다."[31]라고 김원용의 해석에 준해 인명 가운데 敬 또는 演의 單字名을 추종하면서 佛名 역시 因現義佛과 現歲佛 두 가능성을 제시하고 있다. 그러나 '現歲佛'이란 해당 밖의 용어이고 字劃 역시 다르다. 무엇보다 현세라고 할 때는 '現世'지 '現歲'라는 용어는 있을 수 없기 때문이다. 뿐만 아니라 첫머리의 '歲在己未' 구절의 '歲'자와 비교할 때 이곳의 '歲'자라는 부분은 글자 모양이 완전히 다르며 이는 '義'자 가운데 '羊'의 '一'획이 짧게 되어 있는 것이다도14, 15.

4) 필자

불상 배면의 조상명을 판독하면 다음과 같은 몇몇 문제점을 지적할 수 있다. 첫 번째, "弟子"는 "弚子"로, "第二十九"는 "弚卄九"로 음각되었으며, 두 번째, "第卄九回"에서 '回'는 '曰'이므로 "第卄九曰現義佛"로 읽을 수 있다. 세 번째, "現歲佛"이라 읽었던 "歲"의 문제는 기본적으로 '歲'는 '當歲', '是歲'이므로 '현세'의 경우 '現世'(○)→ '現世佛'(○)이 옳지, '現歲'(×)→ '現歲佛'(×)이란 있을 수 없다. 네 번째, "歲在己未"의 '歲'와 이른바 '現歲佛'의 '歲'는 판이하다. 곧 '歲'가 아니고 '義'이다. 다섯 번째, "法類"는 陰刻된 고졸한 서체일 뿐이다.

따라서 명문을 풀이하면 다음과 같다.

"연가7년 기미해에 고구려 樂良 東寺의 주관자인 공경하는 佛弟子[32] 僧演스님의 무리(師徒)[33] 40인이 함께 현겁 천불을 조성해 유포하기로 하였는데 그 스물 아홉 번째의 因現義佛은 비구 法類[34]가 공양한다."

31 文明大, 「高句麗 在銘金銅佛像의 樣式과 圖像解釋의 課題」, p.393.

32 이곳 명문에서는 '弟'를 모두 '弚'로 기록했는데 이는 同音借字이고, 敬弟子는 '공경하는 佛弟子'라는 뜻이다. 이러한 용례는 『三國遺事』 卷3, 伯嚴寺石塔舍利條의 "以私財立寶塔 追年供養條 第一當寺 護法敬僧 嚴欣伯欣兩明神 云云" 또는 금은자 寫經의 발문에서도 볼 수 있다.

33 師徒란 여기서는 스님의 門徒라는 뜻으로 볼 수 있으므로 '승연스님의 무리'라고 하는 것이 좋으리라 본다.

34 이를 法類로 볼 수 있는 것은 자획이 '法'과 '類'에 가장 가깝지 '撰' 또는 '穎' 과는 판이하기 때문이다. 즉 法의 경우 '去'에 一획이 더 있으나 '法'으로 봐도 무난하고, 類 역시 '米'의 아래 八을 위로 삐쳐 간략화하는 것은 흔히 있는 일이므로 '類'로 보는 것이 타당하다(도 13).

이들 명문을 더욱 구체적으로 분석해 본다면, 대략 일곱 부분으로 집약할 수 있다. 즉 이들은 ①제작 연대, ②國名, ③寺名, ④僧名과 관계 인원, ⑤發願, ⑥佛像名, ⑦供養者로 분류해 살필 수 있다.

① 제작 연대

이상의 명문 가운데 '延嘉'는 고구려의 잊혀진 연호로 알려져 있다. 고려 역시 고구려를 지칭하고 있으며, 기미년은 安原王 9년(539)과 嬰陽王 10년(599)의 두 '己未' 해가 주목되었으나 대체로 539년의 기존 설을 바꿀 만한 새로운 자료가 없는 실정이다. 이에 비해 손영종의 장수왕 67년(479), 또는 더 앞당겨 장수왕 7년(419)으로 추정하는 견해[35]는 양식면에서 극복하기 어렵다.

② 國名

고려는 고구려를 지칭하는 것으로서 이러한 용례는 사서에 幷用되기도 한다.

③ 寺名

東寺는 낙랑, 곧 평양에 있던 사찰로 짐작되나 정확한 위치는 알 수 없다. 또 '東寺主敬弟子'라는 구절 가운데 '東寺主'를 동사의 주지로 보았으나 삼국시대에도 지금과 같은 住持라는 직제가 활용되었다고 보기보다는 글자의 주어진 현상대로 풀이해 위의 해석대로 동사의 주관자인 '敬佛弟子'로 봐야 할 것이다.[36] 그러므로 다시 말하면, '東寺의 주관자인 공경하는 불제자'라는 말이 되겠다.

④ 僧名과 관계 인원

'東寺主'를 동사의 주지로, 또 '僧演' 앞에 붙은 수식어인 '敬'을 주지의 이름으로, '演'을 제자승으로 보는 종래의 해석[37]은 잘못으로 보인다. 스승은 敬, 그 제자는 演이라는 單字 法名은 어색하다. 오히려 고구려의 僧朗이나 신라의 僧實, 고려의 僧麟이나 중국의 僧肇, 僧那, 僧稠, 僧璨 등과 같은 4-5세기의 僧名을 참조해야 한다. 이외에도 僧達 · 僧曇 · 僧休 · 僧佑 · 僧會 등과 같이 '僧'자가 붙으면서 외자가 아닌 승명은 한국과 중국을 막론하고 수백 개가 확인된다(『大正藏』史傳部 색인 참조). 따라서 '僧'자가 들어간 승명이 매우 보편적이었음을 알 수 있다. 그리고 '敬'의 용례 역시 중국의 경우 수나라 시대의 금석문에서 사리를 봉안하고 '敬造靈塔' 또는 '敬以舍利分布'[38]했던 기록이 있어 참조된다. 뿐만 아니라 '敬'자의 용

35 金煐泰, 위의 논문, pp.266-267. 광개토대왕의 연호 永樂 역시 그의 비문에 의해 알 수 있었던 것과 같이, 연가7년은 그의 아들 장수왕 즉위 7년에 해당된다고 했다.
36 佛弟子의 사례로는 特別展『中國の金銅佛』, p.76, 金銅菩薩立像四脚臺座刻銘 "武平五年五月卄九日佛弟子云云" 또는 같은 책, p.67, 주 27, "元像二年三月佛弟子 云云".
37 김원용, 『한국미술사』, p.71.

레는 金銀字寫經의 경우 여러 곳에서 확인되어, 보편적으로 사용된 것으로 이해할 수 있다.[39] 그 외 불상에도 '敬造'의 사례는 여러 곳에 보인다.[40] 즉 '敬造'와 같은 사례는 종교미술의 특징으로 보아도 좋을 것이다. 따라서 이는 불상 제작의 주인공인 僧演과 그의 師徒(門徒) 40인에 의한 造像佛事를 뜻한다.

⑤ 發願

발원의 내용은 造像의 주인공인 僧演과 그의 사도(문도) 40인이 현겁, 곧 현재겁의 천불을 조성해 세상에 유포하기로 한 것이다.

⑥ 佛像名

이 내용은 종래까지 '第卅九因現義佛'[41]을 '第卅九回現歲佛'[42]로 판독했으나 『현겁경』의 내용을 따르는 第29因現義佛이 분명하다. 무엇보다 '義'자는 앞의 '歲在'에 기록된 '歲'의 자형과는 완전히 다르고 또 '現歲'라는 말은 있을 수 없기 때문이다.

⑦ 供養者

이 因現義佛의 공양자는 比丘法類인데 이 '法類'는 擣穎(또는 法類)[43]으로 읽기도 했으나 이를 자세히 분석하면, '法類'라 읽을 수 있다.[44] 이 고졸한 '法類'의 음각 서체를 그나마 가장 실물에 가깝게 轉寫한 것은 田中俊明의 글이지만, 이 역

38 小杉一雄, 『中國佛敎美術史の硏究』(東京: 新樹社, 1980), pp.59-60, 舍利塔下銘, "…謹於靑州逢山縣 勝福寺 奉安舍利 敬造靈塔 願太祖武元皇帝元明皇后…"; 大隋皇帝舍利寶塔下銘 "…紹隆三寶 思與率土共崇善業 敬以舍利分布諸州 精誠懇切…" 등 이러한 용례는 3-4 곳에서 나타난다.

39 필자의 조사에 따르면 10여 점의 자료를 들 수 있으나 그 가운데 사경에 '敬寫', 또는 '敬成'이란 용어를 즐겨 사용했음을 알 수 있다. 즉, 京都 積寺(寶寺) 소장 紺紙銀泥法華經(1294) 발문의 "僑人家中 敬寫成銀字法華經"을 비롯해 "根津美術館 소장 紺紙銀泥法華經(1353), 호암미술관 소장 紺紙金泥法華經(1366), 호림박물관 소장 白紙墨書法華經(1377), 국립중앙박물관 소장 白紙墨書法華經(1386), 來蘇寺 소장 白紙墨書法華經(1415) 등의 용례를 들 수 있다.

40 特別展『中國の金銅佛』, p.75, 金銅菩薩立像四脚臺座刻銘 "爲□□□敬造觀世音像一軀" 및 中國文物鑑賞全集 ①『金銅佛像』(1994), "天平三年三月三日 … 佛弟子樂龍 … 等敬造彌勒像一區…".

41 『賢劫經』卷6(『大正藏』14卷, p.46 上)에는 賢劫 제29불을 '因現義'로 기록했다(金煐泰,「延嘉七年銘 高句麗 佛像에 대하여」, pp.263-268 참조).

42 金元龍, 『한국미술사』; 황수영, 『韓國金石遺文』(일지사, 1976)와 黃壽永全集 4『金石遺文』에서는 '因'을 바로 읽고 있으나 여전히 '回現歲佛'로 판독했다.

43 金元龍, 『한국미술사』, p.71. 그러나 같은 책의 개정판(서울대출판부, 1993년) p.59에서는 다시 '擣穎'이라 했으나 자획으로 봐서 '法類'가 타당하리라 본다(주 34 참조).

44 이에 대한 여러 견해를 정리하면 다음과 같다.
金元龍: 擣穎 -『한국미술사』(범문사, 1968)
 擣穎-『고고미술』 50호(1964)
中吉功: 法類 -『新羅·高麗の佛像』(二玄社, 1971)
黃壽永: 拡穎 -『韓國金石遺文』(일지사, 1976)
久野健: 擣穎(法類) -『古代朝鮮佛と飛鳥佛』(東出版, 1979)

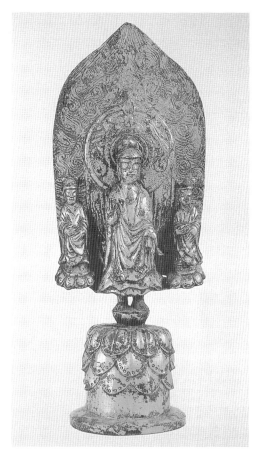

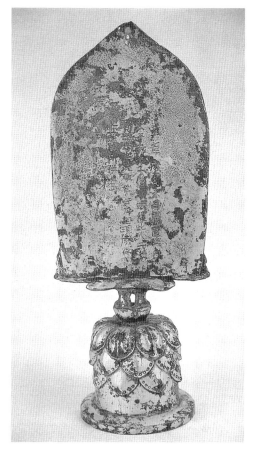

도 16
〈연가7년명 금동일광삼존상〉, 근세 복제,
높이 32cm, 평양 고구려 왕궁터 출토

도 17
〈연가7년명 금동일광삼존상〉 광배 명문

시 획의 일부를 잘못 묘사했고 상당 부분 오독이 있다.[45]

　　그리고 한가지 부언해야 할 것은 근래 북한 소장으로 알려진 별개의 '延嘉七年
銘 金銅一光三尊像'(평양의 고구려 왕궁터에서 출토되었다고 전함)의 도판[46]이 알
려져 연구자들이 혼란을 겪고 있는데 이는 간송박물관 소장의 癸未銘 金銅三尊佛
像(국보 제72호) 양식의 광배 뒷면에 연가7년명 불상의 명문이 음각된 것으로 볼
수 있다.[47] 이에 대하여 제도권 내에서 언급하기는 곤란하지만 본 논문에서 판독한

[45] 田中俊明, 「高句麗の金石文」, 『朝鮮史研究會論文集』 18집(朝鮮史研究會, 1981), pp.111-147.

[46] 『북한의 문화재와 문화유적』 II(서울대학교 출판부, 2000), pp.252-253.

[47] 그 명문은 연가7년명 불상과 같으나 '主'字가 없어 46자이고, 마흔 십의 '卌'字가 '此'로 되어 있다.

造像銘을 참조해보면 그 眞僞가 의심스럽다고 판단된다. 유물이 허위라는 결정적인 단서는 앞서 언급한 것과 마찬가지로 그간 남한에서 오독되었던 "現歲佛"이란 글자를 그대로 음각하는 오류를 범했기 때문이다도16, 17.[48]

V. 맺음말

이상의 고찰에서 만약 연가7년명 불상에 명문이 없었더라도 고구려 불상으로 볼 수 있었을까 하는 문제는 이동이 가능한 조형물의 경우 국적 문제에 신중을 기해야 한다는 교훈을 남겼으며, 동시에 조상명의 중요성을 절감하게 한다. 또 불상의 출토지 문제에 관한 북한 병사 장래설과 같은 매우 드라마틱한 기존의 견해는 시간을 두고 더욱 신중히 검토해야 할 것이다.

그리고 이 불상의 제작 연대를 추정하는 데에 있어서도 장수왕 즉위 60갑자의 개원 '延嘉'는 매우 그럴듯한 발상이지만 4세기 중국 불상 양식을 통해 당시에 연가7년명 불상과 같은 양식을 수용하기는 어렵다는 것이 드러났다. 즉 4-5세기 선정인 형식의 불상은 차치하고 5세기의 불상과도 대좌의 형식이 상이할 뿐 아니라, 연가7년명 불상과 가장 가까운 양식으로 주목된 태화6년명 청동불입상(482년)도 대좌의 연화문이나 광배의 화염문으로 보아 연가7년명 불상보다 선행한 양식으로 판단되어, 현재의 539년 설에서 1갑자 올린 479년 설은 곤란하다는 것이 드러났다. 따라서 연가7년명 불상은 536년 제작의 천평3년명 금동미륵불과 같은 양식을 모범으로 해서 제작된 것으로 볼 수 있으므로 종래의 539년 설은 더욱 공고한 지지를 받는 셈이다. 또한 6세기 고구려는 이미 불상 양식에서 고구려 양식이 정착되고, 조상 활동 역시 본격적으로 전개되었던 시기임을 알 수 있었다.

명문의 판독으로 승연이 불상 제작의 중심 인물임과 동시에 평양 동사의 주관자임을 밝혔고, 그의 무리 40인의 발원으로 제작된 이 불상을 통해 고구려인의 불교적 인생관을 읽을 수 있었다. 동시에 기록과 같이 천불을 직접 만들었느냐 하는 문제는 속단하기 어렵지만 불상의 尊名은 '現歲佛'이 아니고 '因現義佛'이 분명해

[48] 서울 삼성동 코엑스 특별전시장에서 개최된《특별기획전 고구려!》전에 출품된 '평양 고구려 국보 유물 4점' 가운데 '延嘉七年銘金銅 一光三尊像'은 그 후 2002년 12월에 實見할 수 있었는데 역시 가품임을 확인할 수 있었다.

졌다. 이는 '現世'이지 '現歲'라는 용어는 있을 수 없는 것임에도 오랜 세월 그대로 받아들여지고, 지금도 인용되는 사례들을 볼 때 용어의 구사 역시 신중을 기해야 할 것으로 보인다. 동시에 이 불상 공양자의 명칭을 여러 가지로 읽었으나 '法類'로 읽는 것이 가장 타당할 것으로 판단되었다.

그리고 북한 문화재 도판에 소개된 이른바 '延嘉七年銘 金銅一光三尊佛像'은 2002년 가을 서울 삼성동 코엑스 전시관에서 북한 국보라는 명목으로 장기간 전시되었으나 확인 결과 진품이 아님이 분명했다.

2. 토함산 석굴의 點定과 배경

I. 머리말

고대 문화유산은 그 문화재가 위치한 지리적 點定과 함께 발생 배경의 고찰이 중요하다. 지리적 점정이란 조형예술품이 先點해 있는 지리적 여건과 함께 종교적, 사상적 배경에 따른 건조물의 입지조건을 의미한다.

지금까지 필자의 최대 관심사는 吐含山 석굴의 위치였다. 석굴 조각의 조형예술적 가치가 주목될수록 석굴의 구조와 위치에 관한 의문은 증폭되었다. 그것은 東岳 토함산의 山神이 된 昔脫解와 遙乃井의 설화에서부터 시작되었다. 이 설화는 토함산 석굴의 점정과 관련되는 동시에 석굴 자체의 종교적 내실에 대해서 새로운 해명을 요청하고 있다. 즉 요내정의 자료는 석굴암의 조성 배경에 중요한 문제로 대두된 동해 대왕암 유적 못지 않게 석굴 현장의 유적이라는 점에서 의미가 있다. 특히 석굴암은 산과 바다라는 양대 요소를 배경으로 이루어진 우리 예술사상 가장 경이적인 조형예술품이란 점에서도 석굴의 점정은 시사하는 바가 크다. 이와 관련해 종래까지는 석굴암의 건립 배경이 동해 대왕암 위주로 연구되었으나 그보다 수세기 전에 형성된 탈해왕의 요내정 설화의 현장과도 밀접하게 연관되어 있음을 간과할 수 없다.

그러므로 토함산과 깊은 인연을 지닌 탈해왕과 주변 유적이, 비록 이들 간에 수세기의 시간적 격차가 있으나 종교적 조형물로 태어나는 과정으로서의 하이에로파니(Hierophany, 聖化)가 어떻게 전개되었는가 하는 것 또한 우리의 관심사다. 다시 말하면 토함산 석굴암의 점정은 요내정이라는 우물을 배경으로 탄생되었으며, 더욱 놀라운 것은 석굴암이 이 우물 위에 자리 잡고 있다는 점이다. 이는 건축학적으로 있을 수 없는 일이지만 이것이 바로 석굴암이 갖는 종교적 '하이에로파니'라는 점에서 의의를 찾을 수 있다.

이 글은 『三國遺事』나 『三國史記』, 그리고 『慶州邑誌』를 비롯한 『石窟庵修理工事報告書』의 내용을 토대로 하고 있다. 이들 자료들에 보이는 석굴암 해석상의 몇

몇 착안점과 고대 사회에서 요내정과 같은 물이 지니는 종교현상학적 실체를 통해 석굴암의 조성 배경에 접근하고, 동시에 동해 대왕암의 배경 역시 같은 맥락에서 추구할 것이다. 따라서 석굴암 점정에 대한 문제는 동해 용왕이 되는 문무대왕과 동악의 산신이 되는 탈해왕의 유적, 즉 바다와 육지 양대 유적을 통해 고찰할 것이다.

II. 토함산과 탈해왕

일반적으로 우리나라의 산 이름은 불교 사상이나 용어에서 유래되는 경우가 많지만 토함산의 경우 다소 특이하다. '吐含'이란 두 글자는 서로 상반된 의미를 지니고 있으며, 용어 자체만 본다면 불교와 아무런 관계가 없는 것으로 보인다. 더구나 토함산이란 이름이 언제 성립했는지 알 수 없으나, 이후 신라 제4대 왕이 되는 탈해왕(A.D. 57-79 재위)이 처음 신라 땅에 당도해 올랐던 산이 토함산이었음은 시사하는 바가 있다. "탈해는 海龍系의 神人으로 『삼국사기』와 『삼국유사』는 '吐解'로도 썼다. '吐'와 '脫'은 유사음의 차용표기로, '吐解'와 '吐含'은 같은 말로서 각각 인명과 산명이 되었다."[1]는 견해를 따른다면 이 산은 일찍이 탈해왕과 밀접한 관계에 있었다고 할 수 있다.

『新增東國輿地勝覽』에 따르면 토함산은 東嶽으로서 中祀[2]를 받들던 성산으로 인식되었는데, 아마도 이 산은 신라의 서울 서라벌을 동해에서 지켜주는 방벽이 되었던 것으로 보인다도18.

토함산 아래 펼쳐진 東海口[3]는 동해에서 신라의 수도에 이르는 최단거리 지점으로 국방상 중요한 위치임은 말할 것도 없다. 이른바 天下無敵 力士의 골격을 지닌 탈해를 東岳神(『삼국유사』王曆篇에서는 東岳大王이라 했다)으로 안치한 것이라든지, 그가 儒理王에 이어 신라의 제4대 왕이 되었다는 다음과 같은 기록은 토함산 유적의 이해에 귀중한 자료가 된다.[4]

1 정신문화연구원, 『역주 삼국유사』 I(以會文化社, 2002), p.251 註 16, 토함산 참조.
2 『新增東國輿地勝覽』卷21, 慶州府 山川條, "吐含山 在府東三十里 新羅稱東嶽 爲中祀".
3 '東海口'란 용어는 『三國史記』卷7, 文武王 21年條, "葬東海口大石上"에서 유래된다. 또한 『三國遺事』卷2, 文虎王法敏條에는 "東海中"이라 했으나 본 논문에서는 『三國史記』의 내용을 따르기로 한다.
4 『三國遺事』卷1, 第四脫解王條.

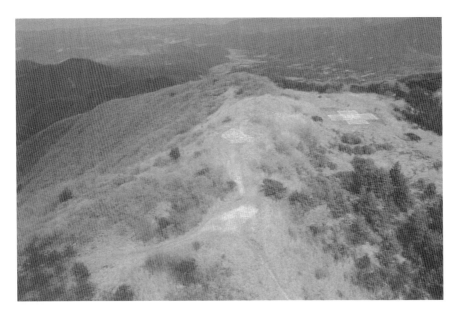

도 18
토함산 정상과 대종천

儒理王이 세상을 떠나니 光武帝 中元 2년 정사 6월[5]에 탈해는 왕위에 올랐다. 옛날 남의 집을 내 집이라 해서 빼앗은 까닭으로 성을 석씨[6]라 했는데 어떤 이는 까치로 말미암아 궤를 열게 되었으므로 鵲자에 鳥를 떼어버리고 성을 昔씨라 했고, 궤를 열고 알을 벗고 서 나왔기 때문에 이름을 탈해라고 했다 한다. 왕위에 있은 지 23년만인 건초 4년 기묘에 세상을 떠났다. 疏川丘 속에 장사지냈더니 후에 신의 명령이 있기를 "내 뼈를 조심해 묻으라." 했다. 그 두개골의 둘레는 3자 2치나 되고, 몸의 뼈 길이는 9자 7치나 되었다. 이는 엉기어 하나가 된 듯하고 뼈마디는 모두 연결되어 있어 이른바 천하무적의 역사다운 골격이었다. 뼈를 부수어 塑像을 만들어 대궐 안에 안치했더니 신이 또 말하기를 "내 뼈를 동악에 안치하라." 했다. 그래서 그 곳에 모시게 했다.―혹은 말하기를 탈해가 세상을 떠난 후 27세 문무왕 때 調露 2년 경진 3월 15일 신유 밤에 太宗[7]의 꿈에 모양이 몹시 사나운 노인이 나타나 말하기를, "나는 탈해인데 내 뼈를 소천구에서 파내어 소상을 만들어 토함산에 안치하라." 했으므로 왕이 그 말대로 했다. 그리하여 지금까지 國祀를 끊지 않고 지내고 있으니 이를 곧 東岳神이라 한다.―

학계에서 지금까지 논의된 석굴암과 관계된 중요 유적은 대체로 동해 대왕암을 비롯한 동해구 유적이었다. 그러나 석굴암이 위치한 현장은 토함산이고, 이 산은 위의 자료에서 보듯이 천하장사 탈해왕이 이후 토함산의 산신이 되는 등 그 중요성을 외면할 수 없다.

사실 탈해의 출신에 대하여 다양한 견해들이 있다. 『삼국유사』에 기록된 龍城國[8]에 대하여 탈해의 출생국이 아니라 탈해의 집단이 이주해오는 과정에서 정복한 동해나 남해에 있던 어떤 섬일지도 모른다는 견해가 있다.[9] 또 『삼국사기』에 탈해는 본래 多婆那國에서 태어났는데, 그 나라는 倭國의 동북쪽 1천 리 되는 곳에 있다[10]는 내용을 들어 다파나국의 현재 위치에 대하여 다파나와 음이 비슷한 일본의 但馬國(다지마국), 혹은 肥後國 玉名郡(다마나군)에 비정하거나, 또는 西域에 있던 소국으로 보기도 하며, 설화의 본국은 신라의 동방인 大海中으로 상정하는 것이 지당하다는 견해도 있다.[11] 또 문무대왕의 동방 수비책의 하나로 동악 토함산을 중시해 그의 치세 중 석탈해 祠堂을 토함산 정상에 세워서 그 안에 소상을 봉안해 동악산신을 삼은 일도 귀중한 자료다. 석탈해왕이야말로 동해 출신으로서 天下無敵之力士로 믿어왔기에 그를 옮겨 동악신을 삼고 '國祀不絶'이라 한 것[12]이라는 견해 역시 토함산 이해에 중요하다.

또한 토함산은 탈해가 신라에 도착하자 최초로 오른 곳이다. 『삼국유사』에 따르면 그는 그곳에서 두 종자와 함께 7일 동안 머물면서 城 안에 살만한 곳을 물색하다 마치 초생달 같은 산봉우리가 보이는 지세가 수승한 곳을 지목하고 내려왔더니 瓠公의 집이었다고 한다. 이에 탈해는 지략으로 호공의 집을 취해 살게 되었는데,

5 後漢의 제1대 황제인 光武帝는 建武 中元 2년(A.D. 57) 丁巳에 沒했고, 『三國史記』 연표 및 『三國遺事』 왕력편에도 탈해왕의 즉위를 中元 2년 정사로 기록했다. 다만 『三國史記』 卷1, 新羅本紀에는 유리왕 34년(57) 10월에 왕이 죽어 蛇陵園에 장사지낸 것으로 되어 있으므로 탈해왕의 즉위를 같은 해 6월로 기록한 것은 잘못이며, 10월 이후로 봐야 한다.

6 昔은 그 訓 '예'의 表音字로서 濊의 '예'를 뜻하고, 탈해는 '따개' 곧 땅기, 지방 首長을 이른다는 설이 있다. 석탈해의 설화는 濊系의 지방 首長이 멀리 해양의 각 방면을 회항해, 가락국을 거쳐서 신라에까지 되찾아왔음을 의미한다는 해석이 있다. 또 神鵲緣起로 인해 鵲자의 鳥를 떼어버리고 성을 昔씨로 했다는 설은 신라 중엽 이후 한자 破字法에 의해 구성되었을 것이라는 견해도 있다. 李載浩 역주, 『三國遺事』(양현각, 1982), pp.118-119.

7 태종 武烈王은 이미 죽었으므로 文武王의 오기로 보인다.

8 『三國史記』에는 多婆那國이라 했고, 龍城과 多婆那에 대하여 여러 지명으로 비정되기도 하나 확실한 소재는 알 수 없다. 탈해신화에는 북방적인 冶匠說話와 남방적인 卵生說話가 모두 들어 있는데 그 두 요소가 함께 들어올 수 있는 경유지는 중국 중남부 해안 지역이 된다. 다만, 왜의 소재지가 확실하지 않기 때문에 용성국이 동해에 있었는지는 의문이다. 위의 사실을 받아들인다면 용성국은 서역에서 중국 중남부 해안 지역을 경유해 해로로 신라에 도달하기까지의 어느 지역에 위치한 소국이 아니었을까 하는 추론도 가능하다. 姜仁求, 「新羅王陵의 再檢討(2) ―脫解王陵―」, 『尹武炳博士回甲紀念論叢』(1984), pp.308-309.

9 金杜珍, 「新羅 昔脫解神話의 成立基盤」, 『韓國學論叢』8(1986), p.11.

10 『三國史記』 卷1, 脫解尼師今條.

11 三品彰影, 『三國遺事考證』上(東京: 塙書房, 1975), p.490.

12 黃壽永, 「文武大王 海中陵」, 『佛國寺三層石塔 舍利具와 文武大王海中陵』(정신문화연구원, 1997), pp.113-114.

그는 곧 南海王에게 알려져 지혜 있는 사람으로 인정받아 남해왕의 첫째 공주와 혼인함으로써 그의 정치적 기반이 확립된 것이다.

그리고 『삼국유사』 왕력편에 보이는 다음과 같은 석탈해의 기록 역시 주목된다.

第四 脫解(一作 吐解)尼叱今
昔氏 父琓夏國 含達婆王 一作花夏國王 母積女國王之女 妃南解王之女阿老夫人[13] 丁巳立 理二十三年 王崩水葬 未召疏井丘中 塑骨安東岳 今東岳大王

위의 기록에서 우리들은 신라의 장례법을 생각하게 된다. 문무대왕의 경우 1차 장례인 火葬 후 동해 대왕암에의 藏骨[14]을 2차 장례로 볼 수 있다. 탈해왕 역시 1·2차의 장례 후 토함산의 산신으로 추앙되었음이 주목된다. 즉 소천구[15]의 水葬 사실에 대하여 "언덕에 土壙을 파고 물을 넣은 후 유골만 取骨해 수중에 매장한 일종의 복장(複葬, 二次葬)의 형태"로 보는 견해가 있다.[16]

이상에서 토함산 석굴암의 건립 배경에 대하여 동해 대왕암과의 밀접한 연관 속에서 고찰했다. 이 문제는 필자의 지대한 관심을 불러일으켰고, 동시에 충격적이었다. 토함산 석굴암의 건립 배경에 천착할수록 동악 山王이 된 석탈해와 동해의 용왕이 된 문무대왕을 동일선상에서 사유하게 되었다. 그것은 석굴암 건립 연기에 동해 용왕 못지 않게 동악 산왕으로서의 탈해왕 역시 깊이 간여되어 있기 때문이다. 이에 대해서는 다음 장에서 다시 고찰하기로 하겠다.

III. 석굴 점정과 요내정

석탈해와 동악 석굴의 인연은 비록 수세기의 연대적 차이를 두고 있기는 하나 그에 앞서 토함산에서부터 더욱 본격적으로 시작된다. 즉 『삼국유사』 권1 제4탈해왕조에 기록된 「입에 붙은 표주박」 설화는 우리에게 너무나 친숙하다. 이 설화의 현

[13] 『三國史記』 卷1, 脫解尼師今條에서는 "阿孝夫人"이라 했다.
[14] 『三國遺事』 卷2, 萬波息笛條, "盖遺詔之藏骨處 名大王岩"
[15] 『三國史記』 卷1, 脫解尼師今 24年條에는 "壤井丘"라 하였고, 『三國遺事』의 脫解王條의 본문에서는 疏川丘라 하였으나 모두 동일한 것으로 판단된다.
[16] 姜仁求, 「新羅王陵의 再檢討 (2) —脫解王陵—」, p.306.

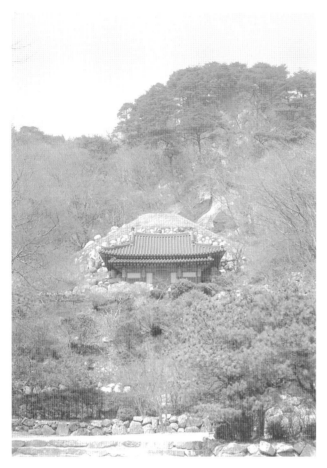

도 19
토함산 석굴암 외경

장이 바로 토함산에 위치한 「長幼有序의 訓井」으로, 다음과 같은 기록에서 만날 수 있다.

하루는 吐解(脫解)가 동악에 올라갔다가 돌아오는 길에 하인[白衣][17]을 시켜 물을 구해오라 했다. 하인이 물을 떠가지고 오다가 길에서 먼저 마시고 탈해에게 드리려 했다. 그러나 뿔잔(물그릇)이 입에 붙어서 떨어지지 않았다. 탈해가 이로 인해 꾸짖으니 하인은 맹세하기를 "이후에는 가깝거나 멀거나 감히 먼저 마시지 않겠습니다." 하니 그제야 떨어졌다. 이후 하인은 탈해를 두려워해 감히 속이지 못했다. 지금 동악의 산 속에 우물 하나가 있는데, 사람들이 遙乃井이라 하는 것이 이것이다.[18]

여기에 보이는 요내정이야말로 토함산 석굴 이해에 중요한 단서가 된다. 먼저 '遙乃井'이란 예네우물(濊家井의 뜻), 즉 昔의 訓 '예'의 表音字로서 탈해는 '따개' 곧 지방 首長으로서 그는 濊系의 수장이라 했다.[19]

널리 알려진 바와 같이 토함산 석굴암의 위치는 신라 도성의 방벽이 되는 토함산을 넘어 동해를 바라보는 산상의 준령에 위치해 있다도19. 필자는 평소 그 같은 큰 규모의 토목 공사가 현장에서 이루어지기까지는 나름의 이유가 있었으리라는 생각을 해왔다. 그것은 조형물의 조성이나 건조물의 건립에는 입지의 선정이 매우

17 白衣: 하인, 곧 賤役에 종사하는 자로서 이들은 백의를 입었기 때문에 이렇게 말한 것으로 보인다.(『野客叢書』, "漢官吏著皀 其給使賤役者著白").
18 『三國遺事』 卷1 第四脫解王條.
19 註 6 참조.

중요하기 때문이다. 현재의 입지에 석굴암 같은 전무후무한 불교미술의 명품을 조성하는 것은 분명 엄청난 난공사였을 터인데도 불구하고 그 장소에 석굴암을 조성한 연유는 아직까지 풀리지 않고 있었다. 오늘날 동해 대왕암의 위치나 방향이 석굴암 건립에 직접적 動因이 되었다는 점에 대해서는 누구도 부정할 수 없게 되었지만, 어째서 석굴암의 위치가 현재의 그 장소인가에 대해서는 논의되지 않고 있었다. 왜 하필이면 그 장소여야 하는가. 더구나 현재의 입지 조건은 일반 상식의 범주를 벗어난 것이어서 놀라움도 크다.

　이런 상황에서 필자는 탈해와 관계된 요내정 우물의 위치에 주목하게 되었다. 이 우물을 확인하는 것이 당면 과제로 대두된 것은 혹시 이 우물이 현재의 석굴암과 관계된 것은 아닐까 하는 막연한 추측에서부터였다. 이에 토함산 정상에서 물을 만날 수 있는 최단 지점이 석굴암인 점에 착안해 이에 대한 자료를 탐색하기 시작했다. 마침내 토함산에 위치한 석굴암의 점정을 해명하는 입지 근거를 위의 자료에 보이는 요내정의 우물에서 찾을 수 있었다. 그것은 바로 오랜 숙제를 풀어주는 환희의 문구였다. 『경주읍지』에 기록된 석굴암의 내용 가운데 다음과 같은 중요한 기록을 확인할 수 있었기 때문이다.

　菴下有井 卽所謂藥水也 其味淸洌 自窟內石佛臺座下 湧出窟外 名遙乃井[20]

　이는 구한말 일제가 석굴암을 다시 주목해서 석굴 공사를 시작하기 직전 석굴암 주변 상황을 기록한 내용이라 해도 좋을 것이다. 석굴암 아래 있는 우물은 이른바 약수요, 그 물맛은 맑고 시원하며, 석굴 내 석불 대좌 아래에서 굴 밖으로 용출하는데 이를 요내정이라 한다는 내용이다. 이는 오늘날 이른바 석굴암의 甘露水를 지칭하는 것이며, 석굴 내에서 용출하는 이 우물이 바로 탈해왕의 설화와 관련되는 요내정이란 사실이 놀랍다. 특히 이 기록은 현재의 석굴암 감로수의 용출 사실을 정확하게 묘사했다는 점에서 더욱 주목된다.

　이 용출수에 대한 이해를 돕기 위해 우리들은 20세기 초 일제시대에 실시된 석굴 내부의 水量 처리 공사에 대하여 살펴볼 필요가 있다. 이 석굴 내 용출수의 처리는 석굴암 1차 중수공사(1913-1915)가 실시된 당시부터 문제가 되었다. "석굴 뒤편 암석 균열면으로부터 湧水가 있어 석굴 일부를 제거하고 아연관을 설치해 배수로를 삼아 물을 窟外로 인도하고 굴 밖에서부터 다시 排水暗渠를 설치해 배수키로 하였고…"[21]의 내용에서도 드러나듯 이 문제는 중요한 현안이었던 것으로 보인다. 또

[20] 『慶州邑誌』卷3, 古蹟 石窟庵條(津津堂, 1933).

2차 공사(1917)를 거쳐 3차 공사(1920-1923) 기간의 전후 10년에 걸쳐 야기된 내용들을 정리한 「지하수 처리의 변천」이란 기록을 통해서도 굴 내의 용출수 문제가 얼마나 심각한 일이었는가를 알 수 있다.

> 제1차 공사에 앞서 후면에서 발견된 湧水 2個處는 석굴 바닥 밑을 관통하고 있었다. 그리하여 이 같은 용수처를 중심으로 水槽를 짜서 鉛管으로 연결하여 굴 외로 배수케 했던 바 이 같은 방법은 확실히 用意不足하였으며 동시에 수량과 湧水狀況 및 석굴과의 관계를 顧慮하지 않는 현지에서 速決된 安易한 방식이었다. 이것이 곧 고장이 생겨서 그 같은 施設로서 상당량의 용수가 처리되지 못함에 이른 것은 또한 당연하다고 할 수밖에 없었다. 그리하여 3차에 있어서는 이같은 鉛管導水方式이 廢棄되었고 제1 水槽부터 직접 돔 向右外周를 돌아 흐르도록 암석을 穿鑿하고 또는 石造導水路를 신설했다. 이 같은 방식 또한 石窟地盤과의 水位接近으로서 콘크리트 · 돔과의 接觸과 漏水를 가져왔으며 토사에 의한 導水路 充塞를 招來하고야 말았던 것이다.[22]

이상과 같은 석굴 내 용출수 처리는 20세기에 들어와서 수차에 걸친 석굴 중수 공사에서도 큰 문제가 될 정도로 수량이 대단한 것이었다. 그렇다면 이 석굴 내에서 나오는 다량의 용출수는 무엇을 뜻하는 것이며, 또한 위에서 확인된 석굴 내부 요내정의 기록은 무엇을 의미하는 것인가. 이들을 종합하면 단적으로 말해서 석굴암의 입지는 바로 우물의 물 위에 건립되었다는 말이 된다. 이는 도저히 상식적으로는 판단하기 어려운 사실임에 틀림없다. 그 누구도 건조물의 입지를 우물이나 물 위에 설정할 수 없는 것이다. 그러나 토함산 석굴암 입지 선정에는 상식으로 이해되지 않는 놀라운 사실을 지적하지 않을 수 없다.

토함산 석굴암은 인도나 중국의 석굴과 같이 천연의 암벽을 굴착해 조성한 것이 아니고 석재를 다듬어 원하는 장소에 축조한 인공의 석굴이다. 그러므로 그 입지는 다분히 의도적일 수밖에 없다. 그런데 어째서 바위 속에서 흘러나오는 石間水를 피하지 않고 그 장소에 그대로 석굴을 축조했을까. 풍수지리를 언급할 수 있을지 모르나 풍수지리적 측면에서도 물 위의 건립은 있을 수 없고, 더구나 우리나라에서의 풍수의 본격적인 등장은 신라 하대의 일임을 감안한다면, 신라 8세기의 석굴 점정과는 거리가 있다.

이는 아마도 神聖을 요구하는 종교적 하이에로파니의 顯現이 아닐까 추측된

21 『石窟庵修理工事報告書』(文化財管理局, 1967), p.19.
22 위의 책, p.22.

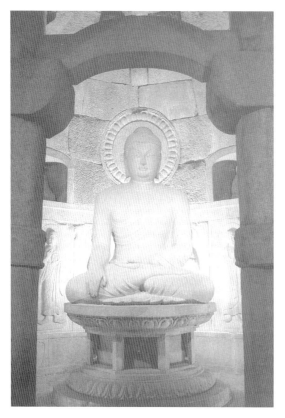

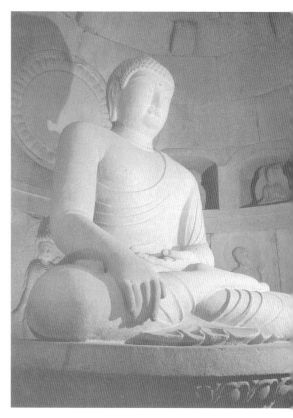

도 20
석굴암 본존불, 통일신라, 8세기 중엽, 국보 제24호, 경주 토함산

도 21
석굴암 본존불

다. 종교에서 물이 갖는 의미는 매우 크다. 석굴 바닥을 흘러내린 물은 바로 감로수
가 되는 것이고, 동시에 그 물을 통한 석조물로서의 석굴 불상 역시 聖化되는 것으
로 생각된다도20, 21, 원색2. 이 물은 바로 세속적으로도 초월적 힘을 지닌 천하역사
석탈해의 설화를 지닌 예네우물〔濊家井: 遙乃井〕이었고, 이 예씨네 우물 위에 석굴
이 건립됨으로써 석굴암은 이후 물과 불가분의 관계에 있는 龍神신앙으로 승화되
었다고 생각된다. 더구나 토함산 석굴의 방향이 삼국통일의 영주 문무대왕의 동해
용왕설을 반증해주는 대왕암과도 연관되는 것은 우연이 아닐 것이다. 따라서 석굴
암의 입지가 실제 요내정이라는 우물 위에 건립되었다는 부정할 수 없는 사실은 신
라인들이 지니고 있었던 독특한 사상 체계 속에서 이해되어야 할 것이다. 그러므로
이 같은 사상적 배경을 외면하고서는 요내정의 우물 위에 건립된 석굴조성의 근본
의의에 대한 해석은 한 걸음도 진전되지 못할 것이다.

　　그 후 1961년 우리의 기술에 의해 전개된 석굴암 중수공사에서도 굴 안에서 용

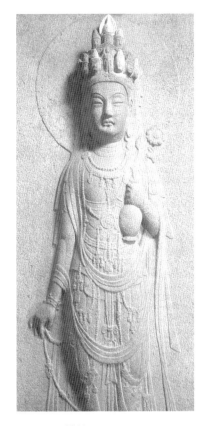

도 22
석굴암 십일면관음보살상

도 23
석굴암 사천왕상

출하는 지하수의 처리에 고심한 흔적을 도처에서 만날 수 있다. 조사보고서에 나타
난 풍화작용의 근본원인 가운데 지하수와 지표수의 굴 내 침투를 들었는데 그 내용
은 다음과 같다.

지하수는 굴 뒤쪽 석굴 周壁의 기초가 된 암반의 균열부에서 섭씨 3도에서 8도에 이르
는 온도로 냉각된 채 항시 용출하고 있었다. 솟아나온 물은 굴 내 地盤보다 약 1尺6寸
가량의 낙차를 가지고 굴 뒷편부터 북측 주벽 둘레에 설치된 배수로를 따라 동쪽으로
흐르게 되어 있었다. 배수로는 오랜 동안 流水時 潛入하는 모래로 바닥이 묻혀 본래의
사명을 다하지 못하게 되어 버렸다.[23]

23 『石窟庵修理工事報告書』, pp.31-32.

사실 석굴 안의 이 용출수는 앞서 살펴본 『경주읍지』에서는 불상의 대좌 아래에서 용출한다고 했으나 좀더 정확하게 말해서 석굴 본존불 뒤편 주벽의 중심이 되는 십일면관음보살의 발 아래에서 용출했던 것으로 알려져 있다도22.[24] 그런데 다시 짚고 넘어가야 할 것은 1960년대 석굴암을 수리할 때에 굴 내의 이 용출수 문제를 해결하기 위해 암반 지형에 중대한 변형을 가했다는 점이다.

> 용출부위의 岩盤을 깎아내어 淵源部의 位置를 낮게 하였으며, 流水를 굴에서 멀리 떨어진 排水溝로 흐르게 했다.… 그리하여 종래의 水位보다는 현격하게 落差지어 굴 地盤과는 아무 상관이 없는 것으로 되어 버렸다.[25]

이것이 과연 가장 타당한 방법이었는지 필자로서는 단정하기 어렵다. 당시의 기술로서는 최적의 방법이었을지 모르나 석굴 건립 당시의 용출수 문제에 대한 신라인의 대처 방식이 충분히 검증되지 못한 점은 못내 아쉬움으로 남는다.

IV. 석굴의 방향과 동해구

위에서 고찰한 석굴 용출수 자체가 요내정이었음은 중요한 의미가 있지만, 이는 동악의 산신사상을 배경으로 탄생한 종교적 판타지만은 아니다. 그것은 이후 현실 속에서 신라의 가장 아름다운 조형미술인 석굴암으로 탄생되었다. 그것은 결국 산과 바다를 배경으로 신라인의 깊은 사고 속에서 이루어진 것이지 아무런 의미 없이 그 자리에 점정된 것은 결코 아니다. 여기에서 바다는 좁은 의미로 역사 기록에 등장되는 동해구를 지칭할 수 있겠고, 산은 탈해의 전설을 지닌 요내정 현장의 토함산을 가리킨다.

'東海口'란 용어의 최초 기록은 앞서 언급한 『삼국사기』에 나타난 다음과 같은 기록에서 만날 수 있다.

> 7월1일 왕이 돌아가시므로(즉위 21년, (681) 시호를 文武라 하였고, 여러 신하들이 유언

24 이는 당시 석굴암 수리공사의 감독관이었던 黃壽永 박사의 증언이다.
25 『石窟庵修理工事報告書』, pp.33-34.

에 따라 동해 어구[東海口] 큰 바위 위에 장사지냈다. 민간에 전하기를 왕이 化하여 용이 되었다 하고, 또 그 바위를 가리켜 大王石이라고 했다.[26]

또 대왕암에 대해서는 『삼국유사』 萬波息笛條에 좀더 자세한 기록이 있다.

이듬해 임오년(682) 5월 초하루에 海官 파진찬 박숙청이 아뢰기를, "동해안에 있는 작은 산이 떠서 감은사로 향해 오는데 물결을 따라 왔다갔다 합니다."하니 왕은 이를 이상히 여겨 日官 김춘질에게 점치게 하니 아뢰기를 "대왕의 아버님께서 지금 바다의 용이 되시어 삼한을 진호하시고 김유신 공도 33천의 한 아들로서 지금 인간으로 내려와서 대신이 되었습니다. 두 성인이 덕을 같이하여 성 지키는 보물을 내어주시려 하니, 만약 폐하께서 해변에 행차하시면 반드시 값을 칠 수 없는 큰 보물을 얻을 것입니다."하자 왕은 기뻐하여 그달 7일에 利見臺에 가시어 그 산을 바라보고 사자를 보내어 살펴보게 했다. 산의 형세는 거북의 머리와 같은데 위에는 한 줄기의 대나무가 있어 낮에는 둘이 되고 밤에는 합해 하나가 되는 것이었다.[27]

이곳에서 말하는 산의 형세가 거북과 같다는 말과 동해안에 있는 작은 산이 떠서 감은사로 향해 오는데 물결을 따라 왔다갔다 한다는 내용은 혹시 대왕암 내에 현존하는 거대한 자연석 蓋石인 이른바 石棺蓋石의 운반을 이처럼 묘사한 것은 아닐까. 이에 대해서는 "이견대 앞바다의 隨波往來하던 小山은 바로 오늘날의 대왕암 그 자체이든지 아니면 육지로부터 운반된 一枚巨石을 가리키는 것이다. 이는 '山勢如龜頭' 한 형상 묘사에서도 짐작케 하는 확정이라 하겠다."[28]라는 견해도 있다.

대왕암의 현장 유구는 중앙에 마련된 큰 웅덩이 한복판에는 길이 약 10자에 달하는 넓은 자연선 개석이 남북으로 놓였는데 이 돌은 섬의 바위 재질과는 달라 육지에서 옮겨온 것으로 판단된다. 그렇다면 혹시 이 돌의 운반에 따른 해안의 모습을 '小山의 浮往浮來'와 같이 묘사한 것으로 볼 수 있지 않을까 싶다도24-26.

대왕암에 대해서는 다음과 같은 洪良浩의 기록에서 더욱 구체적 내용이 보이

26 『三國史記』 卷7, 文武王 21年條, "秋七月一日 王薨 諡曰文武 羣臣以遺言葬東海口大石上 俗傳 王化爲龍 仍指其石爲大王石".

27 『三國遺事』 卷2, 萬波息笛條, "明年壬午五月朔 (一本云 天授元年 誤矣)海官波珍喰朴夙淸奏曰 東海中有小山 浮來向感恩寺 隨波往來 王異之 命日官金春質(一作春日)占之 曰 聖考今爲海龍 鎭護三韓 抑又金公庾信乃三十三天之一子 今降爲大臣 二聖同德 欲出守成之寶 若陛下幸海邊 必得無價大寶 王喜 以其月七日 駕幸利見臺 望其山 遣使審之 山勢如龜頭 上有一竿竹 晝爲二 夜合一 (一云 山亦晝夜開合如竹)".

28 黃壽永, 「新羅梵鍾과 萬波息笛 說話」, 『新羅文化』 창간호(동국대 신라문화연구소, 1984), p.10.

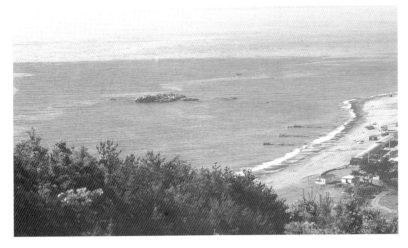

도 24
동해 문무대왕릉 원경,
사적 제158호, 경북 경주

도 25
동해 문무대왕릉

도 26
동해 문무대왕릉의 개석

기도 한다.

옛날 신라 문무왕이 … 태자에게 명령하여 말하기를, "내가 죽으면 반드시 바다에 장사 지낼지니 마땅히 용이 되어 왜병을 막을 것이니라."했다. 바다 가운데 바위가 있는데 우뚝 솟아 뾰족뾰족하여 작은 섬과 같았다. 태자와 여러 신하가 감히 어기지 못하고 그 돌 사이에 장사지냈다.[29]

이같이 돌 사이에 장사 지냈다는 것은 대왕암의 구조를 말해주는 것이다. 뿐만 아니라 『世宗實錄』의 기록 역시 참조된다.

이견대는 동해 물가에 있다. 세상에 전하기를 왜국이 자주 신라를 침범하니 문무왕이 이것을 근심하여, 죽으면 용이 되어 나라를 수호하고 도적을 방어하겠다고 맹세해 장차 죽을 때에 유언하기를, "나를 동햇가 물 속에 장사하라."했다. 아들 신문왕이 그 유언대 로 하고 장사지낸 뒤에 추모해 臺를 쌓고 바라보았더니 큰 용이 있어서 바다 가운데 나 타나 보였다. 그로 인해 이견대라 이름하였다 한다. 대 아래의 70보쯤 되는 바다 가운데 돌의 네 귀퉁이가 우뚝 솟아 네 문과 같은 곳이 있는데, 이것이 그 장사한 곳이다.[30]

이 기록에서 '네 문과 같은 곳이 있다'고 한 것은 대왕암의 수로를 지칭하는 것이지만 인도탑의 경우 문을 사방에 설치하는 것이나 또는 익산 미륵사지 석탑, 여타 목탑의 사방에 설치하는 탑문을 연상할 수 있다. 그러므로 사방 통로를 설치한 불탑의 양식이 이곳에도 적용된 것이라 하겠다.

사실 고대 사회에 있어서는 뼈의 주술적 힘은 대단한 것이었다. 불탑에 대한 신앙이 호국적 기능과 연관됨은 널리 알려진 사실이다. "이 시대는 어떤 부족의 長이라든지 고승에 대한 身骨의 靈異로움이 실재한 것으로 믿었던 시대라 할 것이다. 특히 문무대왕의 동해 수중릉과 같은 경우도 전적으로 뼈에 대한 呪力에서 기인된 것으로 봐야 할 것이다."[31] 그러므로 대왕암 조성 배경에는 왜구를 제압하려는 문무 왕의 강한 의지가 스며 있었고, 이러한 염원은 곧 신라 사회에 커다란 공감대를 형

29 『耳溪集』, 題文武王陵碑, "昔新羅文武王 … 詔太子曰 我死必葬於海中 當化爲龍以拒倭兵 海中有石 嵯峨屹峙如小島 太子群臣不敢違 葬於石間 云云".

30 『世宗實錄』卷150, 地理志 慶尙道 慶州府, "利見臺 在東海濱 世傳倭國數侵 新羅文武王患之 誓死爲 龍 護邦國而禦寇盜 將薨遺命 葬我于東海濱水中 子神文王從之 葬後追慕 築臺望之 有大龍見于海中 因名曰利見臺 臺下七十步許 海中有石 四角聳出 如四門 是其葬處".

31 張忠植, 『新羅 石塔硏究』(일지사, 1987), p.36.

성했다고 생각된다. 뿐만 아니라 王都의 방벽으로서의 토함산, 그리고 그 방벽을 배경으로 펼쳐진 동해, 이는 곧 왕도의 수호와 긴밀한 관계에 있었으므로 그 수호를 위한 문무왕의 심려는 매우 깊었다고 생각된다. 먼저 천하장사 석탈해의 뼈를 소천구에서 꺼내어 토함산에 안치해 동악신으로 삼았던 것도 모두 문무왕의 이 같은 배려에 기인한 것으로 보인다.

따라서 왕도 내의 황룡사를 비롯해 석탈해의 동악신 등은 모두 육지를 지켜주는 신라의 龍神 내지 산신사상에 기인한 것이고, 사천왕사와 이후의 감은사는 모두 서해와 동해를 지켜주는 護國龍 사상에 근거한 것이라 하겠다.

그리고 감은사 「寺中記」에 나타난 創寺의 목적과 유래를 적은 다음과 같은 내용은 시사하는 바 크다.

문무왕이 왜병을 진압하기 위해 이 절을 처음으로 지었으나, 마치지 못하고 돌아가자 바다의 용이 되었다. 그 아들 신문왕이 왕위에 올라 開耀 2년(682)에 역사를 마쳤는데, 금당의 階下에 동쪽을 향해 구멍 하나를 뚫어 두었다. 이것은 용이 절에 들어와서 돌아다니게 하기 위한 것이다. 대개 유언으로 유골을 간직한 곳은 대왕암이라 하고, 절은 감은사라 이름했으며 후에 용이 나타난 곳을 이견대라 했다.[32]

또한 이 절의 본래 이름은 감은사가 아니라 "鎭護國家의 대찰인 鎭國寺"[33]였던 점은 곧 '鎭護國家寺'란 의미가 될 것이며, 사중기의 기록대로 문무왕의 승화 후 신문왕이 절 이름을 '感恩寺'라 한 것은 삼국통일의 영주요 나아가 화장 후 동해용이 된 부왕의 은혜에 감사하는 뜻을 지니는 것으로 보인다.

그런데 위의 사적기에서 가장 주목되는 것은 "용이 절에 들어와서 돌아다니게 하기 위해 금당의 階下에 동쪽을 향해 구멍 하나를 뚫어두었다."고 한 점이다. 이 점에 대하여 발굴 당시부터 매우 관심이 집중되었으며, 그 보고서에 따르면 "기단 構築土 상면으로부터 石床底面까지 사이에는 1.8척 전후의 공간이 있어 바로 감은사 창건 사적에 전하는 용의 入寺旋繞之備에 해당한다고 해석된다."[34]고 해서 『삼국유사』의 기록을 입증하고 있다. 이와 같은 지하 공간은 일반 건축에서는 있을 수 없는 특수한 건축 구조이다. 따라서 "금당의 구조는 지금까지 세계에서 유례를 찾아볼 수 없는 特異構造임으로 보아 전설을 뒷받침해준다 해도 과언은 아닐 것이다.

32 『三國遺事』 卷2, 萬波息笛.
33 黃壽永, 「石窟庵本尊 阿彌陀如來坐像小考」, 『考古美術』 136 · 137, p.93.
34 『感恩寺』(국립중앙박물관, 1961), p.28.

더구나 地下遺構의 동·서편에 통로를 마련해 유물을 유지하는 환기시설로 판단되나 삼국유사에 기록된 '金堂砌下東向開一穴'이란 기록이 바로 금당 동편으로 마련된 이 유구를 지칭한 것으로 판단된다."[35]고 하여 그 구조에 대한 이해를 돕고 있다.

이상에서 동해구의 유적에 대하여 매우 장황하게 설명했는데 이곳 바다와 육지 일대의 유적과 토함산 석굴암이 밀접한 연관을 지닌 것으로 보인다. 앞서도 언급했지만 석굴암의 점정은 인도나 중국의 석굴과 달리 인위적으로 방향의 설정이 가능한 축조된 인공의 석굴이란 점과 관련된다. 따라서 석굴의 방향이 동해구의 유적을 향하고 있다는 기존의 견해는 시사하는 바가 크다.

특히 대왕암은 문무대왕의 유언에 따라 조성한 세계에서 유례가 없는 수중 陵寢이다. 불탑이 석가모니의 茶毘 후 수습된 遺身인 舍利 봉안을 위해 마련된 불도들의 성스러운 廟域인 것과 마찬가지로 대왕암은 문무왕의 화장 후 수습된 유신인 신골을 동해의 한 작은 섬에 藏骨한 일종의 수중 사리탑이다. 이는 역대 제왕의 능 소재지를 기록하고 있는 『삼국유사』 왕력편에 유독 문무왕릉의 소재에 대하여 '陵在感恩寺東海中"이라 한 내용에서도 알 수 있다. 이렇게 그 장소를 감은사와 병행해 '동해중'이라 함으로써 이 절이 대왕 추복을 위한 동해 중에 있는 資福寺임과 동시에 陵寢寺임을 나타내는 것이다.

그렇다면 능침사를 비롯한 이른바 동해구의 3대 유적이 있는 이곳 바다와 육지 일원과 토함산 석굴의 방향과는 어떠한 관계에 있는 것인가. 이들 동해구의 3대 유적 역시 동악의 유적과 연관된 것으로 보인다. 이와 관련해 가장 주목되는 것은 「吐含山石窟重修上棟文」에 기록된 한 시구이다.

칠보향화는 탈해신전에 비쳐지고,　　七寶香花 光映脫解神殿
팔공덕수는 문무왕암에 파동치네.　　八法功水 波動文武王巖[36]

시구의 내용은 지금까지 고찰해온 토함산과 석굴암, 그리고 석굴암 건립 배경으로 주목받아왔던 문무대왕의 수중능침이 자리한 동해구의 유적을 종합적으로 말해준다.

그러므로 토함산 석굴의 점정은 곧 동악 산신이 된 천하장사 석탈해의 유적을 배경으로 하는 요내정 우물을 의지해 자리잡았으며, 동시에 그 건립 배경은 삼국통

35 趙由典, 「感恩寺址 發掘調査 槪要」, 『古文化』 제19집(한국대학박물관협회, 1981), p.37.
36 註 21의 『石窟庵修理工事報告書』, p.256 참조. 이 상동문은 1891년 4월 佛誕日에 九芝山 居士 孫永耆의 述로 되어 있다.

일의 영주인 문무대왕의 국토수호를 위한 동해 용신사상에 근거하고 있다. 즉 토함산 석굴암은 동악 산신사상과 동해 용신사상의 근간이 되는 석탈해와 문무왕의 설화를 배경으로 탄생한 것이다. 그것은 적어도 요내정 우물 위에 자리잡은 석굴암의 현 위치와 석굴 본존불의 방향을 통해 확인할 수 있다.

V. 맺음말

이상의 내용으로 볼 때 우리의 문화예술사상 최고의 걸작인 토함산 석굴암은 어느 한 시대에 갑자기 출현한 것이 아니라 수세기의 연찬을 통해 우리 민족의 사상과 예술이 합일됨으로써 완성된 神品이라 해도 좋을 것이다. 그것은 바로 동악의 토함산과 동해의 바다를 배경으로 한 탈해왕의 천하역사의 위력과 문무왕의 호국정신을 바탕으로 이후 요내정의 장소에 의도적으로 석굴 방향을 잡은 것으로 판단된다.

우리들은 신라의 사상과 예술의 극치가 요내정이란 우물을 통해 석굴암의 점정을 가져왔고, 이는 곧 석굴암이 건립되는 8세기 중엽 재래의 산신신앙과 용신신앙을 배경으로 아름다운 불교예술로 승화되었음을 알 수 있었다.

다만 요내정의 물 위에 건립된 석굴의 조성 배경은 현실적으로 아직 풀리지 않는 신비로운 일임에 틀림없다. 종교는 일면 관념의 세계요, 신념의 세계다. 요내정의 감로수는 석굴불상의 하이에로파니의 관념적 세계를 신앙적 주체로서 형상화하기에 충분한 종교적 의미를 지닌다. 이와 같은 석굴암의 신비는 건축사적으로는 이해할 수 없으며, 오직 종교적 측면에서 이해할 수 있을 것이다. 다만 아쉬운 것은 여러 차례에 걸친 석굴 중수에도 불구하고 건립 당시의 석굴 환경과는 많은 차이를 지니게 된 점이다. 오히려 이런 아쉬움 때문에 요내정의 우물 위에 건립된 이 석굴이 두고두고 자손만대에 전승되어야 할 우리의 소중한 문화유산임과 동시에 우리 고대 정신사에 대한 새로운 연구의 대상으로서 성큼 다가서고 있다.

3. 錫杖寺址 출토 유물과 釋良志의 조각 유풍

I. 머리말

　　경상북도 경주시 錫杖洞 산 81-2번지에 위치하는 속칭 錫杖寺址는 신라시대의
명승 釋良志의 행적을 살피는 데 있어서 매우 중요한 곳이다. 이곳은 良志가 錫杖
을 날렸다고 하는 민담의 전설에서 뿐 아니라 절터에서 출토되는 불교미술품의 단
편적 자료를 통해 일찍부터 널리 알려져 있었고, 또한 세인의 관심의 대상이 되었
다. 이는 신라의 名匠 양지의 예술세계에 대한 접근을 위해서도 바람직한 일이지
만, 전설적 神異 속에 싸여 있는 그의 행적을 밝히기 위해서 더욱 주목되어야 할 것
이다. 물론 양지의 행적을 추정할 수 있는 사찰이 석장사에만 국한된 것은 아니나,
그 중에서도 이곳을 대표적으로 들 수 있는 것은 塼塔에 三千佛[1]을 조각해 예경했
다는 사실 때문이다.

　　그러나 이곳 석장사지는 일제시대 이래 횡행된 도굴로 인해 사지의 성격 및 출
토 유물에 이르기까지 큰 혼란이 있었다. 그러나 근래 동국대 경주캠퍼스 박물관이
사지를 1차 발굴(1986.3.25-5.24)하면서 석장사지로 확정되었을 뿐 아니라 출토
유물과 석양지의 관계에 새로운 시사점이 대두되었다. 즉, 출토된 유물의 조각 양
식과 함께 이른바 〈緣起法頌銘 塔像紋塼〉의 성격은 양지 조각세계에 대한 폭넓은
이해를 요구하고 있기 때문이다.

　　지금까지 양지에 대해서는 국문학계뿐 아니라 미술사학계에서도 지대한 관심
을 가져왔던 것이 사실이다. 전자의 경우는 그가 靈廟寺의 丈六尊像을 만들 때 성
중의 남녀들이 진흙을 나르며 읊었다는 소위 風謠를 중심으로 이루어졌고, 후자의
경우는 양지의 작품세계에 대한 이해가 주된 목적이었다.[2] 이들은 모두 예술가로서
의 양지의 면목을 알려주는 것이지만 전자의 경우도 일차적 동기는 모두 그의 조각

[1] 三世의 三千佛을 말한다. 곧 과거 莊嚴劫 중에 출현한 華光佛에서 毘舍浮佛까지의 一千佛, 현재의
賢劫 중에 출현하는 拘留孫佛에서 樓至佛까지의 一千佛, 미래의 星宿劫 중에 출현할 日光佛에서
須彌相佛까지의 一千佛을 뜻한다.

세계와 연관되어 있다.

따라서 양지의 행적을 추적해 그의 신분에 대한 종래의 견해를 바로잡고, 사지 발굴에서 수습된 출토 유물을 중심으로 양지 조각 이해에 따른 몇 가지 문제점을 고찰하고자 한다.

II. 양지의 신분과 행적

1. 신분의 문제

신라 선덕왕 시대의 뛰어난 예술가요 동시에 불교의 고승으로 알려진 석양지의 행적은 아직까지 안개 속에 싸여 있다. 그의 자취는 『三國遺事』에 기록된 "釋良志 未詳祖考鄕邑 唯現迹於善德王朝"[3]에서 활동시기를 짐작할 뿐이다. 즉 四天王寺탑 하단의 조각상을 제작했다는 『삼국유사』의 내용 등을 의지한다면 양지는 경주를 중심으로 활동했으며, 그는 적어도 선덕왕대에서 문무왕대에 걸치는 7세기 전반에서 후반에 이르는 시기의 인물로 추정할 수 있다.

그러나 근래 彫刻匠으로서의 양지에 대한 관심이 더욱 높아지면서 그의 출신에 대한 문제가 거론되기도 했다. 양지는 출신이 비천했기 때문에 이와 같은 예능직에만 종사했다면서 百結 선생이나 金生, 率居 등의 경우를 들고 있다. 즉, "출신성분이 不明하다는 것은 대부분 그의 族系가 비천하기 때문인 것 같다. 신라의 유명한 음악가 백결 선생과 명필가 김생, 명화가 솔거 등이 그 대표적인 예이다."[4]라고 했다.

신라가 아무리 엄격한 骨品制 사회라 하더라도 예능직에 종사한 대부분의 사람들을 이같이 획일적으로 파악하는 것은 자칫 그 인물을 이해하는 데에 오류를 범

2 良志와 관계되는 글들은 주로 鄕歌文學的 측면에서 고찰한 梁柱東의 『古歌研究』(博文出版社, 1957); 金東旭의 『韓國歌謠의 研究』(乙酉文化社, 1961); 池憲英의 「風謠에 대한 諸問題」, 『국어국문학』 41호(국어국문학회, 1968); 崔喆의 『新羅歌謠研究』(開文社, 1979); 黃浿江의 『新羅佛敎說話研究』(一志社, 1975) 등이 있고 미술사적 측면에서는 文明大의 「良志와 그의 作品論」, 『佛敎美術』 제1집(東國大博物館, 1973); 강우방, 「新良志論」, 『美術資料』 47(국립중앙박물관, 1991) 등이 있다.
3 『三國遺事』 卷4, 良志使錫條.
4 文明大, 「良志와 그의 作品論」, 『佛敎美術』 제1집(東國大博物館, 1973. 9), p.2.

하기 쉽다. 백결 선생의 경우만 하더라도 "不知何許人"[5]이라 한 내용만으로 단순히 그의 출신이 비천하다고 보는 것은 무리가 따르기 때문이다. 그를 '先生' 이라고 기록한 것은 오히려 그의 고매한 인품을 말해주는 것이다. "더우기 백결 선생이 榮啓期의 사람됨을 사모하여 거문고를 가지고 다니면서 모든 기쁨 · 노여움 · 슬픔 · 즐거움 · 불평스러운 일이 있으면 이를 모두 거문고로써 위로했다."[6]는 내용 역시 주목해야 할 대목이다.

또 勿稽子의 경우에 있어서도 그의 家世가 平微하다는 내용만으로 단순히 "군인으로서의 출세의 길이 막혀 거문고만 타면서 일생을 보내는 예술가로 전향했던 것 같다."[7]고 한 내용 역시 잘못된 견해일 수밖에 없다. 한 개인이 속세를 외면하는 데는 여러 가지 복합적인 요인이 있을 수 있지만 그가 부인에게 말한 다음과 같은 내용에서 곧 그의 사람됨과 강한 지조를 엿볼 수 있는 것이 아닐까?

> "일찌기 듣건대 臣子의 도리는 위험한 것을 보면 목숨을 내놓고 어려움에 다다르면 몸을 잊어버리라 하였는데, 前日의 浦上 · 竭火의 戰役은 가히 위험하고 또한 어려운 싸움이었다. 그러나 능히 목숨을 내놓고 몸을 잊어버리지 못하였다는 말이 남들에게 알려질 것이니 장차 무슨 면목으로 거리로 나가 사람들을 대하리오."하며 머리를 풀어헤치고 거문고를 메고 師彘山으로 들어가 다시 나오지 않았다.[8]

또 김생이나 솔거 역시 그 부모나 출신이 비천하다고 기록한 『三國史記』의 내용만으로 이들이 모두 예능직에 종사했다고 보는 것은 무리라고 하겠다. 오히려 예능직에 종사한 사람이 더욱 식자층에 속하고 사회적 대우를 받았던 것으로 보이는 경우를 흔히 볼 수 있다. 즉 聖德大王神鍾銘에 보이는 "鑄鍾大博士大奈麻朴☐☐ 次博士奈麻☐☐☐ 奈麻朴韓味 大舍☐☐☐"[9]와 같은 내용만 보더라도 예능직에 관계한 사람들의 사회적 지위 내지 출신 신분을 짐작케 하고 있다. 대체로 匠人 계통의 사람들을 비천한 신분으로 해석하려는 것은 皇龍寺鍾의 장인은 "里上宅 下典"[10]이라고 기록한 내용을 따라 이곳의 下典을 上典에 대한 하전, 즉 노복의 뜻으로 해석한 데서 비롯된 것으로 보인다.[11] 그러나 여기서 말하는 里上宅은 곧 신라의 부호였

5 『三國史記』 卷48, 列傳 第8, 百結先生條.

6 위와 같음.

7 文明大, 위의 논문, p.3.

8 『三國史記』 卷48, 列傳 第8, 勿稽子條.

9 『朝鮮金石總覽』 上, p.40 및 黃壽永, 『韓國金石遺文』(一志社, 1976), pp.282-286.

10 『三國遺事』 卷3, 皇龍寺鍾 芬皇寺藥師 奉德寺鍾條.

던 35 金入宅 가운데 하나로서 하전은 노복이 아닌 하급관리의 의미로 보아야 한다. 왜냐하면 신라의 귀족부호들은 이미 다수의 田土와 함께 수많은 私兵을 가질 정도였으며, 나아가 성덕대왕신종에서도 본 바와 같이 鑄鍾大博士 또는 博士들이 모두 大奈麻, 奈麻 또는 大舍 벼슬이므로 이들은 모두 신라 17官等 가운데 5두품 내지 4두품의 골품이어야 하기 때문이다. 그러므로 奉德寺 성덕대왕신종(12만근)에 비해 무려 4배가 넘는 49만7천5백81근에 달하는 엄청나게 큰 황룡사 종이 리상택 노복의 힘으로 주조되었다는 것은 상상할 수 없는 일이다. 따라서 이곳에서 말하는 하전이란 후대에 일상화된 노비 개념으로의 하전이 아닌 리상택 중의 하급관리로 보아야 마땅하다.

이와 함께 김생이나 솔거 등이 佛道에 입문한 불승[12]이었던 것도 당시의 승려계층에 귀족 진골 출신이 상당히 있었던 사실과 함께 새로운 문제로 부각되어야 할 것이다.

그러므로 이제 양지의 신분 문제를 다룸에 있어 '그의 조상과 고향이 미상하다'는 단순한 내용만을 들어 그의 족계가 비천한 것으로 보려는 견해는 신중을 기해야 하리라 본다. 도리어 이와 같은 천착이 예술가로서 또는 불승으로서의 양지의 진면목을 흐리게 하는 요인이 될 수도 있기 때문이다.

2. 고승 및 예술가로서의 행적

대체로 양지의 행적에 대해서는 아래에 인용할 『삼국유사』의 내용 외에 「良志傳」이 따로 있었으나 현전하지 않는 것으로 보인다.[13] 현재로서는 『삼국유사』의 제한된 기록이 가장 충실한 편이므로 이를 의지할 수밖에 없는 실정이다.

먼저 양지의 행적 가운데 주목되는 것은 다음과 같다.

(1) 석장 위에 한 포대를 걸어두면 석장이 저절로 날아 시주집에 가서 흔들리며 소리를 내었다. 그 집에서 알고 齋費를 넣어 포대가 차면 날아 돌아왔다. 그러므로 그가 있던

11 대체로 『三國遺事』의 譯者들은 下典의 뜻을 上典에 대한 말로 노복의 뜻으로 보았다.

12 『芝峰類說』 卷18, 技藝部, 畵條에는 "或言率居乃僧名"이라 했고, 『新增東國輿地勝覽』 卷14, 忠州牧 佛宇 金生寺條에는 "生修頭陀行 居是寺因以爲名"이라고 했다.

13 「良志傳」이 있었던 것으로 볼 수 있는 것은 『三國遺事』 卷1, 善德王知幾三事條에 "善德之創靈廟寺 具載良志師傳 詳之"라 한 것이라든지, 같은 책 卷3, 靈廟師丈六條에 "善德王創寺塑像因緣 具載良志法師傳"이라 하고, 註記에 "良志傳 作像之初成之費 今兩存之"라 한 내용에서 알 수 있다.

곳을 석장사라 했다. 그의 헤아릴 수 없는 신이함이 모두 이와 같았다.[14]

(2) 널리 잡예에도 통해 신묘함이 비길 바 없다. 또한 글씨에도 능숙했으며, 영묘사의 장육삼존, 천왕상, 殿塔의 기와와 천왕사 탑 아래 팔부신장, 법림사 주불삼존, 좌우금강신 등이 모두 그가 만든 소조상이다. 영묘사와 법림사 두 절의 현판을 썼으며, 또 일찍이 벽돌을 조각해 한 작은 탑을 만들고 아울러 삼천불을 새겨 그 탑을 사중에 안치하고 지극히 공경했다.[15]

(3) 그가 영묘사의 장육상을 만들 때는 禪定에 들어 正受로써 했으므로 성중의 남녀가 다투어 진흙을 날랐다.[16]

먼저 (1)은 일종의 神僧으로서 또는 밀교적 高僧으로서의 양지의 면모를 알려주는 자료가 되고 있지만, (2)는 장인으로서의 양지의 작품과 그 범위를 짐작하게 한다. 끝으로 (3)은 뛰어난 종교 예술가로서의 양지의 참모습에 대한 신뢰를 동반하는 내용이라 하겠다.

이제 이들 기록 가운데 (1)의 내용은 석장에 포대를 걸어 齋費를 거둘 정도로 양지 자신이 신비롭고 기이했음을 나타내는 것이라고 볼 때, 그는 곧 일반 범상한 승려와는 다른 신통을 구사했던 고승이었음을 짐작하게 한다. 다시 말하면, 이러한 신통변화는 그 성격으로 보아 밀교적 신통력으로 받아들이는 것이 통념이다. 그것은 密本이 六環杖을 날려 늙은 여우와 法惕을 찔러 뜰 아래에 던져버림으로써 선덕여왕의 병을 고친 예[17]라든지, 또 오대산의 寶川太子가 짚었던 석장이 날마다 세 번씩 소리를 내며 방을 세 번씩 돌아다녔으므로 그것을 경쇠 소리를 삼아 시간을 정해 수업했다[18]는 것 역시 맥락을 같이하는 것이다. 따라서 이러한 양지가 지팡이를 부렸던 것은 門僧行脚을 과장해서 나타낸 것이라는 견해도 있으나, 이는 동시에 使錫 자체를 주술원리[19]로 해석함으로써 양지의 신이를 밀교적 행법으로 부각시킬 수

14 『三國遺事』卷4, 良志使錫條, "錫杖掛頭一布袋 錫自飛至檀越家 振拂而鳴 戶知之納齋費 袋滿則飛還 故名其所住 曰錫杖寺 其神異莫測皆類此".

15 위의 책, "旁通雜藝 神妙絶比 又善筆札 靈廟丈六三尊 天王像 并殿塔之瓦 天王寺塔下八部神將 法林寺主佛三尊 左右金剛神等 皆所塑也 書靈廟法林二寺額 又嘗彫磚造一小塔 並造三千佛 安其塔置於寺中 致敬焉".

16 위의 책, "其塑靈廟之丈六也 自入定 以正受所對 爲揉式 故傾城士女 爭運泥土".

17 『三國遺事』卷5, 密本催邪條.

18 『三國遺事』卷3, 臺山五萬眞身條.

19 黃浿江,「風謠에 대한 一考察」,『新羅文化祭學術發表會論文集』제7집(慶州市, 1986).

도 있겠다.

　다음으로 (2)의 내용은 곧 양지가 글씨에 뛰어났으며 동시에 그가 관계했던 사찰은 영묘사, 天王寺, 法林寺[20]와 같은 당대의 중요한 사찰이었음을 알려준다. 그리고 무엇보다 중요한 것은 이 기록 가운데 그가 일찍이 머물렀던 석장사에 벽돌로 작은 탑을 하나 만들고 삼천불을 새겨 지극히 공경했다는 내용이다. 지금까지 석양지가 조각했다고 알려진 현존 유물은 경주의 사천왕사지 출토 四天王 塑像과 석장사지의 조각상이다. 하지만 이들 가운데서도 석장사의 유품이 가장 풍부하고 다양하게 발견되었기 때문에 석장사는 양지 조각의 본산이라 말할 수 있다. 천불도 아니고 삼천불을 새겼다는 사실은 그의 종교적 열정을 대변하는 것이기도 하지만 조각장으로서의 양지의 조형의지를 알게 하는 것이기도 하다.

　따라서 양지의 작품은 주로 소조에 국한되어 있으며 그 상은 주존불을 비롯해 보살상, 신장상 등 다양하게 전개되었을 뿐 아니라 영묘사 殿塔의 기와 같이 공예적인 수법에도 뛰어난 기량을 발휘했던 것으로 짐작된다. 현존하는 그의 작품은 거의 파손되어 완전한 상태로 전하는 것이 한 점도 없다. 이와 같은 단편적 내용을 가지고서도 그의 작품 세계를 엿볼 수 있는 것은 양지의 뛰어난 예술적 기량에 기인한 결과라 할 것이다.

　이와 함께 (3)의 내용은 양지 자신의 뛰어난 종교 예술성 내지 교화력에 대한 단면을 엿보게 하는 것이다. 그가 禪定에 들어서 正受[21]로써 영묘사의 불상을 만들었는데 이 때는 온 성 안의 남녀가 다투어 진흙을 날랐다고 한다. 이러한 사실은 곧 그의 뛰어난 교화력과 함께 고승으로서의 양지의 일면을 반영하는 것이므로 그의 신분 문제 역시 가벼이 볼 수 없다는 것이다. 물론 불교의 고승이 되는 것과 출신 신분의 함수 관계는 무관할 수도 있지만, 꼭 짚고 넘어갈 점은 그가 비천한 출신이었기에 일생을 조각장과 같은 예능직에 종사했다고 보는 시각은 곤란하다는 것이다.[22] 다시 말해, 뛰어난 장인으로서의 기량을 보인 양지를 확실치 않은 상태에서 신분 문제를 들어 藝能僧이라고 단편적으로 평가할 수는 없다.

　또한 이러한 견해는 결국 『삼국유사』 해석상의 천착이라 할 것이다. 즉 "師可

[20] 근래 法林寺를 安東驛前의 傳稱 法林寺로 보려는 일부 견해가 있다. 이는 사찰의 명칭과 함께 이곳에서 안동 시내 關王廟로 옮긴 2구의 神將像의 例를 따른 것이지만 『三國遺事』의 문맥, 또는 경주를 벗어난 다른 지역일 때는 통칭 그 지역을 밝혔던 것으로 보아 法林寺는 경주에 소재한 것으로 보아야 하겠다.

[21] 『觀經』, 玄義分, "言正受者 想心都息 緣慮並亡 三昧相應 名爲正受".

[22] 文明大, 위의 논문, p.5에서 "예능직에 종사했던 스님들은 대개 낮은 신분 출신들이었다. 率居나 金生같은 이도 승려로 추정되고 있는데, 만약 그들이 승려였다면 그것은 그들의 신분적인 제약 때문이었을 것이다."고 했다.

謂才全德充 而以大方 隱於末技者"[23]라 한 기록을 '그는 才全德充하지만 그 大方을 末技에만 숨겨버렸다.'고 뒤바꿔 번역하면서 "양지는 능력 있는 명승이지만 그것을 감추고 비천한 末技에만 종사할 수밖에 없었던 것은 그가 비천한 신분 출신이었기 때문이라는 말이 된다."[24]고 했다. 그러나 이러한 견해는 좀더 신중을 기해야 한다. 이에 대한 해석은 "양지는 가히 이르자면 (과연) 재주가 온전하고 德이 충만하지만 큰 방편으로써 저 말기[小技]에 숨겨버린 사람이다."라고 해야 보다 진실에 접근하리라 본다. 즉 이 구절은 일연이 양지를 평한 글귀지만 '才全德充'과 '隱於末技'라는 구절은 전후가 상반되는 개념이다. 그러므로 양지가 말기라고 지적한 예능에 종사한 것은 그가 재전덕충하지만 커다란 방편으로써, 또는 大方家로써 하찮은 부분에만 자취를 드러내었다는 말이 되겠다. 곧 양지가 大方高德임에도 불구하고, 말기에 가려서 고승으로서보다는 匠僧으로 알려지고 있는 데 대한 찬자의 아쉬움을 나타낸 것이라고 생각된다.

따라서 『삼국유사』의 양지에 대한 기록은 고승들의 전기에서 흔히 발견되는 자취와 명성을 감추는 '晦迹韜明'과 같은 내용으로 보아야 할 것이다. 또한 양지의 조상과 고향을 알 수 없다는 내용과 '末技'라는 구절에 집착한 나머지 단순히 양지의 출신을 비천한 가계로만 보려는 것은 호소력이 약하다. 오히려 이와 같은 사실은 양지의 조각 세계를 이해하는 데 더욱 중요한 전제가 된다. 이에 대해서는 각도를 달리해 뒤에서 언급하기로 하겠다.

이제 신라의 저명한 조각장 양지의 인격을 이해함에 있어서 '未詳祖考鄕邑'이라는 구절만으로 그의 출신이 비천하다고 단정지었던 종래의 견해를 수정하지 않을 수 없게 되었다. 오히려 양지의 진면목은 '雜藝'와 같은 말기에 있었던 것이 아니라 '德充'한 수행자로서의 높은 정신적 가치에 있었다고 해야 하겠다. 영묘사 장육상 조성에 앞서 선정에 들어가 정수의 경지에 이르렀다 함에서도 그의 入道의 심오함을 짐작하게 한다. 그는 한 세상이 우러러보는 덕이 높은 스님임과 동시에 신묘한 才藝를 몸에 붙인 장승이기도 했다. 그리고 "그와 같은 才와 德이 양지에게서 하나의 인격으로 통합되어 있었던 것이다."[25]고 한 것은 양지의 사람됨 내지 출신 성분에 이르기까지 시사하는 바가 크다. 그러므로 양지는 명문대가나 권력층의 족계는 아니었을지 모르지만, 그렇다고 그를 비천한 가계로 속단할 이유가 없다. 오히려 진흙 속에서도 찬란한 摩尼寶珠와 같은 和光同塵의 교화적 측면에서 고승 양

23 『三國遺事』卷4, 良志使錫條.
24 文明大, 위의 논문, p.5.
25 黃浿江, 「風謠에 대한 一考察」, p.93.

지는 재평가되어야 마땅하다.

　이상과 같은 전제야말로 양지의 조각 유풍을 포함한 몇 가지 문제에 접근하는데 중요한 요건이 될 수도 있다.

III. 출토 유물

　약 60여 일에 걸친 석장사지 발굴에서 얻어진 상당수에 달하는 출토 유물이 모두 이 사찰의 주인공 석양지와 관계되는 것은 아니다. 그 가운데 상당수가 양지 이후에 조성되었지만 이들 중 주요 유물은 대부분 양지와 관련 있는 것으로 판단된다. 또한 사지 역시 이후의 유구가 확인되었다도27. 이제 이들을 총괄해서 소개하고 다시 양지 조각의 유품에 접근하기로 하겠다.

　대체로 수습된 유물의 내용은 금동불상류와 塔像紋塼, 소조상, 문양이 있는 와당, 그리고 각각 銘文이 있는 塼과 瓦片, 역시 명문이 있는 磁器片, 石造蓮華紋臺石片, 礎石, 塑造雜像, 기타 각종 容器들이다.

　먼저 소형 금동불상은 높이 5cm 내외의 여래입상 2점과 7cm 내외의 보살입상 2점으로서 〈金銅如來立像〉은 모두 單瓣으로 된 연화대 위에 여원시무외의 수인을 취했다. 〈金銅菩薩立像〉은 짧은 몸체에 淨瓶을 잡거나 天衣를 잡은 형식이며, 머리 부분은 三山形 화관 또는 머리카락을 높이 올려묶었고, 앞가슴은 영락으로 장엄했다도28, 29. 원색3.

　또한 〈金銅神將立像〉도30. 원색4은 일종의 荷葉座에 상부는 裸身이며 복부 아래에 천의를 걸쳤고 얼굴은 신장 특유의 험상궂은 모습이나 고졸하고 소략한 형상이다. 그 외에도 갑옷 문양이 뚜렷한 〈금동신장상〉 파편과 〈靑銅人面文 搖鈴 손잡이편〉도31 등 밀교와 연관되는 유물들이 수습되었다.

　소조상으로는 〈塑造菩薩像〉과 〈塑造神將像〉의 파편이 수습되었다도32. 이 가운데 보살상은 흉부와 복부, 그리고 하부의 다리 부분이 잘 남아 있다. 파손이 심하지만 가슴 부분에 영락 장엄이 뚜렷하며 두 손은 위로 올려 지물을 지닌 듯 하다. 신장상 역시 파손이 심한데 부분적으로 남아 있는 각 부분의 모습은 매우 사실적이다. 이들 부조상의 조각 수법은 매우 견실해, 탄탄한 조형적 기법으로 제작한 명품임을 알게 한다. 신장상은 대부분 나신에 천의를 길게 드리우고 갑옷과 함께 노출된 부위의 근육, 또는 신체 구조의 표현이 매우 사실적으로 처리된 것이 일품이다.

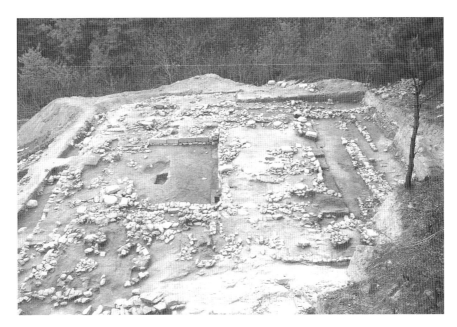

도 27
경주 석장사지 발굴 현장

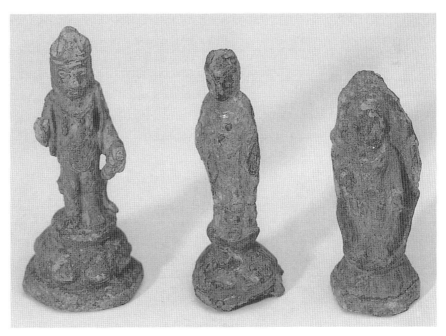

도 28
〈금동보살입상〉 및 〈금동여래입상〉, 신라, 석장사지 출토

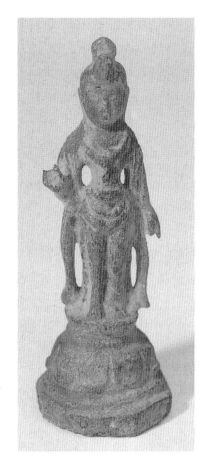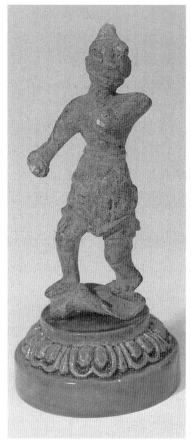

도 29
〈금동관음보살입상〉, 신라,
7.4cm, 석장사지 출토

도 30
〈금동신장입상〉, 신라,
10.7cm, 석장사지 출토

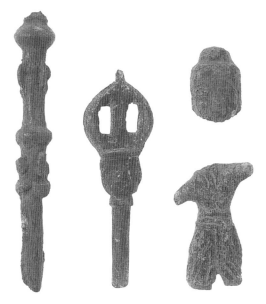

도 31
〈금동신장상편〉 및
〈청동인면문 요령 손잡이편〉, 신라,
8.8cm, 석장사지 출토

도 32
〈소조보살상편〉 및 〈소조신장상편〉, 신라, 18.0cm,
석장사지 출토

도 33
〈소조신장상편〉, 신라, 14.0cm, 석장사지 출토

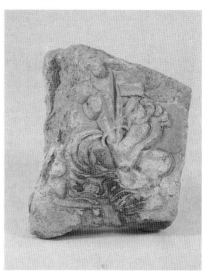

특히 신장상의 경우 힘차게 내딛는 발의 모습에서 석장사 조각상의 우수한 조형미
를 느끼게 한다도33.

대체로 이들 소조상의 형식은 뒷면이 편평해 모두 벽면에 장식된 부조로 추정
된다. 그런데 중요한 것은 이들 부조상의 형태가 파키스탄의 간다라(Gandhara) 지
역의 불탑 표면을 장식하고 있는 소조의 부조상과 매우 흡사하다는 점이다. 이와
같은 사실은 석장사 조각상 이해에 중요한 단서가 되는 것이라 하겠다.

석장사 발굴에서 가장 많이 수습된 탑상문전은 모두 7종류로 이들은 음각과
양각의 2종으로 대별된다.

먼저 음각상으로는 〈緣起法頌銘 塔像紋塼〉도34이 대표적인데 이 역시 斷片으
로 장방형 규곽 안의 상부에 불상 10구, 하부에 불탑 10기를 얕게 새겼다. 탑과 탑
사이에 4행으로 "諸法從緣起 如來說是因 彼法因緣盡 是大沙門說"이라고 왼쪽 글씨
로 음각했다(글자 크기 0.5cm). 이 偈頌은 緣起法頌으로서 양지 조각의 성격을 규
정짓는 근거가 된다.

탑상문전 부조상으로는 〈苦行像 塔像紋塼〉과 〈如來坐像 塔像紋塼〉이 있다. 고
행상은 연화좌 없이 두광과 신광만을 나타냈으며 가슴 안쪽에 갈비뼈를 날카롭게 3

도 34
〈연기법송명 탑상문전〉, 신라, 13.5cm, 석장사지 출토

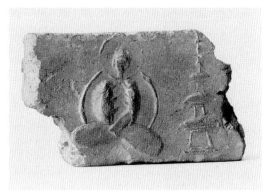

도 35
〈탑상문전〉의 고행상, 신라, 석장사지 출토

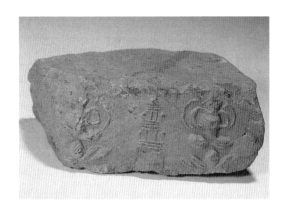

도 36
〈탑상문전〉, 신라, 15.0cm, 석장사지 출토

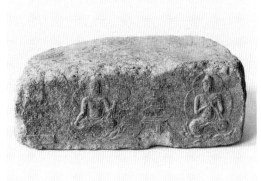

도 37
〈탑상문전〉, 신라, 석장사지 출토

단으로 표현해 고행상의 형식을 완성하고 있다도35. 이 고행상 역시 석장사 조각
이해에 중요한 단서가 된다. 탑상문전의 여래좌상은 연화좌 위에 두광, 신광을 지
닌 좌상으로서 通肩 형식의 法衣는 두 손을 덮고 있으나 선정인, 또는 설법인과 여
원시무외인 등 다양하게 나타냈다도36, 37. 그리고 탑의 형식은 단층기단 위에 2구
의 眼象을 배치한 형식과 안상이 없는 두 가지이고 기단과 탑신에 隅柱, 撐柱를 본
떠 모각했으며, 屋蓋 층급은 보통 3단이다. 相輪은 보다 단조로운 형식도 있으나 露
盤, 仰花, 寶輪, 水烟, 寶珠 등의 형식과 함께 풍경 장엄을 나타낸 것도 있다. 이는
곧 고대 불탑연구에 귀중한 자료가 되리라 본다.

그리고 명문전의 경우 벽돌의 위치를 표시한 것으로 판단되는 여러 음각문이
있다. 즉 '…層上'도38, '三', '南', '東', '西仲上', '西北', '官長' 등이 주목된다.

도 38
〈'層上' 명문전〉, 신라, 14.0cm, 석장사지 출토

도 39
〈연화문 수막새와〉, 신라, 석장사지 출토

도 40
〈'王滿寺' 명(좌서) 평와〉, 신라, 석장사지 출토

　　또한 와당으로는 통일신라시대의 〈연화문 수막새〉도39를 비롯해 고려시대의
국화문 형식, 격자문 형식, 鬼目紋 형식 등 다양하다. 平瓦 역시 통일신라시대의 당
초문, 보상화문 형식이나 고려시대의 귀목문 등 여러 종류가 수습되고 있다.

　　끝으로 명문 와편 역시 '寶開寺'(左書), '王滿寺'(左書)도40, '日光月'(左書),
'…開寺金堂'(左書), '民貢'(左書), '天', '大', '田' 등 다양하게 수습되었다. 그리
고 명문자기편으로는 주로 굽쪽에 墨書의 '錫杖', '錫', '法', '南', '公' 글자 등이
확인되고 있다. 그 외 잡상으로는 인면, 獅子面, 동물상 파편 등 다양하고, 제법 큰
螺髮 등이 수습되는 것으로 보아 소조불상이 있었던 것으로 짐작된다.

IV. 양지의 조각 유풍

앞서 살펴본 바와 같이, 석장사지 출토 유물은 매우 다양하다. 이들 가운데 '錫杖' 또는 '錫' 자를 표시한 자기 굽 속의 묵서명은 이 자기편이 비록 조선시대 후기에 속하는 것이긴 하지만 오랜 세월에 걸쳐 석장사는 본래의 절 이름을 따라 法燈을 이어왔음을 의미한다. 다시 말하면 이 묵서명은 출토 유물이 석장사의 소유를 나타내는 것이며, 동시에 절 이름을 확증하는 귀중한 자료라 하겠다. 따라서 이곳에서 수습된 유물은 곧 석장사의 유물이며 보다 이른 시기에 속하는 상당수의 유물이 양지와 연관된 것으로 볼 수 있다. 함께 출토된 〈금동신장상〉과 〈청동인면문 요령 손잡이편〉 등은 비록 시대적으로는 양지와 연관짓기 어렵다 할지라도 그 조각의 내용은 양지와 연관해 생각할 수 있다. 이들이 곧 밀교적 의식용구인 점을 감안한다면 시대적으로는 양지 이후에 속하는 유물일지라도 사찰의 성격 규정에는 좋은 단서이기 때문이다.

또한 대량으로 수습된 탑상문전은 삼천불을 조성했다는『삼국유사』의 기록을 입증하는 것이며, 이 가운데에서도 부조로 고행상을 나타낸 塼은 국내에서 출토된 유물 가운데 유일한 예이므로 양지 조각의 이해에 귀중한 자료가 된다. 그리고 판벽에 부착했던 것으로 짐작하는 소조의 보살상 또는 신장상 등은 매우 주목된다. 이미 일제시대에도 파편이 수습되어 경주박물관에 소장되었고, 또 塑塼으로 추정된 바[26] 있으나 양식은 모두 동일한 것으로 생각된다. 그러므로 경주 박물관 소장의 소조편과 근래 출토품을 종합적으로 조사한다면 그 원형에 더욱 접근하리라 본다.

그리고 이곳 석장사지 출토 유물들은 조각상들의 양식이 고대 인도의 서북지방인 간다라 지역 불탑에 새겨진 부조상과 매우 흡사하다.[27] 즉 부조상의 사실적 조각 기법은 물론 심지어 부조상의 바탕색까지 동일한 형식을 취하고 있어 이들의 연관 관계를 짐작할 수 있다. 따라서 간다라 지역 출토 불탑 부조와 비교를 통해 석장사지 출토 부조상도 불탑에 장식되었던 조각상으로 추정할 수 있다. 또 이들이 동일한 양식적 기법을 보이고 있다는 점은 양지 조각이 서역적 요소를 지니고 있음을 뒷받침하는 증거가 된다.

[26] 위와 같음.

[27] 석장사지 출토 부조상과 양식적으로 매우 흡사한 것은 현재의 파키스탄 붓 카라(But-kara)의 불탑 浮彫像이다. 이들은 모두 거대한 불탑의 기단부를 장식하고 있는데 양식뿐 아니라 부조상의 성격도 동일한 것으로 판단된다.

흔히 양지의 조각의 뛰어난 예술성을 감안해서『삼국유사』에 기록된 작품의 범위 뿐 아니라 몇몇 중요 유물에 대해서도 그의 작품 또는 그 유파의 제작으로 추정하기도 한다.[28] 그러나 양지는 소조에 뛰어났으므로 석조나 금동상까지 막연한 추정을 시도하는 것은 다소 무리가 있다. 물론 신라 통일기에 盛唐期의 문물을 활발하게 받아들임으로써 조각 작품에 인도적 요소를 강하게 반영하고 있음이 사실이다. 하지만 이들 金石과 소조에 이르기까지 재료적 측면을 무시한 채 다소 진취적 작품에 대해서 전적으로 양지와 결부시키는 것은 위험한 발상이다. 양지의 작품에 서역적 요소가 있다고 보는 것은 이미 공통적 견해로 받아들일 수 있으나 感恩寺 3층석탑 발견 사천왕상이라든지 芬皇寺 模塼石塔의 인왕상을 양지와 결부시키는 것은 지나친 비약이 아닐까?

앞서 기록에서 보았듯이 양지는 신통을 구사했던 일종의 神僧으로서 인격의 고매함이라든지, 또는 예술가로서의 入神의 경지는 곧 그의 작품세계가 광범하다는 것을 말해주는 것이다. 그렇지만 당시 새롭게 유행했던 사실적 기법 자체를 전적으로 양지와 결부시키기는 어렵다. 물론 양지의 작품에서 서역적 요소가 강하게 풍기고 있다. 그러나 한 예술가의 조형의지가 아무리 뛰어나다 하더라도 대체로 재료에 있어서는 제한되기 마련이다. 그러므로 양지가 금속, 석조, 소조 모두를 구사했다고 보기는 어려울 것이다. 다만 그의 작품에 나타난 서역적 요소를 어떻게 받아들이느냐가 문제일 뿐이다. 왜냐하면 양지의 조각 유풍을 이해하는 데에 작품의 서방적 요소는 피할 수 없는 새로운 문제를 제기하고 있기 때문이다. 그것은 바로 양지 조각에 보이는 강한 서역적 요소가 통일기 신라 조각의 새로운 장을 열고 있다는 점이다.

이 문제에 대하여 좀더 구체적으로 살펴보겠다. 앞서 소개한 〈연기법송명 탑상문전〉의 경우 塼塔의 표면을 장식한 일종의 벽전으로서 일정한 구획 속 상부에 불상 10구, 그리고 하부에 10기의 불탑을 조각하고 탑과 탑 사이에 연기법송의 게송을 기록했다. 이와 같은 사실은 인도에 있어서 이미 유행했던 法舍利 공양의 법식에 따른 것이다.[29] 즉, 香木의 가루로 5-6寸 크기의 小塔을 만들고 그 속에 經文을 봉안했는데, 30년 사이에 무려 7억 개의 소탑을 만들었던 勝軍의 異蹟[30]은 다량의 소탑과 법사리 봉안을 말해주는 것으로 석장사지 출토 〈연기법송명 탑상문전〉 역시

28 文明大, 「良志와 그의 作品論」, pp.14-17에서는 당시 제작으로 추정되는 우수한 작품은 金石像을 포함해 대부분 良志와 결부시키기도 했다.
29 張忠植, 『新羅石塔 硏究』(一志社, 1987), pp.26-28.
30 『大唐西域記』卷9(『大正藏』51卷, p.20 上·中).

이와 같은 유형으로 볼 수 있다. 더구나 이러한 연기법송의 법사리 봉안의 용례가 바로 인도의 불탑 조성에서 발견되고 있음을 주목해야 한다. 그것은 7세기 후반 서역과 인도 남해 지역을 여행한 당나라 義淨의 『南海寄歸內法傳』에 더욱 구체적으로 드러난다. 즉 진흙으로 소탑이나 불상의 모습을 만들어, 비단이나 종이에 찍어서 널리 공양하거나 모아서 불탑을 조성하며, 또는 금은 등 여러 재료로 만든 불상이나 탑 안에 두 가지 舍利를 안치하는데 이를 곧 大師身骨과 연기법송이라 했다는 것이다.[31]

　　인도의 불탑 조성에 보편적으로 활용되었던 법사리로서의 연기법송이나 탑상의 捺印 수법이 바로 석장사 전탑에 그대로 적용되었던 사실은 인도와 신라의 거리를 더욱 좁혀주는 것이며, 동시에 양지의 조각 유풍에 대한 새로운 면모를 제시하는 것이다. 이러한 신자료는 곧 신라가 인도, 중국과 빈번히 교류했음을 입증하기도 하지만 그 조각상의 제작자인 양지가 국제적 안목을 지녔음을 뜻한다. 왜냐하면 양지는 이 같은 서역적 조각 요소에 친숙했을 뿐 아니라 서역적 조각 기법에 능통했기 때문이다. 이와 같은 새로운 서역 문물의 이해는 국제적인 교류를 통해서만 가능하며, 신라 자국에서 평범하게 안주해서는 결코 달성될 수 없는 것이다.

　　그러므로 양지는 젊은 시절에 분명 서역을 오랫동안 여행했거나 아니면 그곳에서 불교미술에 대한 수련을 쌓은 인물일 가능성이 짙다. 그것은 서역 불상의 이해 없이는 이곳 석장사지 출토 유물과 같은 조각상의 조성은 어렵기 때문이다.

　　그렇다면 양지는 어떤 인물이었을까. 그는 一然의 말대로 재주가 온전하고 덕이 충만했지만 대방가로서 자신의 자취를 하찮은 말기에 감추었을까? 그렇다면 그 같은 本旨는 어디 있었을까? 신비에 싸여 있는 양지의 자취는 그의 불교적 수행에서 본다면 하찮은 것이라 하더라도 때때로 삼매의 정수에서 성화된 채 자신이 만든 불상을 향해 합장했던(聊塑圓容合掌看)[32] 양지 조각의 또 다른 일면을 보인 것이라 하겠다. 또한 다양한 형태의 塔像을 새긴 소위 탑상문전을 비롯해 벽전으로서 불탑 문양 사이에 새겨진 연기법송은 곧 법사리로서의 삼천불탑의 聖化를 성취한 것이라 볼 때, 이것 역시 앞서 지적한 바와 같이 인도적 요소가 곧 양지라는 한 사람의 인격체를 통해 현현된 것임이 분명하다. 무엇보다 불탑 조성의 핵심이 되는 법사리 자체가 당시 유행한 인도의 법식 그대로였음은 양지의 조각 유풍의 폭을 넓힐 수 있는 결정적 단서가 된다. 이 같은 연기법송의 출현은 인도적 영향에 기인한다. 그러므로 양지는 신라 지역에 국한된 인물이 아니라 인도·서역적인 조각 유풍을 지

31 『南海寄歸內法傳』卷4(『大正藏』54卷, p.226 下).
32 『三國遺事』卷4, 良志使錫條.

닌 국제적 인물로 조명되어야 할 것이다.

한 가지 더 부언하자면 이곳에서 수습된 연기법송의 기록은 비록 細字이긴 하지만 신라 문자의 신자료이며, 나아가 『삼국유사』의 기록에 따라 글씨에도 뛰어났다는 양지 자신의 글씨로 추정할 수 있다. 아직까지 양지의 글씨는 전해지지 않았으나 그가 영묘사와 법림사의 편액을 쓸 정도의 명필이었던 점을 감안한다면 양지의 작품에 구태여 다른 이의 글씨를 빌려올 필요가 없기 때문이다. 방정한 해서체의 웅건함에서 뿐 아니라 연기법송 자체가 불탑 건립에 활용되었던 법사리란 점에서 더욱 그러하다.

V. 맺음말

이상 살펴본 바와 같이, 석장사지는 그간 도굴과 혼란으로 제반 문제들이 야기되었던 것이 사실이나 1986년의 발굴로 몇몇 중요한 자료가 수습되었다. 그러나 아직까지 자료 부족으로 양지 예술세계를 이해하는 데 적지 않은 한계가 있음이 사실이다. 다만 좀더 분명히 해야 할 것은 부족한 자료와 불확실한 내용으로 양지가 비천한 출신이라고 보았던 종래의 견해는 수정되어야 마땅하다는 것이다. 오히려 그의 진면목이 잡예와 같은 말기가 아니라 덕충했던 수행자로서의 높은 정신적 가치에 있었다고 한 내용은 더욱 음미해야 하리라 본다. 물론 인간의 평등을 주창하는 불교의 정신에 입각한다면 인간의 출신이 대단한 것은 결코 아니지만 당시 예술가의 성격을 규정짓는 데는 중요한 요인이 될 수 있으므로 소홀히 취급할 문제는 아니다. 다만 앞서 이곳에서 살펴본 바와 같이 그의 작품세계가 광범위하고 심지어 서역적 요소가 짙은 것은 양지 조각유풍의 한 특색이라 할 것이다.

또한 이번에 수습된 삼천불전의 부조상, 또는 소조상은 양지 자신의 의기에 찬 조각 작품이라 할 것이며, 이들은 지금까지 논란의 대상이 되어왔던 경주 사천왕사지 조각 양식의 이해에 큰 보탬이 되리라 판단된다. 동시에 연기법송명의 탑상문전과 부조 고행상, 신장상 등은 양지 조각의 서역적 요소로 봐야 한다는 생각이다. 이와 관련한 문제에 대해서는 앞으로 작품 자체에 대한 종합적 조사가 이루어져야 할 것이며 여기에서는 일단 문제의 제기에 의의를 두고자 한다.

끝으로 석장사지 발굴에서 좀더 확실히 해야할 것은 수습된 묵서명 자기편에 의해 이곳이 이미 조선 후기까지 전통적인 절 이름을 따라 그대로 석장사로서 법등

을 이어왔다는 점이다. 나아가 단순히 수습된 와편의 명문만을 가지고서 절 이름을 규정했던 종래의 일부 절터에 대해서도 신중을 기해야 할 것이다. 이곳 석장사지에서 '寶開寺' 또는 '王滿寺' 등 명문이 있는 와편이 수습되었기 때문이다.

제2장

석조건축: 建立意匠의 재해석

1. 한국 石造戒壇考

I. 머리말

삼국통일을 계기로 우리나라의 석탑은 그 전형양식을 완성하게 되는데 오늘날 이들 형식과도 다른 石造戒壇형 塔婆의 한 형식이 전래되고 있어 주목된다. 이들은 '戒壇舍利塔'이라 불려지는 것으로서 수계의식을 집행하던 전통적 계단을 지칭한다. 그 가운데 하나는 신라 慈藏法師 창건의 通度寺 金剛戒壇이고, 또 다른 하나는 眞表律師의 중창으로 전해지는 김제 金山寺의 方等戒壇이다. 그리고 이들 두 석조계단과 동일한 형식으로는 개성 근교 佛日寺와 대구 근교 옥포면 龍淵寺의 석탑을 들 수 있다. 불일사지는 근래에 저수지로 변했다고 하지만 일제시대에 조사한 사진 자료를 통해 동일한 석조계단 형식이었음을 알 수 있다. 용연사의 조형은 임진왜란 이후 통도사의 불사리를 이곳에 나누어 봉안하고 단을 쌓은 후기 양식의 단순한 사리탑임을 알 수 있다. 그러므로 본 논문에서는 통도사와 금산사에 전래되는 금강계단과 방등계단을 중심으로 고찰할 것이다.

지금까지 이러한 계단 형식의 석조 조형에 대해서는 실제 이들이 지닌 종교적 내용이나 조형상의 의미는 잘 부각되지 않고 있다. 명칭에 대해서도 혹자는 사리봉안의 의미로서 그냥 사리탑이라 하기도 하고, 또 옛 기록대로 계단이라 하기도 한다.

그러므로 여기에서는 이들 석조계단의 성격 및 기능을 중심으로 계단과 사리탑과의 관계를 고찰함은 물론 그 명칭에 대한 몇 가지 문제점에 대해서도 지적할 것이다. 특히 道宣의 『戒壇圖經』과 국내 계단을 비교해 한국 계단의 독자성을 해명하고, 이와 함께 자장과 도선의 관계를 고찰해 계단의 원형과 한국적 수용 양상을 파악할 것이다. 그리고 계단의 기본적 구조와 더불어 한국 석조 浮屠와의 연계성과 변천 과정을 추구함으로써 계단이 이후 石鍾浮屠에 미치는 형식상의 영향을 살펴보겠다.

II. 계단과 사리탑의 관계

일반적으로 戒壇이란, 戒를 설하는 신성한 장소일 뿐만 아니라 作法에 따라 戒法을 受持하는 곳이기도 하다. 승가 생활에서는 이 계단을 의지해 같이 머물고, 또 죄업을 참회하고 선업을 기르는 의식인 布薩(Upavasatha)을 행하며 施惠를 얻는다.[1] 대체로 계단의 용례는 때에 따라 戒場[2]·界場[3] 등으로도 나타나고 있으나 그 의미는 모두 동일한 것으로 보인다.

이와 같은 계단은 아마도 지면보다 조금 높게 흙을 모아 壇을 만들었을 것으로 짐작된다.[4] 물론, 인도에서 불교 초기에 어떠한 형태로 계단을 설비했는지 확실치 않지만, 단을 흙으로만 쌓는 것이 아니라 벽돌이나 석조로도 쌓았을 것으로 생각된다. 이러한 계단의 형태는 義淨三藏의 『大唐西域求法高僧傳』에서 찾아볼 수 있다. 이 기록은 那爛陀寺의 계단의 모양과 크기를 묘사하고 있을 뿐만 아니라 중앙에는 小塔(制底)이 있음을 밝히고 있어서 주목된다.[5] 특히, 우리들의 관심을 끄는 것은 이곳에 석존의 齒牙가 있었다는 것과 단의 중앙에 소탑을 두었다는 사실이다. 물론, 이 소탑은 우리나라 석종부도와 상통하는 인도의 覆鉢形 부도였을 것이다.

이로써 국내의 석조계단과 당시 인도의 계단 형식을 비교할 수 있는 실마리가 드러난다. 현존하는 우리나라의 석조계단은 2단으로 되어 있고 方壇의 중앙에는 사리 부도가 있다. 따라서 이들이 이후 授戒儀式을 진행하던 계단의 기능이 약화되자 대체로 사리탑으로 불려졌던 것 같다.[6]

한편 중국의 경우, 受戒作法이 계단을 건립하고 시작되었는지에 대해 알 수 있는 좀더 명확한 자료는 현재까지 나타나지 않고 있다. 다만 『大宋僧史略』에 "迦羅以嘉平正元中 與曇帝於洛陽出僧祇戒心 立大僧羯磨法 東土立壇 此其始也"[7]라고 기

1 『五分律』 16(『大正藏』 22卷, p.111 下), "今僧結作戒壇 共住共布薩共得施".
2 『四分律』 35(『大正藏』 22卷, p.819 下), "僧今於此四方 小界相內 結作戒場 白如是"; 『關中創立戒壇圖經』(『大正藏』 45卷, p.818 上), "故使於僧院內 別置戒場 云云".
3 『十誦律』 21(『大正藏』 23卷, p.155 下), "… 卽時置界場內 捨聞處著見處 戒師應唱 衆僧和集 云云".
4 『四分律行事鈔資持記』 卷上(『大正藏』 40卷, p.206 上), "然圖中標爲戒壇者謂 於場中別更封土 云云".
5 『大唐西域求法高僧傳』 卷上(『大正藏』 51卷, p.6), "根本殿西有佛齒 木樹非是楊柳 其次西畔有戒壇 方可大尺一丈餘 卽於平地周疊塼牆子 高二尺許 牆內坐基可高五寸 中有小制底 云云".
6 通度寺와 金山寺에는 앞서 말한 바와 같이 각각 金剛, 方等이라는 石造 戒壇이 있으나 지금은 그냥 舍利塔이라고 한다.

록하고 있으므로 대개 魏의 嘉平正元(A.D. 249-255)년간에 소위 立壇得戒의 法式이 행해졌다고 할 수 있다. 이 때의 단을 쌓는 방식은 일정치 않았으나 대체로 西域의 법식이 보급되어 그대로 적용되었을 것으로 생각된다.[8] 또 初造戒壇[9]의 사실을 기록하고 있으나 그 자세한 내용은 알 수 없는 실정이고 다만 중국 계단의 이론적 체계는 역시 唐의 도선이 저술한 『계단도경』에서부터 살펴야 하리라 본다. 이 도경은 『高僧傳』의 사실을 부연하면서 宋 文帝 元嘉 7년(430)에 功德鎧가 와서 南林寺에 계단을 세운 사실을 말하고 있다.[10] 또 도선율사가 創造한 關中戒壇까지 합치면 그 수가 300여 개[11]에 달한다고 하므로 사실 중국에서 戒壇儀式은 매우 성행했다고 할 수 있다. 그러나 더욱 정비해서 이론적 체계를 세운 것은 역시 『關中創立戒壇圖經』이다. 이에 따르면, 계단은 4면의 방형으로 그 중앙에는 반드시 覆釜形의 사리부도가 존재하는 것을 기정 사실로 설명하고 있다.[12] 이들 외에 계단의 형태에 대해서도 九龍이라든지 獅子, 四天王, 그리고 계단 주위 諸神像[13]에 대해서까지 설명하고 있어 매우 흥미롭다. 이들 조형에 대해서는 V장에서 현존 국내 계단의 조형과 함께 설명하기로 하겠다.

그리고 일본의 唐招提寺에도 계단이 있는데, 방형에 3단으로 이 역시 중앙에 사리부도를 봉안하고 있어 아마도 이것은 당나라 도선의 『계단도경』의 체제를 따른 것으로 보인다.

이렇게 계단에 대해 종합적으로 검토해볼 때, 공통적인 사실은 이들이 방형 기단을 기본으로 해서 그 위에 사리탑으로서의 石鍾形 부도를 세웠다는 점이다. 이것은 계단 자체를 사리 봉안의 의미에 따라 사리탑이라 호칭한 것으로 볼 수 있다. 따라서 이들 계단과 사리탑은 동일한 대상에 대한 별칭이며 이에 따라 심지어 戒壇塔[14]이라는 용어까지 등장했던 것으로 생각된다.

7 『大宋僧史略』 卷上(『大正藏』 54卷, p.238 中).

8 위의 책(p.238 中), "詳其曼茶羅大祇(抵)施設不同 或巨摩規地 或以木構層 築泥分級 俱名壇也 除土掃地 則名墠也 墠場壇不同 皆是西域曼茶羅也".

9 위의 책(p.238 中), "南朝永明中 三吳初造戒壇 此又吳中之始也".

10 『關中創立戒壇圖經』(『大正藏』 45卷, p.812 下), "今明東夏創立戒壇之源 梁僧傳云 昔宋文帝元嘉七年 有罽賓國沙門求那跋摩者 梁曰功德鎧也 越自南海來達楊都 … 嘗遊南林寺 … 寺前園中立戒壇 令受戒者登壇上而受也 云云".

11 金映遂, 「通度寺之戒壇에 就하야」, 『一光』 제4호(중앙불교전문학교 교우회, 1933), p.27 및 宮林昭彦의 「中國佛敎における戒壇について」, 『大正大學 研究紀要』 第51輯, p.9.

12 『關中創立戒壇圖經』(『大正藏』 45卷, p.808 上·中·下)에서는 戒壇의 규모와 내용을 자세히 기술하고, 浮屠의 형태와 相輪 즉 無價寶珠까지 언급하고 있어 주목된다.

13 위의 책(pp.808 上-809 上) 참조.

14 戒壇塔이란 호칭은 경전에서 발견하지 못했으나 계단에는 사리부도탑을 갖는 데서 기인한 것으로 보인다.

다만 여기서 지적해야 할 점은 먼저 도선이 인도 본래의 제도를 알지 못했기 때문에 계단과 불탑을 혼동한 오해는 비판받아야 한다는 松本文三郎의 견해다.[15] 또 자장에 의해 통도사 계단이 처음 만들어질 때부터 석조단은 불사리탑이었고 수계는 건물에서 행해졌다던가, 또는 초창기에는 이 石壇에서 登壇受戒가 행해지다가 후세에는 불사리탑으로 되었다든가 하는 의문들인데,[16] 이에 대한 것도 차츰 해명되고 있다.

역시 수계에서는 '戒體'의 문제가 중요하다. 엄밀한 의미에 있어서의 계체란 계율을 제정하신 부처님 즉 金口聖言의 정신에 있는 것이다. 이러한 관념에서 볼 때 『梵綱經』의 "佛子가 수계를 원할 때 먼저 부처님의 형상 앞에서 自誓受戒하는 법식"[17]처럼, 계단에 부처님의 遺身인 사리를 직접 봉안하는 일 등은 매우 있음직한 일이라 하겠다. 무엇보다도 『三國遺事』에 의하면, "자장법사가 가져온 불사리는 三分되어 그 일부가 袈裟와 함께 통도사 계단에 안치되었다."[18]고 하므로 불사리를 봉안한 곳이 바로 계단이라는 사실이 성립하게 된다.

여하튼 계단은 엄밀한 의미에서 탑이라 호칭할 수 없다. 왜냐하면 사실상 계단은 탑과 구조가 다를 뿐 아니라 계단은 戒體 성립을 위해 사리를 봉안하는 특수한 현상이라고 봐야 하기 때문이다. 이를 탑이라고 호칭하지 않는 것은 고려 無衣子 眞覺國師의 「題通度寺戒壇」 詩[19]에서도 입증되고 있다. 만일 이것이 사리탑이었다면 마땅히 무의자의 시 제목 역시 달라야 할 것이다.

이로써 계단에 대한 호칭은 전통적인 법식에 따라 '戒壇'이라고 하는 것이 마땅하다.

III. 도선의 『계단도경』과 한국 계단

중국에서 계단은 앞서 말했듯이 梁나라 慧皎의 『고승전』에 언급[20]되었지만, 당

15 松本文三郎, 「鑑眞和上の戒壇について」, 『史林』(第9, 卷1號).

16 蔡印幻, 『新羅佛敎戒律思想硏究』(國書刊行會, 1977), p.269 참조.

17 『梵綱經』, 「盧舍那佛說菩薩心地戒品」 10(『大正藏』 24卷, p.1006 下), "若佛子 佛滅度後 欲心(應)好 心受菩薩戒時 於佛菩薩形象前 自誓受戒 云云".

18 『三國遺事』 卷3, 前後所將舍利條.

19 "釋尊舍利鎭高壇 覆釜腰邊有大瘢 聞道皇龍灾塔日 連燒一面示無間"(拙稿 「高麗眞覺國師題詩의 發見」, 『東大新聞』 제270호, 1978. 9. 26일자 및 졸저 『한국의 불교미술』 재수록).

시의 계단 구조에 대해서는 알 수 없다. 그 후 수백 년 간 과연 계단이 어떠한 형태로 전해왔는지도 알 수 없지만 당나라의 도선은 『梁高僧傳』의 내용을 그의 계단 창립에 참고했던 것으로 짐작된다. 이와 같은 내용은 그의 『계단도경』에서 드러난 바 있다.[21] 그가 『계단도경』을 찬술하는 목적은 서문에서 밝혔듯이, 계율은 衆聖의 行本이고, 또 三法의 命根이기 때문에 戒를 세우기 위함에 있다.[22] 『계단도경』은 주지하는 바와 같이 도선이 乾封 2년(667) 2월에 雍州 長安縣 淸官鄕 淨業寺에 건립한 계단의 구조와 형태를 논술한 것이다. 이때는 이미 도선의 말년으로 도선은 상당히 이전부터 『계단도경』을 집필해왔다고 볼 수 있다. 왜냐하면 도선은 『계단도경』을 완성한 후 8개월만에 입적한 것으로 되어 있기 때문이다.[23] 여하튼 도선의 『계단도경』은 이후 계단 창립에 있어서 매우 중요한 역할을 하게 되었다.

『계단도경』은 계단에 대한 종교적 의미를 부언하면서 그 형태도 잘 기록하고 있다. 즉, 계단은 평지에 3단으로 축조하고, 그 단상 중앙에는 일종의 복부로 사리를 덮고 그 복부 위에는 大梵王이 사리를 공양했다고 하는 소위 無價寶珠를 놓음으로써 전체 5단을 표시한다는 것이다. 이들 가운데 3중의 단은 三空을, 그리고 상부 복부 2중을 합쳐 도합 5중이 되는데 이것은 五分法身을 상징한다.[24] 그리고 세부에 사자라든지 신상, 사천왕 등을 배치한다고 한다. 또 계단의 크기에 대해서도 자세히 기록하고 있는데 그 단위는 佛肘를 사용하고 있는 것도 특색이다. 이를 나타내 보면 다음과 같다.[25]

【표 1】 『關中創立戒壇圖經』의 수치

층급 \ 구분	높이	폭 / 길이
초층	佛一肘(3尺, 약 0.91m)	二丈九尺八寸(약 9.02m)
2층	佛一肘半(4尺 5寸, 약 1.36m)	二丈三尺(약 6.96m)
3층	佛指二寸(4寸, 약 0.12m)	七尺(약 2.10m)

비교를 위해 통도사 계단의 실측치를 살펴보면 다음과 같다.

20 『高僧傳』第3(『大正藏』50卷, p.341).
21 註 10 참조.
22 『關中創立戒壇圖經』(『大正藏』45卷, p.807 上).
23 『宋高僧傳』第14(『大正藏』59卷, p.791 上).
24 『關中創立戒壇圖經』(『大正藏』45卷, p.808 中·下).
25 위의 책(pp.810 中–811 中) 참조. 圖經에서 覆釜의 높이는 보이지 않는다.

[표 2] 通度寺 戒壇 실측치(단위 m)

층급 구분	높이	폭(東面×北面)	비고
초층	0.97	9.80×9.90	각 면에 불상 및 천인 부조
2층	0.40	7.12×7.12	각 면에 비천상 부조
복련	0.19	155	
앙련	0.21	155	
석종	0.98	0.87	
보주	上石 0.18 下石 0.17	0.24 0.36	최대치

이상에서 初層에는 몇 장의 돌로 연결한 약 20cm 높이의 地臺石이 있으나 이 지대석의 높이는 제외된 것이다. 그것은 네 모서리에 직립해 있는 사천왕이 지대석 위에 놓여 있으므로 실제 계단의 높이는 지대석 윗부분으로 보기 때문이다.

다음으로 금산사 계단은 통도사와 형태는 동일하나 다만 계단 정면에 5층의 석탑을 두고 있는 점이 다르다. 그러나 이들의 크기와 형태 등이 서로 비슷해 주목된다. 금산사 계단의 크기를 살펴보면 다음과 같다.

[표 3] 金山寺 戒壇 실측치(단위 m)

층급 구분	높이	폭(東面×北面)	비고
초층	1.00	12.58×12.45	
2층	0.75	8.37×8.25	네 모서리에 사자무늬 새김
석종대석	0.20	2.03×2.03	
연화대	0.02	1.24	臺石 윗면에 부조
석종	120	0.76	下臺에 花紋 및 太線
구룡	0.34	0.64	1石
보주	상석 0.50 중석 0.18 하석 0.25	0.38 0.40 0.56	八葉仰花

그리고 개성 근처 장단의 불일사의 계단은 통도사와 마찬가지로 계단 주변에 남북 40m, 동서 33m의 장방형 돌담장이 에워싸고 있었다고 한다. 이들 불일사지의

조사 자료[26]는 다소 불확실한 점이 있지만 그 크기를 소개하면 다음과 같다.

【표 4】 佛日寺 戒壇 실측치(단위 m)

구분 층급	높이	폭	비고
초층	0.30	13.00×13.00	
2층	0.80	9.00×9.00	
석종대석	0.40	2.00×2.00	
석종	0.85	0.60	정방형 대석

이상에서 도선의 『계단도경』과 이들 국내 계단의 크기를 비교해보면 큰 차이가 없음을 알 수 있다. 다만 국내의 계단들이 『계단도경』의 크기보다 다소 크지만 그들 가운데 통도사와 금산사 계단의 面石에 조각된 불상이나 天人像들은 후대에 보충된 것이므로 이들은 重修時에 확장된 것이다.

IV. 자장의 도선 수법설과 계단의 문제

지금까지 우리들은 도선의 『계단도경』의 내용을 검토해 국내 계단의 현상을 살펴보았다. 계단의 기본 구조가 도경의 내용과 상당 부분 일치하지만, 그렇다고

[26] 정주농, 『佛日寺址』 참조; 黃壽永 編, 『高裕燮著作目錄』, p.58 III.未發表遺稿「長湍郡佛日寺址舍利壇築石細目」. 아래에 기록되는 수치는 앞서 소개된 내용과 다소 차이가 있으나 참고로 소개하면 다음과 같다.
〈長湍郡津西面訥木里閒寺洞佛日寺址舍利壇築石細目〉
 1. 浮屠基石－廣 6尺 5寸(四至), 厚 1尺 2寸
 2. 浮屠蓮花臺石－直徑 3尺 5寸, 厚 1尺
 3. 浮屠身石－直徑 2尺 2寸, 長 2尺 8寸
 4. 浮屠龍形 蓋石－直徑 3尺, 높이 1尺 5寸
 5. 四天王像(4個)－高 4尺 8寸 乃至 5尺 4寸, 厚 1尺 2寸, 幅 1尺 8寸 乃至 1尺 9寸
 6. 同 地盤石(4個)－長 4尺, 厚 1尺, 幅 2尺
 7. 浮屠前六角蓮花踏石－直徑 3尺 5寸 5分, 厚 1尺 3寸
 8. 第二段 築石－總邊長 39尺 7寸(四至), 一石長 最長 4尺 5寸, 最短 2尺 8寸, 高 2尺, 厚 1尺 4寸
 9. 第三築石－總邊長 21尺 5寸, 1石 高 1尺 5寸, 厚 0.7寸
 10. 其他雜石

해서 이것이 『계단도경』에 따라 조성한 것으로 단정하기에는 아직까지 복합적인 문제점을 지니고 있다. 이 같은 문제를 해명하기 위해서는 먼저 도선과 자장과의 傳法事實에 대한 해명이 시도되어야 한다. 왜냐하면 우리나라에서는 南山宗(戒律宗)의 開祖를 자장율사라 하고 있는데, 그것은 자장이 중국 南山宗 도선의 法을 이었다고 보고 있기 때문이다.

　주지한 바와 같이 자장의 入唐求法에 대해서는 『三國史記』 또는 『삼국유사』(善德王 5년, 636)의 기록과 도선의 『속고승전』(638)의 기록에 2년의 차이가 있으나 근래 판독된 皇龍寺 9층목탑 「利柱本記」[27]에 의해 『속고승전』의 기록이 연대 설정에 더욱 근접한다고 볼 수 있다. 즉, 자장이 『삼국유사』의 기록에는 入唐해 淸涼山으로 바로 간 것[28]으로 기록하고 있으나, 중국측 기록인 『속고승전』에는 "…東辭至京, 蒙勅慰撫, 勝光別院厚禮殊供"[29]이라 기록하고 있다. 이와 같은 사실은 一然의 기록이 자장의 渡唐 자체에 중점을 두었던 데 비해 도선은 入京한 연대에 중점을 둔 차이에 불과한 것이다. 그것은 먼저 五臺山(일명 청량산)에 들어간 자장의 德化에 의해 唐 太宗의 각별한 혜택이 있기까지 2년 간의 공백이 있었다고 볼 수도 있기 때문이다. "청량산에 들어가 기도 끝에 聖莂을 받고 北臺로 내려와서 太和池를 거쳐 당나라 서울로 들어갔다."고 한 것이나, 또 "자장이 勝光別院에서의 번거로운 생활을 싫어하여 終南山 雲際寺의 동쪽 낭떠러지에 들어가 바위에 의지하여 집을 짓고 3년을 사는 사이에 人神이 戒를 받아 영험함이 날로 더하였는데 말이 번잡하여지므로 기재하지 않는다."[30]고 한 내용들은 이를 뒷받침해준다. 여기서 자장과 도선과의 관계까지도 간접적으로 생각해볼 수 있다. 즉, 『속고승전』과 『송고승전』에 나오는 「慈藏傳」과 「道宣傳」, 『삼국유사』와 같은 국내의 史書에도, 이들 두 고승이 한번도 서로 상면한 기록이 없음은 물론, 자장이 도선보다 훨씬 손위 연배라는 점에서 이들의 傳法說은 재고해야 한다. 그것은 자장전이 있는 『속고승전』(梁나라 초부터 唐나라 貞觀 19년에 이르는 140여 년 사이 고승 약 500인에 대한 기록)이 도선전이 실린 『송고승전』(端拱 元年, 988)보다 앞선 기록이란 점 외에도 『속고승전』을 지은 도선 자신이 자장전을 기록하면서 자장과 상면했다거나 傳戒 사실이 있었다면 이에 대한 기록이 조금이라도 있어야 할 것이기 때문이다. 아마 이러한 사실은 신라 이래 불교계의 고승이라면 응당 중국의 땅을 밟아야 했으며, 또 이와 같은 일을

27 黃壽永, 「新羅皇龍寺刹柱本記」, 『韓國 金石遺文』(一志社, 1976), p.159, 참조. "大王卽位七年 大唐貞觀十二年 我國仁平五年 戊戌歲 隨我使神通 入於西國 云云".
28 『三國遺事』 卷4, 慈藏定律條, "以仁平三年丙申歲受勅 與門人僧實等十餘輩 西入唐 謁淸涼山 云云".
29 『續高僧傳』(『大正藏』 50卷, p.639 中).
30 『三國遺事』 卷4, 慈藏定律條.

영광으로 생각한 나머지 후대에 와서는 심지어 자장까지도 중국 남산종 도선의 법을 이었다고 미루어 생각한 것으로 해석할 수 있을 것이다.

이러한 점들을 종합하면, 자장이 세운 통도사 계단은 도선의 『계단도경』의 내용을 참고하지 않고 독자적인 방법에 의해 계단을 설립한 것으로 볼 수 있다. 가장 구체적인 이유는 자장은 도선이 중국에서 『계단도경』(667)을 찬술한 것보다 무려 24년이나 앞선 선덕여왕 12년(643)에 벌써 통도사에 계단을 설립한 것으로 되어 있기 때문이다.[31] 특히 이 계단은 신라 호국불교의 선구적 역할을 담당했던 황룡사의 9층탑과 정신적으로 상통하고 있었고, 또 그와 같은 사상은 신라부터 고려에 이르기까지 민간에 면면히 이어지고 있었다고 생각된다. 황룡사의 탑이 불타던 날에 통도사의 돌솥 동쪽 부분에 큰 얼룩무늬가 생겨 지금까지 그대로 있다[32]는 내용에서도 알 수 있는데, 이는 황룡사 탑이 제3차 재화를 입던 光宗 4년(953)의 일로 짐작된다. 그렇다면 통도사의 계단은 고려 초는 물론 眞覺國師 慧諶(1178-1234)이 「題通度寺戒壇」의 시를 남긴 高宗 9년(1222)[33]까지도 완전한 계단의 기능을 수행했다고 하겠다.

그리고 일연이 『삼국유사』를 쓸 당시에도 원형에 가까운 계단이 있었다고 생각되는데, "壇有二級 上級之中 安石盖如覆鑊 云云"[34]이란 내용에 의하면 이곳의 계단은 신라시대부터 2층의 기본적 구도를 유지하고 있었던 것으로 보인다. 즉 우리의 계단은 이와 같은 2층 계단의 법식을 고수하면서 국내의 여타, 금산사나 불일사 등지로 전파되었다고 할 것이다. 자장의 계단이 2층의 계단 위에 복확의 돌솥을 장치해 사리를 봉안하는 기본적 구조에는 큰 변화가 없으나, 시대가 내려오면서 계단을 확장하거나 중수할 때에는 도선의 『계단도경』을 참조했을 것이다. 따라서 자장의 계단과 도선의 계단의 중도적 형태가 발생한 것이 오늘날 전해지는 국내 계단의 현상이라고 추정해도 좋을 것이다. 그러나 후대에 와서 그와 같은 『계단도경』의 내용을 적용했다 할지라도 대체적인 규제는 옛 것을 따랐다[35]고 하겠으며, 또 그 기본적 구도에는 변화가 없었다는 것이 전통문화에 대한 우리의 보수성을 드러내는 것이다.

31 『三國遺事』 卷3, 前後所將舍利條.
32 『三國遺事』 卷3, 前後所將舍利條 및 註 19 참조.
33 이 懸板 題詩는 "貞祐九年壬午仲冬高麗曹溪山修禪社無衣子眞覺述"이라 했다.
34 『三國遺事』 卷3, 前後所將舍利條.
35 高裕燮, 『韓國塔婆의 硏究』, 「梁山 通度寺 金剛戒壇 舍利塔」, p.251 참조.

V. 계단의 형태

1. 통도사 계단의 역사적 배경 및 현상

통도사 계단에 관한 기록은 제법 풍부한 편이다.[36] 이들이 대체로『삼국유사』의 기록에 의지해 윤색된 것이지만, 사실상 계단의 변천 과정을 알려주는 중요한 자료가 되고 있다.

통도사는 자장이 계단을 설립한 이래 매우 중요한 사찰이 된 듯 하다. 즉, "當此之際 國中之人 受戒奉佛 十室八九 祝髮請度 歲月增至 乃創通度寺 築戒壇 以度四來"[37]라고 한 것이라든지, "貞觀十七年(643) 慈藏法師 載三藏四百餘函來 安于通度寺"[38]와 같은 내용에서 이를 살펴볼 수 있다. 그런데 여기서 주목할 것은 앞에서 기술한 築戒壇의 문제다. 이는 매우 중요한 내용으로, 통도사를 창건하고 '戒壇을 쌓았다'는 내용이기 때문에 앞서 살펴본 바와 같은 戒場의 의미나 說戒의 장소 등과는 분명 성격이 다르다. 여기에서는 수계작법에 따르는 명실상부한 계단의 존재를 생각할 수 있다. 그러나 주의해야 할 것은 아직까지 계단의 명칭에 대해서는 언급이 없다는 점이다.

현재 통도사의 계단은 앞에서 언급했듯이 '金剛戒壇' 도41으로 불려지고 있다. 이와 같은 호칭은 창립 당시부터 얻어진 이름은 아니고 후대의 기록으로 보인다. '金剛戒壇'이란 이름이 보이는 최초의 문헌은『通度寺事蹟略錄』으로, 이는 1642년 그간 전해오던 기록들을 集錄해서 목판본으로 간행한 것이다. 이 기록은『삼국유사』의 내용을 윤색한 것으로 보이는데, 중국 神僧의 말을 인용하면서 "汝請彼龍池 築金剛壇 安佛舍利袈裟 則此乃三災不到 云云"[39]이라고 해서 비로소 '金剛壇'이라는 말을 사용하고 있다. 또 좀더 후대의 기록에서도 금강계단이라는 말을 직접 인용하고 있다.[40] 그리고 금강계단이란, "부처님께서 그 단 위에서 강연하는 장소"라

36 『三國遺事』, 『通度寺事蹟略錄』, 『娑婆敎主戒壇綱要錄』(通度寺所藏 木版本), 『東文選』, 『佛敎通史』, 『高麗史』 등에서 볼 수 있다.

37 『三國遺事』 卷4, 慈藏定律條.

38 『三國遺事』 卷3, 前後所將舍利條.

39 『通度寺事蹟略錄』, 通度寺舍利袈裟事蹟略錄條, 제3장(『通度寺誌』, 亞細亞文化社. 1979).

40 『朝鮮金石總覽』 下(p.1037), 釋迦如來靈骨舍利浮屠碑 및 李能和 編, 『朝鮮佛敎通史』 下(p.1018), 梁州郡鷲棲山 通度寺金剛戒壇奉安舍利條, "丙午歲(646) 與善德王 共行到鷲棲山 築金剛戒壇 云云".

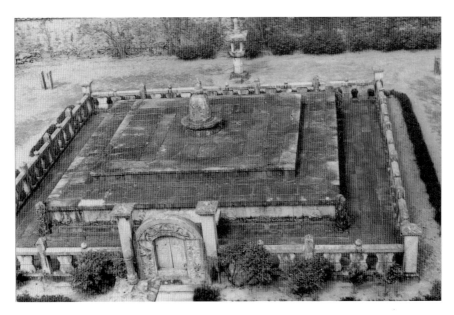

도 41
통도사 금강계단 전경, 국보 제290호

하고 또 "劫滅時에도 이 금강단은 滅하지 않는다."[41]고 해서 계단의 의미를 부각시키고 있는 점이 흥미롭다.

아무튼 통도사 계단이 후대에 와서 금강계단이란 명칭을 얻기까지 매우 異蹟[42]이 많았고, 또 내외의 관심사가 되었음은 사실이다. 특히 관리들이 와서 돌뚜껑을 들고 사리를 예경하려는 예가 허다했으므로 몇 가지 금기[43]로써 이를 막았던 것으로 보인다. 또 고려 광종 때는 자장법사가 전했다는 이른바 석가모니의 가사를 광종이 親見하려고 궁중으로 옮겨오도록 명했으나 결국 이것이 궁중에 도달하지 않는 사건이 발생하기도 했다.[44] 그 사실 여부는 확인할 수 없는 일이지만, 고려 말기

41 『通度寺事蹟略錄』 제3장. "何以故 尒依梵刹結界 所築金剛壇者 佛坐其上 講演之壇 雖經風水火三大災 劫滅時 此結界金剛壇 尙存不滅 下至金剛際 上至阿迦尼吒天 盡三世不滅也 於此可安裟娑舍利矣".

42 『通度寺事蹟略錄』, 舍利靈異條에는 佛舍利의 異蹟을 여러 가지로 나누어 설명했으며, 또 「釋迦如來靈骨舍利浮屠碑」, 『朝鮮金石總覽』 下(p.1037)에서도 사리의 靈異함을 기록하고 있다.

43 『三國遺事』 卷3, 前後所將舍利條, "諺云 昔在本朝 相次有二廉使禮壇 擧石鑊而敬之 前感修蟒在函中後見巨蟾蹲石腹 自此不敢擧之".

44 『通度寺略錄』, 裟娑稀奇條의 기록에 의하면 光宗이 가사의 친견을 갈망했으나 결국 이를 성취하지 못하고 "此非所住故 不離本處"라 하여 梵僧이 光宗을 깨우쳐 주는 것으로 끝을 맺고 있다. 이것은 결국 慈藏所傳의 聖寶를 寺中에서 지키려는 通度寺 승려들의 강한 守護意識이 단적으로 표현된 것이라 하겠다.

에 와서 恭愍王의 사리 · 가사 친견 기록이 주목된다. "俗離寺에 幸次하여 통도사에 소장된 佛骨인 設利(舍利), 袈裟를 取하여 관람했다."[45]고 한 것이 그것이다.

또한 『삼국유사』의 기록에 의하면 자장법사가 당나라에서 佛頭骨 · 佛牙 · 佛舍利 百粒과 佛所着 緋羅金點袈裟 한 벌을 가지고 왔으며 이들 가운데 사리는 황룡사와 太和寺, 그리고 통도사에는 가사와 함께 두었다[46]고 한다. 다만 당시 계단의 형태는 알 수 없지만 그 봉안 장소는 앞서 말한 바와 같이 2단으로 된 계단의 상층 중앙 覆鉢과 같은 石盖라고 본다면 이것이 곧 석종형 부도임을 알 수 있다. 이와 같은 부도의 내부에 봉안된 사리는 사실상 여러 가지 외적 힘에 의해 많은 수난을 겪는다. 즉 이를 致敬하다가 사리함의 손상을 확인하고 가지고 있던 水晶函子를 헌납했으며[47] 또 왜구의 침입[48]으로 이곳 통도사의 불사리가 松京에까지 이르게 되는 것을 볼 수 있다.[49]

이와 같은 불사리의 수난은 고려 이후에도 더욱 빈번해지고 있다. 불사리를 절취하려는 왜구들의 끈질긴 노력은 이후에도 더욱 극심해지니 이를 가히 舍利受難이라 할 것이다. 그 중에서도 역시 임진왜란 때가 가장 심했던 것으로 보인다. 특히 통도사의 사리를 兵火 속에서 잃어버렸으나, 玉白居士가 포로의 몸으로 있다가 다시 찾아온 사실[50]이 있었으며 또 이 같은 병란으로 인해 四溟大師 惟政은 크고 작은 함 2개에 사리를 나누어 금강산의 休靜에게 보냈던 것으로 보인다.[51] 그러나 휴정은 불사리가 통도사에 봉안되었던 本旨를 강조해서 舊壇을 수리해 봉안토록 했고, 또 그 중 1함은 태백산 薩那寺(葛盤寺)에 봉안했다 하니 이로써 그간의 혼란을 알 수 있다. 그러다가 宣祖 36년(1603)에 가서야 사명대사는 門人 敬岑 등에게 명하여 불사리를 통도사에 환봉하고 계단을 중수한 것으로 보인다.[52]

그 후 50여 년이 지난 孝宗 3년(1652) 淨仁大師가 다시 계단을 중수했던 사실

45 『高麗史』 卷40, 世家 卷40, 恭愍王 3年. "丁亥幸俗離寺 取觀通度寺所藏佛骨設利袈裟 云云".

46 『三國遺事』 卷3, 前後所將舍利條.

47 위와 같음. "近有上將軍金公利生 庚侍郞碩 以高廟朝受旨 指揮江東 仗節到寺 擬欲擧石瞻禮 寺僧以往事難之 二公令軍士固擧之 內有小石函 函襲之中 貯以瑠璃筒 筒中舍利只四粒 傳示瞻敬 筒有小傷裂處 於是庚公 適蓄一水精函子 遂奉施兼藏焉".

48 『高麗史』 卷134, 列傳 卷47, 辛禑 7年 6月條의 "又戰于寧海 蔚州 梁山 彦陽等處 凡五合 斬八級"이라든지, 同 列傳 卷48, 辛禑 10年 8月條의 "八月 倭寇梁山縣"이 그것이다.

49 『東文選』 卷73의 李穡撰, 「梁州通度寺釋迦如來舍利記」 및 『朝鮮佛敎通史』 下, p.1018. 이 기록에 의하면 1379년 4월 이래 통도사에 왜구가 수 차례 침입했던 것으로 보이며, 당시 주지 月松師는 난을 피해 불사리를 꺼내 松京으로 移安하여 上下가 舍利를 致敬하고 또 分身을 乞得한 사실을 알 수 있다.

50 「娑婆敎主戒壇源流綱要錄」, 『通度寺誌』(亞細亞文化社刊 影印本, 1979), p.83과 「萬曆癸卯重修記」(泗溟記) 및 李能和 編, 『朝鮮佛敎通史』 下(寶蓮閣 影印本, 1972), p.1018 참조.

51 『朝鮮金石總覽』 下(p.1037), 「釋迦如來靈骨舍利浮圖碑」 참조.

도 전쟁 중에 이루어진 중수가 충실치 못했음을 보여주는 것이다.[53] 이와 함께 다시 100여 년이 지난 肅宗 31년(1705)의 중수[54]는 사리봉안에 대한 자세한 설명이 있어 주목된다. 아마 현존하는 계단의 형태는 거의 이때 정립된 것으로 보인다. 그러나 이들 기록 가운데는 잘 이해되지 않는 부분들이 있다. 특히 계단의 크기를 말하는 가운데 '周回四面皆四十尺'이란, 1面이 10尺에 불과한지 또는 각 면 40尺인지 애매하며, 또 3級이라 하는 것도 3重으로 볼 수 있을 것이므로 현존 계단의 형태와는 다르고 앞서 말한 『삼국유사』의 기록과도 다르다. 또 '七星分坐'이란 말은 北斗七星의 별자리로도 이해되지만 그 내용을 확실히 알 수는 없다. 아무튼 이 기록을 그대로 따른다면 통도사 계단에는 3종의 사리와 貝葉經을 봉안한 것이 된다.

따라서 통도사 계단은 창립 후 수차에 걸쳐 중수됐으므로 그 원형을 살피기란 매우 어려운 실정이다. 이들 중수 사실을 註記[55]에 따라 살펴보면서 이제 계단의 구조 및 세부 형태에 대해 고찰하기로 하겠다.

현존 계단은 전술한 바와 같이 2중의 석단 중앙에 석종형 사리부도를 지니고 있다. 석단 네 귀퉁이에는 사천왕 입상을 배치하고 기단의 상하 면석에는 비천상과 불보살상을 배치했다. 그리고 석단 외곽에는 石牆을 돌리고 석장 내부에는 바닥돌을 깔았다. 또 계단 정면에는 石床을 두었으며 석상 앞에는 석문이 있다도42. 계단의 바깥 사면에는 석등을 배치했는데 이들 역시 후대에 만들어진 것이다. 특히 이

52 『戒壇源流綱要錄』, 『通度寺誌』 및 李能和, 『朝鮮佛教通史』 下, p.1018. "萬曆三十一年癸卯 松雲大師 乃判曹溪宗事 命門人敬岑泰然道淳等幹事 嶺伯外護 重修還奉 云云".

53 『戒壇源流綱要錄』, 『通度寺誌』, 順治壬辰重修記 참조.

54 『朝鮮金石總覽』, "戒壇 周回四面 皆四十尺 其中以石函安之 其內以石床安之 其上以三種內外函 列次 奉安 一函則三色舍利四枚安之 … 函則佛牙 二寸許一枚安之 一函則頂骨指節 長廣或三寸 或二寸許 數十片安之 其中以緋羅金點袈裟 及貝葉經文置之 而其色變灰也 又以盖石覆之 四面上下三級 七星分坐 四方四隅 八部列立 上方蓮華石上 以石鍾冠之耳".

55 아래 표는 전적으로 『戒壇源流』에 따른 것이고, 그 외에 「寺中記」(懸板記文으로 보임) 또는 「案內記」에 의하여 작성된 것이다.

횟수	年代	初創 및 重修者	記錄者	文獻	備考
初創	新羅 善德王 15年(646)	慈藏律師	一然	『三國遺事』	
第一重修	高麗 禑王 5年(1379)	月松大師	牧隱	『東文選』 第73卷	
第二重修	朝鮮 宣祖 36年(1603)	儀靈大師	泗溟	『戒壇源流綱要錄』	
第三重修	孝宗 3年(1652)	淨仁大師	眞熙	上同	
第四重修	肅宗 31年(1705)	性能大師	敏悟	上同	
第五重修	英祖 19年(1743)	山中諸德	徐錫麟	『通度寺誌』	
第六重修	純祖 22年(1822)	鴻溟禪師	戒悟	上同	
第七重修	憲宗 4年(1838)	山中諸德		上同	戒壇補缺
第八重修	高宗 9年(1872)	九鳳和尙		上同	大補修鍊
第九重修	1919年	山中諸德		『通度寺案內記』	

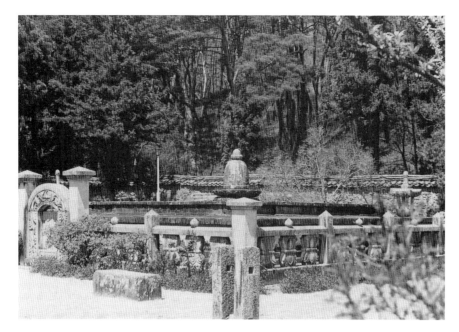

도 42
통도사 금강계단 외경

들 가운데 계단의 외곽을 돌린 석장 및 석문은 계단의 마지막 중수인 1911년 제작한 것[56]으로 사실상 계단과는 무관한 것이며 이로 인해 조화를 잃고 있다. 또 계단 전면 좌우에는 2m 내외의 장방형 巨石 두 개가 놓여 있다. 계단 쪽을 향하여 왼쪽의 돌은 입석이고 오른쪽의 돌은 臥石이다. 입석에는 仁王立像을, 그리고 와석에는 2구의 보살상을 상반신만 선각으로 나타냈다. 이 두 돌이 계단 앞에 이 같은 형태로 있는 연유가 일설에는 불법의 진리를 표시하는 것이라 한다.[57]

또 계단의 초층 면석에는 4면에 총 32구의 불보살상을 부조했다. 이들 가운데 후대에 보충한 것은 모두 불상이고 나머지 보살상은 보다 앞서 같은 시기에 조성된 것으로 보인다. 불상은 4면 가운데 계단 정면에만 2구를 배치했고 나머지 3면은 각 면 1구씩, 모두 5구이다. 彫像은 불상과 보살 모두 좌상이며 높이는 대부분 58cm 내외이다. 그리고 조상의 폭은 최저 58cm에서 최대 190cm까지 균일하지 않고 양편에는 隅柱를 模刻했으며 큰 것은 2구의 좌상을 배치하기도 했다.

[56] 필자는 과거에 발간된 『通度寺案內記』에서 이 石墻 부분에 鐵柵이 있는 사진을 보았다. 이는 일제강점기에 철책이 철거되고 石墻이 마련되었다는 것을 입증해준다.
[57] 동국대 趙明基 박사에 의하면 이는 橫遍十方, 垂亘三際의 표시로서 공간과 시간에 걸쳐 佛法의 永遠性 내지 절대성을 나타내는 것이라 한다.

도 43
통도사 금강계단 면석의 부조상

금강계단 면석의 보살상은 수인이 각기 다르며, 모두 천의를 휘날리고 있는 모습이다. 머리 부분 역시 모두 동일한 형태로서 보관 등 장식은 없고 그냥 머릿결의 가닥을 나타냈다. 두광은 나타내지 않았고 발은 한결같이 遊戲座를 취하고 있다도43.

후에 보수한 여래상은 더욱 조잡해지면서 도상적 경직성을 감추지 못하고 있다. 두광과 신광을 굵직하게 나타내고 그 외 선각의 처리는 더욱 형식적 매너리즘에 빠지고 있다. 머리에는 肉髻를 나타내고 또 좌우에는 원형 속에 梵書를 새기고 그 좌우에는 雲紋을 교대로 조각했다.

추측컨대, 이들 보살상이 조각된 면석은 앞서 기술한 바와 같이 선조 36년(1603) 이후 수 차례에 걸친 중수 때에 조성한 것으로 짐작되며, 그 외 보충된 여래상은 헌종 4년(1838) 이후 중수시의 제작으로 추정된다. 그리고 계단 네 모퉁이에는 사천왕 입상이 있는데 이들은 계단을 수호하는 의미로 세운 듯 하다도44. 이들 역시 모두 지대석 위에 직립해 있고 칼 등 지물을 가졌으나 조각 수법이 대체로 형식적이다. 그리고 초층의 갑석 양단에서 상층 면석까지의 폭은 한 쪽이 139cm로서 비교적 편평한 편이다.[58]

상층기단 면석에는 4면 모두 돌아가면서 비천상과 보살 유희상을 부조하고 있으며, 상면 중앙에는 複瓣의 伏蓮과 單瓣의 仰蓮을 놓고 그 위에 석종 부도를 시설했다도45. 석종 세부는 조각 수법이 우수하며 연화대나 기단의 수법과는 완전히 다르다. 석종 下帶에는 운문을 돌리고 上帶(肩帶)에는 花葉을 놓았다. 鍾身의 좌우

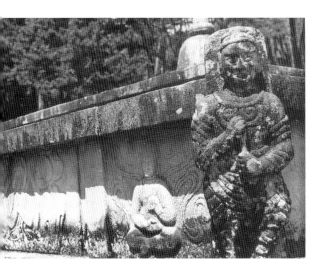

도 44
통도사 금강계단 사천왕과 면석 부조상

도 45
통도사 금강계단 석종 부도

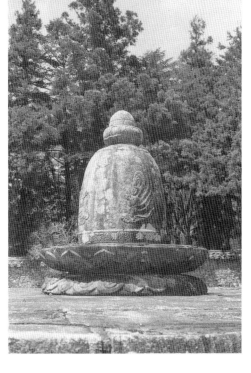

58 實測値는 彫像과 隅柱를 독립시켜 나타냈고 단위는 cm이며, 높이는 약 60cm로 동일하다.

구분 / 순서	東　　面 幅	隅柱幅	南　　面 幅	隅柱幅	西　　面 幅	隅柱幅	北　　面 幅	隅柱幅
계단을 향하여 좌측부터 第1石	107 (보살상)	18 15	84 (보살상)	20 21	76 (보살상)	20 8	100 (보살상)	15
〃　　第2石	105 (보살상)	14	124(후에 보충된 여래상)	20 20	117 (보살상2구)	16 19	71 (보살상)	36 (독립 석주)
〃　　第3石	108 (보살상)	20 11 (보충된 벽면)	121 (보살상2구)	13 20	77 (보살상)	20 12	88 (보살상)	13 19
〃　　第4石	125(후에 보충된 여래상)	17 17	39 (보살상)	19	126(후에 보충된 여래상)	24 20	135(후에 보충된 여래상)	27 28
〃　　第5石	73 (보살상)	20	60 (보살상)	42	106 (보살상)	20 20	83 (보살상)	17
〃　　第6石	50 (보살상)	20 (독립 석주)	125(후에 보충된 여래상)	15 13	80 (보살상)	23 (독립 석주)	78 (보살상)	38(독립 12석주)
〃　　第7石	74 (보살상)	13	84 (보살상)	20 20 10 (기둥 사이 공간)	90 (보살상)		108 (보살상 2구)	20 20
〃　　第8石	77 (보살상)							

(동서편)에는 각기 비천 1구를 배치했는데 천의를 날리는 비천은 사실적으로 표현한 우수한 작품이다. 그리고 석종 정면(남쪽)에는 寶盒을 새겼고 그 아래에는 운문을 나타내고 있다. 석종 상부에는 상하 2石의 보주가 있는데 아래 것은 일반 석탑에서의 露盤의 형태를 닮았으나 원형에 연화문을 새겼다. 위의 것 역시 화문을 새긴 보주인데 이들이 『계단도경』에서 말하는 無價寶珠에 해당되는 것이다.

2. 금산사 계단과『계단도경』의 비교

전북 김제 母岳山에 위치한 금산사는 신라 진표율사의 중창으로 유명하다. 특히 "그의 주석과 함께 매해 단을 열고 널리 法施를 베풀어 그 壇石의 精嚴함이 末季에는 아직 없었던 일이었다."[59]는 내용에서도 이 절에 이미 계단이 있었던 사실을 알 수 있다. 그러나 현존 유물 가운데 신라시대의 작품으로 추정되는 것은 없고 다만 고려 초기의 석조 유구들이 있다.[60] 그리고 이곳에서 논의하려는 금산사의 석조 계단[61]은 앞서 살펴본 통도사의 계단과 그 형태가 비슷해 흥미롭다. 다만 계단 앞에 고려시대의 5층석탑 1기가 있어 통도사와는 다르다도46. 통도사는 지형적 여건 때문에 5층석탑을 금산사와 같이 계단 앞에 건립하지 않고, 냇물을 건너 통도사 전경이 잘 보이는 사리목 언덕에 건립했다. 금산사 석탑은 1971년도에 시행한 석탑의 해체 수리에서 탑 안의 각종 사리구와「母岳山金山寺五層石塔重創記」[62]가 발견되어 그 초창과 중수 연대를 알 수 있다. 이 기록에 의하면, 신라 惠恭王 2년(766)에 진표율사가 3층의 미륵전과 丈六三尊像을 鑄成했고 또 여러 법당과 요사를 만들었다고 한다. 그리고 이 석탑은 고려 景宗 4년(979)에 시작해서 成宗 원년(982)에 완공되었으며, 조선 世祖 5년에서 6년(1460-1461) 사이에 여러 전각들이 중수되었음을 기록하고 있다. 그러다가 30여 년이 지난 成宗代에는 5층석탑이 많이 기울었던

59 『三國遺事』卷4, 眞表傳簡條, "表旣受聖別 來住金山 每歲開壇 恢張法施 壇席精嚴 末季未之有也".
60 이 석조사리탑(戒壇)의 건립연대에 대해 일본인 학자 關野貞은 신라 말의 작품으로 추정하였다 (『朝鮮美術史』, p.110). 그러나 高裕燮은 이 '신라 말' 설에 이의를 제기하여 고려시대의 작으로 판단하였으며(「金堤 金山寺 舍利塔 및 五層石塔」,『韓國塔婆의 硏究』, p.252 참조) 이후부터 고려시대의 작으로 통용되고 있다. 그외 석조유물들도 고려시대로 알려져 있다.
61 이것 역시 戒壇으로 보아야 한다. 즉,『金山寺誌』(金映遂 編, 필사본, 금산사 소장, 1943)의 "方等戒壇: 彌勒殿 우측 高臺上에 위치한 俗稱 石鍾浮屠라 하는 것이다. 세상에서는 오인하여 이것을 석탑의 일종으로 간주하지만 이것은 석탑이 아니라, 受戒者를 中央에 圍坐시키고 三師七證이 圍坐하여 戒法을 傳受하는 受戒法會를 집행할 때에 사용하기 위하여 축조된 方等戒壇…"라는 기록에서도 알 수 있다.
62 黃壽永,「金山寺五層石塔重創記」,『考古美術』129‧130(한국미술사학회, 1976), pp.126-128 참조.

도 46
금산사 방등계단 앞 5층석탑, 보물 제25호

것으로 보인다. 이에 동왕 23년 (1492) 9월에 탑을 중수하고 사리 등을 還奉한 사실을 적고 있다.

이상의 사실을 감안하면 금산사 계단의 제작 연대는 慧德王師의 금산사 住錫(1078-1084)보다 무려 100년 전으로 거슬러 올라가지만,[63] 아직까지 이 5층탑과 계단에 어떠한 연관이 있는지 밝혀지지 않았다. 다만 계단이 석탑보다 먼저 이루어졌거나 아니면 동시대에 제작된 것으로 추정해볼 수 있다.[64] 아무튼 이들 계단과 5층탑이 무관한 形制라 하더라도 전술한 바와 같이 진표율사가 금산사에 계단을 개설했던 사실에 주목해야 한다. 비록 그것이 현존 계단과는 다른 형태라 할지라도 금산사에는 이미 계단이 존재했기 때문이다. 그것은 어떤 형태였든지 계단으로서의 기능을 담당했음이 틀림없다.

이러한 계단에 대한 견해를 바탕으로 도선의 『계단도경』과 비교, 검토해보자. 먼저 계단의 형태를 살펴보면, 상하 각면의 입석에는 天部 보살상을 부조하고 있으며 석단의 주위에는 欄楯을 돌린 흔적이 그대로 있다. 특히 이 난순의 立柱는 神龍의 諸將으로 배치된 점이 주목되지만 이는 계단 측면의 온아한 부조와는 달리 치졸한 편이다. 이들은 지대석의 상하단에 각각 甲石을 배치하고 상단 중앙에 석종부도를 두고 있어 통도사 계단의 경우와 동일하다도47.

이들 가운데 상하면의 부조상은 모두 천의를 날리는 천부 보살상으로서 형태는 많이 마모되었으나 통도사 상들과 비슷해 보인다. 그리고 상부 石鍾臺石은 한 변의 길이가 124cm인 정방형으로써 네 모퉁이에는 사자의 머리 부분을 조각한 것

63 黃壽永, 위의 논문, p.127, 「金山寺五層石塔重創記」, "…右塔昔書載錄 太平興國四年起始 太平興國七年壬午歲畢造"(太平興國 7년은 982년).

64 이 5층 석탑과 계단은 금산사 미륵전 우측 소위 松臺에 위치해 있는데, 석탑은 高臺 언덕쪽에 있고 계단은 언덕에서 내부 평탄한 곳에 있다. 아마 5층탑이 먼저 건립되었다면 계단이 위치한 내부 평지에 위치하는 것이 자연스런 일이라 보기 때문이다.

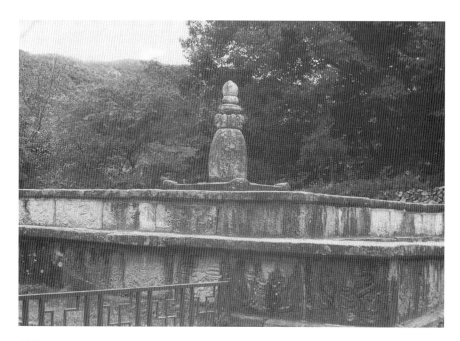

도 47
금산사 방등계단, 보물 제26호

이 주목된다. 또 臺石 받침 부분에는 길이 17cm, 폭 20cm의 단판의 연꽃받침을 16
엽으로 배치했고 그 위에는 형태가 세장해 보이는 석종(身高 120cm, 직경 76cm)을
놓았다. 석종의 상부에는 돌아가면서 九龍을 배치했고 그 위에는 앙련 형태의 노반
과 보주 등 3석을 놓았는데 구룡부터 상부까지는 127cm이다. 이들 역시『계단도경』
에서 말하는 무가보주로 생각된다도 48.

　　현재 이 석조계단을 '方等戒壇'이라 하는데 方等이란 梵語 Vaipulya로서 大乘
經典을 뜻하고 있으므로 아마 이는 大乘戒壇을 의미하는 듯 하다. 즉 방등계단이란
小乘의 율법 등에 구애됨이 없이 수계자를 다 받아들이는 의미가 있는 듯하다.[65] 그
리고 또 唐 代宗 永泰元年(765)에는 大興善寺에 칙령으로 방등계단을 건립하고 모
든 것을 官供으로 했다[66]는 기록이 있으므로 방등계단의 용례는 일찍부터 있었음을
알 수 있다. 그러나 이 같은 명칭이 진표의 開壇 당시부터 있었는지 현재로서는 알
수 없는 실정이다.

[65] 『大宋僧史略』下(『大正藏』54卷, p.250 中·下), "所言方等戒壇者 蓋以壇法本出於諸律 律卽小乘敎
也 小乘敎中須一一如法 片有乖違 則令受者不得戒 臨壇人犯罪 故謂之律敎也 若大乘方等敎 卽不拘
根缺緣差 並皆得受 但令發大心而領納之耳".
[66] 위의 책(p.250 中), "代宗永泰年三月二十八日 勅大興善寺方等戒壇所須一切官供, 云云".

92

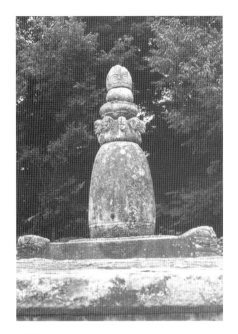

도 48
금산사 계단 석종 부분

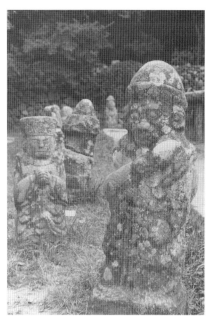

도 49
금산사 계단 사천왕과 신상

도선의 『계단도경』에서는 계단을 평지에 건립하되 그 모양을 3중으로 하고 또 그 위에 복부와 무가보주를 놓아 5중[67]으로 한다고 했는데, 이것은 3공과 5분법신을 표하는 것이라 했음은 앞서 언급한 바와 같다. 한편으로 이들 가운데 금산사 계단 좌우에 배치된 신상도49, 그리고 중앙 석종부도의 기단석 네 모퉁이에 조각된 사자와 상부의 구룡 등은 주목된다. 즉 이들을 『계단도경』에 나타난 도선의 계단에서 찾아본다면 계단 주위에는 石欄이 있고 또 사천왕, 사자, 용 등의 모습을 등장시키고 있기 때문이다.[68] 따라서 금산사 계단의 구조는 『계단도경』과 상당히 유사하다. 특히, 중앙의 구룡에 대해서는 八功德水를 吐하는 의미가 있다고 해 금산사 계단 석종의 구룡 조각과 밀접한 관계가 있는 것으로 보인다. 또 이 팔공덕수는 수계인을 위한 灌頂의 의미가 있다.[69] 이들 팔공덕수의 사상은 매우 흥미롭다. 수계자에

67 『關中創立戒壇圖經』(『大正藏』 45卷, p.808 中·下), "戒壇從地而起 三重爲相 以表三空 … 大梵王 又以無價寶珠 置覆釜形上 供養舍利 是則五重 還表五分法身 云云".

68 위의 책(p.809, 上), "… 其兩重其上並施石鉤欄 欄之柱下獅子神王間以列之 兩層四角立高石柱 出 於壇上 柱列置四天王像 … 四角欄上石金翅鳥銜龍於上 云云".

69 위의 책(p.808, 上), "下有九龍盤像 龍口吐八功德水 時欲受戒人 至場壇所 龍便吐水灌頂 如轉輪王 陞壇受位灌頂之相 云云".

게 관정의 의식을 베풀어서 즉 戒水로써 마음을 청정하게 한다는 뜻에서 석종 위에 구룡을 등장시킨 것으로 이해되기 때문이다. 그리고 석단 주변에 신상 등 사천왕[70]을 배치하는 것은 계단 수호의 의미로 보인다.[71] 또 석종대좌 네 모퉁이에 사자를 배치한 것이 이곳에서는 머리 부분만을 나타내고 있으나 도경에서는 더욱 많은 부분을 조각하고 있는 것으로 보인다.[72] 그러나 이들 역시 도경의 내용과 동일한 의장으로 보아도 좋을 것이다. 아무튼 금산사의 계단은 『계단도경』에 나타난 형태와 상당히 근접하므로 적어도 이 계단은 초창시는 아니더라도, 중수 또는 중건되던 고려 초에는 도선의 『계단도경』이 참조되었다고 볼 수 있을 것이다. 그

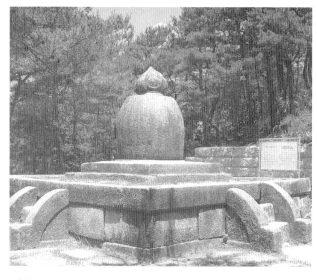

도 50
신륵사 보제존자 부도. 보물 제228호

러나 국내의 계단이 한결같이 상하 2중의 기단을 형성하고 있는 것은 한국 계단의 독자성을 말해주는 것이다.

지금까지 살펴본 석조계단 외에 계단형 사리탑으로서는 여주 神勒寺의 普濟尊者 나옹화상탑(보물 제228호)도 50, 경주 달성군 옥포면의 용연사 사리탑 그리고 毛火 願遠寺址의 부도 등을 들 수 있다. 이들은 계단이 아니고 단순히 계단형으로 조성된 석조 사리탑으로서 신륵사탑은 고려시대 懶翁의 祖師 부도이고 용연사탑은 통도사 불사리를 分安한 조선시대 불사리탑이다. 이들 가운데 용연사탑에 대해서는 분안 당시의 기록들과 함께 석탑의 조형에 대해서도 별도의 논고를 마련해야 할 것이다. 다만 본고의 연구 대상을 석조계단에 한정하고 있기에 용연사 석조사리탑의 초창 및 중수에 대해서는 『龍淵寺事蹟』[73]이 참조된다.

[70] 금산사 계단 좌우에 병렬해 있는 神像 가운데 전후의 상은 사천왕으로 보아도 좋을 것이다. 조각은 치졸하지만 다른 병렬상과는 형태가 다소 다른 것을 볼 수 있다.
[71] 위의 책(p.809, 上), "戒壇周圍布列神影者 表護持久固之相也".
[72] 위의 책(p.810, 上), "上壇四角各立獅子 背上有孔 欲行事時必施尊儀 上安帳竿於孔中也 云云".
[73] 『龍淵寺事蹟』(木版本 東國大圖書館 所藏) 古今冊修化主別錄 참조.
初創 康熙 12년 癸丑 顯宗 14년(1673) "癸丑世尊浮屠及碑石 自珍成".
重修 康熙 47년 戊子 肅宗 34년(1708) "戊子世尊塔化主景琳景楫致澤呂眞神稔等改修".
三修 乾隆 4년 己未 英祖 15년(1739) "乾隆四年己未春世尊浮屠松蔭大師淸俊重朌 云云".

VI. 계단과 방형사리구 및 방단탑의 관계

우리나라에 있어서 최초의 계단이 신라 자장에 의해 통도사에 마련되었고 또 이로 인해 통도사가 신라 불교의 계율 근본도량이 되었음은 널리 알려진 사실이다. 그러나 이때의 계단이 과연 어떠한 형태로 시설되었는지에 대해서는 방증 자료로 추론할 수 있을 것이다. 짐작하건대 계단을 쌓았다면 평지 위에 건립했을 것이 확실하고, 또 그 구조는 원형이나 팔각·육각보다는 보편적 구도인 4각의 정방형을 기본으로 했을 것으로 생각된다. 그것은 현존하는 계단들이 모두 평면상에 정방형을 유지하고 있다는 점뿐만 아니라 도선의 『계단도경』에서도 방형을 취하고 있다는 점 때문이다. 그렇다고 해서 자장이 『계단도경』의 구조를 적용했다고는 볼 수 없으며, 또 이는 자장의 독창적인 건립 방법이었음은 앞서 밝힌 바와 같다. 동시에 이와 같은 방법은 이후에도 꾸준히 전래되었다고 볼 수 있을 것이며, 또 인도 서역을 왕래하던 구법승들에 의해 불교 본고장의 법식이 끊임없이 전달되었을 것으로 짐작된다. 그러므로 이는 자장에 의해 최초로 적용되었지만, 이와 같은 전통은 갑자기 발생하는 것도 아니며 동시에 쉽게 없어지는 것도 아니다.

이러한 예를 우리들은 삼국통일 직후에 발생하는 方壇塔[74] 또는 方形舍利具에서 유추해 볼 수 있다. 특히 신라 동해안의 감은사지 서탑에서 발견된 금동제 방형사리내함[75]은 우리의 관심을 끈다도51. 이 사리내함은 높이와 폭이 약 20cm에 불과한 소형 공예품이지만 상하 방형을 기본으로 삼고 있으며 각부 4면에는 사천왕입상이 배치되어 있어서 주목된다. 사천왕상은 세부 양식에 이르기까지 자세하게 조각되어 있으므로 당시 사천왕의 양식 파악에 도움이 되리라 본다. 앞에서 살펴본 석조계단의 사천왕에 비해 매우 사실적으로 세밀하게 조각되어 있음은 물론 지물에 이르기까지 그 형태가 뚜렷하므로 좋은 대조가 될 것이다. 그리고 사리구의 기단 하대에는 복판의 연꽃과 당초문이 장식되었고 中臺 외면에는 한 면에 2구씩 고식 안상을 투각한 내부에 신장상 1구씩을 배치하고 있다. 그리고 중대 외벽에 나타난 조형들은 석조계단의 기단 壁石에 해당하는 것으로 보아도 좋을 것이다. 이와 함께 상대에는 앙련과 당초문을 장식하고 그 위에 난간을 돌린 다음 다시 그 중앙에 사

[74] 文武大王의 火葬址로 알려진 陵只塔 역시 기본 구조는 方壇의 石塔으로 보이므로 앞으로 이들과도 비교, 검토되어야 하리라 본다.

[75] 『感恩寺─國立博物館特別調査報告』2(乙酉文化社, 1962) 및 『韓國美術全集』5·8 참조.

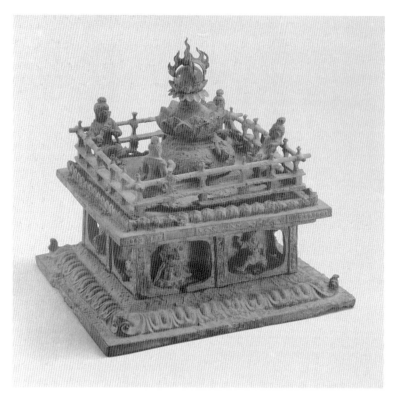

도 51
감은사 서탑 발견 〈금동사리내함〉, 통일신라, 682년, 높이 16.5cm, 국립중앙박물관

리기를 안치하고 있다. 여기서 상대는 석조계단의 상층기단으로, 사리기는 석종부
도에 해당하는 것으로 볼 수 있다. 물론 사리기의 형태 즉 신부의 기본적 구조가 8
각을 유지하고 있는 것은 황수영 박사가 이미 지적[76]한 바와 같이 이후 설명할 불국
사 多寶塔 내지 신라 八角圓堂型 浮屠와 상통하는 것으로서 이것 역시 계단의 구조
와 연관해 고찰해야 한다도 52, 도면 5. 그리고 난간 네 귀에는 천의를 입은 4구의 독
립된 奏樂像 역시 사리를 공양하는 의미가 있을 것이며 또 이들은 통도사 계단 상
층기단에 등장했던 부조의 비천상과도 공양의 의미에서 서로 비슷하다고 하겠다.
물론 이들이 하나는 석조계단이고 또 다른 하나는 소형 금동사리함이란 점에서 그
의미가 서로 다르지만 배치 방법과 구도가 상통하고 있음은 일단 주목해야 할 것이
다. 그러므로 감은사 서탑 사리구는 계단 형식과 통하는 방형사리구로서 기본적 구
도가 계단과 그리고 계단에 봉안하는 사리부도의 형태와 연관되는 것으로 추정할

76 黃壽永, 「多寶塔과 新羅八角浮圖」, 『考古美術』 123 · 124(한국미술사학회, 1974), pp.22-25.

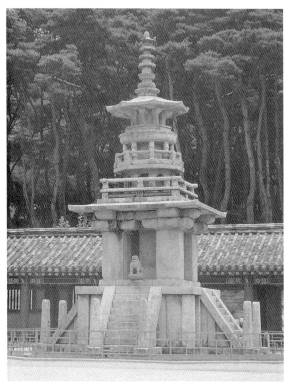

도면 5
감은사 서탑 발견 〈금동사리내함〉 평면도

도 52
불국사 다보탑, 통일신라, 8세기 중엽, 국보 제20호,
경주 불국사

수 있다. 오늘날 신라시대 석조계단의 원형을 대할 수 없지만 인도 이래의 전통을
따라 오랫동안 계승된 계단의 법식을 감은사 석탑 사리구에서 추정할 수 있으므로
이는 앞으로 신라시대 계단의 형태 파악에 크게 도움이 되리라 본다.

　따라서 국내에 현존하는 계단의 기원 및 형태 파악을 위해서는 이들 사리구와
함께 소위 방단식 특수 형식의 석탑[77]과도 병행해서 고찰해야 하리라 본다. 이들은
방단 형식의 축조석탑으로 파악되고 있지만 기본적인 구조는 계단의 형태와 비슷
하기 때문이다. 특히, 일본의 熊山遺蹟[78]에 대해서는 戒壇說, 石塔說, 經塚說 또는
심지어 墳墓說까지 등장하고 있지만, 국내의 방단 형식 석단들은 방단탑으로 파악
되기 때문에 그 개념이 더욱 분명하다. 이들 가운데 경북 의성군 안평면 石塔洞과

77 秦弘燮, 「所謂 方壇式特殊形式의 石塔 數例」, 『考古美術』 110 및 121 · 122합본(한국미술사학회,
　1971, 1974).
78 秦弘燮, 위의 논문 참조.

안동군 북후면 石塔洞의 유구들은 모두 잡석으로써 정연하게 여러 단(대략 5단)으로 축조되었는데 전자는 龕室이 있고 후자는 생략된 점이 다를 뿐이다. 이들 중 의성탑은 동면이 붕괴되어 일부에 원형을 보일 뿐이며 나머지 세 면의 감실은 높이 63-93cm, 폭 63-67cm, 깊이 87-105cm의 크기에 내부는 감실에 알맞은 크기의 석상이 안치되었다고 한다. 이로써 이들 석단이 감실의 유무 차이는 있을지언정 같은 형태이며 동시에 석탑의 구조라는 점이 본고에서 고찰하는 계단과 밀접한 관계가 있다고 하겠다. 그러나 이와 같은 특수형 석탑 자체를 계단과 연관해서 파악하기에는 아직 성급하지만 아무튼 이들은 그 연대[79]뿐 아니라 축조된 석탑이란 점에서 기본적 구조는 계단과 통하는 것이다. 따라서 이와 같은 축조 방식의 선례가 의성과 안동 등지에 존재했음은 신라 계단의 형식 파악에 단서가 될 수도 있으므로 앞으로도 지속적으로 연구되어야 할 것이다. 동시에 상부 또는 내부에 있을지도 모르는 사리장치에 대해서도 생각의 여지를 두어야 할 것이다.

그리고 여기에서 한 가지 더 논의되어야 할 것은 조선시대 석조부도의 문제이다. 즉, 계단에 등장했던 석종부도의 형태는 이후 조선시대 석조부도와 밀접한 관계가 있다고 하겠다. 다시 말하면, 이들은 계단의 形制와 깊은 연관이 있는 것으로서 앞으로도 더욱 연구되어야 하리라 본다. 물론 우리나라 부도의 발생은 멀리 삼국시대 말기 7세기 전반[80]부터 찾을 수 있지만 이들은 기록으로만 전할 뿐 그 형태는 알 수 없고 다만 수세기 지난 9세기 중엽의 廉巨和尙塔[81](景福宮 소재)에서 형태를 파악할 수 있다. 이와 같은 고대 석조부도는 8각 원당형을 취하는 것으로서 그 선행양식이 바로 다보탑으로 추정된 바 있으므로 이보다 후기의 양식이라 할 수 있는 석종형 부도는 이들 양식에서 좀더 약화된 것으로 추정할 수 있다.

우리나라 석조 미술은 시대가 변천하면서 퇴화 내지 약화되어온 것이 사실이지만 그 중에서도 석조부도만큼 크게 퇴화·약화된 것도 드물 것이다. 즉 앞서 말한 다보탑의 복잡하고 장식적 선행양식을 기본으로 해서 8각 원당형의 전형양식을 고수하다가 이후에는 바로 석종형이라는 급격히 약화된 조형 양식이 등장하는 것으로 추정할 수 있기 때문이다. 이와 같은 석종형 부도는 조선시대 부도의 대표적 양식이지만 여기에 필자는 이들 8각 원당형 양식과 석종형 양식 사이에 가교적 역

79 秦弘燮은 위의 논문에서 이 석탑의 연대를 羅末麗初로 추정했고 900년대 이전까지 거슬러 올라갈 수 있는 가능성도 제시했다.
80 『三國遺事』 卷4, 圓光西學條에 의하면 圓光의 浮屠가 三岐山 金谷寺에 있었다 하고, 또 같은 책, 「二惠同塵」 및 卷5, 惠現求靜條에도 惠宿의 浮屠와 惠現의 석탑을 기록하고 있어 주목된다.
81 『朝鮮金石總覽』 上(p.53), 「原州 興法寺廉巨和尙塔誌」에 의하면 이 탑이 한국 최고(844)의 부도임을 알 수 있다.

할로서 앞에서 논의한 현존 석조계단의 형태를 지적하고자 한다. 이 같은 논의는 시대가 내려가면서 조사부도 역시 석조계단의 양식을 적용한 경우가 있기 때문이다. 그것은 계단의 넓은 기단을 축소함으로써 완전히 새로운 형태의 조선시대 석조부도를 유발한다. 물론 석종형 부도가 신라 하대에서 고려 초반에 발생했으며, 또 그 시원을 9세기[82]로 보는 한 이들의 변천 과정은 더욱 주목되어야 할 것이다.

아울러 방형의 기단과 8각의 탑신, 옥개의 3부분으로 이루어진 다보탑[83] 양식 역시 방단을 기본으로 하는 한국 석조계단과 관련지을 수 있다. 특히 다보탑의 양식이 상하 2중기단 위의 단층탑[84]이란 점도 흥미로운 부분이다. 그러므로 이들과 함께 그 양식 변천에 있어서 다시 주목해야 할 것은 강원도 양양 陳田寺址 부도(보물 제439호)[85]에서 찾을 수 있다. 이는 신라시대 8각원당형 부도 또는 전형양식의 석탑에서 약화된 형식이라 할 수 있을 것이고 다시 석조계단의 양식과도 연계되는 수법이라 해도 좋으리라 본다. 이러한 형식은 고려 이후 석종형 조사부도에도 적용되었으니 그 대표적 예가 여주 신륵사 보제존자 부도,[86] 대구 근교 용연사 부도 등에서 찾을 수 있고, 조선시대 17세기 이후의 것으로는 선산 桃李寺 世尊舍利塔[87]에서 볼 수 있다. 특히 도리사 세존사리탑에서는 금산사 계단의 형식을 추종해 석종의 기단 네 모서리에 사자를 조각했다. 이들에 대한 변화 과정은 앞으로 더욱 지속적으로 연구되어야 하겠지만 이들은 조형상 하나의 연계점을 갖고 있다고 하겠다. 그러므로 앞서 말한 이들 계단과 방형사리구, 방단탑 그리고 석종부도 또는 다보탑 등의 연계점은 한국 석조계단의 형태 파악을 위한 새로운 길을 제시하고 있는 것이다.

82 鄭永鎬, 「新羅 石造浮屠 硏究」(新興出版社, 1974), p.33 참조.
83 黃壽永, 「多寶塔과 新羅八角浮圖」, p.24 참조.
84 위와 같음.
85 鄭永鎬, 앞의 논문, p.114; 陳田寺址 浮屠에 관한 論文 및 『韓國美術全集』 7, p.21 참조. 이 부도는 방형의 이중기단 위에 8각의 탑신을 안치하고 있어서 주목된다.
86 『文化財大觀』 寶物篇, p.462 및 도 50 참조.
87 張忠植, 「善山 桃李寺舍利塔의 調査」, 『考古美術』 135(한국미술사학회, 1977) 참조.

VII. 맺음말

지금까지 한국 석조계단에 대한 기본적인 자료들을 정리하고 계단의 형태에 대해서 고찰했다. 계단의 형식은 방형기단을 기본으로 해서 석종형 부도를 두는 것이 공통된 방식이었다. 즉 인도의 법식을 적용해 계단의 상부 중앙에 사리부도를 안치함으로써 이를 '舍利塔'이라는 별개의 호칭으로 불렀지만, 엄밀한 의미에서 이는 탑이 아니고 계단이었음을 알 수 있었다. 다만 戒體 성립의 관념에서 불사리를 봉안했던 것이므로 이에 대한 명칭은 설사 '舍利戒壇'이라고는 할 수 있을지언정 '舍利塔'이라고는 할 수 없다. 그러므로 그 명칭은 고래의 법식을 따라 '戒壇'이라고 하는 것이 마땅하다. 또 계단이라면 적어도 초층 한 변의 길이가 9m 이상의 장대한 것이어야 하고, 건립 당시에도 세존부도라 했으므로 대구 근교 옥포 용연사의 사리탑을 '龍淵寺石造戒壇'(보물 제539호)이라고 부르는 것은 시정되어야 할 것이다. 이것은 앞서 언급한 바와 같이 임란후 통도사의 사리를 분안한 것으로 그 구조는 통도사 석조계단을 모방해서 조성한 것에 불과하므로 그 명칭은 『龍淵寺事蹟』의 기록대로 '龍淵寺世尊浮屠'라고 하는 것이 마땅하다.

그리고 계단에는 계체로서의 불사리가 존재해야 하는 것이므로 이를 지키려는 통도사 승려들의 끈질긴 대사회적 수호의식이 돋보이는데, 그것이 바로 계단의 정신과 상통하는 것으로서 사리신앙과 밀접한 관계가 있음을 볼 수 있었다. 또 우리나라 南山律宗은 자장이 중국 도선에게서 법을 이은 것이었다는 재래의 설은 재고되어야 함은 물론, 통도사 등 한국의 계단이 모두 2중의 기단을 형성하고 있는 것은 도선의 『계단도경』 또는 일본의 계단과도 다른 한국 계단의 독자적인 특성으로 파악되어야 할 것이다.

이와 함께 계단 형식의 구도와 상통하는 강원도 진전사지 부도, 여주 신륵사 보제존자석종, 또는 경북 모화 원원사지 無名浮屠 등에 대해서는 별도의 논고 마련해야 할 것이다. 동시에 평면상에 방형을 기본으로 전개된 이들 방단탑, 방형사리구, 다보탑의 기본 구도 등은 우리나라 석조계단과 원칙적으로는 상통하는 구도임을 지적했다.

그러므로 우리나라 석조계단의 원형 파악은 이들 방단 형식의 탑에서 추정해도 좋을 것이다. 따라서 신라시대 초기 계단이 방형의 석단 또는 토단으로 건립되었다고 말할 수 있는 것은 옛 문헌의 내용과 같다고 하겠다.

그리고 조선시대 대대적으로 등장하는 조사들의 墓塔인 석종부도의 원형이 석

조계단 자체에서 연계되었던 사실은 신륵사 나옹부도 또는 용연사 세존부도 등에서 지목할 수 있었다. 그것은 계단과 사리부도와의 차이로서 조사의 묘탑에 석종부도를 그대로 적용한 것에 불과했다. 즉 계단의 거대한 기단을 약화 내지 축소시킴으로써 전형적 조선시대 조사부도를 탄생시켰다고 하겠다. 이로써 한국계단은 그 기능이 약화되자 조선시대 조사들의 묘탑을 위한 석종부도로서 전승되었다고 하겠다.

2. 선산 竹杖寺 模塼石塔의 복원 문제

I. 머리말

고대 문화유산의 보존과 수호는 원형의 유지가 무엇보다 중요하다. 그러므로 지난날의 조형물에 대한 자의적 해석은 가장 경계해야 할 대상이기도 하다. 여기서 말하는 자의적 해석이란 객관적 증빙이나 사실에 입각한 논증 없이 다분히 감각적 방법을 원용하는 경우라 할 것이다. 특히 이러한 결과물이 단순히 이론 자체에 머물지 않고 고대 문화재를 보수하거나 원형을 복원하는 등 물리적으로 적용될 때 그 결과는 과히 치명적일 수 있다.

경상북도 구미시 선산읍 竹杖洞 505-2번지에 위치한 이른바 竹杖寺 5층석탑 (국보 제130호)은 그 규모나 조형미에 있어서 통일신라시대 模塼石塔을 대표할 만한 우수한 석탑이다. 그러나 이 석탑은 1972년 봄, 필자가 처음 현장을 답사했을 때만 해도 상층기단 면석은 모두 훼손되어 시각적으로 매우 불완전했으나 석탑의 하중과는 무관한 5층의 탑신부는 온전한 상태였으며, 석탑 바로 이웃에는 사설 불전이 있어 절 이름을 法輪寺라 했다. 이후 정부에서는 1972년 6월 석탑 기단부를 중점적으로 수리해 현상대로 복원했으나 복원된 기단부가 원상과 어느 정도 일치하는지에 대해서는 다소 의문이 제기된다 도 53, 원색 5.

필자는 당시 동국대 황수영 박물관장을 수행해 현장을 답사했는데 황 박사께서는 현장에서 석탑 복원의 결함을 지적한 바 있었고, 이에 대해서는 필자의 졸저에도 이미 언급한 바 있다. 그로부터 4반세기가 지난 지금에 이르기까지 이 귀중한 신라 석탑의 원상에 대한 별다른 논의조차 없으며, 혹자는 복원된 현재의 모습이 신라시대의 원상으로 알고 있는 듯해 이에 대한 몇몇 문제점을 지적하고자 한다. 그러므로 본고에서는 신라시대 모전석탑의 일반적 형식에 대한 고찰과 함께 죽장사 5층석탑의 특징을 고찰함으로써 현 복원 상태에 대한 오류를 지적할 수 있으리라 본다. 이러한 과정을 통해 이 석탑의 원상을 추정하는 것은 물론 향후 석탑의 보수, 복원에 참조될 수 있을 것이다.

도 53
선산 죽장사 5층석탑(복원 후),
국보 제130호

도 54
선산 죽장사 5층석탑(복원 전)

II. 죽장사의 역사와 현상

이른바 죽장동 5층석탑이 위치한 이곳 寺域 일대를 竹杖寺址라 전칭했으나 절
의 창건에 대해서는 알 수 없다. 다만 원 위치를 지키고 있는 전체 높이 10m가 넘는
우리나라 최고의 이 석탑과 함께 석탑 뒤쪽 약 5m 지점에는 통일신라시대의 원형
초석이 그대로 노출되어 있었으나 현재는 석탑 전방 화단으로 모두 옮겨져 있다.
현상으로 보아 통일신라시대에는 제법 규모를 갖춘 사찰이 건립되었던 것으로 짐
작된다. 그러나 폐사 시기에 대해서도 알 수 없고, 다만 몇몇 문헌에 의해 죽장사의
존재를 추론할 수 있을 따름이다.

『新增東國輿地勝覽』에는 "竹林寺와 竹杖寺는 모두 飛鳳山에 있다."[1] 또 같은

[1] 『新增東國輿地勝覽』 卷29, 善山都護府 佛宇條, "竹林寺 竹杖寺 俱在飛鳳山".

책의 「古跡條 祭星壇」 기록에도 제성단이 죽장사와 이웃해 있다고 해서 참조가 된다.[2] 뿐만 아니라 고려 말 조선 초의 문신 鄭以吾(1347-1437)의 시에서도 제성단과 죽장사가 동시에 언급되어 조선 초기까지도 죽장사는 관내의 중요한 사찰로 존재했음이 확인된다.[3] 그리고 위에서 언급한 죽장사는 비봉산에 있으며, 『신증동국여지승람』 山川條에는 "飛鳳山 在府北十步 鎭山"으로 기록되어 죽장사가 선산도호부의 진산으로 여겨졌음을 알 수 있다.

그 외에도 『一善志』 佛宇條 및 『善山邑誌』 등에도 『신증동국여지승람』의 기록을 보완해 적고 있는데 제성단의 석단 주변에서 명문이 있는 古鍾을 습득했다는 다음과 같은 기록은 이 고적이 죽장사와 바로 이웃했음을 입증하고 있다.

祭星壇은 府의 서쪽 5리 죽장사 곁에 있다. 고려시대에는 南極老人星이 여기에서 보이므로 매년 봄·가을 中氣日(춘분과 추분일)에 향을 내려 제사지냈는데 조선시대에는 폐지되었고, 石壇만 지금 남아 있다. 석단 주변에서 밭 갈던 사람이 古鍾을 얻었는데 刻銘에 晉나라 惠帝 泰安 원년의 조성이라 하였다. 桃李寺의 승려가 이 종을 매입하여 金堂庵에 달아 두었다.[4]

이상의 내용은 『신증동국여지승람』과 상당 부분 일치한다. 즉 죽장사와 이웃한 제성단에서는 祭禮가 있었으나 조선시대 폐지되었음을 알 수 있고, 제성단의 석단이 지금도 있다고 했으나 현재는 그 자취를 알 수 없다. 또 밭을 갈다가 출토된 고종의 명문에 그 조성을 晉나라 惠帝 泰安 원년(302)이라 한 것은 착오이고, 이는 太安 원년, 곧 遼나라 道宗의 연호로 보아야 할 것이다. 따라서 이는 고려 宣宗 2년(1085)에 해당하므로 출토된 종은 고려 종으로 보는 것이 타당하다. 이러한 정황으로 볼 때 이 古鍾은 죽장사의 청동종으로 볼 수 있으므로 이 종이 출토되었던 조선시대에는 죽장사 역시 폐사되었을 것으로 추정된다. 그것은 조선 초기를 지나 중엽 이후로 짐작된다.

현재 절의 모습은 1954년 姜大峰이 석탑과 이웃해서 소규모의 불전을 건립했다가 근래에는 석탑 북쪽에 30여 평의 대웅전과 함께 옆의 수로를 복개해 50여 평

2 『新增東國輿地勝覽』 卷29, 善山 古跡條, "祭星壇 在府西五里 竹杖寺側 高麗時 南極老人星現于此 每歲春秋中氣日 降香祀之 至本朝廢其祭 石壇至今存焉".
3 『新增東國輿地勝覽』 卷29, 善山 古跡條, "鄭以吾詩 衙罷乘閑出郭西 僧殘寺古路高低 祭星壇畔春風早 紅杏半開山鳥啼".
4 『善山邑誌』(韓國近代邑誌 17), p.417. 古蹟條, "祭星壇(이하 註 2와 동일) … 石壇至今存 壇畔有田耕者 得古鍾刻銘曰 晉惠帝泰安元年所鑄 桃李寺僧 買去懸金堂庵".

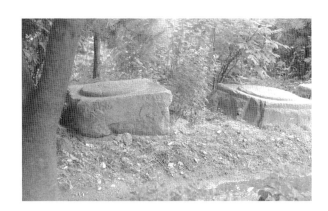

도 55
죽장사의 원형초석

도 56
죽장사 당간지주

의 요사를 건립하는 등 제법 사찰의 규모를 갖추고 있다. 앞서 언급한 바와 같이 필자가 처음 이곳을 찾았던 1972년 봄에는 빈약한 사찰 규모에 석탑은 상층기단부 면석과 잡석이 훼손되어 내부의 積心石이 드러난 매우 불완전한 상태였다도54. 아마도 기단의 갑석과 면석 등은 헐려서 철거된 채 다른 용도로 활용된 듯 한데 10m가 넘는 장대한 석탑은 하부가 견실해 탑신이 유지되었던 것으로 판단되었다. 상하 기단부는 석탑 외곽 적심부 둘레에 조립되었으므로 갑석이나 기단부의 면석과 장대석 등은 석탑의 하중과 무관했던 것이다.

또한 1972년 조사 당시 석탑 기단부의 장대석과 면석 일부는 석탑 주변에 어지럽게 흩어져 있었고, 석탑 북쪽에는 원형 초석 몇 점이 있어 신라시대의 건물지로 추정되었다. 초석은 직경 90cm 내외의 정방형에 직경 63cm의 원형 柱座를 조각한 전형적인 신라시대의 것인데 현재는 3점의 초석이 석탑 전방 화단으로 옮겨져 있다 도55. 그리고 석탑에서 정남향으로 내려다보이는 죽장동 마을 쪽 600m 지점에 부분적으로 파손된 幢竿支柱가 있는데 이는 원위치를 유지한 것으로 보인다도56.[5]

주변의 현존 유적과 유물로 볼 때 죽장사는 통일신라 8세기 이후 상당한 규모를 갖춘 사찰로 짐작되나 그 역사를 구체적으로 입증할 자료가 없음이 유감이다. 다만 정부에서는 1972년 6월 1일 석탑의 해체복원에 착공해 3개월 만인 9월 2일 완공했는데, 이에 대한 간략한 내용을 확인할 수 있을 따름이다.[6] 현재로서는 그 외의 어떠한 기록도 접할 수 없는 실정이므로 일반적인 신라 모전석탑의 형식을 고찰해 이 석탑의 복원 문제에 접근해야 할 것이다.

III. 모전석탑의 일반 형식

우리나라의 造塔史에서 삼국시대 목탑의 출현은 통일신라시대의 일반형 석탑에 선행하지만 그 형식은 내부 공간을 활용하기 위해서였으므로 이는 일종의 塔殿 형식이었다. 이러한 탑전은 일종의 佛殿 건물이지만 영원을 희구하는 불탑 건물로써는 내구성이 문제되었다고 생각된다. 이러한 내구성 때문에 곧 견고한 석재가 등장하게 되었으며, 익산 미륵사지 석탑의 구조가 대표적인 사례다. 이 석탑은 사방에 문을 두어 내부로 들어갈 수 있었으나 塔殿 안에서 예배는 불가능했다. 그 까닭으로 목조와 달리 석재가 지닌 재료적 제한성을 들어야 할 것이다. 즉 석재로는 내부 공간 확보가 극히 축소될 수밖에 없었다. 이러한 재료적 어려움에도 불구하고 내부의 공간 활용을 위한 목조탑의 형식을 모방해 새로운 양식으로 등장한 것이 바로 모전석탑이라 하겠다. 그러므로 분황사 모전석탑과 같은 초기 석탑은 사방에 감실을 두어 석문을 등장시키는 등 전적으로 목조탑의 형식에 충실했음을 알 수 있다.

신라 모전석탑이 목탑의 취약성에서 오는 경제적 손실을 막기 위한 반영구적 재료의 착안에서 등장한 것이라면, 이 역시 그 나름의 형식을 완성했다고 볼 수 있다.

일반적으로 모전석탑의 형식은 그 유형 분류에 따라 제1유형과 제2유형으로 대별할 수 있다.[7] 즉 분황사 석탑과 같이 전적으로 模塼石材를 활용한 형식을 제1

5 支柱 가운데 1석은 망실되었고, 현존 1석은 높이 약 120cm에 폭 55, 두께 48cm로 알려져 있다(鄭永鎬, 『善山地區古蹟調査報告書』, 단국대학교 박물관, 1968, pp.70-75)고 했으나, 左右石 가운데 左石은 높이 170cm, 右石은 210cm에 폭 약 80cm이며, 당간의 받침석은 50×75cm로 조사되었다.
6 당시의 기록 문서를 문화재관리국에 의뢰했으나 확인할 수 없었다. 다만 당시 竹杖寺址 5층석탑 해체복원을 담당했던 김주태 지도위원의 도움으로 구체적인 공사기간과 감독은 유병학, 국가보조금이 197만원이었다는 사실을 알 수 있었다. 도움을 주신 김 위원께 감사한다.

유형이라 한다면 제2유형은 기단과 탑신이 훨씬 줄어들어 전형적인 석탑 형식이면서 세부수법은 모전석탑 형태를 착실히 반영하는 경우라 하겠다. 목탑에서와 같은 단층의 건축기단을 그대로 적용하면서도 기단과 탑신에 石塊를 그대로 이용하는 제2유형이 주류를 이루었는데 대체로 이들은 기단과 탑신 각면에 모서리 기둥인 隅柱와 버팀기둥인 撑柱가 생략되는 것이 일반적이었다. 그리고 탑신에는 감실을 두고 있으나 이미 내부가 充塞되거나, 아니면 감실을 模刻하는 등의 특징이 있다. 무엇보다 屋蓋의 상하에 층급을 지니는 것과 기단과 탑신에 우주와 탱주가 생략되는 것이 가장 큰 특징이라 하겠다.

이들은 간략하게 다음과 같이 정리할 수 있겠다.

1) 基壇: 단층의 기단이 기본이나 특수한 경우 이중기단도 있다. 이중기단은 발전양식으로 보기도 한다.[8]
2) 龕室: 초층 탑신부에는 감실을 개설하거나 그렇지 못한 경우 모각하는 것이 일반적이다. 즉 목조탑의 공간 형식이 반영된 것으로 이미 지적되었다.
3) 模刻柱: 隅柱와 撑柱는 특수한 경우를 제외하고는 생략되는 것이 원칙이다.[9]
4) 屋蓋: 상하에 층단을 지니는 것이 일반적이며, 동시에 추녀는 短促되어 있어 전조탑의 형식을 그대로 반영하는 것이다.

이상의 내용에 따라 이들의 형식을 분류하면 다음과 같이 정리할 수 있다.[10]

제I형식: 단층기단이면서 1층 탑신 사방에 감실과 仁王을 배치하는 경우
　　　　　芬皇寺 模塼石塔(국보 제30호)
제II형식: 1층 탑신의 남쪽 면에만 감실을 모각하고 좌우에 인왕을 두었으나 기단은 우주·탱주가 생략된 채 큰 방형석으로 대치되는 경우
　　　　　경주 西岳里 3층석탑(보물 제65호)
제III형식: 기단은 제II형식과 같으나 1층 탑신에는 장식을 두지 않은 경우
　　　　　경주 남산동 東3층석탑(보물 제124호), 경주 남산 茸長溪池內 3층석탑(2002년 복원)

7 秦弘燮, 「韓國 模塼石塔의 類型」, 『文化財』 제3호(1967).
8 張忠植, 『新羅石塔 硏究』(일지사, 1978), p.85.
9 선산 洛山洞 3층석탑의 경우 신라 일반형 석탑의 기단형식을 나타내고 있다.
10 張忠植, 앞의 책, p.85-86.

제IV형식: 1층 탑신 남쪽 면에만 감실을 조성하고 기단은 단층이면서 기단과
탑신부에 우주·탱주를 모각한 경우
의성 塔里 5층석탑(국보 제77호)
제V형식: 탑신부의 옥개석은 제IV형식과 거의 같으나 기단부는 이중기단의
전형석탑 양식을 반영하고 있는 경우
선산 竹杖寺 5층석탑(국보 제130호), 洛山洞 3층석탑(보물 제469호)

이 가운데 죽장사 5층석탑의 경우 복원된 석탑의 상층기단에 우주와 탱주를 別
柱로 삽입했는데, 이는 양식상 근거가 없는 것으로 보인다. 왜냐하면 하층기단이
우주와 탱주가 없이 밋밋한 면석으로만 조성된 것이므로 상층기단에도 그대로 적
용되어야 할 것이기 때문이다. 이 점에 대해서는 IV장 복원에 따른 문제점에서 다
시 논의할 것이다.

다만 위에서 열거된 다섯 형식 가운데 제I형식인 분황사 모전석탑은 형식이 다
른 독특한 탑이라 하겠다. 野石을 쌓은 한 변이 13m의 단층기단 위 네 귀퉁이에 사
자 등의 동물상을 배치했고, 탑신부는 흑회색 안산암을 길이 30–50cm, 두께 4.5–
9cm 크기로 가공해 축조한 전탑 형식이다. 탑신 초층 4면에는 각각 감실과 문비 좌
우에 인왕상을 2구씩 두어 도합 8구의 인왕상을 배치하는 등 내부 활용에 더욱 충
실했으나 감실의 奧壁은 막혀 있다.

다음으로 제II형식의 서악리 3층석탑과 제III형식의 남산동 동탑, 용장계 3층석
탑의 경우 이들 3탑은 모두 괴체형의 기단 형식이 동일하나 다만 인왕과 감실의 유
무에 따라 그 형식을 달리하고 있을 뿐이다. 즉 서악리 석탑은 기대석 위에 8개의 거
대한 방형석으로 기단을 형성했으며, 초층 옥신은 1장의 넓은 괴석 위에서 남쪽면
에 깊숙이 문비를 모각하고 그 좌우에 인왕을 배치해 전탑 본래의 의사에 충실했다.

그 외 제IV형식과 제V형식 가운데 탑리 석탑과 낙산동 석탑은 우주와 탱주를
지닌 양식이지만 낙산동 석탑의 경우 상하 이중기단의 전형적 석탑 양식이면서 탑
신부는 우주가 생략되는 등 변화상을 보이고 있다.

IV. 복원에 따른 문제점

건조물의 복원에 있어서 가장 주의해야 할 점은 복원되어야 할 조형물의 형식

을 무엇보다 우선시 해야 한다는 것이다. 복원에 참조할 귀중한 자료가 주변에 있다 할지라도 건조물 자체의 형식을 토대로 복원하는 것이 순리이기 때문이다. 그러나 죽장사 석탑의 경우 이러한 점이 간과되어 문제가 대두되고 있다.

먼저 죽장사 석탑의 현재 모습을 살펴보면 이 석탑의 하층기단의 갑석 윗면은 경사가 급한 편이며, 초층 탑신 남면에 상하 2석을 연결해 감실을 개설했다. 각층의 탑신에는 우주의 모각이 없고 옥개는 상하에 모두 층단을 냈으나 상부로 올라갈수록 줄어들었다. 즉 옥개받침은 1층에서부터 6·5·4·3·3단이며 낙수면은 7단에서부터 줄어들고 있다. 상륜부는 역시 노반까지만 남아 있다.[11]

죽장사 석탑은 이웃한 낙산동 3층석탑의 형식을 참조해 복원한 것으로 보이는데, 이 석탑은 이중기단 위에 3층의 석탑으로서 탑신부는 모전의 양식을 취했으나 다만 기단부는 신라 전형 석탑의 양식을 착실히 나타냈다. 즉 하층기단은 우주와 함께 탱주 3주를 모각했고 상층기단에는 우주와 함께 탱주를 2주로 줄여 모각했다. 따라서 상층기단 서면에 별주로써 탱주를 보충한 것은 1972년 보수 당시 첨가된 것으로 보인다.[12] 초층 옥신 남면에 개설된 감실이 상하 2석으로 된 것 역시 이웃한 죽장사 석탑과 동일하다. 옥개석의 층단은 1층에서부터 5·5·4단이며 낙수면은 7·6·5단이다. 상륜부는 역시 노반만 남았다. 다만 이들 제V형식의 석탑 중에서도 낙산동 석탑은 죽장사 석탑보다 규모가 줄었다고는 하나 신라 전형석탑(일반형 석탑)[13]과 양식적으로 대비되어 매우 주목되는 석탑이다. 즉 모전석탑의 양식에 전형 석탑이 혼용되면서도 각 부의 비례가 착실한 뛰어난 석탑이다.[14] 그러나 낙산동 석탑과 같이 새로운 석탑 양식이라 할지라도 죽장사 석탑의 경우, 어디까지나 석탑 자체 양식에서 그 원형을 찾아 복원해야 할 것으로 보인다.

양식적으로 죽장사 5층석탑은 의성 탑리 5층석탑이나 선산 낙산동 3층석탑, 광주 남산동 동3층석탑, 광주 서악리 3층석탑 등으로 이어지는 제2모전석탑 계열의 탑이다. 큼직큼직한 석재 수백 개를 다듬고 짜맞추어 견실한 외양을 갖추고 있으며, 옥개석의 아래면 뿐만 아니라 윗면에도 계단식의 층급을 둔 전형적인 모전석탑의 특징을 두루 갖추고 있다. 특히 다른 모전석탑의 옥신석과 같이 모서리에 새

[11] 張忠植, 『新羅石塔 研究』, pp.93~94.

[12] 하층기단의 탱주가 3주, 상층기단의 탱주가 2주로 나타나는 석탑은 感恩寺址 東西三層石塔과 高仙寺址 三層石塔 등으로 이들은 통일신라 초기 석탑을 대표하는 기단양식을 보이고 있다.

[13] 고유섭 선생 이래 신라의 일반형 석탑을 뜻하는 "전형석탑"이란 용어가 통용되었는데, 이는 이중기단에 홀수의 층으로 이루어진 석탑을 가리킨다. 張忠植, 앞의 책, p.94.

[14] 여기서 주의해야 할 것은 기단부의 隅柱와 撑柱는 독립된 별석이 아니고, 전통양식을 따라 면석 자체에 붙여서 모각했으나, 탑신에는 우주가 없어 模塼石塔 양식을 그대로 나타낸 것으로 보인다.

겨진 우주를 찾아볼 수 없고, 초층 옥신석의 감실 역시 매우 견실하게 조성되었다. 이 탑의 이중기단에 보이는 특이한 점은 하층기단에 우주나 탱주가 전혀 보이지 않으나, 이와 달리 상층기단에는 각 면에 세 개의 탱주와 함께 각 모서리에 우주를 배치한 점이다. 그러나 이들 우주와 탱주는 1972년 복원 당시 새로운 석재로 보충한 것이다. 이들 우주와 탱주는 신라 석탑의 경우 면석 자체에 모각한 것이지만 이곳에서는 실제로 우주와 탱주를 독립된 별석으로 조성해 2층기단 면석과 결합해 삽입하고 있다. 이들 별석의 우주와 탱주는 보수 당시 새롭게 보충되었으며 이것이 석탑 복원 후에도 다소의 논란이 있었던 듯 하나 별다른 조치 없이 그대로 묵인되어 오늘에 이른 것이다.

이러한 조치는 죽장사 석탑과 그리 멀지 않은 낙산동 3층석탑 형식을 참조한 것으로 보이는데, 이들 두 탑이 규모의 대소 차이는 있지만 그 전체적 구조가 유사한 모전석탑이기 때문일 것이다. 그렇지만 가장 주목할 것은 낙산동 3층석탑은 모전석탑의 형식을 지니면서도 종래의 단층기단에서 완전히 벗어나 상하 이중기단이 착실히 나타나며, 또한 상하 기단에 전형석탑의 우주·탱주를 면석에 모각했다는 점이다도57.[15] 낙산동 석탑은 지금까지 모전석탑의 전형적인 양식에서 벗어나는 변화상을 보이고 있다. 즉 낙산동 석탑은 모전석탑에서 전형석탑으로 이어지는 발전 양식인 것이다. 이러한 발전 노상에서 죽장사 석탑이 선행하는 근거는 종래의 단층기단 양식에서 단순히 이중기단의 형식을 나타내면서 아직 우주와 탱주를 모각하는 장엄적 수법이 등장하지 않기 때문이다.

그러나 죽장사 5층석탑의 경우 앞서 지적한 바와 같이 그 복원 과정에 다소의 혼란이 보이는데 이는 전적으로 낙산동 3층석탑의 기단 양식을 참조해 복원했기 때문으로 판단된다. 다시 말하면 상하 이중기단에 그대로 나타나고 있는 낙산동 석탑의 우주와 탱주의 모각을 죽장사 5층석탑에서 그대로 적용하는 오류를 범한 것이다. 왜냐하면 복원된 죽장사 석탑의 경우 상층기단의 우주와 탱주를 모각이 아닌 독립된 별주로 삽입한 것은 모순이기 때문이다. 별주의 경우 석탑 건조물의 견고성에도 문제가 있고, 신라 석탑의 結構 방식은 이와 같은 별주를 삽입하지 않고 기단 면석이나 탑신부에 붙여서 모각하는 것이 원칙이다. 이는 석탑의 견고성을 고려한 우리 고대 석탑의 특색이기도 하다. 모각의 별주는 시각적 효과를 목적으로 하는 것이며, 동시에 별주를 두지 않는 것은 견고성을 고려한 결과이다. 뿐만 아니라 이 석탑에는 어디에도 상층기단에 모각한 흔적을 발견할 수 없고, 독립된 별주의 삽입

15 이 석탑의 하층기단에는 사진에서 보는 바와 같이 우주와 탱주가 없는 모전석탑의 전형양식을 그대로 나타내고 있다(도59 참조). 따라서 상층기단 면석에도 우주·탱주의 모각은 확인되지 않았다.

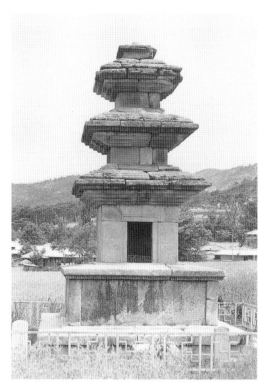

도 57
선산 낙산동 3층석탑, 보물 제469호

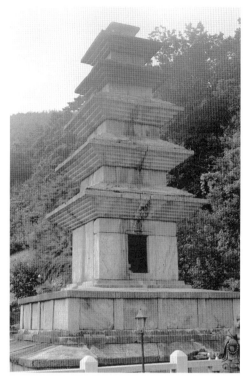

도 58
죽장사 5층석탑

도 59
죽장사 석탑 하층기단

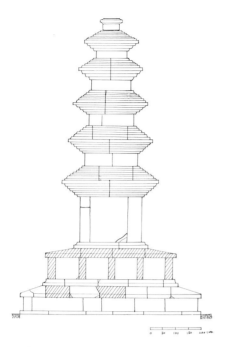

도면 6
죽장사 5층석탑 동면 입면도

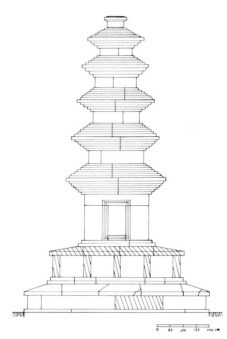

도면 7
죽장사 5층석탑 남면 입면도

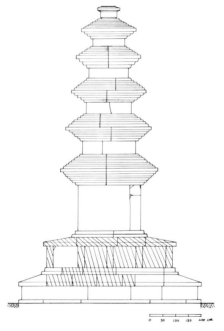

도면 8
죽장사 5층석탑 서면 입면도

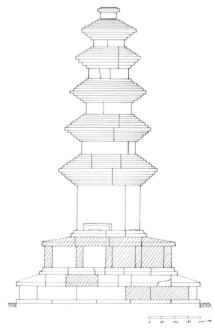

도면 9
죽장사 5층석탑 북면 입면도

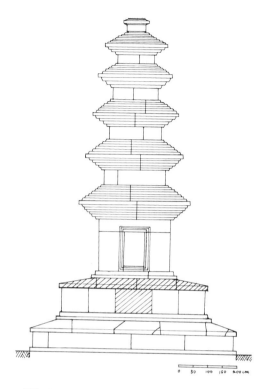

도면 10
죽장사 5층석탑 추정복원도(남면)

과 같은 전통 양식에서 벗어난 형식은 그 어디에서도 근거를 확보할 수 없다.

따라서 죽장사 석탑 복원의 가장 큰 오류는 석탑의 하층 기단부가 素面임에도 불구하고 상층 기단부에는 독립된 두 우주와 함께 3개의 탱주를 별주 형식으로 면석과 면석 사이에 끼워 복원한 점이라 하겠다도58. 다시 말하면 이 석탑은 하층기단에 우주·탱주 등의 모각이 없는 소면의 상태도59를 고려해 상층기단의 우주·탱주가 생략되어야 할 것이다. 모전석탑의 경우 우주와 탱주가 없는 것이 일반적 형식이므로 초층기단에 이들이 없었다면 상층기단 역시 생략되는 것이 당연하기 때문이다. 초층 기단부를 포함한 탑신부 역시 우주·탱주 등의 모각이 전혀 없어 이 석탑이 전형적인 모전석탑의 양식을 추종하고 있음을 말해준다. 물론 앞서 지적한 바와 같이 낙산동 모전석탑의 이중기단은 재래의 전통양식에 대한 탈피 내지 새로운 발전양식의 시도라고도 할 수 있겠지만, 무엇보다 죽장사 석탑의 경우 초층기단이 전적으로 소면인 점은 모전석탑의 특색을 그대로 유지하고 있는 것이므로 복원에 우선적으로 고려되었어야 했다.

이제 복원된 석탑의 입면도를 통해 원상에 대한 추정을 시도하겠다. 먼저 복원된 석탑의 현상 실측으로 살펴보면 각각의 입면도도면6-9(빗금 부분은 보충된 새돌)와 같이 각 면에 우주 80×30cm, 탱주 80×25cm를 확인할 수 있으나 이들은 면석에 모각한 것이 아니고 별석을 삽입한 것이다. 따라서 이 석탑 복원에서 상층 기단부에 독립된 우주·탱주를 삽입한 것이 가장 큰 문제점이다. 복원된 석탑의 현상으로 볼 때, 갑석을 포함한 상층기단 면석은 정면으로 되어 있는 남쪽과 동쪽면 일부를 제외하고는 거의 대부분 새로운 석재의 면석으로 축조되었다. 즉 복원 도면에서 보는 바와 같이 동면은 우주·탱주의 새로운 석재를 제외하고는 모두 기존 석재의 면석을 사용했고, 남면은 중앙의 1석, 서면은 우측 3면, 그리고 북면은 우측 2면이 새로운 석재의 면석을 삽입한 것으로 조사되었다. 그 가운데 기존 석재의 면석은 대부분 80×90cm 내외 크기의 일정한 판석으로 구성되었는데 아마도 현재 삽입

된 두 우주와 3개의 탱주 폭만큼의 독립된 면석이 있었을 것으로 판단된다. 그것은 신라 석탑의 결구 방식이 아직까지 어디에서도 독립된 별석을 우주·탱주로 삽입한 경우가 없는 것을 보면, 현재의 우주·탱주의 폭만큼의 면석 폭을 새로운 석재로 보충하는 것이 타당할 것으로 판단된다.

이렇게 본다면 추정 복원도로서 완성된 도면 10(삽입된 빗금은 보충된 석재)이 이 석탑의 원상에 가장 가까운 도면이다.[16] 따라서 현재의 우주·탱주를 제거한 그 폭에 해당하는 약 125cm 크기의 망실된 판석을 신재로 보충한 것이 석탑의 원형이라 하겠다. 이렇게 상층기단의 우주·탱주를 제거해야 모전석탑 본래의 모습을 그대로 반영하는 것이 되고, 나아가 안정감도 한결 돋보이는 석탑으로 복원되리라 본다. 즉 시각적으로 간결하면서도 매우 견실하고 아름다운 모전석탑으로서 그 원형을 회복할 것이다.

V. 맺음말

미술품의 아름다움은 조화의 미에 있다. 특히 건축미를 자랑하는 석탑의 아름다움은 조화 자체가 절대적이다. 그 아름다움은 무리가 없어야 하는 것이고, 동시에 양식 변화에 있어서도 순리적이어야 한다. 특히 복원과 같은 작업에 있어서는 작자의 의도하는 바를 충분히 인지한 상태에서 진행해야 하리라 본다.

신라 모전석탑의 일반적 형태가 우주·탱주를 생략하는 것이지만 선산 낙산동 3층석탑과 같이 상하 기단에 우주·탱주를 등장시킨 특수한 경우를 죽장사 석탑에서 그대로 추종한 결과 석탑 자체 양식을 무시한, 조화를 깨뜨리는 복원이 되고 말았다. 또한 신라 전형석탑은 우주·탱주의 모각을 두어 시각적 안정감을 유발시키는 특수한 구조이지 별주를 삽입하는 불안정한 석탑 형식은 없다. 그러나 문제의 죽장사 5층석탑의 경우, 하층기단에 우주·탱주가 없음에도 불구하고 상층기단에 이들을 삽입하며 어색한 석탑으로 복원하는 오류를 범했다.

따라서 하층기단의 우주·탱주가 없는 원형을 참조해 상층기단에도 우주·탱주를 제거하고, 그 폭에 해당하는 크기의 면석을 보충한 추정복원도와 같이 복원해서 그 원상을 회복하는 것이 시급하다고 하겠다.

[16] 이상 도면 5점은 정병국 연구원의 노고로 작성되었다.

3. 신라 四天王寺址 壇席의 고찰

I. 머리말

불교미술사의 연구 대상이 되는 조형 작품의 등장에는 언제나 선행 단계로서의 상징물이 있기 마련이다. 無佛像 시대의 중요한 경배 대상으로 알려진 연꽃·보리수·法輪과 함께 佛足이나 金剛寶座 등도 모두 불상의 창조 이전에 선행했던 중요한 상징물이다.

이처럼 신라시대에 시간과 방위의 상징으로서 수호적 성격을 지녔던 十二支神像 역시 선행 단계로서의 상징물이 존재했던 것으로 생각된다. 좀더 구체적으로 말하면, 당나라 군사의 침입을 두 번이나 물리쳤던 것으로 기록된 四天王寺의 壇席은 이후 신라 석탑 등에 등장하는 십이지신상에 선행하는 상징물로 인식된다. 이 단석은 明朗에 의해 文豆婁秘密法이 행해졌던 중요한 조형물로서 『三國遺事』 집필 당시까지도 儼存해서 一然은 "至今不墜壇席"이란 귀중한 문구를 남기고 있다. 따라서 사천왕사지 현장에서 이 단석에 비정되는 遺構를 지적한 바 있으나 아직까지 현장 유구가 십이지를 상징하는 12개가 아니고, 그 배수인 24개란 점에 집착해 그 진실에 접근하지 못하는 듯 하다.

이에 필자는 일연 자신이 실견한 이른바 단석의 현상 자체를 보다 구체적으로 입증하는데 주안점을 두고자 한다. 특히 사천왕사의 단석은 신라 神印宗의 비조 명랑과 그 후예인 安惠, 朗融 등이 金庾信과 함께 세운 遠願寺와 밀접한 관계가 있을 것으로 생각된다. 즉 원원사 동서 쌍탑의 십이지신상 24구는 단석으로 추정되는 사천왕사지 金堂 후방의 礎石 유구 24점의 문제 해결에 귀중한 열쇠가 되리라 보기 때문이다. 다시 말해 통일신라시대에는 좌우대칭의 가람배치가 일반화되는데, 문제의 사천왕사가 전형적인 좌우대칭의 쌍탑가람이고, 이를 모방한 望德寺나 東都의 최고 가람으로 알려진 불국사 역시 마찬가지다.

그러므로 쌍탑가람이 지닌 상징성의 변모 역시 중요하다. 건축에서 좌우대칭이란 권위의 상징이 되므로 쌍탑가람의 사천왕사에서 이와 같은 대칭적 장엄은 충

분히 납득될 수 있다. 동시에 단석 유구에 대한 해석은 문두루비법의 경전적 내용에 따라 접근하는 종래 방식을 그대로 적용하되, 그간의 오류를 바로잡아 유구의 현상과 경전상 해석의 일치점도 찾아야 할 것이다.

II. 신유림과 사천왕사

사천왕사는 널리 알려진 바와 같이 창건 설화뿐 아니라 주변 유적 자료가 비교적 풍부하다. 즉 사천왕사는 月明師의 피리와 연관된 月明路 또는 月明里[2]라든지 선덕여왕의 예언을 적중시킨 이른바 知幾三事 가운데 忉利天下의 사천왕사 건립을 豫斷한 설화[3]의 현장이기도 하다. 여기서 말하는 忉利[4]의 설정은 신라인의 불교적 인생관 내지 세계관의 확립이라 할 수 있다. 즉 사천왕은 위로 帝釋天을 받들고 아래로 八部衆을 거느리는 護世天인데, 이는 각기 동서남북의 지역을 맡아 국사와 인민을 보호하는 것으로 알려져 있다. 또 이들 사방의 수호개념이 조형적으로 나타날 때는 방위에 따라 십이지신상을 3구씩 예속시키는데[5] 그 대표적 예로 경주 원원사지 동서3층석탑의 부조상을 들 수 있다.

먼저 사천왕사가 위치한 神遊林[6]은 신라인들이 신성시했던 聖山으로, 신선이 내려와 놀았던 복된 땅으로 인식되었다.[7] 동시에 이곳 신유림은 사천왕사가 창건

1 張忠植, 「新羅 狼山遺蹟의 諸問題」, 『新羅文化祭學術發表會 論文集』 제17집(1996), pp.15-36. 이곳에서도 壇席 遺構에 대해 추정하고 있으나 통일신라시대 쌍탑가람에 등장했던 대칭의 원리에 대한 구체적 해명이나 실증적 자료 제시가 미진했다.

2 『三國遺事』 卷6, 月明師兜率歌條, "明常居四天王寺 善吹笛 嘗月夜吹過門前大路 月馭爲之停輪 因名其路曰月明里".

3 『三國遺事』 卷1, 善德王知幾三事條, "三 王無恙時 謂群臣曰 朕死於某年某月日 葬我於忉利天中 群臣罔知其處 奏云何所 王曰 狼山南也 至其月日 王果崩 群臣葬於狼山之陽 後十餘年 文虎大王創四天王寺於王墳之下 佛經云 四天王天之上有忉利天 乃知大王之靈亨也".

4 須彌山을 중심으로 중턱에 四王天이 있고, 그 위에 도리천이 있는데 일명 33天이라고도 한다. 그 의미는 도리천 사방의 八天과 중앙 帝釋이 居하는 善見城을 지칭하는 것이다.

5 즉 北面은 亥(猪)子(鼠)丑(牛), 東面은 寅(虎)卯(兎)辰(龍), 南面은 巳(蛇)午(馬)未(羊), 西面은 申(猿)酉(鷄)戌(犬)像이 그것이다.

6 『三國遺事』 卷3, 阿道基羅條, "…六曰神遊林(今天王寺 文武王己卯開)". 또는 같은 책, 卷2, 文虎王法敏條, "狼山之南有神遊林 創四天王寺於其地 開設道場則可矣"의 기록 참조.

7 『三國史記』 卷3, 實聖尼師今條, "十二年 秋八月 雲起狼山 望之如樓閣 香氣郁然 久而不歇 王謂是必仙靈降遊 應是福地 從此後 禁人斬伐樹木".

(679년)되기 전에 신라의 호국사상과 결부된 중요한 사건이 2차례나 일어났다. 그 것은 명랑의 밀교적 행법으로 완성한 문두루비밀법이다.『삼국유사』에는 이 비법으 로 당나라 군사의 내침을 2회에 걸쳐 물리친 것으로 기록하고 있다. 이러한 일들을 단순한 설화적 내용으로만 봐서는 사건의 진실에 접근할 수 없다. 고대 기록이 공 통적으로 지니는 추상적 성격을 전적으로 역사적 허구로 치부하는 것도 문제가 있 기 때문이다. 위기 극복을 위한 종교의 역할은 예나 지금이나 매 한가지다. 金欽純[8] 은 당나라 내침에 대한 정보를 유학중인 義相에게 알렸으며 의상은 670년 서둘러 귀국했다. 결국 의상과 같은 고승의 지혜가 동원되었고, 국민의 단합을 위한 종교 적 의례 행위 역시 필연적이었다.

먼저 의상 귀국과 관계되는 기록을 살펴보자.

본국의 丞相 金欽純(혹은 仁問)과 良圖 등이 당에 가서 갇혀 있었는데, 당의 高宗은 크 게 군사를 일으켜 東征하려 하였다. 흠순 등이 은밀히 의상에게 사람을 보내어 앞서 가 도록 권유하므로 함형 원년 경오(670)에 환국하여 그 사정을 조정에 알렸다.[9]

같은 책 文虎王法敏條에는『삼국사기』와 달리 '金仁問'으로 기록하고 있다.

이듬해(670) 당나라의 고종이 仁問 등을 불러서 꾸짖기를, "너희들이 우리 군사를 청하 여 고구려를 멸하고서도 우리를 해치려는 것은 무슨 까닭이냐?"고 하고 그를 옥에 가두 고 군사 50만 명을 훈련하여 薛邦을 장수로 삼아서 신라를 공격하려고 하였다. 이때 의 상법사가 서쪽 당나라로 가서 유학하고 있다가 인문을 찾아보았는데, 인문이 그 사실을 알리자 의상이 곧 귀국하여 왕에게 아뢰었다.[10]

이러한 두 기록 가운데 어느 하나에만 국한할 필요는 없다. 그것은 당시 당에 억류되었던 김흠순과 김인문 모두가 그러한 정보를 의상에게 전달했을 가능성이 충분하기 때문이다.

[8]『三國史記』에서는 文武王 9年(669) 5월에 金欽純과 金良圖를 당나라에 謝罪使로 파견했고(『三國 史記』卷6, 文武王 9年 5月條), 이듬해 1월 당 고종은 김흠순의 귀국만을 허락했다(『三國史記』卷 6, 文武王 10年 正月條).

[9]『三國遺事』卷4, 義湘傳教條, "旣而本國承相金欽純(一作仁問) 良圖等 往囚於唐 高宗將大擧東征 欽 純等密遣湘誘而先之 以咸享元年庚午還國 聞事於朝".

[10]『三國遺事』卷2, 文虎王法敏條, "明年 高宗使召仁問等 議之曰 爾請我兵以滅麗 害之何耶 乃下圓扉 鍊兵五十萬 以薛邦爲帥 欲伐新羅 時義相師西學入唐 來見仁問 仁問以事諭之 相乃東還上聞".

 사실 사천왕사의 건립은 당시 강대국 당나라를 비롯한 국제 정세와도 관계가 깊었을 것으로 보인다. 그것은 사천왕사 자체가 護國三部經 가운데 하나인 『金光明經』의 「사천왕품」에 근거한 것으로 알려져 있기 때문이다. 나당군사동맹 이후 백제와 고구려를 정복한 뒤 당나라의 신라 침공은 기정 사실화되기 시작했다. 그것은 謝罪使로 간 김흠순에게 환국을 허락하고, 김양도는 옥에 가두어 죽게 했는데 이는 신라가 백제의 토지와 유민을 약취했다는 구실에 기인하고 있다.[11] 그런데 흥미로운 것은 백제의 옛 땅을 돌려주라는 당 고종의 의견을 전해들은 신라는 오히려 백제의 故土에 대대적인 침공을 개시했고, 이후 약 5년간 당나라와의 전투에서도 육지와 바다에서 무려 수십 차례에 걸쳐 승리를 이끌어냄으로써 당나라의 야욕을 분쇄할 수 있었던 점이다. 이와 같은 배경에는 무엇보다 신라인의 단합 의지가 중요한 역할을 했다고 생각되는데, 이것이 바로 사천왕사의 창건과 밀접한 관계가 있다고 하겠다. 그것은 사천왕사의 전신인 신유림에 명랑을 중심으로 해서 密壇法을 개설했던 행위 역시 위기 상황에 대처하기 위한 국민적 결속을 뜻하기 때문이다. 이러한 모든 행위가 국가의 위기 극복에 동원된 종교적 기능을 나타낸 것이라고 볼 때, 사실의 여부에 앞서 불교계의 대사회적 기능이 어떻게 작용했는가 하는 문제는 중요한 시사점을 지닌다. 다시 말하면 추상적이고 형이상학적 神異事에 주목하기보다는 대변혁기를 맞이한 신라 사회 전분야에 걸쳐 국민들의 정신적 결합이 어떻게 구축되었는가 하는 문제에 관심을 기울일 필요가 있다는 뜻이다. 이러한 국민적 단결을 엿볼 수 있는 정신적 구심점을 명랑의 문두루비밀법에서 찾을 수 있고, 더구나 그와 같은 위기 관리를 수행한 사건의 현장에 전해지는 실증적 자료로서의 유구를 현실 속에서 만날 수 있다면, 이 문제는 사천왕사지 가람배치뿐 아니라 신라 밀교의 호국적 성격을 밝히는 데도 중요한 역할을 하기 때문이다.

 사천왕사의 창건에 대해서는 다음과 같은 비교적 풍부한 기록이 있다.

 의상법사가 곧 귀국하여 왕에게 (당의 침략 소식을) 아뢰자, 왕이 매우 염려하여 여러 신하들을 모아놓고 방어책을 물었다. 角干 金天尊이 아뢰기를, "근래에 명랑법사가 용궁에 들어가서 비법을 전수해 왔으니 그를 불러서 물어보시기 바랍니다."라고 하였다. 명랑이 아뢰기를, "狼山 남쪽에 神遊林이 있으니, 그곳에 사천왕사를 세우고 道場을 개설하면 될 것입니다."라고 하였다.
 이때 정주에서 사자가 달려와서 보고하였다. "당나라 군사들이 수없이 우리 국경에 이르러 바다 위를 순회하고 있습니다." 왕이 명랑을 불러서 말했다. "일이 이미 급박하게

11 『三國史記』卷6, 文武王 10年 正月條.

되었으니 어찌하면 좋겠소?" 명랑이 말하기를, "채색 비단으로 절을 임시로 만들면 될 것입니다." 이에 채색 비단으로 절을 짓고, 풀로써 五方神像을 만들고, 瑜珈明僧 12명이 명랑을 우두머리로 삼아 文豆婁秘密法을 짓게 하니, 그때 당나라와 신라의 군사가 싸우기도 전에 풍랑이 크게 일어 당나라의 배가 침몰하였다.

그 후에 절을 고쳐 짓고 사천왕사라 했는데, 지금까지 壇席이 없어지지 않았다(국사에는 이 절의 개창이 調露 원년 기묘[679]에 있었다고 한다).

그 후 신미년(671)에 당나라가 趙憲을 장수로 삼아 또한 군사 5만 명이 쳐들어왔는데, 그 법을 썼더니 배들이 전과 같이 침몰하였다. 이 때에 翰林郞 朴文俊이 仁問을 따라 옥중에 있었는데, 고종은 박문준을 불러서 묻기를, "너희 나라에 무슨 비법이 있기에 대군을 두 번이나 발하였으나 살아서 돌아온 사람이 없느냐?" 박문준이 아뢰었다. "陪臣들이 상국에 온 지가 10여 년이나 되었으므로 본국의 일을 알지 못하오나, 다만 멀리서 한 가지 사실만 들었을 뿐입니다. 곧 상국의 은혜를 두터이 입어서 삼국을 통일하였기에 그 은덕을 갚기 위해 狼山 남쪽에 천왕사를 새로 짓고, 황제의 만년 수명을 축원하는 法席을 길이 열었다는 사실뿐입니다."

고종은 이 말을 듣고 크게 기뻐하여 곧 예부시랑 樂鵬龜를 신라에 보내어 그 절을 살펴 보도록 하였다. 왕은 당나라의 사신이 장차 온다는 말을 미리 듣고 이 절을 보여서는 안 될 것이라 하여 그 남쪽에 새 절을 짓고서 기다렸다. 사신이 와서 말하기를, "먼저 황제를 祝壽하는 곳인 천왕사에 분향하겠습니다."라고 하였다. 이에 그를 새 절로 인도하여 보였더니, 이것은 사천왕사가 아니고 望德遙山의 절이라고 하면서 끝내 들어가지 않으므로, 國人이 금 1천 냥을 주었다. 그 사신이 본국에 돌아가서 아뢰기를, "신라에서는 천왕사를 지어놓고 황제의 수명을 새 절에서 축원할 뿐입니다."라고 하였는데, 당나라 사신의 이 말로 인하여 망덕사라고 하였다.[12]

사천왕사가 신라 불교에 있어서 호국사찰의 근본도량이었음은 위 기록을 통해서도 자명하다. 창건 역시 각별한 사연을 지니고 있으나, 그 가운데서도 가장 주목해야 할 것은 장소에 대한 문제다. 장소는 신성한 곳이어야 하고, 그 장소를 통한 神明의 결집은 종교 의례에서 비롯된다. 사천왕사 역시 天神이 하강해서 놀던 장소로 알려진 신유림에 창건했던 것도 같은 맥락이다.

이렇게 사천왕사는 신성을 요하는 비밀스런 장소였고, 동시에 국방상 기밀을 지닌 사찰이었던 것으로 짐작된다. 즉, 삼국통일 이후 새로운 문제로 대두되었던 신라인의 對唐 의식을 표방하는 중요한 사찰이 되었다는 뜻이다.

12 『三國遺事』卷2, 文虎王法敏條.

다시 말하면, 당나라 측에서 볼 때 신라의 經略이 여의치 않자 신라의 정세를 탐문하기 시작했고, 신라는 당에서 온 樂鵬龜에게 사천왕사를 보이지 않고 별도로 새 절인 망덕사를 보여 외교적 위기를 넘겼던 것은 사천왕사가 국방상의 기밀을 보유한 사찰이었음을 말해주는 것이다. 이러한 기밀의 본색은 문두루비밀법으로, 과연 이러한 종교적 의례는 어떠한 것이고, 또 이를 위한 設壇은 어떻게 형성되었을까 하는 문제에 관심을 가질 필요가 있다. 또한 이러한 종교의례가 행해지던 장소는 679년 사천왕사가 완성된 이후에는 하나의 조형적 壇席으로 자리잡아 일연 당시까지 전해졌다면, 그 존재에 대한 문제 역시 해결되어야 할 것이다.

Ⅲ. 단석의 추정

일반적으로 단석의 '壇'[13]이란 지면보다 조금 높은 자리를 뜻하는 것인데, 設壇, 즉 단을 설치하는 목적은 神明을 기다리는 것으로 짐작된다.[14] 또한 김유신 역시 佛寺에 나아가 設壇祈禱를 해 天變을 얻었던 것도 모두 같은 맥락이라 하겠다.[15] 또한 단석을 단순한 法席으로만 볼 수도 없는 것은 "지금까지도 단석이 없어지지 않았다(至今不墜壇席)"고 해서 이는 일연이 親見한 것으로 생각되므로 그 형태에 대한 해명은 중요하다. 그러므로 이 단석은 어떠한 형태로든지 사천왕사지 현장에 존재했던 것이고, 나아가 현존 유구를 통해 해명되어야 할 것으로 생각된다. 따라서 필자는 이 '壇席'이란 무엇을 지칭하는 것이며, 어떠한 형태로 존재했는가에 대해 살펴보고자 한다.

그렇다면 이제 사천왕사지 현장에서 단석에 준하는 유구에 대해 탐색할 필요가 있다. 현재 사천왕사지에는 금당 앞 좌우에 木造雙塔址가 있고, 후방에 소위 經樓址라는 것이 이와 대칭으로 좌우에 있다도60-63. 후방의 대칭 유구는 전방의 쌍탑지와 상응하는 유구로서 일찍이 필자가 주목한 바 있다도64. 이럴 경우 후방의 대칭 유구를 左經樓와 右經樓, 또는 鍾樓 · 鼓樓라 하기도 하나 어느 것도 정확한

13 壇은 字典에 따르면, 흙을 높이 쌓아 위를 편평하게 만들어 특수한 행사를 하는 장소라 했고, 이를 轉하여 좀 높게 베풀어 놓은 자리라 하므로 地面보다는 높은 곳임을 알 수 있다.

14 『後漢書』, "近魯陽樊君 被徵初至 朝廷設壇席 猶待神明".

15 『三國史記』 卷42, 列傳 第2 金庾信條, "…初庾信聞賊圍城曰 人力旣竭 陰助可資 詣佛寺 設壇祈禱 會有天變 皆謂至誠所感也…".

도 60
사천왕사지 전경
(목탑 · 금단 ·
추정 서단석지)

도 61
사천왕사지 금당초석과
추정 서단석지

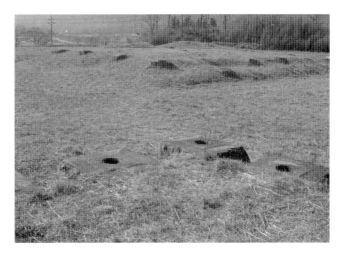

도 62
사천왕사지 추정
동단석지에서 본 금당지

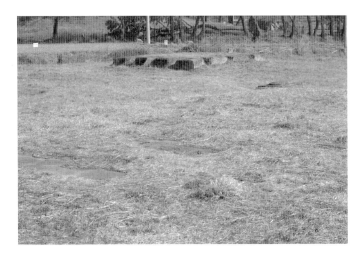

도 63
사천왕사 금당지에서 본 동단석지

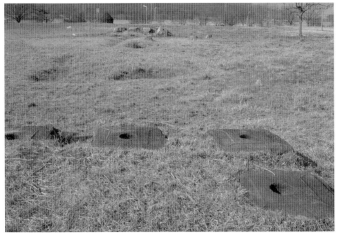

도 64
사천왕사 추정 동서단석지

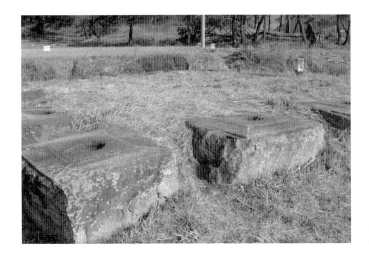

도 65
사천왕사지 추정 동단석지

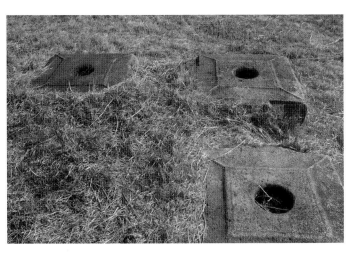

도 66
사천왕사지 추정 동단석 방형원공초석

것은 아니다. 즉 이 유적에 대해 최초로 언급한 이는 일본인 藤島亥治郎인데, 그 자신도 이 유구의 내용이나 전래 유물에 대해서는 알 수 없다는 막연한 추정을 하고 있다. 즉 후지시마는 "금당 북쪽에 대립한 二址를 좌경루 및 우경루라 함은 필자가 처음이다. 옛부터 이 二址에 무슨 유물이 있었는지에 대해서는 定說이 없다."[16]고 했다. 또 高裕燮 역시 이를 탑지로 보았던 보고서(『大正十一年度 古蹟調査報告書』 第一冊)는 잘못이라는 후지시마의 견해에 동의하면서 이를 經樓, 鼓樓(또는 鍾樓)에 해당하는 건물로 보기도 했다.[17] 다만 興輪寺의 경우 좌경루[18]의 기록이 있긴 하지만 사천왕사에서는 이를 경루라고 주장할 만한 근거가 없다.

금당 후방의 현존 유구는 두 지역에 동서 대칭으로 자리하고 있는데 각각 4방 3칸의 방형 초석(사방 약 80cm)이 높이 약 60cm 정도의 토단 위에 다소 교란되어 있다도64,65. 두 지역에 각각 12개의 초석이 토단 둘레에 口字 형태로 배치되었는데, 초석의 상면 중앙에는 각기 직경 약 20cm에 깊이 약 20cm의 圓孔이 있고, 원공 주변에는 약 50cm 내외 크기의 이중 돌기선을 정방형으로 돋을새김했으며, 이는 다시 네 모서리 부분에서 사선을 이루면서 초석의 네 귀퉁이로 연결됨으로써 일종의 隅棟 형태를 나타내고 있다도66. 그러니까 중앙의 원공 주변의 정방형 부분이 높고, 그 바깥으로는 완만한 경사를 이루는 특수한 형태다. 이 유구의 용도에 대해서는 필자가 과거 狼山 유적조사에서도 고심한 바 있다. 또한 후지시마 역시 이 초석에 대해 의구심을 갖고 다음과 같은 기록을 남기고 있다.

二址의 초석은 너무나 우아하고 화려하며, 精巧하고 精緻하게 만들어져서 현존하는 조

16 藤島亥治郎, 『朝鮮建築史論』(東京建築學會, 1930), p.59.

17 高裕燮, 『朝鮮塔婆의 硏究』(乙酉文化社, 1954), pp.11-12.

18 『三國遺事』 卷3, 興輪寺壁畵普賢條, "第五十四景明王時 興輪寺南門 及左右廊廡 災焚未修 靖和弘繼二僧 募緣將修 貞明七年辛巳五月十五日 帝釋降于寺之左經樓 留旬日 殿塔及草樹土石 皆發異香五雲覆寺".

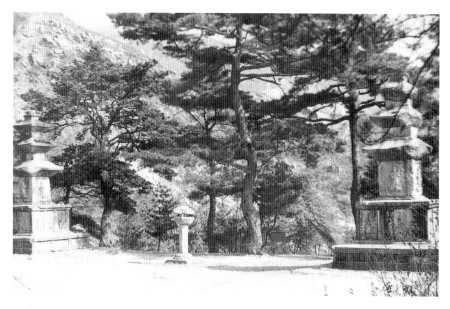

도 67
원원사지 동서3층석탑

선의 초석을 통하여서도 이에 比肩되는 물건을 얻을 수 없다. 만일 塔이라면 이와 같이
정중하게 만들어야 할 필요는 없다.[19]

그러나 그는 별다른 의심 없이 좌우 경루지로 보았는데, 이러한 주장은 서로
모순된다. 이 24개의 초석이 너무나 우아하고, 정교하게 만들어져서 다른 곳에서는
이와 같은 예를 볼 수 없다고 하고, 이 초석이 탑이라면 이렇게 특수하게 만들어야
할 필요가 없다고 한 것은 초석 자체가 목탑의 기둥에 숨겨지므로 이 초석에 나타
난 몰딩과 같은 조형이 필요 없다는 뜻으로 이해할 수 있기 때문이다. 그의 주장대
로 경루로 보더라도 초석 자체가 기둥에 숨겨지기는 마찬가지다. 따라서 상부 표면
중앙에 직경 약 20cm 크기의 원공, 그리고 정방형의 柱座와 함께 隅棟과 같은 돌을
새김이 있는 이 초석은 외부로 노출을 전제로 제작되었음이 분명하다.

과거 필자는 금당 후방 좌우대칭의 위치에서 각기 원공을 지닌 12개의 특수한
초석이 있는 이 유구가 위에서 언급한 문두루비밀법과 관련된 단석으로 추정한 바
있다.[20] 이것은 좌우대칭으로 도합 24石이지만 좌우 유적지를 각기 독립된 것으로

[19] 藤島亥治郎, 『朝鮮建築史論』, p.60.
[20] 張忠植, 「新羅 狼山遺蹟의 諸問題」, pp.20-26.

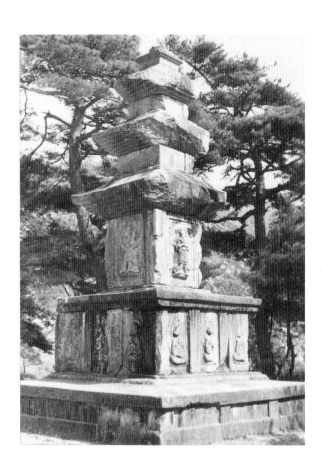

도 68
원원사지 서3층석탑

보는 것이 타당하다. 왜냐하면 원원사 동서3층석탑의 경우 초층탑신에 사천왕, 그리고 상층기단 4면에 십이지를 배치한 것이 도합 24구가 되지만 이 석탑 역시 좌우탑을 각각 독립된 것으로 봐야 하기 때문이다도67,68. 이 같은 추정은 앞서 언급한 "王以彩帛營寺 草搆五方神像 以瑜珈明僧十二員 明朗爲上首 作文豆婁秘密之法"이라는 내용에서 주목되었다. 그것은 '十二員'의 12라는 수와 이곳 약 60cm 높이의 土壇 위 동서 대칭으로 마련된 원공이 있는 정교한 초석 12개가 바로 瑜珈明僧十二員을 상징하는 시설로 짐작되기 때문이다. 당의 내침에 따른 초기의 급박한 상황에서는 채색 비단으로 절을 꾸미고, 풀로 五方神像을 만들어 유가명승 12인이 명랑을 우두머리로 해서 문두루비밀법을 행했다고 한다. 하지만 이에 대해서는 이후 사천왕사의 개창에 따라 이같은 '十二員'의 상징적 조형물을 남겼으리라 짐작할 수 있다. 다시 말해 처음 명랑이 문두루비밀법을 행하던 때에는 이 같은 단석을 마련할 여유가 없었을 것이며, 그럴만한 형편도 아니었다. 이후 사천왕사가 건립될 당시(679) 금당 전방의 동서목탑과 함께 가람의 균형을 고려해 좌우대칭으로 마련함으

로써 십이지에 상응하는 12초석을 동서에 배치했다고 생각된다. 그렇게 함으로써 가람의 전체적 형식을 오방신과 연관된 것으로 판단할 수 있다.[21]

　　이와 관련해 佛經에 기록된 文豆(頭)婁의 작법에 대한 기록이 주목된다. 그 내용은 사천왕사 금당 후방의 단석지로 추정되는 동서 12초석 원공의 이해에 중요하다. 이 가운데 조형과 관련되는 부분만 옮기면 다음과 같다.

> 부처님이 제석천에게 이르기를 "이것이 五方神王名字이니 만약 말세에 四輩弟子(四衆,
> 곧 比丘·比丘尼·淸信士·淸信女)들이 위험한 액난을 만나면 위의 五方神王과 그 眷
> 屬의 이름을 員(圓)木 위에 써서 文頭婁法을 삼을지니라. 그 뜻이 이와 같나니 그대들
> 은 올바로 행할지니라." 帝釋天이 아뢰되 "員(圓)木 文頭婁의 크기(縱廣)는 어느 정도
> 입니까?" 하니, 부처님이 말씀하시되 "크기는 七七分(49分)이니라." 제석이 다시 여쭈
> 되 "어떤 나무가 가장 좋습니까?" 하니 "金銀珍寶가 최상이고, 그 다음이 栴檀木과 여
> 러가지 雜香木이니 이로써 문두루의 형상을 삼을지니라."[22]

　　이로 미루어 본다면 五方神王과 그 권속의 이름을 금은진보나 전단향나무, 잡향목 등의 圓木 위에 써서 문두루(神印)의 형상을 삼았음을 알 수 있다. 그런데 여기서 원목의 縱廣은 七七分이라는 것을 "圓木은 높이 7分, 넓이 7分의 둥근 나무로 만든다."[23]로 풀이한 것은 잘못이다. 종횡은 단순한 크기일 뿐, 이를 높이와 넓이 각 7分(약 21.2cm)으로 본다면, 높이와 폭이 같은 기형의 원목이 되고 만다. 뿐만 아니라 이곳에 "五方神王과 그 권소의 이름을 원목 위에 써서 문두루법을 삼는다."는 것만 보더라도 규모를 능히 짐작할 수 있다. 따라서 '縱廣 七七分'의 크기는 49分(약 149cm)으로 보는 것이 타당하다. 이는 二七日(14일), 三七日(21일)과 같은 전통적인 倍數 개념이기 때문이다.

　　풀로 오방신상을 만들고,[24] 유가명승 12인이 문두루비밀지법을 지었다는 것은

[21] 金堂을 중심으로 전방 좌우의 쌍탑과 후방의 단석으로 추정되는 좌우대칭의 구조물이 이에 해당될 것으로 짐작된다. 앞의 『大正 11년도 고적조사보고서』에서는 壇席으로 추정되는 금당 후방의 유구를 목탑지로 보고, 이를 포함하여 사천왕사의 사명에 준하는 해석을 시도했으나 후방의 유구는 목탑이 아님이 지적된 바 있다.

[22] 『佛說灌頂伏魔封印大神呪經』卷7(『大正藏』21卷, p.515 中), "佛告天帝釋 是爲五方神王名字 若後末世 四輩弟子危厄之日 取上五方神王名字及其眷屬 寫著員(圓)木之上 名爲文頭婁法 其義如是 汝宜行之 天帝釋言 員(圓)木文頭婁縱廣幾許 佛言縱廣七七分 天帝釋言何木最勝 佛言金銀珍寶最爲上者 次栴檀木種種雜香 以此爲文頭婁形 云云".

[23] 金相鉉,「四天王寺의 創建과 意義」,『新羅와 狼山』제17집(新羅文化祭學術發表會論文集, 1996), p.138.

이곳 금당 후방 좌우의 12개의 초석 원공에 원목[25]을 삽입한 것으로 추정한 바 있다.[26] 그런데 여기서 가장 주의해야 할 것은 유가명승 12인을 십이지에 상응하는 것으로 볼 수 있느냐인데, 위의 경문에 기록된 바와 같이 문두루법은 오방신왕과 그 권속의 이름을 원목 위에 써 붙이는 것으로 되어 있다. 사천왕은 위로 제석천을 받들고, 아래로 팔부중 등을 거느리는 수호신장이다. 이들이 조형으로 등장한 대표적 예가 지리산 화엄사 서5층석탑(보물 제133호)의 경우, 초층탑신에 사천왕, 상층기단에 팔부중, 하층기단에 십이지를 부조상으로 배치한 것이고, 그 외 원원사 석탑 역시 상층기단의 사천왕, 하층기단의 십이지를 각각 동서탑에 배치한 것과 같다도69, 70.

그러므로 오방신의 중심 개념으로서 제석천을 비롯한 사방의 사천왕과 함께 그 권속을 상하개념으로 전개한다면, 제석천 → 사천왕 → 팔부중 → 십이지와 같은 등식이 형성될 수 있다. 그리고 12초석의 유구에 상응하는 12인을 십이지로 볼 때, 그 초석의 수가 12석이 아니고, 좌우 도합 24석이 되는 것은 원원사의 동서쌍탑에 표현된 한 쌍의 십이지로 보아야 한다. 따라서 사천왕사 금당 전방의 쌍탑, 그리고 뒤쪽 좌우에 존재한 이들 유구는 당시 유행했던 좌우대칭 형태로 이해할 수 있다.[27] 또한 이러한 경우 二王으로서의 인왕이 2구가 아니라 각 면 2구씩 8구가 등장한 분황사나 경주 장항리 동서5층석탑 인왕상과 같은 배치임을 지적해야 할 것이고, 무엇보다 원원사의 좌우 쌍탑에 등장된 십이지 역시 사천왕사 단석의 복합적 유구를 이해하는데 중요한 자료가 될 것이다. 더구나 원원사는 사천왕사와 밀접한 연관을 지니고 있으며, 명랑의 후예인 안혜, 낭융 등이 김유신과 함께 세운 호국사

24 改刱된 사천왕사에는 실제로 五方神이 있었으며 그 神이 가지고 있던 弓弦이 끊어졌음을 기록하고 있는데(『三國遺事』卷2, 景明王條) 물론 이는 활을 지닌 사천왕일 수 있으나 사천왕 자체를 오방신의 한 구성으로 보고 있다는 생각이다. 가람배치상으로 중앙의 금당을 중심으로 한 전후의 유구가 五方에 상응하는 구도로 볼 수도 있을 것이다. 왜냐하면 이러한 배치는 사천왕사만이 지닌 특수한 배치 방안이며, 사천왕은 위로 제석천을 받들고 사방의 수호를 나타내는 방위신이므로 이곳에 중심개념으로 오방신을 상기할 수도 있기 때문이다.
사천왕사 금당 좌우의 목탑지에서는 良志가 조성했다는 녹유사천왕상이 출토된 바 있고, 기록에서와 같은 "天王寺塔下八部神將"(『三國遺事』卷4, 良志使錫條)像은 발견되지 않았다. 아마도 이는 좌우 쌍탑에 등장한 8구의 사천왕상을 팔부중으로 기록했을 개연성이 충분하다. 왜냐하면 막연히 쌍탑의 사천왕을 신장상 8구로 주목했을 뿐 지금처럼 불교 도상에 대한 조형적 지식이 충분한 시기라고 보기는 어렵기 때문이다.
25 『大正藏』의 『佛說灌頂伏魔封印大神呪經』 註에서는 元版과 明版에 員木의 員이 圓으로 쓰였음을 밝히고 있다.
26 張忠植, 「新羅 狼山遺蹟의 諸問題」, p.23.
27 일반적으로 左體右用을 나타내는 것으로서, 즉 좌협시가 여성적 母體임에 비하여 우협시는 남성적 活用을 상징하는 것으로서 불국사의 다보·석가 양탑의 경우가 그 대표적 예라 하겠는데 사천왕사지의 경우 12石이 아니고 24石이 된 점 또한 원원사와 마찬가지로 대칭의 미에서 이해될 것이다.

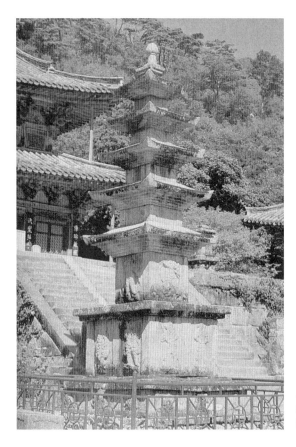

도 69
화엄사 서5층석탑, 통일신라,
높이 6,400cm, 전남 구례, 보물 제133호

찰인 점에서 더욱 그러하다.

또한 금당 후방 단석지로 추정된 초석은 일반 초석과 다른 특수 양식일 뿐 아니라 石列을 이루는 12석의 형태는 금당 앞 목탑지 초석과도 현저하게 다르다. 12개의 원공이 있는 초석은 오랜 세월에 다소 교란이 있으나 좌우로 정연하게 구획되어 도합 24개의 동일한 형태의 초석을 남기고 있다. 그 基壇土까지의 폭은 2개소 모두 한 변 약 7.5m의 정방형을 유지하고 있는데, 이 유구의 원공은 원목 문두루의 삽입공으로서 일연이 기록한 문두루비밀법이 행해지던 密壇으로서의 '壇席'으로 풀이할 수 있겠다. 그것은 경루나 종루를 비롯해 일반 건물에 사용하는 초석과도 다르며, 중앙에 원목이 삽입된 원공을 지닌 方形柱座 주변의 노출을 목적으로 한 특수한 구조임이 분명하고, 동시에 앞서 언급된 『불설관정복마봉인대신주경』의 내용을 반영한 문두루비밀법을 수행한 단석으로 보아도 좋을 것이다.

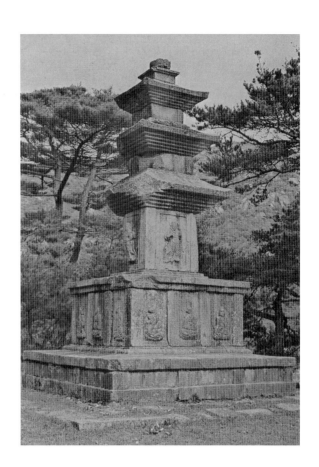

도 70
원원사 동3층석탑, 통일신라,
높이 7,000cm, 경북 경주

IV. 맺음말

이상에서 신라 십이지신상에 선행하는 것으로 사천왕사 단석을 지목했다. 원
공이 있는 12점의 초석은 금당 후방 좌우 토단 위에 각기 동서에 대칭으로 도합 24
점이 배치되었다. 이들을 단석으로 볼 수 있는 근거로 그 초석이 지닌 특수한 구조,
당시 유행한 대칭의 미술, 그리고 두 쌍의 십이지상이 있는 원원사 동서쌍탑에서
상징성의 원형과 변용을 지목했다.

무엇보다 단석으로 추정된 이 유구의 초석은 돌을 다듬은 솜씨와 원공을 지닌
구조가 특이해 일반 탑지나 여타 건물지의 초석과 달리 화려하다. 또한 원공을 시
설한 것이 바로 경문에 나오는 '文豆婁 圓木'의 삽입공임을 알 수 있었다. 또한 후
지시마 등이 주장한 경루, 종루, 鼓樓說 등은 모두 근거 없는 막연한 견해이며, 정
교하고 정치한 초석의 몰딩 역시 원공주좌의 노출을 목적으로 한 특수한 유구로서

종교적 공덕과 권능을 목적으로 하는 단석으로 볼 수 있었다.

　　또 오방신과 그 권속의 개념은 제석천과 사천왕을 중심으로 하는 하위개념으로서의 팔부중, 십이지로 전개되었다. 아울러『삼국유사』의 '瑜珈明僧十二貝'은 불경에 등장한 원목문두루의 상징이며, 이들이 77分(약 149cm)의 크기로 현존 단석의 원공에 삽입됨으로써 신라 십이지의 원형으로 등장되었다고 하겠다.

제3장

불교회화: 佛教圖像의 이해

1. 無爲寺 벽화 白衣觀音考
-畵記와 墨書偈讚을 중심으로

I. 머리말

우리나라 고대 사원 벽화는 비교적 다양하나 이들은 대부분 문헌 기록상의 자료일 뿐 현전하는 실물은 매우 드물다. 고려시대와 조선시대의 몇몇 중요 작품들이 전해지고 있는데 가장 대표적인 유품은 역시 전라남도 강진의 無爲寺 벽화를 꼽을 수 있을 것이다. 혹자는 시대의 선후를 들어 영주 浮石寺의 조사당 벽화를 백미로 보기도 하지만 작품의 보존 상태나 내용은 무위사 벽화가 단연 우수하다.

벽화의 봉안처인 무위사 극락전(국보 제13호)은 1934년부터 중요성이 인정되었으며, 1956년 이후에는 수차에 걸친 건물 보수와 함께 벽화의 보존 대책이 강구되어 왔다. 그런데 이들 벽화는 내부 중앙의 後佛壁과 昌枋 이상의 주위 벽면의 삼존불화를 비롯해서 불, 보살, 비천, 연화 등 다채로운 그림을 규모 있게 배치했는데 조사 결과 이들 벽화는 후불벽의 전면과 후면, 동서 측면의 대벽화 2면을 제외하고는 모두 후세의 改筆임이 벽화의 탈락된 부분을 통해 확인되었다.[1]

이들 벽화 가운데 필자의 관심을 끄는 것은 후불벽화 후면의 白衣觀音에 관한 것이다. 이 벽화의 백의관음은 자세가 암굴의 바위에 앉아 翠竹과 楊柳 등을 지닌 이른바 좌상의 水月觀音과는 다르다. 즉 좌우 손에 寶甁과 버들가지를 들고 叉手 형태를 취한 장중한 立像의 모습이다. 이와 같이 이 백의관음의 도상에 일반 수월관음도와 다른 특이한 점이 있으나 이에 대한 도상의 이해와 해석이 부족한 편이었다. 또한 그림의 우측 상부에는 고려시대 庚資諒(1150-1229)이 지은 「洛山觀音讚」이 『東文選』이나 『新增東國輿地勝覽』 등에 기록된 게송과는 조금 다르게 墨書된 점이 주목된다. 그간 이 묵서는 판독자에 따라 다소의 誤記나 해석의 차이가 있었다. 더구나 이 게송의 국역본 역시 잘못 번역된 부분이 있어 자칫 게송의 원뜻이 오도

1 『康津無爲寺極樂殿修理報告書』(문화재관리국, 1984), p.37.

될 수 있다고 생각한다.

따라서 「낙산관음찬」 게송이 실린 문헌 기록과 현장 묵서의 선후 관계와 함께 게송의 의미, 그리고 도상적 해석에 접근함으로써 그 이해를 도모하려 한다. 뿐만 아니라 극락전 벽화의 제작 시기를 알려주는 후불벽화 畵記의 정밀 분석을 통해 벽화를 그린 3명의 화원 가운데 2명이 대선사의 지위에 있었음을 확인하고, 나아가 묵서의 기록 순서를 바로잡음으로써 우두머리 화원을 지목할 수 있었다. 그러므로 조선시대 백의관음 벽화 가운데 가장 장엄한 이 작품의 조성 배경에 접근하기 위한 1차 작업은 역시 화기를 비롯한 묵서 偈讚, 그리고 도상적 특징 속에서 찾아져야 할 것이다. 그리고 이른바 수월관음의 도상적 배경에 대해서는 『華嚴經』의 「入法界品」 내용을 원용해야 할 것이며, 나아가 벽화의 偈讚에 대한 사상적 근거 역시 經說의 내용에 입각해 고찰되어야 할 것이다.

II. 무위사의 사적과 묵서

전라남도 강진군 성전면 月下里, 일출산의 남쪽 기슭에 위치한 무위사는 특이하게도 수차례에 걸쳐 절 이름이 변경되었다. 1739년(英祖 15)에 기록한 『全羅左道康津月出山無爲寺事蹟』에 따르면 신라 眞平王 39년(617) 元曉國師 창건시에는 觀音寺라 했으며, 이후 신라 憲康王 원년(875)에 道詵國師가 중창하면서 이름을 葛屋寺로 고쳤고, 다시 고려 정종 원년(946)에 先覺國師가 3창하면서 茅屋寺라 고쳤다고 한다. 그후 조선 明宗 10년(1555) 太甘禪師가 4창하면서 사찰 명칭을 현재와 같이 無爲寺라 했는데, 당시의 건물 규모는 비로전, 미타전, 영산전, 문수전 외에 많은 승방, 요사가 있었고, 인근의 암자는 35곳에 달하는 등 당시 사찰의 규모는 매우 크고 빼어났다고 한다.[2] 그런데 사찰 경내에 있는 先覺大師遍光塔碑(946년 건립)에는 "無爲岬寺"[3]라 했으므로 고려 정종 원년(946) 경에도 이미 '無爲寺'란 이름이 있었을 것으로 보여 사적기와 탑비의 관계가 정비되어야 할 것이다.

무위사에는 극락전 후불벽화인 〈阿彌陀三尊圖〉와 그 배면의 〈白衣觀音菩薩圖〉, 동벽의 〈阿彌陀說法圖〉, 서벽의 〈阿彌陀來迎圖〉와 기타 벽면에서 분리되어 보호각

[2] 『全羅左道康津月出山無爲寺事蹟』의 기록 참조.
[3] 『朝鮮金石總覽』上, p.170.

에 전시되어 있는 각종 벽화들이 있다. 이 벽화와 관련해 조성 배경 가운데 각별히 주목을 끄는 것은 조선시대 水陸社의 위치에 있었던 무위사의 사찰 성격이다. 사적기의 기록을 따르면 도선국사의 중창 당시에도 水陸殿 등이 경내에 있었던 것으로 보아 수륙사의 전통은 시기가 더욱 올라갈 것으로 판단되지만,[4] 조선 초에는 보다 분명하게 수륙사로 지정되어 있었음을 알 수 있다.[5] 또한 현재의 극락전 건립 당시 단청을 그리던 화공들이 낙서한 것으로 보이는 "修設水陸"이라는 문구로 보아 극락전이 건립된 1430년경에는 이미 수륙사로 지정되었음을 짐작할 수 있다.[6] 일반적으로 先王이나 先后의 追薦齋 성격의 國行水陸齋는 주로 수륙사에서 베풀어졌다. 따라서 수륙사의 건립과 수리에는 왕실의 적극적인 관심과 지원이 뒤따랐을 것이다.

　　따라서 무위사가 조선 초 국가적 비호를 받은 수륙재 사찰로서의 寺格을 유지했음은 사찰의 성격과 벽화를 이해하는데 중요한 단서를 제공해준다. 이러한 정황은 1983년 극락전 수리 당시 발견된 종도리 장혀에 기록된 묵서에서 왕실 관련 인물들을 통해 이해할 수 있다.

> 大化主普□持寺賢右信玄六熙海□信宗義明覺　行惠□覺□玄存少
> 朱得明金守南金□李□孝
> 宣德五年五月卄五日　指諭孝寧省眞信明性□性□戒正□□性龍□□
> 施主前左明金□□□□寺住持大遂信順徐揖希

　　여기에서 宣德 5년은 世宗 12년(1430)에 해당되어, 종래까지 벽화의 제작 연대로 알려진 1476년 이전으로만 막연하게 추정했던 극락전의 건립 연대가 확실해진다. 또한 묵서에는 불사에 참여한 28명의 인물을 역할에 따라 指諭, 大化主, 施主로 나누어 기재하고 있다.[7] 이중 몇몇 인물은 조선왕조실록에서 존재를 확인할 수 있는데, 지유의 孝寧, 信明, 戒正과 대화주의 義明, 그리고 施主한 信順 등이 밝혀졌다.[8] 이 가운데 '指諭'라는 명칭이 주목되는데 이는 예산 수덕사 대웅전 묵서명[9]이나 註 8의 배종민의 글에서 소상하게 다루고 있다. 이에 따르면 지유는 고려시대에 사용되던 목공, 석공, 화공 등의 기술직 관료공장에 붙여진 관직 명칭으로 알려져

4 『全羅左道康津月出山無爲寺事蹟』.
5 『新增東國輿地勝覽』37, 康津縣 佛宇 無爲寺條.
6 극락전 건립 연대는 뒤에 인용하는 묵서를 통해 확인되었다. 아래 묵서 내용 참조.
7 묵서는 3행으로 年紀를 적은 중앙 부분이 상위에 속하는 것으로 판단되는데 이에 대해서는 뒤에서 다시 언급하기로 하겠다.
8 裵鍾玟, 「康津 無爲寺 極樂殿 壁畵 硏究」(전남대학교 대학원 석사논문, 1999), pp.5-6.
9 "…大持偸中祉至大元年戊申四月十七日立柱".

있으나[10] 조선시대에는 왕실 喪制 의식 기록에 등장하고 있다. 즉 정안왕후의 신주를 이안하는 의식에서 지유가 신여를 메는 역할을 담당했으며,[11] 태종의 신주를 모시던 때에도 등장한다.[12] 따라서 무위사 묵서의 중앙에 기록된 '指諭'가 건축장의 호칭이라기보다는 특정 의식이나 행사 진행시 지휘자의 역할로 본다면, 무위사 묵서명에 나타난 지유로서의 효령, 신명, 계정은 당시 무위사 극락전 건립을 위한 중심 인물로 볼 수 있을 것이다.

따라서 묵서 가운데 孝寧은 효령대군 李補(1396-1486)와 동일인으로 추정되는데, 당시 불심 깊은 효령대군은 인근 백련사의 중창불사[13]와 함께 이 지역의 자복사로서의 무위사에서 수륙재를 지냈을 것으로 짐작된다. 동시에 신명과 계정 역시 각각 妙峯寺와 興福寺 승려로 실록의 기록에서 행적이 확인되고 있다.[14]

이처럼 효령대군과 신명, 그리고 계정이 극락전의 건립에 지유 역할을 맡고 있는데, 묵서의 중앙에 위치한 이 구절이 중심 내용이 되고 좌우 대화주와 시주의 두 구절은 시작 글자를 훨씬 내려 부수적인 구절로 구성했음을 알 수 있다. 대개 사찰의 記文은 조성 연대 화주 시주자의 차례로 기재한 뒤, 목수 등 기능직을 맨 나중에 직책별로 쓰는 것이 일반적인 형식이다. 그러므로 이 역시 역할의 경중에 따라 기재하는 통례에 따랐다고 본다면 묵서명의 지유를 목수로 보는 견해는 시정되어야 한다. 또 무위사는 벽화가 완성된 2년 후에 주불이 조성되어 대법회를 베풀고 安居에 들어가는 등, 「寶林寺塔誌」를 통해 이 일대에서 전개되었던 불사의 현황과 함께 무위사의 사격을 짐작할 수 있다.[15] 이러한 정황으로 무위사는 조선 초 중앙정부와 밀접한 연대 속에서 사격을 유지했으며, 동시에 벽화가 제작되었다는 사실을 알 수 있다.

건립 연대가 1430년으로 확인된 무위사 極樂殿도71는 多包式이 주종을 이루던

10 김동욱, 『한국 건축의 역사』(을유문화사, 1961), pp.178-183.

11 『世宗實錄』 2年 1月 28日條, "예조에서 定安王后의 神主 移安하는 예의 절차를 아뢰기를, … 假指諭 4, 假行首 6, 假牽龍 8, 내시 5, 移安都監 및 종실이하 문무 여러 관원이 모두 통상복에 검정 띠를 갖춘다. … 종실 및 내시·參上·參外·指諭·行首·牽龍이 좌우로 모시고 대문밖에 설치한 욕위에 이르러 잠깐 머무른다. … 섭판통례가 신주 악차 앞에 나아가 꿇어앉아서, 부묘하옵시기로 알현하옵나이다 아뢰고, 부복하였다가 일어나서 요여를 인도하면, 종실 및 내시·지유·행수·견룡이 앞에서 인도한다…".

12 『太宗實錄』 7年 7月 15日條, "大殿의 指諭의 行首들은 喪을 마치면 도로 그 闕職에 보충하도록 명하였으니, 행수 등의 上言에 따른 것이다…". 『世宗實錄』 元年 11月 29日條, "예조에서 仁壽府의 指諭·行首·牽龍이 관직을 떠나는 것을 大殿의 指諭·行首 등의 예에 의거하기를 청하여, 그 말대로 하라 하였다".

13 『太宗實錄』 7年 戊子 12月 9日條 참조.

14 『世宗實錄』 15年 3月 16日條 및 3年 8月 5日條 참조(배종민,「康津 無爲寺 極樂殿 壁畵 硏究」참조).

15 黃壽永, 『韓國金石遺文』 56, 新羅寶林寺塔誌, pp.153-156, "成化十四年戊戌四月十七日設大會安居大衆三百餘員見塔傾 思□ 五月十七日 義珠重修 … 無爲寺造主佛設大會安居 云云".

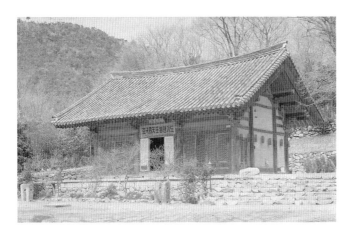

도 71
무위사 극락전, 15세기경,
국보 제113호

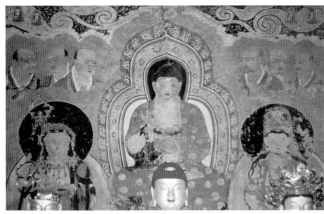

도 72
〈아미타삼존도〉, 1476년,
270×210cm, 보물 제1313호,
무위사 극락전 후불벽화

조선시대의 몇 안 되는 柱心包 건물이다. 이는 공포를 기둥 위에만 설치하므로 치
장이 간소하고, 벽면이 많이 노출되는 특징이 있을 뿐 아니라 맞배지붕이므로 측벽
의 넓은 면적을 이용해 장엄한 벽화를 제작하기 적합했을 것이다.

　　본존불의 후불벽화인 〈아미타삼존도〉도72의 화면 좌우 아래쪽에 있는 화기는
그간 판독 순서의 착오와 誤讀이 있었으나 최근 확보된 자료에 따라 다음과 같이
읽을 수 있다(" 」"는 행갈이〔改行〕 표시)도73.

　　벽화를 향하여 우측 하단면
　　囻囮十二年丙申四月初吉[16]畫成」無量壽如來觀世音地藏菩薩」
　　大施首 許順」永伊」元識」黃梅」尙行」乃孔」法岑」智雄」(이상 제1단)
　　觀南非」囻成於加伊」山加粉囻」徐乙京兩主」姜品兩主」徐得京兩主」義修九月」(이상
　　제2단)

136

도 73
후불벽화 화기

圓德」莫加」莫德」老西非」金得常兩主」前司正金生礼兩主」朴成明兩主」(이상 제3단)

畵員 大禪師海蓮」大禪師善義」竹林」[17] 化主洪悅」化主學准」(이상 제4단)

벽화를 향하여 좌측 하단면

前牙山縣監姜耋」康津郡夫人趙氏」

金尊兩主」崔汀」帝釋」餘福萬」粉德」柵瑚兩主」洪仲宝兩主」(이상 제1단)

禹長壽兩主」奉今」朴梅」金利丁兩主」祿德」金小山兩主」金貴生兩主」張老伊兩主」(이상 제2단)

李春圓」毛里」崔得富」粉伊」崔園同」學非」吳介叱同」古音德」李春生兩主」宋莫金兩

16 初吉은 음력 매월 초하루를 일컬음.

17 畵員의 부분에는 3인이 기록되었는데 우측에서 좌측으로 竹林 善義 海蓮의 순이나 해련과 선의는 대선사인 점이 주목되며, 우두머리 화원은 해련이므로 위와 같은 순서로 기록됨이 옳다 하겠다.

主」朴永文兩主」(이상 제3단)

林得万兩主」洪太山兩主」金貴山兩主」姜自回」囸德」李存義兩主」姜彦兩主」仇叱金兩
主」金中山兩主」張乙鄕兩主」(이상 제4단)

林仲存兩主」金囯伊」宝背」金石蘭兩主」李從」趙命吉兩主」洪仲宝兩主」朴泉兩主」得
伊」九月者叱西非」(이상 제5단)

일반적으로 위의 화기는 전문을 소개하는 경우 판독 순서의 착오로 인해 혼돈
스러웠는데 그 순서는 위와 같이 바로 잡아야 할 것으로 보인다. 특히 화원의 경우
일반적으로 大禪師 海蓮 1인만을 열거하고 있지만, 화원 부분에서 3명을 그 순서에
따라 위와 같이 기록할 수 있다.[18] 또 위의 내용 가운데 탈락된 부분의 十二年丙申
에 해당되는 干支는 成化이므로 成化十二年丙申으로 판독할 때, 곧 1476년 4월 초
무량수여래와 관음·지장의 아미타삼존도를 그렸으며, 시주의 중심 인물은 許順,
화원은 대선사 해련 등 3인임을 알 수 있다.

이상 화기를 중심으로 한 시주자의 신분 유형, 곧 승려·노비와 부녀자·양반
과 양인 및 성씨별로 분류한 자세한 논고[19]가 있는데 이 가운데 그간 '姜老至'로 잘
못 읽혀졌던 姜耊(1408-1460)은『晋州姜氏博士公派大同譜』에 따라 생몰년이 확인
되었다. 그러나 그의 생존시기는 이 벽화를 조성하기 이전이므로 후손들이 벽화에
이름을 올렸을 것으로 추정하는 견해도 있다.[20] 이 문제는 좀더 연구되어야 하나 본
논문의 주제와는 거리가 있어 후일로 미루겠다.

III. 백의관음의 도상과 게찬 문제

관음신앙에 대한 경전상의 근거는『法華經』의「觀世音菩薩普門品」과『화엄경』
의「입법계품」에 근거하고 있는데 주로 해안의 물을 배경으로 할 때는 후자에 속하
는 것이 일반적이다. 즉 고려 이후 수월관음의 경우「입법계품」에 기록된 善財童子
의 求道遊行을 형상화한 상징적 표현으로서 그림에는 이른바 南巡童子와 해변이

[18] 화원의 인명에 대해서도 海運·海建 등으로 잘못 기록되기도 하였으나 海蓮이 옳을 것으로 판단
된다.
[19] 배종민, 「康津 無爲寺 極樂殿 壁畵 硏究」, pp.12-18 참조.
[20] 배종민, 위의 논문, p.15.

묘사되기 때문이다. 특히 고려 수월관음은 선재동자와 암굴, 염주, 해룡, 청죽, 청조 등의 등장을 특징으로 들고 있다. 또 『東國李相國集』에서는 낙산사의 관음도량을 "淸淨無塵 水月眸相"[21]이라 해서 수월관음을 조촐한 백의의 관념으로 생각한 듯하다. 더욱 구체적인 수월관음의 도상에 대한 언급은 역시 이규보가 쓴 환장노가 묵화관음보살상의 찬을 구한 내용(幻長老以墨畵觀音像求予贊)에서 잘 나타나 있다.

> 觀世音子는 觀音大士일세
> 白衣의 청정한 모습은 마치 달이 물에 비친 듯하네.
> 두 그루 대나무 작은 잎에 향기의 근원을 알고,
> 죽림에 참선하여 虛心을 이에 의탁하였네.
> 동자는 무엇을 구하려 무릎 굽혀 절을 하는가.
> 만약 법을 구한다면 법은 또한 그대에게 있다네.
> 상을 그린 자는 누구인가 韓子라는 사람일세.
> 丁君은 대를 그렸으니 할 일 이미 다하였는데.
> 내가 다시 찬을 지으니 거기에 혹을 붙이는구려.[22]

이상에서 관음이 흰옷 입은 정갈한 모습이 물에 비친 달과 같다(白衣淨相 如月映水)고 한 부분은 이른바 水月相이 백의관음의 진면목이라 할 것이고, 그 앞에는 무릎 굽혀 합장하는 선재동자와 함께 쌍죽을 등장시키는 것이 고려 수월관음의 한 전형이 되었던 것으로 보인다.

「입법계품」에서 선재동자는 十行位[23]를 거치면서 25번째 선지식인 베쉬디라(Vesthila, 鞞瑟胝羅) 거사로부터 남방 보타락가(Potalaka, 補陀洛伽, 補怛洛迦)의 26번째 선지식인 觀自在菩薩을 소개받게 된다. 이 관자재보살이 바로 보타락가의 주인공인 관음보살인데 보타락가를 번역하면 光明, 海島, 白華樹, 또는 白樺(白花)라고도 하므로 백화는 곧 관음이 거처하는 곳이 된다.

21 李奎報, 『東國李相國集』 第25, 洛山觀音腹藏修報文幷頌, "云云 洪惟 東海之濱 洛山之上 有一勝景 淸淨無塵 水月眸相 於是乎寄焉".
22 『東國李相國後集』 第10, 幻長老以墨畵觀音像求予贊, "觀世音子 觀音大士 白衣淨相 如月映水 卷葉 雙根 聞熏所自 宴坐竹林 虛心是寄 童子何求 雙膝拜跽 若云求法 法亦在爾 畵像者誰 韓子是已 丁君 寫竹 能事畢矣 予復贊之尤贅於二".
23 화엄경 입법계품은 선재동자가 문수보살에게 어떻게 해야 普賢行願을 성취할 것인가를 질문함으로써 보살의 교시에 따라 善知識을 찾아 남방으로 유행하는 것에서 시작된다. 즉 선재동자가 처음 문수보살을 만나는 것이 52位 漸次 가운데 十信位를 성취하는 내용이고, 이로부터 남방으로 가 처음 德雲比丘의 교시를 받는 것으로부터 열 번째 慈行童女에 이르러 법문을 들어 깨우치는 것까지가 十住, 다음이 十行이다. 즉, 十行位의 여섯 번째 선지식이 관음보살이 된다.

도 74
〈수월관음도〉, 943년, 돈황 벽화, 프랑스 기메 박물관

도 75
〈수월관음도〉, 9세기 말-10세기 전반, 돈황 벽화,
프랑스 기메 박물관

이 때 베쉬디라 거사는 선재동자로 하여금 관음보살에게 보살행과 보살도 수
행에 관한 법문 듣기를 권하면서 다음과 같은 게송을 설하는데, 이 게송의 내용이
곧 수월관음의 도상적 배경이 된다.

바다 위에 산이 있고 성인 많으니	海上有山多聖賢
보배로 이루어져 매우 깨끗해.	衆寶所成極淸淨
꽃과 과실나무들이 우거져 섰고	華果樹林皆遍滿
샘과 못과 시냇물이 갖추 있는데.	泉流池沼悉具足
용맹하고 장부이신 관자재보살	勇猛丈夫觀自在
중생을 이익하려 거기 계시니.	爲利衆生住此山
너는 가서 모든 공덕 물어보아라.	汝應往問諸功德
그대에게 큰 방편을 일러주리라.	彼當示汝大方便[24]

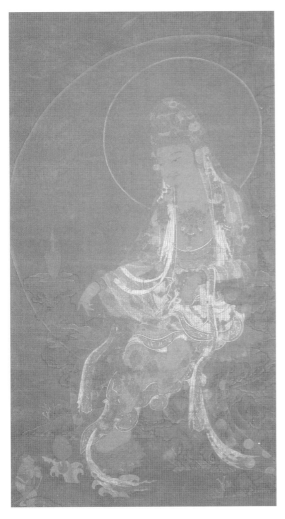

도 76
〈수월관음도〉, 고려, 14세기 전반,
일본 교토 다이토쿠지

이 게송은 60화엄에는 없고, 오로지 80화엄에만 있는 것으로서 수월관음을 이해하는 데에 도움이 된다. 이 게송을 따르면 보타락가산은 바다 위에 많은 성현이 거처하는 곳인데 온갖 보배로 이루어진 매우 청정한 곳이며, 꽃과 과일 수림이 우거져 샘과 못, 시냇물이 갖추어져 생명의 원천이 되는 이상적 장소를 지칭한다. 이곳에 용맹한 진리의 장부 관음보살이 중생을 이익되게 하기 위해 머물고 있으니 모든 진리를 청문토록 했다는 내용으로 구성되어 있다. 그런데 이곳에 있는 관음보살을 용맹한 장부로 표현한 것은 매우 흥미로운 일이다. 즉 뒤에서 언급하게 될 무위사 벽화 관음의 경우에도 건장한 장부의 체구로 표현되어서 바로 이『화엄경』의 내용과 일치하고 있다. 일반적으로 관음보살은 자비 위주의 보살로 알려져 있지만 관음보살을 장부로 표현하는『화엄경』의 내용은 곧 보살에게는 남녀의 성이 없는 것임을 단적으로 드러낸 것이라 하겠다.

다시『화엄경』에 의하면, 선재동자는 그 거사의 교시에 따라 관세음보살이 계신 곳에 이르러 바라보니 문득 서쪽 골짜기에 시냇물이 굽이쳐서 흐르고 수목은 우거져 있으며 부드러운 향풀이 오른쪽으로 쓸려서 땅에 깔렸는데, 관자재보살이 금강석 위에서 가부좌하고 앉았고, 한량없는 보살들도 보석 위에 앉아서 공경해 둘러 모셨으며, 관자재보살이 대자대비한 법을 말해 그들로 하여금 모든 중생을 거두어주고 계시었다고 했다.[25] 이 같은 모습은 모두 수월관음 도상의 배경이 되는 것이

24 『大方廣佛華嚴經』卷第68(『大正藏』10卷, p.366 下), 번역은『한글대장경』에 의함.
25 위와 같음.

지만 실제로 그림에서는 관음보살과 선재동자를 비롯해서 암굴이나 염주, 용왕과 청죽, 그리고 극락조라고도 하는 靑鳥 등의 모습으로 나타나는데 이러한 표현은 후대에 더욱 정비된 도상으로 볼 수 있다도 74-76.[26] 그러므로 이는 경설의 내용에 따라 형상화한 것이라 하겠다.

그런데 본 논문에서 살펴볼 무위사 벽화관음의 경우 위의 내용과는 많은 차이가 있다. 후불벽 배면에 그려진 관음보살은 토벽에 황토색을 칠한 후, 유려하고 간결한 필치로 그린 것으로, '白衣水月觀音' 또는 '楊柳白衣觀音'이라는 복합적 호칭으로 불려지기도 하나 기본은 '白衣觀音'이다.[27] 이 벽화는 현존하는 후불벽 배면의 觀音圖로서 가장 오래된 것이다.[28]

무위사의 백의관음은 방형으로 구획한 화면 상단 왼편에 큰 원을 그려서 보살의 신광을 삼고 있다. 굵고 활달한 필치로 묘사한 관음보살은 약간 오른쪽으로 치우친 측면상으로 당당한 체구를 과시하고 있으며, 시선은 아래쪽 왕생자를 향해 있는데 이목구비의 윤곽이 뚜렷해 시원스런 얼굴 모습을 유지하고 있다. 머리 위에 쓴 백의 자락이 오른쪽으로 펄럭이고, 백의에 살짝 가리워진 보관에는 화불이 묘사되었으며, 그 아래에는 가로로 주황과 노랑색의 구슬이 다섯 개 연이어 있다. 방형의 안면에는 미간 백호를 나타내었고, 눈은 반쯤 내려뜨고 있으며, 인중선 밑에 있는 콧수염은 八자 모양으로 근엄한데 커다란 귀와 함께 목에는 삼도가 뚜렷하다. 목과 가슴에 연꽃 형태의 영락을 두르고, 양팔은 구슬을 장식한 팔찌를 손목 부분에서 교차시켰으며, 왼손에는 寶甁, 오른손으로는 버들가지를 들고 있다.[29] 이러한 점은 이미 고려 불화에도 자주 등장하는 일반적 도상[30]도 77으로 이해되는데 살색

[26] 敦煌莫高窟 제17굴(藏經洞) 발견으로 알려진 天福八年(943) 천수천안관음보살에 등장하는 수월관음보살의 경우 연꽃, 청죽(3그루), 버들만 있으나, 唐末五代(9세기 말-10세기 전반)의 수월관음보살반가상에서는 연화, 竹, 棕櫚 등 남방 식물을 비롯하여 네 마리의 물오리를 등장시키고 있다. 『西域美術』 I(講談社, 1994)의 도 96-5 및 83-1 참조.

[27] 고려시대 惠永의 「白衣解」에는 관음의 禮文을 통하여 백의관음의 속성을 알게 하는 자세한 기록이 있다(『韓國佛敎全書』 6 참조).
또 최근 지정된 보물 명칭 역시 '무위사벽화백의관음'으로 되었다.

[28] 이러한 후불벽 배면에 관음을 그리는 방식은 후대에도 이어져 금산사 대적광전, 위봉사 보광명전, 여수 흥국사 대웅전, 내소사 대웅보전, 마곡사 대웅보전, 선운사 대웅전, 신흥사 대광명전 등에 그림이 전해지고 있다.

[29] 이러한 포즈를 취한 도상으로는 10세기 중반경에 조성한 것으로 알려진 杭州 煙霞洞 관음입상, 또는 蘇州 박물관 소장의 北宋 초기에 건립된 瑞光寺에서 발견된 觀音塑像이 참조된다. 이들은 모두 머리에 두건을 쓰고 두 손은 복부 앞에서 교차하는데 오른손은 염주를 쥔 것이 다르다. 潘亮文, 「白衣觀音についての一考察」, 『佛敎藝術』 231호(1997), p.116 참조.

[30] 일본 根津미술관 소장의 아미타삼존도의 백의관음, 또는 일본 松尾寺 소장 阿彌陀八大菩薩圖(1320년)를 비롯하여 誓願寺, 大和文華館, 샌프란시스코의 Asian Art Museum 소장의 아미타팔대

도 77
〈아미타팔대보살도〉, 고려, 1320년,
일본 나라 마츠오데라

앞가슴에 드리워진 주색 영락은 강렬한 이미지를 풍겨 장엄미를 돋보이게 한다. 백색 바탕에 묵선 몇 개로 처리한 백의 역시 강약을 잘 배분해 힘차고 유려하면서 활달하게 처리했다. 필선에서 그림을 그린 이의 득의에 찬 자신감을 엿볼 수 있으며, 장엄한 분위기는 당당한 관음의 동세에 간결한 조화를 얻어 매우 효과적으로 표현했다. 백의 아래에 영락과 함께 裙衣가 드러나 있는데 군의에 덮인 맨발이 성을 초월한 관음보살의 건장한 모습을 반영하고 있다도78, 79, 원색6.

바람에 휘날리는 백의와 앞가슴의 살색, 버들가지와 정병, 모두가 조화로운 분위기를 연출한다. 앞 벽면의 아미타후불도의 협시인 관음보살이 걸친 투명한 사라와는 달리, 불투명한 백의는 양 어깨를 감싸 팔까지 덮여 있으며, 가슴 아래쪽에서 띠를 형성해 양쪽으로 흘러내리면서 왼쪽으로 날리고 있다.

그림의 왼쪽 원상 밖에는 홍색의 구슬을 묘사했는데 이는 게송에 나오는 明珠로 짐작된다. 그리고 그림의 오른쪽 하단에는 수월관음 도상에서 볼 수 있는 선재동자 대신 노비구 형태의 인물이 등장해 특이하다. 몸을 숙이고 손을 벌려 경배하는 자세인데 벌어진 두 손을 모으면서 합장하는 자세에 얼굴은 관음을 향해 간절한 표정을 짓고 있다. 등 뒤에는 특이하게도 청조가 앉아 있어 게송의 내용을 반영하는 듯하다도80, 원색7. 이 벽화에서 흥미로운 것은 선재동자 대신 노비구로 표현되었다는 점, 그리고 보타락가 산에 있는 모습으로 표현하는 일반 관음 도상과 달리 바다 위에서 연잎을 타고 서 있는 모습, 그리고 노비구의 등 뒤에 청조를 등장시킨 점 등은 義相大師가 동해 관음굴에서 관세음보살을 친견했던 설화 내용을 형상화

보살도의 백의관음은 한결같이 오른손에 정병을 들고 있는 것이 정형으로 되었고, 드물게는 정병과 함께 왼손에 염주를 지니는 경우도 있는데 이들 도상은 무위사 벽화 벽의관음에 선행하는 도상이라 하겠다. 鄭于澤·菊竹淳一 책임편집, 『高麗時代의 佛畵』(시공사, 2000) 참조.

도 78
〈백의관음보살도〉, 1476년, 270×210cm,
보물 제1314호, 무위사 극락전 벽화

도 79
〈백의관음보살도〉 부분, 무위사 극락전 벽화

한 것으로 여겨진다.[31]

그리고 이들 洛山觀音의 도상적 배경이 되는 글로는 고려 『益莊記』와 『三國遺事』의 내용이 전해지는데 이해를 돕기 위해 이들을 옮겨보기로 하겠다.

먼저 고려 승려 益莊의 『익장기』를 인용한 『신증동국여지승람』의 기록은 다음과 같다.[32]

고려스님 益莊의 기문에, "襄州 동북쪽 降仙驛 남쪽 동리에 낙산사가 있다. 절 동쪽 두어 마장쯤 되는 큰 바닷가에 굴이 있는데, 높이는 1백 자 가량이고 크기는 곡식 1만 섬

[31] 이 문제에 대해서 관음의 住處인 Potalaka를 60華嚴에서는 光明山이라 번역했고, 80화엄에서 비로소 補陀洛伽山이라 했으므로 義相의 낙산 관음보살 친견설화는 후대의 윤색으로 보기도 한다. 그러나 의상 당시에는 80화엄이 유행하지 않았다거나, 설화가 후대에 윤색되었다 하여 설화 자체를 부정할 수는 없는 것이다. 왜냐하면 설화에 원용되는 용어는 결국 보편적 용어가 통용되는 것이므로 이는 마치 의상 창건인 洛山寺의 "洛山" 역시 80화엄의 용어라 하여 의상 창건을 부정할 수 없는 것과 같다. 나아가 이 설화의 내용을 담고 있는 현전하는 『三國遺事』의 간행(1512년)이 재간의 시기란 점도 참조된다.

[32] 『東文選』에서는 이 글귀의 뒤에 있는 시를 「洛山寺」라 題하고 釋益莊의 시에 넣고 있으나 잘못이고, 고려 庾資諒의 글이다.

144

도 80

〈백의관음보살도〉의 노비구, 무위사 극락전 벽화

도 81

〈백의관음보살도〉의 묵서 게찬, 무위사 극락전 벽화

을 신는 배라도 용납할 만하다. 그 밑에는 바닷물이 항상 드나들어서 측량할 수 없는 구렁이 되었는데, 세상에서는 觀音大士가 머물던 곳이라 한다. 굴 앞에서 오십 보쯤 되는 바다 복판에 돌이 있고, 돌 위에는 자리 한 닢을 펼 만한데 水面에 나왔다 잠겼다 한다. 옛적 신라 義相法師가 친히 (관음보살의) 성스러운 모습을 보고자 돌 위에서 展坐拜禮했다. 2·7일(14일)[33]이나 精勤했으나 오히려 볼 수 없었으므로, 바다에 몸을 던졌더니, 동해 용왕이 돌 위로 부축해 나왔다. 大聖이 곧 바로 굴 속에서 팔을 내밀어, 水精念珠를 주면서, '내 몸은 직접 볼 수 없다. 다만 굴 위를 따라서 두 대나무가 솟아난 곳에 가면, 그 곳이 나의 머리꼭지 위다.[34] 거기에다 佛殿을 짓고 像設을 安排하라.' 했다. 龍도 또한 如意珠와 옥을 바치는 것이었다. 대사는 구슬을 받고 그 말대로 가니 대나무 두 그루가 솟아 있었다. 그 곳에다 불전을 창건하고 용이 바친 옥으로써 불상을 만들어서 봉안하였는 바, 곧 이 절이다.

33 『新增東國輿地勝覽』의 번역본에서는 二七日을 27일이라 했으나 잘못이다. 즉 初七日, 二七日, 三七日 등으로 말하는 것이므로 二七日은 14일이 옳다.

34 두 대나무의 표현은 뒤의 『三國遺事』 낙산관음에서도 기록되어 있지만, 고려 수월관음이 雙竹의 표현을 특징으로 하는 것 역시 이곳 낙산관음의 설화에 연유한 것으로 보인다.

우리 태조께서 나라를 세우시고, 봄가을에 使者를 보내 사흘 동안 재를 실시하여 致誠하였고, 그 후에는 甲令에 적어서 恒規로 하였다. 그리고 수정염주와 여의주는 이 절에 보관해두어 보물로써 전하게 하였다. 癸丑年(1253년)에, 元나라 군사가 우리 강토에 마구 들어왔으므로 이 州는 설악산에다 성을 쌓아 守禦하였다. 성이 함락하자, 절 종이 수정염주와 여의주를 땅에 묻고 도망쳐 조정에 告하였다. 침입군이 물러간 후에 사람을 보내 가져다가 內殿에 간수하였다. 세상에 전해오기로는, '사람이 굴 앞에 와서 지성으로 배례하면 청조가 나타난다.' 하였다. 明宗 丁巳年(1197)에, 庾資諒이 兵馬使가 되어 시월에 굴 앞에 와서 분향 배례하였더니, 청조가 꽃을 물고 날아와서 幞頭 위에 떨어뜨린 일이 있었는데, 세상에서는 드문 일이라 한다." 하였다.

고려 유자량의 시에, "바다 벼랑 지극히 높은 곳, 그 가운데 洛迦峯이 있다. 큰 성인은 머물러도 머문 것이 아니고, 넓은 문은 봉해도 봉한 것이 아니다. 明珠는 내가 욕심하는 것 아니며, 청조는 이 사람이 만나는 것일세. 다만 원하노니, 큰 물결 위에서 친히 滿月 같은 모습 뵈옵는 것을."이라 하였다.[35]

이상의 내용 가운데 의상과 관계되는 부분은 『삼국유사』에도 기록되어 있어 서로 비교된다. 이 가운데 의상 부분만을 옮겨보면 다음과 같다.

옛날 의상법사가 비로소 당나라에서 돌아와 관음보살의 진신이 이 해변의 굴 안에 머문다고 듣고, 그로 말미암아 洛山이라 이름하였다. 대개 서역의 보타락가산은 이를 小白華라 하여, 곧 白衣大士의 진신이 머물러 있는 곳이므로 이를 빌어 이름하였던 것이다. (그는) 재계하기를 7일 만에 座具를 새벽 물 위에 띄웠더니 천룡팔부의 시종이 굴 속으로 그를 인도하였다. 공중을 향하여 참례하니 수정염주 한 꾸러미를 내어주므로 의상이 받아 물러나왔다. 동해의 용도 또 여의주 한 알을 바치므로 받들고 나왔다. 다시 7일을 재계하고 나서, 곧 관음의 진용을 보았더니 일러 말하기를 "자리 위의 산정에 한 쌍의 대나무가 솟아날 것이니, 그 땅에 불전을 지음이 마땅하리라." 하였다. 법사가 그 말을 듣고 굴을 나오니 과연 대나무가 땅에서 솟아나왔다. 이에 금당을 짓고 관음상을 빚어 만들어 모시니, 그 원만한 모습과 고운 자질은 엄연한 천생인 듯 하였다. 그 대나무는 도로 자취가 없어지니 그제야 이곳이 관음 진신의 주처임을 알았다. 이로 말미암아 그 절 이름을 洛山이라 하고, 법사는 받은 두 구슬을 聖殿에 모셔 두고 떠났다.[36]

35 『新增東國興地勝覽』第44卷, 襄陽都護府 佛宇條(민족문화추진회본), 이 가운데 일부는 수정번역했으나 게송은 그대로 두었다.

이상 두 기록은 서로 비슷해서 일치하는 점이 많은데, 이들 내용은 무위사 백의관음 벽화의 도상적 근거가 되는 것으로 보인다. 그리고 이 벽화의 도상에는 몇몇 특이한 점이 있는데, 그 중에서도 일반 수월관음 불화에 나타나는 선재동자를 대신해서 의상대사가 낙산 관음굴에서 관세음보살을 친견하는 장면으로 짐작되는 부분을 들 수 있다.[37] 또 다른 하나는 원상 밖에 홍색의 명주를 나타내었는데, 이는 위의 설화에 등장하는 여의주를 상징하는 특이한 형태라 하겠다.

따라서 이 그림의 우측에 기록된 묵서 계찬과 함께 원상 밖에 등장된 명주, 노비구와 그의 등에 등장된 청조 등은 일반 수월관음에서는 볼 수 없는 특이한 도상이다. 이곳에 등장하는 노비구가 의상의 동해 낙산관음의 친견 장면을 표현한 것이라 한다면, 이러한 도상은 어디에서도 볼 수 없는 특이한 형식이라 하겠다. 즉 한국 수월관음의 새로운 典型이 되는 것이므로 의의가 자못 크다. 따라서 그림의 특수한 도상은 낙산 관음설화의 한국적 전개라는 뜻에서도 의미가 있으므로 예술적 상징성 못지 않게 도상적 가치 역시 천명되어야 할 것이다.

그런데 이곳 무위사의 벽화 백의관음 오른편에는 앞서 언급한 바와 같이 유자량의 시구가 있으나, 이는 『동문선』이나 『신증동국여지승람』의 내용과는 다르게 묵서되었다. 이제 어느 쪽이 그 원형에 가까운지 고찰할 필요가 있다.

먼저 이들을 비교하면 다음과 같다도81.

〈無爲寺 벽화의 墨書〉	〈『東文選』 및 『新增東國輿地勝覽』〉
海岸孤絶處	海崖孤絶處
中有洛迦峰	中有洛迦峰
大聖住不住	大聖住無住
普門逢不逢	普門封不封
明珠非我欲	明珠非我欲
靑鳥是人逢	靑鳥是人逢
但願蒼波上	但願洪波上
親瞻滿月容	親瞻滿月容

* 밑줄은 필자표시

이상 게송에서 벽화 묵서를 따르면, 다음과 같이 풀이할 수 있다.

36 『三國遺事』 卷3, 洛山二大聖 觀音正趣調信條.

바닷가 높은 버랑 아득한 곳

그 가운데 낙가봉이 있으니,

대성은 머물러도 머문 것이 아니고

보문은 만나도 만남이 없네.

명주는 나의 바라는 바 아니지만

청조와 이 사람은 상봉하였네.

오직 바라옵건대 푸른 물결 위에서

친히 만월 같은 모습 뵈옵게 하옵소서.

　　먼저 이 게송은 네 부분으로 구성되었는데 첫 2구는 장소, 다음 2구는 관음의 속성, 셋째 2구는 작자의 체험, 그리고 마지막 2구는 發願이라 하겠다. 이 가운데 '海岸'과 '海崖'는 같은 내용이나 다르게 기록되었다. '大聖住不住' 또는 '大聖住無住' 역시 같은 의미인데, 이는 결국 불보살은 일체에 집착이 없고 걸림이 없다는 것이다. 이는 '마땅히 머무는 바 없이 그 마음을 낸다(應無所住而生其心)'는 『금강경』의 도리를 연상케 한다. 그것은 장소나 조건이나 또는 집착함이 없이 마음을 쓴다는 禪的 동기를 제공하고 있는 것이므로 여래의 자비의 상징이 된 大聖,[38] 곧 관음보살은 住不住, 이에 상응해 普門 역시 逢不逢이라 한 것으로 보인다.

　　문제는 이 게송 가운데 '大聖住不住'에 대한 '普門逢不逢'과 '大聖住無住'에 대한 '普門封不封'에 관한 것이다. 전자는 大聖, 곧 관음의 住에 대한 對句로서 逢을 나타낸 것이고, 후자는 이와 조금 다른 각도에서 普門의 封에 대한 대구이다. 그러므로 후자는 보문 자체의 역학적 기능에 치우친 것이라면, 보문 자체가 관음의 普門示現[39]을 나타내므로 대성의 대구는 곧 보문이 된다. 즉 대성과 보문은 동격이고,[40] 대성의 住에 대한 상대 개념인 逢에 귀결하는 것으로 보아야 할 것이다.

[37] 위의 『益莊記』에 따라 靑鳥가 꽃을 물고 와서 유자량의 幞頭 위에 떨어뜨렸다는 것과 그림에 나타난 등 뒤 청조의 등장 등으로 이를 유자량 자신으로 볼 수도 있을 것이다. 그러나 선재동자 대신 등장한 인물은 比丘形이므로 유자량 자신이라고 보기도 어려우므로, 낙산관음 설화의 주인공 義相으로 보는 것이 무난하리라 본다. 의상은 白花道場發願文이나 '不背西向'했던 그의 서방정토관을 보더라도 충분히 납득되는 바이다.

[38] 『국역동국이상국집』 III, p.315. 낙산사 관음보살상 복장수보문송(洛山觀音腹藏修補文幷頌)에서는 大聖은 석가여래를 가리킨다고 했으나 잘못이다. 앞의 『益莊記』에서도 관음을 大聖이라 했다.

[39] 華嚴宗의 교학적 입장에서는 우주의 모든 사물은 제각기 그 한 법에 一切法을 포섭한다고 한다(一微塵中含十方). 따라서 一門이 一切門을 攝한 것으로 본다. 특히 『法華經』 28品 가운데 第25品 「觀世音菩薩普門品」에는 耳根圓通하여 普門示現하는 관음보살이 중생의 온갖 재난을 잘 구제하고 소원을 이루게 하며, 또 32應身을 나타내어 根機에 알맞은 법문을 하여 제도한다고 했다.

이러한 사실은 뒤에 언급한 의상법사의 觀音親見 고사에서 "大聖이 곧 바로 굴속에서 팔을 내밀어, 水精念珠를 주면서, '내 몸은 직접 볼 수 없다. 다만 굴 위를 따라서 두 대나무가 솟아난 곳에 가면, 그 곳이 나의 머리꼭지 위다. 거기에다 불전을 짓고 像設을 安排하라.'"했던 것에서도 납득된다. 의상에게 일러주었던 이 말은 『금강경』에서 말하는 "어떤 모양으로써 여래를 보려고 하거나 음성으로써 구한다면, 이 사람은 邪道를 행하는 것이요 결국 여래를 볼 수 없다(若以色見我 以音聲求我 是人行邪道 不能見如來)."고 한 내용과 맥락을 같이하는 것으로 판단된다. 그러므로 '大聖住不住하고 普門逢不逢' 한다고 기록한 것으로 보인다. 따라서 住의 개념이 이미 만남을 전제로 한다고 할 때, 단순히 住의 대구로서의 封은 어딘지 어색하다. 그렇다면 이들 간의 진의는 다분히 전자인 벽화 게송 쪽으로 치우친다고 할 것이다. 물론 견해에 따라서는 후자의 글귀도 전혀 무시할 수는 없지만 일단 여기에서는 대성과 보문을 동격의 觀音大聖으로 보고서 그 대구로 풀이했다.

그런데 어떻게 『동문선』 및 『신증동국여지승람』과 벽화의 묵서 게찬이 다르게 기록된 것일까. 이에 대해서는 먼저 그 선후 관계에서부터 접근하는 것이 좋으리라 본다. 무위사 벽화의 경우 묵서 화기에 따라 1476년에 조성했다고 보는 데 비해『동문선』은 1478년(성종 9)에, 『신증동국여지승람』은 1530년(중종 25)에 간행했다. 유자량이 게찬을 지은 명종 丁巳, 즉 1197년 이후 이 게송이 전래되다가 벽화가 완성되는 1476년경 벽화에 묵서했고, 또 그 후『동문선』 또는『신증동국여지승람』에 등재된 것이 분명해진다. 이렇게 본다면 무위사 벽화 관음보살의 게찬은 이들 문헌에 실리기 전에 달리 전해지던 것을 벽화의 완성과 함께 묵서한 것인데 그 차이점에 대해서는 단정적으로 말하기 어려운 상황이다.

IV. 맺음말

이상의 고찰에서 무위사의 벽화는 1476년 벽화를 완성한 2년 후 1478년에 불상을 조성하고 회향법회와 함께 안거를 실시하는 등 조선 초기 이 일대에 성행했던 佛事와 유관할 것으로 판단되었다. 이는 효령대군 등 왕실 인사가 주도했을 것으로

40 『三國遺事』 卷3, 洛山二大聖 觀音正趣調信條에 洛山二大聖이라 한 것이라든지, 다음에 인용되는 익장기의 "大聖이 곧 바로 굴속에서 팔을 내밀어…"에서 大聖은 관음을 지칭하고 있다.

추정되는 國行水陸社 역시 비중이 컸을 것이다. 그러나 무위사 극락전의 건립을 종도리 장혀에 기록된 묵서에 따라 1430년으로 보면, 불전의 완성 후 약 반세기 가까이 불화나 불상 등 예배상에 대해서는 밝힐 수 없는 점이 아쉽다. 물론 어떠한 형태로든지 대체 존상이 있었겠지만 건물의 완성에서 벽화 등 존상의 등장까지가 기록상으로는 여전히 공백이다.

벽화의 묵서 화기는 필사 순서에 따라 정리해 재독한 결과 화원은 3명이었으며, 그 가운데 책임자로 보이는 해련 등 화원 2명이 대선사의 지위에 있었던 점은 이 시대 불화 이해에 시사하는 바가 크다. 즉 당시 왕실 등 상류층의 비호 아래 진행된 무위사 중창 불사에 대선사의 지위로 최상의 기량을 발휘했던 해련과 善義 등 화원에 대해서도 새롭게 주목해야 할 것이다.

다음으로 도상의 문제에 있어서도 『화엄경』의 「입법계품」, 또는 『법화경』의 「관세음보살보문품」에 근거한 이른바 수월관음의 모습은 백의관음에 바탕을 두고 있으며, 이는 돈황의 자료를 의지하더라도 10세기경에는 보편적으로 유행했을 것이다. 다만 본고에서 문제삼았던 무위사 벽화 백의관음은 도상의 내용이 일반적인 수월관음과 크게 다를 바 없으나 암굴을 배경으로 쌍죽이 등장하는 고려 수월관음의 도상적 특징과는 현저한 차이가 있었다.

「입법계품」의 주제가 되는 선재동자 대신 노비구를 배치한 것은 의상법사의 낙산관음 설화를 형상화한 것으로 볼 수 있는데, 그것은 도상적 특징에서 잘 나타나고 있다. 특히 원상 밖 명주의 독자적 표현이나 노비구의 등에 표현된 청조 등은 다른 곳에서 볼 수 없는 특이한 도상이다. 즉 합장하고 있는 노비구의 모습을 의상으로 비견하는 것은 이 벽화가 지닌 남다른 특징으로 이해된다. 따라서 여기에 등장하는 노비구가 의상의 동해 낙산관음의 친견 장면을 표현한 것이라면, 이 그림은 일반적인 수월관음과 다른 한국 수월관음의 새로운 전형이 되는 것이며 그 의의가 자못 크다고 할 수 있다.

또한 벽화의 우측에 묵서된 고려 유자량의 시는 도상 이해에 많은 도움을 제공했다. 그러나 현장 벽화의 묵서 게찬과 『신증동국여지승람』 등 기록의 차이에 대해서는 선후관계의 해명에 그쳤으며, 게송의 원형에 대해서는 벽화의 묵서 쪽에 무게를 두었다. 그것은 '大聖'이나 '普門'이 모두 관음과 관계된 불교 용어이므로 보문을 '넓은 문' 등으로 해석하는 오류는 지양해야 하기 때문이다.

2. 直指寺 대웅전 三世佛畫의 도상

I. 머리말

불교 교의를 바탕으로 하는 불교회화는 그 교의 못지 않게 귀중한 도상적 의미를 지닌다. 그러나 시대의 변천과 신앙의 요청에 따라 도상의 내용이 복합적으로 전개되어 자칫 본래의 의미가 잘못 전달되거나 난해함을 면치 못하는 경우가 종종 있다.

이러한 경우의 대표적 예가 이른바 三世佛 幀畫의 구도적 내용이다. 필자는 그간 이들 삼세불 탱화의 복합적 도상이 지닌 난해성에 관심을 가지고 연구를 지속해 왔다. 아직 완전하지는 않지만 다소간의 개념적 해석과 도상의 내용을 구명할 수 있어 이에 대해 밝히고자 한다.

이들 삼세불화 가운데서도 국가지정 문화재로서 보호되고 있는 경북 금릉군 대항면 雲水里 直指寺 대웅전의 後佛幀은 일찍부터 주목받았다.[1] 이 불화의 문화재 지정 심의에서 공식명칭은 '直指寺大雄殿 三尊後佛幀'(보물 제670호)이었지만 엄밀한 의미에서 이는 三世佛幀, 즉 釋迦・藥師・阿彌陀佛이 主宰하는 三世界의 내용을 圖說化한 복합적 불화다. 그러므로 본 논문에서는 이를 '三世畫'로 칭하기로 하겠다. 이들 3폭의 그림 가운데 중앙의 靈山會는 세로 644cm, 가로 298cm이며, 좌우 藥師會와 彌陀會는 각기 세로 644cm, 가로 238cm의 대형 불화다. 畫記에 따르면 1744년(영조 20)에 제작되었으며 보존 상태나 그림의 품격도 뛰어난 편이다.

이들 3폭의 불화는 각기 독자적 성격을 지니고 있으면서 대웅전 내에 하나의 세트로 봉안된 것이므로 그림의 불보살과 권속들은 경우에 따라 이중으로 겹치기도 하고, 또는 생략되어 별개의 구도를 형성하기도 했다. 그러므로 도상은 자연히 난해함을 면치 못하게 된다. 즉 사천왕만 해도 3폭의 그림에 4구를 배치하기는 매

1 洪潤植, 「直指寺 大雄殿 三尊佛 後佛 幀畫」, 『文化財』(10권 10호, 1980) 및 張忠植, 『直指寺』 本寺 篇(직지사, 1994), pp.122-234 참조.

우 어려우므로 도상 제작에 상당히 고심했다고 생각된다.

이 탱화는 제작 연대뿐 아니라 도상적 특징을 비롯한 불화의 양식에서도 조선시대 후기 삼세불화를 대표할 만한 수작이며, 풍부한 화기는 새로운 자료를 제공하고 있어 주목된다. 또한 이는 삼세불화의 도상을 이해하기 위한 기준작으로 삼을 수 있을 것이며, 나아가 교리적 배경의 접근에도 귀중한 자료를 제공한다.

따라서 이 탱화의 도상을 이해하기 위해 먼저 삼세불화의 개념적 해석을 고찰하고, 이에 따른 도상적 설명과 함께 그간의 오류를 바로 잡을 것이다. 또한 우두머리 畵員의 別稱, 제작 연대와 제작자, 그리고 구도적 특징을 밝힘으로써 직지사 삼세불화의 성격과 내용을 구명하고자 한다.

II. 삼세불화의 개념

조선시대 후기에 유행한 가장 대표적 불상은 釋迦·藥師·彌陀의 三佛로서 이들은 모두 대웅전 佛壇의 중앙에 나란히 봉안된다. 일반적으로 三尊佛이라면 중앙의 여래상을 중심으로 左右脇侍의 보살상을 배치하는 것이 원칙이지만 이 경우는 3존 모두 여래상인 점이 특이하다. 이들 3像은 각기 협시보살이 있지만 대체로 협시의 보살은 생략된 채 각기 후불탱화로 대신하고 있다.

따라서 이들은 대웅전, 또는 大雄寶殿 내의 석가·약사·미타 3상의 後壁을 장식하고 있으므로 후불탱화라고는 하나 그 성격상 각각 독자적 3존의 단위가 되는 독특한 불상이자 불화이다.[2] 그러므로 엄밀한 의미에서는 이들 석가·약사·미타의 3상은 협시적 성격이 아니며, 편의상 그 단위를 三尊의 명칭 아래 두었을 뿐 본질적으로는 각기 다른 불상이므로 불화의 내용 역시 별개의 圖說로 전개될 수밖에 없다. 다시 말하면 석가모니는 대웅전의 주존임에 비해 좌측의 약사여래는 중생의 治病과 연관된 현세이익적 부처라 할 것이며, 아미타여래는 정토왕생을 으뜸으로 하는 내세적 신앙을 지닌 부처라 하겠다. 그러므로 삼세불화는 1폭에 모두 그리기도 하고, 또는 3폭에 각기 독자적으로 나타내기도 한다.

2 엄밀한 의미에서의 三尊이란 1佛 2菩薩을 뜻한다. 그러므로 석가삼존의 경우는 文殊·普賢보살, 약사삼존은 日光·月光보살, 아미타삼존은 觀音·大勢至보살이나 석가주존의 경우 과거불로 提華羯羅보살과 미래불로 彌勒보살이 등장하기도 하며, 그외 여래상의 경우 釋迦 三身佛을 뜻하기도 한다.

여기서 '三世佛'이란 3세계의 主佛, 즉 娑婆世界의 석가모니, 東方滿月世界의 藥師琉璃光佛, 西方極樂世界의 아미타불을 지칭한다. 따라서 이 세계의 주존불과 대표적 협시보살을 포함해 탱화에서 말하는 전통적 용어로는 三世如來六光菩薩이라 한다. 아마 六光菩薩이란 삼세여래의 협시가 되는 석가모니의 문수·보현, 약사여래의 일광·월광, 아미타불의 관음·대세지보살을 지칭하는 것으로 생각된다. 그러므로 이들 삼세불화는 삼세여래와 육광보살을 중심으로 한 주변 권속들로 구성되는 것이다.

먼저 석가불의 경우 석가모니가 주재하는 사바세계의 대표적 會上은 그 설법처인 靈山會上이므로 그림에서는 자연히 영산회상의 설법 장면이 도설화될 수밖에 없다. 그러므로 화기에서도 이 그림을 "靈山會"라 했음은 익히 아는 바이다. 영산회는 본존 석가모니와 常隨大衆을 표현한 법회 장면을 나타낸 것이므로 중앙의 석가모니를 위시해 십대제자와 諸大菩薩衆, 梵天·帝釋, 四方佛(他方佛), 龍王·龍女, 八部衆, 仁王 등으로 구성된다. 그러나 이들은 석가모니 설법회상을 장엄하는 권속들이지만 그림의 구도나 성격에 따라 가감되어 표현되기 때문에 이를 이해하기가 매우 어렵다. 다시 말해 제자상의 경우 가섭·아난의 2대 제자를 비롯해 4대 제자, 8대 제자, 또는 10대 제자를 등장시키기도 하므로 그 명칭의 구사가 용이하지 않다는 뜻이다. 보살상 역시 문수·보현의 양대 보살을 비롯해 8대 보살 또는 10대 보살을 등장시키기도 하고 타방불과 팔부중 역시 구도에 따라 가감하며, 天童·天女, 용왕·용녀와 인왕을 좌우대칭으로 具存하는 것이 일반적이다.

이들 가운데 타방불은 글자 그대로 타방세계의 부처로서 불경에서는 法界內의 무수한 불보살의 실재를 설하는데 그 가운데 자주 등장하는 불상은 7여래, 5여래, 4여래, 또는 2여래 등이다. 이들은 일반적으로 化佛이라고도 하나 석가모니 설법회상에 출현하는 일종의 證明佛의 성격을 지닌다. 즉 『法華經』의 「見寶塔品」에 등장하는 석가모니 설법에 대한 多寶如來 증명 장면과 같은 예라 할 것이다. 또한 이들 가운데 팔부중은 사천왕의 副將[3]이 되기도 한다. 즉 수많은 신장상은 이후 華嚴의 세계에서 등장하는 삼라만상 일체의 의인화 과정으로 봐도 좋을 것이다. 그러므로 아미타후불탱의 배후에는 서방정토 극락세계가 있고 약사여래후불탱의 배후에는 동방만월세계의 장엄을 전제로 하고 있는 것과 마찬가지로 영산회의 배경에는 석가모니의 佛身觀을 반영하는 淸淨法身佛로서의 비로자나와 圓滿報身佛로서의 노

3 『法華經戒環解』第一卷에 따르면 持國天: 乾闥婆·富單那, 增長天: 薜荔多·鳩槃茶, 廣目天: 毒龍·毘舍闍, 多聞天: 羅刹·夜叉라 하고, 仁王護國般若經疏에는 持國天: 乾闥婆·毘舍闍, 增長天: 鳩槃茶·薜荔多, 廣目天: 龍·富單那, 多聞天: 夜叉·羅刹을 거느린다 하여 兩經이 持國天 가운데 富單那와 毘舍闍가 혼용되고 있음을 볼 수 있다.

사나의 존재를 상정하고 있다.

다음으로 동방만월세계란 藥師淨土의 상징으로 이 세계의 교주 약사유리광불은 일명 大醫王佛이라고도 한다. 사실상 약사신앙은 약사정토 신앙이라기보다는 중생의 病苦에 대한 치유나 치병에 근거한 현세이익적 신앙으로 전개된다. 따라서 약사불의 예경에도 '消災', '息災'를 말하고 歌詠에도 "十二大願으로 群機를 접하여 한 조각 悲心도 빠뜨림 없어라, 범부는 顚倒로 病根 깊으니 藥師佛 아니면 고칠 수 없으리."[4]라 했다. 즉 이 부처님은 과거에 十二大願을 발해 이를 성취했으므로 12대원을 체달한 十二善神, 즉 藥師十二神將을 거느린다. 그러므로 이들 12신장은 약사여래의 협시인 일광 · 월광보살을 비롯한 제대보살 및 聲聞弟子들과 함께 등장하기도 한다. 그리고 타방불과 함께 해와 달을 상징하는 日宮天子 · 月宮天子, 天童 · 天女, 그리고 사천왕과 인왕 등이 등장하는 것은 석가모니의 영산회와 대동소이하다. 즉 만월세계를 장엄하는 특징적 불보살과 권속들을 지닌다 하겠다.

끝으로 서방정토 극락세계는 널리 알려진 바와 같이 아미타불의 발원이 실현된 이상세계다. 즉 아미타불이 과거 法藏比丘로서 수행시에 發한 48願을 성취함으로써 이 세계는 괴로움이 없고 자유롭고 안락하며, 이곳에 태어난 중생은 기필코 성불하는 것으로 되어 있다. 즉 아미타경에는 석가모니가 舍利弗을 상대로 극락세계의 온갖 장엄을 표현하는데 이곳 彌陀會 탱화의 모습은 미타경에 등장하는 제대보살과 聲聞弟子, 梵釋四王 등 여러 天部衆의 묘사로 구성된다.

따라서 삼세불 탱화는 三世界의 교리를 배경으로 하고 있다. 그러므로 이 같은 내용이 실제의 그림에 그대로 도설화될 수밖에 없다.

III. 도상의 내용

직지사 대웅전 삼세불 도상의 내용을 이해하기 위해서는 이들 불화와 배치도의 내용을 비교할 필요가 있다.

4 『釋門儀範』上(法輪社, 1931), p.55, "十二大願接群機 一片悲心無空缺 凡夫顚倒病根深 不遇藥師罪難滅".

1. 영산회

먼저 대웅전의 중앙에 위치한 〈靈山會上圖〉도82, 원색8는 그림도면11으로 살필 수 있다.

이 그림은 중앙의 높은 연화대 위에 右肩偏袒의 법의를 걸치고 降魔觸地 수인에 결가부좌한 석가여래를 중심으로 영산회상의 불보살을 표현했다. 본존불의 법의는 고려 불화에 나타나던 둥근 圓紋을 나타냄으로써 가사가 지닌 육중함을 배제했고, 頭光과 함께 擧身光의 身光을 나타냈는데 두광의 外緣 안이 녹색임에 비해 신광은 오색광명을 波狀形으로 나타냈다. 미간 白毫에서는 가느다란 직선으로 표현한 광명이 좌우 사방으로 뻗었고 頂上肉髻相의 정수리에서도 오색광명이 상부로 뻗어올라 끝없이 퍼지는 형상을 나타내었다. 이는 미간의 백호광으로 十方世界를 비추는 경전의 내용을 나타낸 것으로 보인다.

철저한 좌우대칭의 구도를 이루는 것은 일반 불화와 다를 바 없으나 편의상 아랫부분 좌우 협시보살상에서부터 左홀수 右짝수의 순으로 설명하겠다.

보살상은 본존불의 연화대좌 아래에서 뒤쪽으로 지그재그로 배치했으나 거의 일렬에 가깝게 좌우 5위씩 10대보살을 등장시켰다. 아래쪽 전방의 좌우 협시는 제화갈라보살(①)과 미륵보살(②)로서 이들은 각기 만개한 연꽃을 들고 있다. 그 뒤쪽의 좌우 협시는 관음(③)과 대세지(④)로서 이는 관음의 화관에 나타난 아미타의 화불로 알 수 있다. 다시 뒤쪽의 좌우 협시는 문수보살(⑤)과 보현보살(⑥)로 짐작되는데 이는 문수보살이 如意를 들고 있음에 비해 보현보살은 아직 피지 않은 연봉을 持物로 하고 있기 때문이다. 그러나 그 뒤쪽의 협시보살(⑦·⑧, ⑨·⑩)에 대해서는 명칭을 단정하기 어려우나 『법화경』에 나오는 諸大菩薩로 짐작된다.[5]

이들 10대 보살 뒤쪽 좌우에는 大梵天(⑪)과 帝釋天(⑫)을 배치했고 다시 본존 좌우에는 가섭(⑬) 아난(⑭)의 제자상을 배치했는데 그 뒤쪽의 (⑮-㉒)까지의 10대 제자 가운데 8대 제자는 이름을 지적하기 곤란하다. 물론 얼굴 모습에 따라 어느 정도까지는 추정할 수 있겠지만 자칫 혼란을 가져올 수 있기에 생략키로 하겠다.

다음으로 본존불 바로 뒤쪽에는 4구의 여래상을 정방형으로 배치했는데 이는 타방불로서의 사방불(㉓-㉖)[6]로 짐작된다. 그리고 후방 좌우에 천동(㉗·㉘), 천

5 『妙法蓮華經卷』 卷第一(『大正藏』 9卷, p.2 上) 및 『添品妙法蓮華經』 卷第一(『大正藏』 9卷, p.265 上)에서는 각각 文殊 등 18대보살을 열거했고, 『正法華經卷』 第1(『大正藏』 9卷, p.63 上·中)에서는 24대보살을 열거했다.

도 82

〈영산회상도〉, 1744년, 마본에 채색, 644×298cm, 보물 670호, 직지사 대웅전

① 제화갈라보살
② 미륵보살
③ 관음보살
④ 대세지보살
⑤ 문수보살 10대보살
⑥ 보현보살
⑦
⑧
⑨
⑩
⑪ 대범천왕
⑫ 제석천왕
⑬ 가섭존자
⑭ 아난존자
⑮
⑯
⑰
⑱ 10대제자
⑲
⑳
㉑
㉒
㉓
㉔
㉕ 사방불
㉖
㉗ 천동
㉘
㉙ 천녀
㉚
㉛ 용왕
㉜ 용녀
㉝
㉞
㉟ 팔부중(6위)
㊱
㊲
㊳
㊴ 증장천
㊵ 광목천

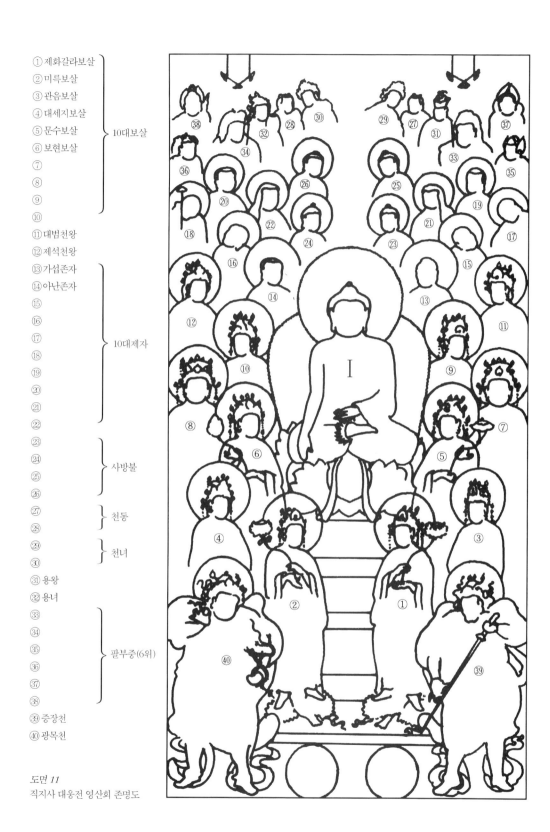

도면 11
직지사 대웅전 영산회 존명도

녀(㉙ · ㉚)를 배치했고, 그 옆 좌우에는 용왕(㉛)과 용녀(㉜)를 등장시켰다. 그리고 그 좌우에 매우 인상적인 모습을 한 6구(㉝ · ㉞, ㉟ · ㊱, ㊲ · ㊳)의 인물은 팔부중으로서 6구만 나타낸 것으로 보인다.

그리고 제일 아래쪽 좌우에 크게 묘사된 2구의 천왕은 사천왕 가운데 增長天(㊴)과 廣目天(㊵)으로 판단된다. 아마도 이 그림이 독립된 영산회를 나타낸 것이라면 반드시 4구의 사천왕을 나타내야 하지만 3폭의 삼세불 가운데 중앙의 그림에만 2구 표현한 것이 특이하다. 사천왕의 형태와 명칭은 경전에 따라 약간의 차이가 있고, 조각상의 경우 지물만으로 명칭을 확정하기란 곤란하지만 조선시대 불화에는 거의 일정하게 나타나고 있다. 신라시대에 토함산 석굴암의 사천왕 부조상이 그 대표적 예라 하겠으나 이후에 전개된 불화의 경우와는 배치와 형태가 다르다.[7]

이들 가운데 부처의 왼쪽 천왕은 섬세하고 아름다운 갑옷에 지물로 칼을 들고 있다. 조선시대 불화에 나타난 도상을 참고하면 칼을 지닌 이 천왕은 남방 증장천이 분명할 것이며, 이와 상대되는 부처의 오른쪽의 천왕은 왼손에 용을, 오른손에 여의주를 들고 있으므로 서방 광목천이 확실하다.[8] 다만 3폭의 그림에서는 천왕의 방위를 설정하기가 다소 곤란하지만 일단 이들 두 천왕은 지물에 의해 남 · 서 천왕으로 설정할 수 있겠다. 이렇게 조선시대 불화에는 거의 고정된 도상의 내용으로 나타나는 반면 일부 경전에는 서방과 북방천왕의 지물을 羂索과 寶叉(작살)라고 하므로 혼란스럽다.[9] 그런데 언제부터인가 서방천왕의 견삭은 용으로, 북방천왕의 보차는 寶塔이 중심이 되어 오늘날과 같이 고정된 것으로 생각되고 있다. 그러나 실은 보차나 견삭이 생략되고 보탑이나 용(여의주)만 執持하는 것으로 되었을 뿐이지 화엄의 104위 神衆에는 이 같은 요소가 모두 있는 것으로 판단된다. 뒤의 彌陀會圖에 나타난 북방천왕의 경우 보차와 보탑을 함께 지니고 있으며, 또한 104위 擧目의 中壇禮敬 가운데 "奉請西方護世爲大龍主廣目天王"[10]이라 했기 때문이다. 즉 북방

6 본래 四方四佛은 中心 개념을 포함한 五方佛 신앙에 기인한 것인데 경전에 따라 차이가 있지만 일반적으로 중앙의 毘盧遮那를 위시하여 東方 香積世界의 阿閦佛, 西方 極樂世界의 阿彌陀佛, 南方 歡喜世界의 寶生佛, 北方 蓮華藏世界의 微妙성佛을 들고 있다.

7 석굴암과 조선시대 불화에 나타난 사천왕의 배치는 다음과 같이 정리할 수 있다.

석굴암		조선시대 불화	
서방 광목천 (칼)	북방 다문천 (탑)	북방 다문천 (탑)	동방 지국천 (비파)
남방 증장천 (칼)	동방 지국천 (칼)	서방 광목천 (용)	남방 증장천 (칼)

8 洪潤植, 「直指寺 大雄殿 三尊佛 後佛 幀畵」, p.6에서는 增長天과 多聞天이라 했으나 이 천왕은 칼과 용을 持物로 하고 있으므로 증장천과 광목천이지 다문천일 수는 없다.

9 『藥師七佛本願功德經』(『大正藏』 19卷, p.47 上) "東方持國天王 其身白色持琵琶 …, 南方增長天王 其身靑色執寶劍 …, 西方廣目天王 其身紅色執羂索 …, 北方多聞天王 其身綠色執寶叉".

천왕이 보탑을 지니는 것은 이후 사천왕 도상의 기준이 되었고, 앞서 말한 팔부중 가운데 대표적 부장을 열거하면서도 서방의 護世天王은 大龍主인 광목천왕이라 한 것에서 이해될 수 있다.

2. 약사회

〈藥師會圖〉역시 도판도83과 도면도면12을 통해 살펴본다면 도상이 영산회의 석가모니 후불탱과 거의 같음을 알 수 있다.

먼저 중앙의 주존 약사불은 약합은 지니고 있으나 영산회와 마찬가지로 높은 연화대좌 위에 결가부좌했다. 두광과 신광의 형태도 동일하나 법의를 양 어깨에 걸친 통견이며, 미간의 白毫光明은 없고 정상육계상의 광명만이 석가후불탱과 마찬가지로 위로 피어오르고 있다.

먼저 협시부터 살펴보면 철저한 좌우대칭으로 구성되었다. 영산회에서와 마찬가지로 중심의 양대 보살을 연화대 전방 아래쪽에 좌우로 배치했는데 이는 곧 일광보살(①)과 월광보살(②)이다. 머리 위에는 각기 日, 月의 마크를 지니고 있으므로 이들 양대 보살임이 분명하고, 그 좌우와 후방에는 6위의 보살을 등장시켜 모두 8대 보살을 형성했는데 일광 · 월광보살 좌우의 보살은 문수(③) · 보현(④)으로 보이며, 그 뒤쪽에는 관음(⑤)과 대세지(⑥)보살로 판단된다. 그러나 그 뒤쪽의 좌우 보살(⑦ · ⑧)의 명칭은 단정하기 어렵다.

보살상의 뒤쪽에는 범천(⑨) · 제석(⑩)을 좌우로 배치했고 약사여래의 주변에는 가섭(⑪) · 아난(⑫) 등 12聲聞(⑪-⑳)을 등장시켰으며, 본존 약사여래 뒤쪽 좌우에는 2구의 타방불(㉓ · ㉔)을 배치했으며, 다시 그 외곽으로 좌우에 6구씩 12신장(㉕-㊱)을 두었다. 이 신장상 역시 일일이 명칭을 열거하기 곤란하나, 다만 이들은 경전에 十二藥叉大將으로 그 명칭과 지물을 기록하고 있어 참조된다.[11]

타방불의 뒤쪽으로는 일궁천자(㊲)와 월궁천자(㊳)가 있고, 그 뒤쪽에는 천동

10 『釋門儀範』上(法輪社, 1931), p.61.
11 『藥師本願功德經儀軌供養法』(『大正藏』19卷, p.47 上 · 中)에 따르면 "藥叉大將宮毘羅 其身黃色執寶杵, 藥叉大將跛折羅 其身白色執寶劍, 藥叉大將迷企羅 其身黃色執寶棒, 藥叉大將安底羅 其身綠色執寶鎚, 藥叉大將頞儞羅 其身紅色執寶叉, 藥叉大將珊底羅 其身煙色執寶劍, 藥叉大將因陀羅 其身紅色執寶棍, 藥叉大將波夷羅 其身紅色執寶鎚, 藥叉大將摩虎羅 其身白色執寶斧, 藥叉大將眞達羅 其身黃色執羂索, 藥叉大將招住羅 其身靑色執寶鎚, 藥叉大將毘羯羅 其身紅色執寶輪"이라 했다.

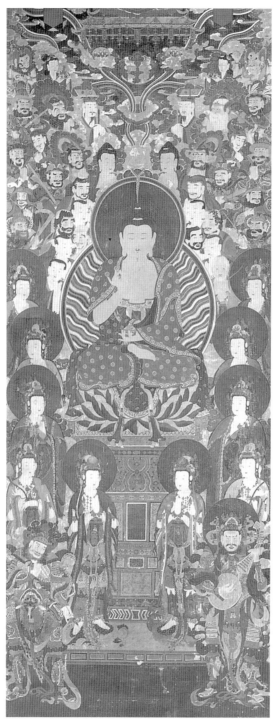

도 83

〈약사회도〉, 1744년, 마본에 채색, 644×238cm, 보물 670호, 직지사 대웅전

① 일광보살 ┐
② 월광보살 │
③ 문수보살 │
④ 보현보살 ├ 8대보살
⑤ 관음보살 │
⑥ 대세지보살 │
⑦ │
⑧ ┘
⑨ 대범천왕
⑩ 제석천왕
⑪ 가섭존자 ┐
⑫ 아난존자 │
⑬ │
⑭ │
⑮ │
⑯ │
⑰ ├ 12성문
⑱ │
⑲ │
⑳ │
㉑ │
㉒ ┘
㉓ ┐ 타방불
㉔ ┘
㉕ ┐
㉖ │
㉗ │
㉘ │
㉙ │
㉚ │
㉛ ├ 12신장
㉜ │
㉝ │
㉞ │
㉟ │
㊱ ┘
㊲ 일궁천자
㊳ 월궁천자
㊴ 천동
㊵ 천녀
㊶ ┐ 인왕
㊷ ┘
㊸ ┐
㊹ │
㊺ ├ 팔부중(4위)
㊻ │
㊼ ┘
㊽ 지국천
㊾

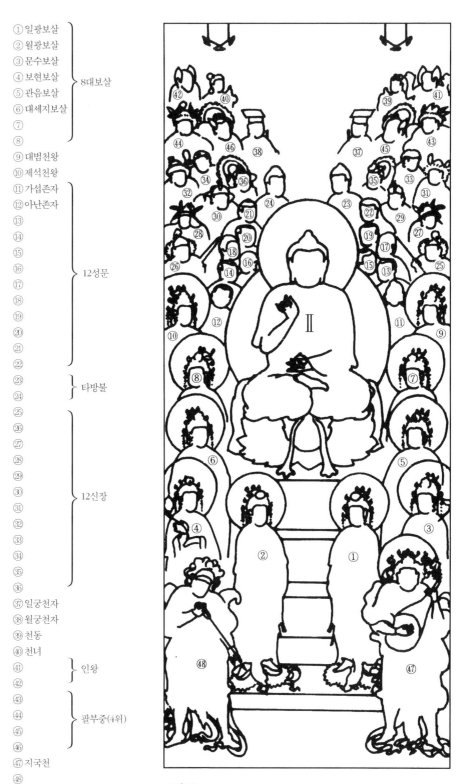

도면 12
직지사 대웅전 약사회 존명도

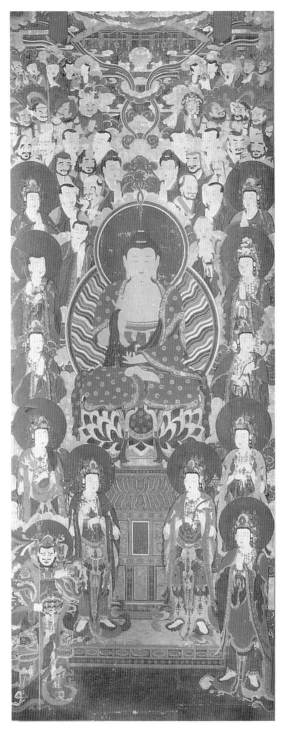

도 84
〈미타회도〉, 1744년, 마본에 채색, 644×238cm, 보물 670호, 직지사 대웅전

① 관음보살
② 다문천
③ 문수보살
④ 보현보살
⑤ 금강장보살
⑥ 제장애보살
⑦
⑧
⑨ 미륵보살
⑩ 지장보살
⑪ 대범천왕
⑫ 제석천왕
⑬ ⎫
⑭ ⎭ 타방불
⑮ 가섭존자 ⎫
⑯ 아난존자
⑰
⑱
⑲
⑳
㉑
㉒
㉓
㉔ 18성문
㉕
㉖
㉗
㉘
㉙
㉚
㉛
㉜ ⎭
㉝ ⎫
㉞
㉟
㊱
㊲ 8금강
㊳
㊴
㊵ ⎭
㊶ ⎫
㊷ ⎭ 천동
㊸ ⎫
㊹ ⎭ 천녀
㊺ 일궁천자
㊻ 월궁천자
㊼ ⎫
㊽
㊾ 회중
㊿ 가루라왕

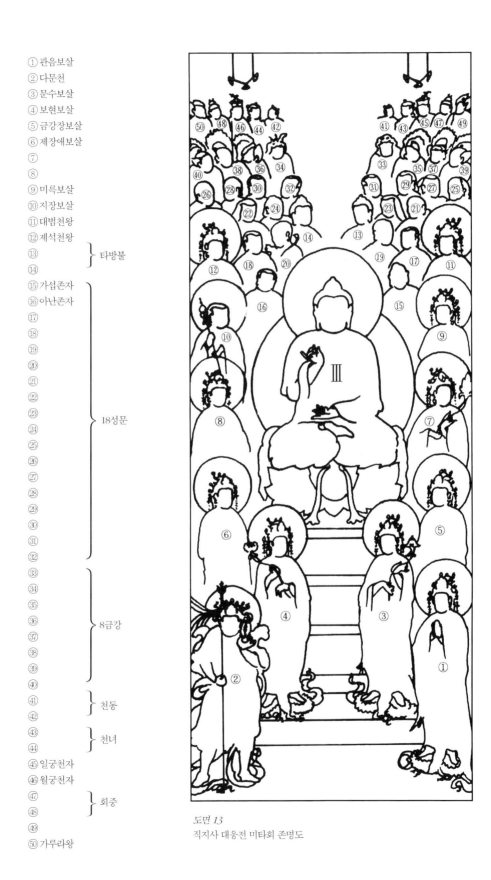

도면 13
직지사 대웅전 미타회 존명도

(㊀)·천녀(㊁)가 배치되었으며, 그 좌우에는 인왕(㊂·㊃)이 있다. 다시 그 아래 좌우에는 각기 2구씩 4구의 팔부중(㊄·㊅, ㊆·㊇)만 등장시킨 것으로 판단된다.

그리고 제일 아래쪽에는 영산회와 마찬가지로 좌우 대칭으로 2구의 천왕을 배치했는데 그림에서 좌측의 천왕은 동방 지국천(㊇)이 분명한데 우측의 천왕은 그 상대되는 위치로 봐서 사천왕이어야 하지만 조선시대의 일반적인 사천왕의 형식에서 벗어나 있다. 다만 이 천왕은 양 손으로 화살을 쥐고 있어 그 명칭을 알 수 없으나 일종의 金剛神으로 볼 수 있을 것이다.[12] 무엇보다 앞의 영산회에는 이미 남방과 서방 천왕이 등장했으며, 다시 이곳의 동방천왕과 함께 뒤의 미타회에서 북방천왕이 등장해서 사천왕은 모두 갖추어져 있기 때문이다. 따라서 사천왕은 중앙의 영산회에 2구, 그리고 좌우 약사회와 미타회에는 각각 1구씩 배치되어 있다. 약사회와 미타회의 경우는 사천왕이 그림의 바깥쪽이 되는 좌우에 배치된 것 역시 외호적 기능의 성격을 나타낸 것으로 판단된다. 그러므로 이곳 약사회의 우측에 배치된 신장상(㊽)에 대해서는 더욱 추구되어야 할 것이다.

3. 미타회

끝으로 〈彌陀會圖〉의 아미타불은 앞의 영산회나 약사회의 경우와 마찬가지로 중앙의 높은 연화대 위에 결가부좌했고 법의는 약사불과 같은 통견이며, 두광·신광 및 정상육계의 광명의 형태도 모두 약사불과 동일하나 약합을 지니지 않은 것이 다르다.

이들에 대해서도 도판도84과 도면도면13으로 살펴보면, 먼저 그림의 아래쪽 좌측에 단독으로 서 있는 입상의 보살은 관음보살(①)이 분명하다. 화관에 아미타불의 화불을 나타내고 있기 때문이다. 이와 대칭되는 위치에 조금 낮게 천왕을 배치한 것이 특이한데 이는 북방 다문천(②)이 분명하다.[13] 그것은 이 천왕의 지물이 보탑과 보차를 지닌 전통적 양식으로 나타냈기 때문이다.

그러나 관음을 이렇게 별도의 위치에 그것도 단독으로 배치했는지 도상적 의

12 洪潤植,「直指寺 大雄殿 三尊佛 後佛 幀畵」, p.7에서는 이를 東方持國天과 西方廣目天이라 했으나 광목천의 특징은 어디에도 없고, 광목천은 앞의 영산탱에서 이미 등장했다. 다만 일본의 경우 화살을 지닌 천왕을 비사문천왕으로 본 경우도 있다.『일본의 불교미술』(국립경주박물관, 나라박물관, 2003), pp.98-99 辟邪會(毘沙門天) 참조.
13 洪潤植, 위의 논문, p.7에서는 觀音과 勢至 양대보살이라 하고, 그 상방 좌우에 각각 4位의 8대보살을 배치했다고 하나 이는 잘못이다. 관음을 합하면 9位가 되고 관음과 대칭되는 위치는 세지보살이 아니고 보탑을 지닌 북방의 다문천이기 때문이다.

미를 알기는 어려우나 구도적으로는 대칭의 수법을 활용한 것임에는 틀림없다. 즉 3폭의 그림이 아무리 각기 다른 회상을 나타내는 독자적 그림이라 하더라도 수호 기능의 사천왕을 이중으로 등장시킬 수는 없기 때문이다.[14] 그러므로 대웅전의 중심 불화가 되는 영산회의 우측에 위치한 미타회 불화의 우측 바깥쪽에 북방천왕 1구를 배치함으로써 수호기능을 지닌 사천왕의 역할을 나타낸 것으로 판단된다.

이들 보살과 천왕의 특수한 배치를 지닌 2구의 인물 뒤쪽에는 좌우에 4구씩 8구의 보살이 등장해 소위 아미타 8대 보살[15]의 배치를 이루었으나 여기에 관음이 별도로 있어 명칭을 부여하기가 더욱 어렵다. 이들 8대 보살 가운데 제일 아래쪽 여의와 연꽃을 든 좌우 보살(③·④)은 문수와 보현보살이고, 그 뒤의 좌협시는 金剛杵를 지니고 있어 金剛藏보살(⑤)이며, 이와 대칭되는 보살은 除障碍보살(⑥)로 보인다. 다시 그 뒤의 좌우보살(⑦·⑧)은 관음보살이 이미 단독으로 등장함으로써 오히려 단정하기 어려우나 그 뒤쪽의 우협시인 지장보살(⑩)과 대칭되는 좌협시는 미륵보살(⑨)일 수 있을 것이다. 보살상 뒷쪽에는 범천(⑪)·제석(⑫)이 좌우로 배치되었다.

본존 아미타불 뒤쪽의 좌우에는 2구의 타방불(⑬·⑭)을 배치했고, 다시 그 좌우에는 가섭(⑮)·아난(⑯)을 비롯해 미타경에 나오는 聲聞衆 18인(⑮-㉜)을 나타냈다.[16] 그리고 그 뒤쪽 좌우 8구의 인물은 八金剛[17](㉝-㊵)을 나타낸 것으로 짐작된다. 다시 그 뒤쪽 좌우 1열에는 천동(㊶·㊷), 천녀(㊸·㊹)를 등장시켰고 그 좌우에는 일궁천자(㊺)와 월궁천자(㊻)를 나타냈다. 그리고 그 옆 좌우의 居士形 인물(㊼·㊽)은 극락세계의 一切淸淨大海衆의 대중을 상징적으로 나타낸 것으로 짐작된다. 다시 그 바깥쪽 좌우의 인물은 팔부중 가운데 2구만을 나타냈는데 좌측의 인물(㊾)은 잘 알 수 없고 우측의 인물(㊿)은 迦樓羅王으로 보인다.

[14] 이에 비하여 보살의 경우에는 각 會上에 이중으로 등장된 경우가 있으나 이는 불교의 대표적 보살이므로 일종의 장엄보살로서 각 회상에 등장되는 수는 있으나 사천왕의 경우는 다르다.

[15] 일반적으로 阿彌陀八大菩薩은 관음·대세지, 문수·보현, 미륵·지장, 금강장·제장애보살로 알려져 있다.

[16] 『佛說阿彌陀經』(『大正藏』12卷, p.346 下)에서는 16阿羅漢을 열거했다.

[17] 위치와 명칭은 이들 그림과 『釋門儀範』(神衆作法)에 의거, 정리하면 다음과 같다.
左一 靑除災金剛, 右二 碧毒金剛, 左三 黃隨求金剛, 右四 白淨水金剛, 左五 赤聲火金剛, 右六 定除災金剛, 左七 紫賢神金剛, 右八 大神力金剛.

IV. 제작 연대와 제작자

이들 3폭의 삼세불화 아래쪽에 있는 각각의 긴 畵記는 삼세불화의 성격을 파악할 수 있는 귀중한 자료를 제공하고 있다. 3폭의 탱화는 동일한 시기에 제작되었으나 제작자는 서로 다르다. 즉 불화가 제작된 영조 20년(1744)에는 직지사에 대대적인 불사가 이루어졌는데 이러한 불사의 전반적인 사실은 영산회의 화기에 기록되었고, 나머지 약사회와 미타회에는 불화의 봉안 위치와 관계 인명이 기록되어 참조된다.

1. 영산회

먼저 〈영산회도〉의 화기[18]를 보면 불화 제작 연대를 "乾隆玖年甲子"라 해서 1744년(영조 20)임을 알 수 있다. 그리고 음력 3월 초파일 大靈山會 불화를 제작하기 시

[18] 乾隆玖年甲子 暮春初八丙戌日 大靈山會 謹成起始五月二十二己亥日 畢功點眼 奉安于 慶尙江右 金陵郡西 黃岳山直指寺大雄殿 又藥師會安于左 彌陀會安于右 而冥府證明圖 與十王各部 大法堂 帝釋會 八部會 爐殿願佛 內院彌陀會 帝釋會 上院彌陀會 金剛會 泥金圖三種靜觀 雲水庵 彌陀等相一位 改形體現金 又居昌龍溪北庵等相 來借改金 鳳谷寺極樂殿 阿彌陀會 開寧新龜庵 上幀 帝釋幀 合近三十餘種等幀 一時告焉 各歸其所焉.
施主秩 引勤大施主兼大化主名現大師無垢堂性照 婆蕩大施主文氏召史婆蕩大施主黃福男兩主 婆蕩大施主通政全俊望兩主 大施主通政許同叱金兩主 黃金大施主京居韓尙彬兩主 黃金施主鄭命周兩主 黃金施主鄭時望兩主 黃金施主鄭順望兩主 布施大施主徐末叱福兩主 布施主 信蓮 布施大施主崔召史 施主 金雲瑞兩主 金萬奉兩主 曹榮發兩主 嘉善徐命喜兩主 徐從萬兩主 李尙善兩主 黃順發兩主 大師敬心 比丘妙信 嘉善姜起仁兩主 通政韓毛老金兩主 柳振伯兩主 大施主嘉善智性 大施主嘉善安同叱善 金進章兩主 金奉孫兩主 金奉男兩主 金碩奉兩主 白福金兩主 大施主兼時僧統 萬事都摠 而寺內佛前 威儀錦帛 多買鳩聚 乃至上輦 黃靑帳黃傘 二次宗室灌浴 迎聽諸開 以錦一時改備 化主 嘉善大夫釋泰鑑 緣化秩 證師念佛道人震基 住本山內院庵 念佛道人智英 本山 誦呪念佛首座元淨 本山 首座海淳 本山 首座菩寬 本山 首座碩圓 上同 首座彩認 內院 首座時眼 本山 首座應熙 本山 大法堂持香首座元悟 本山 望日殿持香首座會心 本山 影子殿持香首座深峻 本山 畵員秩 龍眼 山人世冠 在本寺 山人神覺 本山 山人密機 在永州雲浮寺 山人三玉 本山 浮屠 山人月印 本山 山人瑞澄 大丘桐華 山人性贊 醴泉大谷寺 舜侃 本山 能如寺 尊慧 本寺 宇平 本寺極樂殿 天柱 雙溪寺 應岑 本山 內院 有香 雙溪寺 自還 雲浮寺 混演 本山西殿 謹軒 雲浮寺 眞言刻手 會識 本寺 興策 本寺 大目 比丘淨悅 本寺 冶匠 宋萬命 上供養主 山人鴻印 內院 山人策還 上同 山人景敬 隱仙 山人頓心 內院 淨柏 比丘太能 本寺 負柴 比丘漢鵬 本寺 共同發心別座 通政信起 助緣引勤化主 居士法興 施主兼都大化主 念佛山人 淸願 緣化所都監 通政大夫 璽任 本寺 維那兼施主 嘉善心哲 察事 嘉善大夫海崙 施主兼首僧 比丘神益 三綱 施主 直舍 通政淸允 施主兼持事 智元 施主兼三補 月遑 本寺住持所記室 山人如愚 願以此功德 普及於一切 我等與衆生 皆共成佛道.

166

작해 5월 22일에 불사를 마쳐 點眼하고서 경상도 낙동강 우측 금릉군 서쪽 황악산 직지사 대웅전에 봉안했으며, 또 약사회는 그 좌측에 미타회는 우측에 봉안한다고 했다.

화기에는 당시 탱화불사의 내용도 함께 기록했는데 약 30여 점의 탱화를 완성한 것으로 되어 있다. 먼저 직지사의 경우에는 冥府證明圖(地藏幀)와 더불어 十王各部幀, 大法堂의 帝釋會 八部會와 爐殿의 願佛이 그것이고, 山內 암자의 불사는 內院庵의 미타회와 제석회, 上院庵의 미타회와 金剛會, 그리고 3종의 泥金圖를 기록했으며, 이와 함께 雲水庵의 경우 아미타 불상 1위를 改金한 것으로 기록하고 있다. 그 외 거창 龍溪의 北庵 불상을 가져와 개금했고, 鳳谷寺 극락전의 아미타회와 開寧 新龜庵의 上壇幀과 帝釋幀 등 모두 30여 종의 불화와 불상을 일시에 완성해 각기 사찰의 봉안처로 돌려보냈다고 기록했다.

施主에는 名現大師[19] 無垢堂 性照大師를 비롯한 32명의 승속이 관여되었고, 이들은 婆蕩施主와 黃金施主, 그 외 보시자로 구성되며 이 가운데 무구당 성조대사는 불사에 참여토록 한 교화의 대표격이라 할 것이며, 泰鑑和尙은 불사의 총감독으로서 佛前의 모든 장엄, 이를테면 威儀를 나타내는 錦帛과 上輦과 黃靑의 장막과 黃傘을 비롯해서 宗室의 灌浴 등 의식에 관계되는 일체의 도구들을 개비한 것으로 기록되었다.

시주의 명단에 이어 緣化秩에는 震基和尙 등 12명의 인명이 기록되어 있다. 그리고 다시 화원을 비롯한 기술직의 명단을 나열하는 가운데 龍眠[20]이란 용어는 중요한 새 자료라 하겠다. 특히 이 가운데 조선 후기 18세기의 3대 화원(尙謙·義謙·有誠) 중 한 명인 상겸에 대해서도 '龍眠'이라 한 것이 주목된다.[21] '龍眠'에 대해서는 뒤에서 다시 언급해야겠지만 이곳 직지사의 화원으로서 용면의 호칭을 들었던 인물은 世冠을 비롯해 화원으로는 神覺, 三玉(浮屠庵), 月印, 舜侃(能如寺),

[19] 畵記에는 "名現大師無垢堂性照"라 하였으므로 '名現'은 僧名 앞의 수식어로 짐작된다. 즉 고승의 의미로 볼 수 있지 않을까 싶다. 또한 善山 水多寺釋迦牟尼後佛幀(1731년)의 시주자 가운데 "名現比丘錦華"라 한 것도 참조된다.

[20] '龍眠'의 기록은 南長寺 阿彌陀後佛幀(1741년)에서 "龍眠山人世冠", 尙州 黃嶺寺神衆幀(1785년)에는 "龍眠 比丘尙謙保體"라 한 것이 참조된다. 이는 宋나라 때의 문인화가 李公麟(?-1106)이 후에 龍眠山에 은거하여 龍眠居士라 하였고, 또 그가 불교의 이론에도 통달했음은 물론 그림에도 一家를 이루었으므로 이에 근거하여 佛母들 가운데 그림 잘 그리는 사람을 龍眠이라 했다는 설이 있다. 여기에 근거한 것이라면 龍眠은 畵員의 우두머리를 지칭한 것으로 짐작된다. 이후에 확인된 자료지만 서울 정릉의 慶國寺에 전래되는 龍象榜 현판에 직책명으로서의 '龍眠'이 확인되었다. 따라서 용면은 조선 후기까지 사찰의 직책으로서 활용되었음을 알 수 있다.

[21] '龍眠'의 용례는 앞의 남장사와 황령사 외에도 南長寺三藏幀(1741년)에는 "龍眠山人世冠"이라 했고, 開慶 惠國寺地藏幀(1804년)에는 "龍眠片手守衍"이라 했으며, 醴泉 龍門寺地藏幀(1813년)에도 "龍眠退雲堂愼豊"라 하였다.

尊慧, 宇平(極樂殿), 應岺(內院庵), 混演(西殿, 극락전) 등 9명이며, 그 밖에 다른 절에서 지원한 화원은 密機(영주 雲浮寺), 瑞澄(대구 桐華寺), 性贊(예천 大谷寺), 天柱(雙溪寺), 有香(쌍계사), 自還(운부사), 謹軒(운부사) 등 7명임을 알 수 있다.

또한 부속 기능직으로서 眞言을 새겼던 刻手는 會識, 興策 등 2인이고, 大目(木)은 本寺의 淨悅比丘이며, 冶匠은 宋萬命으로 기록되었다. 그리고 供養主, 淨桶, 負柴를 기록했고, 緣化所의 都監은 璽任이며, 그 외 維那, 察事, 首僧 등의 인명을 기록했다.

2. 약사회

〈약사회도〉의 화기[22]에도 시주에 참여토록 한 사람은 각현대사 무구당 성조이고, 이곳에서는 앞의 영산회에서 총감독(萬事都憁)으로 기록되었던 泰鑑和尚이 婆蕩大施主로 기록되었으며, 그 외에도 바탕 시주자는 雪雲 등 4명이고, 황금 시주자 3명을 포함 시주자는 총 23명으로 기록되었다. 또한 연화질에는 震基화상이 證師로 되었고, 諷呪와 持香 등의 所任者를 기록했다.

다음으로 화원의 명단에 證見畵員函丈이라 했는데 이는 추측컨대 화원의 우두머리를 뜻하는 듯 하다.[23] 즉 證見畵員函丈에 山人世冠이라 했으며, 그 외 화원은 앞의 영산회에 관여했던 영주 雲浮寺의 密機를 비롯한 직지사의 화원들이 기록되어 있다. 즉 바탕그림을 그린 起草弟子에는 月印, 助彩에 三玉, 瑞澄, 性贊, 舜侃, 尊慧가 기록되었다.

이곳에서도 도감은 새임으로 되었다.

22 藥師會謹成奉安于直指寺大雄殿左邊壁上 施主秩 引勤施主 名現大師 無垢堂性照 婆蕩大施主時僧統嘉善大夫泰鑑 婆蕩大施主前御通政大夫雪雲 婆蕩大施主前御通政大夫宗益 施主前僧統嘉善大夫清察,施主前僧統通政大夫秀卜 婆幀大施主前御嘉善宗順 婆蕩大施主通政大夫順起 黃金施主嘉善大夫海潻 黃金施主通政大夫歸洽 黃金施主通政大夫省輝 泥金施主龍眠 山人世冠 布施施主通政國連 施主金品兩主 布施施主通政靈印 布施助緣通政位天 布施施主通政雙玉 施主通政雙鵬 施主通政管悟 施主通政璽洽 施主通政石能 施主通政演己 山中宗師 雲巖堂大宗師 施主處明 星溪堂大宗師 施主雪閑 引勤助緣大師卓行 大師祖源 大師觀澄 念佛道人忠勒 念佛道人義明 念佛首座熙雲 老德比丘賴遠 念佛首座雪岺 緣化秩 證師道人震基 道人智英 諷呪 首座元淨 首座海淳 首座普寬 持香 首座元梧 證見畵員函丈 山人世冠 畵員 山人密機 起草弟子 山人月印 助彩三玉 山人瑞澄 山人性贊 山人舜侃 山人尊慧 上供養主 山人鴻印 頓心 別座通政信起 大化士山人清願 都監通政璽任 本寺秩 施主 判事熙信 比丘會玉 比丘天俊 判事彩訓 比丘明宗 比丘護悅 通政致學 比丘國俊 比丘位星 比丘月淨 比丘信英 比丘贊裕 比丘緇律 比丘緇悅.

23 영산회와 미타회에서는 世冠의 冠稱을 모두 龍眠으로 기록했으나 이곳에서는 函丈이라 한 것이 주목된다. 즉 證見은 證明과 같은 의미가 되겠고, 函丈은 스승의 의미를 지니기 때문이다.

3. 미타회

〈미타회도〉의 화기[24]를 살펴보면 탱화의 제작에 가장 많은 시주자가 참여했으며, 이들은 대부분 승려임을 알 수 있다. 이 가운데 바탕 시주자 2명을 비롯해 시주자는 승려가 108명이고, 신도 20명 등 도합 130명에 달한다. 승려는 본사 승려가 71명이고, 타사 승려는 39명으로 기록되었다. 즉 佛事가 승려 위주로 진행되었던 당시 신앙 형태를 알 수 있다.

화원으로는 證看에 용면 세관을 기록했고, 神覺과 함께 出草에 월인을 비롯해 宇平, 天柱, 應岑, 有香, 自還, 湜演, 謹軒 등을 기록했다. 도감은 역시 새임으로 나타났다.

이상 삼세불 탱화의 화기를 중심으로 제작자의 불사 참여 성향을 분석하면 다음과 같다.

[표] 불화 제작의 직책 및 참여 분포

직책 및 관계자 \ 畵員 / 불화명	靈山會	藥師會	彌陀會
大施主 겸 大化主 無垢堂 性照	○	○	
佛前莊嚴都惣 겸 化主 泰鑑	○		
證師 震基	○	○	○
緣化所 都監 璽任	○	○	○
世冠(本寺)	○(龍眠)	○(證見畵員函丈)	○(證看龍眠)
神覺(本寺)	○		○
密機(永州 雲浮寺)	○	○	
三玉(浮屠庵)	○	○(助彩)	
月印(本寺)	○	○(起草)	○(出草)
瑞澄(大邱 桐華寺)	○	○	
性賛(醴泉 大谷寺)	○	○	
舜侃(本山 能如寺)	○	○	
尊慧(本寺)	○	○	
宇平(極樂殿)	○		○
天柱(雙溪寺)	○		○
應岑(內院庵)	○		○
有香(雙溪寺)	○		○
自還(雲浮寺)	○		○
湜演(極樂殿)	○		○
謹軒(雲浮寺)	○		○

이상 도표를 보면 인권 대시주 겸 대화주였던 명현대사 무구당 성조화상은 영산회와 약사회에 관여했고 미타회에서는 기록되지 않았으며, 都揔 겸 化主였던 泰鑑은 앞서 본 바와 같이 영산회의 화기에만 기록되었을 뿐 불화 제작의 실질적 도총은 아니고 佛前莊嚴具 제작에 따른 총감독으로 판단된다. 다만 이 삼세불화 제작에 따른 증사와 도감은 震基와 璽任으로 보아야 할 것이다.

다음으로 화원에 관한 문제인데 이 불사에 관계한 화원은 총 16명이었고 그 가운데 우두머리 격인 책임자는 세관임을 알 수 있다. 또 세관은 직지사를 근거로 활약한 것으로 짐작되는데 이보다 3년 앞서 제작된 상주〈南長寺阿彌陀後佛幀〉(1741년)에서도 三玉 등 7명의 화원이 참여한 것으로 보아 黃岳山을 중심으로 하는 화원집단을 형성한 것으로 보인다.[25] 우두머리 화원의 冠稱을 '龍眠', '證見畵員函丈' 또는 '證看龍眠'과 함께 '敎證龍眠'이라 했던 것도 새로이 주목되어야 할 것이다.[26] 특히 용면이 우두머리 화원의 관칭이라는 것은 세관이 시주자의 명단에서는 '龍眠'이라 하지 않고 화원의 명단에서만 사용한 것에서도 증명될 것이다.[27]

대체로 이들 화원은 3폭의 탱화 가운데 2폭 이상의 제작에 직접 참여했는데 이 가운데 3폭 모두 참여한 사람은 책임자인 세관과 출초를 맡았던 직지사의 월인이

[24] 彌陀大會謹成奉安于直指寺大雄殿西邊上 施主秩 婆幀大施主通政勝天 婆幀施主通政竺岑 通政宇一 比丘護信 比丘弘侃 施主比丘慶學 比丘月貫 通政惠鑑 通政位察 通政信己通政世敏 通政國侃 比丘月淳 通政演輝 通政神旭 加善太淑 魚山太祐 比丘月華 比丘定悅 比丘會鑑 比丘熙俊 加善楚圭 首座性眼 比丘祖演 比丘最嘗 比丘肯學 本寺老德比丘禪岾 老德比丘守悅 兼施主通政宗眼 判事秀贊 比丘智元 山庵念佛首座一星兼施主山人呂淸 兼施主山人一玄 兼施主山人一哲 兼施主山人智行 兼施主法心緣化秩 證師道人震基 誦呪首座碩圓 首座彩忍 首座時眼 首座應熙 外殿持香山人會心 外殿持香山人深峻 證看龍眠山人世冠 山人神覺 出草山人月印兼施主山人宇平 天柱 施主兼應岑 有香 自還 混演 謹軒 炊供山人策還 善敬 別座通政信己 化主山人淸願 都監通政璽任 山中施主秩 施主大師湛淑 施主山人定澄 大師太日 大師慧日 山人心鑑 通政宗任 比丘世雄 比丘海雄比丘就演 比丘最譓 比丘九河 比丘時熙 比丘淸特 比丘世嘗 比丘世淑 比丘普云 人蔘施主文屹 比丘世益 比丘處一 比丘呂云 比丘竺還 比丘明惠 比丘祖遠 比丘維佽 施主守靜 比丘漢淑 比丘秋還 比丘三元 比丘進禪 比丘豊訓 比丘緇覺 比丘抱演 比丘秋軒 比丘慶訓 比丘廣律 比丘敏炯 比丘抱寬 比丘公念 比丘月鑑 比丘豊性 比丘豊淨 比丘豊益 比丘師律 比丘豊鑑 比丘若倬 比丘神日 比丘三益 比丘幻性 比丘楚仁 比丘太甘 施主比丘信鑑 木軍順施主 施主金時采 鄭尙白 李先伊 朴守奉 李順白 韓順伊 鄭世昌 金慶雲 崔有先 吳善發 金萬弼 朴江牙之 比丘月己 金遠石 朴加乙德 金自先 比丘尊仁 宋從弼 李者斤者 比丘處悟 比丘法淸 比丘漢悅 比丘秋悅 比丘浪淑 比丘抱玉 比丘建仁 比丘頓治 位点 池萬己 文永立 抱鑑 守性 海津 三元 太貴 尊擇 徐千石 必才 日点 金龍.

[25] 張忠植, 『直指寺』末寺篇, pp.116-118. 南長寺彌陀會圖(1741年) "施主秩 … 山人世冠 … 敎證龍眠(眼은 誤植)山人世冠在直指寺 山人三玉 出草執務月輪 山人瑞澄 舜侃 尊慧 宇平 應岑"이라 했고, 또 南長寺三藏幀(1741)에는 "龍眠(眼은 誤植)山人世冠請直指 三玉 月輪 瑞澄 舜侃 尊慧 應岑 宇平 上同"이라 했다.

[26] 이 가운데 證見, 證看, 敎證 등은 모두 證明의 의미로 사용되었던 것으로 짐작된다.

[27] 註 25 참조.

다. 따라서 이러한 사실은 출초자가 화원들 중에서도 상당한 수준에 오른 인물임을 입증하는 것이다.

　이상 화기에 대한 분석을 통해 당시 직지사의 화원들은 자체적으로 이 같은 불화를 제작할 정도의 상당한 수준이었던 것으로 판단된다. 즉 16명의 소속 화원 가운데 세관 같은 책임화원은 말할 것도 없고, 월인 같은 출초화원을 비롯한 9명의 화원을 확보하고 있었으며, 이는 타사에 출장해 불화를 제작했다는 사실에서도 충분히 짐작할 수 있다.

V. 구도적 특징

　앞서 말한 바와 같이 이 삼세불화는 각기 독립된 불화, 즉 대웅전 내 영산회 불화에 부수적으로 동방세계와 서방극락세계를 상징하는 불화를 구성해 구도의 조화를 이루려 했으나 도상적으로는 별개의 양식이 출현했다. 그 가운데 사천왕의 경우 좌우 배치에 차질이 옴으로써 護世天으로서의 사천왕의 배치에 고심한 흔적이 역력하다. 다시 말해 도상이 다른 삼세불을 하나의 세트로 정립해 도상적으로 특수한 구도를 형성한 것이다.

　보다 구체적으로 말한다면 3폭의 그림 가운데 중앙의 영산회 불화에는 남방 증장천과 서방 광목천을 표현하고, 그 외 두 폭은 각기 좌우의 바깥쪽에, 즉 좌변에 위치한 약사탱의 왼쪽에 동방 지국천 1위를 등장시켰으며, 우변 미타탱의 오른쪽에는 북방 다문천 1위만을 나타냄으로써 복합적 구도를 형성했다는 뜻이다. 그러므로 남북 자오선상에 위치한 佛殿을 중심으로 보더라도 3폭의 불화 가운데 좌우 2폭의 탱화가 동서에 위치하는 것은 온당하다. 그러나 약사회 불화의 경우 동쪽 1곳에 동방 지국천을 배치한 것은 교리적으로 충분히 납득되지만 서쪽이 되는 미타회 불화의 경우 앞서 본 바와 같이 서방 광목천은 이미 영산회에 등장했고, 대신 북방 다문천이 배치된 것이 주목된다. 사천왕을 중앙 영산회에 2위, 그리고 좌우 약사회와 미타회의 좌우변에 각 1위씩 배치한 것은 전방에 일렬로 전개시키는 형식이므로 이 같은 도상을 형성했다고 생각된다. 즉 조선시대 일반 불화의 구도와는 다르지만 순서는 동일한 것으로 판단된다.[28]

　그리고 미타회 도상 가운데 관음을 좌우 대칭이 아닌 단독상으로 등장시킨 것은 토함산 석굴암의 경우 십일면관음이 좌우 대칭의 위치에 놓이지 않고 주벽의 중

앙에 둔 것과 연관해 생각해 볼 수 있다. 혹시 『아미타경』에 나오는 '觀音發問'의 장면, 즉 經文에는 會中의 관음보살이 자리에서 일어나 아미타불의 面門에서 나오는 무량한 광명에 대해 질문하는 장면과 연관해서 생각할 수 있지 않을까 싶다.[29] 또한 아미타의 주변에 석가의 성문제자 18위가 존재한 것 역시 제자상은 석가여래뿐 아니라 아미타불의 경우에도 배치된다는 점에서 주목된다.[30]

불화는 좌우 대칭적 구도가 특징이지만 이 도상에서는 이미 등장 인물의 대칭적 구도가 파괴된 형태로 나타남으로써 도상의 이해에 어려움을 가져왔다. 즉 관음과 북방 다문천이 非等格的 구도를 형성해 교리에 입각한 협시로서의 등장 인물에 대한 등격적 구도 개념이 파괴되었다. 이에 대해서 섣불리 이론을 전개하기보다는 석굴암의 구도와 함께 관음의 교리적 배경을 더욱 추구해야 하리라 본다.

대체로 불화의 표현 기법이 본존불과 협시 등 중요 인물을 크게 묘사했던 것 역시 전통적 수법을 따른 것이지만 일반적으로 上下 이중 구도에서 上中下 3단 구도를 형성한 것도 한 특색이다. 그것은 이 그림들이 모두 3폭으로 구성됨으로써 폭에 비해 길이가 길어진 결과라고도 하겠지만 弟子衆을 비롯한 천부중을 후방에 작게 묘사함으로써 3단 구도가 자연스럽게 형성되었고 생각된다.

그리고 약사회 12신장과 미타회의 팔금강의 묘사는 이 불화들이 지닌 도상의 성격을 표방한다고 봐도 좋을 것이다. 또한 등장 인물 역시 3폭의 불화가 서로 겹치는 것도 이들이 3존탱이 아니라 각기 독자적 성격을 지닌 독립된 불화이면서 사천왕을 나타내는 것이라 하겠다.

이 불화는 이상과 같은 몇몇 도상적 특징을 지니고 있으면서도 출초 자체에 있어서도 구도적으로 매우 짜임새를 지니고 있다. 동시에 각부의 채색은 물론 顔容의 표정, 필선의 처리 등 어느 부분도 소홀함이 없는 아름다운 품격을 지니고 있다. 따라서 이들은 18세기 삼세불화의 도상적 특징을 잘 반영하고 있는 수작이라 하겠다.

[28] 조선시대 불화의 사천왕 배치 순서는 그림의 좌측에서 시계방향으로 동·남·서·북 천왕의 순으로 배치되므로 이곳 삼세불 탱화의 사천왕은 이 같은 순서를 적용했으되 일렬로 전개된 형식이다.

[29] 『大阿彌陀經』卷下(『大正藏』12卷, p.335 上) 觀音發問分第三十二, "爾時佛說此偈已 會中有觀自在菩薩 卽從座起 合掌向佛而作是言 世尊 以何因緣 阿彌陀佛於其面門 放無量光照諸佛利 惟願世尊方便解說 令諸衆生及他方菩薩 聞是語已心生解悟 於佛菩提志樂趣求 永無退轉".

[30] 이로 미루어본다면 최근 새롭게 대두되고 있는 토함산 석굴암의 아미타본존불설에 대한 반대 여론으로 10대제자는 석가여래 주변에만 侍立된다고 했던 종래의 견해 역시 그 논지를 흐리게 하는 것이다.

VI. 맺음말

이상에서 살펴본 삼세불화의 '三世' 란 3세계를 의미하며, 이는 곧 사바세계를 비롯해 동방만월세계와 서방극락세계를 지칭하는 것이었다. 그러므로 이는 기왕에 불려왔던 '三尊幀' 이 아니라 각기 별개의 도상을 구사한 삼세불화라고 하는 것이 올바른 호칭이다. 그리고 이미 잘못 분류되었던 몇몇 호칭을 바로 잡긴 했으나 아직까지 명칭을 확정하기 어려운 부분도 상당수 있었다. 다만 제대보살과 사천왕, 팔부중, 금강역사 등은 도상적 특징과 함께 교리적 배경이 구체적으로 접합될 때 보다 올바른 명칭을 부여할 수 있으리라 본다.

그리고 대웅전은 전각의 명칭이 뜻하는 바와 같이 영산회가 기본이지만 이에 부수적으로 신앙의 요청으로 약사회와 미타회의 불화가 복합적으로 등장했다. 이를테면 약사와 미타가 상징하는 무병과 장수와 같은 소박한 현세이익적 염원을 담은 신앙체계를 수용함으로써 당시의 신앙적 배경을 반영하기에 이르렀다. 따라서 약사와 미타는 대웅전 불화의 부수적 성격을 지닌 불화라는 결론에 도달했지만 이로 인해 사천왕을 특수하게 배치한 도상으로 전개되었다. 즉, 관음보살이 협시적 성격에서 이탈해 비등격적 위치에 별도로 배치되고, 약사회 가운데도 별개의 신장상이 추가로 등장한 것도 이 도상의 특징으로 들 수 있다.

화원의 우두머리를 '龍眠', '證見畵員函丈', '證看龍眠', '敎證龍眠' 등으로 기록한 것 역시 당시 화원의 관칭으로 판단되는 새로운 자료이며 '龍眠' 을 조선후기 3대 화원의 한 사람인 尙謙에게 사용한 것도 주목된다. 그리고 이 같은 관칭을 사용한 세관은 직지사를 중심으로 활동한 이름난 화승이었으며, 그의 문하에는 기록에 나타난 10여 명의 佛母 외에도 화업을 수학한 상당수의 화원이 있었을 것으로 짐작된다. 따라서 이 지역 일대에서 근세까지 활동했던 불모의 큰 계파였던 세칭 四佛山派에 비해 世冠一派를 黃岳山派라 해도 좋을 것이다. 다만 이들의 계보가 언제까지 어떻게 전래되는지에 대한 연구가 앞으로의 과제라 하겠다.

끝으로 미타회 제작에 시주자가 가장 많이 참여했던 것은 당시 미타신앙의 내실을 전해주는 것이며, 동참자 130명 가운데 110명이 승려였던 것은 불사의 주체가 승려였고, 승려에 의해 불교미술이 유지되어왔음을 의미한다. 동시에 18세기는 불교미술의 새로운 전기를 마련하는 시기이긴 하지만 당시 이 정도의 불사를 완성할 수 있었던 직지사의 경제력은 다른 각도에서 다시 검토되어야 할 것이다.

3. 한국 불화의 四天王 배치 형식

I. 머리말

한국의 불화는 불교가 전파된 여러 나라 가운데에서도 보기 드문 독특한 도상적 내용과 교리적 배경을 수반하고 있다. 평면 조형인 불교 회화는 입체의 조각상이 지니는 제한성에 비해 불보살의 會上이나 등장 인물에 대해 좀더 구체적 표현이 가능하다. 이로 인해 圖像이 오히려 혼란스럽고 복잡해지기도 했는데 아직까지 한국 불화에 표현된 사천왕의 도상이나 배치에 대해 구체적 해명을 시도한 논문은 거의 없는 형편이다.[1]

특히 우리나라 사천왕의 도상은 시대에 따른 변화나, 또는 畵員의 착오로 사천왕 명칭을 잘못 기재하는 경우 등으로 인해 현대 불교 조각이나 불화의 제작에도 오류와 혼란을 야기하는 경우가 있어 배치 형식에 대한 교리적 구명을 필요로 하고 있다. 사천왕은 동서남북 사방의 특정된 방위에 소속되어 불법을 수호하는 護世天이므로 배치는 곧 명칭과 연관되어 있다. 따라서 그 배치에 대한 고찰은 사천왕 이해의 관건이 된다.

사천왕 도상의 시대에 따른 변천을 파악하려면 당연히 신라의 그림부터 살펴봐야 하지만 신라의 사천왕 그림은 아직 확인되지 않고 있다. 그러므로 석굴암과 청도 雲門寺 鵲岬殿[2]의 사천왕상, 금동사리구 그리고 석탑 부조상 등의 신라 조각상을 참조하고, 그 외 고려의 경우는 몇몇 地藏幀 등에 나타난 사천왕의 배치를 주

1 고려시대 불화의 사천왕은 주로 지장보살화에 등장하는데, 사천왕의 배치 관계를 중심으로 한 논문은 아니지만 지장보살 도상에 관한 논문으로는 朴英淑, 「高麗時代 地藏圖像에 보이는 몇 가지 問題點」, 『考古美術』 157(1983), pp. 18-31; 金延禧, 『朝鮮時代 冥府殿 圖像의 硏究』(韓國精神文化硏究院 한국학대학원, 1992) 등과 함께 사천왕상에 대해서는 魯明信, 「朝鮮後期 四天王像에 대한 考察」, 『美術史學硏究』 202호(1994), pp.97-126이 있고, 그 외 日文으로는 ラマ敎圖像에 관한 약간의 글들이 있는 정도다.
2 『三國遺事』 卷4, 寶壤梨木條에는 "鵲岬"이라 표기되었다.

목해 고찰할 것이다.

대체로 신라와 고려의 사천왕 배치는 같은 형식으로 조사되었으나 조선시대의 불화는 배치 형식에 변화가 있어 이에 대한 비교는 물론 변화의 원리를 이해함으로써 사천왕 배치의 혼란을 막을 수 있을 것이다. 조선시대의 불화나 조각상 역시 일정한 질서 위에서 사천왕의 배치 형식을 유지하고 있기 때문이다.

사천왕의 방위나 특징에 대한 차이는 결국 所依經典의 차이에 있으므로 이에 대한 해명으로 이해의 폭을 넓혀야 하리라 본다. 다시 말해 한국 불화에 나타난 사천왕의 배치 형식은 현존 작품들의 비교를 통해 시대에 따른 기본형식을 파악함으로써 규명될 것이다. 다만 본 논문에서는 신라 이래 조선시대에 이르기까지 사천왕 배치 형식의 변화에 중점을 두고 조선시대 定型이 마련되기까지 도상의 형식 변화를 추구해 그 명칭을 구명하고자 한다.

II. 사천왕의 기능과 방위

四天王(catvāsraḥ mahā-rājikāḥ)은 널리 알려진 바와 같이 인도 고전 『리그베다 Ṛg-veda』에 등장하는 고래의 天神이지만 불교에서는 일찍부터 이를 수용해 불교의 수호신으로 삼았다. 초기 경전인 『阿含經』을 비롯한 여러 佛典[3]에서 볼 수 있는 인도 사천왕의 조형은 북방 불교권과 달리 貴人의 모습이었다. 그러나 대승불교권에서는 한결같이 장군과 같은 武人의 모습으로 표현한 것이 다르다.

대체로 사천왕은 四大天王·四王·護世四王이라고도 하며, 欲界 6天의 첫 하늘인 四王天의 天主로서 須彌山의 中腹에 머무는 護世天이다. 이들은 동쪽에 持國天王(提頭賴吒: dhṛtarāṣṭra: 持國·治國), 남쪽에 增長天王(毘樓勒叉: virūḍhaka: 增長), 서쪽에 廣目天王(毘樓博叉: virūpākṣa: 雜語·惡眼·不好眼), 북쪽에 多聞天王(毘沙門: vaiśramaṇa: 多聞·普門)으로 구성된다.[4] 즉 忉利天의 天主인 帝釋天의 명을 받아 四天下를 돌아다니면서 사람들의 동작을 보고하는 것으로 되어 있다.

[3] 『長阿含經』, 『增一阿含經』, 『金光明經』, 『仁王經』, 『法華經』, 『大方等大集經』 등이 있으며, 그 형태에 대해서는 『陀羅尼集經』, 『藥師如來觀行儀軌法』 등이 있다.
[4] 이들의 방위와 기능에 대해서는 『大方等大集經』(『大正藏』 13卷, pp.346-351) 또는 『毘沙門天王經』(『大正藏』 21卷, pp.217-219)가 참조된다.

그러니까 위로는 제석을 받들고 아래로는 팔부중을 거느리므로 이 때의 팔부중은 사천왕의 副將[5]이 되기도 한다.

　그런데 더욱 흥미로운 것은 이들 동남서북 방위의 각기 특정된 위치의 사천왕이 거느린 팔부중은 모두 大威德이 있고, 또 이들은 각기 제석의 91子를 거느리는데 이들도 大神力이 있다고 한다.[6] 그러므로 이들은 제석천―사천왕―팔부중으로 이어지는 종속적 개념 아래 전개되는 天部衆으로 이해된다. 따라서 이들 사천왕이 제석천의 명을 받아 각기 사방의 특정된 방위에 소속되어 불법을 수호하는 기능을 담당하는 근거는 『阿育王經』 제6권, 또는 『藥師如來觀行儀軌法』에도 나타난다.[7]

　그러나 사천왕의 조형을 조사해보면 동서남북 사방에 배치되는 기본 개념에서 실제로는 正方에 위치하지 않고 모두 間方에 위치함을 알 수 있다. 먼저 사천왕 배치에 유의해야 할 것은 사천왕의 배치는 아래의 기본개념도에서 변화되어 이후 기본조형도(A), 또는 (B)의 형식으로 전개되고 있다는 점이다.

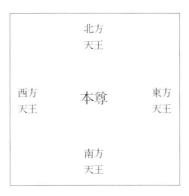

[표 1] 기본개념도

　위의 표 1에서 볼 때 기본개념도에서와 같이 사천왕은 본존불을 중심으로 동서와 남북으로 대칭의 정방을 이루는 배치가 기본이라 할 것이다. 그러나 동서남북

5 『法華經』 戒環解 第一卷에 따르면 持國天: 乾闥婆・富單那, 增長天: 薛荔多・鳩槃茶, 廣目天: 毒龍・毘舍闍, 多聞天: 羅刹・夜叉라 하였고, 그 외 長阿含第十二 大會經, 또는 增一阿含經第九 등에서는 팔부중 가운데 각기 1명의 대표적 명칭만 열거하기도 한다.

6 『長阿含經』 卷12(『大正藏』 1卷, pp.79-80), "復有東方提頭賴吒天王 領乾沓惒神 有大威德 有九十一子 盡字因陀羅 皆有大神力 南方毘樓勒天王 領諸龍王 有大威德 有九十一子 亦字因陀羅 有大神力 西方毘樓博叉天王 領諸鳩槃茶鬼 有大威德 有九十一子 亦字因陀羅 有大神力 北方天王 名毘沙門 領諸悅叉鬼 有大威德 有九十一子 亦字因陀羅 有大神力".

7 『藥師如來觀行儀軌法』(『大正藏』 19卷, p.29 上)및 『阿育王經』 卷6(『大正藏』 50卷, p.150 中). 帝釋이 방위에 따른 사천왕의 佛法 守護를 命하고 있어 참조된다.

正方向의 사천왕 배치는 조형개념상으로는 불가능하게 되고 만다. 왜냐하면 종교미술인 불상이나 불화의 경우 조형의 으뜸이 되는 主尊을 기본으로 전개되므로 중앙의 주존의 방위나 시선을 가리면서 하위개념인 사천왕이 正方位에 등장할 수는 없기 때문이다. 따라서 사천왕 배치에는 변화가 따른다. 남·북 천왕, 즉 남방 증장천왕과 북방 다문천왕이 좌측이나 또는 우측, 다시 말해 동쪽이나 서쪽 간방으로 틀어서 배치되어야만 조형의 구조가 가능하다는 말이다. 그러므로 사천왕상은 아래의 표 2, 표 3의 기본 조형도(A)·(B)의 형식으로 배치되었으며, 이 가운데 (A) 형식은 현존하는 석굴암 및 고려 불화, 그리고 (B) 형식은 조선시대 사천왕의 배치 형식으로 전개되었다.

[표 2] 기본조형도(A)

```
西方天王        北  →  北方天王

  ↑

西        本尊        東

                      ↓

南方天王   ←  南     東方天王
```

[표 3] 기본조형도(B)

```
北方天王  ←  北      東方天王

                      ↑

西        本尊        東

  ↓

西方天王              南方天王
          南   →
```

여기서 사천왕의 형태와 명칭에 대한 혼란을 피하기 위해 불경을 통해 사천왕의 방위와 함께 持物에 대해 추구할 필요가 있다. 먼저 각종 像法을 기록한 『佛說陀羅尼集經』 卷11에 따르면 지국천은 왼손에 칼과 오른손에 著寶, 증장천은 왼손에

칼과 오른손에 창[矟], 광목천은 왼손에 창과 오른손에 赤索, 다문천은 왼손에 창과 오른손에 佛塔을 지닌다고 한다.[8] 따라서 현존하는 신라의 사천왕은 寶塔을 지닌 다문천을 제외한 3천왕은 대부분 칼이나 창 등 무기를 지니므로 이 경전의 상법에 따른 것으로 짐작된다.

사천왕의 형태와 명칭은 경전에 따라 약간의 차이가 있으나 신라 조각상의 지물은 북방천왕을 제외하고는 거의 같고, 또 고려 불화의 경우에도 북방천왕 외에는 합장 또는 창 등을 지닌 형상이지만 그 위치에 따라 분별할 수 있다. 다만 조선시대는 불화나 조각상, 이를테면 후불탱과 掛佛 그리고 天王門의 사천왕 조각상에 이르기까지 거의 일정한 지물로 분별되고 있어 더욱 정비된 것으로 보인다.

대체로 조선시대 불화에 나타난 도상의 경우 동방 지국천은 琵琶를 지니는 것이 일반적이다. 이는 팔부중 가운데 音樂神인 건달바를 그 권속으로 하기 때문인 것으로 이해된다. 남방 증장천은 대체로 칼을 지니며, 서방 광목천왕은 왼손에 용, 오른손에 여의주를 들기도 하고, 북방 다문천은 보탑을 지니는 것이 일반화되었는데 『藥師七佛功德經』, 『藥師七佛儀軌供養法』에서는 이러한 고정된 도상의 내용과 달리 서방과 북방천왕의 지물을 羂索과 寶叉(작살)라고 한 경우도 있다.[9] 그러나 일반적으로 서방천왕의 견색이 용으로, 북방천왕의 보차는 보탑으로서 오늘날과 같이 고정된 것으로 생각하기 쉬우나 실은 보차나 견색이 생략되고 보탑이나 용(여의주)만 쥐고 있는 것으로 되었을 뿐이다. 즉 直指寺 대웅전의 彌陀會圖에 나타난 북방천왕의 경우 보차와 보탑을 함께 지니고 있기 때문에 참조할 수 있다.[10] 또한 104位 擧目의 中壇禮敬 가운데 "奉請西方護世爲大龍主廣目天王"[11]이라 한 것만 보더라도 호세천왕으로서의 서방천왕은 大龍主인 광목천왕이란 점에서도 이해된다.

8 『佛說陀羅尼集經』 卷11(『大正藏』 18卷, p.879 上), "四天王像法 提頭賴吒天王像法 其像身長量一肘 作 身著種種天衣 嚴飾極令精妙 與身相稱 左手申臂垂下把刀 右手屈臂 向前仰手 掌中著寶 寶上出光 毘嚕陀迦天王像法 其像大小衣服准前 左手亦同前天王法 申臂把刀 右手執矟 矟根著地 毘嚕博叉天王像法 其像大小衣服准前 左手同前 唯執矟異 其右手中而把赤索 毘沙門天王像法 其像大小衣服准前 左手同前 執矟拄地 右手屈肘擎於佛塔 云云".

9 『藥師七佛本願功德經』(『大正藏』 19卷, p.47 上), "東方持國天王 其身白色持琵琶 …, 南方增長天王 其身靑色執寶劍 …, 西方廣目天王 其身紅色執羂索 …, 北方多聞天王 其身綠色執寶叉".

10 張忠植, 「直指寺大雄殿 三世佛幀畵의 圖像」, 『韓國의 佛畵』 8(성보문화재연구원, 1995), pp.239-258 참조.

11 『釋門儀範』 上(法輪社, 1931), p.61 및 洪潤植, 『韓國佛畵의 硏究』(원광대학교 출판국, 1980), p.36.

III. 신라·고려시대의 사천왕 배치 형식

신라시대의 불화는 전해지는 것이 없어 부득이 현존하는 석조 사천왕의 배치 형식을 참작할 수밖에 없다. 석조 사천왕의 배치 형식이 불화에도 적용되었을 것이므로 이를 역으로 추정하는 것도 한 방법이 될 것이다.

널리 알려진 바와 같이 신라시대의 사천왕 조각상은 토함산 석굴암과 청도 운문사의 작갑전, 그리고 몇몇 금동사리구 및 석탑의 부조상에서 살필 수 있다. 이들 가운데 신라 석탑의 부조상은 탑신 사면 또는 팔각부도의 경우에도 사면의 방위를 중심으로 전개되나 도상 자체로 볼 때는 지물 등에서 고려, 조선과는 현저한 차이가 있음을 알 수 있다.

먼저 토함산 석굴암의 경우 기본조형도(A)의 형식이 적용된 경우이므로 이를 신라 사천왕 배치의 기준으로 삼을 수 있을 것이다. 이에 비해 청도 운문사 작갑전은 신라시대의 塼塔 佛殿으로, 내부의 본존불 좌대의 舍利盒銘에 의해 신라 景文王 5년(865)의 건립임을 알 수 있다.[12] 이 작갑전은 그 후 개조되면서 벽체의 벽돌이 제거되어 완전히 목조건물의 형태가 되었으나 정방형의 평면이나 지붕의 寶珠 등 佛塔의 원형이 남아 있다도85. 이는 곧 운문사의 前身인 작갑사 創寺의 緣起[13]를 말해 주는 것이며, 내부에 있는 석조여래좌상과 4매석의 사천왕 석상은 모두 앞의 사리합 명문에 따라 경문왕 당시의 조성으로 짐작된다. 그러므로 전탑의 작갑전 역시 외형은 불탑이면서 내부는 불전인 塔殿으로서 석불과 석조 사천왕을 봉안하고 있었던 것으로 짐작된다.

작갑전의 수리 이전 사진을 참고하면 지금과 같은 방형의 탑 형식 건물로 사면이 壁塼으로 형성되었으므로 석굴 형식과 달리 방위 설정에는 별 문제가 없었을 것으로 짐작된다. 창건 당시 사천왕의 위치가 외벽이었는지 내벽이었는지는 단정하기 어렵지만 작갑전이 불탑이면서 일종의 불전이었던 점을 감안한다면 남쪽 정면에 출입을 위한 御關을 두고 좌우에 사천왕을 배치했을 것으로 짐작된다. 또한 건물 자체가 불탑이었으므로 현존하는 法住寺 팔상전의 5층목탑이나 황룡사 목탑의 刹柱과 같이 四天柱의 형식을 연상할 수 있지만 석불이 법주사와 같이 건물의 중앙에 안치되었다는 근거는 없다. 다만 이 석불이 건물 중앙에 안치되었다는 추정은

12 金吉雄, 「雲門寺 鵲岬殿出土 舍利具에 대하여」, 『慶州史學』 9집(1990), pp.59-84. 蠟石製有蓋圓盒 銘에는 "咸通六年塔治節舍利二身 刻生訓"이라는 명문이 있다.

석불 좌대의 사리공이 불탑의 찰주 위치와 상응하
며, 사리공에서는 咸通六年銘(865)의 舍利盒 등
사리장엄구가 발견되었기 때문이다.

만약 내벽에 사천왕을 배치했다면 어떤 형식
이었을까. 남벽의 출입문을 고려한다면, 지금처럼
동서의 양 벽쪽에 배치되었을 것으로 짐작되나 이
것이 신라시대 그대로라고 단정할 수도 없다. 더
구나 보탑을 지닌 북방천왕을 제외한 3구의 천왕
은 칼, 棒, 三鈷의 金剛杵를 지니고 있어 이들이
어느 천왕인지 알 수 없는 실정이다. 그러나 석불
좌우에 사천왕을 2구씩 대칭으로 배치한 현재의
형식은 부처의 왼쪽 뒤쪽에 다문천을 둔 석굴암의
형식과 같다.

따라서 운문사 작갑전의 사천왕은 임의로 배
치한 것이라기보다는 전통적 배치 방안을 따른 것
이라고 생각된다.[14] 그것은 이 사천왕 조각상이 절
의 창건 당시인 신라시대 조각상이며, 석굴암 배
치 양식과도 일치하기 때문이다.

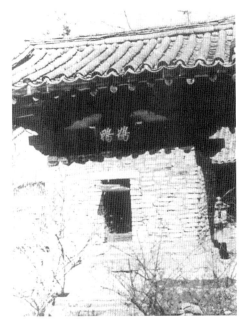

도 85
운문사 작갑전(옛 모습)

고려 불화의 경우에도 본존 전방과 측면의 양 협시와 梵釋四王을 배치한 호암
미술관 소장의 〈地藏菩薩圖〉(보물 제784호)도86, 원색9와 같은 구도에 十王과 司
命·司錄과 神犬[15]을 갖춘 호림박물관의 〈地藏十王圖〉(보물 제1048호)도87의 사천
왕 배치는 석굴암과 같다. 그리고 그 외 몇몇 고려 불화에 나타난 사천왕의 배치 역
시 석굴암 형식과 같은 점이 주목된다.

따라서 신라·고려시대의 사천왕 배치는 앞의 기본개념도를 기초로 한 기본조
형도(A)를 의지해 아래와 같이 전개되었다고 생각된다.

13 『三國遺事』卷4, 寶壤梨木條, "於是壤師將興廢寺 而登北嶺望之 庭有五層黃塔 下來尋之則無跡 再
　陟望之 有群鵲啄地 乃思海龍鵲岬之言 尋掘之 果有遺塼無數 聚而蘊崇之 塔成而無遺塼 知是前代伽
　藍墟也 畢創寺而住焉 因名鵲岬寺".

14 外壁이 塼造塔 형식의 舊形에서 목조탑 형식으로 바뀌었다 하더라도 내부 사천왕의 배치를 임의
　로 바꾸었다고 보기는 어렵기 때문이다.

15 이를 흔히 金毛獅子라 하나 앞의 朴英淑 논문에서도 이미 문제 제기된 바와 같이 형상 역시 개에
　가까울 뿐 아니라 九華山 지장신앙의 비조가 된 신라 왕자 金喬覺이 渡海 당시에 개를 데리고 갔
　다는 전설에 따라 神犬의 등장으로 볼 수 있지 않을까 한다.

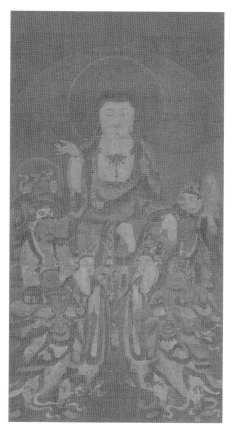

도 86
〈지장보살도〉, 고려, 비단에 채색, 104.3×55.6cm,
보물 제784호, 호암미술관

도 87
〈지장시왕도〉, 고려, 비단에 채색, 111.3×60.5cm,
보물 제1048호, 호림박물관

本尊	
西方 天王	北方 天王
南方 天王	東方 天王

【표 4】 기본조형도(C): 석굴암 및 고려 불화

물론 석굴암의 경우 본질적으로는 본존을 중앙에 봉안한 것이지만 조형적으로는 석굴 내부의 조화를 고려해서 그 전방에 위와 같은 방위로 배치했다. 이에 비해 고려 불화는 다문천과 광목천이 본존 지장보살의 측면에서 약간 뒤쪽에 위치하긴 하지만 근본적으로는 위와 같은 석굴암의 배치 형식을 기본으로 한다.[16] 즉 고려 불화의 경우는 철저한 상하 2단 구도를 형성하고 있으나 사천왕의 배치는 석굴암과 같은 형식이다. 그러므로 돈황 불화에는 없는 사천왕과 범천 및 제석을 좌우대칭으로 배치하고, 돈황 불화에 흔히 보이는 善惡童子가 나타나지 않는다[17]는 사실은 고려 불화의 구도적 특색이라 할 것이다. 따라서 이들 범석사왕을 배치한 것은 도상으로는 석굴암의 형식이지만 고려 불화 地藏眷屬圖의 한 형식으로서 등장되었다고 생각된다.

이상 신라와 고려의 사천왕 배치 형식은 조각상 또는 불화에서도 석굴암 형식에 준하는 정형을 유지했으나 조선시대에 들어와서는 이 형식이 바뀌었다. 이에 대해서는 IV장에서 고찰하겠지만 어떻게 해서 조선시대 사천왕의 배치가 신라와 고려의 배치 형식과 달리 나타났는지에 대한 의문은 여전히 남는다.

IV. 조선시대의 사천왕 배치 형식

1. 신라 석조상과의 비교

신라시대의 사천왕 배치 형식은 기본조형도(A)의 형식을 기초로 해서 (C)의 형식이 유지되었다. 이러한 형식은 석굴암의 사천왕 배치를 기본으로 하는 것으로 신라의 조각상에서 북방천왕 외에는 배치 기준을 정하기가 어렵다. 더구나 682년 건립으로 알려진 감은사의 동서석탑에서 발견된 금동사리기의 사천왕상은 동서탑이 모두 같은 형식이며, 탑을 지닌 다문천을 제외하면 칼과 창, 금강저 등을 지닌 형식이란 점에서도 그러하다. 따라서 이들은 발굴 당시의 방위를 참조하지 않는다면 명칭을 알 수 없는 실정이다.

[16] 고려불화의 사천왕 배치가 석굴암 구도와 동일하다는 것은 북방천왕의 지물과 방위에 따른 판단일 뿐 여타 천왕에 대한 지물의 고찰은 아직 기준을 정하기 어려운 실정이다.

[17] 박영숙, 「高麗時代 地藏圖像에 보이는 몇 가지 問題點」, p.21.

또 8세기 중엽으로 추정되는 桃李寺 금동사리구는 육각부도형이면서 6면에는 부처의 왼쪽에 拂子를 쥔 범천과 오른쪽에는 삼고의 금강저를 지닌 제석, 그리고 나머지 사천왕과 함께 이들을 모두 선각으로 나타내었다. 범천 좌측(向右)의 보탑을 지닌 사천왕은 다문천, 이와 대칭의 천왕은 증장천이어야 하고 그 외 제석의 우측(向左)의 두 천왕은 광목천과 지국천으로 추정할 수 있는데 이는 석굴암 배치와는 다르다.[18]

이들 금동사리구에 나타난 사천왕의 배치 형식 외에도 북방천왕을 제외하면 한결같이 칼이나 창, 금강저와 같은 무기를 지물로 하는 것은 신라 석탑의 부조상 역시 동일하다.[19] 따라서 이들을 종합해보면 신라시대 사천왕 도상의 의궤는 앞서 언급한 『陀羅尼集經』에 의한 것으로 판단된다. 이러한 신라의 사천왕 지물은 신라 일대를 통해 거의 지배적이었다. 그것은 앞의 금동사리구뿐 아니라 석굴암, 운문사 작갑전, 그리고 풍부한 석탑의 탑신, 심지어 부도에 이르기까지 동일하다. 그러므로 보탑을 지닌 북방천왕을 제외한다면 전적으로 방위에 의해 천왕의 형식을 구명할 수밖에 없다. 그렇다면 일단 배치의 기준이 되는 북방천왕이 왜 본존의 동북 간방에 위치하는지를 주목해야겠다. 사천왕의 조형적 특성상 본존 正後方에 위치할 수 없다면 동북 간방이 아닌 서북 간방으로 배치할 수도 있겠으나 신라의 도상이 모두 동북 간방을 유지한 것은 당시로서는 하나의 도상적 형식이었다고 생각된다.[20] 따라서 존상의 후방이 북방으로 되는 것은 일반적이며, 또 예배자가 남쪽에서 북쪽을 향해 예배토록 한 것도 앞의 「陀羅尼像法」에서 볼 수 있다.[21]

다만 현재로서는 북방천왕이 동북 간방을 취한 이유는 알 수 없다. 물론 남·북 천왕이 남북 정방으로 위치할 수 없는 도상적 문제에서 북방천왕의 위치를 동서의 간방 어느 쪽으로 두느냐 하는 것은 지극히 우연일 수 있다. 그러나 이러한 우연이 신라 및 고려 사천왕 도상의 정형으로 되었다면 이러한 형식은 조선시대에까지 그대로 적용되어야 하겠으나 그렇지 못하다는데 문제가 있다. 이에 대해서 신라·고려의 사천왕 도상과 조선의 도상은 사천왕 배치의 시작 지점이 어디냐에 따라 결과가 달라진다고 생각해 볼 수 있다. 방위의 시작은 모두 시계방향이나 앞에서 인

[18] 張忠植, 「桃李寺 舍利塔의 調査」, 『考古美術』135(한국미술사학회, 1977), pp.153-166에서는 사천왕의 명칭을 유보하였으나 위와 같이 보아도 좋으리라 본다.

[19] 이들 석탑 부조상에 대한 글로는 張忠植, 『新羅石塔硏究』(一志社, 1987) 및 文明大, 「新羅四天王像의 硏究」, 『佛敎美術』5(동국대학교 박물관, 1980) 등이 있다.

[20] 여기서 북방천왕을 동북 間方이라 함은 불상 쪽의 왼쪽이 되는 석굴암, 또는 운문사 작갑전 사천왕을 지칭하는 것이고 여타 석탑, 또는 부도의 경우에는 구태여 간방에 놓아야 할 이유가 없다.

[21] 『陀羅尼集經』 卷11(『大正藏』18卷, p.879), "作是像已 於道場北 面向南邊 作行安置竟 呪師南坐面向北方 卽手作前法印 誦呪一一喚之 安置坐已 云云".

용된 경전의 방위 순서는 한결같이 동 → 남 → 서 → 북의 순으로 진행된다.[22] 그러므로 신라의 사천왕상 시작 방위는 기본조형도(C)에서와 같이 본존 전방 좌측 하단에서부터 시작 방위인 동방천왕이 놓여 시계방향으로 전개되었음에 비해 조선시대의 도상은 이와 다를 뿐이다. 이러한 동 → 남 → 서 → 북 순서는 방위 운행 순서로서 배치되는 것일 뿐 대칭방위는 여전히 동서와 남북의 방위이다. 따라서 신라 사천왕의 배치나 방위 전개 역시 간단한 원리에서 진행되었다고 보는 것이 순리일 것 같다. 즉 방위 운행을 본존 전방 좌측 하단에서부터 시작함으로써 결국 석굴암의 배치 형식을 탄생시켰다는 결론에 도달하게 된다. 이러한 간단한 원리에 『다라니집경』 등에 따른 사천왕의 지물, 그리고 시대에 따른 복합적 요인들이 결합되면서 이후 사천왕 이해에 어려움을 더한 것으로 판단된다.

2. 고려 불화와의 비교

현존하는 고려시대 불화 가운데 사천왕이 등장하는 그림은 彌勒下生圖와 다수의 地藏十王圖일 뿐 阿彌陀九尊圖 등에서는 볼 수 없다. 그 외 敦賀 西福寺 소장 觀經變相圖의 경우 六大天王[23]이 등장하는 정도이다.

이들에 대한 이해를 돕기 위해 현재까지 알려진 불화 가운데 방위에 따른 사천왕의 배치 형식을 분류하면 다음과 같이 정리할 수 있다.

[표 5] 고려 불화의 사천왕 형식

형식 및 명칭 / 四天王	(A)형식: 地藏梵釋四王圖 및 彌勒下生圖			(B)형식: 地藏十王圖				(C)형식: 觀經變相
	湖巖美術館	親王院	知恩院	湖林博物館	靜嘉堂	日光寺	베를린 동양미술관	西福寺
동방천왕	合掌	合掌	合掌	刀	刀	刀	刀	合掌
남방천왕	合掌	合掌	合掌	화살	화살	화살	화살	合掌
서방천왕	不明	不明	不明	寶叉	寶叉	寶叉	寶叉	寶叉
북방천왕	寶塔	寶塔	寶塔	寶塔	寶塔·寶叉	寶塔·寶叉	寶塔·寶叉	寶塔·寶叉

이상에서 지장도는 (A)형식과 (B)형식이 모두 등장 인물이나 구조에 차이가

22 앞의 『法華經』, 『阿含經』, 『陀羅尼集經』, 『藥師七佛經』 등에서의 인용 순서는 모두 동일하다.
23 좌우에 삼각구도로 3구씩 여섯 천왕을 배치했는데 이들은 梵釋四王으로 이해된다.

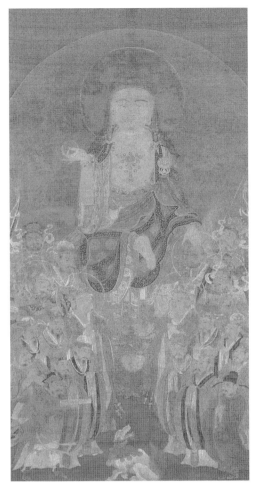

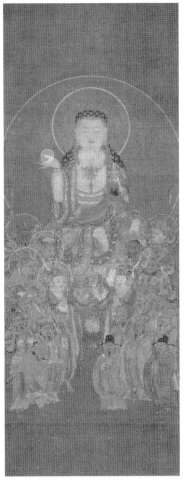

도 88
〈지장시왕도〉, 고려, 비단에 채색, 109×56.5cm,
베를린 동양미술관

도 89
〈지장시왕도〉, 고려, 비단에 채색, 143.5×55.9cm,
일본 세카도분고 미술관

있으나 지물 등의 형식에는 큰 차이가 없다. 그러므로 사천왕의 배치 형식은 같으
나 (B)의 형식 가운데 호림박물관과 베를린 동양미술관 소장품에는 神犬이 등장해
차이가 난다도87, 88. 그러므로 신견으로 볼 때는 이들이 같은 도상이고, 다시 신견
이 없는 靜嘉堂과 日光寺가 같은 형식이라 하겠다도89, 90.

　　기본적으로 사천왕의 배치는 주존의 좌우 협시 후방에 보탑을 지닌 북방천왕
이 등장함으로써 조선시대의 배치와는 다르며 앞서 본 바와 같이 신라의 석조 사천
왕 배치 형식을 추종하고 있다. 따라서 이들 각 형식 가운데 사천왕의 방위에 따른
도상의 명칭은 다를 바 없으나 동방과 남방천왕은 지물이 생략된 것으로 이해된다.

다시 이들을 살펴보면, 먼저 지장보살도 가운데 사천왕을 등장시킨 경우는 반드시 좌우 협시로 알려진 道明과 無毒鬼王 또는 시왕과 함께 배치되는 형식을 취한다. 즉 협시나 십대왕 없이 지장 주변에 사천왕만 배치되는 경우는 아직까지 발견되지 않았다.

사천왕이 등장하는 지장보살도 가운데 (A) 형식은 지장 · 협시 · 범석사왕이 배치되고 (B) 형식은 지장 · 협시 · 범석사왕 · 시왕 · 사명 · 사록과 또는 신견의 등장을 볼 수 있다.

따라서 (A)의 형식은 시왕이 생략된 도상임에 비해 (B)의 형식은 일반화된 지장시왕도라 하겠다. 이들 모두 사천왕이 등장한다는 점에서는 동일하나 (A)의 형식은 북방천왕이 보탑을 지니고 있지만 전방의 동방 · 남방천왕은 합장을 하는 등 지금까지 중심이 되었던 『다라니집경』의 내용과도 전혀 다르다. 이에 비해 (B)의 형식은 전적으로 『다라니집경』에 따른 신라 이래의 도상을 추종하고 있다고 할 수 있다.

다음으로 (A)형식 미륵하생도의 사천왕 배치는 이후 조선시대 후불탱과의 연관을 생각할 수 있으나 이 역시 사천왕의 방위에 있어서는 앞의 지장도와 동일하다. 이 가운데 高野山 親王院 소장 〈彌勒下生經變相圖〉는 명문[24]에 의해 1350년 悔前이 제작했음을 알 수 있는데 이는

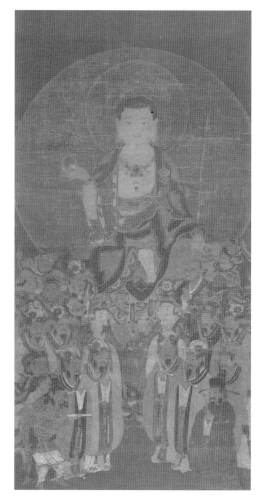

도 90
〈지장시왕도〉, 고려, 비단에 채색,
117×59.2cm, 일본 닛코지

京都 知恩院 소장 〈彌勒下生經變相圖〉과 같은 구도다도 91, 92, 원색 10. 그림의 구성은 조선시대 후불탱과 마찬가지로 群圖 형식이나 두 그림은 모두 하단부에 미륵불 출현 당시의 생활 장면을 묘사한 것이 다르다. 그리고 미륵불 좌우의 협시보살 양옆에 사천왕을 등장시켰는데 그 도상은 부처의 좌측 뒤쪽의 천왕이 보탑을 지닌 북

24 至正十年庚寅四月」日貧道玄哲謹發霞」誠同願法界檀那同」龍華三會恒聞說」法廣度群生耳」同願 施主 冬排 万加 裵丁 玄杲 賢熙 歲如 黃甫 叔白 金守 尹于 金于 金旦 李松 李守 孫□ 裵仲 裵同 叔 守 洪文 尹仲 任桂 叔桂 戒洪 畵手悔前.

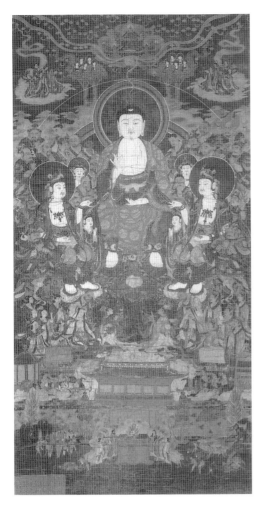

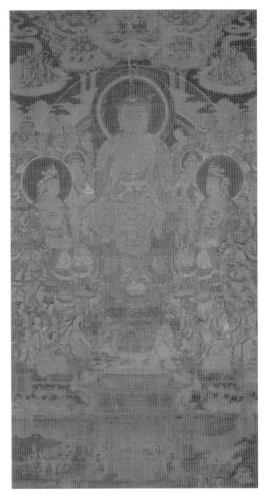

도 91
회전 필, 〈미륵하생도〉, 고려, 1350년,
비단에 채색, 178×90.3cm, 일본 신오인

도 92
〈미륵하생도〉, 고려, 비단에 채색, 171.8×92.1cm,
일본 지온인

방천왕이고 그 앞 좌우에 합장한 모습의 천왕이 동방 및 남방천왕으로 앞의 (A)형
식과 동일하다. 그리고 우측 뒤쪽의 서방천왕은 오른손을 위로 치켜든 모습인데 여
의주를 들고 있는 듯도 하다. 만일 이것이 여의주라면 호암미술관의 〈지장보살도〉
도 같은 지물이라 하겠다.

　　이렇게 동방·남방천왕이 지물 없이 합장한 모습으로 나타난 (A)형식의 도상
은 1350년경에 유행한 것으로 짐작되나 아직 이에 대해서는 경전에서 근거를 찾지
못했다. 그러므로 14세기경에는 신라식 전통적 지물을 지닌 사천왕과 이로부터 변
형된 호암미술관 지장도 형식의 (A)형식이 동시에 유행한 것으로 판단된다. 그러나

이들 사천왕의 배치 형식은 종래의 전통적 수법을 그대로 고수하고 있으므로 이후에 전개된 조선시대 배치 양식과는 차이가 있다.

또한 (B)의 지장시왕도 형식은 앞서 본 바와 같이 등장 인물만 추가되었을 뿐 도상이나 배치 형식이 (A)형식과 동일한 것도 참조된다.

끝으로 (C)형식으로 분류된 敦賀 西福寺〈觀經變相圖〉에 나타난 6대 천왕의 경우 좌우에 3구씩 배치한 천왕 가운데 범천과 제석을 제외한다면 구도는 (A)형식의 합장한 사천왕을 나타낸 것이다. 그것은 앞의 동방·남방천왕이 합장했으나 뒤의 북방천왕이 보탑과 보차를 지닌 것에서 알 수 있는데 이들은 곧 지장시왕도의 (B)형식과의 절충형으로 생각된다.

고려 불화에 나타난 사천왕은 앞의 미륵하생경 또는 西福寺의 관경변상과 같은 군도 형식을 기본으로 한다. 이러한 형식이 이후 조선시대 후불탱 사천왕에도 적용되었다고 생각되나 방위의 기준이 되는 북방천왕은 여전히 신라 이래의 형식을 취한 것이 다르다.

3. 후불탱의 배치 형식과 定型

조선시대의 불화는 고려시대와 달리 도상적으로 더욱 다양해지고 있다. 종래까지 하나의 주제에 따른 독존상, 또는 단순한 권속도 형식의 비교적 단조로운 그림에서 더욱 복잡해지는 군도 형식으로 전개되는 것이 특색이다. 또한 구도에 있어서도 주존과 권속의 상하 이중 구도에서 평행 구도를 유지하게 된다. 뿐만 아니라 다양한 권속의 출현으로 인해 그림은 입체적 수법이 완전히 무너지고 여백 없이 전면을 꽉 채우는 정면관 위주의 평면적 구도로 바뀌고 있다.

또한 고려시대의 불화는 주제에 따른 예배도든 또는 감상화든 간에 불화로서의 독자적 위치를 견지하고 있었으나 조선시대의 불화는 상당수가 불상에 종속되어 불상의 후벽을 장식하는 소위 後佛幀으로서 제작되었던 점이 다르다. 뿐만 아니라 등장 인물의 배치는 철저한 대칭 구도의 군도 형식이 주종을 이룬다.

대체로 조선시대의 불화는 후불행, 菩薩幀 등 다양하다.[25] 그러나 이들은 어디까지나 후불탱으로서 고려시대의 측면관 같이 다양한 변화는 볼 수 없고 정면관을 위주로 표현하고 있다. 이 시대 불전의 중심은 역시 대웅전이며, 그 외에 더욱 다양

[25] 『韓國의 佛畫』 8(聖寶文化財研究院, 1995)에서는 불화의 내용에 따라 後佛幀·菩薩幀·神將幀·掛佛·各部幀·影幀·道場莊嚴 등으로 분류하여 조사했다.

화된 신앙의 요청에 따라 부속 전각들이 형성되었다. 조선시대에는 法華佛敎가 가장 성행했는데, 이는 곧 석가를 중심으로 하는 靈山會上이 주제가 된다. 그러므로 藥師殿, 또는 極樂殿의 主佛이 되는 약사여래와 아미타불의 군도 형식 불화가 유행했으나 이 역시 모두 후불탱으로서 존재했다.

그렇다면 이들 후불탱에 등장하는 사천왕의 배치 형식에 대해 정리함으로써 조선시대 사천왕 배치의 定型을 파악할 수 있으리라 본다. 이들 석가, 약사, 미타의 후불탱은 조선시대 특히 후기에 와서 정착된 한국 후불탱의 기본 형식이라 할 것이다. 이들은 소위 三世如來[26] 형식으로 대웅전 내에 3폭 또는 1폭에 三尊과 그 권속이 모두 등장하기도 하고, 또는 독립된 전각에 독자적인 후불탱으로 안치되기도 한다. 그러나 독자적 후불탱의 경우 사천왕은 석가후불탱과 아미타후불탱에 주로 등장하며, 약사후불탱에는 藥師十二夜叉神으로 대치되기도 한다.

그런데 여기서 주목되는 것은 조선시대 불화의 사천왕 표현이 지금까지 유지해오던 배치 형식이 완전히 무너지고 새로운 형식으로 정립되고 있다는 점이다. 즉 조선시대의 사천왕 배치 형식은 기본조형도(B)의 개념을 기초로 아래와 같은 기본조형도(D), (E), (F)의 형식이 정형화되어 본존의 전방이나 불화의 네 귀퉁이 또는 본존의 전방에 거의 평행이 되게[27] 동남서북 순의 시계 방향이나 병렬로 배치함으로써 방위 개념을 그대로 유지했다고 생각된다.

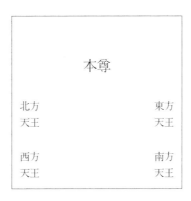

[표 6] 기본조형도(D): 조선시대 불화 제I형식

[26] 여기에서의 三世如來란 三世界의 여래란 의미로서 直指寺 대웅전 불화를 그 대표적인 예로 들 수 있다. 註 10 참조.
[27] 평행이라고는 하지만 도상 자체로 볼 때는 동방천왕과 북방천왕이 약간 뒤쪽으로 배치되어 원근을 나타내고 있다.

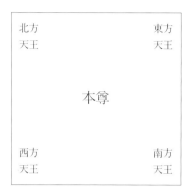

【표 7】 기본조형도(E): 조선시대 불화 제Ⅱ형식

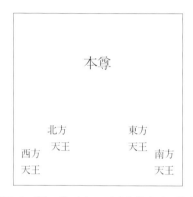

【표 8】 기본조형도(F): 조선시대 불화 제Ⅲ형식

위의 도표에서 보는 바와 같이 조선시대 불화 사천왕의 배치 형식은 신라나 고려와도 다른 새로운 형식으로 정착된다. 이 가운데 기본조형도(F)의 경우 그림의 하단에 배치된 사천왕은 거의 병렬로 나란히 놓였지만 동방과 북방천왕을 조금 뒤로 배치함으로써 원근을 나타낸 것으로 보아 방위 개념에는 별다른 변화가 없는 것으로 보인다.

이상과 같은 사천왕 배치 형식이 조선시대 불화 사천왕 배치의 정형이 되면서 이러한 형식은 불화 뿐 아니라 심지어 天王門의 사천왕상 배치에 이르기까지 동일한 형식을 취하게 된다. 대표적 예로는 양산 通度寺의 경우 가람배치는 一柱 · 天王 · 不二의 三門이 모두 동쪽으로 향해 있으므로 천왕문의 사천왕 방위도 동향이지만 그 배치는 위의 기본조형도(D)의 배치 형식을 추종해서 일단 후방을 북쪽으로 상정하고서 동방 지국천은 비파, 남방 증장천은 칼, 서방 광목천은 왼손에 여의주, 오른쪽 손에 용, 북방 다문천은 왼손에 보탑, 오른손에 보차를 지니고 있다. 조선시대 불화의 사천왕 배치 역시 존상의 뒤쪽을 북방으로 보는 것은 『다라니집경』

에 준한 것으로 이러한 형식은 불화 뿐 아니라 천왕문의 사천왕상에 이르기까지 새로운 방위 개념을 확고하게 적용한 것으로 생각된다.[28]

이상 조선시대 불화의 사천왕 배치 형식은 經板의 變相에서도 동일하게 적용되고 있다. 이는 1463년 刊經都監에서 간행된 『諺解本 妙法蓮華經』 변상[29] 및 1665년 간행의 여주 興國寺 소장 『預修十王生七經』 변상[30] 등을 대표로 들 수 있는데 이들은 모두 제I형식의 배치를 나타내고 있다.

조선시대 불화의 사천왕 배치는 위와 같은 3형식표 5, 6, 7으로 전개되었는데 그간의 조사 자료[31]를 중심으로 중요 불화의 형식을 분류하면 다음과 같이 정리할 수 있다.

제I형식

河東 雙磎寺 釋迦牟尼後佛幀, 1687년, 403×275cm

金陵 高方寺 阿彌陀後佛幀, 1688년, 358×290cm 도 93

麗川 興國寺 釋迦牟尼後佛幀, 1693년, 458×407cm 도 94, 원색 11

青陽 長谷寺 阿彌陀後佛幀, 1708년, 373×263cm 현재 동국대박물관 소장

大邱 龍淵寺 地藏幀, 1711년, 241.5×240cm

求禮 泉隱寺 釋迦牟尼後佛幀, 1715년, 162.5×186cm

昇州 松廣寺 釋迦牟尼後佛幀, 1725년, 214×186.5cm

善山 水多寺 釋迦牟尼後佛幀, 1731년, 367×258cm

梁山 通度寺 極樂寶殿 阿彌陀後佛幀, 1740년, 235×295cm 도 95

求禮 泉隱寺 阿彌陀後佛幀, 1776년, 360×277cm

尙州 黃嶺寺 阿彌陀後佛幀, 1786년, 185×178cm

聞慶 金龍寺 釋迦牟尼後佛幀, 1803년, 520×430cm

國立中央博物館 阿彌陀後佛幀, 1831년, 133.5×180cm

善山 桃李寺 釋迦牟尼後佛幀, 1876년, 268×234cm

麗川 興國寺 普光殿後佛幀, 1907년, 162×128cm

[28] 그 대표적 예는 양산 통도사의 천왕문이다. 이 문의 사천왕은 모두 동향이지만 천왕의 배치는 뒤편인 서쪽을 북쪽으로 상정하고 배치했다.

[29] 『東國大所藏 國寶·寶物 貴重本展』(동국대학교, 1996), pp.44-45.

[30] 『興國寺의 佛敎美術』(한국고고미술연구소, 1993), p.132.

[31] 『韓國의 佛敎繪畵』 —松廣寺—(국립중앙박물관, 1970); 『興國寺의 佛敎美術』(韓國考古美術硏究所, 1983); 『朝鮮佛畵』(중앙일보, 1984); 『韓國의 佛畵』 1·2·8·9집(聖寶文化財硏究院, 1995-1996).

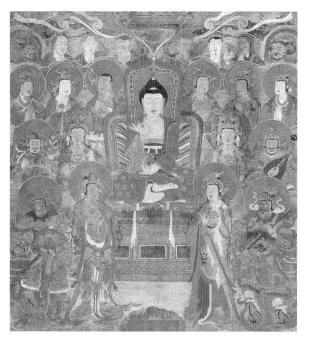

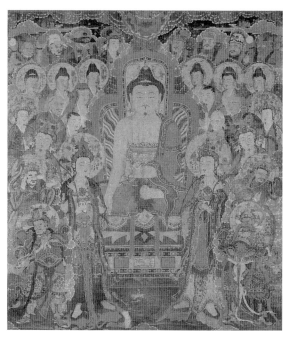

도 93
〈아미타후불탱〉, 1688년, 비단에 채색, 358×290cm, 고방사

도 94
〈석가모니후불탱〉, 1693년, 마본에 채색,
458×407cm, 보물 제578호, 흥국사 대웅전

聞慶 金龍寺 大成庵 阿彌陀後佛幀, 1913년, 201.5×288cm

尙州 南長寺 觀音庵 木刻後佛幀, 조선후기, 145×185cm

淸州 菩薩寺 掛佛, 1649년, 660×420cm

尙州 北長寺 掛佛, 1688년, 1,337×807cm 도 96

聞慶 金龍寺 掛佛, 1703년, 947×702cm 도 97 ＊방위 배치 변화

永豊 浮石寺 掛佛, 1745년

제Ⅱ형식

求禮 華嚴寺 掛佛, 1653년, 1,009×731cm

尙州 龍興寺 掛佛, 1684년, 1,003×620cm

梁山 通度寺 阿彌陀後佛幀, 1752년, 145×139cm 도 98

醴泉 西岳寺 釋迦牟尼後佛幀, 1770년, 137×187cm

尙州 南長寺 掛佛, 1788년, 1,066×644cm

醴泉 龍門寺 阿彌陀後佛幀, 1868년, 165×197cm 도 99

聞慶 大乘寺 釋迦牟尼後佛幀, 1906년, 210×268cm

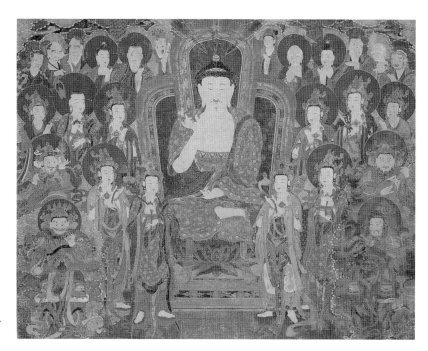

도 95
〈아미타후불탱〉, 1740년,
비단에 채색, 235×295cm,
통도사 극락보전

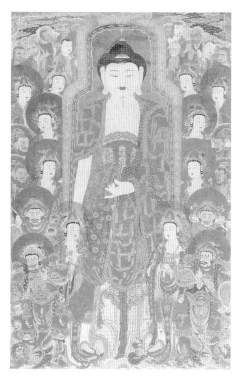

도 96
북장사 괘불, 1688년, 마본에 채색,
1,337×807cm, 보물 제1278호

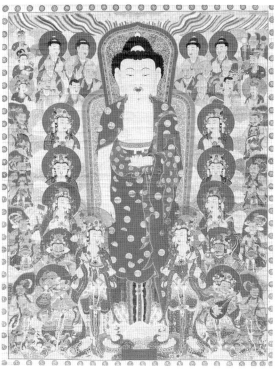

도 97
김룡사 괘불, 1703년, 마본에 채색, 947×702cm

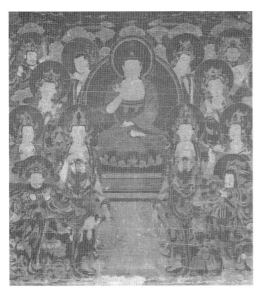

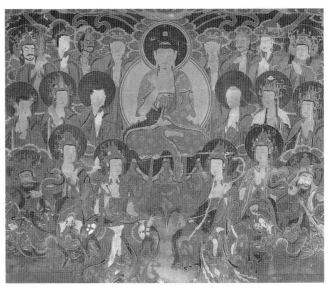

도 98
〈아미타후불탱〉, 1752년,
비단에 채색, 145×139cm, 통도사

도 99
〈아미타후불탱〉, 1868년,
마본에 채색, 165×197cm, 용문사

제III형식

麗川 興國寺 釋迦牟尼後佛幀, 1723년, 195×237cm

陝川 海印寺 釋迦牟尼後佛幀, 1729년, 240×229.5cm 도 100

梁山 通度寺 靈山殿 釋迦牟尼後佛幀, 1734년, 339×233cm 도 101

瑞山 開心寺 極樂九品圖, 1767년, 460×260cm

聞慶 金龍寺 華藏庵 釋迦牟尼後佛幀, 1822년, 189×270cm

聞慶 金龍寺 金仙庵 阿彌陀後佛幀, 1880년, 139×165.5cm

聞慶 金龍寺 養眞庵 釋迦牟尼後佛幀, 1894년, 179×258cm

金陵 靑巖寺 釋迦牟尼後佛幀, 1914년, 310×275cm

聞慶 大乘寺 阿彌陀木刻幀, 조선후기, 280×256cm 도 102 * 동남서북 순 일렬

禮泉 龍門寺 木刻後佛幀, 조선후기, 265×218cm *방위변화: 동남서북 순 일렬

尙州 南長寺 木刻後佛幀, 조선후기, 236×226cm *동남서북 순 일렬

이상에서 제I형식이 21점으로 가장 많고, 그 외 제II형식이 7점, 제III형식이 11
점으로 조사되었다. 그 가운데 제III형식은 본존의 전방에 배치되는 것이므로 이 역
시 제I형식의 범주에 넣을 수 있을 것이므로 제I형식이 가장 보편적으로 유형화되

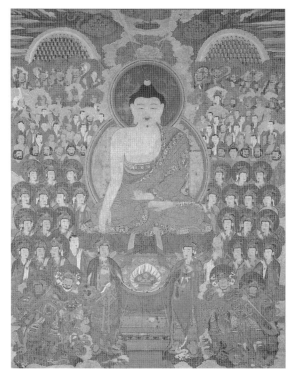
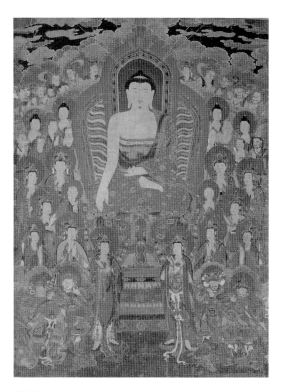

도 100
〈석가모니후불탱〉, 1729년,
비단에 채색, 240×229.5cm, 해인사 대적광전

도 101
〈석가모니후불탱〉, 1734년,
비단에 채색, 339×233cm, 통도사 영산전

었다고 하겠다. 다만 木刻幀의 경우 사천왕의 배치나 방위가 일정하지 않고 전방에
일렬로 배치되는 형식이므로 방위나 명칭을 정하기 곤란하다. 또한 조선시대 불화
가운데 사천왕은 주로 석가 및 아미타후불탱에 등장하고, 고려시대에 흔히 표현되
던 지장탱의 경우는 매우 드물게 나타났다.[32]

　　위의 분류에서 드러나듯이 조선시대 불화의 사천왕 배치 형식은 모두 위의 제
III형식에 소속시킬 수 있고 매우 드물기는 하나 이러한 방위나 배치 형식을 벗어났
다면 그것은 畵員의 착오나 미숙에서 온 결과일 뿐이다. 이중에서도 구례 泉隱寺
아미타후불탱의 경우 배치 형식은 일반 불화와 같은 제I형식이지만 등장 인물의 명
칭을 잘못 기록하고 있다. 즉 비파를 든 동방 지국천을 북방천왕, 칼을 지닌 남방
증장천을 동방천왕, 용과 여의주를 지닌 서방 광목천을 남방천왕, 보차와 보탑을

32 사천왕이 등장하는 지장탱은 대구 용연사 지장탱(1711년)(『한국의 불화』 1, p.124) 및 예천 용문
　사지장탱(『한국의 불화』 8, p.43)이 참조된다.

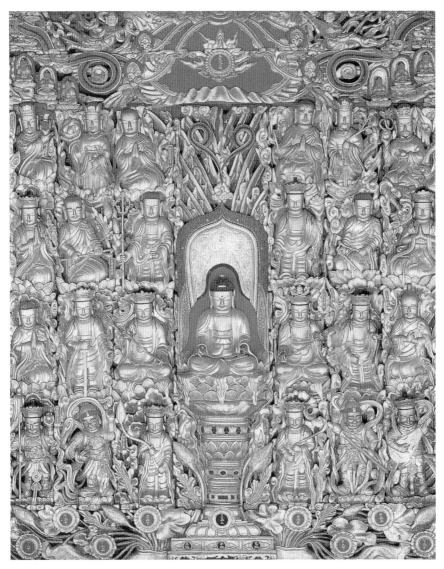

도 102
〈아미타목각탱〉, 조선후기, 목각, 280×256cm, 보물 제575호, 대승사

지닌 북방 다문천을 서방천왕이라 하는 등 혼란을 야기하고 있는데 이는 화원의 착오가 분명하다.[33] 따라서 정확한 검증 없이 조선시대 불화 사천왕의 명칭을 이 천은사 불화의 명칭의 기록만을 의지해 추정한 것은 안이한 해석이다. 다만 문경 金龍寺 괘불의 경우 사천왕 배치가 다소 혼란스럽다 도97.[34] 이 역시 기본조형도(D)의 형식이지만 본존 석가여래 전방의 사천왕은 부처의 왼쪽 전방에 비파를 지닌 동방

지국천, 그리고 그 후방에 보차와 보탑을 지닌 북방 다문천이 배치되어 석굴암 사천왕 배치 형식을 추종한 듯하나 부처의 오른쪽 전방의 사천왕이 여의주와 용을 지닌 서방 광목천, 그리고 그 후방에 칼을 지닌 남방 증장천이 배치되어 방위에 맞지 않는다. 이는 1703년에 守源 등 화원 6명에 의해 제작되었으나 화원 스스로가 사천왕의 도상 및 방위 개념이나 특징을 알지 못한 특수한 경우라 하겠다. 또 大興寺 枕溪樓의 사천왕탱 또는 千佛殿의 사천왕탱(1794년)은 각기 다른 양식이나 2폭에 각 2구씩 동남서북 천왕을 향우측에서부터 나열한 도상[35]으로 봐야 할 것이고, 통도사 三身佛의 경우 중앙 비로자나를 중심으로 사천왕을 각 2구씩 배치하게 됨으로써 방위 개념이 적용되지 않은 예라 하겠다.

V. 맺음말

이상에서 우리나라 사천왕의 배치 형식에 대한 변천과 그 정형을 구명했다. 내용에서 본 바와 같이 사천왕은 기본적으로는 사방의 특정된 방위에서 佛法을 수호하는 신이지만 이들이 조형 구도상 정면에 놓일 수 없는 것이므로 기본조형도(A), (B)와 같이 부득이 동쪽 또는 서쪽으로 비껴 놓이게 되었다. 그러므로 신라와 고려시대에는 북쪽의 천왕이 동쪽으로 비껴서 각각 대칭을 이룬 형식으로 제작되었고, 조선시대에는 서쪽으로 비낀 것이 정형으로 형성되었다.

이러한 사천왕의 배치는 하나의 질서, 곧 언제나 시계 방향으로 동남서북의 순서로 놓인 것이었다. 또 사천왕의 방향은 남향이고 예배자는 북쪽을 향하도록 했는데 이는 앞의 『다라니집경』의 「四天王像法」에 기인한 것이다. 따라서 향하여 뒤쪽이 북쪽으로 고정됨으로써 방위에는 별다른 혼란이 없었고, 또한 보탑을 지니는 북방천왕은 시대에 관계없이 일정하게 나타났으므로 하나의 기준을 삼을 수 있었다. 그 중에서도 조선시대가 되면 북방천왕의 보탑을 비롯해 사왕 모두 각각 특징적인

33 『朝鮮佛畵』(중앙일보, 1984) 도판 38-41 참조. 또 해설에서는 이 불화가 조선시대 사천왕 배치와 동일함을 지적한 듯하나 "조선조 불화의 사천왕상은 대부분 이 천은사 아미타불화의 사천왕상의 배치와 명칭을 따르고 있다."한 것은 전적으로 잘못이다.
34 『한국의 불화』 8, p.22 도판 3 참조.
35 한국불교연구원, 『大興寺』(一志社, 1977), pp.88-89 및 魯明信, 「朝鮮後期 四天王像에 대한 考察」, p.119 참조.

지물을 지님으로써 명칭 식별은 더욱 용이하게 된다.

따라서 신라의 사천왕 도상은 중앙의 본존 좌협시 하단에 시작 방위의 천왕인 동방지국천을 배치함으로써 석굴암 배치와 같은 신라 · 고려의 배치 형식을 이룩했고, 조선시대의 수많은 불화의 경우는 좌협시 후방을 시작 방위의 천왕인 지국천을 배치함으로써 신라 · 고려와 다른 조선시대 사천왕의 배치 정형을 완성했다. 이러한 형식은 불화뿐 아니라 천왕문의 사천왕 等像을 비롯해 經板 變相에 이르기까지 같은 배치 형식으로 전개되었음을 알 수 있었다.

또한 몇몇 예외가 있으나 이는 화원의 착오 또는 도상에 대한 이해 부족의 결과였을 뿐 조선시대의 사천왕 배치 형식은 본존 좌협시 후방에서부터 시계방향으로 동 · 남 · 서 · 북 천왕의 순서로 배치되는 것이 원칙이었고, 이는 이후 한국불화의 사천왕 배치의 정형을 이룬 것으로 나타났다.

따라서 우리나라 불화의 사천왕 배치는 신라 · 고려의 배치 형식에서 변화되어 기본조형도(B)의 형식을 의지해 조선시대의 세 가지 형식으로 정착된 것이 바로 한국불화 사천왕 배치의 전형양식이 되었고, 이러한 가운데 제I형식이 가장 보편적으로 유행했음을 알 수 있었다. 다만 신라 · 고려의 배치 형식에서 조선의 형식으로 변화하는 원인에 대한 구명이 앞으로의 과제라 할 것이다.

4. 조선시대 掛佛의 고찰

I. 머리말

한국의 불교 회화 가운데 야외 법회시 사용하는 대형 佛畵를 통칭 掛佛이라 한다. 이 괘불이 언제부터 발생했는지 밝히는 것은 그렇게 간단치 않다. 괘불은 오직 우리나라와 티벳에서 유행했으며, 또 현재 이 지역에서만 전하고 있기 때문이다. 이들 괘불은 독특한 圖像과 신앙 형태를 지니고 있음에도 불구하고 그 중요성에 비해 아직까지 별다른 주목을 받지 못하고 있는 실정이다. 아마도 일반 불화와 같이 실내에 봉안되는 것이 아니라 사찰의 특별한 행사가 있을 때만 옥외의 괘불대에 懸掛되었던 것이 주된 이유일 것이다.

우리나라에 현존하는 괘불은 조선시대 후기에 국한되어 있으며, 지금까지 조사된 작품은 1600년대부터 1900년대 초까지 약 300년의 세월에 걸쳐 제작된 100여 점이다. 아직 이들 괘불에 대해서는 체계적인 조사가 이루어지지 못했고, 조사보고서 역시 시작 단계에 있다.[1] 뿐만 아니라 괘불이 지닌 전통적 성격이나 교리의 배경을 무시한 채 자의적인 명칭 부여와 해석으로 괘불의 이해에 큰 혼란을 일으키고 있다. 필자는 이러한 오류에 대한 시정을 기한 바 있으나[2] 괘불 자체에 尊名이 기록되어 있는 중요 자료로 알려진 청양 長谷寺 괘불(1673)과 공주 麻谷寺 괘불(1687)의 기록에도 상당수의 오류가 있음을 확인할 수 있었다. 그러므로 본고에서는 괘불

[1] 괘불에 대한 조사 보고서로는 윤열수의 『괘불』(대원사, 1990)과 문화재연구소의 『괘불조사보고서』(문화재관리국, 1992) 및 張忠植의 『直指寺』 本寺·末寺篇(직지사, 1994) 정도다. 그 외 단편적인 논문으로 문명대, 「谷城 道林寺 掛佛幀畵」, 『한국미술사논문집』 1(정신문화연구원, 1984); 柳麻里, 「浮石寺掛佛畵」, 『美術資料』 36(국립중앙박물관, 1985); 문명대, 「浮石寺 掛佛幀畵의 考察」, 『蕉雨 黃壽永博士 古稀紀念 美術史學論叢』(通文館, 1988); 張忠植, 「朝鮮朝 掛佛의 樣式的 特徵」, 『芝邨金甲周敎授華甲紀念史學論叢』(1994) 등이 있다.

[2] 張忠植, 「朝鮮朝 掛佛의 樣式的 特徵」에서는 명칭 자체에 대한 해명과 함께 그 특징을 지적했으나 도상적 특성에 치우친 경향이 강했다. 본고에서는 이 논문을 재구성하여 도상과 명칭의 문제와 함께 기존의 오류를 지적하려 한다.

의 성격과 발생 연원을 추구하고, 나아가서는 도상에 따른 형식과 본존불의 명칭 그리고 유형 분류에 따르는 몇 가지 문제점에 대해 고찰하겠다.

II. 괘불의 성격과 기원

우리나라의 괘불은 불교회화 가운데서도 특수한 영역을 차지하고 있다. 그것은 같은 불교권 안에서도 괘불은 독자적인 도상적 성격과 신앙적 내실을 지니고 있기 때문이다.

괘불은 특유의 대형화된 형식이 가장 두드러지지만, 그보다 靈山會上의 主尊 표현에서 도상적 특징이 주목된다. 다시 말해, 일반 불화에서 통용되는 儀軌와 다른 괘불 특유의 도상을 지니고 있을 뿐만 아니라 전적으로 영산회상의 장엄한 佛格을 대형화해서 괘불로 표현했다는 것이다. 동시에 신앙적 의식 역시 자연히 대형 집회나 민중을 대상으로 하는 대중불교적 성격으로 전개된다.

추측컨대, 신라시대의 불화는 주로 벽화였던 것으로 보이고, 고려시대의 불화 역시 일정 부분 삼국시대와 신라의 전통을 이어받아 벽화가 성행했을 것으로 생각된다. 그러나 이 시기에는 차츰 수요자의 취향에 따라 벽화에서 걸게 그림인 탱화가 등장하기 시작했던 것으로 보인다. 물론 여전히 佛殿을 장식하는 벽화가 위주였던 것은 사실이지만 이동이 가능한 탱화가 차츰 인기 있게 되었다고 생각된다. 그러나 현존하는 고려 불화를 면밀히 검토해보면, 이것을 불전 내부에 봉안했던 소위 후불탱화와 같은 성격으로 보기는 어렵다. 즉, 그 크기가 후불탱화로서는 작은 편이기에 개인의 願堂에 봉안되었거나 또는 감상화적 성격을 지니고 있었을 것으로 생각된다.[3]

괘불은 법당 내부에 현괘하는 일상적인 불화가 아니고 특별한 행사시 전각의 외부에 壇을 마련, 옥외에 현괘해서 의식을 집행하는 것이므로 형식적으로는 일반 불화와 현격한 차이를 지닌다. 따라서 평소에는 괘불을 활용하는 것이 아니므로 당연히 괘불의 보관 장소와 괘불을 넣어두는 보관함이 있게 마련이다. 즉, 보관함은 대형의 木函으로 이를 掛佛函이라 하며, 이들 괘불함은 각기 사찰의 중심이 되는 큰 법당에 보관하게 된다. 대체적으로 괘불의 폭은 괘불함의 길이가 되므로 괘불함

3 李東洲, 「麗末 · 鮮初佛畵의 特性」, 『季刊美術』 16(1980), p.179.

의 그 길이에 따라 괘불의 대소를 짐작할 수 있다. 괘불의 폭이 작은 것은 약 3m에서 큰 것은 약 9m에 달하는 것도 있다. 따라서 괘불의 높이 역시 약 5m에서부터 15m에 이르기까지 매우 다양하다.

이러한 대형 괘불의 기원은 아무래도 티벳과 밀접한 연관을 지니고 있다고 생각된다. 오늘날에도 티벳에서는 탱화를 "탕카(Thangka)"라 하는데, 발음 역시 우리의 불화의 지칭과 유사하다. 불화를 '幀畵'라 표기하고 '정화'라 읽지 않고 '탱화'라고 하는 것만으로도 그 영향을 짐작할 수 있다. 또한 불화를 '후불탱(後佛幀)'이니 '영탱(影幀)'이라 칭하는 것도 모두 이와 같은 경우다.[4]

대체로 이들 걸게 그림을 넓은 의미에서 모두 탱화라 할 수 있으나, 이들 탱화 가운데서도 옥외의 괘불대에 걸고서 법회에 사용하는 대형 그림을 통칭 괘불이라 한다. 고려시대에는 괘불이 사용되었다는 자료가 아직 발견되지 않고 있으나, 현존하는 고려시대 최대의 그림은 일본의 佐賀博物館에 소장되어 있는 소위 鏡神社〈楊柳觀音菩薩像〉(1310)이다. 이 그림이 어떻게 해서 일본에 건너갔는지는 자세히 알 수 없으나 고려시대 불화의 장대한 형식을 알려주는 귀중한 자료다.[5] 이 불화는 탱화로서 크기(높이 419.5cm, 폭 254.2cm)는 괘불에 준하는 대형이지만, 이를 괘불의 범주에 포함시키지는 않는다. 그림의 내용이 水月觀音, 즉 버들관음이기 때문이다. 기본적 구도는 補陀落伽(Potalaka)산을 배경으로 해변의 암벽과 海水, 靑竹과 淨瓶, 그리고 善財童子 등을 나타내고 있다. 이 그림은 알려진 바와 같이 忠宣王 2년(1310) 王叔(淑)妃의 발원에 따라 화원 金祐[6] 등이 그린 일종의 궁중화로서 매우 장대하다.

이러한 대형 그림은 바로 괘불에 준하는 그림이지만 그 내용이 후대의 괘불과는 다르므로 크기만으로 괘불의 범주에 넣기는 곤란하다. 괘불은 분명 괘불로서의 특수한 구도와 내용을 지니고 있기 때문이다. 그러나 괘불이 언제부터 발생했는지는 아직 확실치 않다. 물론『고려사』에는 祈雨祭, 또는 祈雨道場의 개설을 자주 기록하고 있지만 괘불 봉안을 말해주는 구체적 기록은 없다.[7] 다만 현존하는 괘불은 모두 조선시대에 속하며, 조선 초기 世宗代에 畵龍으로써 기우제를 올렸던 사실로

[4] 오늘날 티벳의 괘불 가운데 크기가 30m가 넘는 것도 있다. Lhasa의 Dre-Pung 사원 괘불의 경우는 티벳과 우리나라 불화의 관련성을 암시해준다.

[5] 平田寬,「鏡神社所藏楊柳觀音畵像」,『奈良國立文化財硏究所年報』(1968);「鏡神社所藏楊柳觀音畵像再考」,『大和文華』72號(1984) 및『大高麗國寶展』(호암갤러리, 1995) 참조.

[6] 고려시대 文翰待詔라는 직책을 들어 이는 金祐로 보아야 한다면서 畵記를 '內班從事 金祐 文翰畵 直待詔'로 띄어 읽는 견해도 있다. 강희정,「高麗 水月觀音圖의 연원에 대한 재검토」,『미술사연구』8(1994), pp.15-16.

미루어8 기우제와 같은 屋外法會의 경우에 괘불과 같은 예배 대상이 있었을 것으로 짐작할 수 있다.

이와 연관해서 文宗 즉위년(1451)의 한 사건이 주목된다. 이는 세종대왕의 追福을 위해서 安平大君의 願刹인 大慈庵에서 施食(영혼 薦度를 위한 의식)을 행할 때의 일이다. 즉, "…首陽大君이 여러 大君과 여러 君과 더불어 대자암에 가서 시식할 때에 예배하는데, 뜰 복판에 있는 懸蓋의 長竿이 갑자기 부러져서 수양대군의 이마에 부딪쳐 상처를 내었는데 피가 흘러서 혼미하고 어지러워 정신을 차리지 못하였다…"9 한 것은 日傘을 매단 懸蓋木이 부러진 사건이었지만, 이것으로 미루어 본다면 이 종교집회는 당시에 野壇을 마련했던 불교 행사로 판단되므로 이 시기에도 어떠한 형태로든지 괘불에 준하는 대형 불화와 같은 예배 대상이 있지 않았나 생각된다. 뿐만 아니라 당시에도 水陸齋10 같은 거대한 법회가 있었던 사실을 감안한다면 이와 같은 가정은 충분히 납득할 만하다.

특히, 기우제의 전통은 조선 후기까지도 괘불을 옥외의 괘불대에 걸고서 의식을 집행하는 것이므로, 초기 기우제 의식에도 사용되었을 것으로 추정된다. 그렇게 본다면 괘불의 기원은 임진왜란 이전, 조선 전기에도 존재했을 것이라는 추정이 가능해진다. 다만 괘불은 탱화적인 성격을 지닌 대형 그림이면서도 그 발생 동기는 현세이익적 민중신앙을 집약하기 위한 것이므로, 민중의 호응이 커진 조선 후기에 와서 더욱 각광을 받았다고 생각된다.

7 『高麗史』에는 靖宗 2년(1036)·文宗 11년(1057)·忠烈王 2년(1276) 등에 祈雨祭(雩)의 기록이 보이고, 그 외에 궁중에 개설된 祈雨道場의 경우 忠穆王 2년(1326)·恭愍王 22년(1373)의 기록이 있다. 또한 달리 五行條의 경우에는 수많은 기우제와 金剛道場, 金剛明道場 등의 내용을 전해주지만 기우와 괘불의 관계를 구체화한 것은 보이지 않는다.

8 『世宗實錄』 卷72, 丙辰 18年 5月, 乙丑條 및 庚辰條, 그리고 同年 閏6月 壬申條에 따르면 "行畵龍祈雨祭"라고 하였다.

9 『文宗實錄』 卷1, 卽位年 庚午 4月, "首陽大君 與諸大君諸君 往大慈庵 當施食禮拜 庭中有懸蓋長竿 忽折 觸傷首陽頂 流血迷悶不省 云云".

10 위의 책, 卽位年 庚午 4月, "大行大王之水陸齋也 別設凡衆供養於寺外 男女老幼 丐乞者幅輳 數以千計 云云".

III. 괘불의 특성

1. 형식

괘불의 형식은 대체로 獨尊 형식, 三尊 형식, 또는 群圖 형식으로 분류할 수 있으며, 이들은 모두 主佛을 거대하게 나타내고 그 외의 등장 인물은 작게 화면 전체에 가득 채우고 있는 특징을 보인다. 그런데 이러한 괘불의 특징 가운데 중요한 점은, 괘불의 주제가 석가모니의 설법 장면을 나타내는 靈山會上이라는 점이다. 그러므로 몇몇 경우를 제외하고는 주존불이 연꽃을 들고 있는 것으로 표현되는데, 연꽃은 영산회상의 상징인 拈花示衆을 뜻하는 것이기도 하다. 따라서 석가삼존, 또는 法·報·化의 三身이 등장하는 구도 등은 모두 영산회상의 석가불 위주의 도상을 형성하는 것이다. 구도는 앞서 말한 독존과 삼존을 제외하고는 대체로 주존을 중심으로 주변에 常隨大衆의 弟子像, 菩薩衆, 四天王과 함께 타방세계에서 모여 든 소위 來聚菩薩衆, 化佛 등 군도 형식이 일반화되었다. 그러나 삼존 형식과 군도 형식을 복합적으로 나타낸 괘불 가운데는 드물게 三世如來 六光菩薩[11]을 나타낸 괘불도 있다.

또 석가삼존을 중심으로 하는 五尊圖의 형식이 있다. 이 형식에는 본존 석가모니를 중심으로 문수·보현의 협시보살과 가섭·아난의 제자상이 배치된다 도103. 그런데 중요한 것은 이러한 형식의 괘불은 철저한 좌우 대칭으로 전개된다는 점이다. 어떠한 괘불도 본존불을 중심으로 주변에 등장되는 인물의 배치가 좌우 대칭으로 표현되지 않는 경우는 없다. 이 점은 일반 불화와 동일하다.

현존하는 괘불은 모두 임진왜란 이후의 작품이고, 그 중에서도 전기에 속하는 것은 군도 형식이며, 시대가 내려오면서 양쪽 협시보살이 생략된 입상의 독존상이 등장하기도 한다 도104. 따라서 임진왜란 이전의 형식을 말하기는 어렵지만 괘불이 존재했다면 군도 형식의 불화가 유행했을 것으로 짐작된다.

일반적으로 괘불은 법회의 성격에 따라 달리 봉안되는 것으로 생각하기 쉽다. 다시 말하면, 석가모니의 탄신일과 같은 경축일에는 영산회의 괘불을 봉안한다거나, 생전에 미리 지내는 豫修齋나 물 속이나 육지의 외로운 원혼을 달래고 이를 천

11 『直指寺』末寺篇, p.143 참조. 尙州 龍興寺 괘불(1684)의 경우 중앙에 석가, 좌우에 약사와 아미타를 배치했는데, 이는 조선 후기 주로 대웅전에 배치되는 방식이다. 석가의 협시는 문수·보현, 약사의 협시는 일광·월광, 미타의 협시는 관음·대세지로 구성된다.

도 103
용문사 괘불, 1705년, 마본에 채색, 1,070×675cm

도 104
통도사 괘불, 1767년, 저본에 채색,
1,204×493cm, 보물 제1350호

도하는 수륙재에는 아미타 괘불을 봉안하고 의식을 집행하는 것이 원칙이라고 생각하기 쉽지만, 아미타불을 주존으로 하는 괘불은 없다.[12] 경축행사나 예수재나 수륙대재를 막론하고 이러한 행사에서는 사찰이 소장한 괘불로 집행하게 되는데, 이때의 거의 모든 괘불은 '靈山敎主 釋迦牟尼'를 상징하는 영산회상으로 구성되고 있다. 그 외의 특수한 괘불은 아직까지 발견되지 않았다.

따라서 조선시대 괘불의 주류를 이루는 영산회상 괘불을 유형별로 분류해 살

12 뒤에서 언급하겠지만 의정부시의 望月寺 괘불(1887)이나 高陽 興國寺 괘불(1902)이 협시보살로
관음·대세지보살을 등장시키고 있지만, 이것은 협시가 약화된 말기적 현상이다.

도 *105*
마곡사 괘불, 1687년,
마본에 채색, 1,065×709cm,
보물 제1260호

펴보는 것이 좋으리라 본다. 영산회상에 대한 신앙은 조선시대에 가장 성행했던 불
교 신앙의 형태다. 영산회상은 釋迦如來가 설법하는 靈鷲山, 즉 영산회상의 설법
장면을 상징하는 그림이다. 그러므로 이는 『法華經』 설법에 대한 신앙을 의미하는
것이다. 따라서 조선시대에 가장 널리 보급된 불경은 역시 『법화경』이며, 그 영향
아래 제작된 靈山說法相의 표현이 곧 영산회상도라 할 수 있다. 여기에 등장하는
최소 단위의 불보살은 석가여래와 양 협시, 그리고 가섭·아난의 두 제자상이다.
그러나 괘불의 일반적 형식에는 본존 석가여래상을 중심으로 6대 보살,[13] 10대 제

13 靑陽 長谷寺 괘불(1673)에서는 左右補處를 大妙相菩薩·法林菩薩, 문수보살·보현보살, 관음보
살·대세지보살이라 하였고, 公州 麻谷寺 괘불(1687)은 慈氏彌勒菩薩·提華褐羅菩薩, 문수·보
현, 관음·대세지의 6대 보살로 되어 있어서 석가불 중심의 불화임을 알수 있다.

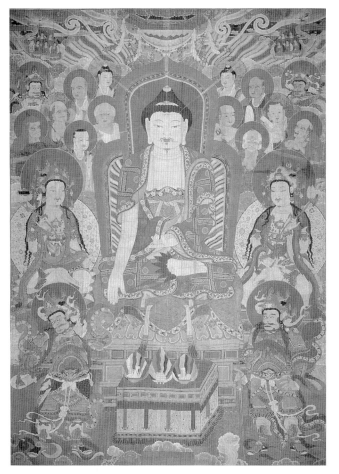

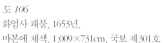

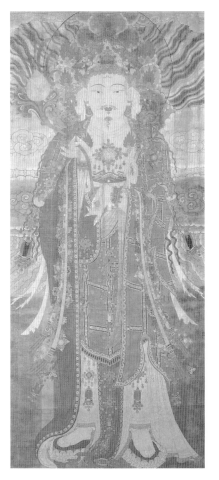

도 106
화엄사 괘불, 1653년.
마본에 채색, 1,009×731cm, 국보 제301호

도 107
쌍계사 괘불, 1799년.
마본에 채색, 1,302×594cm

자, 梵釋四王,[14] 天人 등으로 구성된다 도 105. 그러나 구례 華嚴寺 괘불(1653)과 같
이 양대 보살과 10대 제자 그리고 사천왕과 양대 여래를 등장시키는가 하면 도 106,
원색12, 예천 龍門寺 괘불(1705)처럼 석가와 양대 보살, 양대 제자만을 등장시키는
등 다양하다 도 103. 대체로 아미타불의 8대 보살을 관음 · 대세지, 문수 · 보현, 미
륵 · 지장, 金剛藏 · 除障碍菩薩이라고 말하나, 이들 8대 보살에 준하는 중요 보살이
영산탱의 괘불에서도 나타난다는 점이 주목된다. 물론 일반 불화에서는 본존을 중

14 梵天, 帝釋 그리고 四天王을 뜻한다.

206

심으로 전방 좌우에 문수·보현, 그 바로 뒤에 관음·대세지, 그 뒷쪽에 금강장·제장애, 그리고 광배 윗부분 좌우에 미륵·지장을 등장시키는 것이 일반적이다.[15] 그리고 사천왕의 배치는 그림의 하단 전방에 위치하기도 하나 경우에 따라서는 화면 상하 좌우 가장자리에 배치하기도 한다. 대체로 사천왕은 동남서북 사방의 특정된 방위에 소속된 천왕이므로 이들 천왕은 방위에 따라 서로 상대되는 것으로 표현되는 것이 원칙이겠으나 유독 불화의 경우 하단 향 우측 전방의 天王이 南方 增長天이고 그와 상대되는 상단 우측이 東方 持國天이다. 그리고 하단 향 좌측이 西方 廣目天이며 상단 좌측은 北方 多聞天이다. 불화와 조각상의 경우 사천왕의 배치가 상반되는 경우가 있는데 이는 존상의 정면이 되는 남과 북의 위치에 남·북의 천왕을 배치할 수 없는 점에서 온 차이라고 생각된다. 다만 괘불의 경우에도 이와 같은 원칙을 지켜오고 있으나 도상의 명칭을 잘못 기록한 경우도 발견된다.[16] 그리고 후기의 괘불 가운데는 석가 독존만을 배치하는 경우도 있다.

또한 괘불의 양식 가운데 일반 불화와 달리 주존불이 화려한 보관과 영락 등으로 장엄되어 있는 장엄신의 도상이 있다 도107. 또한 이 도상은 교리적으로도 三身一體의 의미를 지니고 있는. 다시 말하면 千百億化身의 釋迦牟尼·淸淨法身으로서의 毘盧遮那·圓滿報身盧舍那의 同一身으로 이해되고 있다.

그렇다면 괘불에서 더욱 두드러지게 석가여래가 만덕장엄의 장엄신으로 표현되는 것은 무엇을 뜻하는 것일까? 바로 이것이 괘불의 성격 규명과 함께 양식적 특징을 이해하기 위해 일차적으로 해결되어야 할 문제라고 하겠다. 물론 석가모니를 일컬어 천백억화신이라 하고 있으므로 보살신의 化現이란 개념 역시 별다른 문제가 될 것은 없지만, 일반 불화와는 달리 유독 괘불에서 자주 장엄신으로 등장하는 것은 무슨 까닭이 있을 것이다. 이것은 괘불을 일반 불화와 같이 법당 내에 봉안하는 것이 아니라 옥외에 현괘했던 것과 관련될 것으로 보인다. 즉, 공식적이거나 격식을 중요시하는 분위기보다는 좀더 친숙하게 대중적 내지 서민적인 성격으로서 보살의 형태가 선호되지 않았나 싶다. 이로써 괘불에서는 독특하게 여래의 모습인 석가와 보살의 모습으로 표현된 석가의 두 가지 형태가 등장했는데 이는 어디까지나 장엄신으로서의 노사나불이지 菩薩身은 아니라는 점을 염두에 두어야 한다. 무

15 일반 불화에서 아미타불을 주존으로 할 때는 좌우의 중심되는 협시보살로 관음·대세지를 전방에 배치하는 것이 원칙이다. 다만 주존에 따라 이들 팔대보살의 위치는 바뀌지만 등장인물은 동일한 것으로 알려져 있다.

16 聞慶 金龍寺 괘불(1703), 청양 장곡사 괘불(1673), 공주 마곡사 괘불(1687)의 경우, 도상 자체는 조선시대의 불화와 같은 사천왕 배치를 보이고 있으나 사천왕을 비롯한 등장인물을 잘못 기록하고 있다. 문화재연구소, 『괘불조사보고서』, pp.38-45 참조.

엇보다 괘불은 영산회의 拈花佛의 표현 형식이므로 보살형이라 하더라도 석가모니의 장엄신인 노사나불이기 때문이다.

2. 명칭

대부분의 괘불의 명칭, 즉 畵記에 나타난 기록은 거의 모두 "靈山幀"으로 기록되어 있다. 그러므로 괘불의 주존은 바로 석가모니불이다. 청양 장곡사 괘불(1673) 도108, 원색13과 공주 마곡사 괘불(1687) 도105은 도상의 측면에 모두 존명을 기록하고 있어 몇몇 오류만 제외한다면 장차 우리나라 괘불의 도상 연구에 교과서적 역할을 하리라 본다.[17] 이들 괘불의 본존불은 모두 두 손에 거대한 연화를 들고 있는 염화불이다. 각각의 불화에 나타나는 구체적인 명칭에 대해 살펴보면, 장곡사 괘불은 본존불의 명칭을 기록하지 않았으나 화기에는 "靈山幀"으로 기록되어 있다. 마곡사 괘불은 본존의 두광에 "千百億化身釋迦牟尼佛"이라고 쓰여 있어 도상적 해석이 더욱 분명해진다. 그런데 괘불의 화기와 도상의 측면에 제존의 존명이 기록되면서 본존의 명칭이 논란이 되는 경우도 있다.

그간의 보고서에서는 이들 장곡사와 마곡사 괘불을 『彌勒下生成佛經』에 의거한 미륵불로 규정하고 있는데, 어떤 근거에 의한 것인지는 알 수 없다.[18] 장곡사의 경우 화기에도 "長谷寺大雄殿庭中靈山大會掛佛幀"이라 했고, 主尊 좌우의 두광에 기록한 명칭에도 "盧舍那佛"과 "毘盧遮那佛"이라고 표기하고 좌우 대칭으로 배치했으며, 다시 그 상방에 좌우 대칭으로 나란히 다보여래·석가여래, 약사여래·아미타여래를 등장시키고 있다. 또한 보고서에서는 주존이 두 손으로 연꽃의 길다란 줄기를 받쳐들고 있음에도 불구하고 아무런 근거 없이 그 지물을 '龍華樹 가지'[19]라고 했다. 설사 미륵불이 석가모니 이후 龍華會上에 출현한다는 경전의 내용을 의지한다 하더라도 연꽃과 龍華樹를 혼동해서는 곤란하다. 괘불에 표현된 지물의 형태는 어디까지나 연꽃 특유의 모습이기 때문이다. 추측컨대, 괘불의 주존이 보살의 형태를 하고 있어서 이를 미륵불(미륵보살)로 판단한 듯하나, 이는 도상의 내용을 무시한 결과로서 잘못된 것이다.[20] 무엇보다 이들 두 괘불은 조선시대 괘불의 존명

17 문화재연구소, 『괘불조사보고서』, 도판 15, 16 및 pp.140-151 및 『한국의 불화』 16, 麻谷寺 本末寺篇(下)(성보문화재연구원, 2000) 도 5-10.
18 문화재연구소, 『괘불조사보고서』, pp.141-151.
19 위의 책, p.143.

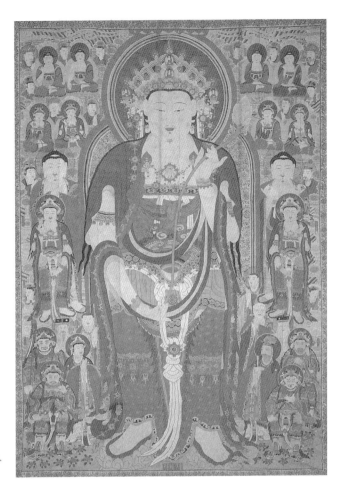

도 108
장곡사 괘불, 1673년,
마본에 채색, 809×566cm,
국보 제300호

을 이해할 수 있는 귀중한 자료이고, 더구나 그림 옆의 존명 기록뿐 아니라 화기에
도 영산탱으로 기록했음에도 불구하고 "이 석가불은 머리에 寶冠을 쓰고 瓔珞 장식
으로 치장한 보살 형태로 彌勒菩薩의 彌勒下生思想을 잘 표현하고 있다."[21]고 한 것
은 이해하기 곤란하다. 이에 대해서는 앞서 살펴본 대로, 마곡사 괘불의 본존불이
화려한 보관과 영락을 갖춘 보살형의 도상이면서도 두광 부분에 "千百億化身釋迦
牟尼佛"이라고 기록되어 있는 사실을 기억해야 할 것이다.[22] 또한 보고서에서 "때

─────────────────

[20] 괘불은 대형 그림으로 등장되므로 자칫 이를 미륵으로 보려는 경향이 있지만 미륵의 도상과는 다
르다.
[21] 위의 책, p.149.
[22] 위의 책, p.74.

때로 우리나라 불화에서 報身佛인 盧舍那佛이 寶冠과 瓔珞을 갖춘 보살 모습으로 표현된 예가 있으나 석가여래가 보살의 모습으로 표현된 도상은 이 경우가 처음으로 발견되었다."[23]라고 언급한 부분은 이들 괘불이 지닌 도상적 특수성을 이해하지 못한 결과라고 하겠다.

다시 말하면 주존격의 불상이 보살형의 화관을 쓰고 등장하는 경우는 있으나 이는 전적으로 석가모니의 報身인 노사나불의 상징적인 표현일 뿐이다. 이 노사나불은 報身佛, 즉 莊嚴佛이므로 久遠劫前의 果報身의 형태로서 화관과 영락 등 보살 장엄의 모습으로 나타난다. 그러므로 이는 석가와 同一身으로서의 삼신불의 하나인 노사나불일 뿐이지 결코 특정한 보살이 될 수 없다. 먼저 장곡사 괘불의 경우 본존의 명칭을 불화에 적지 않았으나 화기에 따라 석가모니가 분명하고, 마곡사 괘불의 경우 모든 등장 인물의 명칭을 그림 옆에 기록한 가운데 주존을 "千百億化身釋迦牟尼佛"이라 했으며 "左補處慈氏彌勒菩薩 · 右補處提華羯羅菩薩"[24]이라 해서 彌勒을 이미 석가의 補處菩薩로서 등장시키고 있다. 그리고 "大智文殊師利菩薩 · 大行普賢菩薩, 觀世音菩薩 · 大勢至菩薩"의 6대 보살을 좌우 대칭으로 기록해서 주존이 석가임을 더욱 분명히 하고 있다. 즉, 미륵과 갈라보살은 미래불과 과거불이고, 이들 양대 불상의 주존은 말할 것도 없이 현세불인 석가모니불이기 때문이다. 따라서 마곡사의 괘불 역시 과거불인 갈라보살과 미래불인 미륵의 협시를 받는 석가모니임이 분명해진다.

한편으로 이들 괘불에 기록된 세부적인 명칭의 誤記에 대해 살펴보면, 먼저 장곡사 괘불의 경우. 아래쪽 사천왕에 대한 존명의 기록은 도상적으로나 위치에 있어서도 잘못되어 있다. 좌측의 동방 지국천을 다문천, 남방 증장천을 지국천이라 했고 우측의 북방 다문천을 광목천, 서방 광목천을 증장천이라 했으며, 명칭도에서도 불화의 내용과 같이 기록했으나 이는 전적으로 잘못된 것이다.[25] 그리고 장곡사와 마곡사 괘불 도상의 명칭 가운데 가섭과 아난의 위치를 잘못 기록한 것도 착오일 것이다.[26]

일반적으로, 괘불은 석가모니를 주존으로 하므로 화기에 특별히 명칭을 기록

23 위와 같음.
24 左右補處를 잘못 기록하고 있다. 즉 좌보처 갈라보살, 우보처 미륵이라야 옳다. 『釋門儀範』 上(法輪社,1931), p.54. 「八相殿 禮敬」에서는 "志心歸命禮 左補處際斷輪廻 提華羯羅菩薩, 志心歸命禮 右補處三會龍華 慈氏彌勒菩薩"이라 했다.
25 문화재연구소, 『괘불조사보고서』, pp.38-39 도판 및 명칭 참조.
26 위의 책, pp.38-43에서는 좌보처를 아난, 우보처를 가섭으로 혼동한 것은 화기의 기록과 다른 誤植이다. 즉 화기에는 올바르게 기록되었으나 잘못 인용했다.

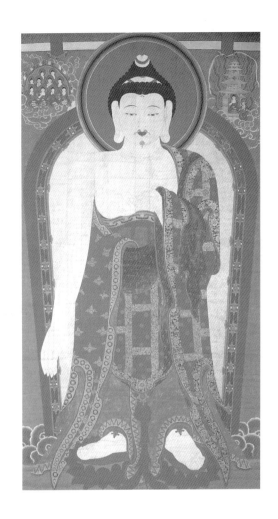

도 109
선암사 괘불, 1753년,
비단에 채색, 1,260.5×678cm

하지 않고 시주자와 화원 및 동참자만을 기록하지만, 드물게는 "靈山會掛佛"(예천
龍門寺 및 상주 北長寺)도103, 96 또는 "靈山敎主釋迦牟尼佛萬德尊相幀"(승주 仙岩
寺, 1753년)도109이라고 기록한 경우도 있다. 그러나 이 역시 당연히 석가불이 주
존임은 말할 것도 없다. 그리고 화기를 기록하는 경우에도 오늘날 흔히 사용되는
'靈山會上圖'라는 용어는 잘 사용되지 않았고, 통칭 '靈山會上幀', 또는 '靈山會掛
佛', '靈山會掛佛幀'이라 했다. 또 드물게는 아미타삼존 형식과 같은 괘불(충남 香
泉寺, 서울 동대문구 地藏庵)이 확인되기도 했지만 이들 역시 영산탱에 등장하는 6
대 보살 가운데 다른 보살은 생략하고 관음·대세지만을 양협시로 나타낸 것이다.
다시 말해, 석가여래의 협시보살 가운데 당시 신앙의 요청에 따른 가장 중요한 양
대 보살과 함께 가섭·아난 등 제자상을 여전히 등장시키고 있다는 말이다. 그러므
로 이것은 언뜻 보기에 일반 불화의 彌陀三尊 형식인 듯하지만, 이와 같은 형식은

도 110
용흥사 괘불, 1684년,
마본에 채색, 1,003×620cm

1900년대 이후 괘불의 간략화된 형식일 뿐이다. 결정적 단서가 되는 화기 역시 그 어디에서도 아미타불이란 기록은 발견되지 않고 있다.[27] 그리고 의정부시의 望月寺 괘불은 1887년 제작이고, 서울 奉元寺 괘불은 1897년 제작이면서 본존은 관음 · 대세지를 협시로 하고, 가섭 · 아난의 양대 제자를 등장시킨 五尊圖의 구도지만 이 역시 상기 1900년대 탱화에 준하는 이미 간략화되고 변화된 말기적 괘불로 볼 수 있다. 그러므로 이는 괘불의 형식적 변화에 따르는 성격 파악과 함께 앞으로 더욱 규명되어야 할 문제지만 본질적으로는 약화 현상에서 유래된 형식이라 하겠다. 그리고 군도 형식의 괘불 가운데 구성이 삼세여래 육광보살이었던 경우(龍興寺의 괘

27 香泉寺의 괘불과 동대문 地藏庵의 괘불은 1924년 제작이며, 그 가운데 후자는 우리나라 유일의 刺繡掛佛이다. 문화재연구소, 『괘불조사보고서』, pp.169-172 및 윤열수, 『괘불』, pp.80-81 참조.

불)도110 역시 괘불이 일반 탱화와 같은 성격을 지니고 있는 것을 보여주는 것으로 이 역시 석가불 중심임을 부인할 수 없다.

이제 괘불의 명칭에 대한 문제는 설사 주존불이 화관을 쓴 보살의 형태라 할지라도 그 존명이 일반 보살이거나 또는 종래의 보고서 기록대로 미륵불이 아님을 알 수 있다. 더구나 執持한 연꽃이 용화수라고 판단한 것은 큰 착오이다. 용화수의 형태를 정확하게 알기는 어렵지만 일단 '樹' 와 '花' 의 개념은 달라야 할 것이며, 무엇보다 괘불에 나타난 본존불의 지물은 분명 연꽃이기 때문이다. 앞서 말한 바와 같이 괘불에서 본존불이 보살신으로 나타난 것은 석가모니를 장엄신으로 표현한 것이며, 더구나 '영산탱' 이므로 영산회상의 상징인 염화불로 해석되어야 할 것이다. 따라서 괘불에 나타난 본존불의 명칭은 영산회상의 주존인 석가불의 顯現임을 염두에 두어야 할 것이다. 이와 같은 교리의 명확한 이해가 선행되면 지금까지 혼동되었던 도상과 명칭의 문제도 자연히 해결되리라 본다.

3. 유형 분류

괘불에 적용되는 도상이 전적으로 석가불 위주의 영산탱으로 밝혀진 이상, 명칭에 의한 유형 분류라는 것은 엄밀한 의미에서 별다른 의미가 없게 되었다. 그러므로 괘불의 유형 분류는 단순히 등장 인물의 구도적인 측면에서만 가능하다.

그러나 문화재관리국의『괘불조사보고서』에서는 총 24점의 괘불에 대한 유형 분류를 시도했다. 보고서는 靈山會上圖, 釋迦如來圖, 毘盧遮那三身圖, 盧舍那如來圖, 阿彌陀三尊圖, 彌勒菩薩圖, 龍華會圖 등의 7종으로 분류[28]하고 있으나 이는 시정되어야 할 것이다. 왜냐하면 앞서 언급한 바와 같이, 괘불에는 이와 같은 여러 명칭이 존재하지 않으며, 화기에도 이러한 명칭을 기록한 경우는 없기 때문이다.

먼저 보고서의 분류 내용 가운데 영산회상도와 석가여래도는 동일한 주존이고, 비로자나와 노사나 역시 석가삼신도를 뜻하는 것이므로 별문제가 되지 않는다. 그러나 '아미타삼존도' 와 '미륵보살도' 그리고 '용화회도' 에 대한 유형 분류는 곤란하다. 이들에 대해서 살펴보면 다음과 같다.

①아미타삼존도는 의정부시 望月寺 괘불(1887), 경기도 남양주 佛巖寺 괘불(1895), 경기도 고양 興國寺 괘불(1902)을 들었다. 이들 3점의 괘불 가운데 망월사

28 문화재연구소,『괘불조사보고서』, pp.72-73.

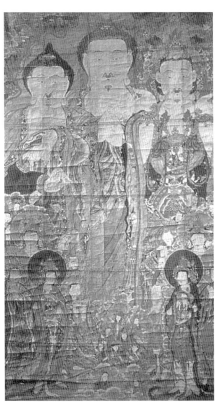

도 111
갑사 괘불, 1687년, 마본에 채색, 1,086×841cm, 국보 제298호

도 112
봉선사 괘불, 1735년, 종이에 채색, 750×458cm

와 흥국사의 괘불은 협시보살을 간략화해 관음·대세지만을 배치한 것이고, 불암사 괘불은 아미타삼존이 아니라 三世如來[29]다. 또한 화기의 어디에도 아미타불이란 기록은 없다. 그러므로 이 역시 위에서 말한 바와 같이 1900년대에 이르러 변화된 도상일 뿐이지 괘불의 본래적 형식은 아니라 하겠다.

　②미륵보살도로 法住寺 괘불(1766)을 지적했는데[30] 화기에 미륵이란 기록은 없고 다만 조성 연대와 함께 봉안 장소를 속리산 법주사라고만 기재했다. 따라서 이 괘불을 미륵불로 볼 수 없었던 이유도 앞서 밝힌 바와 같다.

　③용화회도는 미륵보살을 뜻하는 것인데, 보고서에서는 安城 七長寺 괘불

[29] 여기서 말하는 三世란 시간적 개념이 아니고 공간적 개념인 세계를 지칭하는 것이다. 즉, 娑婆世界를 비롯하여 東方滿月世界와 西方極樂世界를 말하며, 그 세계의 교주는 석가모니불을 비롯하여 藥師琉璃光佛과 아미타불이다.
[30] 문화재연구소, 『괘불조사보고서』, pp.117-122.

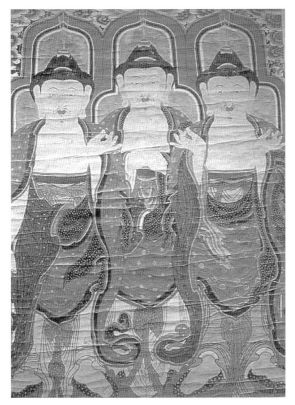

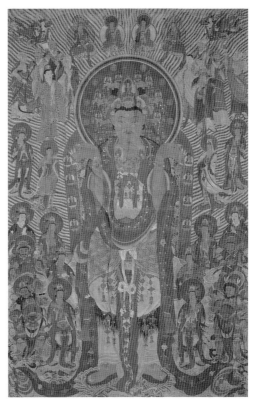

도 113
청계사 괘불, 1862년, 마본에 채색,
971×620cm, 국보 제299호

도 114
신원사 괘불, 1644년, 마본에 채색,
1,059×727cm, 보물 제 1263호

(1628)을 들었으나 이 또한 잘못이다. 칠장사 괘불탱의 화기 첫 머리에 "崇禎元年
戊辰三月初一日始作四月日畢造也"라 하고 "當來龍華會中隨喜等盡同受記者也"[31]
라 한 것은, 이 괘불이 1628년 3월 1일에 조성되어 4월에 완성되었음을 기록한 것이
고, 이어서 후자의 내용은 곧 미래의 용화회상에서 모두 다 함께 따라서 기뻐하며
같이 授記받기를 기원한 것이다. 그러므로 이것은 當來世 龍華會上에서의 기원을
화기에 적었을 뿐이므로 이 괘불 자체를 용화회도라고 볼 수는 없다.

그 외 비로자나삼신불도로는 공주 甲寺 괘불(1687)도111, 남양주 奉先寺 괘불
(1735)도112, 의왕시 淸溪寺 괘불(1862)도113 등이 있고, 노사나여래도는 공주 新
元寺 괘불(1644)도114과 예산 修德寺 괘불(1673)도115 등이라 했으나 이들은 동일
한 구도의 도상을 지닌 괘불, 즉 三身佛 괘불에 불과하다. 신원사와 수덕사 괘불은

[31] 윤열수, 『괘불』, p.117.

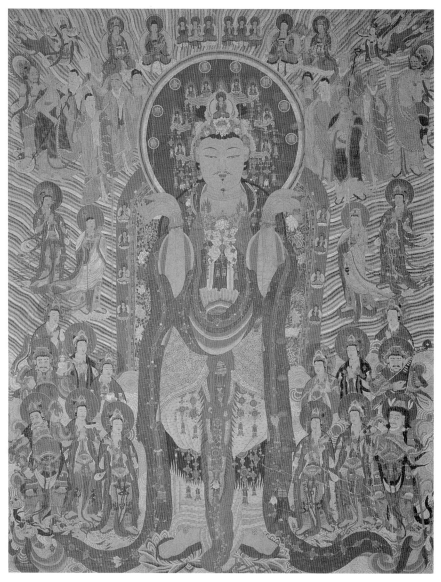

수덕사 괘불, 1673년, 마본에 채색, 1,059×727cm, 보물 제1263호

본존의 두광에 "圓滿報身盧舍那佛"이란 記名을 지니고 있고 이들의 화기에는 모두 영산회탱, 또는 영산회괘불탱화라고 했으므로 이 역시 석가의 동일신이면서 삼신불의 노사나를 도상적으로 표현한 것으로 판단된다.

　　이상과 같은 내용에 따라 괘불의 유형 분류를 시도하면, 괘불 자체의 명칭에 의한 분류는 도리어 혼란만을 초래하게 된다. 따라서 등장 인물에 따른 구도적 분

류가 적합하다. 왜냐하면 영산회상탱은 석가 또는 석가의 삼신탱으로써 구성되는 것이 원칙이고 그 외 미륵보살도니 용화회상도는 존재하지도 않는다. 심지어 아미타삼존도 역시 후대에 간략화 내지 변화된 불화이기 때문이다.

4. 畵記의 구성

괘불의 화기는 다양한 내용으로 구성되어 있다. 화기의 구성은 대체로 조성 연대, 소장 사찰, 괘불명, 本寺秩(緣化秩), 그리고 願文 등으로 이루어지는데 그 순서에 변동이 있기도 하다. 가장 중요시되는 것은 조성 연대와 소장 사찰 및 명칭이지만 이에 못지 않게 연화질의 내용도 중요하다. 연화질 속에는 괘불을 조성한 화원의 명단이 기록되어 있고, 이 화원을 통해 당시 畵師의 계보, 또는 불화 제작의 類派를 짐작할 수 있기 때문이다.

또 본사질을 "緣化所秩"이라 기록한 경우도 있다.[32] 불화를 제작하는 장소를 佛事所라 한 경우에 비추어 있음직한 용어라 하겠다.

그러므로 연화질에는 괘불 造成佛事가 진행되는 동안의 각종 所任을 열거했는데, 이들은 크게 나누어 緣化秩과 施主秩로 대별된다. 먼저 연화질의 명칭은 다음과 같다.

證師, 誦呪, 持殿, 金魚(畵員 · 畵師), 出草, 片手, 改金片手, 幀片手, 大木, 鍾頭, 茶角, 供司, 別供(供養), 火臺(負木), 淨桶, 汲水, 都監, 別座(典座), 三綱, 書記, 書寫, 化主, 山中老德, 會主, 僧統, 住持, 居士, 引勤, 首僧, 維那, 來往.

이상의 소임은 시대와 지역에 따라 명칭의 차이가 있을 것으로 보이며, 괘불에 기록한 것은 아니지만 소임을 적은 현판이 근래 발견되어 참조된다. 이 가운데는 불화의 화기에 등장하는 龍眠[33]이 있어 주목된다.

그리고 시주질의 경우는 더욱 다양해 단순히 시주자의 이름만 나열하기도 하고 또는 시물의 내용과 이름을 동시에 기록하기도 한다. 참고로 施物의 내용을 살펴보면 다음과 같다.

32 문화재연구소, 『괘불조사보고서』, p.85, 「望月寺掛佛畵記」.
33 張忠植, 「直指寺 大雄殿三世佛幀畵의 圖像」, 『韓國의 佛畵』 8(聖寶文化財研究院, 1995). pp.239-258.

婆湯, 後陪(俳)紙(後紙), 後陪布, 黃金, 腹藏, 朱紅, 供養, 黃丹, 石紫黃, 二靑(重靑), 一靑, 大靑, 丁彩, 三綠, 紅絲, 香囊, 燈怖, 鐵物, 落瓔, 點筆, 末醬, 食鹽, 燈燭, 引燈, 圓鏡, 淸蜜, 荷葉, 回莊, 燕脂(燕芝), 阿膠, 魚膠, 眞墨, 貫環, 櫃, 彩器, 眞筆, 眞珠, 步蓮, 面布, 面粉, 眞粉, 榮子, 水塗黃(水土黃), 片布, 後布, 基布, 草紙, 眞臺.

이상 시물 가운데 전문적인 용어는 잘 알 수 없는 것도 있고 겹치는 것도 있는 듯하나 당시 소요되었던 물품이라는 점에서 귀중한 자료가 된다. 이 중에는 괘불 조성에 충당된 것도 있는 것으로 보이며, 동시에 이들은 거대한 괘불 조성에 소요되는 경비와 물품을 알 수 있는 귀중한 자료라 할 것이다.[34] 앞으로 이들 자료에 대해서는 시대별 소요 물품 및 비용에 대해서도 분석이 가능하리라 본다. 다만 현존 괘불에 대한 조사가 완료된 후에 이에 대한 종합적 고찰이 시도되어야 할 것이다.

IV. 맺음말

이상에서 괘불의 기원에 대해서는 매우 미진한 상태로 더 이상 추구하지 못했다. 다만 괘불의 형식은 法·報·化 삼신불을 기본으로 하고 있었는데 괘불이 지닌 도상 자체는 삼신불 신앙에 입각한 교리적 배경에 접근함으로써 좀더 정확한 이해를 가져올 수 있으리라 본다. 그렇지 않으면 본존불의 존명에 대한 문제는 그 형태에 따른 혼란을 야기할 수 있다. 즉 화기에는 영산탱이라 기록했지만 본존을 보살형으로 나타낸 괘불이 상당수 있기 때문이다.

따라서 이는 석가모니의 보신인 장엄불로서의 노사나불의 표현일 뿐 별개의 모습이 아니고 어디까지나 영산회상을 상징하는 석가모니불의 현현임을 알 수 있었다. 그러므로 본존불의 지물 가운데 연꽃을 용화수로 보는 오류는 시정되어야 하며, 이 경우 영산회상을 상징하는 염화불로서의 석가모니임을 알 수 있었다.

또한 청양 장곡사의 경우 본존불을 미륵이라 기록한『괘불조사보고서』의 오류 역시 보살형을 지닌 장엄불의 성격을 알지 못한 결과였다고 하겠다. 그리고 괘불의

34 「南長寺佛事成功錄」에 따르면 괘불 조성에 소요된 다음과 같은 物目의 기록이 있어 참조된다. 佛事錢穀雜物等入記 "靑銅 陸百兩, 白米 拾九石十斗 百三十兩, 白綿紙 參拾肆卷 二十兩四錢, 大壯紙 捌卷 八兩, 小壯紙 貳拾卷 十二兩, 眞末 肆拾伍斗 十一兩, 泡太 貳拾斗 三兩".

명칭에 따른 형식 분류는 영산회상도(석가삼신을 포함한)로서 통일되므로 아미타 삼존도, 미륵보살도 등과 같은 분류는 바람직하다고 볼 수 없다.

　이상 괘불이 지닌 성격과 함께 본존불의 명칭에 대해 해명을 시도했으나 이제 그 구도에 따른 등장 인물의 구명이 새로운 과제로 남게 되었다. 이에 대해서는 장 곡사와 마곡사 괘불의 기록이 참조가 되긴 하지만, 사천왕 등의 명칭을 잘못 표기 함으로써 조선후기 화원들의 불화에 대한 지식과 기록 자체를 과신하기는 곤란하 다는 것이 드러났다. 따라서 이에 대해서는 좀더 종합적인 조사를 통해 정리해야 하리라 본다.

　다만 괘불의 조사 연구를 위해서는 꾸준한 노력과 함께 사찰측의 협력이 지속 적으로 이루어져야 할 것이다. 그렇게 함으로써 괘불이 지닌 역사성에 대한 올바른 평가는 물론 예술적 가치를 천명할 수 있는 계기를 마련할 수 있으리라 보기 때문 이다.

제4장
불교공예: 장엄미의 재조명

1. 桃李寺 金銅舍利具의 조사

I. 머리말

신라 불교의 初傳者 阿度和尚과 인연이 깊은 桃李寺는 경북 선산군 해평면 松谷洞에 위치한다. 이 절이 과연 옛 기록대로 아도가 살던 곳[1]인지 단정하기 어려운 것은 현존 도리사가 당시 山內庵子 격인 金堂庵이었기 때문이다.[2] 따라서 본래의 도리사가 언제 폐사되었는지 확실치 않지만 현존 도리사, 즉 금당암은 17세기 중엽 이전부터 상당한 寺格을 유지하고 있었으므로 큰 절인 도리사가 폐해지자 금당암이 도리사의 사격을 대신했다고 생각된다.[3] 현재 도리사 경내에는 목조건물로서 본전인 극락전도116을 위시해 祖師殿, 七星閣 등의 법당과 寮舍가 있으며 석조물로는 華嚴石塔도117, 世尊舍利塔, 阿度和尚事蹟碑, 慈雲碑 등이 남아 있다.

이들 석조물 가운데 세존사리탑은 조선시대 성행한 石鍾形 浮屠로서 뜻밖에도 底部 舍利孔에서 금색 찬란한 신라시대 金銅舍利具와 舍利가 출현해 세상 사람들을 놀라게 했다. 뿐만 아니라 이곳에서는 1976년 6월 동국대 황수영 박사에 의해 阿度和尚石像[4]이 발견된 바 있다도118.

이 사리구는 발견 직후 도리사에 관한 문헌을 조사한 결과 본래 新羅寺址로 추정되는 石積寺 古址에서 移安되어 조선시대에 성행한 석종형 부도 속에 安藏된 것임이 확인되었다.

따라서 본고에서는 금동사리구 및 석탑의 조성 연대에 대한 해명을 시도할 것

[1] 『東國輿地勝覽』 卷29, 善山都護府 佛宇條, "桃李寺在冷山 新羅沙門阿道所居".
[2] 위의 책, 卷29, "金堂庵在桃李寺北"이라 했고, 또 『一善志』, 佛宇條의 "金堂庵 在桃李寺東數十步許 有阿道石像 通望東南 曠野長江"이나 『桃李寺事蹟記』의 "現南下約九町之所 有桃李寺大伽藍古墟 而但初伽藍金堂庵也"에서 알 수 있다.
[3] 현장에서 順治 15年(1658)銘 瓦當을 습득했으며, 또 庭前의 華嚴石塔 등으로 보아 어쩌면 조선 초기부터 金堂庵이 산내 중심사찰이 되었을 가능성이 있다.
[4] 黃壽永, 「阿度和尚石像의 發見」, 『東大新聞』 제649호(1976. 6. 15) 참조.

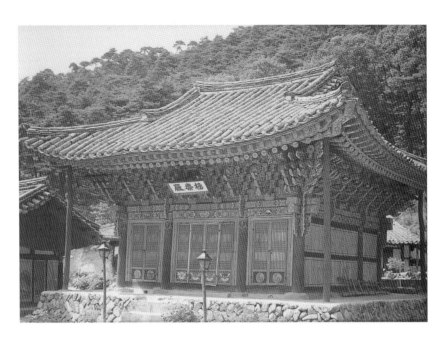

도 116
도리사 극락전

도 117
도리사 화엄석탑, 고려, 12세기,
전체 높이 4.5m, 보물 제470호

도 118
(傳)도리사 아도화상 석상, 연대미상

이다. 또 석탑과 조성 연대를 전혀 달리하는 사리구는 그 형태가 6각이란 점에서 지금까지 발견된 사리구와는 판이하며 금동사리구 塔身部 6면에는 菩薩像과 四天王의 선각화가 있어 더욱 주목되는데 그 형태에 대해서도 고찰할 것이다.

II. 조사 경위

도 119
도리사 세존사리탑(1976년 6월 촬영)

사리구 출현 소식을 듣고 恩師 황수영 박사와 필자가 현지에 도착한 때는 유물 발견 후 약 2주만인 1977년 5월 1일이었다. 주지 法聲스님의 도움으로 사리구 일괄 유물을 자세히 조사할 수 있었다.

사리구가 발견된 소위 세존사리탑은 그동안 많은 수난을 겪은 후 현상대로 보존되었다고 생각된다. 1968년 단국대 고적조사단이 조사할 때만 하더라도 이 부도는 극락전 동북쪽 원위치에 있었던 것으로 보인다. 그러나 그 후 어느 때인가 사리구 도굴단에 의해 언덕 아래로 굴러 떨어졌다가 사찰측의 주선으로 다시 극락전 뒷뜰로 운반되었다. 그러니까 필자가 1972년 12월 처음 도리사를 방문했을 때는 이 舍利浮屠가 극락전 뒷뜰에 그냥 놓여 있었으며, 塔頂部에는 돌아가면서 "世尊舍利塔"이라는 5자의 명문이 음각되어 있었는데도 소홀히 보존되고 있어서 기이하게 생각한 바 있었다. 아마 이때가 사찰 경내지로 운반된 직후로 봐야 할 것이다. 그러다가 1976년 6월 다시 도리사를 방문했을 때는 이 부도가 경내지 담장 밖 원위치에 안치되어 있었지만 흔히 접할 수 있는 조선시대 석종형 부도라는 점에서 별다른 주목을 끌지 못했다도119.

그러나 이 사리탑을 경내로 옮기기 위하여 다음 해 4월 2일부터 시작된 사리탑의 移安工事 도중 우연한 기회에 탑신의 하단부를 조사하다가 하면부의 舍利孔 안에서 금동사리구를 발견했다고 한다. 탑신 하단의 사리공에는 화강석의 方形蓋石이 끼어 있었는데, 이를 제거하자 내부는 다시 단단한 石灰로 밀폐되어 있었다고 한다. 이로 인해 도굴자의 눈을 피할 수 있었던 것으로 보인다. 밀폐된 석회를 제거

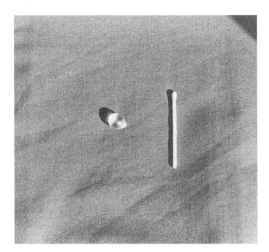

도 120
발견된 사리

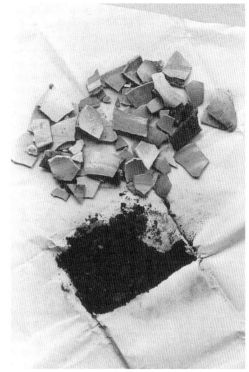

도 121
세존사리탑 발견 백자편 및 부식된 지물

하니 다시 내부에서 육각형의 內舍利孔[5]이 발견되었고 그 속에서 금동사리구가 출현했다.

또 방형의 외부 개석을 고정하던 鐵製 보족 4개와 더불어 내부 육각형의 사리공에서는 사리구를 고정시키던 白磁 파편들이 함께 발견되었다 한다. 백자 파편들은 금동사리구 봉안 연대를 추정하는데 매우 귀중한 자료가 될 것으로 짐작된다. 또한 사리는 舍利瓶 등이 없고 천과 한지 등에 싸여서 삭아 뒤엉킨 상태로 발견되었다고 한다. 사리는 직경이 1cm, 높이 1.3cm이며, 위가 약간 뾰족한 원추형의 투명체로서 그 색채가 매우 선명한 편이다도120, 121.

발견된 사리와 사리구는 유리함 속에 임시 보관되어 사찰측에 의해 보안이 강구되었으며, 다시 2주 후에 금동사리구는 필자에 의해 동국대 박물관으로 이안되었다.

[5] 이 塔身은 사리 발견 직후 새로 제작한 戒壇式 기단에 다시 안치되었으므로 舍利孔의 크기 등은 알 수 없으나 주지화상의 傳言에 의하면 사방 약 15cm, 깊이 약 30cm의 방형 속에 육각으로 된 내사리공이 있는 이중 사리공이 있는 이중 사리공으로 짐작된다.

III. 사리탑의 형태 및 조성 연대

먼저 사리구가 발견된 석종부도, 곧 사리탑의 형태를 살피고, 문헌에 의거해서 사리탑의 조성사실 및 연대를 추정하고자 한다.

이 부도는 앞서 언급한 바와 같이 조선시대의 석종형 부도로서 담장 밖 원위치에는 이 부도를 놓았던 방형의 하층 地帶石이 8매석으로 남아 있고, 그 상부에는 역시 화강석으로 된 中臺石 4매가 보존되어 있다. 이들은 아무런 조각이나 장식이 없이 본래의 장소에 놓여 있으며, 그 위에 있었던 상대석과 탑신만 극락전 뒤쪽 새로 만든 戒壇形 石壇 위에 봉안되었다.[6] 상대석의 사면 네 귀퉁이에는 사자의 머리 부분을 조각했고, 上臺 윗면에는 한 가닥의 圓帶를 양각해 탑신 받침을 삼아 그 위에 석종형의 塔身石을 놓았다. 탑신석 하부에는 10葉의 單瓣仰蓮을 조각했는데 오른쪽 잎이 조금씩 겹쳐지고 있다. 탑신에는 아무런 장식이 없고 상부의 伏蓮 역시 오른쪽이 겹쳐지면서 길게 아래로 드리워져 있어 그 하단은 마치 장막을 드리운 듯하다. 寶珠는 위가 뾰족한 蓮峯形으로 하부에 7엽의 단판앙련으로 연봉이 조각되었고, 그 윗부분에는 5곳에 圓座를 음각하고 그 내부에 각 1자씩 "世尊舍利塔"이라고 음각했다.

이상 석종부도의 형태를 간단히 살펴보았는데, 특히 이 중에서도 상대석 네 귀퉁이의 사자 조각은 고려시대의 금산사 계단 조각을 그대로 나타내고 있어 주목된다 도122.[7] 뿐만 아니라 각부의 조각은 비교적 잘 정제되어 조선시대 부도로서는 수작이라 할 것이다. 탑신의 높이는 23.5cm며 상대석은 한 변이 61.5cm의 방형에 높이는 30cm다.

다행히 『桃李寺事蹟記』에는 「石甕記」라는 기록이 있어 이 사리탑과 발견된 사리구에 대한 전모를 추정하게 한다. 그 내용은 다음과 같다.

> 冷山의 石積寺古址에 佛舍利塔이 있었는데 동리에 사는 金界丈이라는 사람의 꿈에 현몽이 있어 이곳에서 크기가 율무(薏苡)만한 사리 一粒을 얻었더니 색깔이 백옥 같으며 放光하였다. 桃李寺의 釋體眼大士가 널리 施緣을 구해 이 石甕塔을 만들어 사리를 봉안하였다.[8]

[6] 이 계단형 석단은 通度寺, 金山寺, 龍淵寺 등에 현존하는 佛舍利戒壇塔의 유형을 본받아 방형의 상하 석단 위에 부도를 안치했다.

[7] 『文化財大觀』 寶物篇 上, 「金山寺石鍾」 및 앞의 졸고, 「韓國石造戒壇考」 참조. 이 사자 조각은 金山寺石鍾 上臺石四隅의 사자 조각상과 흡사하다.

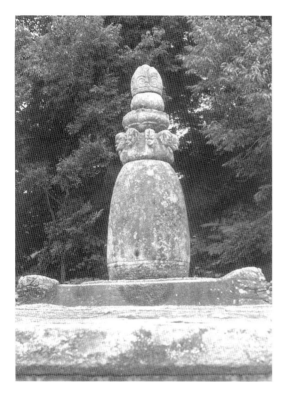

도 122
금산사 계단 상대석 사자머리

이 기록에 따르면, 발견된 금동사리구와 사리는 본래 石積寺의 古址 佛舍利塔에 봉안되어 있었다. 물론 이 기록에는 사리구에 관한 언급이 없지만 이들 역시 함께 봉안된 것으로 봐도 좋을 것이다. 이 石甕塔에 대해서는 일찍이 단국대 鄭永鎬 교수에 의해 추정된 바 있지만9 이제 사리 및 사리구의 발견으로 「석옹기」의 기록이 더욱 확실해졌다. 즉 사리의 크기는 약 1cm로 율무(苡薏) 크기와 꼭 들어맞으며, 그 색채도 "白玉" 같이 투명하고, '石甕' 역시 석종형 부도를 묘사해 쓰는 말이기 때문이다.

다만 석적사지의 존재에 대해서는 앞으로 더욱 밝혀져야겠지만 『東國輿地勝覽』 등 관련 문헌에도 寺名이 나타나지 않아 현재로서는 뭐라 말하기 어렵다. 그러나 『海峰集』의 기록을 의지한다면 도리사와 이웃해 冷山에 존재했던 옛 사찰로 추정된다.10

끝으로 이 사리탑의 조성 연대에 관한 해명이 남아 있다. 사리탑에 관한 기록을 담고 있는 『桃李寺事蹟記』의 편술 연대는 1929년으로서 비교적 근래에 속한다. 그렇다면 우리들은 「석옹기」를 싣고 있는 『해봉집』의 저작 연대와 함께 사리공에서 동시에 출현한 백자 파편에 대해 복합적으로 고찰해야 할 것이다.

먼저 알려진 『해봉집』11을 조사했으나 문제의 「석옹기」는 발견할 수 없었다. 따라서 海峰은 同名異人으로 보이므로 우리들은 다시 백자 파편과 함께 석탑의 조형에 시선을 돌려야 할 것이다.

8 『桃李寺事蹟記』冷山條, "海峰集 桃李寺石甕記云 冷山之麓 有石積寺古址佛舍利塔 現夢於洞居金界丈 丈淂舍利一介 大如苡薏 其色如白玉 現放光矣 桃李居釋體眼大士 廣求施緣 造此石甕塔奉安".

9 단국대학교 박물관, 「善山地區古蹟調査報告書」, 『古蹟調査報告書』第二冊, p.25 참조.

10 도리사의 동남방 낙동강변 고속도로 정류장에 "석적"이란 지명이 있어 어쩌면 이곳 일대가 석적사의 절터였을 것으로 짐작되나 아직 조사하지 못하였다.

11 『海峰集』은 현재 국립도서관에 보관되어 있으며, 이 책은 光海君 때 문관인 海峰 洪命元(1573-1623)의 문집을 말한다. 三卷三冊으로 내용은 주로 詩文, 祭文 등이다.

백자 파편을 조사한 결과 16세기로 보이는 특징은 하나도 발견할 수 없었다.[12] 그렇다면 이 사리탑 조성 연대의 上限은 17세기 이후로 볼 수 있다. 또 이 백자가 파편임을 고려할 때 그것은 제작된 후 상당 기간 동안 사용되었다고 봐야 할 것이다. 이와 함께 이 석종부도 역시 그 형태가 신라나 고려시대의 부도와는 판이하고, 또 상하 기단 및 탑신의 조각 수법이 조선시대에 성행한 일반형 부도 형식과 동일함을 주목해야 한다.

따라서 필자는 사리탑의 조성 연대를 함께 발견된 백자 파편의 상한 연대 및 부도의 조각 수법을 고려해 17세기 중기로 봐도 좋을 것으로 생각한다.

IV. 금동사리구의 고찰

발견된 금동사리구는 후에 국보로 지정되었으며, 그 형태는 6각 부도형으로 옥개와 탑신, 좌대 등을 나타내고 있다. 도금이 찬란한 탑신의 6면에는 2구의 보살상과 사천왕의 선각화가 있어 주목된다. 사리구는 옥개와 탑신부가 서로 분리될 수 있게 조성됐고, 眼象을 가진 좌대 부분은 탑신에 그냥 붙어 있으며 6각 사리구까지의 총 높이는 17cm, 바닥면의 직경은 9.8cm다 도 123, 원색 14.

위에서부터 살펴보면 6각의 옥개는 각기 마루(隅棟)의 끝 부분에 귀꽃을 나타냈다. 귀꽃은 三葉形으로서 심한 반전을 보여 시원하게 위로 뻗어 올라 있다. 이와 같은 귀꽃은 고려시대 성행한 8각 석조부도의 옥개석 귀꽃과 좋은 대조를 이루는 것이다. 이 귀꽃은 하나가 결실되어 현재 다섯 개만 있으며 귀꽃마다 있는 원형의 고리는 영락 등을 달았던 장엄으로 보인다. 또 낙수면의 중앙에도 동일한 원형 고리가 있어 장엄을 한 듯하다. 그리고 옥개의 중앙 塔頂部에는 6엽의 단판복련을 조각해 장식했다. 연화의 크기는 직경 2.3cm로 끝 부분에 약한 반전을 보이고 있다. 이 같은 6엽의 화문은 백제 무녕왕릉 玄室燈龕部의 벽면과 木製足座[13]에 나타나는 6엽의 연화문과도 화엽이 비교될 수 있을 것이다. 그러나 시대를 이렇게 올려 잡을 아무런 근거는 없지만 화엽은 매우 고식을 나타내고 있다. 옥개 저부에서 탑정부까

12 발견된 백자 파편들은 젖빛이나 회색 등 3종이었다. 당시 국립박물관 최순우 관장과 정양모 학예실장의 자문에 따르면, 이들은 17세기경에 출현하는 것으로 16세기에 이르는 것은 하나도 없다.
13 『韓國美術全集』 II, 「고분미술」, p.82, p.118 참조.

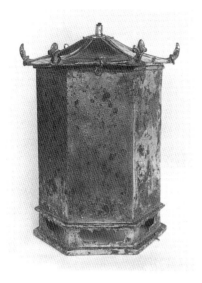

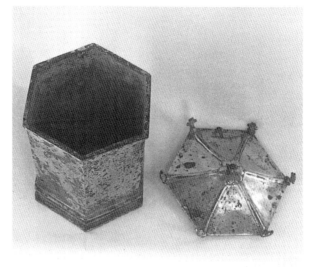

도 123
〈금동육각사리함〉,
17×9.8cm, 국보 제208호

도 124
〈금동육각사리구〉 옥개 및 탑신

지의 높이는 약 3cm며 밑바닥의 직경은 10.2cm이다. 탑정부에는 상륜이 있는 듯하나 지금은 결실되었다. 옥개의 斜面은 기왓골 등의 표현은 없고 단순히 목조 건물에서와 같이 6줄의 마루(隅棟)를 나타내고 있을 뿐이다 도124.

다음으로 탑신부 역시 6면으로서 2구의 보살과 사천왕을 선각했는데 그 수법은 도금 후에 새긴 것으로 보인다. 탑신면의 폭은 5.1cm, 높이 11.8cm이다.

먼저 2구의 보살상부터 살펴보면 향 좌측의 보살상은 머리에 보관을 썼고, 큰귀에 눈은 아래로 지긋이 감고 있다. 오른손은 어깨 위까지 올려 三鈷의 金剛杵를 잡고 있으며 왼손은 가슴 앞에 머물고 있다. 천의는 자연스럽게 두 어깨에서 아래로 드리워져 있으며 몸을 장엄한 영락은 천의 양 옆으로 늘어뜨려졌다. 가슴 아래의 의문은 모두 點刻으로 나타냈으며 두 발은 단판의 연화좌 위에서 직립했으나 몸의 균형은 왼쪽으로 틀어 다소 굴곡을 나타내고 있다.

향 우측의 보살 역시 보관을 쓴 얼굴이 풍만한 편이며 목에는 三道가 있다. 두손으로는 拂子(총채)를 받쳐들었으며 천의는 자연스럽게 어깨에서부터 팔을 타고 내렸다. 영락 등 장엄이나 연화대 등은 앞의 보살과 마찬가지다. 이들 중 금강저를 가진 보살은 帝釋天, 그리고 불자를 가진 보살은 大梵天으로 추정된다.[14]

[14] 이들 天部의 尊名에 대해서는 앞으로 더욱 논의되어야겠지만 여기서는 경주 석굴암의 존명을 따랐다.

다음은 四天王에 관한 문제다. 대체로 사천왕은 각기 그 역할에 따라 갖는 持物[15]로 명칭을 알 수 있으나 고대 조형에서는 다소 혼동되기도 한다.[16]

이곳에 표현된 사천왕 역시 그 지물을 살펴보면 寶塔, 칼, 三枝槍, 梵篋(고려불화와 비견할 때 棒으로 볼 수 있다) 등을 보이고 있다. 이들 가운데 보탑을 지물로 하는 천왕은 북방의 다문천으로 보는 것이 일반적이며, 칼을 지물로 하는 천왕은 남방의 증장천으로 볼 수 있을 것이다. 그러나 삼지창이나 범협(혹은 棒) 등을 가진 천왕은 동방 지국천, 또는 서방 광목천이어야 하나 아직 단정하기 어렵다.[17] 그 중에서도 범협을 가진 것으로 보이는 천왕은 자세히 보면 그 지물이 花葉形의 연봉으로 보이기도 해서 여기에 주의를 요한다.[18]

이상에서 간략히 살펴본 이들 사천왕의 선각화는 皇龍寺木塔址 心礎石에서 발견된 「金銅塔誌」[19]의 선각화와도 비교 검토되어야 할 것이다.

그리고 마지막으로 사리구 대좌에 나타나는 안상에 대해 살펴보겠다. 이 안상은 통일신라 이후 고려시대에 나타나는 각종 안상의 형태와 모습을 달리하고 있음이 주목된다. 즉 윗부분의 尖頭는 단조롭게 일반적 안상의 형태로 처리되었으나, 아래쪽에는 중간에서 오목한(凹) 부분을 나타내 흔치 않은 모습이다. 안상의 크기는 높이 1.2cm, 폭 3.5cm로서 완전히 투각되어 있으며 古式을 나타내는 수법이다.

그리고 지금까지 발견된 사리구는 방형 또는 方壇의 8각 기단[20] 위에 사리탑을 안치하는 형식임에 비해 이 사리구는 6각이라는 점이 주목된다.[21] 따라서 이 사리구는 신라 말 9세기의 禪宗 발생과 함께 성행하는 8각 圓堂形 부도와 대비되는 특수 형식이다. 그렇다면 8각 원당형 신라 부도의 선행 양식으로 밝혀진 多寶塔의 기본이 8각임에 비해 이 금동사리구가 6각 부도 형태로서 최초라는 점 역시 高古한 遺品임을 의미하는 것이다. 뿐만 아니라 고식을 나타내는 안상의 수법이나 屋蓋頂部

15 사천왕의 지물은 도상에 따라 다소 차이가 있으나 후대에 와서는 대체로 東方持國天(비파), 南方增長天(칼), 西方廣目天(용), 北方多聞天(탑)으로 정착되었다.

16 석굴암 조각상 및 浮石寺 祖師堂 四天王壁畵에는 지물이 칼과 창으로 일관되어 있어 분별하기 어렵다.

17 조사 당시 추정된 천왕 명칭은 이곳에서 수정한다. 張忠植, 「韓國佛畵 四天王의 配置形式」, 『美術史學研究』 211(한국미술사학회, 1996), pp.29-56 참조.

18 만일 이것이 梵篋, 또는 연봉을 나타내는 花莖이라면 통례의 사천왕에서 벗어나 있으므로 앞으로 더욱 조사해야 할 것이다.

19 黃壽永, 「新羅皇龍寺刹柱本記」, 『美術資料』 제16호(국립중앙박물관, 1973).

20 黃壽永, 「多寶塔과 新羅八角浮圖」, 『考古美術』 123 · 124(1974), p.24.

21 현존하는 육각탑으로는 金山寺의 多層靑石塔이 유일하나, 이는 고려 초기에 발생한 공예적 소탑에 불과하다. 따라서 感恩寺東西塔, 松林寺塼塔, 佛國寺三層石塔, 王宮里五層石塔, 九皇里三層石塔 등에서 발견된 舍利具는 모두 방형 또는 방단이다.

연화문의 형태, 탑면 선각화의 기법, 그리고 도금 처리가 두텁고 무거우면서도 밝은 점 등을 감안할 때, 이 사리구는 통일신라 8세기의 작품으로 봐도 좋을 것이다.

V. 맺음말

이 사리구가 발견된 석종형 부도의 조성은 함께 출현한 백자 파편 및 부도의 조형 양식을 주목할 때 17세기 중엽의 작품이라 하겠으나 이 속에서 수습된 사리구는 적어도 8세기를 내려올 수 없는 전형적인 신라 통일기의 수작이다. 그러니까 이미 통일기에 조성된 이 금동사리구가 석적사에 봉안되었다가 절이 폐사된 조선조에 와서 다시 석종 부도를 만들어 도리사에 안치했다고 하겠는데, 이러한 사실은 『해봉집』의 사실과 일치한다.

앞서 발견된 신라시대 사리구가 대부분 4각 탑형인데 비해 이 사리구는 최초로 출현한 6각 부도형이라는데 그 특색이 있다. 따라서 이 6각 부도형 사리구의 출현은 또 하나의 신라시대 부도 양식이나 목조건물의 양식 고찰에도 큰 도움이 되리라 생각된다.

또 이곳에 나타난 사천왕의 명칭 규명은 앞으로 더욱 논의되어야 할 石窟庵의 조각상, 그리고 부석사 사천왕 벽화의 양식과 명칭 문제와도 비교 검토될 수 있을 것이다.

그리고 이상의 사실들은 조형을 살피는 데에 글자 하나라도 소홀히 해서는 안 된다는 것을 절감하게 한다. 석종 부도에 새겨진 "世尊舍利塔"이란 명문 자체가 많은 것을 시사하고 있음에도 불구하고 오랜 세월 동안 무관심과 방관으로 인해 하마터면 나라의 귀중한 보배를 영영 잃을 뻔했기 때문이다.

다만 이와 같은 신라시대 금동사리구의 발견으로 다시 한번 신라 불교의 초전지 선산 지역을 새롭게 주목하고 아울러 이 지역의 불교문화 사적에 대한 해명을 병행해야 하리라 본다. 따라서 8세기의 아름다운 금속 공예품이 처음으로 봉안되었던 석적사지에 대한 해명이 앞으로의 과제임을 여기에 부언해둔다. 끝으로 본 조사를 위해 많은 도움말씀을 주신 은사 황수영 관장께 심심한 사의를 표하며 아울러 조사에 큰 도움을 준 도리사 측에 감사한다.

2. 『三國遺事』의 萬佛山과 신라 공예

I. 머리말

신라의 문화유산 가운데 現傳하는 것은 대부분 金石 유물에 제한되어 있으므로 문헌 기록을 통해 당시의 찬란했던 문화 업적의 실상을 파악하기에는 적지 않은 어려움이 있다. 때로는 문헌 기록마저 인멸되어 현존하는 유품이 있다 하더라도 그 조성 배경이나 관련 지식과 견해를 얻기 곤란한 경우를 경험하게 된다. 이 모든 것이 우리 고대 문화에 대한 인식의 부족과 보존의 소홀에서 기인함을 지적하지 않을 수 없다.

특히 『三國遺事』에 등장하는 萬佛山은 중국의 황실을 감탄하게 해 "新羅之巧 天造非巧也"라 할 정도로 매우 놀라운 공예 기량을 발휘했고, 그 형태에 대해서도 자세한 기록이 전해지고 있으나 아직까지 그 실상에 대해서는 이해하기 어려웠다. 이 만불산에 대한 기록이 『삼국유사』와 같은 한국측 기록에만 그치고 있다면 혹자의 견해처럼 "異端虛誕之說" 또는 "異流怪說"[1]과 같은 악의에 찬 謗評을 들을 수도 있겠으나 오히려 만불산에 대해서는 중국측 기록이 시대적으로 앞선다는 점에서 더욱 주목된다.

그러므로 중국측 기록을 통해 그 내용을 서로 비교함과 동시에 가능한 범위 내에서 공예적 성격에 대한 분석을 필요로 한다. 이를 위해서는 일차적으로 문헌 기록의 선후 관계와 함께 그 내용에 대한 분석이 시도되어야 할 것이다. 뿐만 아니라 이러한 미세한 공예적 기량이 가능했던 신라의 공예술을 이해하는 것 역시 현존 발견 예에서 그 편린을 추구해야 하겠다. 그렇게 함으로써 만불산의 실상에 대한 이해와 함께 차후 복원적 고찰을 위한 시도에도 보다 접근하리라 본다.

[1] 『東史綱目』凡例 採據書目, "其書 本爲佛氏立敎之源流而作 故間有年代之可考 而專是異端虛誕之說 後來 本朝撰通鑑時 多取錄焉 輿地勝覽名 亦多從之 噫 是書也 只是異流怪說 而能傳於後 當時 豈無 秉筆記事之人 而皆湮沒無傳 蓋此書爲僧釋所傳".

II. 문헌 기록의 비교

먼저 만불산에 관한 우리측 기록은 『삼국유사』 권3, 四佛山 掘佛山 萬佛山條이고, 중국측 기록은 『杜陽雜編』[2]에서 살필 수 있다.

이들을 서로 비교하면 편의상 다음과 같이 정리할 수 있겠다.

『三國遺事』	『杜陽雜編』
① 王又聞唐代宗皇帝優崇釋氏	① 上崇奉釋氏 每春百品香 和銀粉 以塗佛室
② 命工作五色氍毹 又彫沈檀木與明珠 美玉爲假山 高丈餘 置氍毹之上 山有 巉嵓怪石澗穴 區隔每一區內 有歌舞 伎樂 列國山川之狀	② 遇新羅國 獻五彩氍毹 製度巧麗 亦冠絶一時 每方寸之內 卽有歌 舞伎樂 列國山川之象
③ 微風入戶 蜂蝶翺翔 鶯雀飛舞 隱約視之 莫辨眞假	③ 忽微風入室 其上復有蜂蝶動搖 鶯雀飛舞 俯而視之 莫辨眞假
④ 中安萬佛 大者逾方寸 小者八九分 其頭或巨黍者 或半菽者 螺髻白毛 眉目的皪 相好悉備 只可瞥髣 莫得而詳 因號萬佛山	④ 又獻萬佛山 可高一丈 因置山於 佛室 以氍毹藉其地焉 萬佛山則 彫沈檀珠玉以成 其佛之形 大者或逾寸 小者七八分 其佛之首 有如黍米者 有如半菽者 其眉目口耳 螺髻毫相 無不悉具
⑤ 更鏤金玉 爲流蘇幡蓋 菴羅 薝蔔花果 莊嚴百步(玩)[3] 樓閣臺殿堂榭 都大雖微 勢皆活動	⑤ 而更鏤金玉水晶 爲幡蓋流蘇 菴羅薝蔔等樹 構百玩爲樓閣臺殿 其狀雖微而勢若飛動
⑥ 前有旋遶比丘像千餘軀 下列紫金鍾三簴 皆有閣有蒲牢 鯨魚爲撞 有風而鍾鳴 則旋遶僧皆仆拜頭至地 隱隱有梵音 盖關棙在乎鍾也	⑥ 又前有行道僧徒 不啻千數 下有紫金鐘 徑闊三寸 上以龜口銜之 每擊其鐘則 行道之僧 禮首至地 其中隱隱 謂之梵音 蓋關戾在 乎鐘也

2 『欽定四庫全書』1042-600, 『杜陽雜編』卷上 第4張 및 第5張.
3 『杜陽雜編』의 내용으로 보아 '步' 는 '玩' 으로 볼 수 있다.

⑦ 雖號萬佛 其實不可勝記 既成　　　　⑦ 其山雖以萬佛爲名

　　遣使獻之 代宗見之 嘆日 新羅之巧　　　　　其數則不可勝紀

　　天造非巧也 乃以九光扇 加置嵓岫間　　　　上因置九光扇於巖巘間

　　因謂之佛光

⑧ 四月八日 詔兩街僧徒 於內道場　　　　⑧ 四月八日 召雨(雨)衆僧徒

　　禮萬佛山 命三藏不空 念讚密部眞詮　　　　入內道場 禮萬佛山 是時觀者

　　千遍 以慶之 觀者皆嘆伏其巧　　　　　歡非人工 及覩九色光於殿中

　　　　　　　　　　　　　　　　　　　　咸謂之佛光 卽九光扇也 由是上令三藏

　　　　　　　　　　　　　　　　　　　　僧不空 念天竺密語 千口而退

　　　　　　　　　　　　　　　　　　　　　　　　　　(傳之於僧惟籍)

이상의 내용에서『삼국유사』와『두양잡편』두 기록을 중심으로 이들 내용을 비교 분석하면,

①『삼국유사』에는 당시의 임금을 '唐代宗皇帝' 라 했고,『두양잡편』에서는 단순히 '上' 이라 한 것이 다르다. 즉 전자는 "당나라 대종 황제가 불교를 특별히 숭상한다." 했으나 후자는 좀더 구체적인 설명을 더해 "황제는 불교를 崇奉하여 매년 봄이면 여러 가지 香(百品香)을 銀粉에 섞어서 佛室을 바른다." 고 했다. 그러므로 당나라 임금(代宗)이 불교를 숭상하는 내용을 좀더 구체적으로 피력한 내용은 唐의 기록으로 볼 수 있다.

②에서는 五色(彩)氍毹를 언급하고, 이는 沈檀木과 明珠美玉으로 一丈 높이의 가상의 산을 만들었는데 구유 위에는 험한 바위와 괴석, 개울과 동굴이 있고, 구간을 지어 구역마다 춤추고 노래 부르며, 음악을 연주하고 여러 나라의 산천의 모양을 꾸몄다고 한 것은 두 기록이 비슷하나『두양잡편』에서는 "그 製度의 巧麗함이 당시의 으뜸(冠絶一時)" 이라 했다. 따라서『삼국유사』의 기록에서는 경덕왕이 오색의 구유를 제작하도록 工匠에게 명했는데 그 형태가 구체적으로 열거되었고,『두양잡편』에는 신라에서 오채구유를 헌상한 것으로 기록되어 오채구유가 실존했음을 말하고 있다.

③은 두 기록이 문장은 다르나 내용은 동일하다.

④는 萬佛像의 相好와 크기, 재료 등을 언급하는 것은 대동소이하나 문장은 서로 다르게 서술하고 있다. 특히 불상의 크기가 큰 것은 1寸을 넘는다고 한 것은 같으나, 작은 것은『삼국유사』에는 8-9分이라 했음에 비해『두양잡편』에서는 7-8分이라 한 것이 다르다. 뿐만 아니라 문장의 구성으로 보아 두 기록은 서로 별개로 전래되던 내용을 기록한 것으로 판단된다.

⑤는 金玉과 水晶을 새겨 수실이 달린 幡蓋와 菴羅, 簷蔔, 花果와 여러 구슬로 장엄한[4] 樓閣, 臺殿, 堂榭들이 비록 작지만 그 형세는 모두 살아 움직이는 것 같다고 해 서로 비슷하다.

⑥『삼국유사』에는 "旋遶比丘", 『두양잡편』에는 "行道僧徒"라 했으나 모두 동일한 것으로 보이며, 千餘軀라는 그 수 역시 같다. 『삼국유사』에는 蒲牢[5]를 전각에 두고 고래 모양을 撞으로 삼아 바람이 불면 종이 울리고, 旋遶僧은 이마가 땅에 닿도록 절하며, 梵音이 은은히 들리는데 關捩(機軸)는 모두 종에 있다 한 것도 동일하다. 다만 『두양잡편』에는 金鐘의 크기가 3寸이며, 종의 윗부분을 龜口로, 고정(銜之)해서 종을 치게 했다는 것이 다르고 나머지는 같다.

⑦이를 萬佛이라 했는데 실로 다 헤아릴 수 없다고 한 것은 두 기록이 동일하다. 다만 『삼국유사』에서는 이것이 완성되자 사신을 보내 헌납했더니 代宗이 보고 감탄하며 "신라의 기교는 하늘의 조화지 사람의 재주가 아니다."라고 했으나 『두양잡편』에서는 ⑧에서 "是時觀者 歎非人工"이라 한 것이 다르다. 또한 『삼국유사』에는 九光扇을 嵓峀間에 놓아 이를 佛光이라 했는데 『두양잡편』에서는 "…及覩九色光於殿中 咸謂之佛光 卽九光扇也"란 구절이 뒤의 ⑧에 있어 문장의 구성에 차이가 있다.[6]

⑧兩街僧徒[7]를 內道場에 불러 만불산에 예불케 하고 不空三藏으로 하여금 밀교의 경전을 천 편이나 외워 경축했는데 보는 자가 모두 탄복했다는 내용은 대체로 동일하다.

따라서 이상의 내용을 종합하면 『삼국유사』가 『두양잡편』을 참조해 기록한 것이 아니라, 이들 두 기록은 별개의 내용으로 기록했다고 볼 수 있다.

[4] 『三國遺事』에는 "莊嚴百步"라 했으나 『杜陽雜編』의 "構百琔爲樓閣臺殿"이라는 내용에 따라 '莊嚴百琔'으로 보는 것이 옳을 것으로 생각한다.

[5] 蒲牢는 해변에 있는 짐승의 이름. 포뢰는 고래를 두려워해서 고래가 포뢰를 치면 크게 울게 되므로 포뢰의 모양을 종 위에 만들어 놓고 고래 모양 방망이로 종을 치는 것에서 유래(班固 西都賦·註). "海中有大魚曰鯨 海邊有獸曰蒲牢 蒲牢素畏鯨 鯨魚擊蒲牢 輒大鳴 凡鍾欲令聞大者 故作蒲牢於上 所以撞之者爲鯨魚".

[6] 즉 『三國遺事』의 기록에 준하면, "其數則不可勝紀" 다음에 "是時觀者 歎非人工 及覩九色光於殿中 咸謂之佛光 卽九光扇也"의 부분이 삽입되어야 할 것으로 보인다.

[7] 左街僧統 右街僧統에 소속된 승려를 지칭한 것으로 보인다. 또는 兩街를 唐의 洛陽(東京)과 長安(西京)이라고도 했으나(村上四男, 『三國遺事考證』 下之一, 塙書房 p.207) 이는 수긍하기 어렵다.

III. 만불산의 추정과 신라 공예

이상의 내용에서 본다면 만불산은 일종의 가상의 산으로, 이 산에 등장하는 내용물은 험한 바위와 괴석·개울·동굴·가무·기악·列國山川·벌·나비·제비·참새·大小萬佛·幡蓋[8]·菴羅[9]·담복[10]·화과·百琦·누각·대전·당사·旋遶比丘[11] 1천여 구·紫金鍾·포뢰·鯨魚·구광선 등이다.

기록에 따르면 이들 등장 내용물은 매우 풍부하고 미세한 공예 수법을 동원한 것으로 짐작된다. 특히 불상의 크기는 한 치 남짓한데 머리는 큰 것이 기장(黍) 낱알만 하고 혹은 콩알 반쪽만 하면서도 나발·육계·백모[12]와 눈썹과 눈이 선명해 相好[13]를 다 갖추고 있고, 무엇보다 각종 날짐승들이 모두 동적인 활동을 전개한다고 했으니 참으로 놀라운 수준으로 생각된다.

먼저 『삼국유사』에서는 이 만불산의 제작 시기를 경덕왕 당시로 밝히면서 唐代宗에게 헌상한 것이라 했다. 이 기록에 따른다면 경덕왕의 재위(742-764)와 대종의 재위(762-779)를 비교할 때 762-764년에 완성했다고 볼 수 있다. 즉 『삼국유사』의 기록에 의하면 만불산이 중국에 전달된 시기는 대종 즉위 초가 된다. 사실 경덕왕대는 불국사와 석굴암 건립을 비롯해 49만 근[14]에 달하는 황룡사종의 주조 등 문화의 황금기를 이룩한 시기로 가능성이 가장 유력하다.

이와 함께 『삼국유사』의 만불산에 대한 기록[15]은 시기상으로 一然이 『두양잡편』에서 인용한 것으로 볼 수 있으나, 앞서 본 바와 같이 내용 구성에 차이가 있어 이미 이러한 기록이 신라에서도 전래되고 있었다는 추정이 가능해진다. 즉 『두양잡

8 流蘇幡蓋는 수실이 달린 幡과 天蓋라는 뜻이니, 번은 깃발이요 천개는 불상 위를 장엄하는 寶蓋를 말한다.

9 菴羅는 범어 amra, amara의 음역으로 果樹名이다. 즉 망고(芒果)를 말함.

10 詹葍은 梔子. 本草에 "詹葍又名梔子 蜀有紅梔子"라 했다.

11 旋遶比丘는 佛事의 현장에서 道場을 돌아다니면서 염불하거나 또는 五體投地의 禮拜修行하는 比丘로 짐작된다.

12 白毛는 불상의 32상 가운데 하나인 眉間白毫相을 지칭한다. 곧 두 눈썹 사이에 있는 희고 빛나는 가는 터럭으로서 오른쪽으로 말린 데서 끊임없이 광명을 놓는 것으로 되어 있다.

13 相好는 범어 Lakṣaṇa-vyañjana, 곧 용모와 형상. 相은 몸에 드러나게 잘 생긴 부분이며, 好는 相을 더욱 세분한 것으로서 곧 32相과 80種好를 뜻한다.

14 『三國遺事』卷3, 皇龍寺鍾 芬皇寺藥師 奉德寺鍾條, "新羅第三十五 景德大王 以天寶十三甲午 鑄皇龍寺鍾 長一丈三寸 厚九寸 入重四十九萬七千五百八十一斤 云云".

15 『三國遺事』卷3, 四佛山 掘佛山 萬佛山條 가운데 萬佛山의 기록이 가장 길다.

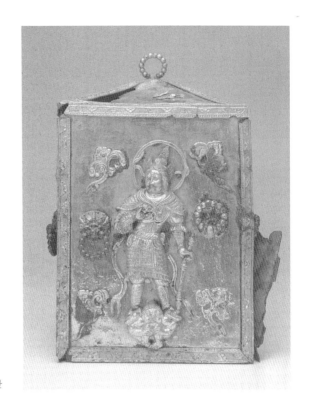

도 125
감은사 동탑 발견 〈금동사리외함〉.
통일신라, 682년경, 국립중앙박물관

편』은 당 蘇鶚이 대종 廣德 원년(763)에서 懿宗 咸通 14년(873) 사이의 당나라 시대의 異聞을 기록한 것으로 알려져 있다.[16]

그렇다면 앞서 살펴본 만불산의 놀라운 공예 수법은 축적된 신라 공예술의 개가라고 할 것이다. 만불산이 현재 전해지지 않기 때문에 기록과 실제 유물이 얼마나 유사한지 확인할 수 없지만 현존하는 신라의 금속세공품을 통해 뛰어난 공예 수준을 짐작할 수 있다. 특히 1996년 4월 25일 경주 感恩寺址 동탑에서 발견된 〈金銅舍利外函〉도 125, 원색 15은 이러한 정교한 공예술의 실상을 보여주는 자료가 될 뿐 아니라 신라 공예의 한 단면을 이해하는 데에 참조된다. 이 사리구 內函에서 발견된 극히 미세한 금속공예품은 만불산과 같은 신라 공예의 전초가 되기 때문이다.

먼저 이곳에서 발견된 사리구 가운데 내함의 구조는 기본적으로 戒壇의 형태에 殿閣形 天蓋를 장식했다도 126, 127, 원색 16. 이러한 구조는 이 책의 제2장 첫번째 글에서 밝혔듯이 신라 慈藏法師에 의해 최초로 봉안된 불사리가 통도사 계단이었

16 『杜陽雜編』 書名 凡三卷. "唐蘇鶚撰 所記唐代異聞 上起代宗廣德元年 下迄懿宗咸通十四年 云云". 中文大辭典(中華學術院, 1974) 참조.

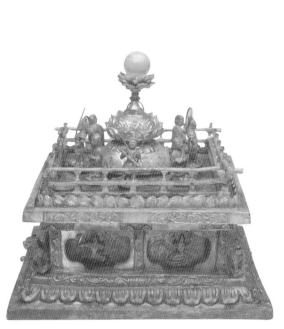

도 126
감은사 동탑 발견 〈금동사리내함〉

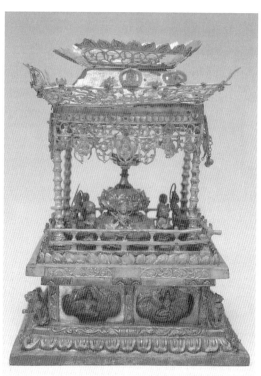

도 127
감은사 동탑 발견 〈금동사리내함〉

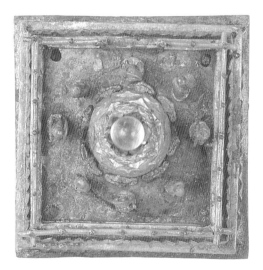

도 128
감은사 동탑 발견 〈금동사리내함〉 윗면

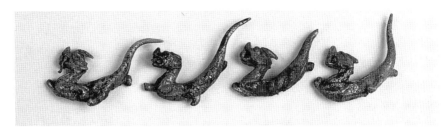

도 129
감은사 동탑 발견 〈금동사리함〉 천개장식 용상

도 130
감은사 동탑 발견 〈금동사리함〉 사자상

도 131
감은사 동탑 발견 〈금동사리함〉 사천왕상

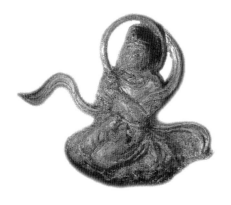

도 132
감은사 동탑 발견 〈금동사리함〉 비천상

도 133
감은사 동탑 발견 〈금동사리함〉 승상

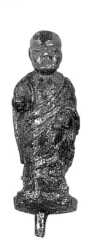

던 점에서도 시사하는 바가 크다. 道宣의 『戒壇圖經』에 따르면 3중의 기단 위 중앙
에 無價寶珠 도128, 원색17를 안치하고, 계단 주위에는 난간, 사천왕, 사자, 용 등의
모습 도129-131을 등장시킨다고 했는데 이번에 출현된 장엄구는 모두 이와 일치한
다.[17] 즉 이들 공예품을 통해 신라 공예의 실상과 동시에 만불산 제작 사실을 알 수
있다.

　이들 발견된 동탑의 금동제 사리외함은 뚜껑을 포함해서 약 27cm며, 몸체에는
사천왕을 생동감 있게 조각해 부착함으로써 사리 수호의 의미를 나타냈다. 그리고
계단형 내함의 대좌에 팔부신중을 돋을새김으로 나타낸 것은 팔부중이 사천왕에
소속되는 副將이란 점에서 이해된다. 또한 각기 4구씩 발견된 사천왕, 용, 飛天으로
보이는 보살상 도132, 僧像 도133과 5점의 風鐸 도134 등은 모두 내함의 상부 舍利瓶
주변에 위치했던 것으로 추정되는데 이들을 『계단도경』에 따른 通度寺, 金山寺, 개

17 張忠植, 「韓國石造戒壇考」, 『佛敎美術』 제4집(동국대학교 박물관, 1979), pp.104-139.

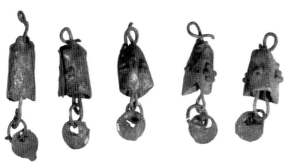

도 134
〈순금제 풍탁〉, 약 0.3-0.4cm, 현미경 촬영

도 135
감은사 동탑 발견 사리, 통일신라, 682년경,
국립중앙박물관

성 佛日寺의 석조 계단의 조형과 비교해 복원한다면 사천왕과 사자는 기단 네 모서리 상하에 배치하고, 그 외 용과 비천, 풍탁 등은 전각에 부착했던 것으로 짐작된다. 승상 역시 사리병 주변에 배치했을 것으로 보여 서탑의 사리구에 奏樂像을 배치한 것과 비교되며, 이들은 모두 사리공양에 따른 종교적 의미를 부각시키고 있다. 이들 장엄구 가운데서도 순금제 풍탁은 약 0.3cm 정도의 몸체에 금사로 고리를 만들고 鐸鈴을 달아 움직일 수 있게 했으며, 표면에는 아주 작은 금알갱이를 붙인 낱알기법의 정교함을 보이고 있다.

수정 사리병은 총 높이 4.9cm의 목이 긴 장경호 모양으로, 상하로 관통하는 구멍이 있다. 순금제의 원형받침 및 6각 뚜껑에는 모두 8각의 연화문을 나타냈으며, 표면에는 오톨도톨하게 금알갱이의 금사를 붙이는 소위 필리그리(filigree) 기법을 적용해 매우 정교하게 조성했으며, 뚜껑에는 寶珠 장식이 있다. 이들 외에도 동탑의 기단부에서는 금동여래입상 2구(약 3.5cm)와 청동방울 5점이 발견되기도 했는데 이들 사리장엄구는 7세기 신라 금속공예의 진수를 나타낸 것으로서 우리나라 불교조각사 및 공예사 연구에 획기적 자료를 제공하는 유품이라 하겠다.

특히 이상의 사리 장엄구 가운데 0.3cm의 금제 풍탁 표면에 미세한 금알갱이를 오톨도톨하게 붙인 낱알기법은 인간의 육안으로는 제작이 불가능한 참으로 놀라운 기법이다. 이는 바로 神技에 도달한 신라 금속공예의 진수라 해도 지나친 말이 아닐 것이다. 이를 통해 신라 금속공예의 축적된 기량을 이해할 수 있을 것이며, 동시에 만불산의 모습을 본 당나라 대종이 "신라인의 기공은 하늘의 조화요 사람의

기교가 아니다."라고 극찬했던『삼국유사』기록의 眞意를 새삼 느끼게 한다.

IV. 맺음말

 이상에서 신라의 뛰어난 공예품으로 전하는 만불산에 대한『삼국유사』와『두양잡편』의 두 기록을 비교하고, 현전하는 신라의 사리 장엄구를 통해 만불산을 제작했던 신라의 공예술을 추정했다.『삼국유사』와『두양잡편』의 기록을 비교한 결과 두 기록은 문장의 내용은 동일하나 구성이 서로 달라『삼국유사』역시 단순히『두양잡편』의 내용을 옮긴 것이 아니며 이와는 별도로 그때까지의 傳言을 기록한 것으로 판단되었다. 이들 두 기록이 부분적으로 다른 점, 그리고 더욱 구체적으로는 불상의 크기를 달리 기록한 사실이 판단의 근거가 되었다.

 인간의 창의적 노력은 경우에 따라 상상의 한계를 초월한다. 이는 종교의 세계에서만의 일은 결코 아닐 것이다. 五官으로서의 인식은 매우 제한된 것이며, 동시에 무한한 가능성의 세계를 제어한다. 특히 조형 작품의 경우 우리들은 육안으로 확인된 것만을 믿고 그렇지 않은 것은 모두 부정하기 쉽다. 그러나 신라 공예의 단면을 통해 제한된 인식의 세계는 불완전한 것이라고 새삼 생각하게 된다. 아울러 우리의 상상력을 초월하는『삼국유사』의 수많은 異聞逸事 역시 신라 공예의 실존 사례를 통해 지난날의 역사 속에서 현실로 다가온다. 감은사 사리 장엄구와 같은 뛰어난 금속공예 기술의 축적을 바탕으로 8세기의 신라 공예는 바로 만불산과 같은 기상천외의 神品을 탄생시켰을 것이다.

 그러므로 본고에서는 만불산에 대한 기록이 허구가 아니라 실재하는 현실에서 실존의 당위성을 추구하고, 이를 현전하는 신라의 금속공예를 통해 실마리를 찾고자 했으며, 동시에 그 복원 역시 전혀 불가능한 것이 아니라는 확신을 얻게 되었다.

3. 한국 佛舍利 신앙과 그 장엄

I. 머리말

불교의 양대 예배 대상은 佛塔과 佛像이므로 옛부터 사찰을 가리켜 堂塔伽藍이라 했다. 그러므로 백제의 砂宅智積碑에는 "穿金以建珎堂 鑿玉以立寶塔"이라 했으며, 『三國遺事』에도 경주 도성을 가리켜 "寺寺星張 塔塔雁行"이라 한 것 역시 당탑가람의 본색을 전해주는 것이다.

이 가운데서도 불탑은 전적으로 佛舍利 신앙에 근거를 두고 있으므로 불사리에 관해서는 일찍부터 문헌 기록을 많이 남기고 있다. 『法苑珠林』에는 별도로 舍利篇이 있어 중국측의 역대 舍利感應記 등을 기록했는데 이들은 우리나라의 기록과 비교될 수 있다. 『삼국유사』前後所將舍利條의 내용을 비롯한 여타 事蹟記의 舍利靈異에 관한 기록들은 모두 사리 신앙의 형태와 내용을 알려주는 귀중한 자료가 된다. 또한 사리의 범주 역시 眞身舍利로서의 불사리뿐 아니라 불경 자체를 이들 사리에 포함시키는 것은 불경을 法舍利로 존중한 결과라 하겠다. 따라서 한국의 불사리 신앙은 불교 전래 초기부터 유행한 것으로 짐작되나 더욱 왕성한 신앙 형태를 이룩한 시기는 삼국 말 7세기 전반 선덕왕대 慈藏法師의 佛舍利 전래에서 비롯된 것으로 판단된다.

그러므로 불사리에 대한 관계 문헌을 정리해 최초로 불사리를 봉안한 계단 도41과 사리 신앙과의 관계를 살피고, 동시에 신라 이래 佛塔 舍利莊嚴의 내용을 밝혀 사리 신앙의 단면을 추구하려 한다.

II. 불사리와 문헌 기록

　　불사리 전래는 일찍이 삼국시대부터 유행한 것으로 보이며 이를 수나라 시대 중국측 기록에서 찾을 수 있다. 즉 환국하는 고구려·백제·신라의 사신이 모두 불사리를 求得해 본국에 탑을 세워 공양하고자 했으며 왕이 이를 직접 허락했다는 기록으로 보아 사리는 일찍부터 국가적 重寶로 취급되었음을 알 수 있다.[1] 그러나 불사리 전래 사실에 대해서는 의외로 고구려와 백제 쪽에는 기록이 없다. 다만 遼東城 育王塔이나 고려 靈塔寺[2]의 기록이 전설적인 고구려 불탑의 내용을 전해줄 뿐이고 백제의 경우는 唐의 『北史』 百濟傳에 "有僧尼 多寺塔 而無道士"[3]라든지 威德王 35년(588)에 불사리를 일본에 보낸 기록[4] 등이 있어 그간의 사정을 짐작할 수 있을 따름이다. 그리고 신라의 경우에는 불교 공인 후 약 20여 년만에 불사리 전래 사실에 대한 기록이 보인다. 즉 梁나라에서 사신과 유학승 覺德 편에 불사리를 보내오자 왕은 백관에게 흥륜사 앞길에서 이를 맞이하도록 했다.[5]

　　불사리에 대한 대표적 기록으로는 『삼국유사』의 전후소장사리조를 들 수 있다. 이에 따르면 이미 眞興王 10년(549)에 양나라에서 沈湖를 통해 불사리 몇 알을 보내왔다고 한다.[6] 이는 『三國史記』에 기록된 유학승 각덕이 가지고 온 사리로 짐작되며, 이때의 사신을 심호로 보아야 할 것이다. 다만 사리의 소재는 알 수 없다고 했다. 더욱 본격적인 사리 신앙의 유행은 자장법사의 불사리 將來에서 기인한다고 하겠다. 그러므로 자장은 우리나라 불사리 신앙의 鼻祖라 할 것이다. 그는 일찌기 眞骨의 귀족으로 출가해 得度하더니 638년[7] 당나라 求法의 길에 올라 오대산의 문수보살에게서 梵偈를 받은 것으로 되어 있다.[8] 그러나 전후소장사리조에서는 慈藏

1 삼국시대 불사리 전래에 대해서는 『法苑珠林』 卷40(『大正藏』 53卷, p.604 上)에 다음과 같은 기록이 있다. "高麗百濟新羅三國使者將還 各請一舍利於本國起塔供養 詔幷許之".
2 『三國遺事』 卷3, 塔像 第4. 이 가운데 遼東城 育王塔의 내용은 『三寶感通錄』과 『法苑珠林』 38卷에 기록되어 있어 서로 비교된다.
3 『北史』 卷94, 列傳 12.
4 『日本書紀』 卷第21, 崇峻天王元年條, "是歲 百濟國遣使幷僧惠總·令斤·惠寔等 獻佛舍利".
5 『三國史記』, 眞興王 10年條, "春梁遣使與 入學僧覺德送佛舍利 王使百官 奉迎興輪寺前路".
6 『三國遺事』 卷3, 塔像 第4, 前後所將舍利條, "國史云 眞興王大淸三年己巳 梁使沈湖送舍利若干粒".
7 慈藏의 入唐求法은 『三國史記』 및 『三國遺事』에 636년으로 기록되었으나 『續高僧傳』 또는 「皇龍寺九層木塔利柱本記」에는 638년으로 되어 있다. 이곳에서는 景文王代의 기록인 利柱本記를 따르기로 하겠다.

本傳에 詳見하다고만 했고, 그 게송에 대한 구체적 내용은『삼국유사』臺山五萬眞身條 및『通度寺誌』에 자세한데, 이는 자장의 사상적 기조를 이해하는데 중요한 자료다.『삼국유사』및『通度寺舍利袈裟事蹟略錄』에는 "了知一切法 自性無所有 如是解法性 卽見盧舍那"[9]라 했다. 혹자는 이를 緣起法頌이라 했으나 연기법송은 義淨의『南海寄歸內法傳』에도 기록된 바 있고, 7세기 이후로 짐작되는 경주 錫杖寺址 발굴에서도 확인되었듯이 자장의 게송과는 근본적으로 다르다.[10] 자장이 문수보살에게서 받았다는 이 게송은 바로 화엄의 게송이며, 이 게송을 살펴보면 80화엄경임을 알 수 있다.[11] 하지만 자장의 생몰 시기를 추정할 때 그는 80화엄을 보지 못했을 것이다. 아마도 이후 80화엄이 우리나라의 대표적 화엄경으로 정착됨으로써 80화엄의 게송을 자장이 받은 것으로 후에 기록했다고 추정된다. 따라서 이러한 내용은 후세에 각색된 것으로 보이지만 자장의 오대산 신앙을 비롯해 雜花강연의 異蹟 등을 종합할 때 그의 사상적 기조는 화엄에 있다고 하겠다.[12]

문헌 기록에 나타난 자장의 행적은 唐 道宣撰『續高僧傳』에 소상한데 여기에는 그의 수행과 異行이 자주 기록되고 있다. 특히 불사리와 관계된 그의 神力은 分舍利에 따른 불사리 유포와 함께 불탑 건립의 動因을 제공한 것으로 보인다.[13]

이후 자장법사는 당나라에 머문 지 5년만인 643년 선덕여왕의 요청에 따라 불사리 등 福利가 될 만한 것은 모두 청해 가지고 귀국하는데『삼국유사』의 기록에 따르면 佛頭骨·佛牙·佛舍利百粒·佛所著緋羅金點袈裟一領[14]과 藏經一部·幡幢·花蓋[15] 등이라 했다. 이들 가운데 사리는 3등분해서 한 부분은 皇龍寺塔에 두고, 또 한 부분은 太和寺塔에, 그리고 다른 한 부분은 袈裟와 함께 通度寺戒壇에 두었다.[16]

8 『三國遺事』卷3, 前後所將舍利, 皇龍寺九層塔, 臺山五萬眞身條 및 卷4 慈藏定律條.

9 『三國遺事』卷3, 臺山五萬眞身條 및『通度寺誌』(亞細亞文化社, 1979), pp. 6-7 참조.

10 張忠植,「錫杖寺址 出土遺物과 釋良志의 彫刻遺風」,『新羅文化』3·4합집(동국대 신라문화연구소, 1987), pp.87-118. 이곳에서 확인된 緣起法頌은 다음과 같다. "諸法從緣起 如來說是因 彼法因緣盡 是大沙門說".

11 이 게송은 新譯 80華嚴으로, 舊譯 60華嚴과는 번역상의 근소한 차이가 있는데 다음의 비교에서 알 수 있다.『大方廣佛華嚴經』卷7(60卷本)(『大正藏』9卷, p.442 下), "分別一切法 皆悉無眞實 如是解法性 則見盧舍那";『大方廣佛華嚴經』卷16(80卷本)(『大正藏』10卷, p.82 上), "了知一切法 自性無所有 如是解法性 則見盧舍那".

12 80화엄이 699년에 번역된 것으로 알려져 있으므로 義相(625-702)은 80화엄을 보지 못했을 것이며, 보다 앞서 활동한 자장 또한 60화엄을 열람한 것으로 짐작된다. 다만 이후 80화엄이 대표적 불경으로 됨으로써 이 게송이 인용된 것으로 판단된다.

13 『續高僧傳』(『大正藏』50卷, p.639 下), "又寺塔十餘所 每一興建合國俱崇 藏乃發願曰 若所造有靈 希現異相 便感舍利 在諸巾鉢 大衆悲慶 積施如山 便爲受戒 行善遂廣".

14 『三國遺事』卷3, 前後所將舍利條.

15 『三國遺事』卷4, 義解 第5, 慈藏定律條.

그러므로 이들 세 절이 자장이 가지고 온 불사리를 봉안한 가장 확실한 사찰이다. 이 가운데 황룡사와 태화사 두 절은 오늘날 폐허가 되었고, 오로지 통도사만이 法燈을 이어오고 있는 까닭에 오늘날 통도사는 국내 三寶寺刹 가운데 佛寶寺刹로 추앙되고 있다.

또 같은 기록에는 진흥왕 26년(565)에 陳나라에서는 사신 劉思와 釋明觀을 시켜 불교의 經論 1,700여 권을 보내왔으며, 선덕왕 12년(643)에는 자장법사가 三藏 400여 상자를 싣고 돌아와서 통도사에 안치했다.[17] 이러한 藏經의 전래는 삼국시대를 지나 통일신라시대에도 꾸준히 이어지고 있다. 흥덕왕 2년(827)에는 당에 유학한 고구려의 승려 丘德이 불경 몇 상자를 가지고 오므로 왕이 여러 절의 승려들과 함께 興輪寺 앞길에 나가 맞이했다는 것으로 보아 흥륜사는 도성 교통의 요지에 위치한 사찰로 생각된다. 또 文聖王 13년(851)에는 遣唐使 元弘이 불경 몇 축을 가져왔고, 신라 말 普耀禪師는 두 번이나 吳越에 가서 장경을 싣고 왔는데 그는 海龍王寺의 開山祖였다.[18] 그 외에도 고려시대 默和尙, 慧照, 大覺국사 義天의 대장경 장래 사실을 기록한 것이 주목된다.[19]

위의 내용들은 모두 불사리와 함께 법사리로서의 대장경의 중요성을 일깨워주는 대목이다. 즉 이는 장경이 곧 법사리였던 사실을 전해주는 근거가 되는데 그것은 대장경에 관한 기록을 전후소장사리조에 함께 기록한 것에서도 알 수 있다. 그리고 통도사의 불사리는 그 신비로움이 널리 알려져 이를 지극히 공경하려는 일들이 자주 있었다. 그러나 종교적 호기심에 의한 지나친 욕구는 때때로 종교적 갈등을 유발했고, 심지어는 외적 요인으로 수난을 겪기도 했다. 즉 "근래 上將軍 金利生과 侍郎 庚碩이 고종의 명을 받아 낙동강 동쪽을 지휘할 때 符節을 가지고 절에 와서 돌을 들고 경배하려 하니 절의 스님들이 지난 일이 있기에 난처해 하였으나, 두 사람이 군사를 시켜 돌을 들게 하니…"[20]라 한 것이 그것이다. 이때의 지난 일이란 석종을 들고 瞻禮하는 것과 같은 사실을 막기 위한 것으로서 寺中에 전해지는 이야기를 뜻하는 듯 하다. 즉 "민간에 전하기를 옛날 本朝(高麗) 때에 앞뒤로 두 廉

16 『三國遺事』卷3, 前後所將舍利條.

17 『三國遺事』卷3, 前後所將舍利條, "眞興王代天嘉六年乙酉 陳使劉思與釋明觀 載送佛經論一千七百餘卷 貞觀十七年 慈藏法師載三藏四百餘函來 安于通度寺".

18 위의 책, "興德王代大和元年丁未 入學僧高麗釋丘德 賫佛經若干函來 王與諸寺僧徒 出迎于興輪寺前路 大中五年 入朝使元弘 賫佛經若干軸來 羅末普耀禪師再至吳越 載大藏經來 卽海龍王寺開山祖也".

19 위와 같음.

20 위의 책, "近有上將軍金公利生 庚侍郎碩 以高廟朝受旨 指揮江東 仗節到寺 擬欲擧石瞻禮 寺僧以往事難之 二公令軍士固擧之".

使가 와서 戒壇에 禮를 하고 공손히 돌솥(石鑊)을 들어보았는데 전에는 긴 구렁이가 石函 속에 있는 것을 보았고, 후에는 큰 두꺼비가 그 돌 속에 쪼그리고 있는 것을 보았다. 그래서 그 후부터는 감히 돌을 들어보지 못하였다."[21] 이렇게 구렁이와 두꺼비가 石鑊 내부에 있었다고 한 것은 모두 석종을 들고 첨례하는 등 신앙 대상에 대한 불경을 피하기 위한 방편설로 이해된다. 이러한 사례는 이후 조선시대에도 보이는데 李重煥의 『擇里志』가 그것이다. 즉 "통도사는 당나라 초에 자장법사가 천축에 들어가서 석가의 頭骨과 사리를 얻어와서 이 절 뒤에 묻고 탑을 세워 모신 곳이다. 탑 세운 지 세월이 오래되어 조금 기울어지자, 숙종 을유년(1705)에 聖能스님이 중수하고자 하여 탑을 헐었더니, 그 안에 '外道 聖能이 중수하다'라고 쓰여 있다…"[22] 이 기록의 진실 여부에 대해서는 단정하기 어려우나 신성을 요하는 사리탑 자체에 경솔한 접근을 방지하고 있는 내용인 것은 분명하다.

다만 앞서 金利生과 庾碩이 군사를 시켜 돌뚜껑을 굳이 들게 했더니 그 속에는 작은 돌함이 있었고, 돌함에는 유리통이 들어 있는데 통 속에는 사리가 겨우 네 개뿐이었다. 서로 돌려보며 경배해 살펴보니 통이 조금 상해 금간 곳이 있었다. 이에 庾公은 수정함 하나를 가지고 있었으므로 마침내 기부해 간수하게 하고 그 사실을 기록했는데 이때는 강화로 서울을 옮긴 지 4년이 되는 고종 22년(1235)이었다.[23]

다만 사리의 수가 4개로 기록된 데에 대해서 一然은 사리란 보는 사람에 따라서 나타나기도 하고, 숨기도 하므로 기이할 것이 없다[24] 하고, 다시 分舍利의 역사적 배경을 지닌 황룡사 9층탑과의 관계를 천명하고 있다. 즉 "황룡사 탑이 불타던 날에 (통도사) 돌솥 동쪽면에 커다란 얼룩이 생겼는데 지금도 그대로 있다."[25]고 한 고려 無衣子 眞覺國師의 시를 인용했다. 이는 이후 앞의 두 구절이 확인[26]됨으로서 『삼국유사』의 기록을 보충하는 결과가 되었고 동시에 황룡사와 통도사가 지닌 불사리 신앙의 깊은 사연을 알려준다.[27]

[21] 위의 책, "諺云 昔在本朝 相次有二廉使 禮壇擧石鑊而敬之 前感脩蟒在函中 後見巨蟾蹲石腹 自此不敢擧之".
[22] 李重煥, 『擇里志』, 卜居總論, 山水條, "而通度則唐初慈藏法師 入天竺 得釋迦頭骨及舍利 瘞寺後作塔而鎭 歲久少傾 肅廟乙酉 僧聖能 欲重修毀塔 則內書外道聖能重修 云云".
[23] 『三國遺事』卷3, 前後所將舍利條, "二公令軍士固擧之 內有小石函 函襲之中 貯以瑠璃筒 筒中舍利只四粒 傳示瞻敬 筒有小 傷裂處 於是庾公適蓄一水精函子 遂奉施兼藏焉 識之以記 移御江都四年乙未歲也".
[24] 위의 책, "古記稱 百枚分藏三處 今唯四爾 其隱現隨人多小 不足怪也".
[25] 위의 책, "聞道皇龍災塔日 燃燒一面示無間".
[26] 張忠植, 「高麗 眞覺國師 題詩」(東大新聞 270호, 1978. 9. 26) 및 『한국의 불교미술』(민족사, 1997). 즉 『三國遺事』에 기록된 이 詩의 온전한 기록은 "釋尊舍利鎭高壇 覆釜繞邊有火瘢 聞道皇龍災塔日 燃燒一面示無間"이라 하겠다.

또한 고려 말기에는 왜구가 통도사 인근의 울산·양산·언양 등지에 자주 출몰해서 피해가 막심했다.[28] 해안에서 멀지 않은 통도사의 경우 왜구가 침입하자 주지 月松대사는 난을 피해 불사리을 꺼내 松京으로 이안했으며 불사리를 상하가 정성드려 경배하고, 또 分身을 구해 얻었던 사실이 기록으로 전한다. 이에 대해서는 李穡이 지은 「梁州通度寺釋迦如來舍利記」에 자세하며 이를 풀이하면 대략 다음과 같다.

洪武 12년(1379) 통도사 주지 月松대사는 자장법사가 중국에서 가져와 통도사에 역대로 간직해 온 석가여래의 頂骨 1개, 사리 4개, 毘羅金點袈裟 1벌, 보리수 몇 개를 가지고 개성에 이르러 評理 李得芬을 만나 그간의 사정을 전하였다. "통도사 주지 月松은 성상의 은혜를 입어 지난 을묘년(1375)부터 통도사에 주하였는데 정사년(1377) 4월에 왜적이 와서 사리를 탈취하고자 하므로 발굴해낼까 두려워서 다시 꺼내어 가지고 피한 적이 있었고, 금년 5월 15일 다시 적이 들어오므로, 몰래 사리를 가지고 절 뒤 언덕에 올라 나무와 풀로 가리고 들으니 '주지는 어디 있으며, 사리는 어디 있느냐?' 하고 절의 종을 잡아 다그쳤으나 다행히 하늘이 黑雨를 쏟아 쫓아오는 자가 없어 산을 넘어 언양에 이르렀습니다. 다음날 절의 종을 만나 돌아가려 하였으나 왜적이 물러가지 않아 어쩔 수 없어 사리를 모시고 왔습니다."고 하였다. 이에 李得芬이 크게 慶幸스럽게 생각하여 贊成事 睦仁吉과 商議 洪永通이 왕과 태후 謹妃에게 고하여 왕과 왕비가 예를 다하여 致敬하였고 태후가 다시 銀鉢盂와 寶珠를 보시하여 內侍 朴乙生에 명하여 松林寺에 봉안케 했다. 이때는 李得芬이 송림사를 중수하고 낙성회를 베푸는 때였다. 전국의 단월들이 귀천과 智愚를 막론하고 사리의 分身을 얻기 위하여 기도하여 마침내 李得芬이 3매를 얻고 永昌君 瑜가 3매, 尹侍中 桓이 15枚, 檜城君 黃裳의 부인 趙氏가 30여 매, 天磨山의 승려들이 3매, 聖居山 승려들이 4매, 黃檜城이 1매를 얻었다. 月松은 마침 밖에 나가 시주를 만났으므로 사리를 빌어 간 것을 다 알지 못한다.[29]

이때 통도사의 불사리가 개성까지 갔던 사실은 공민왕 스스로가 俗離寺에 행차해 통도사의 佛骨 사리 및 袈裟를 참관한 내용에서도 알 수 있다.[30] 또한 당시 개

[27] 근래 통도사에서는 寺城 전방 高臺에 있던 故塔遺址를 발굴하여 출토된 塔材에 따라 5층석탑을 복원하고 황룡사 木塔址에서 발견된 사리 2과를 봉안했는데 이로써 兩寺의 깊은 인연을 이해하게 된다(註 49 참조).

[28] 『高麗史』卷134, 列傳 卷47, 辛禑 7年 6月條, "又戰于寧海蔚州梁山彦陽等處 凡五合斬八級"; 同 10年 8月條 "八月 倭寇梁山縣".

[29] 『東文選』卷73, 李穡撰, 「梁州通度寺釋迦如來舍利記」 및 李能和, 『朝鮮佛教通史』下, p.1018.

성에서 나누어진 사리가 무려 60여 매에 달했다는 사실을 이색의 기록을 통해 확인할 수 있다. 이러한 불사리 神異는 오늘날에도 불도들 사이에 널리 신봉되는 일로서 근래에도 여러 傳言과 함께 언론의 관심 대상이 되기도 한다. 이 문제는 불교 신앙상의 문제이고, 개인의 체험이나 실증을 요구하는 것으로 이곳에서 길게 언급할 성질은 아니다. 다만 그와 같은 내용들은 중국측 기록이긴 하지만『法苑珠林』등에 소상하다.

이와 함께 왜구의 출몰이 빈번해지는 조선시대의 舍利受難은 더욱 심해지고 있다. 특히 병란 중에 통도사의 사리가 왜구에 의해 도난 당했는데 玉白居士가 적진에 포로의 몸으로 있다가 사리를 다시 찾아온 사실은 유명하다.[31] 또한 四溟大師 惟政은 왜란을 피해 사리를 大小二函에 나누어 금강산 休靜에게 보냈으나 휴정은 자장의 본뜻을 좇아 還奉을 강조했으므로 이때의 함 1개는 태백산 薩那寺(葛盤寺·淨岩寺)에 봉안하고 나머지 함 1개는 1603년(宣朝 36)에야 사명대사의 문인 敬岑 등이 통도사의 계단을 중수하면서 환봉한 것으로 알려져 있다.[32]

그러나 이 시기에 통도사의 사리는 금강산 乾鳳寺 또는 대구의 龍淵寺 등지에도 分安된 것으로 판단된다. 즉「乾鳳寺釋迦齒相立塔碑」에 통도사의 석가여래 頂骨齒牙舍利 등을 사명대사가 왜구로부터 환봉해 건봉사에 齒相 12매를 봉안한 것으로 기록되어 있다.[33] 그리고 용연사의 경우 1676년 석가여래부도비를 건립했는데 그 형태까지도 통도사 계단을 모방해 그대로 조성한 것이 주목된다. 따라서 그 명칭을 '龍淵寺石造戒壇'(보물 제 539호)이라 했으나 이는 일종의 사리탑으로 계단이라 칭하기는 곤란하다고 지적한 바 있다.[34] 즉『龍淵寺事蹟記』의 기록대로 '龍淵寺世尊浮屠'라 함이 무난하리라 본다. 물론 중국의 경우 300여 계단이 있었다[35] 하고, 국내의 경우에도 삼국시대 이래 수많은 계단이 실재했다는 사실을 기록하고 있다. 그러나 용연사의 경우 수계 의식을 집행한 계단의 기록은 어디에도 없고 단순히 '世尊浮屠'라 했기 때문이다.

[30] 『高麗史』卷40, 世家 卷40, 恭愍王 3年, "丁亥 幸俗離寺 取觀通度寺所藏 佛骨設利袈裟 云云".

[31] 이러한 사실에 대해서는『裟婆敎主戒壇源流綱要錄』(『通度寺誌』), p.83 및 李能和, 『朝鮮佛敎通史』下, p.1018이 참조된다.

[32] 『朝鮮金石總覽』下, 「釋迦如來靈骨舍利浮屠碑」, 『裟婆敎主戒壇源流綱要錄』(『通度寺誌』) 및 李能和, 朝鮮佛敎通史, 下, p.1018, "萬曆三十一年癸卯 松雲大師 乃判曹溪宗事 命門人敬岑泰然道淳等 幹事 嶺伯外護 重修還奉".

[33] 『朝鮮金石總覽』下, p.1106. 또 근래 건봉사에서는 사리가 출현해서 통도사 戒壇과 같은 형태의 사리탑을 조성하고 이를 봉안했다.

[34] 張忠植, 「韓國石造戒壇考」, 『佛敎美術』제4집(동국대학교 박물관, 1979. 9), pp.104-139.

[35] 宮林昭彦, 「中國佛敎における戒壇について」, 『大正大學硏究紀要』第51輯, p.9 참조.

또한 이들 불사리 신앙에 대해서는 여러 기록이 전해지고 있으나 거의 대부분 자장과 연관되고 있으며,[36] 『삼국유사』에는 康州(晋州)界의 草八縣(지금의 草溪)에 있던 伯嚴寺 5층 석탑의 眞身佛舍利 42粒 봉안 사실을 기록했는데[37] 그 전래 사실 은 자세하지 않다고 했다. 다만 이곳은 九山禪門 가운데 저 유명한 曦陽山門과 연 관되는 陽孚와 競讓和尙의 수행처였음이 주목된다.[38]

그리고 숙종 31년(1705)에는 北漢山城의 축성으로 유명한 性能 桂坡大師에 의 해 통도사 계단이 크게 중수될 당시의 좀더 자세한 기록이 있다. 그 크기는 주위 4 면이 40척이고 그 안에 石床을 놓고 다시 그 위에 3종의 내외함을 차례로 배치한 것 으로 알려졌는데 이곳에서 주목되는 것은 사리가 3개 함에 분안된 점이다. 그 가운 데 1함은 3色 사리 4매이고 다른 1함은 2寸 가량의 佛牙 1매, 그리고 나머지 1함은 곧 頂骨指節인데 크기가 3촌, 또는 2촌 정도이며 수십 편이 그 속에 안치되어 있다 고 했다.[39]

이에 대해서는 다시 뒤에서 거론하기로 하겠다.

[36] 張忠植, 『新羅石塔硏究』(一志社, 1987), p.197에는 다음과 같이 불사리 자료를 정리하고 있다.

절 이름	사리 수량	출전	비고
皇龍寺九層塔	100粒 分安	『三國遺事』	慈藏 奉安
太和寺塔	100粒 分安	〃	〃
通度寺 戒壇	100粒 分安(4枚)	〃	〃
月精寺十三層塔	37枚	『朝鮮佛敎通史』	〃
五臺山 中臺		〃	〃
太白山 葛盤寺		〃	〃
雪嶽山 鳳頂庵	7枚	〃	〃
獅子山 法興寺		〃	〃
桐華寺 金堂塔	1,200顆	〃	
天安 廣德寺		〃	
大華嚴寺塔		〃	
老嫗壇下法界寺塔			
大源寺塔	72枚		

[37] 『三國遺事』 卷3, 伯嚴寺石塔舍利條.
[38] 『三國遺事』 卷3, "去丙寅年中 沙木谷陽孚和尙改造 住持 丁丑 遷化 乙酉年 曦陽山競讓和尙 來住十 年".
[39] 『戒壇源流綱要錄』, 『通度寺誌』, pp.97-98 뒤의 본문 참조.

III. 계단과 사리 신앙

계단에 불사리를 봉안하는 것은 앞의 기록뿐 아니라 道宣의 『戒壇圖經』[40]에서도 자세하거니와 이로 인해 계단 자체를 별칭으로 사리탑이라 했으나 이 사리탑 자체가 현칭 金剛戒壇이라는 견해도 있다.[41] 또한 이는 불사리를 봉안함으로써 寂滅寶宮이라고도 하는데 이러한 명칭은 자장에 의한 開山初期부터 불려졌다고는 보기 어렵고, 이후 시대가 내려오면서 마련된 이름이라 하겠다. 즉 통도사의 경우 처음 불사리를 봉안한 장소의 명칭은 단순히 '戒壇'이라 했고 金剛이란 수식어도 이후에 붙여진 것으로 판단된다. 왜냐하면 불사리 봉안 초기의 기록에는 "當此之際 國中之人 受戒奉佛 十室八九 祝髮請度 歲月增至 乃創通度寺 築戒壇 以度四來"[42]라 했기 때문이다. 이후 舍利戒壇을 통해 授戒奉持의 의미를 강조한 나머지 金剛과 같은 수식어가 추가되었다고 보는 바 太和池龍이 자장에게 이르는 말 가운데 "…汝請彼龍池 築金剛壇 安佛舍利袈裟…"[43]라든지 1603년 蔡彭胤의 기록 가운데 "嶺南之梁州 通度寺 舊有金剛戒壇 安釋迦世尊靈骨舍利浮圖云云"[44] 또는 "丙午歲 與善德王 共行 到鷲棲山下 … 始築金剛戒壇 云云"[45]한 것이 그것이다. 물론 이와 같은 사실, 즉 선덕왕의 親幸과 같은 일은 후에 더욱 미화된 것으로 짐작되지만 創寺와 戒壇佛事에 국왕의 敎旨가 到來한 것은 사실이라 하겠다.

이 석조 계단이란 수계 의식을 집행하는 신성한 장소인데 이를 가리켜 사리탑이라 호칭하는 것은 계단의 기능인 수계 의식이 점차 약화된 데도 원인이 있을 것이다. 그러나 이는 계단 자체에 불사리를 봉안하는 것도 원인이겠지만 동시에 사리 신앙이 더욱 강조된 결과라 할 것이다. 더구나 이후에는 계단의 의미와는 무관하게 자장이 불사리를 봉안한 장소를 소위 五大寶宮[46]으로 신봉하는 것도 같은 맥락이다. 그러나 본질적으로는 계단의 탑에 바로 불사리를 봉안하는 것이 보편적 상황으로 후대에까지 이어지게 된다. 즉 고려 현국 9년에 "是月 修開國寺塔 安舍利 設戒

[40] 『關中創立戒壇圖經』(『大正藏』 45卷).

[41] 金映遂, 「通度寺之戒壇에 就하여」, 『一光』 제4호(中央佛敎專門學校校友會, 1933), p.27 참조.

[42] 『三國遺事』 卷4, 慈藏定律條.

[43] 『通度寺舍利袈裟事蹟略錄』, 『通度寺誌』, p.8 참조.

[44] 『朝鮮金石總覽』 下, 「釋迦如來靈骨舍利浮屠碑」, p.1037.

[45] 『朝鮮寺刹史料』 上, 通度寺創刱由緖條 p.532~534.

[46] 通度寺를 비롯, 五臺山 中臺, 獅子山 法興寺, 太白山 淨岩寺, 雪嶽山 鳳頂庵을 지칭한다.

壇 度僧三千二百餘人"[47]이라 한 것에서도 이해된다. 다만 開國寺塔의 구조에 대해서는 간단히 언급하기 어려운 실정이지만 고려시대의 김제 金山寺 方等戒壇과 도46, 도47 개풍 佛日寺의 석조계단 등은 모두 계단 앞에 5층 석탑이 있다.[48] 이 같은 사례는 모두 도선의 『계단도경』에 따라 계단의 중앙에 사리를 봉안한 것으로 이해되지만 5층 석탑의 등장은 그와는 다르다.

그런데 주목되는 것은 금산사와 불일사의 경우 통도사의 현칭 금강계단과 같은 넓은 方壇의 계단 전방에 5층의 고려시대 석탑을 유지하고 있는 점이다. 이 같은 형식은 통도사의 경우에도 적용되었다고 생각되는데, 통도사는 계단 전방에 5층 석탑을 배치하지 않고, 별도로 계단의 동남방 높은 高臺, 이른바 사자목이라 불려지는 勝地에 배치한 점에서 당시의 전통을 고수한 것으로 짐작된다. 즉 遺址의 발굴과 함께 복원된 석탑은 고려 초기의 양식을 반영하는 것으로서 금산사와 불일사에서 반영된 당시의 전통을 따른 것으로 보인다.[49]

또한 1705년 敏悟에 의해 기록된 『娑婆教主戒壇源流綱要錄』에서는 계단의 규모와 그리고 사리의 수량과 내용, 나아가 그 배치 상황과 계단의 형태 등을 말해주고 있어 참조된다.

> 戒壇 周回四面 皆四十尺 其中以石函置之 其內以石床安之 其上以三種內外函 列次奉安 一函則三色舍利四枚安之 而第三小枚 松雲大師 親奉二數之一也(一枚安大丘龍淵寺) 一函則佛牙二寸許一枚安之 一函則頂骨指節 長廣或三寸 或二寸許 數十片安之 其中以緋羅 金点袈裟 乃貝葉經文置之 而其色變灰也 又以蓋石覆之 四面上下三級 七星分坐 四方四隅 八部列立 上方蓮華石上 以石鍾冠之耳[50]

이상은 성능 계파대사에 의하여 사리계단이 대대적으로 중수될 당시의 내용으로 곧 계단의 크기는 주위 4면이 40척이고 그 안에 석상을 놓고 다시 그 위에 3종의 내외함을 차례로 배치한 형식임을 알 수 있다. 여기에서 사리가 顆粒과 붙아, 그리

[47] 『高麗史』 卷4, 世家 卷4, 顯宗九年 九月條.

[48] 張忠植, 「韓國石造戒壇考」, 『佛教美術』 4호(1979), pp.104-139에서는 佛日寺의 경우 그 형태가 금산사 戒壇과 같으므로 佛日戒壇으로 보고 있다. 이 佛日寺址는 정주농의 보고서 『佛日寺址』에 따르면 그 이후 저수지로 변했음을 알 수 있다.

[49] 탑지는 1991년 발굴과 함께 수습된 탑재에 따라 5층석탑으로 복원되었는데 이는 고려시대의 계단 전방에 놓이는 5층탑의 전통을 지닌 것으로 보인다. 그것은 계단 전방에 위치한 금강계단(대웅전 건물)으로 인하여 석탑은 현 위치에 놓인 것으로 판단된다. 또한 이 석탑에는 복원 당시 경주 황룡사 목탑지에서 수습된 사리 7과 가운데 2과가 봉안되었다.

[50] 『娑婆教主戒壇源流綱要錄』(『通度寺誌』), pp.97-98.

고 정골지절인 점이 주목된다. 그런데 과립의 경우 앞의 고려의 기록과 동일한 4매로 확인되었는데 이 가운데 세 번째 작은 것은 松雲대사가 親奉한 2매 가운데 하나에 해당되며, 1매는 대구 용연사에 봉안했다고 했다.[51] 사실 이 기록은 단순히『삼국유사』와 같은 古記를 추종해 기록한 것이 아니라 불사리와 戒壇事를 일목요연하게 기록한 사실에 입각한 글자 그대로의 戒壇綱要錄이다. 왜냐하면 이는 수차에 걸친 중수를 거치면서 마련된 불사리 계단의 事蹟 그대로이며, 계단의 현상과도 일치하기 때문이다.

또한『通度寺事蹟略錄』에는 舍利靈異에 대한 귀중한 기록이 있는데, 이는 다른 곳에서 볼 수 없는 佛舍利戒壇을 지닌 통도사의 사리 신앙에 따른 종교적 성향을 단적으로 나타낸 것이므로 시사하는 바가 크다. 즉 사리 신앙의 異蹟을 기록한 것으로 이들은 불사리의 신앙적 측면에서 더욱 주목되어야 할 것이다.[52]

참고로『통도사사적약록』에 기록된 이들 사리영이에 대한 8종의 기록을 옮겨보면 다음과 같다.

첫째는, 四部大衆 가운데 어느 누구든지 사리를 瞻禮供養할 때에는 먼저 五分法身의 향기가 골짜기 산 내에 드높아 사람들이 그 향기를 맡고 감탄하는 것이요.

둘째는, 인연을 따라서 사리가 나타나기도 하고 나타나지 않기도 하며, 혹 밝게 빛나면서 水晶筒 가운데 붙어 나오지 아니하며 혹은 절반만 있고 절반은 없으며, 혹은 크기도 하고 작기도 하며, 때로는 순금색이거나 또는 순옥색이며 혹 半金, 半玉이며 그 크고 작음과 숨고 나타남이 같지 아니한 것이요.

셋째는, 사람들이 첨례하고자 할 때 맑은 하늘에 갑자기 비가 내리기도 하며, 雨天이 홀연히 개기도 하며, 검은 구름이 덮어 우뢰소리를 내며 폭풍우가 일어 수목을 쓰러뜨리는 등 이와 같이 변동하여 그 길흉을 알지 못하는 것이요.

넷째는, 사람들이 첨례하기 위하여 동구로 들어올 때 戒壇石鍾 위에서 간혹 오색광명이 천지를 크게 비추어 동리의 산과 골짜기를 밝히는 것이요.

다섯째는, 사람들이 첨례하기 위하여 향을 사루고 초를 태워 여러 가지로 공양하고 부지런히 정진하면 먼저 五分法香을 부도에서 내어 계단의 盤上에 變身舍利가 가는 모래알처럼 무수히 나타나 흩어지기도 하고, 혹은 어지러이 날아 부도의 표면에 붙어서 그 수를 알 수 없는 것이요.

[51] 張忠植,「通度寺 佛舍利 傳來考」,『佛敎文化硏究』제2집 (靈鷲佛敎文化硏究院, 1991), pp.25-33에서는 通度寺에 還奉된 것은 3枚로 추정하였으나 이에 대해서는 수정되어야 할 것이다.

[52] 通度寺佛舍利에 대한 기록으로는 위의『通度寺事蹟略錄』(『通度寺誌』, pp.13-17)과「釋迦如來靈骨舍利浮屠碑」(『朝鮮金石總覽』下, p.1037)가 있다.

여섯째는, 첨례하고자 하는 자가 身心이 不淨하고 下心하지 못하여 院門을 소요하면, 一院中에서 먼저 고약한 냄새가 나서 그 사람이 곧 광란하여 정신을 잃고 땅에 쓰러져 귀신의 말이나 미친 말을 지껄이는 것이요.

일곱째는, 金剛壇 浮圖石鍾 위 如意珠石 九龍盤石 아래 오목하게 파인 곳에 언제나 물이 가득하여 그 가운데 한 쌍의 작은 푸른 개구리가 매양 붙어 있는데, 石鍾을 들 때 사방으로 흩어져 간 곳을 알지 못하더니 사람들이 헤어지면 잠깐 사이에 들어와서 전과 같이 있는 것이 사시에 끊어지지 않고, 죽지 아니하여 매양 붙어 있으면서 나타나기도 하고 나타나지 않기도 하는 것이요.

여덟째는, 金剛壇 위에는 일체 날짐승이 그 위로 날지 아니하고, 그 주변에서는 시끄럽게 하지 아니하며 또 그 위에 오줌과 똥을 누지 않는 것이다.

이상 여덟 가지 길흉 변동이 사리의 威神靈異이다.[53]

이상의 내용은 불사리 계단이 지니는 종교적 신성과 권위를 최대한 살린 결과이며, 그 신앙 형태를 가장 극명하게 나타낸 것이다. 따라서 계단과 불사리는 불가분의 관계이며, 그것은 불사리의 신성과 계단의 종교적 권위가 합일되어 가장 강력한 신앙 행위를 유도한 결과 탄생한 사리 신앙의 한 형태라 할 수 있겠다. 위의 『통도사사적』은 1642년에 편찬해 寺中傳來 佛舍利 靈異를 수록한 것으로 보이는데 이러한 내용은 모두 통도사 금강계단의 종교적 신성과 함께 불사리 신앙에 대한 한국적 정착을 유도한 것으로 판단된다. 이후의 1706년 「釋迦如來舍利浮圖碑」의 기록[54]에서도 18세기까지의 불사리 신앙에 대한 시대적 배경과 당시의 신앙 형태를 알 수 있다.

따라서 자장의 佛塔偈[55]의 종교적 성향 또한 사리 신앙의 한 단면을 표출하는 것이라 하겠다.

53 『通度寺事蹟略錄』(『通度寺誌』, pp.13-17), "舍利靈異也者 其數本四枚也 於四衆中 人若欲瞻禮供養時 先出五分法身之香 芬馥於一洞山內 泊一院中 人各聞香歡異者 是第一也 隨前機緣無緣 或現或不現 或明然 附著水晶筒中而不出 或半在半失 或大或小 或純金色 或純玉色 或半金半玉 其大小隱現不同者 是第二也 人欲瞻禮之時 晴天忽雨 雨天忽晴 陰雲垂布 雷電作聲 暴風卒雨 倒折樹木 如是變動 未知吉凶者 是第三也 人欲瞻禮 入洞之時 於戒壇石鍾上 先放五色光明 大照天地 而洞明山谷者 是第四也 人欲瞻禮 燒香燃燭 種種供養 勤勤精進者 則先出五分法香 於皂陵盤上 變身舍利 無數出現 散如細砂 或若飛屑 點在陵面 數不知者 是第五也 人欲瞻禮者 如將不淨身心 未能下意 騷擾院門者 於一院中 先出臭氣 其人卽狂亂 心或悶絶 倒地作鬼神話 顚狂語者 是第六也 其金剛壇 浮圖石鍾上 如意珠石 九龍盤石下 有一凹凅 常於雨旱 水滿其中 中有一雙小靑蝸 常接其中 擧鍾之時 見人飛出四方 踏躍不知何去 人散須臾還入 後亦如斯 如是四時不絶 不死常接 而或現或不現者 是第七也 其金剛壇上 一切飛禽 不能飛過於其中 不能喧噪於其邊 不能屎尿於其上者 是第八也 此如上八種吉凶變動 是舍利之威神靈異也".
54 『朝鮮金石總覽』下, p.1037.

254

IV. 사리장엄의 실재

우리나라에서 유행했던 木 · 石 · 塼造塔은 한결같이 사리봉안을 목적으로 했다. 특히 삼국시대의 皇龍寺 목탑, 또는 芬皇寺의 모전석탑을 필두로 통일 이후에는 더욱 많은 불탑이 정비되어 사리장엄을 이룩했다. 대체로 이때에도 法舍利로서 불경을 봉안한 것으로 보이는데 이는 인도의 법식이 도입된 것이다. 즉 "인도의 법식에서는 香木의 분말을 이겨서 5–6촌 크기의 소탑을 만들고 베낀 경문을 그 안에 안치하는데 이를 法舍利라고 한다. 그 수가 차츰 불어나면 대탑을 세우고서 이를 그 안에 모아 공양한다.…"[56] 했고, 또 금은 등 여러 재료로써 불상이나 탑을 만들 때 그 안에 二種舍利를 안치하는데 이는 곧 大師身骨(佛舍利)과 緣起法頌이라 했다.[57] 이러한 인도의 법식이 신라의 錫杖寺址에서 그대로 보이는 바, 즉 석장사지 출토 유물 가운데 〈緣起法頌銘 塔像紋塼〉도34이 그것이다.[58]

그러나 통일 이후 7세기 후반의 초기 석탑에서는 아직 이렇다 할 법사리의 장엄은 발견되지 않았고, 感恩寺址 동서3층석탑 경우 불사리와 함께 찬란한 사리장엄구가 발견된 바 있다. 서탑은 1959년 해체 수리 당시 3층 탑신 상면의 직사각형 사리공에서 귀중한 사리장엄구 일체가 발견되었고도51, 지난 1996년 4월 25일에는 동탑을 해체하던 중 3층 탑신 윗면의 직사각형 사리공에서 다시 신라시대의 귀중한 사리장엄구와 사리 54과가 발견되었다도127, 135.

동서탑의 사리장엄구는 거의 같은 양식으로서 외함과 내함, 그리고 사리를 안장하고 있는 사리병으로 분류된다. 즉 사리는 장엄 법식에 따라 금 · 은 · 동 · 옥 · 유리 · 수정 등 여러 재료를 채택한 3중 용기에 봉안하므로 사리장엄구는 이들 내 · 외함과 사리병의 출현을 3가지로 구성되는 것이다. 사리구 가운데 내함은 기본적으로 계단의 형태에 전각형 天蓋를 장식한 구조다.[59] 이는 신라 자장법사에 의해 최초

[55] 通度寺 寂滅寶宮 柱聯에는 다음과 같이 기록되어 있다. "萬代輪王三界主 雙林示寂幾千秋 眞身舍利今猶在 普使群生禮不休".

[56] 『大唐西域記』 卷第9(『大正藏』 51卷, p.920 上 · 中) 및 張忠植, 『新羅石塔硏究』, p.26.

[57] 『南海寄歸內法傳』 卷第4(『大正藏』 54卷, p.226 下).

[58] 張忠植, 「錫杖寺址 出土遺物과 釋良志의 彫刻遺風」, pp.87–118. 이 塔像紋塼은 세로 13cm, 가로 13.5cm에 두께 5.5cm의 斷片 상부에 불상 10구 하부에 불탑 10구를 조각하고 불탑 사이에는 앞서 소개한 緣起法頌을 4행 縱書했다.

[59] 일반적으로 이를 전각형이라 하나 전각 자체는 장엄이 추가된 것이지만 그 기본적 구조는 계단형 이라 할 수 있다.

로 봉안된 불사리가 통도사 계단이었던 점과도 관계가 있을 것이다. 도선의『계단도경』에 따르면 3중의 기단 위 중앙에 무가보주를 안치하고, 계단 주위에는 난간, 사천왕, 사자, 용 등의 형상을 등장시킨다고 했는데 감은사지 동서탑 사리 장엄구는 대체로 이와 일치하기 때문이다.

그 가운데서도 순금제의 풍탁은 0.3cm 정도의 몸체에 금사로 고리를 만들어 鐸鈴을 달아 움직일 수 있게 했고, 표면에는 아주 작은 금알갱이를 붙인 낱알기법이 매우 정교해 경탄을 금할 수 없다도134.[60]

8세기 벽두에는『無垢淨光大陀羅尼經』의 사리장엄 법식이 신라 사회에 도입되었고, 이후 이 불경에 의한 사리장엄이 대대적으로 유행했다.[61] 즉 중국에서 이 불경의 번역이 서기 704년으로 알려져 있으나 706년에는 이미 경주의 皇福寺址 3층석탑에서 納塔供養되고 그 법식에 따른 사리장엄이 마련된다.[62] 근래 이 陀羅尼經의 제작처는 인쇄 문화의 효시가 되므로 중국과 우리나라 양국의 관심의 대상이 되었으며, 또 706년의 황복사 3층석탑 사리함의 필적 분석을 바탕으로 목판 다라니경의 개판을 706년 이전으로 보는 견해도 있다.[63] 다만 다라니경의 번역 시기가 704년에 머무는 한 신라에서 이 경에 따른 사리장엄 법식은 8세기 벽두에 머물 수밖에 없다.

따라서 이후『무구정광대다라니경』의 사리장엄 법식은 신라 일대를 통해 보편적으로 전개되고 있다. 이 경에 나타난 장엄 법식 가운데 가장 주목되는 것은『무구정광대다라니경』의 四種陀羅尼를 99벌씩 쓰고 소탑 99개를 만들어 이를 각각의 탑에 넣어 불탑에 공양하면 六波羅蜜을 성취하고, 9만 9천개의 불사리탑을 조성하는 것과 같은 功能을 지닌다는 점이다.[64] 이러한 장엄 법식의 가장 대표적 사례는「皇龍寺九層塔誌」에서 볼 수 있다. 즉 "其中更依無垢淨經 置小石塔九十九軀 每軀納舍利一枚 陀羅尼四種 云云"[65]의 구절은 바로 다라니의 공능을 나타내는 것이기도 하지만 불탑이 지닌 무한공덕 개념을 단적으로 나타낸 것이라 하겠다. 이에 대해서 일본의 경우 奈良 시대에 孝謙天皇이 소위 百萬小塔을 발원해 조성한 일이 있다. 즉 天

[60] 張忠植,「『三國遺事』萬佛山과 신라 공예」,『文化史學』제6·7호(한국문화사학회, 1997), pp.364-365.

[61] 張忠植,『新羅石塔硏究』, pp.18-60.

[62] 李弘稙,「慶州狼山東麓三層石塔內發見品」,『韓國古文化論考』(乙酉文化社, 1954) 및 黃壽永,『韓國金石遺文』.

[63] 金聖洙,「韓國印刷文化의 始原에 관한 硏究」,『書誌學硏究』제13호(서지학회, 1997), pp.1-46.

[64] 『無垢淨光大陀羅尼經』(『大正藏』19卷, pp.719 上-720 下). 經文에서는 주로 相輪과 塔身으로 나누어 99기와 77기의 소탑을 봉안한다고 되어 있으나 99기가 보편적으로 활용된 것으로 보인다.

[65] 黃壽永,「新羅皇龍寺九層塔誌」,『考古美術』116호.

平寶字 8년(764)에 惠美押勝의 난을 평정한 후 懺悔 · 報謝를 발원해 이로부터 7년
후인 寶龜 원년 4월(770)에 목조 소탑 백만 기를 만들고『무구정광대다라니경』가
운데 4종 다라니를 印造해서 10대 사찰에 나누어 안치했다.[66] 이와 같은 亡者의 鎭
魂慰靈的 성격의 탑은 해인사 일주문 앞의 吉祥塔에서 도굴된 소탑과 塔誌[67]의 사
례가 좋은 자료가 된다.

　　다만 문헌 자료가 부족할 뿐『무구정광대다라니경』의 장엄 법식에 의해 제작
된 불탑의 자료는 앞으로도 더욱 발견되리라 본다.[68] 특히 우리 造塔史에서 이 다라
니경이 차지하는 위치는 막중한 것이므로 불사리 장엄법식에 있어서는 이 경의 이
해가 선행되어야 할 것이다. 앞으로도 이 경의 내용에 따라 사리 장엄이 활용되었
던 의식의 내용이라든지 장엄 법식에 대해서도 좀더 구체적인 사례가 더욱 발굴되
어야 할 것이다.

　　그리고 황룡사「刹柱本記」가운데 "礎臼之中 有金銀高座 於其上安舍利琉璃瓶
其爲物也 云云"[69]은 불사리의 봉안이 金銀高座 위의 舍利 琉璃瓶임을 알려주는데
통도사 계단 사리의 경우에도 앞의 기록과 같이 "其中以石函置之 其內以石床安之
其上以三種內外函 列次奉安"이라고 했던 것과 맥락을 같이한다. 즉 불사리는 金銀
銅鐵 유리 등의 내외함에 안장되는 장엄 법식을 보여주지만 경우에 따라 달리 나타

66 李弘稙,「桐華寺 金堂庵西塔 舍利裝置」,『韓國古代史의 硏究』(新丘文化社, 1971), p.598 및 大屋德
　 城,「百萬塔陀羅尼印造의 思想上의 背景」,『塔婆之硏究』(夢殿刊行會, 1943), p.286.
67 黃壽永,「海印寺吉祥塔記」,『韓國金石遺文』, p.167.
68『無垢淨光大陀羅尼經』과 관계된 불탑의 자료를 열거하면 다음과 같다.

佛塔 名	年代	備考
慶州 皇福寺址三層石塔	聖德王 5年(706)	金銅塔誌에 99基小塔 鏤刻
慶州 佛國寺釋迦塔	景德王 10年(751)	『無垢淨經』및 小木塔 12基
慶州 昌林寺址三層石塔	文聖王 17年(855)	「無垢淨塔願記」
大邱 桐華寺敏哀大王石塔	景文王 3年(863)	「敏哀大王石塔記」및 鍍金小木塔 3基
奉化 鷲棲寺三層石塔	景文王 7年(867)	「鷲棲寺舍利石盒刻記」
慶州 皇龍寺九層塔	景文王 11年(871) 重建	「刹柱本記」(小石塔 99基)
(仲和三年銘 金銅圓套)	憲康王 9年(883)	『韓國金石遺文』
陝川 海印寺吉祥塔	眞聖王 9年(895)	泥小塔 157基 回收
慶州 羅原里五層石塔	8世紀 初	『無垢淨光大陀羅尼經』寫經片
陽襄 禪林院址三層石塔	9世紀 初	蠟石小塔 69基 回收
大邱 桐華寺金堂西塔	9世紀	靑石塔 99基
奉化 西洞里東塔	9世紀	土塔 99基
保寧 聖住寺石塔	9世紀	金立之撰 聖住寺碑
公州 東院里三層石塔	9世紀	蠟石小塔 7基
求禮華嚴寺西三層石塔	9世紀 後半	『無垢淨光大陀羅尼經』寫經片

69 黃壽永,「新羅 皇龍寺九層塔誌」참조.

나고 있음을 알 수 있다. 뿐만 아니라 앞의 "又以蓋石覆之 四面上下三級 七星分坐 四方四隅 八部列立 上方蓮華石上 以石鍾冠之耳"[70]도 계단 사리탑 내에 봉안된 사리의 장엄 법식을 나타낸 것으로 七星分坐라는 용어 또한 주목된다.

또 앞서 언급한 『택리지』에도 사리장엄의 현상을 기록하고 있어 참조된다. 즉 "은함엔 비단 보자기로 두골을 싸두었는데, 크기가 盆盎과 같았다. 비단은 이미 천여 년이 되었으나 썩지 않고 새 것과 같았다. 또 작은 금함에는 사리를 담아 놓았는데, 그 빛이 사람의 눈살을 빼앗았다."[71]함은 당시 사리의 광채가 영롱함을 나타낸 것이라 하겠다.

V. 맺음말

이상의 내용에서 볼 때 한국불교의 불사리에 대한 종교적 염원은 곧 자장의 불사리 전래에서부터 더욱 체계적이고 본격적인 신앙 행위로 전개되었음을 알 수 있다. 또한 자장이 중국 오대산에서 문수보살에게서 받았다는 게송은 곧 화엄의 게송임이 판명됨으로써 자장은 단순한 계율종의 승려가 아니라 華嚴敎學의 승려임이 더욱 분명해졌다. 다만 그가 조성한 통도사의 계단은 신라시대 계율의 근본 도량이 될 수 있는 근거를 마련했고, 동시에 그에 의해 정립된 한국불교의 불사리 신앙은 이후 戒壇守護의 역사로 전개되었다. 이는 사리 수호와 불사리 신앙으로 이어졌는데 이러한 사리 신앙은 바로 寺格을 높이는 결과가 됨과 동시에 공덕 개념으로 승화되어 더욱 각광을 받았다고 하겠다.

그리고 불사리의 靈瑞는 이색의 구체적인 기록에서 더욱 소상한데 이 역시 불사리 신앙에 따른 종교적 靈異로 받아들여야 할 것이다. 그것은 당대의 저명한 이색의 기록이란 점에서도 그러하거니와 불사리의 영이는 오늘날에도 불도들 사이에 신봉되고 있기 때문이기도 하다.

또한 계단에 불사리를 봉안하는 것은 불사리가 곧 계단의 戒體가 되는 것이므로 불사리 신앙이 중심이 되어 계단 자체가 일명 사리탑이란 별칭으로서 오늘날에

70 『娑婆敎主戒壇源流綱要錄』, 『通度寺誌』, p.97-98.

71 李重煥, 『擇里志』, "而以銀函錦袱 貯頭骨 大如盆盎 錦已千有餘年 不朽如新 又有小金盒 貯舍利光奪 人目 云云".

도 불려지고 있다. 동시에 계단의 형태 역시 도선의 『계단도경』에 영향을 받고 있으나 국내 계단의 형태는 모두 고려시대 이후의 조형이 전래되고 있으므로 신라시대 계단에 대해서는 원상을 알 수 없는 형편이다. 다만 고려 계단의 형태에 준해서 볼 때 감은사 동서석탑에서 발견된 금동사리구의 형태가 신라 계단의 한 형식으로 추정될 수 있지 않을까 한다. 동시에 불국사 다보탑과 같은 특수 형식 석탑이 하루 아침에 바로 출현한 것이 아니라 신라 계단의 원형이라 할 수 있는 감은사 석탑 사리구와 같은 장엄적 형식을 근거로 출현했다고 보는 것이 타당하다.

그리고 사리영이와 같은 기록은 이후 불사리 신앙이 불교 신비주의로의 길을 유도했다는 평을 받을 수도 있겠으나 이 역시 불교 신앙의 한 형태로서 불탑 미술과 같은 조형예술의 창조에 원동력이 되었음은 부정할 수 없다.

제5장
寫經美術과 문헌 자료의 발견

1. 直指寺 金字大藏經의 고찰
— 金字大藏堂碑를 중심으로

I. 머리말

경상북도 금천시 대항면 雲水里에 위치한 黃岳山 直指寺는 신라 阿道和尙이 창건한 유수의 사찰이다. 특히 신라와 고려시대를 거쳐 조선시대에는 '古禪宗大伽藍'[1]의 칭호를 누렸으며, 무엇보다 임진왜란의 救國大聖 四溟大師의 출가사찰이 바로 직지사여서 그 寺格은 더욱 높다.

그러나 직지사의 문화사적 배경에 대해서는 아직까지 별다른 연구가 없는 듯하다. 직지사 事蹟에 대해 조금만 관심을 갖는다면 이 절에 신라 말기에 제작된 金字大藏經과 이 대장경의 보관을 위해 건립된 大藏堂, 이와 함께 이들의 전래 사실을 기록한 고려시대의 大藏堂碑가 존재했다는 사실과 만나게 된다. 사적기의 내용은 신라 경순왕이 직접 寫經을 御札占題한 사실을 기록하고 있으므로 이것이 입증된다면, 우리나라 金字 사경의 발생 시기는 더욱 올라가게 된다.

흔히 대장경이라고 하면 해인사의 고려대장경과 같은 방대한 목조 대장경판과 함께 이를 직접 찍은 장경을 연상하기도 하지만, 이는 수요에 부응한 인쇄 매체의 대장경이고, 이에 앞서서는 사경의 대장경이 보급되었다. 그 중에서도 상당수에 달하는 일반 金字, 또는 銀字의 사경이 현존하고 있으나 국가적 사업으로 간행된 '대장경'의 호칭을 지닌 금자·은자 장경은 각각 6건, 도합 12건의 사경 대장경이 확인되었다. 하지만 이들은 불상 腹藏 발견 예를 제외하면 모두 소장처가 분명하지 않다.

이에 비해 소장처가 분명한 직지사 금자 대장경은, 제작 연대가 더욱 올라가며, 신라 말기까지 소급되는 새로운 자료와 이를 고찰할 수 있는 방증 자료가 확인

1 『直指寺誌』(아세아문화사, 1980), pp.3-11에서는 "金山直指寺古禪宗信印"과 함께 "黃岳山直指寺 古禪宗大伽藍事蹟"이라 했다.

되어 더욱 관심을 끈다. 직지사 금자 대장경과 大藏堂의 위치에 대해서는 좀더 시간을 가지고 고찰해야 하겠지만, 현전하는 金石文과 문헌 자료 등을 통해 그 실재 사실을 확인할 수 있다.

이를 위해서는 먼저 금자 대장경과 관계된 직지사 사적 및 금석문을 토대로 大藏堂碑의 복원적 고찰이 시도되어야 하며, 나아가 금자 대장경의 제작 시기와 함께 그 存否에 대한 해명이 이루어져야 할 것이다. 이는 곧 직지사의 사격은 물론, 우리 사경 문화의 실상을 이해하는데 새로운 전기를 마련하리라 본다. 따라서 이 글의 주된 목적은 직지사에 존재했던 금자대장당비의 복원과 우리나라 금자 대장경의 발생 및 실재 사실의 확인에 있다.

II. 금자 대장경의 배경

1. 대장경과 사경

불경을 손으로 베껴 쓰는 것을 사경이라 하며, 불경의 '書寫受持讀誦'에 대한 공덕 개념은 널리 불자들 사이에 사경의 유행을 가져왔다. 초기의 불경은 사경을 통해 유포되었고, 이후 수요가 늘어남에 따라 목판 대장경으로 발전되었다.

우리나라에서 사경은 불교 전래 초기인 4-5세기경부터 시작되었다고 짐작되는데, 이에 앞서 중국 秦王 符堅이 사신과 함께 順道를 고구려에 파견하면서 불상과 경문을 보냈다는 기록[2]에 따라 곧이어 한반도 내에서도 불경이 필사되어 유포되었다고 볼 수 있다. 당시의 불경은 모두 종이 바탕에 먹으로 기록된 소위 白紙墨書經이었고, 이후 裝飾經으로서의 金銀字 사경이 등장했다고 생각된다.

알려진 바와 같이, 신라시대의 사경은 1978년에 발견된 皇龍寺 緣起法師가 발원한 『華嚴經』 도136, 원색18으로서 이는 신라시대의 유일한 肉筆寫經이다. 발문[3]에 따르면 이 사경의 제작 과정은 종이의 원료가 되는 닥나무[楮]의 뿌리에 향수를 주어 기르고, 제작 과정은 분업으로 진행되며, 筆寫者는 보살계를 수지해 부정한 곳

2『三國史記』卷18, 小獸林王二年條, "夏六月 秦王符堅 遣使及浮屠順道 送佛像經文 王遣使廻謝 以貢方物 云云".
3 黃壽永, 「新羅 景德王代의 白紙墨書華嚴經」, 『歷史學報』 83집 (역사학회, 1979).

제5장 寫經美術과 문헌 자료의 발견 263

도 136
백지묵서대방광불화엄경, 통일신라, 754~755년, 백지에 묵서, 29.0×1,400cm, 국보 제196호, 호암미술관

에 출입할 때는 옷을 갈아입고 향수로 목욕하며, 그외 부처님께 향과 꽃과 범패로
써 공양을 올려 의식을 집행하는 것으로 되어 있다. 그리고 최근 구례 화엄사의 서5
층석탑에서 발견된 묵서의 『無垢淨光大陀羅尼經』 역시 9세기 후반의 백지묵서 사
경의 유행을 알려주는 자료다.

　　대체로 부처님의 교설을 집대성한 것을 인도에서는 트리피타카(Tripiṭaka), 즉
三藏이라 했고, 중국에서는 一切經, 또는 大藏經이라 했다. 중국에서의 대장경은 2

도 137
『무구정광대다라니경』, 8세기 전반, 6.5×700cm, 국보 제126호, 국립중앙박물관

세기 중엽부터 漢譯되기 시작해 六朝의 소위 舊譯時代와 당나라와 송나라의 新譯時代에 걸치는 천여 년 동안에 거의 집대성되었다.

그런데 우리나라의 경우 불경을 제작하는 재료는 종이에만 국한되지 않고 대나무나 돌, 심지어 진흙으로 빚어서 불경을 만들기도 했다. 일정한 크기로 잘 다듬은 대나무에 실을 꿰매고 경문을 쓴 소위 竹簡의 불경, 진흙으로 빚은 瓦經, 그리고 돌에 새긴 石經 등이 있었다. 그러나 가장 보편적인 장경은 역시 목판의 장경이었고, 이 역시 인쇄 문화의 발달에 기여했음은 널리 알려진 사실이다.

이러한 목판 장경으로 먼저 주목되는 것은 1966년 10월 경주 불국사 석가탑에서 발견된 『무구정광대다라니경』도137이다. 이 경은 서기 704년에 번역되었으며 706년에 신라의 석탑에 안치한 사실이 확인[4]되었고, 제작 시기는 불국사의 중창 연대인 신라 경덕왕 10년(751)을 하한으로 잡고 있다. 경문 가운데는 당나라 則天武后(690-704 집권)의 이른바 武后制字가 포함되어 있으므로 이 경의 개판은 석가탑 건립 시기인 751년보다 앞서 조성된 것으로 판단된다. 따라서 이 다라니경은 종래에 세계에서 가장 오래된 목판 인쇄경으로 알려졌던 일본 나라 法隆寺의 소위 『百萬塔陀羅尼經』[5]보다 최소 20년이 앞선 세계 最古의 목판경으로 확인되었다.

4 경주 구황동의 황복사 3층석탑에서 발견된 사리장엄구의 金銅塔誌 명문에 따르면 불사리와 순금 불상 그리고 『無垢淨光陀羅尼經』을 석탑의 2층에 안치했다고 한다.

이후 고려시대의 대장경 문화는 더욱 번성해 세계 굴지의 고려대장경을 완성했음은 너무나 잘 알려져 있다. 다만 중국 北宋이 983년에 세계 최초로 대장경을 간행하자 고려 역시 이에 자극 받아 곧 대장경 사업에 착수했다. 이것이 소위 고려 初雕大藏經이며, 고려 현종 2년(1011)에 제작하기 시작해서 재위 말년(1031)까지 거의 마무리된 것으로 알려져 있다. 초조대장경의 가치는 북송판 대장경을 그대로 베껴 낸 소위 覆刻本이 아니라 독자적으로 필사해서 판각했다는 점이다.

그리고 한 가지 더 주목할 것은 고려 문종의 넷째 아들인 大覺國師 義天(1055-1101)의 소위 續藏經(一名 續藏) 간행이다. 이는 대장경의 연구 주석서를 집약한 것으로서 그 목록은 『新編諸宗敎藏總錄』이다. 당시 국내의 것은 물론 송나라의 3,000여 권과 심지어 거란, 일본에 있는 것을 총망라한 1,010부 4,857권으로 구성되었는데, 興王寺에 敎藏都監을 설치하고 1091년부터 그의 말년(1101)까지 약 10여 년간 간행한 것으로 추정되고 있다. 그러나 불행히도 고려 고종 19년(1232) 몽고군의 침입으로 대구 팔공산 符印寺에 보관되어 있던 초조대장경과 속장의 목판이 모두 불타 버렸다.

다만 초조대장경의 인쇄본도139은 전체 5,000여 권 가운데 일본 교토의 南禪寺에 1,500여 권, 그리고 국내에 200여 권이 전래되고 있으며, 속장은 역시 일본 나라의 東大寺에 『華嚴經隨疏演義鈔』40권과 大東急文庫의 『貞元新譯花嚴經疏』卷第10의 1권이 현존하는 정도다. 불행히도 국내에는 속장경이 현전하지 않으나 다만 낱장으로서 서산 文殊寺 금동불좌상의 腹藏에서 발견된 속장의 刊記片도138이 전하는 정도이다. 이 역시 대각국사 의천의 校勘을 기록했고, 숙종 원년(1096) 高麗國大興王寺에서 새겼으며, 裵蘭의 필사임을 적고 있다.6

이렇게 귀중한 초조대장경과 이 대장경에 대한 연구 주석서인 속장경의 망실에도 불구하고, 고려인들은 다시 부처님의 가피력으로 몽고의 침입을 물리치기 위해 재차 대장경 사업에 착수해 이를 완성해냈다. 이것이 해인사에 봉안된 소위 高麗大藏經板(국보 제32호)이며, 별칭으로 팔만대장경, 또는 두 번째로 조성된 장경이란 뜻에서 再雕大藏經이라 한다. 이 때는 국가 기관으로서 大藏都監이란 기구를 설치(고종 23년, 1236)해서 대장경 불사를 총괄했으며, 강화에 대장도감 本司를 두고, 경상도 남해 등지의 分司大藏都監에서 판각한 것으로 알려져 있다. 대장경의 완성은 4년 동안의 준비 기간을 포함해서 고종 23년(1236)에서 38년(1251)에 걸친

5 『無垢淨光大陀羅尼經』의 별칭으로 4종의 다라니만을 印行한 것이다.

6 刊記에는 "海東傳敎沙門 義天 校勘」壽昌二年丙子歲高麗國大興王寺奉」宣雕造」翰林書藝待詔臣 裵蘭寫"라고 했다.

도 138
문수사 불복장 발견 『속장경』 간기 부분.
수덕사 박물관

무려 15년만의 일이었다. 완성된 경판은 모두 1,496종 6,568권이며, 총 81,258매다. 처음에는 강화의 禪源寺에 보관되었고, 조선 태조 7년(1398) 서울 支天寺를 거쳐 해인사로 옮겨졌으나 그 수송 경로에 대해서는 자세하지 않다.

그런데 초조대장경의 경우 간기에 고려국이라는 국명 등을 기록하지 못했으나 재조대장경에서는 국명을 당당히 기록한 것으로 보아 對蒙抗爭의 기치를 읽을 수 있다.7 또한 초조 및 재조대장경이 1행 14자의 형태임에 비해 속장은 1행 20자다.

현존 해인사의 고려대장경은 간행 후 다시 교정해서 오류를 바로 잡은 것이어서 더욱 가치가 있다. 즉, 당시 대장경 간행사업을 주관했던 開泰寺의 주지 守其大師는 北宋官板, 契丹本, 그리고 초조대장경 등을 對校해 경문의 잘못된 곳을 정정하고, 그 사실을 자세히 기록함으로써 내용을 바로 잡았는데, 이것이 유명한 『高麗國新雕大藏校正別錄』이다. 이는 총 30권으로 고려대장경판에 포함되어 있으며, 오늘날에도 대장경 연구의 길잡이가 되고 있다. 그런데 이러한 대장경의 제작에는 필사된 사경이 선행하는데, 그 사경은 장식경이나 공덕경의 관념에 따라 금·은자 대장경으로 제작되기도 했다.

2. 금자·은자 대장경

신라시대에 이미 금자 대장경이 제작되었음을 알려주는 유일한 자료는 『直指

7 張忠植, 『高麗華嚴版畵의 世界』(아세아문화사, 1982), pp.8-9에서는 『燈指因緣經』의 初雕 및 再雕 경전을 서로 비교했는데, 재조의 경우 "癸卯歲高麗國大藏都監 奉勅雕造"라고 國名과 干支만을 기록했다.

도 139
고려초조대장경 말미(좌) · 권수(우), 1046년, 동국대학교 도서관

寺事蹟』이다. 이에 따르면 신라 경순왕대 天默大師가 나라의 복락을 기원하여 金字
로 『大般若經』을 필사했는데, 국왕이 직접 經題를 썼다고 한다. 또 이 장경은 직지
사의 海藏堂에 봉안되었으며, 사경을 보관한 상자 593함은 모두 나전이나 朱漆, 순
금 등으로 각기 달리 장식되어 있었다.[8] 이 기록은 대장당 비문과 함께 뒤에서 다시
검토하기로 하겠다.

이렇게 국왕이 직접 사경의 발문을 쓰거나 관여하는 전통은 조선시대에도 진
행되어 참조된다. 즉 세조 3년 왕세자 暲이 죽자 『金剛經』正文을 필사해 字本으로
삼게 함과 동시에 또 金書 『法華經』을 비롯한 여러 묵서경에 친히 跋文을 짓고 불경
을 장식토록 한 것은 사경의 오랜 전통을 말해주는 것이다.[9]

신라에 이어 고려시대의 사경 사업은 더욱 괄목할 만하다. 즉 고려대장경이라
는 세계 굴지의 문화유산이 완성되기에 앞서 현존하는 문헌 기록상으로는 고려 제3

8 『直指寺誌』, pp.35-36 및 p.272.
9 李能和(編), 『朝鮮佛敎通史』上, 新文館, p.401. "丁丑二年(1457)秋九月王世子暲 王爲追冥福 手書
金剛般若經正文 以爲字本 … 又命戶曹叅議姜希顔 … 金書法華經一件 墨書法華經 地藏經 梵網經
起信論 行願品 各一件 以義昌君玒 右承旨韓繼美 監掌 皆親製跋語 係于經後 粧潢旣訖 散于大衆".

대 정종 원년(946)에 왕(王堯)이 발심해 은자 장경을 敬造했다는 기록이 있으며, 또 같은 책에는 고려 제4대 광종이 재위 3년(952)에 『大般若般若波羅蜜多經』의 일부를 사경하게 했는데 광종은 스스로를 보살계제자 고려국왕 王昭[10]라 했다. 이 때의 사경은 은자 장경으로 추정된다.

　이렇게 본다면 고려 초기에 이미 국왕 발원의 은자 대장경이 완성된 것으로 볼 수 있으나 아직까지 이 때의 자료는 발견되지 않았다. 다만 고려 초기에도 금은자 사경을 제작한 기록이 『高麗史』에는 수차에 걸쳐 나타나고 있고[11] 또한 고려 명종 대에는 은자 대장경을 필사하려 했으나 동왕 11년(1181) 寫經院의 화재로 인해 이와 같은 계획은 무산되고 있다. 그러다가 충렬왕 7년(1281)에는 승지 廉承益이 자기 집의 일부를 金字大藏經所로 희사했으며, 동왕 15년(1289) 10월에 금자원에 왕

<hr />

10 金王寂, 『遼東行部志』 第7張, "乙卯觀銀字藏經 上題云 高麗國王 王堯發心敬造 大晋開運三年丙午二月日", "又大般若波羅蜜經一部 卷首云 菩薩戒弟子 高麗國王 王昭 以我國光德四年 歲在壬子秋 敬寫此經一部 云云".

11 『高麗史』에는 文宗 3년(1049)에서 毅宗 10년(1156) 사이에 『華嚴經』을 위시하여 『法華經』의 금은자 사경을 완성한 기사가 무려 5회에 걸쳐 나타난다.

이 친히 행차해 慶讚會를 베풀기도 했다.[12]

따라서 고려시대는 금은자 寫經所를 비롯한 金字院, 銀字院과 같은 사경 제작을 위한 전담부서가 있었는데, 이는 마치 대장경판 제작을 위해 大藏都監을 설치하고 국가적 사업으로 추진했던 경우와 동일한 것으로 판단된다.

이상과 같은 금은자 대장경 제작을 알려주는 자료와 함께 현재까지 확인된 금은자 대장경은 총 12권이다.[13] 각각 금자와 은자 장경이 6권인데 이들의 차례는 千字文의 순서에 따라 그 函次[14]를 적고 있다. 현존하는 금은자 사경들에는 고려대장경과 같은 함차의 천자문 또는 이와 약간 다른 함차의 천자문이 기록되어 있으므로 고려대장경 외에 금은자로써 대장경을 제작했음이 입증되고 있다.[15]

이들 외에도 현재까지 확인된 일반 금은자 사경으로서 제작 연대가 확실한 것은 약 70여 건에 불과하지만, 散帙로 전해지는 것을 합친다면 그 수는 수백에 이를 것으로 짐작된다.[16]

III. 직지사와 금자 대장경

1. 봉안 사실의 추구

직지사에 금자 대장경이 실재했음은 여러 자료에 의해 확인된다. 이러한 사실을 알 수 있는 기본 사료는 『大東金石書』, 『朝鮮金石總覽』, 그리고 『直指寺事蹟』(1776년) 등이다. 이들 가운데 두 金石文 자료는 직지사에 금자대장경이 있었음을

12 『高麗史節要』 卷20, 忠烈王 7年 3月 및 『高麗史』 卷30, 世家 卷30 .
13 黃壽永, 「高麗國王 發願의 金銀字大藏」, 『考古美術』 125호(한국미술사학회, 1975) 및 張忠植, 「高麗 金銀字大藏經」, 『한국불교문화사상사』(가산 이지관스님 화갑기념논총 간행위원회, 1992), pp.301-331.
14 대장경의 순서, 즉 대장경을 보관하는 상자의 차례.
15 이 12권의 금자 · 은자대장경 가운데 금자대장경의 경우 고려대장경과의 순서가 약간 다르나 은자대장경은 동일하므로 그 底本으로 삼았던 불경이 初雕藏經이었는지, 또는 체제가 다른 대장경이 있었는지는 아직 알 수 없다. 즉 『紺紙金字大寶積經』(1009) 卷第32의 경우 천자문 76번째 字인 '帝'字로 函次를 적었으나, 고려대장경 가운데 大寶積經 第32卷은 천자문 75번째 글자인 '火'字이므로 그 순서에 차이가 있다. 그러므로 初雕大藏經(1011-1031)과 義天(1055-1101)의 續藏經(추정 1091-1101) 그리고 현존 再雕大藏經(1236-1251)의 간행 시기가 참조된다.
16 張忠植, 「韓國寫經目錄」, 『佛敎美術』 7집(동국대학교 박물관, 1983).

전해주는 대장당비의 내용을 싣고 있으나 모두 斷簡의 비문만을 소개한 것이어서 그 내용을 파악하기 어렵다. 다만 『대동금석서』에는 비문의 拓影을 싣고 있어 글자 모양을 알 수 있으나 전체 2장에 불과하다. 이는 晋 王羲之의 集字로서 서예가의 기호에 따르고 있을 뿐 내용을 알기에는 매우 부족하다. 이 가운데 『조선금석총람』은 당시까지 알려진 비문의 탁본을 印行한 것이므로 『대동금석서』보다는 분량이 훨씬 많으나 이 역시 斷簡古碑이므로 그 전모를 파악하기에는 매우 부족하다. 다만 초두에 "本部 博物館 舊拓에 의한다"[17]고 했으므로 그 實査를 위해 국립중앙박물관에 수소문했으나 아직 탁본의 소재를 알 수 없는 실정이다. 이에 비해 『직지사사적』은 여러 기록을 참조해서 비교적 풍부한 내용을 전해준다. 즉 1776년 汲古子에 의해 이 사적이 편찬될 당시에 참고된 자료는 다음과 같다.

 · 學祖大師 撰 事蹟(成宗 19, 1488년경)
 · 栗谷居士 李珥 撰 事蹟(宣祖 10, 1577년)
 · 趙宗著 撰 事蹟碑銘(肅宗 7, 1681년)

 이 가운데 앞의 학조대사와 율곡거사 撰의 사적은 전해지지 않고 조종저의 사적비만 현전한다. 다만 급고자의 사적은 이들 자료를 충분히 활용한 듯 하지만 일부분은 전후 연결이 되지 않는 것으로 보아 이 역시 당시의 온전치 못한 단편적 자료를 참조했다고 생각된다. 이는 대장당비를 참조한 금석문의 경우 더욱 두드러진다. 그런데 이곳에서 주목되는 것은 문제의 금자 대장경 출현이 신라 마지막 왕인 경순왕대의 사실로 기록되고 있다는 점이다. 이 사실은 단순히 『직지사사적』에만 있는 것이 아니고 『조선금석총람』에 인용된 「直指寺大藏堂碑」의 내용에서도 확인된다. 이에 대해서는 뒤에서 다시 상론하겠지만 우리나라 금자 대장경의 기원이 신라 말까지 소급되고 있음을 시사하고 있어서 매우 주목된다. 즉 "□寅年巳來 國家多難 師願奉福於國家 願寫成金字大藏經 云云"[18]에서 □寅年은 경순왕 4년 庚寅 (930)으로 정리될 수 있고 師는 天默으로 짐작된다. 『직지사사적』에는 "敬順王四年 庚寅 有三重大師天默 願寫金字大藏經 奉福邦家 王覽之嘉歎 以御札占題 大般若經 六函 云云"[19]이라고 더욱 구체적으로 기록하고 있기 때문이다. 이 때의 사경은 六百 部 般若經이고 이는 100부씩 6상자의 장경을 국왕이 占題[20]한 것으로 되어 있다. 그

17 『朝鮮金石總覽』上 附16, 「金泉直指寺大藏堂碑」(조선총독부, 1919), p.567.
18 『朝鮮金石總覽』上, p.567.
19 『直指寺誌』, pp.35-36.

러나 직지사의 현존 최고의 금석문인 위의 趙宗著 撰 事蹟碑銘에는 경순왕 점제 사실에 대한 구체적 기록을 남기지 않았다. 다만 금자 장경을 봉안한 대장당의 명칭을 "海藏堂"이라 한 것 역시 같은 의미지만 이 事蹟碑銘에서는 신라시대의 금자 사경에 대해 언급하지 못하고 있다. 그것은 "而本寺事蹟碑 毁而失其文 俱不可稽也 云云"[21]으로 보아 현전 사적비 이전에 이미 舊碑가 있었으나 이를 상고하지 못한 결과이며, 이 비는 바로 〈金字大藏堂碑〉로 짐작된다. 그리고 이어서 事蹟碑銘에는 能如 대사가 神力으로써 仁同전투를 승리로 이끌게 함으로 고려 태조는 대가람을 일으켜 전토와 재보를 하사해 祝釐의 도구로 삼았다[22]고 했다. 또 이로부터 惠宗·定宗·光宗에 이르기까지 하사가 이어지더니 學士 林民庇에게 명해서 寺記를 짓게하고, 王右軍의 글자를 모아 비석에 새겼으며, 能如의 제자 信弘, 慧安 등 8인이 계속 이곳에 거처하면서 금자 사경 593함을 모두 옻칠(髹漆)하고 황금으로 장식해 해장당을 지어 봉안했는데, 殿宇의 사치와 고승대덕의 번성이 동방의 제일도량으로 되었다[23]고 했다.

　이상과 같은 내용을 종합하면 신라 경순왕대에 천묵대사에 의해 이미 금자 대장경이 완성되었으나 이어 고려에 이양된 國家重寶는 이후 태조의 비호를 받는 직지사에 봉안되었다고 생각된다. 이 때는 신라의 국운이 기울고 곧 고려에 항복을 앞둔 시기임이 주목된다. 따라서 고려로 이양되어 직지사에 봉안된 이 사경은 전체 6상자로 짐작되며, 이후 다시 光宗 원년(950)에 금자 사경 593함을 완성하고, 50일 간 법회를 개설해 경축한 것으로 되어 있으나 이 때는 이미 광종대를 지나 12세기에 이를 것으로 짐작된다.[24] 따라서 이들 자료에 따른다면 직지사에는 금자 사경이 2회에 걸쳐 봉안되었고, 아울러 그 시기는 신라 말까지 상회하게 된다.

　그렇다면 직지사에 이와 같은 금자 대장경이 봉안될 수 있었던 직접적 동기는 무엇이었을까? 사실 직지사는 고려의 건국과 함께 새로운 전기를 마련하고 있었다. 이에 대해서는 앞서 인용한 사적비명 외에 『직지사지』에 매우 적극적으로 기록

[20] 御札占題란 국왕이 직접 佛經의 제목을 쓰거나 또는 단순히 붓으로 경전 위에 占題儀式만을 취하는 것이다.

[21] 『朝鮮金石總覽』 下, p.960, 「金山黃岳山直指寺事蹟碑銘」.

[22] 위의 책, p.960, "世傳能如大師 當麗祖仁同之役 以神力濟之 又能預告克敵之期 麗祖統合 後作大伽藍 于玆以報師 優賜土田財寶 以爲祝釐之具 云云".

[23] 위의 책, p.960, "命學士林民庇撰寺記 集王右軍字刻之石 能如弟子 信弘 慧安等 八人繼居之 以金字寫經 五百九十三函 函皆以髹漆 黃金飾作 海藏堂以安之 殿宇之侈 龍象之盛 蔚然爲東方第一道場 云云".

[24] 『直指寺誌』, pp.41-42 및 『朝鮮金石總覽』 上, p.567 참조. 이에 대해서는 뒤에서 비교하여 다시 복원되어야 할 것이다. 다만 光宗元年에 제작되었다는 것은 碑文에 등장하는 인물이나 당시의 정황과는 차이가 있어서 주의를 요한다.

되어 있다.[25]

그리고 『金山直指寺事蹟』 중의 "定宗三年戊申正月八日 右副承宣柳公權判命學士林文庇作記"는 중요한 구절로 판단된다. 그것은 종래의 기록들이 모두 林文庇가 직지사의 사적기를 지은 것으로 기록하고 있으나 이것은 잘못이다. 즉 '學士林文庇作記'는 이 사적기를 지은 것이 아니고 大藏堂記碑의 作記로 보아야 할 것이다. 여기에서의 '林文庇'는 '林民庇'의 誤記로 보이는 바 앞의 「金山黃岳山直指寺事蹟碑銘」에서는 "命學士林民庇撰寺記集王右軍字刻之石"[26]이라 했기 때문이다. 林民庇는 73세 때에 守司空 中書侍郎同中書門下平章事로서 벼슬에서 물러난 고려 明宗代의 문신으로 알려져 있다.

또한 이 사적기는 중간 중간에 기록을 비워두고 있는데, 이는 금석문의 판독이 불가능한 것에 기인한 것으로 보인다. 즉 대장당비에 대한 설명을 장황하게 인용하면서 공백으로 둔 판독 불가능한 부분은 이들 『대동금석서』의 내용과 이 사적기를 서로 대조한다면 상당 부분 판독이 가능해진다. 따라서 사적기의 '作記' 역시 그 다음의 글자가 빠진 것으로 판단되므로 이는 곧 대장당기비의 作으로 볼 수 있겠다. 또한 사적기에 따르면 이때 記碑의 조성에는 王師 善照大禪師 坦文, 大禪師 克寬 등과 함께 집현전 대학사 某(『大東金石書』에는 "集賢殿大學士同…"이라고 단절되어 있다) 등이 王羲之 글씨를 집자해 금자대장당기비를 완성, 절의 北亭에 세웠다[27]

25 이해를 돕기 위하여 『直指寺誌』, pp.37-41의 내용을 간추려 보면 다음과 같다.
　　景哀王 4년(927) 11월에 후백제 甄萱은 신라 왕경에 침입하여 경애왕을 自盡케 하고 敬順王을 세웠다. 한편 고려 태조 왕건은 대구 팔공산에서 견훤과 대적하였으나 크게 패하여 龜尾(仁同縣)까지 밀려나자 태조 휘하 두 신하의 권유로 직지사의 능여조사를 만나 그의 신통력으로 하루밤 사이에 짚신(草履) 2천여 켤레를 陣中에 보내고, 또 큰 신을 많이 삼아서 사방 要害處에 흩어 두었으며, 적을 이길 만한 시기를 미리 알려주어 전쟁을 승리로 이끌도록 하자 왕건은 감탄하여 밭 1천 결을 헌납하고 대가람을 다시 이루게 하였다. 그러나 능여는 사양하여 말하기를 동구의 밭 8-9이랑만 하사하여도 족하다고 하자 다시 나라에서는 재보를 하사하여 祝釐의 도구로 삼기도 하였다. 이에 능여는 본사의 서쪽 가까운 거리(一牛鳴地)에 암자를 짓고 이를 能如庵이라 하였다. 태조 이후에도 혜종, 정종, 광종조에 이르도록 태조의 뒤를 이어 고려 조정에서는 직지사를 받들었고, 또 능여의 제자 신홍, 혜안 등 8인이 서로 이어서 직지사를 중흥하였다. 그리고 직지사는 55善知識을 맞아서 佛事를 일으켜 新舊堂室을 모두 수리하였는데, 특히 해장당 감실 2층 위에는 무량수불과 사경 593함을 봉안하였다. 이들 사경을 보관한 상자는 나전 또는 朱漆, 또는 순금으로 장식하였다. 정종 원년(946)에는 東平縣監이 밭 7결을 하사하므로 이를 斷俗寺 주지 宗輝 등 8인이 奉宣施行하였다. 또 정종은 곡식 7만 석을 하사하여 本寺와 여러 사찰에 나누어 두었는데 이로써 佛名經寶와 廣學寶를 두어 불법을 배우도록 권장하였다.
26 『朝鮮金石總覽』下, p.960.
27 『直指寺誌』, pp.44-45, "王師善照大師坦文 銀靑光祿大夫中書侍郎平章事守司空左僕射集賢殿太學士同修國史太子小師 與大禪師克寬等 奉宣鑒集晋右將軍王羲之字書之 曰金字大藏堂記 立石于寺之北亭 此大藏堂記中言也".

고 했는데 원문에 대해서는 뒤에서 다시 언급되어야 할 것이다.

이상의 내용들을 종합하면, 이 경찬법회와 금자대장당기의 立碑 사실은 앞서 말한 경순왕대 천묵대사에 의해 만들어진 금자 대장경과 함께 다시 고려 초기인 명종대(1171-1197)에 593함의 대장경을 완성하고 비를 세운 것으로 판단된다. 그리고 사적기와 위의 금석문에는 金書寫經을 즐겨했던 任濡(1149-1212)에 대한 기록[28]이 보이므로 최소한 임유 역시 직지사 금자 대장경 조성에 관계한 것으로 판단된다. 현재 이 금자대장당기비는 망실되었고 그 비신의 螭首로 추정되는 일부의 조형이 경내에 보관되어 있으며, 석비의 일부를 탁본한 것이 앞서 언급한 『대동금석서』에 실려 있어 비의 실재 사실을 알려준다.

2. 문헌 자료의 복원적 고찰

앞서 언급한 바와 같이 직지사의 금자 대장경 봉안 사실을 알려주는 자료는 『대동금석서』, 『조선금석총람』, 『직지사지』 등이다. 이들 자료는 현전하지 않는 斷簡의 금석문이거나 이들 금석문 등을 의지해 기록된 寺中記錄이다. 이 사중기록은 단편적이기는 하지만 당시까지 알 수 있었던 기록을 망라하고 있어 적잖은 참조가 되고 있다.

이제 이들 기록은 『대동금석서』의 〈직지사대장당기〉 탁본도 140, 141을 기초로 해서 『조선금석총람』의 〈直指寺大藏殿碑〉 및 『직지사지』의 「金山直指寺事蹟」을 참고해 다음과 같이 정리할 수 있다(인용 기호는 『大東金石書』: 〈 〉, 『朝鮮金石總覽』: 《 》, 『直指寺誌』: 〔 〕로 표기했다).

　* 直指寺大藏堂記(王右軍集字)

　　《五百八垣二…》

　　《一彌勒佛右壁阿彌陀佛無□…》

　　《十六加以傳燈三函祖…》

　　〔…連甍 接棟新舊堂室 並皆修葺海藏堂龕室二層上安無量壽佛寫經五百九十三函或《以螺鈿或以朱漆或以純[29]金而粧〈飾不同〉》各以部秩安于十藏…〕

28 금석문에는 "左副承宣司宰卿 任濡納稻租五百石以助其□…" 또는 "宣司宰卿任濡經耳寫□大"라 했고, 사적기에는 "副承宣司宰卿 任濡納穀五百石以費其助 云云"이라 했다.

29 『朝鮮金石總覽』에는 □로 되어 있으나 『직지사지』와 앞의 내용에 의해 '純'으로 복원할 수 있다.

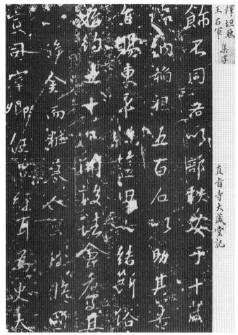

도 140
직지사 대장당기비 탁본

도 141
직지사 대장당기비 탁본

《立祝 聖由香寶…》

《左〔副承宣司宰卿任〈濡納稻〉租[30] 五百石以助〕其善…》

〔定宗元年丙子(午)正月五日…〕《十結至丙午正月五日〔右承宣權節平口傳 聖〈旨賜東平》
縣監田七結斷俗〉寺住持宗輝等八人奉宣施行〕

〔光宗光德元年庚戌三月…〕《付僧錄司施行能事旣畢越庚戌三月初一日起〈始約五十日》開
設法會慶其…[31]〉

〈□飾金而粧募人寫經修國…〉

《兩輪以藏經五千四十八卷…》〈宣司宰卿任濡經耳爲□大…〉

《王介甫作〈記華亭縣海慧院〉□□奉英…》

《師門…》

《予曰吾才非介甫舜兪加以年齒□老〈舊學多忘短 惟玄言妙〉理□…〉

30 『直指寺誌』, p.39에는 "司宰卿 任濡納穀 五百石以費其助 云云"이라 했다.

31 『直指寺誌』, p.41에는 "光宗光德元年庚戌三月初一日 起始約五十日 開設法會 慶其成而落之 王師善
照大師坦文 銀靑光祿大夫…"라 했다.

《申正月八日右副承宣柳公權奏判〈命臣爲記曰[32]辭不[33]獲已〉□以…》

〔王師善照大師坦文銀靑光祿大夫中書侍郞平章事守司〈空左僕射集賢殿大學士同…□□□坦然書及□右[34]□…〉修國史太子小師 與大禪師克寬等 奉宣鑒集晋右將軍王羲之字 書之曰金字大藏堂記 立石于寺之北亭〕

《源剃…》

《寅年已來國家多難師願奉福於國家願寫成金字大藏經[35]首出貯儲光成三函幷願二函[36]〔令殿占一函及道俗尊卑各占一函[37]以得安此大寶其地不可不擇具狀奏[38]〕下本道《按察使以順安縣)令[39]絜壺正李愈[40]公歷覽一方山川未□其所師詣直旨[41]寺》

《與至公慧…》

《豈可仍舊而安之卜寺之西北隅曰此乃萬代不滅之地也□直旨(指)寺者…》

《三韓…》

〔…擧《義旗[42]指仁同縣縣人負固不服[43]…》〕

《謀開興仇二臣曰請召得道師能[44]》

《克敵…》《謀師言此[45]》

《經了便止魏安豊王延明以香汁和墨寫經一…》

[32] 『朝鮮金石總覽』上, p.567에서는 '曰'字가 탈락되었음.

[33] 위의 책, p.567에서는 '不'字가 탈락되었음.

[34] 『大東金石書』의 다음 行은 '□□□坦然書及集右軍'으로 읽을 수도 있다. 또한 바로 앞 行은 『直指寺誌』, pp.41-42에 의하여 이와 같이 복원할 수 있으나, "…左僕射集賢殿大學士同修國史太子小師"라 한 것이 참조되고 '太子小師' 다음에 있어야 할 人名이 생략된 것은 당시로서도 판독이 불가능했던 것으로 짐작된다.

[35] 『直指寺誌』, pp.35-36, "敬順王四年庚寅 有三重大師天默 願寫金字大藏經 奉福邦家 王覽之嘉歎 以御札占題 大般若經六函 云云"이라고 한 것이 참조된다.

[36] 위의 책, p.36에서는 "睿殿占二函"이라고 했다.

[37] 위의 책, p.36에서 "睿殿占二函 令殿占一函 及道俗尊卑 各占一函 云云"이라 한 것이 참조된다.

[38] 위의 책, p.36, "安此寶藏地 不可不擇 奏下本道按察使 以順安縣 一一絜壺正李愈公 歷覽山川 與默師及聖公慧持同諾 以爲殿宇穿小也 埋沒者重之 狹陋者轉換之 擁者疎 幽者顯 天若增而高 地若闊而廣也"라고 하여 부분적으로 차이가 있으나 이는 좀더 구체적으로 언급한 것이다.

[39] 위의 책, p.36에서는 위와 같이 "一一絜壺正李愈公…"이라 했다.

[40] 위의 책에서는 "愈"라고 했다.

[41] 『朝鮮金石總覽』上, p.568에서는 '指'가 아니고 '旨'로 되어 있다.

[42] 『直指寺誌』, p.37 및 p.273에 '擧義兵'으로 되어 있어서 참조된다.

[43] 위의 책, p.37, "… 麗太祖 僅以身免 擧義旗(兵) 指仁同縣 縣人負固不服 太祖有二聖 曰奏此山有得道禪師能如 可以獻可替否 云云"인 것이 참조된다.

[44] 위의 책, pp.37-38, "王乃召之 能如一夜 捆履二千侵晨賫 去獻于陣所 又多作大履 散置四方要害處 云云".

[45] 위의 책, p.38, "太祖異之 問克敵之謀 師對曰 此非老僧所知 殊然今年大歲在午 事可成矣 云云"이라고 한 것이 참조된다.

276

《敬衛抑又康阿祿山死而復蘇自說被冥道誤追至閻羅王前見何客師入鑊湯地獄師…》《經師
　　得脫地獄寫經之報如此其至□以金字成大藏經者其功德與天地莫量夫大藏…》

《於此實脫世眞之報轍也是以聖賢賴此而得度衆生由此而離苦爰有三重玄默[46]俗姓林氏□
　　州人也自妙齡有脫塵之趣投師於□山下大禪師證…》

《不服非老僧所知然今年太歲在午請以洞口田不過□九畝賜之[47]…》

　　이상 〈직지사대장당기〉의 부분적 복원을 통해서『직지사지』는 좀더 많은 사실
들을 기록하고 있으나, 이는 〈대장당비〉에 관한 판독 가능한 비문의 내용을 그때 그
때 필요한 부분만을 발췌해 인용한 것임을 알 수 있다. 따라서『직지사지』의 기록은
비문의 순서에 따르지 않고 앞과 뒤의 부분이 병용되고 있으나 종합적으로 검토할
때 이 석비는 1행 68자로 추정되었다.

　　그런데『직지사지』에 기록된 연대는 등장 인물의 실존 연대와 상이하다는 점
에 주의해야 한다. 즉, 이 王曆年代는 실제 연대를 정확하게 계산하지 못한 기록자
의 착오임을 알 수 있다. 등장 인물 가운데 任濡(1149-1212)가 納穀 500석으로써
庭中塔을 조성한 것이 태조 26년(943)[48]이라 하고, 또 柳公權(1132-1196)이 임민비
(?-1193)에게 아뢰어 대장당비를 짓게 한 것이 정종 3년(948)[49]이라는 것 등이 모
두 그것이다. 〈大藏堂記〉의 내용이라면서 王右軍 集字에 고승 坦文(900-975)을 기
록한 시기를 광종 원년(950)에 두고 있는 것은 연대가 부합하나 이 역시 坦然
(1070-1159)의 오자로 짐작되기도 한다.[50] 이 또한 사적기가 연대를 살핌에 소홀함
을 나타낸 것이라 하겠다.

　　다만 이 가운데 금자 사경이 1·2차에 걸쳐 직지사에 봉안되었다는 점에 주목
해야 한다. 즉 1차는 천묵에 의한 六百部 般若經 여섯 상자이고(註 19 참조) 2차는
등장 인물을 열거하고 금자 사경 593상자와 비문의 내용을 밝히고 있다(註 23참
조). 그러나 사적기나 금석문에는 李愈(兪)가 仁宗代(1123-1146)의 인물로 등장[51]

46 '玄默'은 '天默'의 誤植으로 추정된다. 즉『直指寺誌』, p.35에서 "三重大師天默"으로 기록되었다.
47 『直指寺誌』, p.38, "太祖異之 問克敵之謀 師對曰 此非老僧所知 殊然今年大歲在午 事可成矣 太祖感
　斯言 欲賜田一千結 改作大伽藍 能如辭曰 請以洞口田八九畝 賜之幸甚 云云"이라고 했다.
48 위의 책, p.39, "鍊成十三層石塔 安于庭中 副承宣司宰卿任濡 納穀五百石 以費其助 後晋出帝天福八
　年 契丹會同六年".
49 위의 책, p.41, "定宗三年 戊申正月八日 右副承宣 柳公權 奉(奏)判命學士 林文(民)庇作記".
50 『大東金石書』拓影의 제목에는 "釋坦然 王右軍 集字"라고 나란히 적고, "直旨寺大藏堂記"라고 했
　다. 이로 본다면 혹시 坦然이 비의 머리 글자를 썼을 가능성도 배제할 수 없다. 坦然이 왕우군의
　글씨에 정통하다고 알려져 있는 것도 이유가 되겠다.
51 『高麗史』卷15, 世家 卷15, 仁宗六年, "九月丁亥 遣李愈 如金 賀天淸節"이라 하여 李愈를 금나라에
　보내어 천청절을 축하하게 하더니, 인종 13년(1135)에는 妙淸의 亂에 金富儀를 補佐하고 있다(『高
　麗史』卷98, 列傳 卷11, 金富軾條).

해서 의심스럽지만 이는 단순히 전후 기록에 연결시킨 결과라 하겠다. 즉 경순왕대 천묵이 제작한 금자 사경의 분량이 6상자에 불과하고, 이것은 고려 태조와 능여의 특별한 관계와 함께 대장당비에도 기록된 바와 같이, "…(擧)義旗(兵)指仁同縣縣人 負固不服 … 謀開興仇二臣曰請召得道師能 … 克敵 … 謀師言此 … 經了便止魏安豊 王延明以香汁和墨寫經一…" 등 비록 단편이긴 하지만 모두 능여, 태조 그리고 사경의 내용을 지칭한 것으로 짐작되기 때문이다. 즉 앞의 단편 4구는 불리한 인동 전투를 능여의 도움으로 적을 이긴 사적을 담고 있고, 뒤의 1구는 香汁을 먹에 섞어 사경한 내용이므로 모두 태조 당시의 상황으로 볼 수 있다. 비문의 내용이 단편적이므로 등장 인물들의 역할이 뚜렷하지는 않지만 태조 당시 신라 사경의 1차 移讓이 이루어진 후, 2차로 제작한 사경에 등장하는 인물들은 생몰 연대에 따른 활동 시기가 12세기 이후이다. 따라서 2차 금자 대장경의 조성과 대장당비의 건립 역시 이 시기에 준해서 고찰해야 한다.

그렇다면 2차로 제작한 금자 사경 593상자의 제작 시기와 대장당비의 조성 시기는 어떻게 파악해야 할까? 이점에 대해서는 등장 인물의 생존 연대와 함께 기록에 나타난 干支를 의지해야할 것이다. 이들 등장 인물 가운데 임유와 임민비가 주목된다. 먼저 임유는 명종 초에 中書侍郎 平章事, 그리고 곧 이어 守太傅 門下侍郎 平章事가 되었는데[52] 그는 만년에 더욱 奉佛을 돈독히 해 금자로 대장경을 거의 반이나 쓰니 識者가 희롱했다[53]고 할 정도로 불교 신앙에 정평이 난 인물이다. 동시에 임민비 역시 명종대에 중서시랑 평장사를 역임하고, 73세에 守司空 中書侍郎同中書門下平章事로서 致仕했는데, 그는 "성품이 불교를 지나치게 믿어(佞佛: 冥福을 얻으려고 무턱대고 부처님께 절을 하는 것) 항상 불경을 썼다."[54]는 것으로 보아 직지사의 불사에도 깊이 참여했을 것으로 짐작된다. 그렇다면 직지사의 금자 대장경의 필사에도 관계했을 것이므로 이들이 활동하던 12세기 중반 이후 직지사에 금자 대장경을 재봉안하면서 대장당비가 건립된 것으로 추정할 수 있다. 더욱 구체적으로는 사경의 완성을 경축해 50일간 법회를 개설한 庚戌年 즉 명종 20년(1190)을 대장경 불사의 廻向과 함께 석비를 건립한 연대로 볼 수 있을 것이다.[55]

52 『高麗史』卷21, 世家 卷21, 神宗條, "任濡 · 崔讜 並爲中書侍郞平章事"; 神宗 3年條, "任濡 守大傅 門下侍郞平章事".

53 『高麗史』卷95, 列傳 卷8, "晩年 奉佛彌篤 金書大藏經幾半 識者譏之".

54 『高麗史』卷99, 列傳 卷12, 林民庇, "性佞佛 常寫佛經".

55 『朝鮮金石總覽』上 및 『大東金石書』《付僧錄司施行能事旣畢越庚戌三月初一日起〈始約五十日〉開設 法會慶其…〉.

IV. 유적 · 유물의 추적

직지사에는 현전하는 문헌 자료를 제외하고는 아직까지 금자 대장경의 자료를 확인할 수 있는 물적 근거가 없다. 사경은 말할 것도 없고 大藏堂 古碑에 대해서도 아직까지 아무런 자취를 확인할 수 없다. 특히 직지사는 최근 30여 년에 걸쳐 중건 · 중수를 위한 대대적인 토목 공사가 진행되었으나 아직까지 이에 대한 금석문은 발견되지 않았다. 朗善君 李俁(1637-1693)의 碑帖 『대동금석서』에 대장당비의 일부 탁영이 실린 이후 『조선금석총람』에 碑片의 내용이 실리기도 했으나 현재 이 비편의 탁본마저 행방을 알 수 없으니 매우 불행한 일이다.

다만 『직지사사적』에 따르면 이 비의 명칭은 "金字大藏堂記"라 했고 절의 '北亭'에 건립했다고 기록되어 있다.[56] 이 가운데 '此大藏堂記中言也' 또는 '出大藏堂記'라 한 것으로 보아 대장당비의 내용을 지적해 기록한 것이 분명하므로 석비의 소재는 북정이어야 한다. 그렇다면 북정의 위치에 대해서도 고찰해야 할 것이다. 이 북정에 대해서 "조선시대 定宗의 御胎를 직지사의 北峰에 봉안함으로써 縣이 郡으로 승격되고 賜田과 노비를 내리고 局內 禁標와 함께 願堂의 僧徒에게 位田으로 수호토록 하는 등 傳敎와 함께 恩旨가 이어져 널리 殿宇를 건립하는 비용은 모두 內帑에서 충당케 하였다"[57]고 한 것으로 보아 이곳의 북봉이 곧 북정임을 추정할 수 있다. 이를 현장에서 보면 직지사 대웅전 바로 뒷봉이 되는데, 이곳에 봉안되었던 어태는 일제시대에 서울로 이전 안치되었고,[58] 현재 절에는 석조 胎室이 전해진다.

북봉의 胎室址를 조사한 결과, 이는 대웅전 뒤쪽 작은 봉우리였으며, 어태 봉안을 위해 마련했던 지대석과 석축이 그대로 남아 있을 뿐 지상에는 석비에 준하는 석조물은 발견할 수 없었다. 그리고 이곳이 비록 대웅전 뒤쪽의 작은 봉우리이긴 하지만 대장당의 건물이나 석비를 세우기에는 매우 부적합한 장소로 판단되었다. 왜냐하면 절 내의 평지를 두고 대웅전 뒤의 봉우리에 대장당을 건립해야 할 이유가 없기 때문이다. 또한 대장당비는 대장당과 이웃해 건립하는 것이 자연스러우므로 이곳 북봉에서 大藏堂址, 또는 금자 대장당비를 기대하기는 어렵다. 그렇다면 비문

[56] 『直指寺誌』, p.42, "… 與大禪師克寬等 奉宣鑒集晋右將軍王羲之字 書之曰 金字大藏堂記 立石于寺之北亭 此大藏堂記中 言也".

[57] 위의 책, pp.42-43, "定宗恭靖大王 卽位元年己卯 安御胎于寺之北峰 陞縣爲郡 賜田結奴婢 局內禁標 願堂僧徒 朝會爲田 仍爲守護事 傳敎恩旨繹如 廣建殿宇 菅綺之費 皆出內帑 云云".

[58] 위의 책, p.207.

을 참조해 기록했다는 사적기에서 북정이란 도대체 어디를 두고 하는 말일까?

북정의 위치를 구체적으로 지목하기 어렵지만 현 위치에서 추정한다면, 대웅전의 서북쪽 觀音殿 뒤의 碧眼堂 근처를 주목할 수 있다. 앞서 인용한 금석문에서도 '寺之西北隅'[59]를 지목하고 있기 때문이다. 이곳은 어태가 봉안되었던 북봉 아래면서 절에서는 비교적 높은 곳이므로 '北亭'이라 한 점으로 미루어 이 근처가 가장 적합한 장소로 생각된다. 물론 이곳 일대를 발굴한다면 어떠한 형태로든지 유구가 확인될 것이다. 왜냐하면 이 지역은 절의 뒤쪽 山峰에 근접한 관계로 토사로 매몰되었으며, 건물 건립 당시에도 지하층이 교란되지 않은 곳으로 보이기 때문이다.

그렇다면 대장당비의 형태에 대해서도 龜趺와 이수가 갖추어진 형식인지 단정하기 어려운 형편이지만, 碑身은 대체로 고려시대 유행한 靑石 계통의 軟質이며 규모 역시 크지 않았을 것으로 생각된다. 왜냐하면 관음전 앞에서 현재 직지사 박물관으로 옮겨진 석조물 가운데 그리 크지 않은 석비의 이수가 보존되어 있는데 이것이 대장당비의 이수로 추정되기 때문이다. 이 이수는 상부와 측면에 약간의 손상이 있을 뿐 완전한 형태이며, 굵은 구름문양으로 싸여 있다. 정면으로 보이는 곳 중앙에는 碑額을 마련했으나 素面이고 상부가 결실되었다.도 142, 143 이 이수는 조각 양식이 古式이며, 현존 직지사의 석조물 가운데 신라시대의 석조약사여래좌상을 제외한다면 가장 오래된 석조물이라 할 것이다. 양식으로 봐서 고려시대까지 올라갈 수 있겠으나 사찰 내에서 비신이나 귀부 등은 아직 발견되지 않았다. 이수의 크기는 길이 135cm, 높이 35cm, 두께 53cm이다. 하부의 비신을 꽂았던 턱은 길이 약 91cm, 두께 약 10cm로서 그리 크지 않은 아담한 석비로 조사되었다.

이와 함께 한 가지 더 주목되는 기록은 『직지사지』에 수록된 「直指寺沿革」(大略)이다. 이 기록에는 "고려 光宗王 25년 甲戌[60]에 坦文國師와 克寬禪師가 大藏堂을 新建하고 금자 대장경 五百九十三函을 寫하야 藏之하니 距今 九百五十四年이라"고 했고, 또 이에 대한 주석의 성격으로서 "大藏堂이 何時에 爲墟인지 年代未詳也라. 直指寺藏經散本이 今朝鮮總督府博物館에 藏之"[61]라고 했다. 坦文(900~975)[62]

59 『朝鮮金石總覽』 上, p.568, 〈直指寺大藏殿碑〉. "豈可仍舊而安之卜寺之西北隅曰此乃萬代不滅之地也□直旨(指)寺者 …".
60 『直指寺誌』, p.206. 본문 묵서에는 "高麗光宗王元年庚戌"이라 했다가 '元年庚戌'을 지우고 '二十五年甲戌'이라고 했다. 이는 앞서 인용한 『直指寺誌』, p.41에 "光宗光德元年庚戌 三月初一日起始 約五十日間 開設法會 云云"이라고 한 내용이 있으나, 여기서는 유독 이것을 지우고 "光宗王二十五年甲戌"이라고 했는데 어떤 연유인지 알 수 없다.
61 위의 책, pp.206-207 참조.
62 羅末鮮初의 고승으로서 惠宗·定宗이 지극히 공경했고, 光宗은 王師로 책봉하여 歸法寺에 주석하게 했다.

도 142
추정 금자대장당기비 이수(전면)

도 143
추정 금자대장당기비 이수(후면)

은 『직지사사적』에만 기록되었을 뿐 금석문에는 아직 보이지 않으므로 이에 대해서는 바로 수긍하기 어렵지만 참조되는 기록이다. 다만 조선총독부박물관에 수장된 장경 散本이 목판인본인지 또는 사경인지는 이 기록만으로는 알 수 없으나 현 국립중앙박물관의 전신인 조선총독부박물관에 이관된 것만은 사실로 받아들여져야 할 것이다. 따라서 이곳에서도 대장당의 폐허가 언제인지는 알 수 없으나 장경 散本의 이관을 기록한 것은 중요한 내용이다. 비록 이것이 1928년[63]의 기록이긴 하지만 당시까지 전해지던 직지사의 대장당, 또는 장경에 대한 마지막 기록이란 점에서 중요하다고 하겠다.[64]

V. 맺음말

이상의 내용을 종합하면, 먼저 대장경이란 일반적으로 알려진 목판 대장경 이전에 사경 대장경이 존재했고, 이 사경은 금은자의 장식경으로서 찬란한 대장경 문화의 한 영역을 차지했음을 알 수 있었다.

[63] 『直指寺誌』, p.205에서는 '戊辰現在'라고 했다.
[64] 다만 이에 대해서는 중앙박물관 유물부의 협조 아래 가능한 범위까지 고찰되어야 할 것이다.

또한 지금까지 고찰된 직지사 금자 대장경의 실재 사실을 알려주는 대장당기의 비문은 일종의 단간인데다 기록의 전후 연결에도 어려움이 있었다. 다만 이를 종합해 볼 때 우리나라 금자 대장경의 발생 시기는 신라 말 경순왕대까지 소급되었고, 이는 천묵대사에 의해 제작되어 경순왕의 어찰점제를 거치고 있으나 이후 고려에 이양되어 직지사에 봉안되었음을 알 수 있었다. 고려 초기에 직지사가 이처럼 국가의 중요한 사찰로서 위치를 점유하게 된 것은 이곳의 고승 능여대사의 교화력에 의한 것이었고, 이 때의 금자 사경은 6백부 반야경 6상자 분량이었다.

이후 명종대(1171-1197)에 이르러 불심 깊은 고려의 重臣들에 의해 재차 금자 대장경이 제작되었으며, 이 때는 직지사에 해장당을 건립해 이들 사경을 봉안함과 동시에 금자 대장당기를 건립해서 그간의 사정을 기록한 것으로 확인되었다. 그러나 안타깝게도 석비는 망실되었으나 이 비의 탁본 일부가『대동금석서』또는『조선금석총람』등에서 확인됨으로써『直指寺事蹟』등을 참조해 일부 복원되었다. 그 결과 단편적이긴 하지만 직지사 금자 대장경의 실재 사실을 더욱 구체화할 수 있었다. 즉 금자 대장경을 보관한 해장당 내부의 2층 감실에는 무량수불을 봉안하고, 불경의 상자는 전체 593함이었으며, 이들은 모두 나전이나 주칠, 혹은 순금으로 각기 달리 장식하는 고려시대 사경 문화의 실상을 알려주었다. 사적기에는 대장당의 낙성 시기를 광종 원년(950)으로 기록했으나 이는 착오이고, 등장 인물 등을 감안할 때 대장당 낙성은 명종 20년(1190)의 사실로 추정된다.

이들 내용에 따르면 이 석비의 명칭은〈금자대장당기〉였고, 晉 王右軍 集字碑로서 1행 68자의 석비임을 확인할 수 있었으며, 비의 소재 또한 절의 서북쪽인 현 벽안당 근처로 짐작되었다. 이로써 직지사에 소장되었던 금자 대장경의 존재와 함께 태조의 비호를 받는 능여조사의 교화력, 그리고 2차에 걸친 금자 대장경의 봉안 사실을 확인한 셈이다. 다만 앞으로 석비와 舊拓의 출현을 기다려 대장당비의 보다 완벽한 복원을 도모해야 할 것이다. 이것은 고려 초기 우리나라 사경문화의 위상을 정립했던 직지사의 문화적 배경을 좀더 올바로 이해할 수 있는 계기가 될 것이기 때문이다.

2. 高麗金銀字大藏經

I. 머리말

우리나라의 寫經 미술은 이미 신라시대에 출발하여 그 현존 유품의 상한은 8세기 중엽에 이르고 있다. 다만 이는 육필의 墨書寫經일 뿐 아직까지 金銀字의 사경은 발견되지 않았다. 그러나 고려시대에 들어와서 비로소 금자 또는 은자 사경이 유행했던 것은 오로지 국력이 뒷받침된 고려 상류사회의 귀족적 취향에 힘입은 결과라고 할 수 있다.

이와 같은 금은자 사경의 유행은 고려 시대에 꾸준히 계속되었으며 이것은 고려 불교미술의 한 특색으로 받아들여져야 할 것이다. 그 중에서도 놀라운 것은 금자와 은자로써 대장경을 조성했다는 사실이다. 우리나라의 대장경이라면 아직까지 인식이 부족해 일반적으로 海印寺에 보관 중인 목판의 고려대장경 또는 義天의 續藏經을 연상하게 된다. 물론 2차에 걸쳐 조성된 고려의 대장경판은 물량도 방대하지만 세계 인쇄기술사에서도 막중한 위치에 있는 것이 사실이다. 그러나 해인사의 고려대장경판이 불경의 廣宣流布를 위한 대량 인쇄를 목적으로 조성된 것임에 비해 이곳에서 소개할 고려의 금은자 대장경은 그 성격이 전혀 다르다. 즉 불경의 寫經功德이 1차적 목적이다. 더구나 불변의 성질을 지니는 고가의 금과 은은 영원을 희구하는 불도들의 종교적 염원에 부합하기 때문에 사경의 재료로 사용되었다. 그러므로 금은자 사경대장경을 통해 고려시대의 문화적 업적을 재인식하는 계기를 마련해야 할 것이다.

현재까지 발견, 조사된 금은자 대장경은 모두 12종에 불과하지만 이로써도 고려 사경대장경의 면모를 추정하기에 충분하다. 이들은 금자와 은자 각 6종이며 대부분 刊記를 지니고 있다. 간기에는 국왕의 발원을 기록하고 있어 주로 국가적 사업으로 조성되었다고 판단된다. 뿐만 아니라 개중에는 寫經變相畵가 포함되어 있어 중요한 자료가 되기도 한다. 따라서 본고에서는 이들을 금자와 은자로 나누어 제작연대순으로 정리하고, 아울러 이들이 금은자의 사경대장경으로 성립될 수 있

는 자료적 근거를 확보하고자 한다. 물론 이들 사경대장경이 조성되었던 시대 배경에 대해서도 고찰해야 할 것이나, 본고에서는 금은자 사경대장경의 현상을 조사해 대장경으로서의 성격 파악과 그 양식에 따른 특성을 이해하는데 치중할 것이다.

II. 장경의 성립과 금은자 대장경

널리 알려진 바와 같이 석가모니의 교설은 불경으로 결집되기 전까지 승려들의 暗誦에 의해 전해졌다. 즉 사제간의 口頭傳承을 존중하던 당시의 풍습에 따라 전래되다가 차츰 먼 지역이나 외국에의 불교 전도 또는 이교도에 대한 정법의 수호와 전파를 위해 올바른 기록이 필요하게 되었다. 이로 인해 佛滅 1세기경에 이르러 2회에 걸쳐 불경의 결집이 이루어졌다.

이들은 貝葉에 기록된 소위 貝葉佛經으로서 인도의 고대어 산스크리스트어나 팔리어 등으로 쓰여졌으며, 후에 제자들의 논술을 합쳐 소위 經·律·論 三藏으로 구성되었다. 오늘날에도 이 貝葉經의 오랜 전통을 볼 수 있다. 이들 패엽불전은 북방으로 전해져 소위 漢譯經典으로 번역되었는데, 이후에도 불경 유포를 위한 사경 공덕이 강조되었다. 대체로 이들은 육조시대 말에 이르러 '一切經', 또는 '大藏經'이란 명칭으로 불리면서 곧 佛典을 집성한 총서의 의미를 지니게 되었다. 따라서 2세기 중엽부터 불전의 漢譯이 시작된 이래 육조의 舊譯時代, 그리고 다시 唐宋의 新譯時代를 포함하는 천여 년에 이르는 방대한 대장경의 집대성에 주목해야 할 것이다.

이와 같은 대장경의 번역 사업은 육조시대부터 隋代, 唐代에 이르기까지 더욱 성행했는데, 이 시기에는 이미 제지기술도 발달해 筆墨과 함께 개량된 黃紙와 紺紙 등의 물들인 종이에 金銀泥를 사용하는 裝飾經의 발달을 가져왔다.[1] 그러나 실제로 금은니 사경이 어느 시기에 발생했는지는 분명하지 않다. 다만 이 시기에는 筆寫經이 이미 보편화되었고 연이어 곧 목판인쇄술도 등장되었다고 짐작되므로, 장식경 역시 그리 멀지 않은 시기에 발생했으리라 짐작된다.

그러므로 중국에서의 장경의 편찬은 4세기경 彌天道安에 의한 『綜理衆經目錄』(1卷)을 위시해서 梁나라 武帝에 의한 『華林園佛敎衆經目錄』(4卷) 등 그 초기부터

[1] 大藏會 編, 『大藏經』(百華苑, 1964. 11), p.17.

장경의 수집과 정리가 이루어졌다. 뿐만 아니라 695년 明詮이 편집한 『大周刊定衆經目錄』(15卷), 또는 730년 智昇이 편찬한 『開元釋敎錄』(20卷) 등은 모두 한역 불전 편찬의 실상을 말해준다. 이와 함께 당시 수당대 사경의 모습을 전해주는 것으로는 일본 正倉院에 소장된 610년의 『賢劫經』, 655년의 『大毘婆沙論』, 659년의 『成唯識論』 등을 주목할 수 있다. 이들은 당시 유학승들에 의해 대륙에서 전래된 사경임은 말할 것도 없다. 이에 비해 국내에 현존하는 유물로 호암미술관에 소장된 755년의 『華嚴經』을 들 수 있다. 이들 사경은 모두 白紙 墨書經이며 이미 대장경의 범주에 속해 있었다고 생각된다. 다시 말하면 『開元釋敎錄』에서 대장경 편입불전의 수량을 1,076부 5,048권으로 정하고 여기에 千字文 글자로 차례, 즉 일련 번호를 부여해 수효를 처음으로 정했기 때문이다. 또한 이 책 역시 육조시대 이래의 경전 분류법을 적용해 大小乘의 三藏과 함께 賢聖集傳을 포함하고 있다. 그러므로 이들 장경의 본래 모습은 누런 종이에 붉은 軸을 지닌 소위 黃卷赤軸이다. 그러다가 당나라 말기에서 五代, 北宋에 걸쳐서는 소위 紺紙金字銀字의 장식경이 유행했다.[2]

그러나 우리나라에서도 신라 말기부터 금은자 사경이 유행했었다는 문헌자료[3]를 확보하고 있으나 아직 실제 유품은 발견되지 않았다. 다만 현존하는 유품은 11세기 초에 머물고 있을 따름이다.[4] 그러므로 직지사의 금자 대장경의 기록은 우리나라 금자 대장경 實在 사실을 입증하는 최초의 자료인 것이다. 더구나 그 수량이 593상자나 되고 이들 함이 모두 나전이나 주칠 또는 순금으로써 각각 다르게 장식되었다고 기록되어 있다. 원문은 다음과 같다.

> 並皆修葺海藏堂 龕室二層 上安無量壽佛 寫經五百九十三函 或以螺鈿 或以朱漆 或以純金 粧飾不同 云云[5]

그런데 이 사경은 930년 天默에 의해 제작되었으며 敬順王이 御札로써 占題했던 점이 주목된다. 즉, 다음과 같은 내용에서 금자 사경 제작에 따른 국왕의 점제 사실을 이해할 수 있다.

> 聖敬順王四年庚寅 有三重大師天默 願寫金字大藏經 奉福邦家 王賢之嘉歎 以御札占題 大般若經六函 云云[6]

2 『大藏經』, p.26 참조.
3 『直指寺誌』(아세아문화사, 1980), p.39.
4 日本 文化廳에 소장된 고려 목종 9년(1006)의 紺紙金泥大寶積經이 가장 앞선 것으로 알려져 있다.
5 『直指寺誌』, p.39.

이후 고려시대에 있어서는 먼저 고려대장경의 開板 사실을 들어야 할 것이다. 이에 대해서는 널리 알려진 바와 같이 顯宗代(1010-1031)의 初雕大藏經을 위시해서 의천의 속장경 사업이 매우 괄목할 만한 것이었으나, 고종 19년(1232) 몽고의 침략으로 모두 소실되었다. 이후 高宗 23년(1236) 장경의 再雕를 발원하고 李奎報에게 명해 무려 15년만인 동왕 38년(1251)에 완성했다. 이들은 모두 목판의 대장경판이고 금은자 사경에 대한 기록은 이보다 앞서고 있다. 즉 定宗(王堯)과 光宗(王昭)이 銀字藏經을 寫成한 기록이 그것이다.[7] 이 가운데 光德 4년은 3년(952)의 착오이며 이 기록이 고려 장식경의 최초 예라 하겠다. 물론 아직까지 실제 유품은 발견되지 않았으나 이렇게 고려 초기부터 금은자 사경의 유행을 알 수 있으며, 이는 국왕이 중심이 되는 국가적 사업으로 이해된다.

이와 같은 금은자 대장경 사업이 시작되기 전부터도 이미 금은자의 사경의 자취를 알려주는 다음과 같은 고려사의 기록이 주목된다.

文宗三十一年三月甲寅 幸興王寺 轉新成金字華嚴經(『高麗史』世家 卷9 文宗 3)

肅宗元年冬十月丁丑 設道場于乾德殿三日 轉仁睿太后成華嚴經(『高麗史』世家 卷11 肅宗 1)

肅宗六年四月戊申 幸日月寺 慶成金字妙法蓮華經(위와 같음)

肅宗七年五月丙寅 幸玄化寺 慶讚銀書瑜伽顯揚論(위와 같음)

또 後嗣를 얻음으로써 금은자 화엄경을 필사한 것과 興王寺의 弘敎院을 수리해 弘眞院으로 편액을 바꾸고 사경을 봉안했던 사실[8]과 함께 이 시기에 가장 주목되는 것은 寫經院의 화재 사건이다. 그 내용은 다음과 같다.

寫經院에 불이 났다. 이에 앞서 은자 장경을 寫하라 命하였더니 公私間에 다투어 錢財를 바쳐 助力하는지라 無賴輩들이 그 물건을 도적질하고자 하여 불을 지른 것이다.[9]

이 사건에 대해 明宗朝에 이미 은자 대장경을 완성하려 했던 계획이 무산되었

6 『直指寺誌』, p.272.

7 金王寂, 『遼東行部志』第7張, "乙卯觀銀字藏經 上題云 高麗國王 王堯發心敬造 大晋開運三年丙午 二月日"; "又大般若波羅蜜經一部 卷首云 菩薩戒弟子 高麗國王 王昭 以我國光德四年 歲在壬子秋 敬寫此經一部 云云".

8 『高麗史』卷18, 世家 卷18, 毅宗 10年 4月條.

9 위의 책, 卷20, 世家 卷20, 明宗 11年 正月條.

다고 보는 견해[10]에 따르면 금은자 대장경 사업은 고려 초기부터 계획되었다고 할 수 있다. 뿐만 아니라 承旨 廉承益은 私家의 일부를 金字大藏經所[11]로 희사하는 일까지 있었으므로 이미 고려 말기에는 금은자 대장경 조성이 국가적 사업으로 자리를 굳혔다고 하겠다. 그러므로 금은자 대장경 사업은 忠烈王代에 와서 더욱 성행했다고 짐작되며, 현존 유품 역시 이 시대의 작품이 대부분을 차지한다. 특히 동왕 15년(1289) 10월에는 금자 대장경이 완성되자 왕이 공주(齊國大長公主 또는 元成公主)와 함께 친히 행차해서 이를 관람하고 慶讚會를 베풀었다[12]고 할 정도로 국왕 자신이 사경대장경 제작에 따른 남다른 열정을 지니고 있었다.

뿐만 아니라 忠宣王 즉위년(1308)에는 국왕이 스스로 三大藏所에 행차해 五大部經 쓰기를 명령하는[13] 등 고려 말기 금은자 대장경 제작을 위한 국가적 지원을 짐작하기에 충분하다. 大藏所란 곧 사경대장경 제작소로 판단되기 때문이다. 그러므로 金銀字寫經所가 별도로 마련되어 金字院 또는 銀字院과 같은 사경 제작을 위한 전담 장소가 있었다. 이는 대장경판 제작을 위해 大藏都監을 설치하고 국가적 사업으로 추진했던 사실과 맥락을 같이하는 것이다. 물론 寫經院이란 명칭은 明宗 11년(1181)에 나타나고 금자원 또는 은자원 역시 후대 충렬왕대에 나타나지만 현존 유품을 비롯해 국왕의 親行, 慶讚 등을 감안하면 이러한 기구는 이미 마련되었을 것으로 생각된다. 그런데 여기서 주목되는 것은 이 같은 사경원에서도 대장경판 彫造를 위한 필사가 행해졌다는 점이다. 그것은 松廣寺 소장 壽昌 元年(1095)의 의천 속장경 가운데 『法華經』讚述 권제2 발문에 실린 "壽昌元年乙亥歲高麗國大興王寺奉宣彫造 寫經院書寫臣柳侯樹書"[14]라는 기록에서 알 수 있다. 그러므로 사경원 자체가 바로 대장경판 제작의 기본이 되는 사경 작업소이며, 동시에 이곳이 금은자 대장을 제작하는 중심지라는 결론에 도달하게 된다.

따라서 앞서 언급한 『開元釋教錄』의 체제에 따라 대장경 각 권에 천자문으로 차례를 부여해 필사하는 작업은 대장경 조성의 기본이 되었다. 그러므로 해인사 소장의 고려대장경에 나타난 천자문 함차는 곧 금은자 대장경에서도 적용될 수밖에 없었다. 지금까지 조사된 12종의 금은자 대장경에서는 모두 천자문의 함차를 지니고 있다. 이들은 금자 대장경의 경우 고려대장경의 함차와 천자문이 다르게 나타나고 있으나 은자 대장경은 동일하게 조사되었다.[15] 그러므로 발문의 내용뿐 아니라,

10 禿氏祐祥, 「高麗時代の寫經に就て」 『寶雲』 25(1925).

11 『高麗史節要』 卷20, 忠烈王 7年 3月條.

12 『高麗史』 卷30, 世家 卷30 및 『高麗史節要』 卷21, 忠烈王 15年 10月條 참조.

13 『高麗史節要』 卷23, 忠宣王 卽位年條.

14 江田俊雄, 『朝鮮佛教史の研究』(東京: 國書刊行會, 1977), p.384.

대장경의 발문에서 뿐 아니라 천자문 함차 형식에 의해서도 고려시대 금은자 대장경의 실존 사실을 알게 한다. 또한 현존 기록에 따르면 忠肅王 15년(1328)에 쓰여진 益齊 李齊賢의 「金書密敎大藏經序」[16]에 따르면 密敎大藏經이 130권이나 金書로 필사되었는데 이는 舊本 90권과 다시 40권을 더 수집해 필사한 것으로 되어 있다. 뿐만 아니라 『東文選』의 기록 가운데 無畏撰 寫成法華經慶讚疏, 寫成金字法華經疏, 書寫法華經疏[17] 등 모두 금은자 사경 제작의 내용을 기록한 것으로 짐작되지만 오늘날 전하는 것은 그들 가운데 극히 일부에 지나지 않는다. 이제 현전하는 금은자 대장경의 내용을 각기 금자와 은자로 나누어 살펴보겠다.

III. 금자 대장경

1. 紺紙金泥大寶積經卷第三十二도144, 145

이 사경은 현재 日本 文化廳에 소장되어 있으며, 세로 29.2cm, 가로 841cm의 卷軸本이다. 발문에 의하면 고려 穆宗 9년(1006)에 제작되었다. 經題 맨 아래에 '帝'字의 함차를 적었는데, 고려대장경의 경우 32권은 '火' 함이고 '帝' 함은 41권부터이므로 서로 차이가 난다.

卷首에는 變相畵가 있어 고려 초 불화의 양식 추정에 귀중한 자료가 된다. 그림의 형태는 비교적 단조로운 보살공양도의 형식을 취하고 있다. 즉 3구의 보살공양상이 그려졌는데 중앙의 보살은 정면관이고 좌우의 보살은 시선을 중앙으로 모아 변화를 주었다. 供養鉢에는 꽃을 담았고 天雨寶華가 휘날리고 있다.

서체는 方正한 해서체로서 전형적인 寫經體라고 할 수 있다. 말미에 다음과 같은 발문이 있어 제작 연대와 서자, 그리고 관계 인명을 알 수 있다.

菩薩戒弟子南瞻部洲高麗國應天啓聖靜德王太后　　皇甫氏

15 張忠植, 「高麗國王‧宮主發願 金字大藏經考」, 『佛敎와 歷史』(李箕永博士 古稀記念論叢, 韓國佛敎研究院, 1991. 9), p.712.
16 『益齊集』 卷5.
17 『東文選』 卷11, 疏, 釋無畏條.

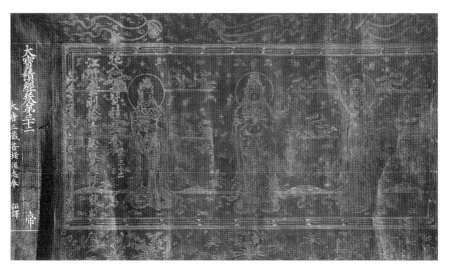

도 144
감지금니대보적경권제32 권수변상,
고려, 1006년, 29.2×45.2cm, 일본 문화청

도 145
감지금니대보적경권제32 발문

大中大夫尙書左僕射判三司隴西縣開國男食邑三百戶金　　致陽

同　心　發　願　寫　成　金　字　大　藏　經

統　和　二　十　四　年　七　月　　　日　　　謹記

書者崔　　　　成朔

用紙十六幅

初校花嚴業了眞炤世大師　　　曇昱

먼저 발원자는 목종 재위시 千秋殿에 거하면서 섭정을 하던 모후 千秋王太后 皇甫氏와 寵臣 金致陽으로서 이들이 同心發願으로 제작했음이 주목된다.『高麗史』를 통해서도 널리 알려진 바와 같이 왕태후 황보씨와 김치양은 특수한 관계에 있었다. 태후가 김치양과 通情해서 아들을 낳고 그 아들로 왕위를 계승하려다 뜻을 이루지 못한 것이다. 김치양은 그의 列傳에 의하면 洞州人(別號 隴西)으로 천추태후의 외족이었으나 성품이 간교해 成宗이 유배시켰더니 목종이 즉위하자 右僕射에 이르고 三司事를 겸해 百官의 여탈이 그의 손에 달려 있을 정도로 권한이 막강했다. 목종이 치양을 물리치려 했으나 모후의 뜻을 상할까 두려워 하지 못했으며, 후에 태후는 치양과 私通해서 낳은 아들로 後嗣를 도모하려 했다. 그러나 康兆에 의해 치양과 그 아들이 죽었으며, 또 그의 친족을 海島에 유배시키고 顯宗이 즉위함으로써 일단락되었다.

이 사경은 이와 같은 사연을 지닌 태후와 김치양의 은밀한 관계 속에서 탄생된 것이다. 그러므로 그의 버슬이 左僕射三司事였으며 食邑三百戶였던 가장 막강한 시기에 이 사경이 완성되었던 것이다. 또 필사자 崔成朔은 잘 알려지지 않은 일반인임에 비해 初校와 再校의 경우 승려로 기록되어 있는 것이 다르다.

또한 변상화 오른쪽 끝 부분에는 3행의 施納記가 朱書되어 있으므로 1388년에는 일본의 滋賀縣湖東의 金剛輪寺에 보관되었음을 알 수 있다. 시납기에는 "奉施入大寶積經一卷 第三十二」江川金剛輪寺 慈覺大師御寶前」嘉慶 二年八月五日權律師豪憲"이라 했는데 嘉慶은 일본측 연호이므로 최소한 고려 禑王 14년(1388) 이전에 이 사경이 어떠한 경로를 통해 일본으로 건너갔다고 판단된다.

따라서 이 사경은 현재까지 발견된 고려 금자 대장경 가운데 그 연대가 가장 앞선 작품으로서 귀중한 자료로 평가되며, 동시에 이후의 금은자 대장경이 모두 국왕이 발원한 경임에 비해 이 사경은 왕태후와 김치양의 동심발원경이란 점이 특색이다.

2. 紺紙金泥佛說雜藏經一卷 도146

세로 27.9cm, 가로 55.5cm에 불과한 권축의 단편으로 在日 金正男 씨가 소장하고 있다. 현재 전해지는 부분은 사경의 말미만 남은 단편이지만 발문에 따라 충렬왕과 宮主의 발원에 의해 동왕 10년(1284)에 제작되었음을 알 수 있다. 또한 말미

도 146
감지금니불설잡장경1권, 고려, 1284년, 27.9×55.5cm, 일본 김정남

의 經題 아래에 '辭' 자의 대장경 함차가 있다. 그러나 고려대장경의 경우 '思' 함에
소속되어 있다.

불경은 방정한 사경체의 격식을 지닌 金書經이나 애석하게도 卷末 16행과 발
문 5행만이 남았다. 상하에 天地線을 單線으로 긋고 다시 가늘게 界線을 나타냈다.
본문은 1행 17자이며 현존 16행의 경문으로 보아 전체 경문의 약 16분의 1이 현존
하는 셈이다. 발문은 다음과 같다.

　　　至元二十一年甲申歲高麗國
　　　國王宮主特爲
　　皇帝萬年法界含靈共證菩提
　　　發願寫成金字大藏

　　　　　禪師　　之讓書

발문에 나타난 至元 21년은 충렬왕 10년(1284)이며 "高麗國國王宮主"라는 내
용이 주목된다. 즉 국왕과 宮主가 황제의 萬年과 法界 含靈이 菩提를 증득케 하기
위해 금자 대장경을 發願寫成한 것으로 되어 있다. 또한 之讓禪師가 필사했음을 기
록하고 있다.

그런데 이곳 기록에 보이는 궁주는 실제로 누구를 지칭하는 것일까? '宮主'라

는 칭호는 고려 초기부터 바로 사용된 것으로는 보기 어렵고 內命婦가 정비된 成宗
代부터 사용된 것으로 판단되므로, 충렬왕이 始安公 絪의 딸을 맞아 貞和宮主로 책
봉했던 사실과 어떤 관계에 있는지 주목해야 할 것이다. 충렬왕은 世子로서 滯元
당시 世祖의 딸 齊國大長公主와 혼인했는데 이때가 고려 元宗 15년(1274)이다. 그
런데 정략적 혼인을 한 齊國公主와 舊妃인 정화궁주와의 사이에는 항상 시기와 질
투가 있었다. 즉, 제국공주는 고려에 온 이듬해 정월에 元成公主로 책봉되었는데,
그 다음 해에 누군가가 宮主(貞和)가 원성공주를 시기한다는 匿名書를 達魯花赤의
館舍에 투입하는 사건으로 공주가 궁주를 가두었다가 후에 석방하는 사태가 생기
기도 했다. 뿐만 아니라 충렬왕의 총애를 받았던 정화궁주에 대한 공주의 시기와
질투의 언행은 『고려사』에 자주 등장하고 있다.[18] 당시의 상황으로 보아 충렬왕과
병기된 궁주라는 호칭의 인물을 정화궁주로 보기는 어렵지만 元나라에서 소위
駙馬國 고려에 시집온 蒙古妃를 공식적으로는 齊國公主 또는 元成公主라고 하는
'公主'의 칭호가 유독 사경의 발원문에서 '宮主'로 명기된 것이 주목된다.[19] 제국공
주가 고려에 온 지 10년만에 원나라 세조의 만수무강과 중생의 지혜 증득을 발원하
여 조성된 사경이지만 그 끝부분만 전해져 전모를 알 수 없다. 다만 필사자 선사지
양 역시 금자원과 같은 사경원에 소속되었던 사경승으로 짐작된다.

3. 紺紙金泥妙法聖念處經

　　이 사경은 일본 九州大學의 菊竹淳一 교수가 중국 여행 중 北京의 古宮博物院
에 전시된 자료를 보고 동국대 황수영 선생께 알려옴으로써 국내에 소개되었다. 아
직 實査는 못했지만, 그 자료에 따르면 이 사경은 충렬왕 11년(1285)에 제작된 折帖
經이다. 필사자는 다르지만 앞의 佛說雜藏經과 마찬가지로 충렬왕과 궁주의 발원
으로 제작된 금자 대장경이다. 발문에 따르면 이것은 앞의 잡장경보다 1년 뒤인
1285년 제작이므로 금자 대장경 사업이 지속적으로 진행되었음을 알 수 있다.

　　　　至元二十二年乙酉歲高麗國

　　　　　國王宮主特爲

　　　　皇帝萬年四海和平法界共生共證

[18] 『高麗史』 卷89, 列傳 卷2, 后妃條.
[19] 張忠植, 「高麗國王·宮主發願 金字大藏經考」, p.723.

菩提發願寫成金字大藏

式目錄事大盈署令金必爲書

　　이 발문에서는 四海和平이 추가된 점이 앞의 경우와 다르다. 또 필사자가 잡장
경의 경우 선사지양이었으나 여기에서는 일반 관직 봉직자인 점이 다르다. 따라서
사경의 필사에 전문 사경승뿐 아니라 일반 관직도 참여했음을 알 수 있다. 필사자
金必爲는 式目都監의 錄事로서 從七品의 大盈署의 令 위치에 있었으나 이 사경을
필사한 이후에는 侍史, 즉 從五品官에 오른 사실이 주목된다.[20]

　　이 사경에 대해서는 앞으로 실사를 통해 더욱 자세한 내용을 밝혀야 할 것이다.

4. 紺紙金泥攝大乘論釋論卷第三 도147-149

　　근래 민간에서 발견된 2종의 금자 대장경 가운데 일부이다. 발견 경위에 대해
서는 잘 알 수 없으나 제작 연대가 충숙왕대이므로 이와 같은 금자 대장경 사업은
왕조를 이어가면서 수십 년에 걸쳐 진행되었음을 알 수 있다.

　　이 사경은 그간 민간에 전승되다가 1989년 5월 처음으로 알려졌다.[21] 두루마리
본의 이 사경은 표지와 말미의 軸木이 결실되었으나 권수의 발원문과 변상, 본문을
갖춘 거의 완전한 유품이다. 사경의 형태는 책머리 부분에 발원문과 변상을 놓고
그 외곽은 금니의 쌍선을 긋고, 연이은 본문은 상하에 금니의 단선을 치고 행간에
는 계선을 쳤다. 사경체의 본문은 1행 14자로서 충렬왕대의 형식과 달라, 고려대장
경의 형식을 따랐다고 하겠다.[22] 經題 아래에는 '獸'자를 표기해 대장경의 함차를
나타냈으나 고려대장경의 경우 '興'자 함이므로 서로 다르다. 그런데 말미의 經名
에 여백이 없이 잘린 것으로 보아 혹시 이후 分經하지 않았나 생각된다. 더욱이 이
곳에 있어야 할 赤軸과 같은 木心이 없기 때문이다.

　　金泥細線의 변상도는 중앙에 여래좌상, 그리고 좌우에 각각 나한 1구와 보살
을 4구씩 배치했다. 하늘에는 비천상을 등장시켰고 본존 상부에는 樹葉形으로 장식
된 寶蓋를 나타냈다. 右肩偏袒의 法衣는 왼쪽 어깨에서 흘러내려 두 무릎을 감싸고
있는데 가사에 나타난 福田의 표시가 사실적이다. 手印은 합장한 모습이며 좌대는

<small>
[20] 『高麗史』 卷125, 列傳 卷38 石冑條.

[21] 黃壽永, 「高麗金書大藏經의 初見」, 『第32回 全國歷史學大會發表要旨』(1989. 5).

[22] 고려대장경은 널리 알려진 바와 같이 모두 1행 14자의 형식을 고수하고 있다.
</small>

도 147
감지금니섭대승론석론권제3 변상,
고려, 1319년, 서울 개인 소장

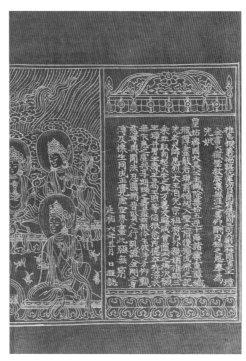

도 148
감지금니섭대승론석론권제3 발원문

도식적으로 처리했다. 여래상 좌우의 나한상은 곧 가섭과 아난의 제자상이며 그 좌우에 8대 보살을 등장시키고 있다. 이들 보살상은 모두 합장한 모습에 중앙의 여래상을 향해 경배하는 모습이다. 이들 주변에는 天雨寶華가 내리고 寶雲과 光明 등의 장엄을 묘사했다.

그런데 여기에서 주목되는 것은 이 經文 자체가 三藏 가운데 論藏임에도 불구하고 불보살과 제자상을 나타낸 변상을 등장시켰다는 점이다. 이 같은 사실은 앞으

도 149
감지금니섭대승론석론권제3 본문 말미 부분

로 변상의 성격 규명과 함께 더욱 논의되어야 할 것으로 보인다.
　　변상도 우측의 발문은 다음과 같다.

　　　　推忠揆義協謀佑運功臣開府儀同三司大尉上柱國瀋王王 璋
　　　　金書大藏聖教庶集無涯之善仰酬內極之恩奉爲
　　　　先妣
　　　皇姑齊大長公主懺除無始五逆十惡諸業重障織
　　　　瑕障盡般若現前頓超入聖之階獲預成佛之記
　　　　先考大師忠烈大王泊先宗祖禰內外親姻惟願三
　　　　乘並駃同超火宅之郷万善交歸咸會薩云之海次願
　　　　王璋幷男王燾王暠王煦等信根愈茂德本彌深永
　　　　無災患之虞共亨期頣之壽盡玆報體生彼淨方仰覲
　　　　慈尊與聞法忍圓滿普賢之行尅證金剛之身
　　　　溥及懷生同成正覺虛空界盡此願無窮
　　　　　　　　　延祐六年五月　日　謹誌

　　발원문에 따르면 瀋王 王璋, 즉 충선왕이 先妣 제국공주와 先考 충렬대왕과 內
外宗室, 그리고 자신과 아들 王燾(忠肅王), 王暠(延安君), 王煦 등을 위해 축원하고
있다. 충선왕은 元나라로부터 瀋陽王이란 封爵을 받았으므로 통칭 瀋王이라 불려

왔다.[23] 또 발원문 가운데 大尉라 한 것은 그를 太尉王[24]이라 한 데서 이해할 수 있다. 그러므로 원나라 세조의 외손이 되는 충선왕은 先王과 왕비에 대한 지극한 마음으로 인해 金書大藏經을 발원한 것으로 판단된다.

潘陽은 지금의 奉天·遼陽 등지로서 이 일대에 당시부터 상당수의 고려 유민들이 살고 있었으므로 충선왕에게 특수한 이 지역의 통치를 맡게 했다. 그런데 이 사경이 완성된 延祐 6년은 충숙왕 6년(1319)으로서 이때는 이미 충선왕이 둘째 아들 燾, 즉 충숙왕에게 왕위를 물려준 후이며, 또 3년 전에는 潘王의 자리마저 그의 조카인 연안군 暠에게 물려주었던 터였다.[25] 그러므로 소위 태위왕이란 한가한 위치에서 선왕 내외와 종실의 안녕을 기원하기 위해 이 사경을 발원한 것이라 하겠다.

5. 紺紙金泥佛說佛名經卷第十 도150, 151

이 사경은 앞의 『攝大乘論釋論』과 동일한 체제로 제작되었다. 제작 연월 및 책머리의 발원문과 변상도의 내용과 양식, 그리고 표지와 말미의 축목이 결실된 것까지 동일하다.

대체로 『불설불명경』은 後魏 正光年間(520-524)에 菩提流支에 의해 번역된 12권본과 또 梁나라 때(520-557)에 번역된 30권본 외에도 몇 종이 전해지고 있으나 30권본은 12권본을 의지해서 증보된 것으로 보인다. 따라서 30권본은 번역자가 빠져 있고 또 고려대장경에만 수록되어 있는 것도 특징이다. 그러므로 이 금자 장경은 그 내용을 대조해본 결과 고려대장경을 필사한 것으로 판단되었다.

다만 고려대장경의 경우 불명경의 함차는 '寧' 함에서 '楚' 함에 이르고 있으나 이곳 사경의 말미 제11권 경 이름 아래의 함차는 '盧' 자로 표시했다. 따라서 이들의 함차 표시는 서로 다르다 하더라도 그 순서에 따라 대장경으로 제작되었음을 알수 있다. 즉 앞의 『섭대승론석론』과 같은 시기에 동일한 장소에서 제작된 충선왕 발원의 두루마리 본 『金書大藏經』으로 짐작된다.

23 『高麗史』卷33, 世家 卷33, 忠宣王條. 그는 1308년 원나라 武宗을 왕위에 추대한 공로로 "推忠揆義協謀佑運功臣 開府儀同三司太子太傅 上柱國 駙馬都尉"를 받고 潘陽王에 進奉되었다.
24 『高麗史』卷36, 世家 卷36, 忠惠王條. "…帝女인 帝國大長公主를 충렬왕에게 시집보내어 一子를 낳으니 즉 太尉王이라" 하였다.
25 『高麗史』卷33, 世家 卷34, 忠宣王 2年條 및 列傳 宗室2, 忠烈王條 참조.

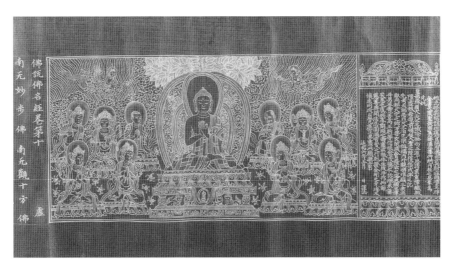

도 150
감지금니불설불명경권제10 변상, 고려, 1319년, 서울 개인 소장

도 151
감지금니불설불명경권제10 본문

6. 紺紙金泥蘇悉地羯羅供養法卷上 도 152, 153

　　이 사경은 현재 일본의 滋賀縣 西明寺에 소장되어 있으나 발문이 없어 제작 연대라든지 그 성격을 밝히기 어려운 실정이다. 본래 이 경은 상·중·하 3권과 別卷 2권으로 알려져 있는데, 발문은 마지막 권에 기록되는 것이 통례이므로 상권에는 기록치 않은 것으로 짐작된다. 그러나 체제가 이 시대 국왕발원경과 거의 같아 사

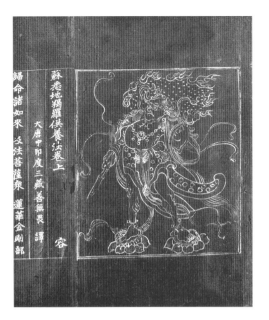

도 152
감지금니소실지갈라공양법권상 권수변상.
고려, 14세기, 일본 사이묘지

도 153
감지금니소실지갈라공양법권상 말미

경 대장경으로 알려져 있다. 따라서 제작 연대를 충숙왕대(1314-1339)로 추정하고 있으나 이후 마지막 권이 발견된다면 좀더 확실한 내용을 알 수 있으리라 생각된다. 크기는 세로 30.9cm, 가로 953.6cm이며, 권축본 형태다. 표지에는 금은니 당초 보상화문을 장식했고, 책머리에는 금니의 신장상 1구를 등장시킨 것이 여타 은자 대장경의 형식과 동일하다. 경명 아래에는 '容' 자의 천자문 함차를 기록했는데 고려대장경의 경우에는 상·중·하권이 모두 '詩' 함에 소속되었다. 본문은 게송을 제외하고는 모두 1행 14자의 형식을 지닌 것도 여타 국왕발원 대장경과 동일하다. 따라서 이 사경은 일찍부터 고려 국왕발원 금자 대장경의 잔권으로 추정되었다.[26]

책머리의 신장상은 간략화된 선으로 묘사했는데 밀교 明王 특유의 과장된 신체 표현과 오른손에는 무기를 쥔 모습이다. 또한 맹렬히 타오르는 듯한 불꽃문양 등은 신장상의 위엄을 나타내고 있으나 두 발이 각기 연꽃 위에 놓인 것도 주목된다. 휘날리는 천의라든지 과장된 근육의 표현 등은 모두 강한 운동감을 느끼게 한다. 그러므로 이 사경은 뒤에 소개하게 될 1276년 제작의 紺紙銀泥文殊師利問菩提

26 『高麗佛畵特別展圖錄』(奈良: 大和文華館, 1978); 權憙耕, 『高麗寫經의 研究』(미진사, 1986), p.390.

經에 등장하는 신장상의 양식에서 영향을 받은 것으로 짐작된다.

IV. 은자 대장경

1. 紺紙銀泥不空羂索神變眞言經卷第十三 도154, 155

현존하는 고려 금은자 대장경은 충렬왕대에 가장 왕성하게 제작되었다. 특히 은자 대장경은 즉위 원년부터 계속해서 제작된 것으로 판단된다. 그리고 앞서 언급 했듯이 은자 대장경의 경우 금자 대장경과는 달리 천자문 함차가 고려대장경과 서 로 일치한다.

이 사경은 세로 30.4cm, 가로 905cm의 권축본이며, 현재 용인의 호암미술관에 소장되어 있다. 발문에 따르면 충렬왕 원년(1275)에 제작했다. 『불공견색신변진언 경』은 唐 神龍 3년(709)에 菩提流志에 의해 한역되었으며 전체 30권이다. 고려대장 경의 경우 10권씩 나누어 '女', '慕', '貞' 자 함으로 묶여 있으며 제11권에서 제20권 까지는 '慕' 자 함에 속해 있다. 따라서 이 은자 대장경 역시 경명 아래 '慕' 자의 함 차를 지니고 있어 서로 일치한다.

사경의 형태는 표지에 금은니의 당초문을, 권수에는 금니의 신장상 1구를 등 장시켰다. 신장상은 앞서 소개된 감지금니소실지갈나공양법의 신장상보다 더욱 섬 세하고 세련되었으며 바깥 구획선은 단조로운 쌍선을 사용했다. 불꽃문양을 등장 시킨 명왕 특유의 양식으로 나타내는 등 소실지갈라공양법과 동일한 수법이나, 왼 손에는 막대를 들고 오른손은 위로 들어 손바닥을 펴 방어 자세를 취한 것은 다르 다. 연화대를 등장시킨 것은 모두 같은 형식이지만 오른발 발바닥을 세워 전진 자 세를 취한 점이 다르다. 이렇게 명왕의 신장상을 책머리에 등장시킨 것은 이들이 모두 밀교의 경전이란 점에서 이해된다.

본문은 1행 14자의 고려대장경 형식을 따랐고 서체는 매우 세련되어 감지의 푸른 바탕에 은니로 필사했으며 상하 단선이며 행간에는 계선이 있고 말미에는 다 음과 같은 2행의 발문이 있다.

至元十二年乙亥歲高麗國
王發願寫成銀字大藏

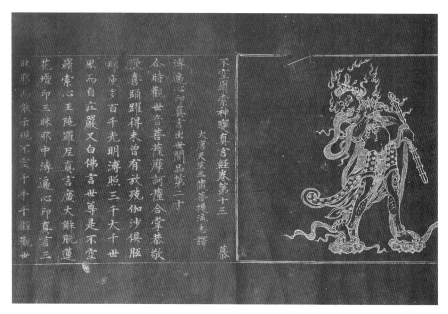

도 154
감지은니불공견색신변진언경권제13 권수변상, 고려, 1275년, 호암미술관

도 155
감지은니불공견색신변진언경권제13 발문

그리고 말미의 뒷면에는 "三重大師 安諦書"라고 해서 필사자를 기록하고 있다. 至元十二年은 충렬왕 원년(1275)으로서 발견된 은자 대장경 가운데서 이 사경이 가장 앞선 것으로 판단된다. 발문에 의해 고려 국왕의 발원으로 필사된 은자 대장경임을 알 수 있다. 특히 주목되는 것은 지금까지 금자 대장경의 경우 발원자의 복합적 염원, 즉 皇帝萬年과 같은 형식적 축원이 포함되어 있었으나, 이들 은자 대장경의 경우 이를 생략하고 더욱 단순해지고 있다는 점이다. 이 같은 사실은 고려대장경의 내용이나 형식을 추종하고 있는 것으로 볼 수도 있지만 이들이 전적으로 사경대장경으로서의 독자적 체제를 구축했다는 사실로 파악해야 할 것이다. 필사자 역시 三重大師의 직위에 있던 安諦인 점도 국왕 발원경이라는 중요성에서 이해할 수 있다. 당시 안제는 가장 뛰어난 사경승의 한 사람으로 추정되기 때문이다. 그의 이름은 이후 여러 차례 다른 사경에서도 등장하고 있으며 서체 또한 가장 뛰어난 것으로 평가되고 있다. 이 사경은 현존 은자 대장경 가운데 가장 오래된 것일 뿐 아니라 권수에서 권말에 이르기까지 원형을 잘 보존하고 있는 명품이다.

2. 紺紙銀泥文殊師利問菩提經 도156, 157

일본 文化廳에 소장되어 있는 이 사경은 본래 권축본이었으나 현재는 세로 19cm, 가로 28.1cm의 절첩으로 개조되었다. 발문에 따르면 충렬왕 2년(1276)에 제작되었다.

『문수사리문보리경』은 일명 『伽倻山頂經』이라 하며, 姚秦 弘治 4-14년(402-412)에 鳩摩羅什에 의해 번역되었다. 따라서 經名 아래 작은 글씨로 '一名伽倻山頂經'이라 적고 그 아래 '敢'자의 함차를 표시했다. 고려대장경 역시 '敢'자의 함차가 표시되어 있어 이는 고려대장경을 그 底本으로 해서 필사되었음을 알 수 있다.

권수에는 신장상을 등장시켰는데 이 역시 앞의 불공견색진언경과 동일하다. 다만 捧을 두손으로 평행되게 잡은 것이 다르고, 머리의 불꽃문양과 천의의 모습에도 약간의 차이가 있다. 앞의 경우 불꽃문양이 다소 성글게 처리되었으나 여기에서는 더욱 조밀한 편이다. 천의는 불공견색진언경보다 더욱 동적으로 표현되었고 오히려 紺紙金字蘇悉地羯羅供養法의 신장상과 거의 같은 형식이다.

발문은 다음과 같다.

至元十三年丙子高麗國王發

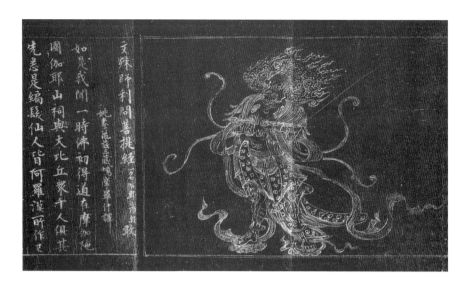

도 156
감지은니문수사리문보리경 권수변상,
고려, 1276년, 호암미술관

도 157
감지은니문수사리문보리경 발문

願寫成銀字大藏

　　그리고 배면에는 불공견색경과 마찬가지로 "三重大師 安諦"라 했는데 이는 곧
필사자를 나타내는 것으로 판단된다. 이후 절첩으로 변형되어 매장 7행에 1행 14자
의 동일한 형식으로 나타났다.

　　'至元十三年'은 곧 충렬왕 2년(1276)으로서 은자 대장경의 제작은 계속 사업

도 158
감지은니불설보살본행경권하 발문.
고려, 1278년, 호암미술관

도 159
감지은니불설보살본행경권하 발문 부분

으로 진행되었다고 생각된다.

3. 紺紙銀泥佛說菩薩本行經卷下 도158, 159

이 역시 충렬왕대의 제작으로 현재 용인 호암미술관에 소장되어 있다. 세로

19.0cm, 가로 716.5cm의 권축본인데, 앞부분과 뒤쪽이 잘려서 현재 앞부분에 변상이 없으나 본래는 있었을 것으로 추정된다. 뒤쪽은 발문만 남기고 바짝 잘려나갔으며 부분적으로는 상하 천지선마저 잘린 곳이 있다. 또 일부 잘린 부분의 글자 수가 1행 13자인데 이 역시 본래는 14자였다고 생각된다.

본래『佛說菩薩本行經』은 상·중·하 3권이며 東晋代(317-420)의 번역으로 알려졌을 뿐 역자는 미상이다. 따라서 경명 옆에 "失譯人名今附東晋錄"이라 했다. 고려대장경의 함차는 3권 모두 '覆' 자 함에 속해 있으나 이곳에서는 자세하지 않다. 이 사경은 같은 국왕발원경이면서도 서체나 체제가 동일한 다른 사경에 비해 훨씬 떨어지고 있다.

발문은 다음과 같다.

至元十五年戊寅高麗國王發願
寫成銀字大藏

至元 15년은 고려 충렬왕 4년(1278)이며, 체제로 봐서 충렬왕대에 계속 사업으로 진행된 국왕 발원경임에 틀림없다. 다만 현재의 체재로 바뀐 것은 이후 어떤 사정에 따라 변형된 것으로 판단된다. 즉 현재와 같이 그 체제가 변형된 것은 어쩌면 이 사경이 불상 腹藏品과 같은 후대의 용도에 따른 것으로 봐도 좋을 것이다.

4. 紺紙銀泥菩薩善戒經卷第八도160, 161

이 사경은 1973년 7월, 경기도 안성군 원곡면 聖恩里 天德山 淸源寺의 고려시대 乾漆如來坐像의 복장에서 발견된 일괄 유물 가운데 하나다. 현재 동국대학교 박물관에 소장되어 있으며 세로 31cm, 가로 1,300cm의 권축본이다. 발문에 따르면 이 역시 충렬왕대의 사경으로 현존 대부분의 사경이 그 출처를 알지 못함에 비해 이 사경은 출처가 확인된 유일한 사경이다.

고려대장경『보살선계경』의 함차는 '維' 함이며 이 사경에서도 '維' 함을 동일하게 표시하고 있다. 1행 14자의 국왕발원경의 체제를 갖추었으며 서체 역시 매우 뛰어난 편이다. 천지는 은니단선이며 행간에는 계선을 쳤고 배면에는 "禪師 安諦書"라고 필사자를 기록했다. 즉 앞의 문수사리문보리경을 썼던 안제와 동일인으로 그가『문수사리문보리경』을 서사할 때는 三重大師였으나 4년 후의 이곳에서는 禪師가 된 것이 다르다. 따라서 충렬왕대의 안제는 가장 뛰어난 사경승으로 판단되

도 160
감지은니보살선계경권제8 본문, 고려, 1280년, 동국대학교 박물관

도 161
감지은니보살선계경권제8 말미

며, 아마 그는 은자원과 같은 국가기관의 우두머리에 있었을 것으로 짐작된다.
발문은 다음과 같다.

至元十七年庚辰歲高麗國
王發願寫成銀字大藏

至元 17년은 고려 충렬왕 6년(1280)이며 이 같은 은자 대장경의 형식은 여러
해를 두고 계속 이어지고 있음을 알 수 있다.

이 사경은 뛰어난 서체와 필사자를 알 수 있을 뿐 아니라, 출처가 확실한 국왕 발원경이란 점에서 매우 귀중한 자료로 평가된다.

5. 紺紙銀泥顯識論 도162, 163

이 사경은 충렬왕 10년(1284)에 제작되었으며, 본래는 권축본이었던 것을 절첩으로 변형했다. 크기는 세로 27.5cm, 가로 23.5cm이며, 현재 서울 연세대학교 도서관에 소장되어 있다.

본래 『顯識論』은 중국 陳 永定 2년에서 太建 1년(558-569) 사이에 眞諦三藏에 의해 번역된 1권본이다. 이 경의 고려대장경 함차는 '力' 함이며 이 은자 사경 역시 '力' 함으로 기록되었다. 따라서 고려대장경을 저본으로 하여 1행 14자 형식을 취한 은자 대장경임을 알 수 있다. 현재는 절첩본으로 변형되어 장마다 9행씩 잘라서 다시 배접했다. 변상은 없고 말미에 있던 발문을 권수에 다시 배접했다. 권말에는 "光緒五年己卯 春三月 十二日 東洛書"라 해서 光緒 5년, 즉 高宗 16년(1879) 東洛이 개조했음을 알려준다.

발문은 다음과 같다.

至元二十一年甲申高麗國
王發願寫成銀字大藏

至元二十一年은 충렬왕 10년(1284)이며 이 『현식론』을 마지막으로 충렬왕대의 은자 대장경은 아직까지 더 발견되지 않았다. 현재까지 발견된 총 6종의 은자 대장경 가운데 5종이 충렬왕대에 제작되었던 점은 그만큼 이 시기에 집중적으로 대장경 사업이 진행되었음을 의미한다. 즉 현재까지 발견된 사경이 충렬왕 원년에서 10년까지 이르는 것은 방대한 대장경의 조성이 오랜 기간에 걸쳐 진행되었음을 말해 주며, 그 체제와 발문의 양식이 모두 동일한 것 역시 계획적인 대장경 사업이 진행되었다는 근거다.

6. 紺紙銀泥阿育王太子法益壞目因緣經一卷 도164, 165

이 사경은 일본 京都博物館에 소장되어 있으며, 세로 29.5cm, 가로 2,090cm의

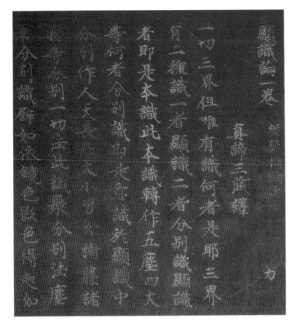

도 162
감지은니현식론, 고려, 1284년, 연세대학교 도서관

도 163
감지은니현식론 발문

권축본이다. 제작 연대는 충숙왕 12년(1325)으로서 충렬왕대 이후 제작된 현존 유일의 은자 대장경이다. 표지와 발문에 이르기까지 보존 상태가 양호한 편이다.

고려대장경의 함차는 '禽' 함이며 이 사경 역시 동일한 '禽' 자의 함차를 기록하고 있어 전대의 대장경 체제와 동일하다. 표지는 금니의 당초보상화문을 아름답게 장식했고 변상화는 없다. 본문은 천지 단선이고 행간에는 계선이 있다. 1행 14자의 일반 국왕발원경과 동일한 형식이다.

발문은 다음과 같다.

泰定二年乙丑四月 日高麗
國王發願寫成銀字大藏

泰定 2년은 고려 충숙왕 12년(1325)이다. 충렬왕 원년에 시작된 은자 대장경 사업은 충숙왕대의 이 사경을 끝으로 아직까지 더 발견된 것은 없다. 이로 미루어 충렬왕대에 시작된 은자 대장경 사업이 충숙왕대에 마감되었다고 볼 수 있으나 아직 이에 대해 단정하기는 이르다.

背紙에는 "正菴"이란 銀書가 있는데 이는 필사자로 짐작된다. 물론 이 사경에

도 164
감지은니아육왕태자법익괴목인연경1권 권수변상, 고려, 1325년, 일본 교토국립박물관

도 165
감지은니아육왕태자법익괴목인연경1권 발문

서는 앞부분과 뒷부분의 서체가 다소 상이함을 들어 正菴이란 僧名을 곧 이 사경의
필사자라기보다는 주관자로 보려는 경향이 있다.[27] 더 나아가 앞서 살펴본 안제나
지양까지도 필사자인지 주관자인지 단정하기 어렵다고 했으나 이는 잘못이다. 즉
다른 사경에서 '禪師 安諦', '禪師之讓書'라고 기록했던 것으로 볼 때 배지의 정암
역시 이 사경의 필사자로 판단되기 때문이다.

V. 양식적 특징

　　고려 금은자 대장경의 양식적 특징을 단순하게 획일적으로 말하기는 어렵다.
다만 금은자 대장경이 당시에 유행한 사경의 일반적 형식을 추종했으므로 이 일반
적 형식 속에서 그 특징을 추정해 볼 수 있다.

　　대체로 중국의 古寫經은 西域 투르판(Turfan, 吐魯蕃)에서 출토된 斷片, 殘卷
들이 있으나 연대를 밝히고 있는 것은 드물다. 다만 3세기에서 5세기에 걸치는 『譬
喩經』, 『법화경』 등이 알려져 있지만 이들은 행간과 천지의 괘선이 굵고 고아한 예
서체의 사경이다. 또 행간의 자수도 일정치 않고 19자 내외이다. 매행 17자의 해서
체로 된 것은 5세기 말에서 6세기로 보고 있다.[28] 그러다가 점차 제지 기술의 발달
과 함께 染紙에 금은니를 사용하게 되었다.

　　이 같은 추세에 힘입어 한반도에서도 일찍부터 고사경이 유행했다고 짐작되나
현존 유품으로는 아직까지 8세기 중엽경에 제작한 것이 가장 오래된 것이다. 이와
함께 감지에 금은니를 사용한 소위 장식경은 1006년의 『大寶積經』에서부터 시작된
다. 이들 초기 사경, 특히 그 중에서 제작 연대가 확실한 금자 대장경의 경우 1행 17
자의 형식을 취했음이 먼저 주목된다. 다만 『대보적경』의 경우 순수한 국왕발원이
라고는 할 수 없으나 이후의 금은자 대장경은 모두 국왕발원경으로서 대체로 동일
한 형식의 발문과 체계를 지닌다 하겠다. 그러나 이 같은 사실은 은자 대장경에서
더욱 체계화되었고, 금자 대장경의 경우에는 일정하지 않음을 볼 수 있다.

　　다시 말하면 금자 대장경은 발원자와 발문의 내용이 다소 복합적으로 나타나
고 있으나 은자 대장경은 동일하게 나타나고 있다. 즉 금자 대장경의 경우 때에 따

[27] 權憙耕, 『高麗寫經의 硏究』, p.335.
[28] 註 1과 같음.

라 긴 발원문이 있으나 은자 대장경에 있어서는 좀더 일률적이고 간단한 편이다. 즉 단순히 연대에 이어 고려 국왕의 발원으로 은자 대장경을 필사한다는 내용으로 일관된다. 이러한 사실은 고려대장경의 간기가 한결같이 연대. 즉 단순히 간지와 함께 칙명을 받들어 刊經都監과 같은 국가기관에서 雕造했던 사실을 밝히고 있는 것과 크게 다를 바가 없다. 고려대장경 가운데 재조장경의 경우 연호를 완전 배제하고 국명을 당당히 사용했던 것은 바로 抗蒙意識에서 비롯된 것으로 볼 수 있다. 하지만 은자 대장경의 경우 금자 대장경과는 그 체제를 달리하고 있다. 그것은 금자 대장경의 경우는 '皇帝萬年'과 같은 원나라에 대한 의식을 바탕으로 제작되었지만 은자 대장경의 경우 이러한 절차가 의식적으로 제외된 느낌이다. 더구나 현존 은자 대장경의 경우 충렬왕 원년부터 충숙왕대에 이르기까지 동일한 형식의 발문을 지닌다는 것은 이들이 같은 목적하에 동일 양식을 유지했다고 이해할 수 있다. 더우기 충렬왕대가 몽고의 내정 간섭이 더욱 강해지고 이것이 공식화되는 시기라는 점을 기억해야 할 것이다.

다시 말해 충렬왕은 소위 몽고인 비(원성공주)를 맞이하는 최초의 군주가 되었음에도 불구하고, 이 시기의 은자 대장경의 발문에서는 그 어디에도 '皇帝萬年'과 같은 구절은 찾아볼 수 없다. 더구나 현존 작품이 13세기 후반부터 14세기 전반에 걸치는 약 반세기 동안 은자대장경 사업으로 진행되면서도 上主國인 황제의 祝壽와 같은 것이 생략되었다는 사실에 다시 주목해야 한다. 어쩌면 이는 재조장경으로서의 고려대장경이 몽고의 침입을 佛力으로 퇴치하기 위해 제작되었던 것과 맥락을 같이하는 것이다. 왜냐하면 국가적 사업으로 오랜 기간에 걸쳐 제작된 은자 대장경의 발문에 元의 황제에 대한 축수를 외면할 수 없기 때문이다. 이것은 바로 고려 은자 대장경에 등장한 새로운 양식적 특징으로 이해되어야 할 것이다.

이상에서 금자 대장경의 경우 고려의 일반 개인적 사경과 같은 1행 17자의 형식을 유지하다가 14자의 형식도 동시에 나타나는 등 일관성이 결여된 왕실을 중심으로 한 개인적 발원경으로 판단된다. 그러므로 금자 대장경이 한결같이 왕실 주변 인물에 의해 제작된 개인적 발원을 지닌 것이라 한다면, 은자 대장경의 경우 고려 목판대장경 체재에 준하는 대장경의 형식을 유지했다. 이는 어쩌면 체계적인 對元意識 속에서 조성된 것일 수도 있다. 여기서 말하는 대원의식이란 바로 고려의 자주성 내지 안녕에 대한 希願이 단순화되고 획일화된 발문의 특성 속에 내재한 것이다. 그것은 금자 대장경의 경우 1행 17자의 형식을 취하면서도 그 체제가 동일하지 않았으나 은자 대장경의 경우 한결같이 1행 14자의 형식이어서 고려대장경의 양식을 추종한 것으로 판단되기 때문이다. 뿐만 아니라 천자문 함차마저 고려대장경의 내용과 동일했던 것도 이 같은 주장을 뒷받침하는 근거라 하겠다.

또한 은자 대장경의 서체 역시 경직성을 벗어나 둥글고 부드러운 서법으로 필사된 것도 특징으로 이해되어야 겠다.

VI. 맺음말

지금까지 고려 금은자 대장경의 현존 사례를 재료별로 살펴보았다. 금자의 경우 국왕을 위시한 왕실 주변의 개인적 발원이 위주였음에 비해 은자 대장경은 이와 현저한 차이를 나타내었다. 즉 은자 사경은 대장경으로서의 천자문 함차를 비롯해 1행 14자를 유지한 형식적 정립 역시 고려대장경 체제를 충실히 추종한 것이다. 그러므로 금자 대장경보다는 은자 대장경이 더욱 체계적이고 좀더 정비된 것으로 판단된다. 아울러 충렬왕대에 더욱 왕성하게 조성되었음을 알 수 있었다.

따라서 지금까지 알려진 고려대장경이라면 초조장경을 비롯한 해인사에 보관 중인 소위 고려대장경판이 전부라고 생각했지만, 이제 고려의 금은자 대장경의 실존 사실을 인식하게 되었다. 그것은 각권의 발문에서뿐 아니라 함차를 지닌 체제에서도 충분히 납득되었다. 고려대장경판의 문화사적 업적에 못지 않게 금은자로써 대장경을 만들었던 고려 사경미술은 이제 새로운 관점에서 재평가되어야 마땅하다. 찬란했던 문화사적 업적에 비해 극소수이지만 殘卷을 통해서 자취를 살필 수 있었던 것은 그나마 다행한 일이다.

동시에 사경의 필사자로 사경승을 비롯해 일반 벼슬아치까지 참여한 것은 당시 고려사회를 조망하는데 새로운 자료를 제공하기도 했다. 그 중에서도 안제는 충렬왕대에 활동했던 가장 뛰어난 사경승으로 판단되는데 그의 행적에 대해서는 앞으로 더욱 연구되어야 할 것이다.

3. 義相의 저술「一乘發願文」

I. 머리말

신라 고승 義相[1]의 저술은 매우 희귀하며, 法性偈 등을 비롯한 게송류의 단편적인 것들만 전해지고 있을 뿐이다. 그 중에서도 의상의 저술「一乘發願文」은 기존 법성게에 준하는 7언절구의 게송인데 이는 1982년 필자가 고려시대의 金字華嚴經 寫經 말미에서 확인하여 그간 학계에서 자료로 활용되었다.[2] 그러나 근래 海印寺 대적광전 불상 腹藏品 자료 조사 과정에서 이미 알려진 자료가 全文의 일부라는 사실을 다시 확인하고 곧 그 전문을 소개한 바 있다.[3] 그러나 아직까지 이전에 소개되었던 일부의 내용이 전문인양 알려지거나 심지어 이에 대한 판각[4]이 유행하기도 해서 처음 확인해 학계에 소개한 필자는 이에 대한 책임을 느끼게 되었다.

이에 그간의 조사 경위와 함께 그 전문을 다시 밝혀 최초의 短文을 전문으로 알고 있는 잘못을 불식하고 아름다운 일승발원문을 의상의 저술로 재천명하려 한다. 동시에 발원문의 내용은 이미 알려졌던 의상의「白花道場發願文」이나「義湘和尚投師禮」, 또는「義相和尚法性偈」와 비교할 수 있을 것으로 생각되어 그 확인 경위와 내용을 소개하겠다.

1 '義相'은 일반적으로 '義湘'으로 표기되지만『三國史記』를 비롯해 그의 저술 一乘發願文에서는 '義相'이라 했다. 고대의 同音借字로서는 '義相'이 통용되었다고 생각된다.

2 金煐泰,「白花道場發願文의 몇 가지 問題」,『韓國佛教學』제13집(한국불교학회, 1988), pp.11-32; 全海住,「義相和尚 發願文 研究」,『佛教學報』제29집(1992), pp.327-353.

3 張忠植,「海印寺 金字無生戒法과 義相의 一乘發願文」,『해인사금동비로자나불 복장유물의 연구』(성보문화재연구원, 1997), pp.41-70. 이 글의 발원문에서는 "聽受法門無厭足"의 '聽'字가 '廳'으로 誤植되었기에 이곳에서 바로 잡는다.

4 『洛山寺』(사찰문화연구원, 1998), pp.87-88.

II. 조사 경위와 발원문의 내용

의상화상 「일승발원문」의 존재를 알게 된 것은 1980년 초 『박물관진열품도감』 제9집(조선총독부박물관)의 소책자에서 처음으로 사진을 보고 그 실물을 확인하는 작업에서였다. 그러나 필자는 당시 실물 조사에 바로 착수하지 못하다가 그 후 우리나라 사경 자료를 조사하는 과정에서 그 존재를 확인할 수 있었다. 국립중앙박물관 유물부의 협조로 중요한 고려시대의 金銀字寫經들을 조사하던 중 紺紙에 金泥로 정성스럽게 필사한 折帖 사경의 말미에서 "義相和尙一乘發願文"이란 글귀를 보고 이것이 바로 책자에서 보았던 신자료임을 알게 되었다. 이때는 그 첫머리에 "義相和尙一乘發願文"이란 구절과 본문이 바로 연이어 기록되어 있으므로 발원문의 체재나 구성에 대한 일말의 의심 없이 의상의 일승발원문으로 언론에 공개했으며 (불교신문, 1982. 2. 14), 이후 학계에 그 내용이 알려지기도 했다.[5] 그러나 이 사경에 기록된 발원문은 뒤에 다시 확인되었듯이 7언절구로 구성된 전체 48구 가운데 뒤의 20구만을 기록한 것이다. 실제로는 절반에도 못 미치는 분량이지만 당시에는 앞의 제목에 따라 이것이 전문인 양 여겨졌다.

먼저 이 금자 사경에 기록된 내용을 정리하고 다음에 발원문의 전문을 밝히겠다.

이 "義相和尙一乘發願文"의 표제와 내용을 지닌 紺紙金泥 華嚴經은 이른바 實叉難陀가 번역(695-699)한 新譯 80권본으로서 전면에는 제1권 「世主妙嚴品」을, 그리고 배면에는 역시 같은 『화엄경』의 「普賢行願品」을 금니로 필사했으며, 다시 말미에 「의상화상일승발원문」과 발문을 기록했다. 발문에 따르면 제작 연대는 고려 忠定王 22년(1350)이고, 사경은 세로 28.7cm, 가로 11.1cm의 절첩 형태. 그런데 이 사경은 신역 80권본 전권을 필사한 것이 아니라 제1권에 해당하는 「세주묘엄품」을 바탕으로, 여기에 등장하는 수많은 인물의 명칭과 이들을 그림으로 나타냈다. 이러한 점은 다른 사경에서 볼 수 없는 새로운 체재여서 주목된다.

먼저 제1권 상하 天地線(20.8cm)은 굵고 가는 쌍선이며, 역시 금니의 界線을 두었다. 첫머리의 변상은 절첩 2면(20.6×19.0cm)이며 우측 1면에 신장상을 등장시켰고 좌측 1면은 비로자나와 협시보살, 그리고 그 좌우에 신장상을 상하에 좌우대칭으로 표현했다 도166. 또한 본문은 1면 5행에 1행 16자다. 그런데 특이한 것은 제1권 「세주묘엄품」에 등장하는 수많은 인물 즉 보살, 天部, 神衆, 天王, 優婆塞(淸信

5 『韓國佛敎全書』 제11집(동국대학교 출판부, 1992), p.44.

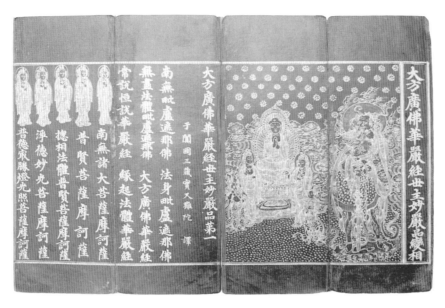

도 166
감지금니화엄경세주묘엄품제1 권수 부분, 1350년, 국립중앙박물관

도 167
감지금니화엄경세주묘엄품제1 본문 부분

士), 優婆夷(淸信女)의 모양을 그 명칭 바로 위에 금니로 묘사했다는 점이다도167.
이들은 보살상 23구, 금강신 및 천왕 39구, 그 외 청신사, 청신녀 등 64구의 불화를
명칭 상부에 나타냈는데 마지막 그림이 善財童子이다도168. 이 부분을 살펴보면
『華嚴經』「入法界品」의 善知識을 총망라했는데, 꼭 53선지식에만 국한하지 않고 사

도 168
감지금니화엄경세주묘엄품제1 말미 부분

도 169
감지금니화엄경세주묘엄품제1 말미 의상일승발원문 부분

진에서 확인되는 바와 같이 "德生童子善知識"에 이어 "有德童女善知識"이라든지 "法界塵數善知識" 등을 추가했다. 흥미로운 것은 그 구성이 기존의 『화엄경』「세주묘엄품」과도 다르다는 점이다. 즉 마지막 부분의 "善財童子上根人"의 명칭과 함께 그 위에 그림이 있고, 이어서 "不思議解脫華嚴經 普賢行願華嚴經"의 經名, 그리고

"毘盧遮那善逝尊"이라 하고 일체 業障의 참회를 기록했으며, 7언절구 8구의 願文과 함께 사경의 말미를 나타내는 경명이 있는 구성이다.[6] 이 원문 8頌 가운데 後四句는 뒤에 소개하게 될 의상의 「일승발원문」의 후반 부분이 된다. 그러므로 이 사경은 『화엄경』「세주묘엄품」의 내용을 재편집해서 경문에 기록한 것으로 보인다. 따라서 이렇게 독특한 체재의 사경에 그려진 그림은 당시 불화 밑그림의 귀중한 자료가 됨은 물론 사경을 제작했던 고려인들의 종교관을 이해하는 데에도 도움이 될 것이다.

후면의 「보현행원품」에도 권수에 역시 변상(20.6×43.6cm)이 있으며, 본문은 1면 5행에 1행 17자다. 천지선은 가늘고 굵은 쌍선이며 상하 20.8cm 크기에 계선이 있어 전면과 같은 체재다.

말미에는 "義相和尙一乘發願文"이라 하고 앞서 말한 발원문의 후반부 10행 20구와 함께 다음과 같은 발문을 기록했다도169.

至正十年庚寅二月 日誌
施主延安郡夫人李氏 慈行敬受
亡耦司卿金 碩
亡母秦 氏
亡父宰臣 李 思溫

이에 따르면 至正 10년 즉 충정왕 2년(1350)에 사경이 완성되었으며, 발원자는 연안군부인 李氏로서 그는 돌아가신 남편 司卿 金碩과 亡母 秦氏, 亡父 宰臣 李思溫의 명복을 위해 慈行을 敬受하여 시주했다는 내용이다. 여기서 사경이란 관직과 김석, 그리고 재신 이사온이라는 인물에 대해 고찰할 필요가 있다. 『고려사』에는 '金碩'이라는 인물이 여럿인데 '司卿'은 고려시대 내시에게 내려졌던 院使의 벼슬[7]로 기록되어 있어 김석이 내시일 가능성을 배제할 수 없다. 또 禑王代에도 '宦者 金碩'이란 자가 文天柱의 잘못을 호소해 이에 곤장을 쳐서 유배시킨 일이 있으나 이

6 善知識의 명칭과 그림에 이어서 다음과 같은 기록이 추가되고 있다.
不思議解脫華嚴經 普賢行願華嚴經 毘盧遮那善逝尊 南無懺 普賢懺 南無懺 廣大懺 南無懺 甚深懺
南無懺 今實懺 南無懺 頓斷懺 一切業障
法界一切諸衆生 造作一切諸惡業 我以功德皆廻向 速得解脫向菩提
具足廣大普賢行 往生華藏蓮花界 親見毘盧遮那佛 自他一時成佛道
大方廣佛華嚴經世主妙嚴品
7 『高麗史』卷122, 列傳 卷35, 宦者條, "元政漸紊 閹人用事 此輩 或官至大司徒者 遙授平章政事者 其次 皆爲院使司卿 云云".

는 사경의 제작 연대와는 맞지 않는다. 만약 김석이 宦者에게 제수되는 사경 관직에 있었다면 김석이 연안군 부인 이씨의 亡稱라는 점에 대한 해석이 선행되어야겠으나 더 이상의 내용은 밝히지 못했다. 다만 이 사경에 기록된 김석이 환자 김석이라면 지금까지 금자 사경의 발문에 환자로서 등장한 인물은 김석이 처음이므로 이 사경과 연관해 앞으로 좀더 연구되어야 할 것이다.[8]

이상과 같이 『고려사』에 의하면 김석이란 인물에 대해서는 여러 가지 가능성이 있으나 이사온에 대해서는 알 수 없다. 하지만 재신, 곧 宰相의 사전적 의미가 왕을 도와 百僚를 지휘 감독하는 지위에 있는 2품 이상의 벼슬을 총칭하므로 이사온은 상당한 지위에 있었던 인물로 보인다.

그런데 감지금자화엄경에 말미의 이 발원문을 어째서 후반부 10행 20구만 기록했는지 그 까닭은 알 수 없다. 어쩌면 이 발원문의 바탕이 되었던 기존의 자료 가운데 전반부가 결실되었으나 이미 의상의 글로 알려진 내용이므로 '의상일승발원문'이란 표제를 적고 당시에 전해지던 후반부만 기록했을지도 모른다.[9]

앞서 말한 바와 같이 이 발원문의 전문은 그 후에 해인사 금동비로자나불 복장품의 조사 과정에서 밝혀졌다. 불상 복장 유품 가운데 고려 말 覺慶이란 청신녀가 指空으로부터 受持한 金字無生戒牒이 있었다. 이 계첩과 같은 형식의 指空戒牒이 일제시대 금강산 楡岾寺에도 전래되었는데 이는 懶翁和尙이 지공한테 받은 계첩으로서 그 말미에 부록 형식으로 기록된 내용이 바로 「의상화상일승발원문」의 전문인 것이다. 유점사의 나옹계첩에 기록된 게송의 첫머리에는 결실되었음인지 "義相和尙一乘發願文"이란 표제가 소개되지 않았으나 첫머리의 三寶에 대한 歸敬偈를 비롯해 앞의 연안군 이씨 발원 화엄경 사경(1350년)에 기록되었던 후반부 20구의 내용을 그대로 수록하고 있으므로 7언절구 총 48구가 바로 「의상화상일승발원문」의 전문임을 알 수 있다.

나옹화상의 계첩으로 알려진 無生戒法[10]은 14세기 전반 지공이 고려에 머문 2년 7개월 동안에 설법한 것으로 전해지는데 이를 기록한 계첩은 당시 수계자에게 직접 발행한 것으로 짐작된다. 의상의 「일승발원문」 전문을 기록한 유점사의 이 계첩을 처음 조사한 이는 동국대 초대 총장을 지낸 退耕 權相老 박사였다. 그러나 이 사경은 발원문 첫머리에 首題가 결락되어 당시에는 이 글이 의상의 저술인 「일승발원문」임을 알 수 없었던 것으로 생각된다. 그러므로 이때는 금강산 유점사에 전래

[8] 張忠植, 「義相和尙一乘發願文의 調査」, 『한국의 불교미술』(민족사, 1997), pp.214-221.
[9] 뒤에 언급되는 금강산 유점사에 전래되던 나옹의 계첩 역시 전반부가 결실되어 그 잔존 牒文만 소개되었다.
[10] 註 3 참조.

되던 지공에게서 나옹이 수지한 계첩으로만 인식하고, 단순히 지공의 手決과 함께 변상화의 受法圖와 누구의 글인지도 알 수 없는 발원문만을 소개하는 정도였다.[11] 이에 대해서는 다음과 같은 서두의 내용에서 확인할 수 있다.

> 이 戒牒은 高麗寫經紙를 縱三寸二分弱, 橫二寸二分强으로 裁作하여 접책을 만들고 紫色泥金으로써 指空께 받은 菩薩戒牒(처음 앞은 關佚無存함)과 正安方丈 傳法圖와 發願文과 草書梵本은 懶翁王師의 친필로 쓰고, 그 平生을 携帶하든 것이니 이를 楡岾寺에서 相傳하여 심히 寶惜해 마지않던 것을 懶隱保郁禪師가 同治十年辛未(1871년) 夏에 다시 修補하고 識文을 添付한 것이니 一臠으로 족히 全鼎을 知하며 一滴으로 족히 大海를 窺하겠도다.[12]

이와 함께 앞서 언급한 해인사 금동불 복장유물의 원고[13]를 바탕으로 다시 정리하기로 하겠다.

유점사에 전래되던 나옹계첩은 9.6×6.6cm 크기의 소형의 절첩(『조선고적도보』7권) 형식으로 뒷부분에 지공의 수결과 梵書를 지공화상이 親書하고 落款한 것으로 볼 수 있다도170. 나옹계첩의 말미에는 "泰定四年二月 日牒付弟子懶翁慧勤 如來遺敎弟子傳授一乘戒法西天禪師指空"이라 했으며, 이 가운데 '指空' 두 자는 사경과 別体이다.[14] 즉 '指空' 두 자는 지공 자신의 친필로 보인다.[15] 또한 나옹계첩에는 細筆의 금니로 그린 수법도 1폭이 있어 매우 흥미롭다. 좌측에는 머리에 두건을 쓰고 두 손을 복부에 모으고 있는 지공 앞에 두 사람의 승려가 있는데 한 사람은 손을 뻗쳐 奉茶하는 모습이고, 다른 한 사람은 합장하고 공경하는 모습으로 표현되었다. 이 변상 우측에는 自題로서 "奉喫師茶了 起來卽禮三 只這眞消息 從古至于今"이란 게송을 기록했고 그 옆에는 2자 낮추어 "弟子慧勤辭退"라고 기록했다.[16] 글

11 功德山後學, 「懶翁王師의 菩薩戒牒을 보고」, 『佛敎』 제5호(1924), pp.38-42. 이 글에는 앞부분이 결실되어 잔존하는 첩문만 소개한다고 했다.

12 위의 글, p.38. 인용문은 필자가 일부 윤문함.

13 註 3 참조.

14 功德山後學, 「懶翁王師의 菩薩戒牒을 보고」 및 『朝鮮古蹟圖譜』 제7권 참조.

15 앞의 功德山人 곧 權相老의 글에서는 "… 文의 末尾 卽年月日 後에 西天禪師指空이라 쓴 '指空' 두 字는 筆法이 조금 龘掘하며, 字樣이 단정치 못하여 아주 한자에 미숙한 태도가 있을 뿐 아니라 그 運筆한 것이 草書梵字와 근사한 점을 보건대 그것은 指空和尚이 親書하고 落款한 것이 無疑하도다."라고 했다.

16 이 게송의 출처와 관련해 退耕의 다음과 같은 글이 참조된다. "… 壬寅三月에 다시 法源寺로 와서 指空和尚을 再參하니 空이 方丈에 迎入하여 茶를 請하고 드디어 法衣一領, 拂子一枚, 梵草書信 1매로써 부촉하며, 偈를 贈하여 曰 百陽喫茶正安果 年年不昧 一通藥 東西看見南北然 明宗法王給千

도 170
유점사 전래 나옹화상 계첩 지공수결 부분, 1327년

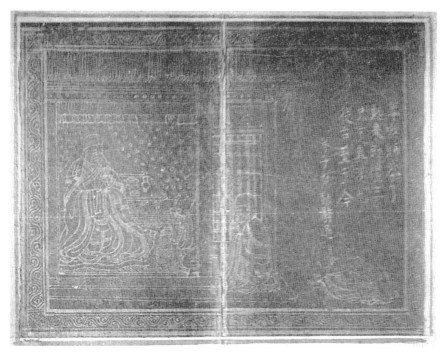

도 171
나옹화상 계첩의 전법도 및 게송

씨는 매우 흐린 편이지만 판독이 가능하다. 그 다음 장에 문제의 의상화상 일승발원문이 제목이 없는 채로 실려 있어 앞의 『불교』잡지에 소개된 것으로 판단된다.[17] 이 게송이 앞서 소개한 금자 사경의 제1권 大方廣佛華嚴經世主妙嚴品의 끝 부분에 "義相和尙一乘發願文"이라 하고 다음 행에 앞의 7언절구 48구 가운데 뒤의 20구를 기록한 것과 연결된다. 즉 이는 泰定 4년의 나옹이 수지한 계첩에 기록된 願文의 후반부에 해당되기 때문이다.[18]

　이제 『불교』잡지와 화엄경 사경에 기록된 「의상화상일승발원문」의 내용에 따라 발원문 전문을 밝히면 다음과 같다.

* **義相和尙 一乘發願文**

稽首歸依恒沙佛　頂禮圓滿契經海
歸依一切諸賢聖　願賜慈光爲證明
無始已來至今身　由貪嗔痴動三業
知不知作及自作　敎他人作見聞隨
所造十惡五無間　八萬四千恒沙罪
於三寶前盡懺悔　願令除滅諸業障
願我臨終無苦難　面見彌陀生極樂
成就普賢廣大行　盡未來際度衆生
普願法界諸衆生　永除煩惱所持障
勤修十佛普賢境　衆生界盡摠成佛
惟願生生世世處　不墮三途八難中
願同善財發大心　願比文殊甚深智
願得觀音大慈悲　願修普賢廣大行
願證舍那大覺果　願度法界諸衆生
惟願世世生生處　三種世間爲三業

劍이라 하니 百陽과 正安은 모두 지공의 거처하는 方丈의 名이라 王師는 偈로서 답하여 曰 奉喫師茶了 起來卽禮三 只這眞消息 從古至于수이라 하였으니 王師가 화상께 戒牒을 받은 泰定四年은 고려 충숙왕 14년 정묘이고, 지공화상이 고려에 初到하였을 때이며, 王師가 北游하던 至正 十八年은 곧 고려 공민왕 7년이니 곧 受戒 後 32년이요, 茶를 喫하고 偈를 和하며 信書의 梵字를 받기는 다시 2년 후에 再參하던 庚子 즉 공민왕 9년이니 왕사가 화상에게 戒를 먼저 받고 法을 후에 받은 것은 年條가 증명하는 바이로다.…", 권상노, 「懶翁王師의 菩薩戒牒을 보고」, pp.41-42.

17 『불교신문』(1982. 2. 14) 및 張忠植, 「義相和尙一乘發願文의 調査」, pp.214-221 참조.

18 金字華嚴經 1권에서는 義相和尙 一乘發願文이라 首題하고, 惟願世世生生處 三種世間爲三業에서 시작하여 끝 부분 觀見毗盧遮那佛 自他一時成佛道로 이어지고 있다.

化作無量[19]供養具　充滿十方諸世界

頂禮供養諸三寶　及施六道一切類

如一念塵作佛事　一切念塵亦如是

諸惡一斷一切斷　諸善一成一切成

値遇塵數善知識　聽受法門無厭足

如善知識發大心　我及衆生無不發

如善知識修大行　我及衆生無不修

具足廣大普賢行　往生華藏蓮花界

親見毗盧遮那佛　自他一時成佛道

따라서 이미 '의상화상일승발원문'으로 알려진 후 20구의 게송과 다시 확인된 그 앞부분 28구를 합친 총 48구의 게송이 「의상화상일승발원문」의 전문이다. 그 같은 사실은 나옹이 수지한 지공계첩에 첨부된 발원문 전문 중 후반 20구와 首題가 있는 연안군 이씨 발원 화엄경 사경의 후반 20구의 게송이 일치하기 때문이다. 그러나 당초 발견된 게송에서는 그 도입부가 "惟願世世生生處 三種世間爲三業"부터 시작되고 있어 이른바 歸敬偈가 생략되었으나 그 수제가 '義相和尙一乘發願文'이므로 더 이상 의문을 제기할 수는 없었다. 다만 이곳에서 확인되는 바와 같이 나옹 계첩의 발원문에 기록된 전문 역시 같은 형식의 7언절구이며, 그 첫 구절이 삼보에 대한 歸敬禮부터 시작하고 있을 뿐 아니라 전후 모두 華嚴의 도리에 입각한 발원을 천명하고 있어서 화엄을 교학의 배경으로 하는 의상의 사상과도 잘 일치하고 있다.[20]

따라서 의상의 발원문은 14세기 후반에 제작된 고려시대 감지금자의 화엄경 사경과 지공에게서 받은 나옹의 이른바 무생계첩 말미에 기록된 내용을 조합함으로써 전문이 확인될 수 있었다. 먼저 화엄경 사경에는 어떠한 연유인지 전체 24행 48구 가운데 후반 10행 20구만을 기록했으나 나옹의 계첩에서는 전반 14행을 포함한 전문을 모두 수록하고 있다. 그러나 나옹의 계첩에는 '義相和尙一乘發願文'이란 수제를 기록하지 않았으며 그 이유에 대해서는 아직 알 수 없다. 다만 나옹의 계첩에 대해서는 앞서 언급한 바와 같이 수제가 결실되었으므로 권상노 박사가 조사한 부분은 잔존부라 할 수 있을 것이다. 현재 敎界에도 통용되는 懶翁和尙發願文

[19] 功德山後學, 「懶翁王師의 菩薩戒牒을 보고」에는 "無量"을 "無盡"으로 기록했다.

[20] 發願文 첫 부분의 '稽首歸依恒沙佛 頂禮圓滿契經海 歸依一切諸賢聖'은 三寶禮로서 佛·法·僧 三寶에 대한 禮敬을 나타내었고, 나머지는 참회와 발원 등 普賢行에 입각한 衆生成佛을 기원했다.

역시 三寶禮를 첫 머리에 놓은 것을 보더라도 화엄경 뒷부분에 기록된 「일승발원문」은 그 뒤의 잔존부임을 알 수 있다.

지금까지 알려진 의상의 저술로는 「一乘法界圖」를 비롯해 「백화도량발원문」, 또는 「의상화상투사례」[21]가 고작이고, 그 외 의상의 제자 眞定의 어머니를 위해 소백산 錐洞에서 90일간 설법한 것을 門人 智通이 기록한 소위 『錐洞記』가 의상의 저술로 추정되는 정도다.[22] 그 밖에 失傳으로는 『入法界品鈔記』 1권, 『華嚴十門看法觀』 1권, 『阿彌陀經義記』 1권, 『諸般請文』 등[23]이 있는데 이제 그의 일승발원문 전문이 새로 추가된 셈이다.

III. 「백화도량발원문」과 「일승발원문」

신라 의상은 학문적 업적에 비해 전래되는 저술은 매우 희소한 편이다. 앞서 언급한 그의 많지 않은 저술을 비롯해 몇 종류의 失傳이 전하는 정도이고 저술 목록조차 알 수 없는 형편이다. 다만 이 중에서도 「일승발원문」 역시 짧은 게송이지만 기존의 「백화도량발원문」과 함께 의상의 사상과 종교관을 이해하는 데 귀중한 자료이므로 이들에 대한 비교가 필요하다.[24]

먼저 「백화도량발원문」은 의상의 洛山 관음굴에서의 발원을 담은 것으로 알려져 있는데 이에 대해서는 木庵 體元의 다음과 같은 略解가 참조된다.

의상스님이 洛山 觀音窟에 나아가 禮拜發願하면서 이 글을 지었다. 당시 스님의 행적과 교화에는 神異함이 많았는데 모두 崔致遠이 지은 本傳에 갖추어져 있다.[25]

그러므로 이는 관음에게 발원한 것을 적은 글로서, 제목인 "白花道場"은 목암

21 『曉城先生八十頌壽高麗佛籍集佚』(동국대학교 출판부, 1985), pp.519-524; 『韓國佛教全書』 제11책(동국대학교 출판부, 1992), p.11-43.
22 金相鉉, 「錐洞記와 그 異本 華嚴經問答」, 『韓國學報』(一志社, 1996. 가을호), pp.28-45.
23 『韓國佛教撰述文獻總錄』(동국대학교 출판부, 1976), pp.37-39.
24 金煐泰, 「白花道場發願文의 몇 가지 問題」에서는 백화도량발원문 撰者에 대해 다각도로 자세하게 접근하여 문제를 제기했으나 그 眞僞에 대해서는 판단을 유보했다.
25 體元, 『白花道場發願文略解』(韓國佛教全書 6, 1984), p.570 下. "師詣洛山觀音窟 禮拜發願而述斯文也 師當行化神異 具於崔公致遠所述本傳".

의 간략한 해설에 따르면 所歸處요, 또 발원문은 能歸心이라 했다. 이는 관음의 住處인 보타락가(potalaka, 補怛洛迦)를 「小白花樹」라 번역한 것에 기인한 것으로, 이 발원문이 의상과 결부될 때 의심스런 대목이다. 왜냐하면 의상이 직접 열람한 佛馱跋陀羅(539-429) 번역(418-420)의 60화엄에서는 보타락가산을 光明山이라 했고, 實叉難陀(652-710)가 菩提流志, 義淨 등과 함께 번역해 聖曆 2년(699)에 완성한 80화엄에 비로소 보타락가산을 白花(華)山으로 번역하기 때문이다. 의상(625-702)은 661년부터 671년까지 당나라에 체류하다가 귀국한 후 702년에 入寂하므로 이 新華嚴을 보지 못했을 것이다. 이렇게 본다면 「일승발원문」에 나오는 "親見毗盧遮那佛"이란 용례 역시 60화엄에서는 '毘盧遮那佛'이라 하지 않고 "盧舍那佛"[26]이라 기록한 것 역시 문제제기의 단서가 될 것이다. 그러나 바이로차나(Vairocana)에 대한 音寫는 毘盧遮那, 盧舍那, 심지어 鞞嚧折那, 吠嚧遮那 등 다양하며, 당시 신라 學僧들의 범어에 대한 이해도 등을 감안한다면 '毘盧遮那'란 용어의 구사 역시 크게 문제되지 않는다는 생각이다. 뿐만 아니라 '補怛洛迦'의 경우에도 '白花(華)'라는 용어는 서기 600년경의 태안 마애불에도 적용된 예가 있어, 기록이 후대의 것이긴 하지만 참조할 수 있다.[27]

현재 전하는 「백화도량발원문」은 缺張이 있으나 대략 다음과 같이 알려져 있다.

稽首歸依 觀彼本師 觀音大聖 大圓鏡智 亦觀弟子 性靜本覺 …(缺)… 所有本師 水月莊嚴 無盡相好 亦有弟子 空花身相 有漏形骸 依正淨穢 苦樂不同 …(缺)… 今以 觀音鏡中 弟子之身 歸命頂禮 弟子鏡中 觀音大聖 發誠願語 冀蒙加被 惟願弟子 生生世世 稱觀世音 以爲本師 如(彼?)[28]菩薩 頂戴彌陀 我亦頂戴 觀音大聖 十願六向 千手千眼 大慈大悲 悉皆同等 捨身受身 此界他方 隨所住處 如影隨形 恒聞說法 助揚眞化 普令法界 一切衆生 誦大悲呪 念菩薩名 同入圓通 三昧性海 又願弟子 此報盡時 親承大聖 放光接引 離諸怖畏 身心適悅 一刹那間 卽得往生 白花道場 餘諸菩薩 同聞正法 入法流水 念念增明 現發如來 大無生忍 發願已 歸命頂禮 觀自在菩薩摩訶薩[29]

이를 「일승발원문」과 비교하면, 서두가 '稽首歸依'로 시작하는 것은 두 발원문

[26] 60화엄에서는 毘盧遮那品이라 하지 않고 盧舍那佛品으로, 비로사나불을 표기하고 있기 때문이다.
[27] 이곳의 山名을 白華山이라 함은 『新增東國輿地勝覽』卷19, 泰安郡 山川條, "白華山 在郡北三里 四面皆石 郡北十三里 又有白華山 亦四面皆石 二山相類"에서 알 수 있는데 이는 곧 관음의 住處를 뜻하는 것이고, 磨崖三像의 중앙불이 관음보살인 점에서 그러하다.
[28] 四言絶句로 보면 '彼'字가 삽입되어도 무방하겠으나 多率學人 木版本에는 없다.
[29] 『韓國佛教全書』卷6, pp.670 下-577 中 및 多率學人 木版本 참조.

이 모두 동일하다. 그러나 「일승발원문」에서는 삼보에 귀의하는 것으로 되어 있으나 「백화도량발원문」에서는 觀音大聖에 귀의하는 것이 다르다.

그 내용은 다음과 같다.

① 머리 숙여 귀의하옵고, 저희 스승이신 관음보살의 大圓鏡智를 관찰하오며, 제자의 性靜本覺을 관찰하옵고…

② 다음 구절에는 결락된 부분이 있어 대구의 정확한 해석은 어렵게 되었으나 그 내용은 스승의 水月莊嚴의 한량없는 相好, 또한 弟子의 空花身相인 有漏形骸는 依報와 正報, 그리고 淨土와 穢土의 苦樂이 같지 않음을 언급하였고,

③ 또 觀音鏡中에 있는 제자의 몸으로 제자의 거울 속에 계신 觀音大聖께 歸命頂禮하옵고, 진실한 발원으로 말씀 사뢰어 가피 주시길 발원하였다.

④ 다시 生生世世와 같은 용어는 일승발원문과 동일한 구조이고, 義相 자신의 行願이 觀音의 行願으로 승화되고 있음을 나타내었는데, 이는 "如(彼)菩薩[30] 頂戴彌陀 我亦頂戴 觀音大聖"이라 한 것에서도 잘 드러나고 있다. 뿐만 아니라 "十願六向[31] 千手千眼 大慈大悲 悉皆同等 捨身受身 此界他方 隨所住處 如影隨形 恒聞說法 助揚眞化 普令法界 一切衆生 誦大悲呪 念菩薩名 同入圓通 三昧性海"라든지, "又願弟子 此報盡時 親承大聖 放光接引 離諸怖畏 身心適悅 一刹那間 卽得往生 白花道場"이라 한 것 역시 관음신앙의 특징이다.

⑤ 끝으로 모든 보살이 正法을 듣고 진리의 흐름에 들어가 생각생각이 더욱 밝아져서 부처님의 無生法忍을 現發하기를 발원해 마치고, 다시 관음보살께 歸命頂禮하는 등 전적으로 관음신앙으로서 일관되고 있다.

특히 위에서 백화도량 자체는 往生의 당체로 보고 있는데 백화 자체는 비로자나 설법도량의 金剛寶池 淸淨刹海[32]라 한 것으로 보아 관음신앙 역시 화엄사상으로 귀결된 것으로 보인다. 그러나 이에 대해서는 정토왕생 사상으로서 無量壽經 사상에 준하는 것으로 보는 견해도 있어 주의를 요한다.[33] 그러므로 이것이 무량수경 사상을 표출한다 할지라도 의상의 신앙관은 그의 화엄교학과는 달리 확고한 彌陀 淨

30 이 발원문은 대체로 4언절구로 구성되었으므로 필자가 '彼' 字를 임의로 넣은 것이다.

31 『千手千眼觀世音菩薩廣大圓滿無碍大悲心陀羅尼經』(『大正藏』20卷, pp.106 下-107 上). "南無大悲觀世音 願我速知一切法 南無大悲觀世音 願我早得智慧眼 南無大悲觀世音 願我速度一切衆 南無大悲觀世音 願我早得善方便 南無大悲觀世音 願我早乘般若船 南無大悲觀世音 願我早得越苦海 南無大悲觀世音 願我速得戒定道 南無大悲觀世音 願我早登涅槃山 南無大悲觀世音 願我速會無爲舍 南無大悲觀世音 願我早同法性身 我若向刀山 刀山自摧折 我若向火湯 火湯自消滅 我若向地獄 地獄自枯竭 我若向餓鬼 餓鬼自飽滿 我若向修羅 惡心自調伏 我若向畜生 自得大智慧".

32 『韓國佛教全書』卷6, p.575 中.

33 金煐泰, 「白花道場發願文의 몇 가지 問題」.

土觀에 있는 것도 참조되어야 할 것이다.

그러므로 「백화도량발원문」이 관음신앙에 바탕을 둔 것이라면, 「일승발원문」은 화엄사상에 입각한 淸淨法身 사상에 근거하고 있으므로 이는 의상의 종교관이나 교학관의 이해에 도움이 된다.

다음으로 「일승발원문」의 내용을 간단히 분석해보면, 먼저 '一乘'이란 最上乘, 곧 佛乘을 의미하므로 이는 華嚴一乘의 圓教에 의거한 발원문이라는 뜻이 된다.

본문은 대략 다음과 같은 내용으로 구성된다.

① 첫머리의 2행 4구는 불·법·승 삼보에 대한 귀경과 함께 증명을 표했고, 연이어서 업장의 참회를 발원했는데 無始以來 三業으로 말미암아 알게 모르게 지었거나 스스로 또는 남으로 하여금 짓게 했거나 보고 듣고 따라서 지은 모든 十惡五無間의 팔만사천 항하수 모래알처럼 많은 죄를 三寶前에 모두 참회해 모든 업장을 소멸하기를 발원하고 있다. 즉 발원에 앞서 죄업을 참회하고 업장을 없애는 것은 당연한 수순이라 하겠다.

② 다음으로는 임종시에 일체의 고난 없이 아미타불을 뵙고, 극락세계에 왕생하며, 다시 보현보살의 행원을 성취해 未來際가 다하도록 중생을 제도하는 것으로 되어 있다. 그러므로 '成就普賢廣大行 盡未來際度衆生'이나 '勤修十佛普賢境 衆生界盡摠成佛'과 같은 내용은 모두 보현보살의 廣大行願에 대한 실천으로 보인다.

③ 惟願世世生生處, 곧 태어나는 곳마다 三途八難에 떨어지지 않기를 발원하고, 이어서 선재의 發心과 문수의 지혜와 관음의 자비와 보현의 大行과 비로자나의 大覺과 더불어 法界 중생 제도에 대한 同·比·得·修·證·度와 같은 六大願을 발원하고 있다.

④ 이어서 다시 惟願世世生生處, 즉 무량한 시간과 공간에 걸쳐서 언제 어디서나 오로지 三種世間과 중생의 근원적 業이 되고 있는 3업을 다스리기 위함이니 한량없는 供養具를 지어 十方世界에 충만케 해서 3보에 頂禮供養하며, 아울러 이를 六道의 일체 부류에 베풀기를 발원하고 있다. '三種世間'이란 「백화도량발원문」의 경우 이른바 本師水月莊嚴은 智正覺世間, 弟子身相은 衆生世間, 本師와 제자의 依土가 器世間이라고 했다.[34] 여기서 3종세간으로 3업을 삼는다는 것은 바로 일체 모든 행위가 부처님의 가르침에 칭합한다는 뜻이며, 나아가 의상의 3업이 부처님의 3업과 한가지 됨을 의미한다고 했다.[35]

⑤ 이렇게 함으로써 하나의 佛事가 일체를 이루고 또 그 일체는 하나라는 개체

34 體元, 『白花道場發願文略解』, p.573 上.
35 全海住, 「義相和尚 發願文 研究」, 『佛教學報』 제29집(동국대 불교문화연구원, 1992), pp.327-353.

성 속에서 피어나고 있음을 천명했는데 이는 「의상화상법성게」의 서술 태도와 상통하는 것으로서 곧 화엄의 독특한 도리를 이 발원문 속에서 잘 나타내고 있는 것이다. 즉 "하나의 미진 속에 시방세계가 있고(一微塵中含十方), 일체 티끌도 이와 같다(一切塵中亦如是)"고 한 법성게의 사상이 그대로 반영된 것이다. 이는 한 생각 티끌로 佛事를 지음이 일체 티끌도 이와 같으며, 모든 악은 하나를 끊으면 일체를 끊고 모든 선은 하나를 이루면 일체를 이루니, 微塵數와 같이 많은 선지식을 만나 법문을 받아 지니되 싫증나지 않으며, 나와 함께 모든 중생이 선지식과 같은 大心을 내고, 또 선지식과 같은 大行 닦기를 원하는 등 한량없는 종교적 발원이 이 짧은 게송 속에서 면면히 이어지고 있다.

⑥ 끝에서는 보현보살과 같은 광대행을 닦아 蓮華藏 세계로의 왕생과 비로자나불을 친견하여 모두가 성불하기를 바라는 등 화엄사상의 깊은 내용이 발원문 전체에 흐르고 있다. 그러므로 毘盧淨土에의 왕생과 자타의 성불을 추구하고 있는 것 역시 화엄정토의 실현을 발원한 것으로 보인다.

이상의 내용과 함께 이 「일승발원문」은 가까스로 고려시대 금자 사경에 필사된 채 전해졌을 뿐 세간에는 잘 알려지지 않았다고 생각된다. 따라서 이 발원문의 제작 내력에 대해서도 잘 알 수 없으나 의상에 의해 제작되었으며, 그 제자들에 의해서 전승되었다고 짐작된다.[36] 따라서 이 발원문은 의상이 문무왕 16년(676) 태백산에 浮石寺를 세우고 전교의 문을 더욱 넓히던 때에 제작된 것이 아닐까 하는 추정도 가능해진다. 그러므로 그가 50세에 접어든 완숙기에 이 같은 원문을 제작했다고 생각할 수도 있겠으나 다만 앞서 지적한 바와 같이 '毘盧遮那佛'이란 용례가 80화엄에만 있고 60화엄에는 '盧舍那佛'로 기록된 것에 집착한다면 이 발원문은 의상 말년인 7세기 말기에 완성되었다고 볼 수 있다.

「백화도량발원문」이 觀音聖窟에서의 齋戒 예배할 때의 원문이라면 이 「일승발원문」은 바로 화엄의 사상과 도리를 천명하고, 또 실천하려는 종교적 염원이 전체적 분위기를 압도하고 있기 때문이다. 그렇다면 그의 3천 명의 제자, 그리고 그의 문하 十德이 지녀야 할 정신적 지침이 있어야 했다고 볼 때 이 「일승발원문」은 바로 신라 화엄의 좌우명이었다고 생각된다. 그러므로 이 발원문은 당시 화엄교학에서 의상의 종교적 염원을 대변하는 것이며, 동시에 화엄종 신앙의 구심점을 이루었다고 생각된다. 특히 이 발원문이 고려 말에 제작된 화엄경 금자 사경 제1권의 본문과

36 사실 의상은 문무왕 16년(676) 태백산에 부석사를 세운 이후 그의 문하에는 3천 명의 제자가 있었고, 그 중에서 가장 뛰어난 제자를 義相門下 十德(悟眞·智通·表訓·眞定·眞藏·道融·良圓·相願·能仁·義寂)이라 할 정도로 그의 문하는 번성했다.

나란히 실려 있는 것을 보면, 면면히 이어졌던 의상 화엄사상의 신앙적 위치를 이해할 수 있겠다.[37]

그러므로 이 게송은 의상의 종교적 발원이 바로 화엄사상에 기인하는 것이고 그 화엄사상의 중심 또한 일승의 체계 속에서 완성된다고 이해할 수 있다. 다시 말하면 업장의 참회에 입각한 불교의 종교관·세계관·중생관·자비관이 바로 이 발원문 속에서 잘 나타나고 있으며, 동시에 이는 의상의 법성게의 사상과도 상통하는 것으로 보인다. 따라서 법성게가 불교의 진리관에 입각한 의상 화엄사상의 천명이라면, 이 일승발원문은 그의 종교관을 토대로 한 윤리관·자비관의 확인이라 하겠다. 동시에 그 사상적 중심은 화엄사상임은 말할 것도 없다.

또한 이 발원문이 실려있는 경문은 의상이 재세시에 읽었다고 보기는 어려운 신역 화엄인 80권본의 체재를 기본으로 하므로 그 후 그의 제자들에 의해 애송되어 오다가 고려시대의 사경에까지 실렸던 것으로 보인다. 왜냐하면 의상법사(625-702) 당시에 읽혀진 화엄경은 60화엄(418-420년 覺賢 譯)이 위주였다고 보기 때문이다. 그것은 80화엄(695-699년 實叉難陀 譯)의 번역이 그의 入寂 7년 전에 시작하여 3년 전에 완역되고 있는 것도 이를 뒷받침하기 때문이다.

IV. 맺음말

이상에서 전후 2차에 걸친 「의상화상일승발원문」의 확인 경위와 함께 그에 따라 복원된 전문을 소개했다. 처음에 발견한 발원문은 고려 충정왕 2년(1350)에 제작된 화엄경 사경의 말미에 기록된 7언절구 10행 가운데 20구에 불과했으나 2차 확인에서는 24행 48구 전문을 확인할 수 있었다. 이는 고려 말 막대한 영향력을 행사한 인도의 승려 지공이 나옹에게 수여한 계첩에서 전반부 귀경게를 포함하는 「의상화상일승발원문」을 확인함으로써 전후가 연결되는 전문을 확보하게 되었다. 동시에 "義相和尙一乘發願文"이란 수제를 기록한 이 금자 사경의 체재는 일반적으로 유행한 80화엄의 「세주묘엄품」과 다른, 이를 축약한 경문의 내용과 인물의 명칭, 그리고 그림을 위주로 필사된 그 유례를 볼 수 없는 특이한 사경이란 점이 주목되었는데 앞으로 그 체재에 대한 분석이 요구된다.

37 張忠植, 「義相和尙一乘發願文의 調査」, 『한국의 불교미술』(불지사, 1997), p.216.

동시에 이 발원문의 형식이 7언절구인 점에서는 의상의 법성게의 형식과 대비되나 기왕에 알려진 「백화도량발원문」과는 그 구성과 내용에서도 차이가 있었다. 「백화도량발원문」이 단순히 낙산 관음굴에서의 齋戒發願에 의한 관음신앙의 표출임에 비해 「일승발원문」은 화엄의 사상체계에 입각한 비로자나의 연화장 세계에의 왕생을 목표로 하고 있으므로 양자가 대비될 것으로 보이나 이에 대해서는 심도 있는 분석이 이루어지지 못했다. 그러나 왕생의 당체로서의 백화 역시 비로자나의 清淨利海였음은 의상 종교관의 일관성을 나타내는 것이기도 하지만 미타정토와 화엄의 연화장 세계가 둘이 아니라는 의상의 신앙관을 말해주는 것이기도 하다. 다시 말하면 의상의 대표적 사찰인 태백산 부석사의 경우 남향한 無量壽殿 佛殿 안에 아미타본존불을 정면이 아닌 서편에 봉안한 것도 不背西方했던 그의 정토신앙을 표출한 것으로 알려져 있기 때문이다.

따라서 이 「일승발원문」의 확인으로 의상 자신의 종교적 신앙관은 관음신앙에 입각한 정토관에 있었고, 나아가 교학적 진리관은 곧 화엄사상에 있음이 새삼 확인된 셈이다. 동시에 이 발원문의 내용은 의상의 종교관 내지 신앙관을 이해하는 귀중한 자료가 될 것으로 보인다.

끝으로 「의상화상일승발원문」의 전문을 알려준 유점사 전래 나옹계첩의 행방 역시 앞으로도 계속 추적해야 할 것이다. 왜냐하면 『조선고적도보』에 실려 있는 도판으로도 그 존재가 분명하기 때문이다. 오랜 세월의 미망을 떨치고, 의상의 저술 일승발원문을 새롭게 확인함으로써 그간의 경위와 내용을 적어 그 전말을 좀더 분명히 할 뿐이다.

제6장
金石文과 『三國遺事』의 검토

1. 김천 彌勒庵 柴將軍碑의 조사

I. 머리말

조형 문화재의 발견 못지 않게 새로운 문헌 자료와 금석문의 조사는 언제나 흥분과 관심을 불러일으킨다. 그것은 역사 기록이 영성하기 때문이기도 하지만 유물 자체에 대해 좀더 명확한 해석의 기대가 앞서기 때문일 것이다.

필자는 경북 김천시 남면 彌勒庵에서 碑片이 발굴되었다는 소식을 듣고 1999년 3월 5일 현장 조사와 탁본을 할 수 있었다. 이러한 인연은 1997년 3월 경상북도의 동 미륵암 석불에 대한 조사 요청에 따라 같은 해 5월 23일 현지를 조사했던 일에서 비롯되었다. 조사 당시만 해도 미륵암은 작은 암자의 전각 안에 거대한 석조 미륵입상만 있었을 뿐 비편의 존재는 상상할 수 없었다. 다만 불상의 하반부가 매몰되어 있어 하반부를 노출시킨 후 문화재위원회가 지정 심의해야겠다는 의견을 제시했다. 이에 따라 1999년 봄 사찰이 정비 공사를 하는 과정에서 비편이 출토된 것이다.

발견된 비편은 모두 3편인데 이들은 2종의 비석으로 추정되었고, 이를 정밀 조사한 결과 의외로 석조불상 조성보다 연대가 상회할 것으로 판단되었다. 이들 가운데 가장 큰 1石의 비문은 문장이 비록 단편적이긴 하지만 신라의 통일전쟁에 따른 당나라 장수 柴將軍의 역할과 고구려 및 백제 정벌과 관계된 중요한 자료를 제공하고 있어 필자는 이를 판독하기 위해 고심했다.

비문의 300여 자가 거의 판독되었는데 이 가운데는 백제 침공시에 加林道行軍惣管이었던 시장군이 고구려 정벌시에는 舍資道行軍惣管이 되었으며, 또 그가 건립한 사찰이 '精舍草堂'이라 기록하고 있다. 이 정사초당이 바로 비편이 출토된 현장의 미륵암일 것으로 짐작되어 흥미롭다. 또한 시장군이 당나라 太宗의 외척인 점, 그가 이국의 땅에 사찰을 건립한 동기가 무엇인지도 주목된다.

비문 가운데는 불교 용어가 상당 부분 포함되어 있어 전후 관계의 연관을 고려해야겠지만 일단 본고에서는 비편의 조사 경위를 밝히고, 비문을 최대한 분석하여

실상에 접근할 것이다. 따라서 당의 장수 시장군의 本名 해명이 이 금석문의 해석에 관건이 될 것이다. 그는 武德元年(618)에 黨項城 토벌에 참여한 柴紹일 가능성도 있지만 당시의 시대적 배경 등에 따라 금석문에 보이는 그의 아들 柴哲威로 추정되었다. 동시에 석비의 건립 시기와 현존 석조불상의 고찰도 병행할 것이다.

II. 조사 경위

미륵암의 위치는 경상북도 김천시 남면 月明 1里 203의 1번지로서 성주에서 김천으로 통하는 길목이다. 즉 성주에서 8km 지점이며, 김천 쪽에서는 고개를 오르는 초입에 위치해 있는데 옛날에는 산적이 출몰하던 취약지구로 알려져 있다.

앞서 언급한 바와 같이 1997년 3월 경상북도의 문화재 지정 심의 요청에 따른 김천 일대의 문화재 일괄 조사를 위해 미륵암 현장에 도착한 때는 오후 5시 무렵의 비교적 늦은 시간이었다. 주변 지형을 살피고 곧 조사에 착수했는데 미륵암의 불전은 단칸의 작은 암자로, 내부에는 시멘트 바닥에 거대한 석불의 하반부가 매몰된 채로 있었다. 석불은 형태로 보아 立像으로, 상부에 거대한 寶冠을 지니고 있어 인상적이었다.

불상에 대한 간단한 조사와 함께 내력을 청취했는데 불상은 아직 알려지지 않은 신자료로 주목되었다. 이후 조사자는 "이 불상은 고려불이면서 신라 양식을 그대로 반영하고 있는 과도기적 양식이라 할 것이며, 비록 팔 부위의 손상이 있으나 完存한 보관과 함께 당시의 석불 양식을 알게 하는 귀중한 자료라 할 것이다. 가능한 범위 내에서 하반부를 발굴 노출하여 문화재로 지정 보호되어야 하리라 본다."[1]라고 경상북도에 보고했다. 따라서 1997년 10월 24일 개최된 문화재위원회 제1분과 제5차 회의에서는 고려불로 인정되나 매몰된 하반부 확인 후 재조사하도록 해서 유형문화재 지정은 유보되었다.

그 후 정식 발굴과 같은 행정 당국의 별도 조치가 없었으나 매몰된 하반부를 확인 후 재심의토록 결정한 문화재위원회의 결의 때문인지 사찰에서 자발적으로 하반부를 노출시키기 위해 佛殿을 철거하고 불상 주변을 발굴한 것으로 보인다. 사찰측은 자의적으로 중장비를 이용해 불상 주변을 발굴하는 과정에서 비편 3편이 출

1 『경상북도 문화재 지정조사보고서』(1997. 10), 제1분과 제5차 회의, p.15.

토되었다고 하나, 추정컨대 여타 비편들이 주변에 매몰되었던 것으로 판단된다.

비편 출토 소식을 듣고 동국대학교 박물관 김경섭 조교, 그리고 박사 과정의 이상배 씨와 함께 현지에 도착했더니 비편은 잘 포장된 채로 창고에 옮겨져 있었고, 석불 주변 환경은 1차 조사 때와는 완전히 달라져 있었다. 또한 발굴 과정에서 수습된 석불 하반부의 파손된 석재들은 별도로 보관되어 있었다. 석불의 하반부는 이미 보수가 완료되어 있었으며, 놀랍게도 불상의 下臺 연화대석이 출토되어 이를 완전히 세척해서 불상의 하대석으로 사용하고 있었다.

창고에서 포장된 비편을 풀었더니 이들은 제법 큰 3개의 화강석이었는데 연마된 표면은 언뜻 봐서는 글자가 없는 無字碑 같았으나 자세히 검토했더니 상당수에 달하는 글자가 淺刻되어 있었다. 석질이나 비문은 경주 昌林寺址 출토 法華經石[2]과 흡사했다. 이들 大(61×68cm)·中(58×57cm)·小(34×28cm) 3석의 비편 가운데 중간석은 크기에 비해 판독되는 글자가 제일 적었는데 중장비에 의해 비석의 표면이 훼손된 것으로 여겨졌다. 이들 비석을 탁본한 결과 제일 큰 비편에서는 약 300여 자를 판독할 수 있었으나 다른 비편 2석에서는 행간의 글자가 마모되어 각각 10여 자 밖에 판독할 수 없었다. 탁본 후 비문을 대조했더니 비석이 두 종류로서 제일 큰 비편과 나머지 비편은 내용 뿐 아니라 글자의 모양과 크기에서도 별개의 것으로 판단되었다.

먼저 제일 큰 비편은 거의 장방형으로 상부는 온전하고, 하반부와 측면이 결실된 형태인데 비문에는 '加林道行軍惚管 柴將軍이 精舍草堂을 건립했다'는 내용을 기록하고 있다 도172-174. 따라서 이 자가 당나라의 장수였던 내용을 따라 '唐 柴將軍 精舍草堂碑'란 명칭을 부여하고, 나머지 성격을 파악할 수 없는 2石의 비문은 일단 無名碑 제1석·제2석으로 분류했다. 비편은 조사 후 보호 조치되어 관내 직지사 박물관에 수장되었다.

이상 비편의 조사 경위에 대해서 간단히 살펴보았고, 다음으로는 비문의 내용을 분석해 그 성격에 대한 해명을 시도하겠다.

2 黃壽永 編著, 『韓國金石遺文』(一志社, 1976), pp.83-85. 이와 유사한 石經은 경주박물관을 비롯해 동국대학교 박물관에 상당수 소장되어 있다.

도 172
김천 미륵암 출토 시장군 비편

도 173
시장군 비편 상부

도 174
시장군 비편 하부

III. 비문의 분석

발견된 비편 3石 가운데 판독된 비문의 내용은 다음과 같다.

(1) 柴將軍 精舍草堂碑(크기: 61×68cm)

제 1행　含資道惣管柴將軍精舍草堂之銘　□□圖天最身

제 2행　乎千日無常百年圖忽逝川易往風燭難圈敗□□露

제 3행　神納須弥於芥子□□包海水於微塵圈內慈□□□

제 4행　念興想卽獲善因傾心禮敬受福無量所以先覺之士

제 5행　精舍草堂者加林道行軍惣管柴將軍之所造將軍者

제 6행　武皇帝之外孫　　太宗文皇之外甥　　皇帝之外

제 7행　前基以慈親重又多才藝圈奉　明圖鎭壓藩羾□

제 8행　杳然瞻望　闕庭長愁養病以今月十一日有新羅使

제 9행　元龍朔哲威庸圈蒙授含資道行軍惣管聞之驚喜不

제10행　足蹈無由申慶仰憑三寶圈四消塵藉此福田冀酬万

제11행　區草堂一口庶使法界名僧振錫雲草含靈動植永有

제12행　法王自在應變無窮不生不減非實非空跡宣白馬□

제13행　恒多惟彼穢貊蠢食新羅　皇赫斯怒命將受柯冀受

제14행　望國之□𡚝允文允武溫故知新宿植德本恒脩善圈

제15행　拱𤫉□□□願□鳥窮椒□□□□眞□□衢面用□

(2) 無名碑 第1石(크기: 58×57cm)

제5행 ……　　　　破田

제6행 ……　　　强梁加

제7행 …… 唐山道行軍

제8행 …… 路上二千人

(3) 無名碑 第2石(크기: 34×28cm)

제3행 ……　　人臣 ……

제4행 ……　　繁繼 ……

제5행 ……　固慮變動 ……

334

제6행 …… 新羅之侵如還 ……

제7행 …… 將軍□□戴絕

제8행 …… 火□□□軍

제9행 …… 眉山東

　　이상에서 (1)柴將軍精舍草堂碑는 비문이 얕게 새겨졌는데 字徑 약 2~2.5cm의 해서체이며 판독된 부분은 1행 21자 15행이다. 상부 외선부에 옆으로 "惣大" 2글자가 있으나 비문 내용과는 무관한 것으로 판단되었다.

　　먼저 현존 제1행 가운데 "含資道惣管柴將軍精舍草堂之銘"은 이 비의 명칭이라 할 수 있으나 그 아래 1자의 공간을 두고 다시 글자가 이어지고 있는 것은 일반 비석의 碑銘과는 다르다. 그러나 내용상 이 1절을 비명으로 보아도 좋을 것으로 생각된다. 즉 비문에서는 시장군이 건립한 사찰을 "精舍草堂"이라 하는 등 겸하의 언어를 구사하고 있으며, '含資道惣管柴將軍精舍草堂之銘' 다음에 1자를 띄어 쓴 것은 내용과 구별하기 위한 것이라 할 수 있기 때문이다. 비문 가운데는 삼국통일을 전후한 7세기 한반도의 정세와 사회상을 알려주는 귀중한 내용이 담겨 있는 것으로 보인다.

　　비문에 따르면 비문의 주인공인 시장군은 당 태종의 외척으로 짐작되는 바 그는 백제 침공시에는 가림도행군총관의 지위에 있다가 이후 고구려 침공시에는 함자도행군총관이 되었던 것으로 보인다. 특히 '含資道惣管'의 含資道는 『三國史記』에 "당나라 含資道 惣管 劉德敏이 와서 황제의 명을 전하여 평양으로 군사의 양식을 보내라 하였다."[3]는 내용이 보이는데 곧 함자도의 "含資는 漢나라가 설치한 4군 가운데 낙랑군의 영현(『漢書』 卷28, 地理志 下)이다. 여기서는 함자도 방면, 곧 한반도로 향하는 방향을 말한다."[4]고 했으나 구체적으로는 고구려 지역을 지칭하는 것으로 보인다. 그리고 文武王 元年(661)에 都督을 '惣管'으로 고쳤다가 元聖王 원년(785)에 도독으로 칭하였다[5]고 했으며, 이는 州의 장관인 군주를 개칭한 것이다. 즉 당 高祖 武德初에 변방의 요지에 총관을 두어 군을 통솔하도록 했다가 武德 7년(624)에 총관을 도독으로 고쳤다.[6] 또 "황제가 邢國公 蘇定方을 遼東道行軍大惣管으로 삼아 6군으로써 만리길을 달려가게 하였는데, 고구려군을 浿江(대동강)에서

3 『三國史記』 卷6, 文武王 元年 十月條, "含資道摠管劉德敏 至傳勅旨輸平壤軍粮".
4 『譯註 三國史記』 3(한국정신문화연구원, 1997), p.202.
5 『三國史記』 卷40, 職官 下 外官條, "都督九人 智證王六年 以異斯夫悉直州軍主 文武王元年改爲摠官 元聖王元年稱都督 位自級湌至伊湌爲之".
6 『譯註 三國史記』 4, 주석편(하), p.586, 摠管(『新唐書』 卷49 下, 志 39, 百官 下).

만나 격파하고 드디어 평양을 포위하였다."[7]는 기록이 있다. 여기서의 '遼東道行軍 大摠管'이란 당나라에서 고구려 침공 시에 요동길로 출병하는 부대의 총지휘관[8]이 라 했고, 또한 大唐平百濟國碑銘에도 蘇定方을 熊津 등 14道大惚管[9]이라 한 것도 참조된다. 다만 시장군이 누구를 지칭하는지 아직 알 수 없으나 아래에서는 "武皇 帝之外孫이요, 大宗文皇之外甥이라" 한 것과 연관해 당 태종의 외척이란 점에 일단 무게를 두어야 할 것으로 보인다.

다음 제2·3·4행은 중간이 잘려 뜻이 통하지 않는 부분이 있으나 모두 불교 의 사상과 정신을 나타낸 문장으로 이해된다. 즉 "千日無常 百年⬜忽 逝川易往 風 燭難⬜"은 '…千日無常에 百年도 忽忽히 날아가 흐르는 냇물처럼 쉽게 가나니, 바 람 앞의 촛불인양 보존하기 어렵도다…' 라고 할 수 있겠고, 제3행 가운데 "수미산 이 芥子 속에 들어가고, 바닷물이 가는 티끌 속에 싸인다…(納須彌於芥子 □□包海 水於微塵)"고 한 것은 모두 華嚴의 도리를 나타낸 것으로 보인다.[10] 그리고 제4행의 "…念興想 卽獲善因 傾心禮敬 受福無量 所以先覺之士…"는 '…생각을 일으켜 착한 因을 얻고, 마음을 기울여 예경하면 한량없는 복을 받으리니, 그런 까닭으로 先覺 之士…' 등의 내용으로 모두 불교사상을 표방한 것이라 할 것이다.

제5행에서는 이 정사의 草堂을 "加林道行軍惚管인 柴將軍이 건립했음"을 나 타냈는데, 이때는 시장군이 加林城으로 나아가는 총관의 직책에 있었음을 알 수 있 다. '加林'은 곧 熊川州의 加林郡[11] 또는 현재의 부여군 林川面[12]을 가리키기도 하 는데, 부여군 임천면 동쪽에 있는 聖興山城에 비정되기도 한다.[13] 성흥산성은 석축 의 둘레가 2,705자이며, 높이가 13자라 한 것으로 보아 비교적 큰 요새로 짐작된 다.[14] 또 『삼국유사』에 林州와 餘州를 언급하면서 임주를 '佳林郡'[15]으로 표기한 것 도 참조된다.

7 『三國史記』 卷44, 列傳 第4, 金仁問條, "皇帝命邢國公蘇定方爲遼東道行軍大摠管 以六軍長驅萬里 �麗人於浿江擊破之 遂圍平壤".
8 『譯註 三國史記』 4, 주석편(하), p.701.
9 『朝鮮金石總覽』 上, p.13, 이 때에 35道의 군사가 파견되었다. 『역주 삼국사기』 4, 주석(하) p.701.
10 義相和尙의 法性偈에 기록된 一微塵中含十方 一切塵中亦如是의 내용과 서로 통하는 글귀라 하 겠다.
11 『三國史記』 卷37, 地理 第4, 百濟 熊川州條, "甘買縣(一云 林川) 仇知縣 加林郡".
12 『三國史記』 卷47, 列傳, 素那條.
13 李元根, 『三國時代 城郭硏究』(단국대학교 대학원 박사학위논문, 1981), pp.225-233.
14 『新增東國輿地勝覽』 卷17, 林川郡城郭條, "聖興山城 石築周二千七百五尺 高十三尺 險阻內有三井 又有軍倉".
15 『三國遺事』 卷2, 紀異 第2, 南扶餘 前百濟條, "又昔者 河南置林州刺史 其時圖籍之內 有餘州二字 林州今佳林郡也 餘州今之扶餘郡也".

그러므로 가림도행군총관 역시 가림성 침공의 총책으로 보이는 바, 즉 "동성왕 23년(501) 7월에 炭峴에 木柵을 설치하여 신라에 대비하였고, 8월에 가림성을 쌓고 衛士佐平 苩加로 지키게 하였다."[16]고 했으며, 또는 "무령왕 원년 봄 정월에 좌평 苩加가 가림성을 근거로 하여 반란을 일으켰다."[17]는 『삼국사기』의 기록 등은 모두 가림성이 백제의 전략상 중요한 지역이었음을 말해주고 있다. 뿐만 아니라 『舊唐書』나 『삼국사기』에 보이는 "…여러 장수들이 회의하는 곳에서 어떤 이가 말하기를 '가림성은 수륙의 요충이니 이를 먼저 치는 것이 합당하다.'고 하자 仁軌가 말하기를 '병법에는 實을 피하고 虛를 치라.'고 하였다면서 가림성은 험하고 견고하여 공격하면 군사를 상하게 할 것이고 지키면 날짜가 오래 걸릴 것이다. 周留城은 백제의 소굴로서 무리 지어 모여 있으니 만일 이것을 쳐 이기면 여러 城은 저절로 떨어질 것이다.'"[18] 또 664년 백제 패망 이후 백제의 所夫里州 통치 문제를 놓고 당과 신라의 관계가 더욱 악화된 이후에도 가림성은 공방의 요충이 되었던 것으로 보인다. 즉 『삼국사기』 문무왕 11년(671)조에는 "6월에 장군 竹旨 등을 보내 군사를 이끌고 백제 加林城의 벼를 짓밟게 하였다. 마침내 당나라 군사와 石城[19]에서 싸워 5,300명을 목베고 백제 장군 두 명과 당나라 果毅 여섯 명을 사로잡았다."[20]라든지, "문무왕 12년(672) 2월에 백제의 가림성을 쳤으나 이기지 못하였다."[21]고 하는 등 가림성의 전략적 중요성은 자주 보이고 있다.

그런데 여기서 주목되는 것은 시장군이 건립한 사찰을 "精舍[22]의 草堂"이라 한 것이다. 사찰의 경우 소형의 암자에 선행하는 土窟과 같은 용례가 있으나 초당이라 하는 경우는 흔치 않은 일로서 추측컨대 겸하의 용어로 판단된다. 물론 아직까지 시장군이 건립한 사찰의 규모와 내용을 알 수 없지만 이를 '정사초당'이라 한 것은 일단 흥미로운 용례라 하겠다.

그리고 다음 제6행은 시장군 家系의 신분을 나타낸 것으로 보이는데 시장군이 누구인지 해명하는 단서가 된다. 그는 武皇帝의 外孫이고 太宗文皇의 外甥으로 기

16 『三國史記』 卷26, 東城王 23年條, "七月 設柵於炭峴以備新羅 八月 築加林城 以衛士佐平苩加鎭之".

17 『三國史記』 卷26, 武寧王 元年條, "春正月 佐平苩加據加林城叛 王帥兵馬 至牛頭城 命扞率解明討之 苩加出降 王斬之 投於白江".

18 『三國史記』 卷28, 百濟本紀 第6, 義慈王 20年條.

19 부여군 석성면 현내리에 있는 유적. 尹武炳·成周鐸, 「百濟山城의 新類型」, 『百濟硏究』 8(충남대학교 백제연구소, 1977) 참조.

20 『三國史記』 卷7, 文武王 下 11年, "六月 遺將軍竹旨等領兵 踐百濟加林城禾 遂與唐兵戰於石城 斬首五千三百級 獲百濟將軍二人唐果毅六人".

21 『三國史記』 卷7, 文武王 下.

22 精舍의 의미는 息心하는 장소, 또는 寂靜處의 의미를 지닌 곧 사원을 가리킨다. 불교 최초의 사원인 竹林精舍를 비롯해 祇園精舍 등이 유명하며, 阿蘭若(ara^nya)를 번역해서 精舍라고도 한다.

록되었다. 무황제는 당 高祖(618-626)인 李淵을 지칭한 것이다.[23] 또 태종문황은 곧 당 태종(627-649) 李世民을 지칭[24]하는 것으로서 시장군이 태종의 외생이라 한 점도 주목된다. 이 시장군과 연관되는 인물로는 먼저 柴紹를 들 수 있다. 그는 젊어서는 隋 元德태자의 신변을 지키는 千牛備身으로 활약했으며 당 고조가 미천했을 때 그의 셋째 딸을 처로 삼았다. 이후 고조의 장자 建成을 도와 太原으로 쳐들어가 공을 세워 右領軍大都督府長史를 제수받았고, 貞觀年間에 左衛大將軍을 거쳐 加鎭軍大將軍이 되었으며, 12년에는 寢疾이 있자 태종이 친히 스스로 臨問할 정도였다. 특히 주목되는 것은 武德元年(618)에 나라에서는 시소에게 右驍衛大將軍으로서 吐谷渾과 党項城에 來侵한 적을 토벌케 한 점이다.[25] 여기서 '党項城'을 『삼국사기』에 보이는 黨項城,[26] 곧 백제가 고구려와 화친하고 당나라에 조공하는 길을 막고자 신라에게서 빼앗았던 당항성으로 본다면, 오늘날의 경기도 南陽지방에 비정된다.[27]

제7행은 그가 才藝가 많은 인물로서 藩羯을 진압했다고 했는데 여기에서의 번갈이 어느 지역을 뜻하는지는 분명치 않다. 하지만 藩國(藩邦)을 제후국으로 보고 있으며, 당나라 고조가 고구려의 榮留王에게 보낸 조서에 "…(영류)왕은 요동을 다스리며 세세토록 藩服에 머물면서 正朔을 받들고, 멀리서도 조공을 바치려고 사신을 보내 산천을 넘어 정성을 나타내었으니, 짐은 매우 가상히 여긴다.…"[28]고 한 것으로 보아 번갈은 다분히 백제와 고구려 등 한반도를 지칭하는 것으로 보인다.

제8·9행은 이 석비의 건립 연대의 해명에 중요한 단서를 제공한다. 추측컨대 시장군은 백제 정벌시의 가림도행군총관 이후 별다른 역할이 주어지지 않아 다소 불우했던 것으로 보인다. "…杳然하여 대궐을 우러러 바라봄에 愁心은 길어 병을

23 『舊唐書』卷1, 高祖本紀, 九年五月條, "庚子 … 是日 崩於太安宮之垂拱前殿 年七十 群臣上諡曰 大武皇帝 廟號高祖".

24 『舊唐書』卷3, 太宗本紀, 二十三年五月條, "己巳上崩於含風殿 年五十二 … 八月丙子 百寮上諡曰 文皇帝 墓號太宗 云云".

25 『舊唐書』卷58, 列傳 第8, "柴紹字嗣昌 晉州臨汾人也 祖烈 周驃騎大將軍 歷涖 梁二州刺史 封冠軍縣公 父愼 隋太子右內率 封鉅鹿郡公 紹幼趫捷有勇力 任俠聞於關中 少補隋元德太子千牛備身 高祖微時 妻之以女 卽平陽公主也(中略) 武德元年 累遷左翊衛大將軍 尋從太宗平薛擧 破宋金剛 攻平王世充於洛陽 擒竇建德於武牢 封霍國公 賜實封千二百戶 轉右驍衛大將軍 吐谷渾與党項俱來寇邊 命紹討之(下略)".

26 『三國史記』卷28, 百濟本紀 第6, 義慈王 3年條, "冬十一月 王與高句麗和親 謀欲取新羅黨項城 以塞入朝之路 遂發兵攻之 羅王德曼遣使請救於唐 王聞之罷兵".

27 『역주 삼국사기』 3, p.148 및 pp.747-748 참조. 본래 백제 지역이었으나 고구려 장수왕이 한성을 점령하면서 唐城郡이라 했고, 후일 진흥왕이 이곳을 차지한 후 경덕왕이 唐恩郡으로 고쳤다. 같은 책, 권35, 雜志 地理2, 漢州 唐恩郡條, "唐恩郡 本高句麗唐城郡 景德王改名 今復故".

28 『三國遺事』卷20, 營留王 5年條, "賜王詔書曰 朕恭膺寶命 君臨率土 祇順三靈 懷柔萬國 普天之下 情均撫字 日月所招 咸使乂安 王統攝遼左 世居藩服 思稟正朔 遠循職貢 故遣使者 跋涉山川 申布誠懇 朕甚嘉焉".

기르더니(杳然 瞻望闕庭 長愁養病)"라 한 것이 그 같은 내용이라 할 것이다. 그러나 "이 달 11일에 신라의 사신으로부터…(以今月十一日 有新羅使…)"라 한 것은 곧 고구려 정벌을 위해 함자도행군총관의 직책이 주어지는 시기이며, 동시에 "以今月十一日 有新羅使…"라는 대목의 '今月'은 곧 이 비문을 지었던 그 달로 볼 수 있겠다. 따라서 이 시기란 바로 백제의 패망인 664년에서 고구려가 패망하는 668년 사이의 시기로 볼 수 있으므로 석비의 건립시기 추정은 더욱 좁혀질 수 있지 않을까 한다. 이는 시장군이 고구려 정벌의 함자도행군총관직을 제수받는 시기로 봐야 하기 때문이다.

제9행에서는 비로소 함자도행군총관의 은혜가 주어졌음을 듣고 놀라워 기쁨을 이기지 못하였던 내용으로 짐작된다. 여기에서의 龍朔哲威 가운데 龍朔은 당 고종의 연호 용삭(661-663)과 관계될 것으로 보이나 판독된 글자상으로는 잘 알 수 없고, 이어서 보이는 "哲威" 2자를 이 석비의 주인공으로 볼 수 있다. 즉 『新舊唐書』의 내용에 따르면, 철위는 당 고조가 당왕조를 세우기 전에 이후 평양공주가 되는 셋째 딸과 결혼한 시소의 두 아들이 철위와 令武이기 때문이다.[29] 다만 시철위가 아버지 시소와 같이 한반도의 당항성 전투에 참여했을 가능성에 대해서는 단정할 수 없으나 시철위 역시 右屯營將軍과 譙國公[30]이 되었던 것으로 보아 그의 아버지와 함께 장군의 위치에 있었다고 짐작할 수 있다.

다음 제10행부터 제12행까지는 바로 불교와 관계된 信行 관계를 기록한 것이다. 제10행의 경우 "… 우러러 三寶를 의지하여 번뇌를 녹이고, 이 福田(佛法)을 빌어 (만복)을 기약하나니…"라 할 수 있겠고, 제11행은 "… 精舍草堂 一口는 무릇 法界의 이름난 승려로 하여금 錫杖으로 雲草를 떨쳐 含靈의 動植이 기리(윤택함이) 있어…"라 할 것이며, 제12행은 "… 法王(부처님)은 自在하여 應變이 무궁하니 不生不滅하며, 非實非空하나니 자취를 白馬에 펴서…"라 하겠다.

그리고 제13행은 다시 중요한 시사점을 지닌 내용으로서 그 뜻은 자주 穢貊이 신라를 잠식하므로 皇赫이 노하여 장군에게 명하여 토벌토록 한 것으로 짐작된다. 이에 대해서는 부여의 劉仁願紀功碑(『조선금석총람』 상, p.18) 가운데 나오는 "皇赫斯怒龔行吊伐"이라 한 것이 비문에서는 "皇赫斯怒命將受柯龔受" 등으로 기록되어서 두 비문이 서로 비교되는데 이는 전쟁 상황의 실상을 나타낸 것으로 보인다. 물론 劉仁願碑에서는 高麗賊臣 淵蓋蘇文과 관계되어 감히 제왕의 군사에 항거하므로 황제가 노하여 토벌하는데 이른 것으로 기록[31]되어 있어 당시의 역사적 상황과

29 『舊唐書』 卷58, 列傳 第8 참조.
30 『舊唐書』 卷58, 列傳 第8, "平陽公主傳, …子哲威 歷右屯營將軍 襲爵譙國公 云云".

밀접한 연관을 지닌 것으로 보이며 문장의 구성 또한 거의 비슷한 것이 흥미롭다. 여기서의 역사적 상황은 『삼국사기』列傳 金仁問條의 내용과 일치한다. 즉 인문이 문무대왕과 함께 군사 20만을 출병하여 당나라 李勣의 군대와 회합해 한달 이상 걸려 평양성을 함락하고 왕과 함께 연개소문의 세 아들 男生·男建·男産 등을 데리고 당나라로 갔다[32]는 내용이다.

또한 여기서의 '穢貊'이란 당시 고구려에 예속된 말갈족으로 보기도 한다.[33] 그것은 즉 "龍朔 원년(661)에 고종이 (仁問을) 불러서 말하였다. '내가 이미 백제를 멸하여 너희 나라의 우환을 제거하였는데, 지금 고구려가 견고함을 믿고 穢貊과 더불어 악한 짓을 함께 하여 事大의 禮를 어기고 善隣의 義를 저버리고 있다. 내가 군사를 보내 치려 하니, 너는 돌아가 국왕에게 고하여 군사를 출동케 하여 함께 쳐서 망해 가는 오랑캐를 섬멸토록 하라.' 인문이 곧 돌아와서 황제의 명을 전하니 … 云云"[34]이라 했으나 일반적으로는 고구려와 동일시하고 있다.

끝으로 제14행과 제15행은 평상적 찬사가 이어지는데 이는 앞서 언급한 바와 같다. 즉 "… 마음을 기울여 예경하니 한량없는 복을 받는다(傾心禮敬受福無量)"라든지 "수미산이 개자씨 속에 용납되고 … 海水는 가는 티끌 속에 든다(納須弥於芥子 □□圓海水於微塵)", 또는 "우러러 삼보를 의지하여 번뇌를 녹이고, 복전을 빌어서 만복을 도모한다 …(仰憑三寶 囲□消塵 藉此福田 冀酬万 …)"를 비롯해 "法王自在 應變無窮 不生不滅 非實非空 跡宣白馬□ …" 등은 모두 단편적인 불교사상을 나타낸 것이라 할 것이고, 또 "… 望 國之□囮 允文允武 溫故知新 宿植德本 恒脩善囼 …" 역시 당시의 상황 아래 장군으로서의 종교적 염원과 함께 개인의 도덕적 기준을 알게 하는 대목이기도 하다.

그리고 이들 외에 별석의 무명비 2편은 비편의 크기에 비해 판독되는 글자는 매우 적은데 글자 크기는 앞의 시장군 비와 거의 같은 약 2cm 내외이나 글자체는 더욱 두터운 편이다. 판독된 내용도 唐山道行軍, 囧上二千囚, 新羅之囻, 將匣 등으로 보아 시장군비와 성격이 비슷할 것으로 보이나 그 내용을 파악할 수 없는 것이 못내 아쉬울 따름이다.

31 『朝鮮金石總覽』上, p.18, 唐劉仁願紀功碑.

32 『三國史記』卷44, 列傳 第4, 金仁問條, "文武大王與仁問出兵二十萬 行至北漢山城 王住此 先遣仁問等 領兵會唐兵擊平壤月餘 執王臧 仁問使王跪於英公前 數其罪 王再拜 英公禮答之 卽以王及男産·男建·男生等還".

33 『역주 삼국사기』 4, 주석편(하), p.700.

34 『三國史記』卷44, 列傳 第4, 金仁問條, "龍朔元年 高宗召謂曰 '朕旣滅百濟 除爾國患 今高句麗負固 與穢貊同惡 違事大之禮 棄善鄰之義 朕欲遣兵致討 爾歸告國王 出師同伐 以殲垂亡之虜' 仁問便歸國 以致帝命 云云".

Ⅳ. 석조불상의 유래 및 현상

앞서 언급한 바와 같이 이 석불은 매몰되었던 하반부를 노출했으나 하반부가 파손되어 현재의 모습과 같이 보수 복원되었다. 석불의 조성 시기가 석비의 제작보다는 수세기 후로 판단되어 시장군 정사 건립 실상과 현전 미륵암 석불의 관계를 해명하기 더욱 어렵게 되었다. 그러나 같은 장소에 금석문과 석불이 존재하고 있어서 무엇인가 의미를 지닐 것으로 보인다.

다만 본고에서는 금석문의 해명에 더 비중을 두고 있으므로 불상에 대해서는 이미 도문화재위원회에 제출했던 1·2차 보고서를 토대로 그 유래와 복원 이후의 상황에 대해서만 간단히 언급하겠다.

이 불상은 지역인에게는 '땅 속에서 솟아오른 미륵님'으로 알려져 있으며, 이곳에서 기도해서 출산을 했다는 사람들이 많아 지금도 공을 드리고 있는 석불이다. 또 100여 년 전 소를 훔쳐가던 도둑이 이곳 미륵암에 이르러 더 도망가지 못하고 밤새 석불 주위를 돌다가 날이 밝자 동네 사람들에게 붙잡혔으며 이때 화가 난 소도둑은 도끼로 석불의 팔을 파괴했는데 곧 피를 토하고 죽었다는 이야기가 전해지고 있다. 현 미륵암 주지 一空 스님에 따르면 당시 도둑의 시체는 근처에 묻혀 있다가 1990년 섣달에 개장하여 화장했다고 한다.

이로 인해 조사 당시에는 파괴된 불상의 양 손은 시멘트로 보수되어 있었으며, 땅 속에서 솟았다는 전설을 입증이라도 하듯 석불은 하반부가 매몰된 상태로 전래되었다. 석불은 앞서 언급한 바와 같이 본래 미륵암 법당 내에 하반부가 매몰된 채로 안치되어 있었는데 뒷산의 토사와 함께 파손된 하반부의 僞裝에 따라 매몰된 상태로 있었던 것으로 보인다.

석불은 상부에 둥근 석조보관을 쓰고 있으며, 매몰 당시 지상에서 보관까지의 총 높이는 약 177cm였다. 머리 높이는 약 53cm에 어깨 폭 84cm, 허리 폭 65cm, 허리 두께 52cm이며, 보관의 폭은 97cm이다. 보관의 아래 周緣部에는 물끊기가 있어 빗물이 석불로 흘러드는 것을 방지한 것으로 보이며, 상부의 중앙이 갓처럼 높이 솟은 모습이 특이하다. 얼굴은 풍만한 편이며, 素髮 머리 중앙부에 높이 솟은 肉髻가 보관을 받치고 있는 형태다. 미간의 백호는 불상 보수 시에 보충한 것으로 보이며, 눈과 코 주위에 후대에 얕게 손질을 가해 원형에서 변화되었고, 귀 부위에도 보수된 흔적이 있다. 목에는 三道가 선명하며, 오른손은 가슴에 대었고, 왼손은 복부에 부치고 있는데 이들은 본래의 자리에 복원된 것으로 보인다. 法衣의 형식은 通

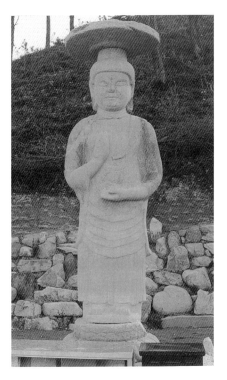

도 175
미륵암 석조여래입상(복원 후)

도 176
미륵암 석조여래입상(배면)

肩으로서 앞가슴에는 완만한 U자의 옷주름을 여러 겹으로 나타내었고, 두 팔을 타고 내려온 의문 역시 비교적 사실적 수법을 동원하고 있다 도175-178.

 불상의 하반부를 확인 후 재심의하기로 결의했던 경상북도 문화재위원회의 결의에 따라 그후 도에서 불상의 오른쪽 발 부분 및 복원 사진을 송부 받아 지난 1999년 3월 5일 현지를 조사했는데 그 내용은 다음과 같다.

 ① 현재 복원된 불상은 원위치에서 후방으로 약 2m 가량 이동되었고, 하반부 확인 당시 불상의 연화문 좌대는 지하 약 2m 지점에서 발견되어 세척 후 현상과 같이 복원되었다.

 ② 연화문 좌대는 중대석 받침이 생략된 채 돌 하나에 상대와 하대로 앙련과 복련을 새겼다. 상대에 비해 하대의 복련은 고부조로서 더욱 뚜렷한 8엽이며, 연화문 대좌는 크기가 직경 93cm, 높이 약 37.5cm이고, 같은 돌로 조성된 하부 지대석은 약 30cm 가량이 매몰되었다.

 ③ 불신은 하반부의 약 60cm 가량이 보수되었고, 그 외 불상 양식은 1차 조사 당시와 크게 다를 바 없다.

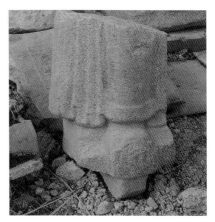

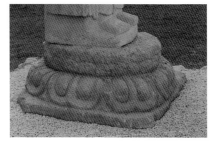

도 177
미륵암 여래입상(복원 전)

도 178
미륵암 여래입상 하부 파편과 출토된 연화대석

　④ 둥근 보관까지의 불신의 높이는 약 240cm이고, 대좌를 포함한 총 높이는 약 280cm이다. 보관의 아래 주연부에 조성된 물끊기로 보아 노천에 입상으로 조성되었던 석조 미륵불이 분명하다. 이들의 보수 상태는 하반부를 제외하고는 1차 조사 당시와 크게 다를 바 없으나 그런대로 큰 무리 없이 복원되었다고 할 수 있다.

V. 맺음말

　이상 살펴본 당나라 시장군비를 비롯한 여타 금석문 자료는 비문의 내용이나 그 성격으로 보아 적어도 7세기 후반 삼국 통일을 전후하는 시기의 중요한 기록으로 판단되었다. 다시 말하면 석비 제작 시기는 적어도 670년을 내려오지 않을 것으로 짐작되고 있으며, 좀더 구체적으로는 백제 패망(664년)에서부터 고구려 패망

(668년) 사이로 추정되었다. 이 같은 견해는 그 이후가 되면 당과 신라의 관계가 백제의 통치를 놓고 더욱 치열한 대립기로 들어가기 때문에 신라의 영토 내에 당나라 장수의 建碑가 어려울 뿐만 아니라 비문 가운데 "以今月十一日 有新羅使…"라는 제8행의 내용에서 더욱 확실해진다.

판독된 비문 가운데 당나라 장수 시장군은 백제 침공시에는 가림도행군총관이 되었다가 이후 고구려 침공시에는 함자도행군총관으로 활약했는데, 이는 지금까지 알려지지 않았던 새로운 사실이다. 비편의 주인공이 당나라 장수 시소의 아들 시철위임은 "武皇帝之外孫" "太宗文皇之外甥" 등의 글귀에서 더욱 분명하나, 시철위의 행적에 대해서는 차후 더욱 규명되어야 할 것이다.

지금까지 알려진 당나라 장수의 공적을 기록한 비명은 부여 定林寺址 5층석탑에 새겨진 大唐平百濟國碑銘(660년)과 부여 扶蘇山의 劉仁願紀功碑(추정 663년)가 있으나 이 비편의 출현으로 이제 새로운 각도에서 7세기 통일전쟁의 실상에 접근하게 되었다. 다시 말해 기존의 비는 도성 부여 지역에 국한되었으나 이 비편의 출현 지점은 성주에서 대구 또는 김천으로 넘어오는 길목이며, 동시에 이곳은 우리 역사상 이른바 羅濟通門과도 연결될 수 있는 중요 지점이다. 뿐만 아니라 당나라 장수의 신분으로 반도 내에 최초로 사찰을 건립한 것도 흥미롭지만 그와 같은 동기 유발의 계기 역시 주목해야 할 것이다. 아마도 그는 전쟁의 와중에 이 지점에서 佛力에 의한 종교적 加被를 입었거나 또는 알 수 없는 神異를 입고 사찰을 건립한 것으로 짐작되나 이 斷碑의 내용만으로는 구체적 사항을 알 수 없는 것이 아쉬울 뿐이다. 다만 매몰되었을 여타의 비편을 확보해 그 전모를 밝히는 것 역시 앞으로의 과제라 하겠다.

미륵암 불전 내 석조불상의 경우 고려불이면서 신라 양식을 그대로 반영하고 있는 과도기적 양식으로 조사되었다. 비록 팔 부위와 하반부의 보수가 있으나 完存한 보관과 함께 원상을 지니고 있는 새로 발견된 연화대좌는 이 석불 양식을 이해하는 데 귀중한 자료가 될 것으로 보인다. 그러나 금석문의 내용과 현존 석불의 조성 연대는 불상의 양식으로 보아 최소 300여 년 이상의 현격한 차이가 있어 시장군이 정사를 건립할 당시의 석불로는 도저히 볼 수 없다. 다만 불상은 그 규모나 형태에 있어서도 주목되어야 할 巨像으로서 지리적 點定과 함께 문제의 금석문 자료와의 관계가 해명되어야 할 것이다.

따라서 이 비편의 금석문을 통해 역사 기록에 누락된 삼국통일 전쟁에서의 시철위의 활약상을 밝히는 것이 새로운 과제가 되었다. 다만 사료에 대한 지견이 부족한 필자로서 지난 수 개월 간 매달려온 字句의 해석이 지엽에 천착한 나머지 오히려 혼란을 가져오지나 않았는지 여러 연구자들의 교시를 기다릴 수밖에 없다.

부록) 『新舊唐書』 柴紹 및 柴哲威 관계 기록

『舊唐書』(卷58, 列傳 第8)

柴紹字嗣昌, 晉州臨汾人也. 祖烈, 周驃騎大將軍, 歷遂·梁二州刺史, 封冠軍縣公. 父愼, 隋太子右內率, 封鉅鹿郡公. 紹幼趫捷有勇力, 任俠聞於關中. 少補隋元德太子千牛備身. 高祖微時, 妻之以女, 卽平陽公主也.

義旗建, 紹自京間路趣太原. 時建成·元吉自河東往, 會於道, 建成謀於紹曰 … "追書甚急, 恐已起事. 隋郡縣連城千有餘里, 中間偸路, 勢必不全, 今欲且投小賊, 權以自濟." 紹曰 … "不可. 追旣急, 宜速去, 雖稍辛苦, 終當獲全. 若投小賊, 知君唐公之子, 執以爲功, 徒然死耳." 建成從之, 遂共走太原. 入雀鼠谷, 知已起義, 於是相賀, 以紹之計爲得. 授右領軍大都督府長史. 大軍發晉陽, 兼領馬軍總管. 將至霍邑, 紹先至城下察宋老生形勢, 白曰 … "老生有匹夫之勇, 我師若到, 必來出戰, 戰則成擒矣." 及義師至, 老生果出, 紹力戰有功. 下臨汾·平絳郡, 並先登陷陣, 授右光祿大夫. 隋將桑顯和來擊, 孫華率精銳渡河以援之, 紹引軍直掩其背, 與史大柰合勢擊之, 顯和大敗, 因與諸將進下京城.

武德元年, 累遷左翊衛大將軍, 尋從太宗平薛擧, 破宋金剛, 攻平王世充於洛陽, 擒竇建德於武牢, 封霍國公, 賜實封千二百戶, 轉右驍衛大將軍. 吐谷渾與党項俱來寇邊, 命紹討之. 虜據高臨下, 射紹軍中, 矢下如雨. 紹乃遣人彈胡琵琶, 二女子對舞, 虜異之, 駐弓矢而相與聚觀. 紹見虜陣不整, 密使精騎自後擊之, 虜大潰, 斬首五百餘級. 貞觀元年, 拜左衛大將軍. 二年, 擊梁師都於夏州, 平之, 轉左衛大將軍, 出爲華州刺史. 七年, 加鎮軍大將軍, 行右驍衛大將軍, 改封譙國公. 十二年, 寢疾, 太宗親自臨問. 尋卒, 贈荊州都督, 諡曰襄.

平陽公主, 高祖第三女也, 太穆皇后所生. 義兵將起, 公主與紹並在長安, 遣使密召之. 紹謂公主曰 … "尊公將掃淸多難, 紹欲迎接義旗, 同去則不可, 獨行恐罹後患, 爲計若何?" 公主曰 … "君宜速去. 我一婦人, 臨時易可藏隱, 當別自爲計矣." 紹卽間行赴太原. 公主乃歸鄠縣莊所, 遂散家資, 招引山中亡命, 得數百人, 起兵以應高祖. 時有胡賊何潘仁聚衆於司竹園, 自稱總管, 未有所屬. 公主遣家僮馬三寶說以利害, 潘仁攻鄠縣, 陷之. 三寶又說羣盜李仲文·向善志·丘師利等, 各率衆數千人來會. 時京師留守頻遣軍討公主, 三寶·潘仁屢挫其鋒.

公主掠地至盩屋·武功·始平, 皆下之. 每申明法令, 禁兵士無得侵掠, 故遠近奔赴者甚衆, 得兵七萬人. 公主令間使以聞, 高祖大悅. 及義軍渡河, 遣紹將數百騎趨華

陰, 傍南山以迎公主. 時公主引精兵萬餘與太宗軍會於渭北, 與紹各置幕府, 俱圍京城, 營中號曰 "娘子軍". 京城平, 封爲平陽公主, 以獨有軍功, 每賞賜異於他主.

六年, 薨. 及將葬, 詔加前後部羽葆鼓吹, 大輅, 麾幢, 班劍四十人, 虎賁甲卒. 太常奏議, 以禮, 婦人無鼓吹. 高祖曰 … "鼓吹, 軍樂也. 往者公主於司竹擧兵以應義旗, 親執金鼓, 有克定之勳. 周之文母, 列於十亂, 公主功參佐命, 非常婦人之所匹也. 何得無鼓吹!" 遂特加之, 以旌殊績. 仍令所司按諡法"明德有功曰昭", 諡公主爲昭.

子哲威, 歷右屯營將軍, 襲爵譙國公. 坐弟令武謀反, 徙嶺南. 起爲交州都督, 卒官.

令武尚巴陵公主, 累除太僕少卿, 衛州刺史, 封襄陽郡公. 永徽中, 坐與公主及房遺愛謀反, 遣使收之. 行至華陰, 自殺, 仍戮其屍. 公主賜死.

馬三寶, 初以平京城功拜太子監門率. 別擊叛胡劉拔眞於北山, 破之. 又從平薛仁杲, 遷左驍衛將軍. 復從柴紹擊吐谷渾於岷州, 先鋒陷陣, 斬其名王, 前後虜男女數千口, 累封新興縣公. 嘗從幸司竹, 高祖顧謂三寶曰 … "是汝建英雄之處, 衛靑大不惡!" 累除左驍衛大將軍. 貞觀三年卒, 太宗爲之廢朝, 諡曰忠.

『新唐書』(卷90, 列傳 第15)

柴紹字嗣昌, 晉州臨汾人. 幼趫悍, 有武力, 以任俠聞. 補隋太子千牛備身. 高祖妻以平陽公主. 將起兵, 紹走間道迎謁. 時太子建成, 齊王元吉亦自河東往, 遇諸塗. 建成曰 … "追書急, 恐吏逮捕, 請依劇賊, 冀自全." 紹曰 … "不可. 賊知君唐公子, 必執以爲功, 徒死爾. 不如疾走太原." 旣入雀鼠谷, 聞義兵起, 謂紹有謀, 乃相賀. 授右領軍大都督府長史, 領子轂騎, 發晉陽. 先抵霍邑城下, 覘形勢. 還白 … "宋老生一夫敵, 我兵到必出戰, 可虜也." 大師至, 老生果出, 紹力戰有功. 從下臨汾, 絳郡, 隋將桑顯和來戰, 紹引軍繚其背, 與史大奈合攻之. 顯和敗, 遂平京師. 進右光祿大夫, 封臨汾郡公. 高祖卽位, 拜左翊衛大將軍, 累從征討, 以多, 進封霍國公, 遷右驍衛大將軍.

吐谷渾, 党項寇邊, 敕紹討之, 虜據高射紹軍, 雨矢, 士失色. 紹安坐, 遣人彈胡琵琶, 使二女子舞. 虜疑之, 休射觀. 紹伺其懈, 以精騎從後掩擊, 虜大潰, 斬首五百級.

貞觀二年, 平梁師都, 轉左衛大將軍, 出爲華州刺史, 加鎭軍大將軍, 徙譙國. 旣病, 太宗親問之. 卒, 贈荊州都督, 諡曰襄. 二子 哲威, 令武.

哲威爲右屯衛將軍, 襲封. 坐弟謀反, 免死, 流邵州. 起爲交州都督, 卒.

令武尚巴陵公主, 遷太僕少卿, 衛州刺史, 襄陽郡公. 與房遺愛謀反, 貶嵐州刺史, 自殺. 公主亦賜死.

2. 太康十一年銘 通度寺 拜禮石考

I. 머리말

고대 문화유산의 수호는 원상태 그대로의 보존이 최선책이다. 그러나 고대 미술품에 인위적 손질을 가해 원상이 변형되고, 그 해명에 혼란을 가져오는 예가 종종 있다.

이러한 전형적인 예로 경남 양산 通度寺 소장의 고려시대 石造拜禮石를 지목할 수 있다. 특히 이 배례석에는 조성 연대가 음각되어 있었으나 그 年紀에 언제부터인가 僞刻이 첨가되어 이에 대한 해명[1]이 시도되기도 했다. 뿐만 아니라 근래 이 배례석에 나타난 도상적 문양에까지 별개의 문양을 새겨 넣은 板石이 첨부되었음을 확인하기에 이르렀다.

대체로 지금까지 발견된 배례석은 대부분 銘文이 없고 직사각형의 판석으로서 측면에는 眼象을 새기고 윗면에는 연화문 등의 단조로운 문양을 부조로 나타내는 것이 고작이다. 이에 비해 통도사의 배례석은 도상적 성격의 풍부한 문양과 명문을 지니고 있어 일찍부터 주목되기도 했다. 그러나 명문의 위각된 자획과 '國王 拜禮之石'이라는 상징적 용어에 천착한 결과 이 석조 조형의 해명에 혼란을 가져온 것이 사실이다.

필자는 근래 『梁山郡誌』를 비롯한 몇몇 관계 문헌[2]을 열람하다가 그 같은 명문 판독을 뒷받침할 수 있는 명확한 기록을 발견했다. 또 현재 3개의 판석으로 이루어진 배례석은 후대에 교묘하게 하나의 別石을 보충해서 원판을 확대 변형시킨 것이라는 사실을 확인하게 되었다. 이러한 사실은 배례석에 새겨진 문양 양식의 비교 검토를 통해서 밝힐 수 있었다.

1 黃壽永, 『韓國金石遺文』, 「通度寺拜禮石銘」(一志社, 1976), p.114.
2 이 배례석에 대해 언급한 책으로는 『梁山郡誌』 一卷 및 『朝鮮寺刹史料』 上卷; 高裕燮, 『韓國塔婆의 硏究 各論草稿』; 黃壽永, 위의 책 등이 있다.

따라서 본고는 배례석에 관련된 문헌 기록을 인용하여 이의 올바른 판독과 함께 문양을 비교 검토해 별석이 보충되기 이전의 원상 복원을 시도할 것이다. 또한 아직까지 배례석은 용도나 편년에 대해 명확하게 해명되지 못했던 것이 사실이다. 그러므로 원상 복원에 앞서 통도사의 건립 배경과 현존 석조물 그리고 배례석의 일반적 성격도 병행해 검토할 것이다. 이러한 고찰을 통해 배례석의 용도를 밝힐 것이며, 아울러 통도사 배례석의 절대 연대는 앞으로 다른 배례석의 연대 해명에 하나의 기준이 될 것이다. 동시에 이 같은 고찰을 통해 연기가 확실한 배례석의 원상 회복을 위한 복원적 고찰에 이 글의 목적을 두고자 한다.

II. 통도사의 건립 배경과 석조물

대체로 사찰의 건립은 기공부터 완공까지 상당 기간이 소요되기 때문인지 정확한 연대 설정을 제시하지 않는 경향이다. 사실 통도사의 창건 역시 문헌 기록상으로는 명확한 연대를 꼬집기 어렵다. 통도사의 역사가 기록된 『三國遺事』, 『通度寺事蹟』 또는 기타 금석문에도 명확한 창건 연대를 알려주는 내용은 없다. 그러나 이 기록들을 종합적으로 검토하면 통도사의 創寺年代는 신라 善德王 15년(서기 646년)에 머물게 된다. 다시 말해 貞觀 17년(643) 선덕여왕의 청에 따라 唐에서 귀국한 慈藏法師는 佛舍利 등을 세 부분으로 나누어 皇龍寺塔, 太和寺塔 그리고 통도사 戒壇에 두었다는 것이다. 그러나 이러한 기록[3]은 자장법사의 귀국에 대한 내용이며 창사 연기에 대한 구체적 사실은 제시하지 못하고 있다. 이 같은 의문에 대해 좀더 구체적으로 언급한 책은 『裟婆敎主戒壇源流綱要錄』[4]으로, 자장이 황룡사탑을 초창한 것이 선덕왕 14년(645)이라는 『삼국유사』의 기록(皇龍寺九層塔條)을 지적하고 아울러 그 다음해에 바로 통도사가 창건되었다고 기록하고 있다. 또한 옛 문헌들에는 모두 통도사가 선덕왕대에 창건되었다고 기록되어 있다. 그런데 황룡사 9층탑 건립(645년 乙巳) 다음해 丙午歲(646)는 곧 선덕여왕의 말년이므로, 통도사는 646년에 세워진 것이 된다. 따라서 이러한 주장은 합리적인 것으로서 거의 모든 기록이 이 646년 설을 따르고 있다. 물론 현존 석조물이 이 시기에 조성되었다는 근거

3 『三國遺事』卷4, 慈藏定律條 및 同書 卷3, 前後所將舍利條 참조.
4 『通度寺誌』(亞細亞文化社, 1979), p.93 참조.

는 없지만 통설대로 통도사 건립의 상한을 이 시기에 놓고서 현존 석조물의 해명을 시도하기로 하겠다.

절의 위치는 경주에서 약 100여 리 남쪽 靈鷲山(당시는 鷲栖山이라 한 것으로 보임) 아래로 이곳에 戒壇5을 쌓아 신라 불교의 戒律根本道場으로 삼기도 했다.

현재 통도사의 가람배치는 上·中·下 세 지역으로 구획되어 있으며, 또 그 내용상으로는 불사리가 봉안된 上爐殿(가람의 西端部에 위치하는 법당群)의 현칭 金剛戒壇이 중심 법당으로 생각된다. 그런데 이 일대에서는 상대에 속하는 가람의 遺構를 찾기 어려운 편이다.6 그러나 현존하는 중요 석조물은 下爐殿(가람의 東端部 법당군)에 집중되어 있다. 또한 羅末麗初의 寺中最古 유물들과 이곳 靈山殿의 벽화는 일찍부터 주목되고 있다.7 현재 사찰 소유의 중요한 석조물로서는 금강계단의 石鍾을 위시해서 奉鉢塔(보물 제471호), 영산전 앞의 배례석과 석탑, 그리고 國長生石標(보물 제74호), 또는 사자목 상부의 廢塔(1991년 5층탑으로 복원) 등을 들 수 있다. 이들 가운데 국장생석표는 다시 서술하겠지만 본고에서 고찰하는 배례석과 같은 시기에 조성된 것이므로 주목된다. 그리고 소위 中爐殿의 龍華殿 앞에 위치하는 봉발탑은 형태가 鉢盂 모양으로서 다른 곳에서 볼 수 없는 특이한 조형이다. 이는 미래불인 미륵불에게 가섭존자가 석가모니의 발우를 봉정한다고 하는 신앙적 산물로써 미륵불의 會上이 龍華會上이므로 용화전 앞에 조성된 것으로 보인다. 그리고 영산전 앞의 석탑은 梵魚寺塔과 비교할 수 있는데 이는 興德王 전후의 것으로 추정된 바 있다.8 이 같은 추정이 정확하다면 이 석탑을 제외한 하로전의 석조물들의 연대는 양식적으로도 고려시대가 상한이 된다. 이들이 지니고 있는 명문과 조형 양식에서 그 같은 추정이 가능하기 때문이다.

따라서 통도사에 현존하는 대부분의 석조물은 고려 전기, 좀더 구체적으로는 宣宗代를 전후해 활발히 조성되었다고 생각된다. 그것은 앞서 말한 국장생석표와 다음에서 살펴볼 배례석의 명문에서 더욱 분명해진다. 이 점에 대해서는 다시 본고의 IV장에서 재론하겠다.

5 이를 통칭 金剛戒壇이라 부르고 있으나 이는 後代의 호칭으로 생각된다. 이 책의 제2장에 재수록된 拙稿, 「韓國石造 戒壇考」, 『佛教美術』 제4집(동국대학교 박물관, 1979) 참조.

6 한국의 사찰 제4집 『通度寺』 가람배치 참조. 이곳에서는 현존 중심 건물인 대웅전(보물 제144호)이 임진왜란 당시 소실되었다가 仁祖 19년(1641) 友雲大師에 의해 중건되었으며, 또 축대를 신라시대의 것으로 기록했으나 재고되어야 하리라 본다. 다만 근래 금강계단 전방 박석 공사 당시 지하에서 신라시대의 연화문 석등 하대석이 발견되어 새로운 주목을 받고 있다.

7 외벽의 供養圖라든지 내벽의 多寶塔圖 등은 매우 주목된다.

8 高裕燮, 「梁山通度寺三層石塔」, 『韓國塔婆의 研究 各論草稿』(考古美術資料 제1집, 1967. 3), p.98.

III. 배례석의 성격

배례석이란 말 그대로 禮敬을 위한 종교 행사에 사용되는 일종의 판석으로 생각된다. 지금까지 알려진 배례석은 한결같이 건물 밖의 야외, 그것도 법당의 정면이나, 석등 또는 석탑의 바로 앞에 놓이는 것이 통례였다. 형태는 모두 직사각형의 판석으로서 거의 대부분의 배례석은 법당을 향하지 않고 평행으로 놓인 점이 주목된다. 이 같은 배치 방향 문제는 배례석이 예배를 위해 마련된 단순한 석조물이란 통념에 대해 의문을 제기한다. 왜냐하면 배례석 자체가 그 크기나 형태 또는 놓이는 방향 때문에 이미 그 위에 올라가서 예배하기에는 부적합하기 때문이다. 다시 말해 배례석이 그 위에 직접 올라가서 예경할 목적으로 조성된 것이라면 그것은 법당 쪽을 향하여 길이로 놓여야만 적합하겠지만 대부분의 배례석은 한결같이 법당과 평행으로 지면보다 높게 놓인다.[9] 그렇다면 배치 방향과 결부해 배례석이 단순히 예경을 위해 마련된 것이 아니라 의식 집행과 연관되는 것으로도 추정해볼 수 있다. 물론 사찰의 큰 행사에서 별도로 法席을 옥외에 마련하던 경우를 생각한다면 이는 의식에 사용되는 香爐, 촛대 등의 용구를 놓는 것으로 볼 수도 있을 것이다. 그러나 아직까지 이와 같은 의식의 실례를 볼 수 없어서 이 돌은 여전히 사찰의 매우 상징적인 판석으로 남는다 도179.

그런데 일본의 경우 이와 같은 배례석의 용례에 대해 "法隆寺 金堂 및 五重塔의 전면에는 지상에 예배의 坐石을 설치하고 이를 拜禮石, 御拜石, 혹은 拜石이라 부른다."[10]고 한 내용이 있어 그 개념적 해석이 가능해진다. 즉 이에 따르면 배례석 자체는 예배를 위한 좌석으로써 마련된 것으로 해석된다. 동시에 '御拜石'이란 용어는 국왕이 그 위에서 절하는 돌, 또는 拜石 자체를 존숭하는 뜻이 될 수도 있겠지만, 아직 구체적으로 해석을 내리기 어려운 형편이다. '御拜石'이란 말 자체가 상당히 관념적인 용어이며, 일본과 우리나라 간에 용어의 개념에도 다소 차이가 있을 수 있지만 원칙적으로는 동일한 내용으로 볼 수 있을 것이다. 더구나 우리나라에서 이 돌을 "拜座石"[11]이라 기록한 경우가 있어서 주목된다.

9 물론 조선시대 또는 후기에 조성된 배례석의 경우 직사각형이 아니고 거의 정방형에 가까운 소형의 것도 없진 않지만 이는 변형된 예에 불과하고 본래의 형태는 직사각형의 판석으로 법당과 평행하게 놓이는 것이 상례다.
10 望月信亨, 『佛敎辭典』, p.4947 上.
11 高裕燮, 위의 책, p.99.

도 179
화엄사 서탑 배례석

이와 같은 모든 용어들은 한결같이 배례석의 기능에 대해 명확한 해석을 하기에는 부족한 느낌이 없지 않다. 다만 이러한 내용들을 종합한다면 배례석에서 직접적인 종교의식을 거행하는 것이 아니라 좀더 상징적 성격이 짙은 것으로 해석할 수 있다. 그렇다면 배례석이 초기에는 단순한 발상에서 비롯했다 하더라도 불교의 권위적인 관념이나 또는 경칭의 어법이 더욱 작용하여 급기야는 일본의 경우에서와 같이 '御拜石'이란 명칭으로까지 비약한 것으로 추정된다. 어배석과 같은 관념이 국내에서도 없었던 것은 아니지만 아직 이에 대한 구체적 사실을 지목하기는 어려운 실정이다.

다만 백제의 경우 국왕이 王興寺의 부처님께 望拜하는 돌이 있었다고 기록하고 있는데 이 돌이 바로 배례석의 성격과도 연관될 수 있을 것 같아 흥미롭다. 그 내용은 다음과 같다.

> 사자수 언덕에 돌이 하나 있는데 십여 명이 앉을 만하다. 백제왕이 王興寺에 납시어 예불하려면 먼저 이 돌에서 부처님께 望拜하였다. 그러면 그 돌이 절로 더워져 이름을 㶱石이라 하였다.[12]

이 '望拜'라는 개념은 다분히 상징적 의미를 지니는 것으로 보인다. 그렇다면

[12] 『三國遺事』卷2, 南扶餘 前百濟 北扶餘條, "又泗沘崖又有一石 可坐十餘人 百濟王欲幸王興寺禮佛 先於此石望拜佛 其石自煖 因名㶱石".

이 '�ç (오늘날 부여읍의 自溫臺를 지칭한다 함)과 같은 상징적 관념에서 배례석 또는 배석, 그리고 어배석과 같은 매우 추상적 관념이 싹텄다고도 볼 수 있을 것이다. 물론 백제왕의 고사에서는 이 돌석 자체가 바로 望拜를 위한 예배의 역할을 하고 있는데 이러한 관념적 해석 역시 배례석의 기원과 결부시켜 고찰할 수 있을 것이다. 그러나 이와 같은 돌석은 현존하는 배례석[13]과는 성격을 달리하는 자연석으로서 왕흥사의 부처님을 향하여 망배하는 장소의 돌로써 이해되어야 할 것이다.

이러한 배례석에 대해서는 그 어원이나 형태에 대해 발생학적 견지에서 좀더 추구해야겠지만 일단 여기에서는 불교의 종교의식이나 상징적인 조형물로 해석하고자 한다. 따라서 배례석이 재래의 관념처럼 그 위에서 바로 예배하는 것이라는 생각은 재고되어야 할 것이다. 그것은 현존하는 배례석의 형태와 문양에 의해 더욱 분명해진다.[14] 동시에 배례석은 국왕을 위시한 모든 중생이 그 위에서 예배한다는 사찰의 상징적 내지 권위적 조형물로 이해될 수 있을 것이다.

IV. 통도사 배례석의 변형과 명문의 위각

먼저 배례석의 현상과 그 형태부터 살펴보기로 하자. 배례석은 서향한 극락전 앞에 위치하여 동쪽에서 서쪽으로 길게 놓여 있고, 그 측면은 이곳 하로전 일대의 본전인 영산전을 향했으며, 앞서 말한 석탑과 상대되는 곳이다. 크기는 길이 185cm, 폭 87cm의 판석[15]으로써 3부분으로 절단되어 전해지고 있다 도180, 181.

배례석의 판석 크기는 각각 다음과 같다.

[13] 필자가 조사, 확인한 바에 의하면 배례석이 있는 사찰은 통도사를 비롯해 海印寺 願堂庵 · 佛國寺 · 直指寺 · 華嚴寺 · 寶林寺 · 桐華寺 · 靑巖寺 修道庵 또는 경주 박물관과 驛前 三層石塔前 등 상당수에 달하며 그 외 원주의 居頓寺址 등 고려시대의 절터에서도 볼 수 있다. 그러나 이들은 모두 배례석이 금당이나 석탑의 전면에 있었던 것으로 보인다.

[14] 海印寺 願堂庵의 경우 배례석은 법당을 향하여 縱으로 놓여 있으나 크기(길이 93cm, 폭 47cm, 높이 33cm)가 작을 뿐 아니라 上面의 蓮華子房(全幅 22.5cm)이 陽刻으로 두드러져 있어 그 위에서 절하기에는 곤란하며 그 외 대부분의 사찰도 양각의 부조가 있기는 마찬가지다.

[15] 이 板石은 원래 2개의 판석을 연결해 조성했으나 후에 판석 1개를 보충했다. 風化를 입어 현재는 5부분으로 나뉘어져 있고 또 북쪽의 아래 부분은 결실된 것으로 보인다.

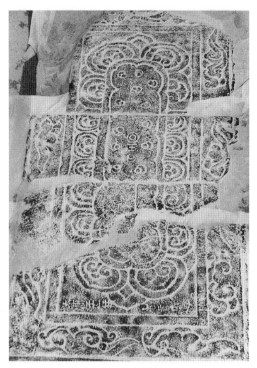

도 180
통도사 배례석

도 181
통도사 배례석 탁본

[표 1] 통도사 배례석 실측치(단위 cm)

크기 구분	길이	폭	비고
東邊石(제1석)	63	72	북쪽 모서리 결실
中間石(제2석)	35	87	중앙부에 "王"字 음각
西邊石(제3석)	77	87	중앙 균열, 造成年記 음각

제1석의 북쪽은 그 외연부가 결실되었으나 그와 대칭되는 남단의 문양에 따라 결실 부분은 충분히 복원할 수 있다. 서쪽의 제3석은 이들 가운데 가장 크지만 풍화로 인해 중간부가 파손되어 있다.

이들 3석의 조각 수법을 비교 검토하면 새로운 사실을 발견하게 된다. 제1석과 제3석의 연화문은 꽃잎의 형태가 훨씬 크고 시원하게 처리된 반면 중간석인 제2석의 연화문은 꽃잎의 크기가 작고 배열이 조밀하다. 즉 제1석과 제3석 측면 연화문의 최대폭이 20cm인데 비해 제2석은 14cm에 불과한 것이다. 따라서 제1석과 3석

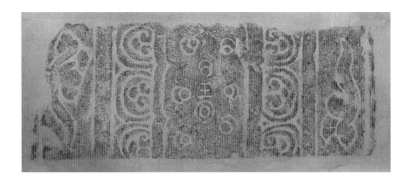

도 182
후에 보충된 배례석의
중간석

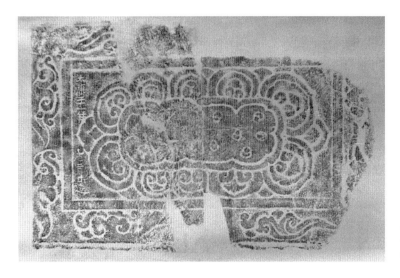

도 183
통도사 배례석
추정 원형 탁본

은 동일 양식이지만 중간석의 조형은 이질적이라는 것을 부인할 수 없다 도182.

　　그러므로 이 배례석의 원형 추정을 위해 중간의 제2석과 좌우 양쪽의 판석을 비교 고찰하는 것이 바람직하다. 먼저 이들 중간석과 좌우 양석을 비교 검토하면 앞서 지적한 연화문뿐만 아니라 판석의 외곽에 조각된 구름문양의 양식에 있어서도 상이하다는 점을 지적할 수 있다. 그리고 무엇보다도 제2석의 중간석은 다른 판석에 비해 풍화를 덜 입었다는 사실은 이 돌이 후에 조각되어 좌우 양석 사이에 보충되었다는 확실한 이유가 될 것이다. 그러므로 이 배례석은 처음 조성된 후 어느 때인가 직사각형의 중간 판석을 보충해 확장시킨 것으로 볼 수 있다. 따라서 도상에 있어서도 선대의 양식을 모사해서 조성했으나 작은 공간에서 오는 제약 때문인지 그 크기에 있어서 전체적인 조화를 이루지 못했다고 생각된다. 그러므로 이 배례석의 원형은 중간석이 없는 좌우 양석의 판석을 연결해 조성한 것이며, 이러한 점은 탁본을 연결해 보면 더욱 분명해진다 도183.

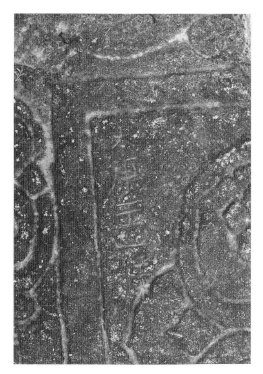

도 184
배례석 명문 부분

도 185
배례석 명문 탁본 부분

　　다음으로 배례석의 조성 연대를 말해주는 명문에 대해 살펴보겠다. 명문은 제
3석, 즉 배례석의 서쪽에 음각되어 있으며 글자 크기는 4-5cm이다. 제3석도 풍화
에 의해 중간이 절단되어 있으나 다행히 명문이 있는 쪽은 아무런 손상이 없다. 명문
은 左端 間地에 "太康王一年(拜)乙丑 二月日造"의 11자를 음각했다 도 184, 185. 이
중에는 앞서 말한 중간석의 연화문 중앙에 새긴 "王"자와 연관되어 후대에 添刻된
부분이 있다. 高裕燮 선생은 이 가운데 '太康王'이란 명문에 대해 고심하여, "太康
王이란 者 신라의 歷王에 없고 康의 字가 있는 것은 34대의 僖康王, 49대의 憲康王,
50대의 定康王의 3王이 있으나 初年으로서 干支 乙丑에 해당하는 것은 없다."[16]고
언급한 바 있다. 이렇게 고유섭 선생도 그의 草稿에서 이 "太康王一年乙丑"이란 연
기에 대하여 유념한 흔적이 보인다. 앞서 지적한 바와 같이 신라의 역대 왕에는 '太
康王'이 없고, 또 '元年'이면 몰라도 '一年'이란 표기는 후대의 위각이라고 생각된
다. 이에 대한 유력한 근거로서 다음의 『양산군지』의 내용에 의지할 수 있다.

[16] 高裕燮, 위의 책, p.99.

拜禮石: 在通度寺極樂寶殿 國王拜禮之石也 太康十一年乙丑二月日造刻而今則十字毀滅 故如太康一年[17]

　　이 기록을 바탕으로 이 배례석은 『양산군지』가 처음 편찬될 때까지만 해도 '太康十一年乙丑二月日造'라고 읽을 수 있었던 것으로 보인다.[18] 따라서 『양산군지』의 기록에서 보는 바와 같이 배례석의 명문이 훼손되어 '十' 자가 분명치 않게 되자 이 '十' 자의 상하에 두 획을 첨가함으로써 '王' 자로 변형시켰으며, 이로 인해 연기 파악에 혼란을 가져왔다고 생각된다.

　　太康은 遼 道宗의 연호로서 그 11년은 서기 1085년(고려 宣宗 2년, 즉 大安 元年에 해당)이며 干支 乙丑도 꼭 들어맞는다. 아마 『양산군지』에서도 기록된 바와 같이 이 배례석은 '國王拜禮之石'이라는 재래의 관념이 강하게 작용했고 또 그 같은 관념하에서 '十' 자를 '王' 자로 개조했던 것으로 짐작된다. 특히 이 같은 사실은 『通度寺事蹟略錄』(앞의 『통도사지』에 수록) 중의 袈裟稀奇條의 내용을 인용해서 윤색한 것으로 보이는 후대의 기록에서도 여전히 太康王과 고려 光宗과의 연관점을 언급하고 있으나 이 역시 미결된 채로 남아 있다.[19] 이러한 사실들은 모두 이 배례석과 명문의 위각에 따르는 혼동의 결과이며, 배례석이 선종대에 조성되었음은 앞서 밝힌 바와 같다.

　　그리고 이 배례석이 조성된 선종대는 통도사의 寺格이나 경제력이 무척 왕성했다고 생각된다. 그것은 '國王拜禮之石'이라고 전칭되었던 배례석뿐 아니라 통도사에서 약 4km 지점에 있는 국장생석표에서도 넉넉히 짐작할 수 있다.[20] 따라서 이 선종대를 전후하여 왕성한 사원 경제력을 바탕으로 제반 석조물들을 완성했다고 말할 수 있을 것이다. 동시에 그 후 어느 때인가 배례석의 중간석이 보충되고 명문도 첨각되었음이 분명해진다.

17 『梁山郡誌』권1(증보판), p.58. 밑줄은 필자가 친 것이다.

18 필자가 접한 『梁山郡誌』는 1960년대 간행한 증보판이고 아직 초간본은 보지 못했다. 초간본은 적어도 조선 후기에는 간행되었을 것으로 추정된다.

19 『朝鮮寺刹史料』上(조선총독부, 1911), 通度寺創刱由緒條, p.532. "謹按古記云 高麗國第四光宗大王 崇信佛法 … 拜禮石 到今現存極樂殿前 然石面刻書云 太康王乙丑二月日造云 則光宗卽太康歟未詳".

20 『朝鮮金石總覽』上, 「梁山通度寺國長生石標」, p.292. 그리고 『通度寺事蹟略錄』에 의하면 이들은 통도사를 중심으로 주위에 十二長生을 설치했던 것으로 기록했다. 또 이와 같은 金石文은 이웃한 蔚州의 象川里에서도 발견되어, 고려시대 광활했던 통도사의 寺域을 표시하는 일종의 경계표로 생각되었다.

V. 문양의 양식 및 복원적 고찰

다음으로 이 배례석이 지니고 있는 연화문의 양식과 함께 그 원형에 대해 간단히 언급하겠다. 앞서 말한 이들 3절의 판석 가운데 중간석(제2석)은 좌우 양석과 같은 일정한 폭을 유지하고 있으나 이들을 자세히 살펴보면 어딘지 모르게 중간석은 이질감이 느껴진다. 즉 풍화를 입은 좌우 판석에 비해 이는 견고하고 단단할 뿐 아니라 타원형의 연화문 조각 역시 양 옆과 차이를 보이고 있다. 이에 대해서는 중간석이 후에 보충된 것임을 이미 밝힌 바 있다.

따라서 중간석을 제외하고 좌우 판석만을 대상으로 양식에 대해 고찰해 보기로 하겠다. 이들 제1석과 제3석을 연결한 것이 원형이라 하겠는데 이들은 연화문의 연잎 중앙에 花紋을 조각했으며, 또 반전되는 귀꽃 역시 편평하게 부조해 나타내고 있다. 그리고 배례석의 중간에는 반원형으로 연결된 타원 속에 원형의 연꽃 씨방으로 보이는 형태를 조각해서 이에 상응하는 의미를 상징하고 있는 것으로 생각된다. 그리고 그 외곽에는 당초무늬를 자연스럽게 둘렀다. 이러한 연화문의 유형을 따르는 예로는 경북대학교 박물관 소장 비로자나상[21]의 하대석 연화문이 비교될 수 있을 것이다. 이 하대석은 화문의 귀꽃을 두드러지게 조각하고 있으나 통도사의 경우는 판석의 배례석이란 점에서 귀꽃을 편평하게 조각한 점이 다르다 하겠다. 이렇게 연화문 중앙에 화문과 같은 장식적 수법이 첨가되는 것은 시대를 내려볼 수 있는 특징이다.

따라서 통도사 배례석은 경북대학교 박물관의 불상 좌대에서 보는 바와 같이 9세기의 유형을 따르고 있으나 그 양식은 훨씬 후기에 속하는 것으로 봐야 할 것이다. 보다 구체적으로 말하면 이 배례석은 연화문 속의 화문이 좀더 장식적이고 도식화된 점 등에 비견할 때 앞서 명문의 내용을 따르는 11세기 후반에 속하는 것으로 추정될 수 있겠다.

마지막으로 이 배례석의 복원적 고찰은 간단히 말해 도상적 문양의 비교에서 쉽게 이해될 수 있다. 앞서 지적한 바와 같이 '王' 자가 새겨진 중간의 판석은 좌우 양석과 양식이 조화를 이루지 못할 뿐 아니라 크기 역시 최소한 6cm 가량이 작고 조밀해서 문양의 조화를 위해서도 원형에 대한 복원이 요청된다 하겠다. 먼저 이들의 양식상의 두드러진 차이로 좌우 제1, 제3석은 연꽃잎이 心形인데 비해 중간석은

21 『文化財大觀』 寶物篇(中), p.190. 경북대학교 박물관 석조비로자나상 참조.

타원형을 유지하고 있다는 점을 들 수 있다. 또 좌우 양 석의 외곽은 당초문으로 장식된데 비해 중간석은 雲紋으로 처리되었다. 그렇다면 이들의 원형을 복원하기 위해 먼저 문양에 대한 탁본으로써 대조, 비교하는 것이 좀더 효과적일 것이다. 배례석의 판석 전면에 새겨져 있는 문양을 일차적으로 탁본한 뒤 중간석의 부분을 제외하고 좌우 양석의 부분을 맞추어 본다면 금방 이해될 수 있다. 즉 제1석과 제3석의 문양이 형태가 동일하고 그 크기도 일치하며 완벽하게 조화를 이루고 있음을 알 수 있다. 더구나 제1석과 제3석의 연결 부위의 심형의 문양이 자연스럽게 잘 연결되고 있다 도183.

이렇게 해서 복원된 배례석의 크기는 길이 142cm, 폭 87cm이며, 배례석의 문양은 동일한 양식과 좌우대칭의 형태로 인해 아름다운 조화의 미를 나타내고 있다.

VI. 맺음말

지금까지 통도사 배례석에 대해 고찰한 결과 현존하는 석조물은 배례석을 비롯해서 대부분 고려시대의 조형으로서 선종대를 전후해 집중적으로 조성되었음을 알 수 있었다. 다만 과거에 극락전 앞의 3층석탑은 조형 양식상 신라 말로 추정되었으나 여기에 대해서도 재고해야 할 것이다. 왜냐하면 현존하는 통도사의 중요한 석조 유구들이 고려 선종대에 조성된 것은 당시의 사원 경제와 병행해서 고찰해야 하기 때문이다.

대체로 배례석의 기능이란 종교 행사나 의식 집전과 밀접한 관계를 지니겠지만 이 역시 사찰이 지니고 있는 종교적 또는 권위적 상징물로 해석되어야 하리라 본다. 그것은 배례석의 형태나 방향에 의해 그 성격이 드러나기 때문이다.

이상에서 살펴보았듯이 통도사의 배례석은 고려 선종 2년에 조성되어 중간에 다시 별개의 판석을 끼움으로써 당초의 모습이 변형되었고 또 후대의 첨각이 연기 파악에 큰 혼란을 가져왔다. 이러한 혼란은 결국 배례석의 현상과 양식에 따른 비교 고찰을 통해 그 원상을 회복할 수 있었다.

그리고 이들 제반 석조물이 조성된 선종대의 통도사 경제력 또는 대사회적 기능에 대해서는 앞으로 더욱 검토되어야 할 것이다. 그것은 통도사의 배례석보다 약 10개월 후에 설치되었던 國長生을 비롯해서 『事蹟記』에 보이는 12장생과 연관해 고찰되어야 하기 때문이다.

이 배례석이 조성된 지 약 900여 년만에 중간의 미혹을 헤치고 그간의 제반 사항을 밝힐 수 있어서 정말 다행이다. 끝으로 작은 소망이 있다면 마모되어가는 '國王拜禮之石'으로 전칭되었던 상징적 이 기념물을 영구 보존하기 위해 현 위치에도 원형의 배례석을 새로 조성하고 현존 유물은 나무함을 짜서 통도사박물관에 길이 보전했으면 하는 마음 간절하다.

3. 『三國遺事』塔像篇 체재의 검토

I. 머리말

『삼국유사』의 사료적 가치에 대한 평가는 입장에 따라서 양극화되었던 것이 사실이다. 이러한 현상은 한편으로 불교에 대해 부정적 견해를 지녔던 유학자적 입장과 일제 강점기의 식민사관에 입각한 의도적 해석이 한몫을 했다. 이에 비해 다른 한편인 崔南善 이후 국학적 입장에서는 전혀 상반된 견해를 보이고 있다. 오늘날 전자에 대해서는 대체로 역사를 인식하는 체계가 긍정적이기보다는 부정적이라는 견해가 지배적이다. 이러한 입장에서 본다면『삼국유사』는 유교의 도덕적 합리주의 사조가 팽배한 고려 후기의 사회에 대한 새로운 도전이었음이 분명하다. 이 같은 도전은 비합리적 神異事를 국가적 체계 속에서 서술함으로써 민족기원 설화의 원형을 제시했을 뿐 아니라 자칫 합리주의 사관이 범하기 쉬운 형식적 틀에 대해서도 재고의 기회를 제공했다고 보기도 한다.

그러나『삼국유사』를 구성한 卷次나 여러 篇目의 체재가 불완전하고, 판본의 본문에도 帝王이나 聖人, 상급자 및 존경받는 사람들의 이름이나 자를 사용해야 할 때 이를 피하거나 다른 글자로 고쳐 쓰는 避諱를 비롯해 誤字, 落字, 缺劃 등이 종종 발견되어 원형을 파악하기에 어려움이 있다. 더구나 이 책에는 별도의 목차를 두지 않아서 최남선의 新訂本(1943년) 이래 목차를 재구성해서 편의를 도모하고 있긴 하나, 내용을 자세히 검토하면, 여기에도 문제가 있음을 알게 된다. 현전하는『삼국유사』는 본래 전체 5권 9편목으로 구성되었을 것으로 추정한 今西龍 이후, 이 체재를 줄곧 따르고 있으나, 이것은 편의에 지나지 않음이 점차 밝혀지고 있기 때문이다.

특히 불교미술의 보고라 할 수 있는 卷3 塔像篇의 경우 그 체재에 대한 문제와 더불어 몇 항목에서 나타나고 있는 혼란과 모순으로 인해 상당 부분 一然의 原稿本과는 다르게 改板되었을 것으로 추정된다. 일연의 초간본을 볼 수 없는 상황에서도 이러한 주장은 제법 설득력을 지니는데, 이것이 1512년 경주 개판 당시의 오류인지에 대해서도 주목할 필요가 있다. 물론 고대 사회에서의 저술에 따른 편집 체제가

오늘날의 시각에서처럼 논리적이고 조직적이지 못할 수 있다. 그러나 이러한 편집 체제의 진의를 밝히는 것은 중요하다. 아울러『삼국유사』의 가치가 조명되기 시작한 근대 학문의 방법론 도입 이후의 시각이 어떻게 전개되었는가도 객관적 입장에서 조망할 필요가 있다.

II.『삼국유사』의 구성과 편목

『삼국유사』는 一然(1206-1289) 당시까지 전래되던 다양한 문헌 기록과 口傳 · 記傳 등을 중심으로 한 傳記體의 기록이다. 체제와 문장이 소박하면서 소위 正史에서 누락된 중요 기록을 포함하고 있어 그 가치가 높게 평가되고 있다. 오늘날『삼국유사』의 가치는 국내외 학자들의 조사 연구를 통해 더욱 천명되었으나, 이 책이 찬술된 시기에 대해서는 아직까지 명확한 연대를 말하기 어렵다. 다만 권5의 첫머리에 "國尊曹溪宗迦智山下麟角寺住持圓鏡沖照大禪師一然撰"[1] 도186이라는 기록에 의해 일연이 國尊으로 책봉된 忠烈王 9년(1283), 그리고 인각사에 주석하기 시작한 충렬왕 10년(1284)에서 그가 入寂한 동왕 15년(1289) 사이의 어느 해에 해당할 것으로 보인다. 물론『삼국유사』가 처음 일연에 의해 집필된 이후 국존, 곧 국사로 책봉된 시기에 처음 개판된 것인지에 대해서는 아직 단정하기 이르지만 위의 기록에 의하면 그의 직함이 '國尊' 또는 '麟角寺住持'로 되어 있으므로 그가 84세로 입적하기 이전에 쓰여진 것은 분명해진다. 왜냐하면 그의 諡號인 '普覺'이 이 기록에는 빠져 있기 때문이다.

또한 현전하는『삼국유사』의 체재는 서지학적 측면에서 본다면 복잡한 양상을 지니고 있다. 더구나 몇몇 항목은 일연 이후 추가된 것으로 여겨지는 부분도 있으므로 초간본의 개판과 연관지어 생각한다면 더욱 복잡해진다.『삼국유사』의 찬자를 알려주는 권5의 첫줄에 기록된 "國尊曹溪宗迦地山下麟角寺住持圓鏡沖照大禪師一然撰"은 여러 가지 시사하는 바가 있다. 이 글귀가 제5권에 있는 것에 대해서도 명확한 이유를 대기 어렵다. 매권 첫머리에 찬자의 직함이 놓이는 것이 일반적인 체재이므로 재간 당시 앞 권에서는 찬자의 직함이 빠지고 마지막 권인 제5권에서만 기록되었다는 것도 납득할 만한 답변이 못 된다.

[1] 麟角寺普覺國師碑銘에서는 '圓徑沖照'라 했으나,『삼국유사』에서는 '圓鏡沖照'라 했다.

　　또한 『삼국유사』 가운데는 일연이 생존했을 당시의 연대가 몇 차례 나타나 흥미로운데, 그 중에서 주목되는 것은 가장 下限에 속하는 '今至元十八年辛巳歲' 즉 충렬왕 7년(1281)이다. 이는 일연이 소위 '迦葉佛宴坐石'을 설명하는 대목인데, 일연 생존시의 연대여서 시사하는 바가 크다. 따라서 이 책은 일연에 의해 여러 해에 걸쳐 쓰여졌으며 그가 인각사 주지로 머물렀던 충렬왕 10년(1284)을 전후하는 시기에 이미 脫稿되었을 것이라는 결론을 얻게 된다.

　　그렇다면 현존하는 『삼국유사』의 板本은 어떠한가. 지금까지는 조선 中宗 7년(1512) 李繼福 등이 慶州府에서 판각한 소위 正德壬申本이 『삼국유사』의 母本으로 알려졌다. 이 정덕본의 跋文 처음에 "吾東方三國 本史遺事兩本 他無所刊 而只在本府 歲久刓缺 一行可解 僅四五字 … 於是分刊列邑 令還藏于本府"라는 기록으로 미루어 이 책은 현전본 이전에 어떠한 형태로든지 이미 간행되어 있었던 것으로 짐작된다. 그리고 이후에 오자, 탈자, 厥字, 顚倒, 衍加 등에 대한 조사가 진행되어 오늘날의 현전본이 완성되었을 것이다.

　　발문에 따르면, 이 책은 경주에서 간행되었는데 그것도 경주부 내의 여러 고을에 맡겨 分刻했다고 한다. 또한 이때는 전권을 완간한 것이 아니고 심하게 마멸된

판만을 改刻했다는 견해도 있다. 즉 今西龍이 "이 책의 5권 전체 219매 가운데 약 50매는 舊式板인데, 이 50매는 字體와 양식이 같고, 조각된 문자가 정연해서 元朝時代 彫板의 모양이며, 또 인쇄면의 마멸 흔적이 뚜렷이 나타나 있다고 한다. 그러나 新板으로 보이는 약 170매 정도의 板은 각판이 치졸하여 문자가 굵거나 가늘며, 인쇄면도 넓고 좁아 일정하지 않은 것이 일견해서 시골판을 모은 느낌이다."[2]고 한 것이 그것이다. 판본을 자세히 조사해보면 이 역시 수긍할 만하지만 '分刊列邑' 한 결과 판각 기법상의 차이가 있었던 것은 아닐까 하는 생각을 하게 된다. 더구나 다음과 같은 발문의 내용을 본다면 판본은 고사하고 인본조차 구하기 어려웠던 당시의 상황을 짐작할 수 있고, 이미 구판본이 한 줄에 4-5자만이 해독될 수 있었다는 다음과 같은 발문에서 더욱 그러하다.

> 우리 東方 三國의 本史나 遺事 두 책이 다른 곳에서는 간행된 바 없고, 오직 本府에서만 있었다. 오랜 세월에 자획이 닳아 한 줄에 알아볼 수 있는 것이 겨우 4-5자였다. … 이에 다시 간행하고자 하여 完本을 두루 구하기 몇 해를 지나고도 얻지 못하였다. 그것은 일찍이 이 책이 세상에 드물게 유포되어 사람들이 쉽게 얻어보지 못함을 알게 되었다. 만약 지금 改板하지 않는다면 장차 失傳되어 동방의 지난 일들을 후학들이 마침내 들어 알지 못할 것이니 탄식할 일이다. 다행스럽게도 斯文 星州牧使 權輳는 내가 이 책을 구한다는 소식을 듣고, 完本을 구해 얻어 나에게 보냈다. 나는 기쁘게 받아 監司 相國 安瞴과 都事 朴佺에게 이를 자세히 알렸더니 이들은 모두 좋다고 했다. 이에 여러 고을에 나누어 간행케 하여 본부에 가지고 와 간직케 하였다.[3]

다시 말해서 구판의 사용이 있었다면 위의 발문에서 반드시 밝혔을 터인데, 그 같은 언급이 없다는 점이 의심스럽다. 따라서 새로 개판할 당시 여러 고을에 나누어 판각함으로써 판본이 일정하지 않으며 개중에는 치졸한 것이 있을 수 있다고 본다면, 판 전체를 개판한 것으로 추정할 수 있어 今西龍의 견해는 재고를 요한다. 더구나 한 줄에 4-5자만 알아볼 수 있는 정도라면 그 마모로 보아 50매 정도의 구판을 그대로 사용했다고 보기도 어렵기 때문이다.

일반적으로 『삼국유사』는 다음과 같은 9편목으로 분류해 그 내용을 이해하고 있다.

2 今西龍, 「正德刊本三國遺事に就て」, 『典籍之硏究』 5 · 6호(1927)(『高麗及李朝史硏究』, 國書刊行會, 1974, p.108 재수록).
3 『三國遺事』 발문.

첫째, 王曆篇은 三國과 駕洛國 등을 포함한 역대 諸王의 世系와 연대에 관한 기록으로서 일종의 연표다.

둘째, 紀異篇은 제1권의 古朝鮮(檀君朝鮮) 이후 太宗武烈王代까지의 36항목과 제2권의 文虎王法敏에서부터 駕洛國記에 이르는 23항목으로서 이들 59항목은 제3권 이후의 불교적 내용과 달리 역사적 神異事를 기록한 것으로 알려져 있다.

셋째, 興法篇은 삼국 불교의 전래 및 弘布에 관한 기록이다.

넷째, 塔像篇은 불탑과 불상을 비롯한 불교미술의 전래와 실상에 관한 기록이다.

다섯째, 義解篇은 고승의 행적에 관한 기록이다.

여섯째, 神呪篇은 고승 대덕의 신이에 관한 기록이다.

일곱째, 感通篇은 종교적 感應에 관한 기록이다.

여덟째, 避隱篇은 행적과 이름을 숨기고 수행에 전념한 수행자에 관한 것이다.

아홉째, 孝善篇은 효행에 관한 기록이다.

李載浩는 이와 같은 『삼국유사』의 체재에 대해 "'왕력편'과 '기이편'은 우리 민족 역사에 관한 기록이고, '흥법편' 이하의 諸篇은 모두 불교와 승려에 관한 기록이니 그 체재는 史官의 손으로 쓴 正史體의 『삼국사기』와는 근본적으로 다르다."고 했다. 나아가 "또 그 敍述 내용도 『삼국사기』와 『삼국유사』를 비교 고찰하면, 『삼국사기』는 자료 인용에 있어 중국측 자료만 인용했을 뿐 본국의 기록은 소홀히 처리했으며, 論旨의 전개는 대부분 자기의 유학자적 주관으로 取捨 論斷한 경향이 있음에 반해, 『삼국유사』는 중국측 기록보다는 본국의 고문서와 민간 기록을 많이 이용해 민족기원의 원형 보존에 주력한 경향이 나타나고, 또 논지의 전개도 疑問處에는 반드시 小註를 달아 그 出典을 引證하는 등 다분히 자기의 주관적인 논단을 배제한 객관적인 선택을 취하고 있다."[4]고 해서 이미 그 체재상의 특성을 밝힌 바 있다.

또한 기이편의 체제를 분석한 논문 가운데는 기이편이 불교 관계 7편을 합친 것과 거의 맞먹는 양이라고 전제하고, 이는 신이한 일들을 일정한 체계 속에서 서술했는데 그 체계란 국가의 체계요 국왕의 체계로서 사료적 가치를 천명하기도 했다.[5] 뿐만 아니라 이기백은 『삼국유사』는 비합리주의를 정면으로 표방하고 나선 역사서"라 하고 "그것은 儒教의 합리주의 史觀에 대한 비판의 뜻이 있었다고 믿는다."면서 고려 후기에 접어들면서 官撰史書를 중심으로 지배적인 풍조를 이루었던

4 李載浩, 「三國遺事에 나타난 民族自主意識」, 『삼국유사연구』上(영남대 민족문화연구소, 1983)(『三國遺事研究論選集』1, 백산자료원, 1986, pp.501-519 재수록).

5 李基白, 「三國遺事 紀異篇의 考察」, 『新羅文化』1집(동국대 신라문화연구소, 1984)(『三國遺事研究論選集』1, 백산자료원, 1986, pp.121-137, 재수록).

유교의 도덕적 합리주의 사관에 대항하고 나선 것이 『삼국유사』였다고 했다. 그리고 이어서 역사서의 합리주의 문제를 지적하면서 역사학의 범주에는 설화적 역사도 역사의 한 유형으로 다루어지며 심지어 호머의 시도 포함된다[6]고 했다.

이렇게 본다면 『삼국유사』의 서술 체계에서 기이편이 차지하는 비중은 막중하고, 오히려 "異端虛誕之說"이나 "異流怪說"[7] 또는 "荒誕不經"[8]하다는 악의에 찬 언설은 이 책의 가치를 천명하는 결과가 되었다.

다만 현전하는 『삼국유사』의 앞부분에는 서문도 목차도 없으며, 왕력 다음에 叙를 놓고 있는데 이는 기이편의 서에 불과하다. 또한 전체 5권 9편으로 볼 수 있으나 앞부분 역시 篇次가 없으며, 원본의 내용을 그대로 뽑아 소개하면 다음과 같다.

＊ 현전 『삼국유사』의 篇次

三國遺事王曆第一　　(第1張 版心, 三國遺事卷一)
　紀異卷第一　　(총 59항목 중 36항목, 第37張 말미에 三國遺事卷一)
三國遺事卷第二　　(第1張 版心, 三國遺事卷二)(紀異篇 繼續, 총 23항목)
三國遺事卷第三　　(第1張 版心, 三國遺事卷三)
　興法第三　　(총 7항목이나 8항목으로 추정)
　塔像　　(총 30항목이나 27항목으로 추정, 第56張 말미에 '三國遺事卷第三')
三國遺事卷第四
　義解第五　　(총 14항목, 第31張 말미에 '三國遺事卷第四')
三國遺事卷第五
　　　國尊曹溪宗迦智山下麟角寺住持圓鏡冲照大禪師一然撰
　神呪第六　　(총 3항목)
　感通第七　　(총 10항목)

6 李基白, 「三國遺事의 史學史的 意義」, 『震檀學報』 36(1973). 註 12에는 "李萬烈 씨는 비합리주의를 정면으로 표방하고 나선 것을 역사서라고 할 수 있느냐 하는 의견을 제시하였다(閔泳珪, 「삼국유사」, 『韓國의 古典百選』, 新東亞 1969년 1월호 부록 및 上記 토론속기록 p.178). 씨의 의견에 따르면 神異의 수록을 정면으로 표방하고 나선 『삼국유사』는 역사서가 아닌 게 된다. 씨는 나아가서 '우리가 아는 한 역사서는 합리주의를 그 밑바탕에 깔고' 있다고 하였으나(同上), 역사학의 초보적 입문서인 베른하임의 『史學槪論』에 의하면 설화적 역사를 역사의 한 유형으로 다루고 있으며, 그 속에는 호머의 詩도 포함되고 있다(趙璣濬 역, 『史學槪論』, 1954, pp.10-11)."라 했다.

7 安鼎福, 『東史綱目』, 凡例 採據書目, "其書 本爲佛氏立敎之源流而作 故間有年代之可考 而專是異端虛誕之說 後來 本朝撰通鑑時 多取錄焉 輿地勝覽名 亦多從之 噫 是書也 只是異流怪說 而能傳於後 當時 豈無秉筆記事之人 而皆湮沒無傳 蓋此書爲僧釋所傳".

8 安鼎福, 『東史綱目』, 第一上.

避隱第八　　　(총 10항목)

孝善第九　　　(총 5항목)

　　이상에서 편목을 보면 상당히 엉성하고 누락된 부분도 있다. 이렇게 불완전한 卷數를 잠깐 덮어두고, 위의 편차의 항목만을 본문대로 본다면, '三國遺事卷第一'의 부분이 없고, 三國遺事王曆第一, 紀異卷第一이라 했다. 다음 '第二'가 없이 기이편이 계속되다가 바로 興法第三이라 했다. 이러한 체재는 일관성이 없고, 혼란스러운데 이는 개판 당시의 실수로 보인다. 따라서 이러한 체재를 그대로 따른다면, 王曆第一, 紀異(第二), 興法第三, 塔像(第四) 등으로 이어져야만 9항목의 편차가 성립될 수 있으므로 이후 신정본에서는 이와 같이 수정되었다.

　　다만 최남선은 불완전한 왕력 부분에 대하여 왕력이 긴 문장이 아니므로 '紀異'를 '第一'로 앞에 놓았다는 다소 애매한 견해를 표한 바 있다.[9] 그러나 이 책의 첫머리에 기록된 왕력편의 체재 역시 문제가 있는 것으로 지적되고 있다. 왕력편은 삼국과 가락국 등을 포함한 역대 제왕의 세계와 연대에 관한 기록으로서 일종의 연표인데 이는 일연이 하나의 편으로 편찬한 것이라는 견해에 대해서 본문과의 유기적인 연결이 미흡한 것으로 보아 일연에 의한 저술이 아니고 별책을 삽입한 부록 같은 것으로 보기도 한다.[10] 이렇게 본다면『삼국유사』는 그 편목 구성에서부터 상당 부분이 이질적이라는 것은 분명해진다. 이 책의 제1장 시작 부분에는 '三國遺事王曆第一'이라 하고, 板心에는 '三國遺事卷一'이라 했으므로 이를 정리하면, '三國遺事卷第一 王曆第一'이 되어야 한다. 그런데 왕력 다음의 기이편의 첫 장에는 '紀異卷第一'이라 하고, 판심에는 '三國遺事卷一'이라 했으므로 제1권이 겹치고 있음을 알 수 있다.

9　"…'紀異卷第一'의 앞에 書名이 없어 卷首가 아니며, 書名이 '왕력'의 위에 나타나 '王曆第一'이라 하여 序數함이 분명하니 왕력이 또한 類目 중의 하나로 그것이 第一卷의 首編임을의심할 이유가 없으므로 대개 아홉 類目 가운데 왕력은 第一이 되고 紀異는 제二에 해당하는 것이지만 왕력이 長行의 글이 아니므로 '紀異'를 第一로 冒錄하여 '卷'이란 字도 衍加하기에 이르렀다…" 崔南善, 「三國遺事 解題」,『三國遺事』(민중서관, 1943), pp.3-4(토씨 등 일부는 필자 수정).

10　"왕력편은 단순한『遺事』의 부록이 아니라 일연이 하나의 篇으로 편찬한 것이었다."(李基白,『삼국유사』王曆篇의 검토」,『역사학보』107호, 1985)고 했음에 비해 金相鉉은 "일연은 紀異篇을 諸篇의 머리에 둔다고 했다. 그리고『삼국유사』의 권1은 중복되어 있다."고 하면서 그 근거로서 왕력의 기사와 諸篇의 기록 사이의 다른 내용과 함께 在位年數를 계산하는 방법의 차이, 신라에서의 諡號나 麻立干 칭호의 사용 시기에 대한 상이한 기록 등을 지적하고 있다(金相鉉,「三國遺事 王曆篇 檢討」,『東洋學』15집, 1985.『三國遺事研究論選集』1, 백산자료원, 1986, pp.307-328 재수록). 뿐만 아니라 駕洛國記는 편목 속의 한 부분으로 기록되었으나 국가의 실체로 인정받지 못한 입장이지만 왕력에서는 이를 포함해 四國 중의 하나로 기록된 것도 일연이 왕력편을 편찬하지 않은 것이라는 견해도 있다.(李根直,『三國遺事』王曆篇 研究」, 1995, 효성가톨릭대 석사논문).

도 187
『삼국유사』 제1장 부분

도 188
『삼국유사』 '塔像' 표시 부분

III. 탑상편 편목의 문제점

 『삼국유사』의 왕력편을 제외한 현 체재하의 전체 138항목 가운데 탑상편의 비중 역시 매우 높다. 본문 가운데 기이편이 59항목으로 가장 많고, 그 다음이 탑상편으로서 일반적으로는 30항목으로 알려진 점에서도 그러하다.

 『삼국유사』의 전체 9편목 가운데 하나인 탑상편은 목판본의 원전을 의지한다면, 앞서 본 바와 같이 항목의 차례를 말해주는 편차가 누락되어 있고, '塔像' 두 글자의 위치 또한 애매하므로 편목 구성이 불완전하다 도 187, 188. 그 편목은 '興法第三'과 '義解第五' 사이 '第四'의 편목이 빠져 있으므로 일찍이 今西龍이 이들 第三과 第五, 곧 東京興輪寺金堂十聖과 그 다음의 迦葉佛宴坐石 항목 행간에 그대로 있는 '塔像' 2자를 취해 '塔像第四'[11]라 했듯이 최남선에 의한 신정본의 체재를 추종하고 있다.

이렇게 '塔像' 2자를 취해 이에 '塔像第四'라 함으로써 이후 최남선의 신정본은 다음과 같이 재편되었다.

* 崔南善의 新訂本(1943)

三國遺事 卷第一
　　　王曆第一
　　　紀異第二
三國遺事 卷第二(紀異續)
三國遺事 卷第三
　　　興法第三
　　　塔像(第四)
三國遺事 卷第四
　　　義解第五
三國遺事 卷第五
　　　國尊曹溪宗迦智山下麟角寺住持圓鏡沖照大禪師一然撰
　　　神呪第六
　　　感通第七
　　　避隱第八
　　　孝善第九

이상의 내용은 그럴듯한 재구성이므로 어쩌면 일연의 원고본에 가장 가까울 것으로 보이나 왕력이 일연의 찬술과 무관하다는 견해를 염두에 둔다면, 이 역시 문제가 있다. 또한 '塔像第四'의 항목은 모두 불탑과 불상에 관한 내용이라는 관념 아래 이를 東京興輪寺金堂十聖條 이하 31편의 글이 모두 탑상에 관한 것이라 했지만[12] 목판본의 원본에서는 '塔像' 2자가 최남선의 신정본에서와 같이 동경흥륜사금당십성 항목 앞에 있지 않고 그 다음 항인 가섭불연좌석조 앞에 위치해 있으므로 혼란과 불완전함이 있다.[13] 이들 두 항목 사이에 있는 '塔像' 2자 다음에 '第四' 2자를 삽입함으로써 '塔像第四'로서 그 항목을 삼고 있으나 이 역시 문제가 없는 것은

11 　今西龍, 「記〔朝鮮史學會刊三國遺事後記〕」, 「再版記」(1929), 『高麗及李朝史硏究』(國書刊行會, 1974), p.121 재수록.

12 　최남선, 앞 책 p.3

13 　최남선의 신정본 목차에서는 東京興輪寺金堂十聖 앞에 '塔像第四'가 놓이나 다시 본문에서는 그 다음인 迦葉佛宴坐石 앞에 놓아 목판 원문의 체재를 따랐다.

아니다.[14] 왜냐하면 가섭불연좌석 부분은 엄밀한 의미에서 탑상의 내용이라 할 수 없으며 그 체재 또한 불완전하기 때문이다. 탑상편은 불탑과 불상에 관한 기록이어야 하나 가섭불연좌석조는 이와 달리 前佛伽藍의 터인 황룡사에 있는 가섭불의 연좌석이 갖는 의의에 대해 기록하고 있다. 이는 新羅 佛國土說을 강조하는 내용이므로 차라리 그 앞의 편목인 興法篇의 내용에 편성시킬 수 있을 것이다.

이에 대한 필자의 견해는 동경흥륜사금당십성과 가섭불연좌석 2항목은 모두 신라 불교의 흥법에 관한 내용으로 볼 수 있으므로 엄밀한 의미에서 탑상의 내용이 아니라는 것이다. 또한 이 2항목 다음의 遼東城育王塔 이후부터 명실상부한 불탑과 불상에 관한 기록이 전개되므로 이른바 탑상편은 앞의 2항목 다음 요동성육왕탑부터 총 29항목이 해당될 것으로 보인다.[15]

따라서 기존의 분류와 같이 탑상편을 하나의 독립된 항목으로 본다면, 이것이 필연적으로 불탑과 불상에 관한 기록이어야 함은 다시 말할 것도 없다. 그럼에도 불구하고 첫 부분에서 탑상 외적인 요소가 있다는데 문제가 있다. 즉 가섭불연좌석조가 그것이다. 오히려 '塔像' 두 글자의 앞에 위치한 동경흥륜사금당십성조는 十聖의 泥塑를 열거했다는 점에서는 탑상의 범주에 넣어도 별다른 문제가 없다 하겠으나 '塔像' 두 글자를 탑상의 편목으로 인정할 때 그 다음에 위치한 가섭불연좌석조는 전혀 별개의 기록이며, 동시에 서술 내용 역시 상이하다. 다시 말하면 가섭불연좌석조는 일반적으로 알려진 황룡사 創建緣起와 함께 전불가람에 대한 종교적 성향을 기록하면서 신라는 범상한 나라가 아니라 佛緣이 매우 깊은 이른바 '신라 불국토설'을 내포하고 있다. 그러므로 이는 신라의 흥법을 나타낸 것이라 할 것이다.

이제 이와 같은 주장을 좀더 구체화하기 위해서 이들 동경흥륜사금당십성과 가섭불연좌석에 대해 보다 구체적인 분석을 필요로 한다. 먼저 동경흥륜사금당십성의 경우 흥륜사 금당 동서에 배치된 10성의 소조상을 열거했는데 그 내용은 다음과 같다.

동쪽 벽에 앉아서 서쪽을 향한 소조상은 아도·염촉·혜숙·안함·의상이고,
서쪽 벽에 앉아서 동쪽을 향한 소조상은 표훈·사파·원효·혜공·자장이다.[16]

[14] 번역본에 따라서는 '塔像第四'의 편목을 불탑과 불상에 관한 기록이라 하여 東京興輪寺金堂十聖 앞에 놓기도 하고, 실제 논문에서도 그렇게 한 경우가 있다. 金煐泰, 「삼국유사의 體裁와 그 性格」, 『동국대논문집』 13(1974) 참조.

[15] 塔像편의 체재 가운데 迦葉佛宴坐石까지를 興法편의 내용으로 본다면 29항목이지만 三所觀音을 한 단위로 본다면, 총 27항목이 된다(뒤의 三所觀音衆生寺, 栢栗寺, 敏藏寺條 참조).

이들은 신라의 대표적 성인으로서 僧俗을 가리지 않고 있으며, 이 열 명을 '新羅 十聖'으로 언급하기도 했다.[17] 따라서 이 10성에 대한 기록은 한 두 명도 아니고 열 명의 성인을 배출한 신라 불교의 탁월한 불교적 업적을 천명하는 것으로 볼 수 있겠다. 다시 말하면 신라 불교를 흥성하게 한 열 명의 인물을 나열함으로써 신라 불교에 공헌한 주역을 나타낸 것으로 이해된다. 그러므로 이들은 단순한 소상으로서의 존상이라기보다는 신라 불교를 일으킨 10성에 의미를 두는 것이다. 더불어 이들을 기리는 사찰이 신라 최초 사찰인 흥륜사이며, 그 소재는 東京, 곧 경주의 都城임을 나타내고 있다. 아마도 흥륜사는 당시 신라에서 가장 유서 깊은 사찰로서, 이 대표적 사찰에 신라의 대표적 십성을 봉안하고 있음을 기록한 것이라 하겠다.

그러므로 이들이 존상으로서 거명된 소상이긴 하나 이를 탑상에 포함시켜 기록치 않은 까닭 역시 흥법의 주인공이므로 흥법편에 배속시킨 것으로 보아야 할 것이다.

다음으로 가섭불연좌석 항목 역시 탑상의 범주에 넣기에는 여러 가지 무리가 있다. 이제 그 내용을 분석하면 네 부분이지만, 이들은 讚을 중심으로 한다면 전후 두 부분으로 크게 나누어 볼 수 있다.

① 玉龍集과 慈藏傳 및 諸家의 전기에 모두 말하기를, "신라의 월성 동쪽 용궁의 남쪽에는 가섭불의 연좌석이 있는데 그 곳은 곧 前佛 시대의 절터이고, 지금 황룡사의 지역은 일곱 가람의 하나이다."라고 하였다. 국사에 의하면 진흥왕 즉위 14년 開國 3년 계유(553) 2월에 월성 동쪽에 새 궁궐을 건축하는데 皇龍이 나타나므로, 왕은 이를 의아스럽게 여겨 고쳐서 황룡사로 삼았다.

② 연좌석은 불전 후면에 있는데, 전에 한 번 뵈었더니 돌의 높이는 5-6척 정도요, 그 둘레는 겨우 세 발이며, 우뚝 섰는데 위는 편평했다. 진흥왕이 절을 세운 이래로 두 번이나 화재를 겪어 돌이 터져 갈라진 곳이 있었으므로 寺僧이 쇠를 붙여 보호했다. 이에 찬탄해서 말하기를, "불교의 성쇠는 기억할 수 없이 아득한데, 오직 연좌석만 의연히 남았구나. 桑田은 몇 번이나 벽해가 되었는가, 애오라지 우뚝하여 그 자리에 남았구나."

③ 이윽고 서산의 대병란 이후 불전과 불탑은 모두 타버리고, 이 돌도 또한 묻혀져서 거의 지면과 같이 편평해졌다. 아함경을 보면 가섭불은 賢劫의 세 번째 부처이며, 사람의 나이로 쳐서 2만 살 때에 세상에 나타났다 한다. 이에 의거하여 증감법으로 계산한다

<hr />

16 『三國遺事』 卷3, "東壁坐庚向泥塑 我道 厭髑 惠宿 安含 義湘
　　　　　　　西壁坐甲向泥塑 表訓 蛇巴 元曉 惠空 慈藏".

17 김영태, 「新羅十聖攷」, 『韓國學研究』 제2집(동국대, 1977)(『新羅佛敎研究』, 민족문화사, 1987, pp.357-379, 재수록).

면, 언제나 成劫의 처음에는 無量世를 누렸는데 점점 줄어 수명이 8만 세에 이르면 住劫의 처음이 된다. … 이 한 주겁 중에 千佛이 세상에 출현하는데 지금의 本師 석가모니불은 네 번째의 부처다. … 석가세존이 백 세의 수를 누린 때부터 가섭불이 2만 세를 누렸던 때까지는 이미 2백만 여세나 되니, 현겁 처음의 첫째 부처인 구류손불 시대까지는 또 몇 만세가 된다. … 석가세존으로부터 내려와 지금의 지원 신사년(1281)까지는 벌써 2천 2백 30년이나 되었으니, 구류손불로부터 가섭불 시대를 지나 지금에 이르기까지는 몇 만년이나 될 것이다.

④ 本朝의 명사 吳世文이 지은 歷代歌에는 금나라 貞祐 기묘(1219)에서 거슬러 4만 9천 6백 여세에 이르면, 盤古氏의 천지 개벽 무인년이 된다고 했다. 또 延禧宮 錄事 金希寧이 지은 大一曆法에서는 천지 개벽의 上元 甲子로부터 元豊 갑자(1084)에 이르기까지가 1백93만 7천6백41세라 했다. 또 纂古圖에는 천지개벽에서부터 獲麟(B.C. 477)까지 2백76만 세라 하였다. 여러 경을 보면, 또 가섭불 때부터 지금에 이르기까지가 이 연좌석의 나이가 된다고 하였으니, 오히려 劫初의 천지가 개벽한 때와 相距하기는 어린애가 될 정도이다. 三家의 말들이 오히려 이 어린애 돌의 나이에도 미치지 못하니 천지개벽의 설에 있어서는 매우 소홀했다 하겠다.[18]

이상에서 상당히 장황하게 인용했지만 그 어디에도 탑상과 관계된 내용은 없다. 먼저 ①의 경우는 옥룡집과 자장전을 비롯한 여러 전기에 따른 황룡사의 緣起를 기록했고, ②에서는 일연 자신이 實査한 연좌석의 위치, 크기, 현상을 기록했다. 이어서 연좌석에 대한 일연 자신의 찬을 적어 헤아릴 수 없는 오랜 세월에도 이 연좌석의 존재가 영원함을 기록한 것이므로 여기서도 이른바 탑상의 내용과는 아무런 연관점이 보이지 않는다.

다음 찬 이후 후반부 ③의 내용은 부록의 성격으로서 고종 25년(1238) 몽고의 병란 이후의 연좌석에 대한 현상과 함께 전적으로 아함경의 내용에 따른 가섭불의 출세 시기를 밝혀 이 돌의 수명을 나타내고 있다. ④의 경우는 개벽을 기록한 三家의 연도설을 가섭불연좌석과 비교해 비판한 내용으로 일관되고 있다.

그러므로 가섭불연좌석의 기록은 연좌석 현상에 대한 묘사와 함께 『阿含經』의 내용을 인용함으로써 불교의 時間論에 입각하여 이 돌의 나이를 나타낸 것으로 보인다. 다시 말하면, 불교의 영원성과 무한성에 입각한 신라불교의 흥성 자체를 가섭불의 연좌석 수준으로 나타낸 것이라고 볼 때, 이 항목은 앞의 흥법편의 내용임이 더욱 분명해진다. 이렇게 본다면 동경흥륜사금당십성조와 가섭불연좌석조의 이

18 『三國遺事』 卷3, 迦葉佛宴坐石.

들 두 항목은 탑상과는 무관하다는 결론에 도달하게 된다.

다음으로 탑상편의 체재 속에 새로운 시사를 주고 있는 '三所觀音衆生寺'의 경우, 제목이 뜻하는 바와 같이 세 장소의 관음을 기록한 것이므로『삼국유사』의 현 체재대로라면 제목과 부합되지 않는 불합리한 점이 있다. 즉 三所觀音을 말하면서 전혀 '三所'의 언급이 없고, 중생사만을 말하고 있어 의문시된다. 왜냐하면 이곳에 서의 '三所'란 곧 三寺와 동일개념이기 때문이다. 더욱이 이 항목 다음에 연이어서 있는 '栢栗寺'와 '敏藏寺'가 모두 觀音에 관한 기록이며, 이 독립된 기록이 별도로 있어야 할 이유가 없다. 앞의 '三所觀音'은 중생사, 백률사, 민장사를 포함하는 체 재로 보이기 때문이다.

먼저 삼소관음중생사조의 내용을 분석하면, 대체로 다음과 같은 4가지로서 요 약할 수 있다.

1) 崔殷誠의 갓난 아기를 양육한 관음보살의 靈異
2) 性泰法師에게 내린 관음보살의 加被
3) 火災를 피한 관음보살상의 異蹟
4) 占崇에게 내린 관음보살의 靈異

이상의 내용에서 드러나듯 이는 중생사와 관계된 관음에 관한 기록으로서의 이른바 '三所'의 개념과는 무관하다. 다만 관음보살의 영험과 관계된 네 가지 사건 에 관한 기록일 뿐이다.[19]

그리고 삼소관음중생사조 바로 다음에 위치한 백률사조의 경우에도 전적으로 관음과 관계된 기록이다. 그 내용은 백률사 관음상의 유래와 함께 大悲像의 영험을 기록한 것으로서 잊어버린 玄琴과 神笛을 관음보살의 신력으로 도로 찾고, 또 적도 에게 잡혀갔던 夫禮郎과 安常을 구제한 내용을 소개하고 있다. 이에 孝昭王은 백률 사에 시주하고 大赦免과 함께 신적에 冊號했던 사실을 기록한 것으로서 곧 백률사 관음상의 영험을 기록하고 있다.

이와 함께 민장사조의 경우에도 관음보살의 영험을 나타낸 것이 백률사의 경 우와 비슷하다. 백률사의 경우에는 부례랑의 피납 사건이 곧 관음보살의 가피로서 구제되었음에 비해 민장사의 경우는 바다에서 회오리바람에 배가 난파되어 멀리 중국의 남쪽 해변에 닿았으나 역시 관음의 위신력으로 다시 본국으로 돌아오는 것

19 張忠植,「『三國遺事』三所觀音考」, 天台宗田雲德總務院長 回甲記念『佛教學論叢』(1999). pp.1569-1591.

으로, 이들은 각기 시기와 장소는 다를지라도 영험의 주제나 구성은 대동소이하다. 즉 백률사와 민장사의 경우는 전적으로 인명의 구제와 관계되는 것임에 비하여 앞의 중생사의 경우는 인명의 구제 뿐 아니라 관음의 補寺 加被라든지, 화재를 비롯한 占崇 개인에게 내린 관음보살의 靈異 등 다양한 편이다. 그러나 이들의 공통점은 한결같이 관음의 가피나 영이로서 일관된다는 점이다. 즉 이들 3寺가 관음과 관계되는 공통점을 지니고 있음이 모두 동일하다는 것은 우연이 아닐 것이다.[20]

이상의 내용으로 볼 때 이들 항목은 곧, '三所觀音 衆生寺 栢栗寺 敏藏寺'로 재편하는 것이 마땅하리라 본다.[21] 이러한 복합적 항목은 '四佛山 掘佛山 萬佛山'과 같은 항목에서도 그 예를 찾아볼 수 있다. 그렇지 않으면 '三所觀音'이 큰 항목이고, 이 큰 항목에 소속된 소항목이 중생사와 벽률사, 그리고 민장사로 되어야함은 그 내용으로 봐서도 분명하다. 또한 소항목이 되는 경우에도 현대의 편집 체계로는 중생사와 민장사 부분은 改行되어야 함은 말할 것도 없다.

이제 조정된 탑상편 27편의 각 항목을 풀어보면 탑에 관한 내용이 8항목[22]임에 비해 像에 관한 부분은 모두 21항목[23]에 달하고 있어 불상 위주로 서술되었음을 알 수 있다. 따라서 靈鷲寺의 경우 절의 연기를 기록한 데 불과하지만 현장에는 무너진 신라시대의 석탑이 있어 이를 일단 탑의 범주 속에 넣는다 하더라도 가섭불연좌석의 경우는 탑상과는 무관하다는 결론이 더욱 뚜렷해진다.

다음으로는 탑상편의 구성과 서술 태도에 대해 살펴보겠다. 이들 기록 가운데 여러 항목에는 일연의 찬이 있어 7언절구의 노래가 실려 있는데 이 讚曰은 보통 그 항목의 끝 부분에 있으나 몇몇 곳에서는 중간에 있고, 그 다음에 부언해서 설명하는 형식으로 전개되는 곳이 있다. 이 찬왈 뒷부분들을 자세히 살펴보면 앞의 내용과는 서술 형식에 차이가 있음을 알게 된다.

먼저 성격을 달리하는 동국흥륜사금당십성 및 가섭불연좌석조를 제외한 전항목을 열거하면 다음과 같다(*표는 讚이 있는 항목).

[20] 위와 같음.

[21] 이는 『三國遺事』 탑상편의 앞 항목에 있는 '四佛山 掘佛山 萬佛山' 條와 같이 복합적 항목을 동시에 기록한 것과 같은 체재다.

[22] 이는 前後所藏舍利條와 靈鷲寺를 포함한 경우인데, 영축사는 寺刹緣起를 기록한 것에 불과하지만, 경남 울산시 청송면에 위치한 寺址에는 신라시대의 쌍탑이 도괴되어 있다.

[23] 현 체재로는 21항목이지만 三所觀音 가운데 뒤의 백률사와 민장사의 두 항목이 삼소관음에 소속될 것이므로 총 19항목이라 함이 옳다.

① 遼東城育王塔(＊)

② 金官城婆娑石塔(＊)

③ 高麗靈塔寺

④ 皇龍寺丈六(＊)

⑤ 皇龍寺九層塔(＊)

⑥ 皇龍寺鍾 芬皇寺藥師 奉德寺鍾

⑦ 靈妙寺丈六

⑧ 四佛山 掘佛山 萬佛山(＊)

⑨ 生義寺石彌勒

⑩ 興輪寺壁畵普賢

⑪ 三所觀音 衆生寺 栢栗寺 敏藏寺²⁴

⑫ 前後所將舍利(＊)

⑬ 彌勒仙花 未尸郎 眞慈師(＊)

⑭ 南白月二聖 努肹夫得 怛怛朴朴(＊)

⑮ 芬皇寺千手大悲 盲兒得眼(＊)

⑯ 洛山二大聖 觀音 正趣 調信(＊)²⁵

⑰ 魚山佛影

⑱ 臺山五萬眞身

⑲ 溟州五臺山寶叱徒太子傳記

⑳ 臺山月精寺五類聖衆

㉑ 南月山

㉒ 天龍寺

㉓ 鍪藏寺彌陀殿

㉔ 伯嚴寺石塔舍利

㉕ 靈鷲寺

㉖ 有德寺

㉗ 五臺山文殊寺石塔記

24 판본에는 백률사와 민장사가 별개의 독립된 항으로 기록되고 있으나 三所觀音이란 이들 三寺를 지칭한 것이므로 하나의 항으로 보아야 할 것이다. 張忠植, 앞 글 참조.

25 이 항목의 경우, 엄밀한 의미에서는 讚이 아니고, 본문에서도 詞讖라 했으나 일단 이를 찬의 항목에 넣는다면, 총 10항목이 된다.

이상에서 찬을 지닌 항목은 전체 10항목이고, 생략된 것은 17항목이다. 이 가운데 찬왈 다음에 부언해서 기록된 항목은 ⑤皇龍寺九層塔, ⑫前後所將舍利條의 두 내용이 그 체재나 서술에 있어서 다소간의 차이가 있다.[26]

먼저 皇龍寺九層塔條에서는 본문이 끝나는 '讚曰' 전과 그 다음의 서술 성격이 다르다. 즉 "讚曰 鬼拱神扶壓帝京 輝煌金碧動飛甍 登臨何啻九韓伏 始覺乾坤特地平"이라 하고 그 이후에는 다시 海東名賢 安弘撰 東都成立記와 國史 및 寺中古記를 인용했는데 그 기술이 본문과 판이하다. 즉 본문에서는 9층탑 建立緣起와 함께 刹柱記 등 사실에 준하는 기록에 치중하고 있으나 동도성립기에서는 隣國의 재앙을 진압함에 있어 9층탑의 매층에 해당되는 나라를 기록했고, 또 국사 및 사중고기 역시 단순히 霹靂 사실만을 연대별로 기록함으로써 다분히 附記的 성격을 지닌 것으로 판단된다.[27] 前後所將舍利條에서는 먼저 佛經賣來 역시 이곳 舍利將來와 함께

[26] 일연의 제자 無極記는 두 번 나오는데 이는 前後所將舍利條와 關東楓岳鉢淵藪石記로서 본문과 분별했다. 황룡사 9층탑의 경우에도 찬 다음의 기록은 앞의 내용과 성격이 다르다.

[27] 이 내용은 안홍의 東都成立記를 옮긴 것인데, 이 역시 前後所將舍利, 關東楓岳鉢淵藪石記에서처럼 일연의 제자 無極에 의한 追記를 연상케 한다.

기록하고 있음이 주목되며, 동시에 찬으로서 본문이 마감되었으나 이후의 부가된 기록에는 줄을 바꾸어 기록한 다음 일연의 제자 無極記를 밝힘으로서 그 차이를 분명히 한 점이 특색이다 도189.[28] 또 이 무극기는 關東楓岳鉢淵藪石記에서도 한 번 더 언급되고 있는데 이곳에서는 개행하지 않고 글자를 한 자 띄어서 기록한 다음 그 끝에 "無極記"라고 했다.[29]

뿐만 아니라 위의 ⑰魚山佛影에서부터 ㉗五臺山文殊寺石塔記로 이어지는 후반부는 한결같이 찬이 생략되었고, 그 서술 태도 역시 다르다는 생각이다. 이에 대해서는 새로운 각도에서의 분석이 필요하나 다음으로 미루겠다.

IV. 맺음말

이상에서 『삼국유사』의 체재상의 몇몇 문제점을 검토했다. 특히 『삼국유사』의 원판본에서는 탑상편에 관한 편목 자체가 매우 불완전한 체재로 구성되었고, 이 가운데 순차를 표시해 '塔像第四'로서 재구성한 부분에서도 탑상 외적 기록이 있음을 지적했다.

특히 동경흥륜사금당십성과 가섭불연좌석조는 내용을 분석한 결과 앞의 흥법편에 소속될 것으로 판단되었다. 따라서 탑상편은 이들 두 항목을 제외한 요동성육왕탑에서부터 시작되어야 하고, 동시에 삼소관음중생사의 항목은 백률사와 민장사를 포함해서 하나로 묶는 체재가 되어야 할 것으로 보았다. 즉 '三所觀音 衆生寺 栢栗寺 敏藏寺'가 되어야 하나 뒤의 二寺는 別項으로 두었는데, '三所'가 '三寺'와 동일 성격에서도 이해되기 때문에 이들은 동일 항목으로 묶어져야 할 것이다.

다만 탑상편의 명칭을 부여한 '塔像' 두 자가 요동성육왕탑 앞에 있지 않고, 가섭불연좌석 앞에 배치된 까닭에 대해서는 개판 당시의 착오인지 여전히 의문으

[28] 위와 같음. "此外方冊所不載 高僧信士 … 讚曰 華月夷風尙隔烟 鹿園鶴樹二千年 流傳海外眞堪賀 東震西乾共一天 … (改行)按此錄義湘傳云 … 予亦預斯會 而親見所謂佛牙者 長三寸許 而無舍利焉 無極記".

[29] 무극은 일연의 제자인 寶鑑國師 混丘의 自號로 알려져 있다. 그의 舊名은 淸玢이고, 일연이 84세로 입적하던 1289년에 무극은 나이 39세였다. 무극은 일연 입적 후 6년경에 雲門寺의 주지를 지냈고, 일연의 행장과 碑陰記를 지었으며, 寶覺國尊의 자리를 이어받아 開堂하기도 했다. 李齊賢 撰, 「寶鑑國師碑銘」, 『東文選』 卷118, 有元高麗國曹溪宗慈氏山瑩源寺寶鑑國師碑銘.

로 남는다.

　　그리고 찬문 다음에 부기적 성격으로 기록된 것으로 보았던 황룡사 9층탑의 동도성립기와 함께 국사, 그리고 사중고기 등에 대해서도 일단은 일연 이후 누군가에 의해 첨가된 것이 아닐까 하는 의견을 제기했다. 그것은 전후소장사리조, 또는 관동풍악발연수석기의 무극기 등에서 시사하는 바가 있기 때문이기도 하다. 그러나 부가적인 내용에 대해서는 개행하거나 또는 글자를 띄어서 분별한 후 반드시 '無極記'라고 했던 것을 본다면, 이 문제는 앞으로 더욱 신중히 검토되어야 할 것이다.

4. 『三國遺事』 三所觀音考

I. 머리말

　　『三國遺事』의 기록 가운데는 관음신앙과 관계된 내용이 여러 곳 보인다. 그 중에서도 洛山觀音과 芬皇寺의 千手大悲는 불교 설화문학을 비롯한 〈千手大悲歌〉의 향가로 유명하며, 이들은 모두 독자적인 사찰을 근거로 한 관음신앙을 표방하고 있다. 이와 함께 『삼국유사』 권3 塔像篇의 三所觀音衆生寺條는 역시 대표적인 관음신앙을 나타내고 있지만, "三所觀音"이라 하면서도 '三所'에 대한 정확한 개념이 설정되지 않았다.

　　"三所觀音衆生寺"는 글자 그대로 세 곳에 출현한 관음보살에 대한 기록이다. 제목만으로 보면, 중생사에 등장한 세 곳의 관음보살로 이해되지만 내용을 검토하면 그렇지 않다. 즉, 문제의 '삼소관음중생사'라는 항목에 이어서 '栢栗寺', '敏藏寺'의 항목이 각기 독자적으로 나타나고 있어 여기에 혼란이 있는 것으로 보인다. 그런데 이들이 모두 관음에 관한 기록이므로 중생사를 포함한 이들 3항목을 모두 합치게 되면 '三所觀音'이 된다. 다시 말해, 삼소관음이란 신라시대에 가장 영험이 있던 세 곳의 관음보살, 곧 三寺觀音과 동일한 것이라고 할 수 있다. 이것은 현전하는 『삼국유사』가 지닌 체재상의 문제이므로 이에 대한 해명이 요청된다.

　　따라서 이곳에서는 삼소관음중생사조를 비롯해 그 뒤에 바로 연결되고 있는 백률사조와 민장사조의 항목을 분석해 '三所觀音'의 진실에 접근하고자 한다. 방법상, 그 순서에 따라 이들 항목에 대한 역주와 해석을 통해 편집 체재의 모순을 규명하도록 하겠다. 그렇게 함으로써 '三所觀音'의 실체가 더욱 명백해지리라 본다.

II. 중생사와 관음삼소의 분석

　『삼국유사』에 기록된 이 항목의 이름이 곧 '三所觀音衆生寺'이므로 이 항목에서는 三所, 곧 세 곳의 관음과 관계된 내용인지를 먼저 확인하는 것이 순서일 것이다. 이를 위해서는 그 내용을 분석할 필요가 있다. 중국 천자가 畵員에게 총애하는 여자의 초상을 그리게 한 것에서부터 도입부를 삼고 있는데, 이 화원은 보통 인물이 아닌 靈界와 통하는 신통력을 지닌 神匠[1]이라 했다. 이러한 내용은 단순히 보살상의 영험을 나타내기 위한 것으로 볼 수 있으나 『삼국유사』의 기록은 단순한 설화적 성격보다는 화원의 우수한 능력을 강조하고 있는 것으로 보인다. 즉, 神筆을 구사했다는 화원이 張僧繇라는 당시의 내용을 夾註로 소개하는 등 一然 특유의 냉철한 史觀을 반영하고 있다. 그러나 현존 『삼국유사』의 편목 체재에서는 '三所'가 의미하는 세 곳이 구성되지 않고 있다. 그러므로 그 체재를 이해하기 위해서는 먼저 삼소관음의 도입부가 되는 중국측 내용부터 분석할 필요가 있다. 이에 대한 『삼국유사』의 내용은 다음과 같다.[2]

　① 신라 古傳에 이르기를 중국의 천자에게 총애하는 여자가 있었는데 아름답기 짝이 없었다. 고금의 그림에도 이와 같은 사람은 적으리라 하여 그림 잘 그리는 사람에게 명하여 眞影을 그리게 하였다.―화공은 그 이름이 전하지 않는데 혹은 張僧繇[3]라 한다. 그렇다면 이는 吳나라 사람이다. 그는 양나라 天監 武陵王國[4]의 侍郎 直秘閣知畵事[5]가

[1] 『三國遺事』卷3, 塔像 第4, 栢栗寺條, "雞林之北岳曰金剛嶺 山之陽有栢栗寺 寺有大悲之像一軀 不知作始 而靈異頗著 或云 是中國之神匠 塑衆生寺像時并造也 云云".

[2] 『三國遺事』卷3, 塔像 第4, 三所觀音衆生寺條.

[3] 張僧繇는 6세기 초에 활동한 梁代의 화가이며, 吳나라 사람으로 天監 연간(502-519)에 武陵王國侍郎이 되고 우장군을 거쳐 오흥 태수가 되었다. 양나라 武帝의 불교 장려에 힘입어 많은 사원을 건축할 때 벽화를 도맡아 그렸는데, 塔廟의 장식화를 그렸다. 『歷代名畵記』卷7에 "張僧繇 吳中人也 天監中 爲武陵王國侍郎 直秘閣 知畵事 歷右將軍 吳興太守 武帝崇飾佛寺 多命僧繇畵之 云云"이라고 기록되어 있어서 본문의 註는 이를 참조한 것으로 보인다. 특히 道釋人物을 잘 그려 六法을 겸비하였다고 평가받았다. 그에 관한 유명한 설화로는 금릉의 安樂寺에 네 마리의 용을 그렸는데 點睛을 하면 용이 날아간다고 하여 눈동자를 그리지 않자 사람들이 망언이라고 하며 한사코 눈동자를 그려넣으라고 재촉해서 할 수 없이 눈동자를 그려 넣는 순간 두 마리의 용이 벽을 부수고 날아갔다고 한다. 그는 또한 당시 서역에서 전래된 '暈染法'을 사용하여 사물을 입체적으로 그리는 이른바 요철화에 능하여 一乘寺에는 이 요철화법으로 그렸다고 전해지며, 산수를 그림에 있어서 필묵 대신 靑綠으로 그리는 이른바 몰골법(또는 沒骨皴)을 창시했다고 전해진다. 葛路(강관식 역), 『中國繪畵理論史』(미진사, 1989), p.120 참조.

되었고, 右將軍과 吳興太守를 역임하였으니, 이는 梁·陳 그 무렵의 천자일 것이다. 그런데 古傳에 당나라 황제라 한 것은 우리나라 사람이 중국을 모두 唐이라 하기 때문이다. 실상은 어느 시대의 제왕인지 알 수 없으므로 두 가지 말을 다 적어 둔다.─

② 그 화공은 칙명을 받들어 그림을 그렸으나 붓을 잘못 떨어뜨려 배꼽 밑에 붉은 점이 찍혀졌다. 다시 고치려 해도 고칠 수 없으므로 속으로 의심하기를 아마 붉은 사마귀〔赤誌〕는 틀림없이 날 때부터 있었을 것이 아닐까 하고 일을 마치자 바쳤더니 황제는 이것을 보고 말하기를, "형상은 아주 그럴듯하나 그 배꼽 밑의 점은 속에 감추어진 것인데 어떻게 알고 그것까지 그렸느냐?" 하고 황제가 크게 노하여 그를 옥에 가두고 장차 형벌을 주려할 때에 승상이 아뢰기를, "그 사람인즉 마음이 정직한 사람으로 이르는 터이오니 용서하여 주시기 바랍니다." 하니 황제가 말하기를, "그가 어질고 정직하다면 내가 어젯밤 꿈에 본 형상을 그려 올려서 틀림이 없으면 용서하겠소." 했다.

③ 그 화공은 十一面觀音菩薩[6]의 상을 그려 바치니 꿈에 보던 바와 꼭 맞는지라 황제는 그제야 마음이 풀려서 그를 놓아주었다.

④ 그 화공은 화를 면하게 되자 博士 芬節과 약속하여 말하기를, "내가 들으니 신라국은 불법을 신봉한다 하니, 그대와 함께 바다에 배를 타고 그곳에 가서 함께 佛事를 닦아 널리 仁邦[7]을 도우면 또한 유익하지 않겠는가." 하고는 드디어 서로 신라국에 와서 이 절(중생사)의 大悲像을 성취하니 나라 사람들이 우러러 공경하고 기도하여 복을 얻음을 이루 다 기록할 수 없다.

①의 부분에서 新羅古傳이 전하는 중국 천자가 총애하는 여인의 초상을 그린 화가를 장승요로 지칭한 것은, 그가 畵龍點睛이란 신비로운 능력을 지닌 화가라는 점 때문으로 보인다. 그러나 일연은 장승요의 활동 시기에 대해 정확하게 알고 있었던 까닭에 화원이 장승요가 확실하다면 천자는 梁·陳 무렵의 천자로 추정할 수 있다고 했다. 또 한편으로 古傳의 당나라 황제라 한 것 역시 우리나라 사람이 중국

[4] 武陵王國의 무릉왕은 梁 武帝의 여덟째 아들 蕭紀로서 天監 13년(514)에 武陵郡王에 봉해졌으며, 무제 死後 蜀에서 자립해 帝라 자칭하고 연호를 大正이라 했다. 太淸 5년(551)에는 兄 元帝를 습격했으나 그 사이 蜀의 땅은 西魏의 수중에 들어갔으며, 553년 元帝의 군사에 패하여 죽었다. 『梁書』 55, 武陵王紀列傳; 『南史』 53, 武陵王紀列傳.

[5] 直秘閣知畵事 모두 官名으로 畵業을 맡은 직책이다.

[6] 관음보살의 머리 위에 있는 11면의 관음. 本面을 합치면 12면이 된다. 즉 십일면은 方便面이요, 本面은 眞實面이라 한다. 십일면은 경전에 따라 그 배치가 다르나 대략 앞의 3面은 慈相, 왼쪽의 3면은 瞋相, 오른쪽의 3면은 白牙上出相, 뒤의 1면은 暴大笑相, 頂上의 1면은 佛果를 나타내는 모습이라 한다. 다시 말하면 10면은 보살이 수행하는 階位인 十地를 표하고, 맨 위의 佛面은 佛果를 표하는 것이라 한다.

[7] 仁邦은 동방의 어진 나라, 곧 신라를 이르는 말이다.

을 모두 唐이라 한다면서 두 가지의 설을 다같이 적어두고 있다. 이렇게 논리적으로 『삼국유사』의 기록이 자의적인 해석의 결과가 아님을 분명히 한 것은 일연 자신의 사관으로 이해할 수 있다. 다시 말해 그 시기를 唐이라 한다면, 중생사나 백률사 건립 시기와 어긋나므로 당을 중국으로 확대 해석한 것이기 때문이다. 이러한 해석은 일연의 서술 태도의 특징으로 볼 수 있다. 동시에 백률사의 관음상은 중국 신장이 중생사 塑像을 조성할 때 같이 만든 것이라 한 내용으로 본다면, 중생사는 법흥왕대 6세기 전반기에 창건한 신라 초기 사찰이 된다.[8]

②의 경우는 畵員의 초인적 능력을 원용함과 동시에 그가 흘린 먹물이 우연이 아니라 여자의 배꼽 밑의 사마귀를 간파해낸 결과가 되었던 것 역시 그가 지녔던 특유의 慧眼으로 확대 해석한 것으로 이후 전개되는 삼소관음의 영험이나 신비로움이 우연이 아님을 강조하고 있다. 그러나 이와 같이 유명한 화원이 중국을 떠나 신라에 와서 중생사의 관음보살을 조성했을 가능성을 남기고 있는 점은 흥미롭다. 뿐만 아니라 이 불상의 조성자는 이른바 신장으로서 이후 백률사의 관음보살까지 조성함으로써 이들은 같은 성격의 사찰임을 나타내고 있다. 또한 동시에 그 영험 역시 동일함을 시사하는 설화 구성의 목적소를 형성하고 있다.

③의 경우는 십일면관음보살을 등장시킴으로써 이후 전개될 삼소관음의 당위성을 예견한 것으로 보인다. 즉 그가 그린 십일면관음보살이 곧 중국 황제의 꿈과 영합되는 신기함이라든지, 황제가 총애하는 여인의 모습을 실상 그대로 나타낸 화원으로서의 초인적 능력 등은 모두 이 화원이 조성한 관음보살이 범상한 관음이 아니라 영험이 지대함을 나타내는 것으로 보인다. 그러므로 이러한 초인적 靈異를 지닌 화원이 조성한 관음보살 자체가 삼소관음의 근본 취지 아래 전개되고 있음이 흥미롭다.

④의 경우, 내용은 다를지라도 마치 『古事記』에 등장되는 신라 왕자 天之日矛의 渡日 설화[9]나 『삼국유사』에 기록된 延烏郎 細烏女의 渡日과 같은 장면을 연상케 한다. 비록 설화의 원형은 다르지만 그 구성 자체는 문화의 전수나 발전 단계 역시 수요에 의해 전개되는 것임을 알게 한다. 즉 이렇게 불교미술에 능해 신장의 호칭을 받은 그가 중국을 떠나 신라로 이주해온 것은 신라에서의 불교미술 수요의 일단을 말해주는 것이며, 동시에 신라가 지닌 불교미술의 盛觀이나 국력의 일면을 나타

8 『三國史記』 卷4, 法興王條, "十五年 肇行佛法 初訥祇王時 沙門墨胡子 自高句麗 至一善郡 郡人毛禮 於家中 作窟室安置 云云". 또한 『三國遺事』 卷3, 原宗興法 猒髑滅身條, "新羅本記 法興大王卽位十 四年 小臣異次頓爲法滅身 … 遂乃葬北山之西嶺(卽金剛山也 傳云 頭飛落處 因葬其地 今不言何也) 內人哀之 卜勝地 造蘭若 名曰刺楸寺 云云"에서 刺楸寺는 곧 栢栗寺로 알려져 있다.
9 黃浿江, 『日本神話의 硏究』(지식산업사, 1996), pp.65-66 참조.

내는 것이라 하겠다.

또한 이곳에서는 그 匠人이 신라에서 끼친 造像 활동에 따른 영향력을 다 기록할 수 없다 하면서 이후 중요한 몇 가지 사실만을 摘記했는데 이들이 모두 관음과 관계되는 점이 주목된다. 뿐만 아니라 이후에 전개되는 백률사의 관음상에 이르기까지 동일한 작자의 작품임을 강조한 것은 곧 삼소관음의 연결 항목을 그대로 반영한 것이라 할 것이다.[10]

이에 대해서는 그 異蹟과 영험에 대한 분석이 요구된다. 이후 나타난 중생사 관음보살에 대한 기록은 대체로 다음과 같은 네 가지로 요약할 수 있다.

1) 崔殷諴의 갓난 아기를 양육한 관음보살의 영험
2) 性泰法師에게 내린 관음보살의 加被
3) 화재를 피한 관음보살상의 異蹟
4) 占崇에게 내린 관음보살의 영험

이상에서 볼 때, 중생사와 관련된 관음에 대한 기록 가운데서는 이른바 '三所'의 개념이 보이지 않는다. 다만 네 가지의 사건에 대한 기록만이 나타나고 있는데 이들은 한결같이 중생사 관음의 영험을 적고 있다. 따라서 이들을 보다 구체적으로 살펴보기 위해서는 그 내용을 인용할 필요가 있다.

1) 崔殷諴의 갓난 아기를 양육한 관음보살의 영험
이 부분에 관한 『삼국유사』의 내용은 다음과 같다.

신라 말기 天成 연간(926-929)에 正甫[11] 崔殷諴[12]은 늦도록 아들이 없었으므로 이 절의 관음보살 앞에 와서 기도했더니 태기가 있어서 아들을 낳았다. 석달이 채 못되어 백제의 견훤이 서울을 습격하여 성안이 크게 혼란하였다. 殷諴은 아이를 안고 (이 절에) 와서 고하기를, "이웃 나라의 군사가 졸지에 닥치니 사세가 급박한지라 어린 자식으로 累가 겹치면 둘이 다 죽음을 면할 수 없사오니 진실로 大聖께서 아기를 주셨다면 큰 자비의 힘으로 보호하여 길러주시어 우리 부자를 다시 만나게 해 주소서."라고 하며 슬프게 울면서 재삼 고하였다. 그리고는 아이를 강보에 싸서 그것을 관음보살의 사자좌 밑에

[10] 註 1 참조.

[11] 正甫는 고려 초기에 泰封의 관제를 본떠서 정한 문무의 官等이다.

[12] 崔殷諴의 諴은 含과 通音이므로 곧 신라 元甫 崔殷含으로서 고려 초기의 명신 崔承老의 아버지를 일컫는 것으로 보인다.

감추어 두고 못내 섭섭해 하면서 떠났다.

반 달이 지나 적병이 물러간 후 와서 아이를 찾아보니 살결은 새로 목욕한 것과 같았고, 모습도 어여뻤으며 젖냄새가 아직도 입에 남아 있었다. 아이를 안고 집에 돌아와 길렀더니 자라서 총명하고 슬기로움이 남보다 뛰어났다. 이 사람이 곧 丞魯[13]인데 벼슬이 正匡[14]에 이르렀다. 승로는 郎中 崔肅을 낳고, 숙은 낭중 齊顔을 낳았으니 이로부터 후손이 계승되어 끊이지 않았다. 은함은 경순왕을 따라 고려에 들어와서 大姓이 되었다.[15]

이 내용으로 미루어 본다면, 중생사의 관음보살은 불화가 아니라 조각상이었을 개연성이 크다. 다시 말해, 앞부분에서 본 바와 같이 탁월한 능력을 지닌 중국의 畵工이 중생사에 대비상을 만들었다고 했으나, 이후 백률사조에서는 보다 구체적으로 중생사의 塑造 관음보살상을 제작한 중국의 신장이 백률사의 관음보살상을 조성했다고 한다. 그러므로 이는 중국 화공의 대비상과 중국 신장이 만든 소조상이 따로 만들어진 것이 아니라 동일한 작가에 의해 만들어졌음을 시사하는 것이다. 최은함이 어린 아들(최승로)을 사자좌 아래 숨겨놓았다고 한 기록[16]도 그러하거니와 3)항의 화재를 피한 관음보살의 기적에서도 조각상임이 더욱 확실해진다. 따라서 기록에서도 짐작되지만 중생사 대비상이 소조상이라는 것은 앞의 내용에서 더욱 구체화되어 있다.[17] 최은함을 예로 들어 보살상의 기적을 거론한 것 또한 경순왕과 함께 고려에 투항한 그가 고려 초기의 명신인 최승로의 아버지인 점에 착안해 최승로가 단순히 평범한 관리가 아니라 보살의 음덕을 입은 존재임을 나타내려는 의도임을 알 수 있다.

그러나 앞의 도입부에 있었던 중국 '善畵者'가 천자가 총애하는 여인의 초상을 그렸다고 하고, 동시에 이 자가 신라에 와서 중생사와 백률사의 관음보살상을 조성했다는 내용으로 보아 그는 장승요가 아니라는 결론에 도달하게 된다. 왜냐하면 장승요가 조각에도 뛰어났다는 기록은 없기 때문이다.[18] 다시 중생사 관음보살

13 丞魯는 곧 崔承老(927-989)로서 慶州人이니 아버지 殷諴은 신라에서 벼슬이 元甫에 이르렀으나 後嗣가 없었는데 기도를 해서 承老를 낳았다. 어려서 태조에 발탁되어 12세에 元鳳省 學士가 되었고, 태조 · 혜종 · 정종 · 광종 · 경종 · 성종조에 이르도록 계속 관직에 종사해 성종 7년(988)에 門下守侍中이 되고 淸河侯에 피봉되었으며, 벼슬에 있는 동안 上請이 허락되지 않는 것이 없었다. 또한 역대 왕의 善惡得失을 기록한 五朝政績評과 함께 時務二十八條를 왕께 바친 것은 유명하다.

14 正匡은 고려 초기에 泰封의 관제를 본떠서 정한 文武의 관등. 位는 二品으로 宰相의 지위에 해당됨. 성종 14년(995)에 特進으로, 충선왕 2년(1310) 정2품의 下로 했다가 공민왕 5년(1356)에 폐하였다.

15 『三國遺事』卷3, 塔像 第4, 三所觀音衆生寺條.

16 위의 책, 三所觀音衆生寺條, "…涕泣悲惋 三泣而三告之 裹以襁褓 藏諸猊座下 眷眷而去 云云".

17 앞의 註 1 참조.

의 영험과 '三所'에 대해 살펴보겠다.

2) 性泰法師에게 내린 관음보살의 加被

또 統和 10년(992) 3월 절의 주지인 釋性泰는 보살 앞에 꿇어앉아 아뢰기를, "제자가 오랫동안 이 절에 살면서 香火를 精勤[19]하여 밤낮으로 게을리 하지 않았지만 전토에서 나는 것이 없어서 향화를 이을 수 없으니 다른 곳으로 옮기려 합니다. 그래서 와서 하직하려 하나이다." 하였다. 이 날 어렴풋이 졸다가 꿈을 꾸니 觀音大聖이 이르기를, "법사는 그대로 머물러 있을 것이지 멀리 떠나지 말라. 내가 緣化[20]로써 재 드리는 비용을 충당하리라." 하니 절의 스님은 흔연히 느끼고 깨달아 드디어 그 절에 머물고 떠나지 않았다. 그 후 13일만에 문득 두 사람이 말과 소에 짐을 싣고 문 앞에 이르렀다. 절의 스님이 나가서 어디에서 왔느냐고 물으니, "저희들은 金州[21]지방 사람인데 지난번에 한 스님이 찾아와 말씀하시길, '나는 東京[22] 중생사에 오랫동안 있었는데 네 가지의 어려운 일[23]이 있어서 緣化를 위하여 여기에 왔습니다.' 라고 하므로 이웃 마을에 시주를 거두어 쌀 여섯 섬과 소금 넉 섬을 싣고 왔습니다."라고 하였다. 스님이 말하기를, "이 절에서는 권선한 사람이 없었는데 아마 당신들이 잘못 들은 것 같소."라고 하자, 그 사람이 말하기를, "지난번에 그 스님이 저희들을 데리고 와서 이 신현정(神見井) 가에 와서 '절이 이 곳으로부터 멀지 않으니 내가 먼저 가서 기다리겠다.' 라고 하여 저희들은 뒤쫓아 온 것입니다."고 하였다. 절의 스님이 그들을 인도하여 법당의 앞에까지 들어왔더니 그들이 관음대성을 우러러보고 서로 말하기를, "이 부처님이 시주를 구하던 스님의 상입니다."라고 하며 놀라 감탄해 마지않았다. 그 때문에 쌀과 소금을 시주하는 것이 해마다 그치지 않았다.[24]

이는 중생사의 四事之難을 해결하는데, 이곳에 봉안된 관음보살이 化主가 되어 緣化의 이적을 보였음을 적고 있다. 뿐만 아니라 신라시대 지명에서 金州는 현

[18] 善畵者를 일종의 畵員으로 보고, 불교의 화원은 불화 뿐 아니라 불상에 이르기까지 능통했던 것으로 알려져 있으나 그 神匠을 장승요로 본 당시의 일부 견해는 그의 명성에 기인한 것으로 보인다.
[19] 쉬지 않고 부지런히 힘씀. 염불·참선 등 수행에 적용되는 말.
[20] 勸化와 같은 말로서 법을 들을 인연이 있는 이를 권하여 인도하는 것.
[21] 金州는 지금의 경상남도 金海. 『高麗史』 卷57, 地理 2, "文武王 置金官小京 景德王 爲金海小京 太祖二十三年 改州府郡縣名 爲金海府 後降爲臨海縣 又陞爲郡 成宗十四年 改爲金州安東都護府 云云".
[22] 東京은 경주를 지칭한다.
[23] 四事, 곧 네 종류의 공양 거리, 즉 의복·음식·臥具·湯藥.
[24] 『三國遺事』 卷3, 塔像 第4, 三所觀音衆生寺條.

재 김해 지방을 지칭하는 것이므로, 중생사 관음보살상의 영험이 비단 王京뿐만 아니라 지방에도 크게 유명했음을 알게 한다. 특히 神見井이라는 구체적인 지명까지 기록해놓은 것이나, 해마다 시주가 끊이지 않았다는 사실로 미루어 보건대, 당시 민간에서 중생사 관음상에 대한 신앙이 매우 깊었음을 짐작할 수 있다. 그러나 이곳에서도 중생사 관음보살의 영험이 수승함을 나타내고 있을 뿐 어디에도 '三所'에 대한 개념은 드러나지 않고 있다.

3) 화재를 피한 관음보살상의 異蹟

또 하루 저녁은 절 대문에 불이 나서 마을 사람들이 달려와 불을 끄는데, 법당에 올라와 관음상을 찾았으나 간 곳이 없는지라 다시 살펴보니 이미 뜰 가운데 서 있었다. 누가 그것을 밖에 내어놓았는지를 물었으나 모두들 모른다고 하므로 그제야 관음대성의 신령스런 위력을 알았다.[25]

이 내용은 앞서 말한 바와 같이, 중생사에 봉안된 관음보살이 회화가 아니라 조각상임을 보여주는 결정적인 자료가 된다. 동시에 절의 문간에 불이 났을 때 관음상을 안전한 곳으로 옮기기 위해 사람들이 법당으로 들어갔으나 관음상이 없었고, '다시 보니 벌써 마당에 나와 서 있었다(視之已立在庭中矣).'고 한 것은 보다 구체적으로 이 관음상이 立像의 조각상임을 시사한다. 그러나 이곳에서도 관음보살의 위신력만을 볼 수 있을 뿐 문제의 '三所'와 같은 내용은 찾아볼 수 없다.

4) 占崇에게 내린 관음보살의 영험

이 부분에 대해서는 당시 점숭과 같이 살던 處士 金仁夫가 고을의 노인들에게 전했으므로 이것을 적어서 전한[26] 일연의 기록을 살펴볼 수 있다.

또 大定 13년 계사(1173)년 중에 占崇이란 스님이 이 절에 살고 있었는데, 글자는 알지 못했으나 성품이 본래 순수하여 香火를 부지런히 받들었다. 어떤 스님이 그의 거처를 빼앗으려고 襯衣天使[27]에게 호소하기를, "이 절은 국가에서 은혜를 빌고 복을 받는 곳이기 때문에 마땅히 글을 읽을 줄 아는 사람을 뽑아서 주관케 해야 할 것입니다." 하니

25 위와 같음.
26 『三國遺事』卷3, 塔像 第4, 三所觀音衆生寺條, "當時與崇同住者 處士金仁夫 傳諸鄕老 筆之于傳".
27 襯衣天使에 대해 자세히 알 수 없으나 내용으로 보아서는 고려시대 사찰의 행정이나 주지의 任免에 관계했던 직책으로 짐작된다.

천사가 옳게 여겨 그를 시험하고자 疏文[28]을 거꾸로 주니, 점숭은 받은 즉시 펴들고 거침없이 읽었다. 천사는 명심하고 방안으로 물러앉아서 다시 읽게 하니, 점숭은 입을 다물고 말이 없었다. 천사가 말하기를, "上人은 진실로 관음대성의 보살핌을 받고 있다." 라고 하며 끝내 절을 빼앗지 아니했다.[29]

현재까지의 기록으로 보면, 중생사의 관음상은 점숭이 이 절에 살고 있던 고려 중기(1173년)까지 그곳에 있었음이 분명하다. 위의 기록에서도 점숭에게 내린 관음보살의 영이로움을 나타내었을 뿐 다른 특별한 사연은 없다. 특히 중생사가 '국가에서 은혜와 복을 비는 곳'[30]이라 했으므로 고려시대에도 이 사찰은 國家願刹로서의 중요한 위치에 있었던 것으로 짐작된다. 그러나 이곳에서도 '三所'에 관한 내용은 확인되지 않고 있다.

III. 백률사와 관음신앙

백률사는 경주시 동천동 금강산 중복에 있는 절로서 지금도 법등을 이어오고 있는 신라의 고찰이다. 이곳에는 『삼국유사』의 기록과 마찬가지로 조성 연대를 알 수 없는 관음상 1구가 있었는데, 이 관음상은 매우 영이로우며 앞서도 언급한 바와 같이 중국의 신장이 중생사의 소조상을 제작할 당시 함께 조성했다는 점이 특히 주목된다.

그렇다면 백률사의 관음보살이란 대체 어떠했을까? 『太宗實錄』에 따르면 이 절의 旃檀觀音像을 開慶寺 주지 省敏의 요청에 따라 개경사로 옮겨 봉안하였다[31]고 한다. 하지만 이 불상의 연대나 형태, 그리고 『삼국유사』의 내용과 어떠한 관계에 있는지 구체적인 내용에 대해서는 알 수 없는 실정이다.

이상과 같은 백률사 관음과 관계된 내용을 염두에 두고서 『삼국유사』에 나타난 백률사 관음보살에 관한 부분을 살펴보면, 이 역시 관음의 영험을 기초로 한 것

28 疏文은 祝願文을 지칭하는 것으로 보인다.
29 『三國遺事』卷3, 塔像 第4, 三所觀音衆生寺條.
30 『三國遺事』卷3, 塔像 第4, 三所觀音衆生寺條, "玆寺所以國家祈恩奉福之所 宜選會讀文疏者主之".
31 『太宗實錄』卷第24, 太宗12년 10月條, "移安 鷄林栢栗寺 旃檀像觀音 于開慶寺 從開慶寺住持 省敏之啓也".

으로, 이곳에서는 하나의 사건을 중심으로 전개되고 있다.

그 구성은 대략 다음과 같은 네 부분으로 정리할 수 있다.

1) 백률사 관음상의 유래와 脚迹
2) 浮禮郎의 피납과 玄琴 및 神笛의 망실
3) 백률사 大悲像의 영험: 琴笛과 부례랑 및 安常의 구제
4) 孝昭王 백률사에 시주하고 大赦免과 함께 神笛에 冊號

위의 내용에 따라 『삼국유사』의 기록을 분석하면 다음과 같다.

1) 백률사 관음상의 유래와 脚迹

鷄林의 북쪽 산을 金剛嶺이라 하는데, 그 산의 남쪽에 백률사가 있다. 그 절에는 大悲像한 구가 있는데, 언제 만든 것인지는 알 수 없으나 영험은 자못 현저하다. 혹은 중국의神匠이 衆生寺의 불상을 조성할 때 함께 만든 것이라고 한다. 속설에는 이 大聖이 일찍이 忉利天에 올라갔다가 돌아와서 법당에 들어갈 때 밟았던 돌 위에는 발자국이 남아마멸되지 않고 있다고 한다. 혹은 夫禮郎을 구해서 돌아올 때의 자취라고도 한다.[32]

위의 내용은 백률사 관음보살상의 영이에 대한 일종의 도입부로서 이곳에 있던 조각상과의 관계가 일단 주목된다. 현전하는 백률사는 앞서 언급한 旃檀観音像과 함께 1927년에 국립경주박물관으로 옮겨간 통일신라시대의 金銅藥師如來立像(국보 제28호)과 異次頓供養石幢이 있었던 것으로 유명하다.

현재 백률사 경내의 자연 암벽에는 2구의 거대한 마애탑이 조각되어 있고, 그 전방 암반에는 고식의 발자국이 바위에 새겨져 있어서 이 설화를 뒷받침하고 있다 도190-192. 이 발자국이 관음보살이 도리천에서 돌아올 때의 것이건 또는 부례랑을 구해서 돌아올 때의 자취이건 간에, 전설적 내용이 그대로 현장에 형상화된 것이어서 흥미롭다. 그러므로 이 부분은 이후 전개될 백률사 부분의 도입부가 되며, 다음의 부례랑 피납은 이 사건 구성의 실질적인 기록이 된다.

32 『三國遺事』 卷3, 塔像 第4, 三所観音衆生寺條.

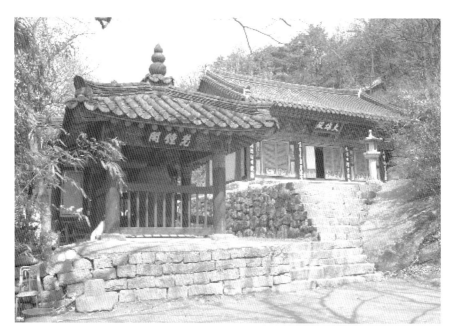

도 *190*
현재의 백률사

2) 浮禮郎의 피납과 玄琴 및 神笛의 망실

天授 3년 임진(692) 9월 7일에 孝昭王은 大玄 薩飡의 아들 부례랑을 받들어 國仙을 삼았다. 그 낭도가 천여 명이었는데, 그 중에서도 安常[33]과 더욱 친했다. 천수 4년(長授 2년) 계사년(693) 늦은 봄에 낭도들을 거느리고 金蘭으로 유람하여 北溟[34] 지경에 이르러 狄賊[35]들에게 붙잡혀 갔다. 그의 門客들은 모두 어찌할 줄을 모르고 돌아왔지만 홀로 안상만이 그 뒤를 추적해 갔는데, 이는 3월 11일의 일이었다.

[33] 安常은 효소왕 원년(692)에 국선이 된 부례랑의 낭도로, 부례랑이 693년에 狄賊에게 붙잡혀 갈 때도 홀로 그를 뒤쫓아 갈 정도로 가까웠다. 효소왕이 그에게 大統이라는 僧職을 준 것으로 보아 당시 승려였던 것으로 보인다. 李奎報의 「次韻空空上人贈朴少年五十韻」에는 "安常等二僧 云云"이라고 하기도 했다(『東國李相國後集』卷9). 안상은 승려이면서 동시에 낭도였다. 여말선초의 諺傳에 의하면, 安詳(常)은 述郎, 永郎, 南郎 등과 함께 四仙 중의 한 사람이었다고 한다(洪萬宗, 『海東異蹟』四仙條). 그러나 안상이 사선과 깊은 관계를 맺고 있었을 가능성은 있어도 그가 곧 사선 중의 한 사람이었다고 보기는 어렵다. 또한 고려 후기에는 안상이 永郎의 낭도였다는 설이 있었지만, 일연은 알 수 없다고 했다.

[34] 北溟은 강원도 강릉의 북쪽으로 짐작되는데, 신라 九州 중의 하나인 溟州의 북쪽, 곧 강릉의 북쪽으로서 지금의 元山灣 부근으로 짐작된다.

도 191
대웅전 앞의 마애탑, 317×104cm

도 192
대웅전 앞 암반의 관음보살 족적

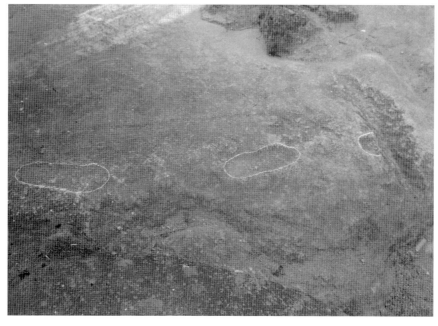

대왕이 이 소식을 듣고 놀라움을 금치 못하면서 말했다. "先王께서 神笛을 얻어서 짐에게 전하여, 지금 玄琴과 함께 內庫에 간직해 두었는데 무슨 일로 국선이 갑자기 적의 포로가 되었는가? 이 일을 어찌 하면 좋단 말인가?"─거문고와 피리에 관한 일은 별전에 자세히 실려 있다.─

때마침 상서로운 구름이 天尊庫를 덮었다. 왕은 더욱 놀라서 사람을 시켜 조사해 보니, 창고 안에 있던 거문고와 피리의 두 보물이 없어졌다. 이에 왕이 "내 어찌 복이 없어 어제는 국선을 잃고 또 거문고와 피리를 잃게 되었는가?"라고 하면서 창고를 지키던 관리 金貞高 등 다섯 사람을 가두었다. 4월에는 국내에 현상을 모집하여 "거문고와 피리를 찾는 자는 한 해의 조세로써 상을 주겠다"고 하였다.[36]

이상에서 본다면, 부례랑과 안상은 생사를 같이한 동지라 할 것이고, 동시에 효소왕이 大玄 薩湌[37]의 아들 부례랑을 받들어 國仙[38]을 삼았고 그 낭도가 천여 명이나 되었던 사실로 본다면 국선은 곧 화랑의 우두머리 격이 된다는 견해에 동조할 수 있을 것이다.[39] 즉 화랑으로서의 부례랑의 위치는 부례랑의 피납 소식을 접한 효소왕의 놀라움에서도 잘 나타나고 있다. 동시에 거문고와 피리를 잃게 된 효소왕의 탄식과 함께 국내에 현상을 모집하여 '거문고와 피리를 찾는 자는 한 해의 조세로써 상을 주겠다'고 한 내용도 참조된다.

여기까지는 국가적 變故를 나타낸 것일 뿐, 그 다음 부분이 바로 관음의 영험을 기록한 부분이 된다.

35 '狄賊'은 靺鞨을 이름이니, 곧 渤海國을 가리킨다.

36 『三國遺事』卷3, 塔像 第4, 栢栗寺條.

37 薩湌은 신라 17관계 중의 제8등 관계로 沙湌, 沙咄干, 沙干이라고도 했다. 진골 이외에 육두품도 받을 수 있었으며, 대개 제1급 행정관부의 차관직에 보임되었다. 공복의 빛깔은 緋色이었다.

38 國仙은 화랑의 異稱으로 보인다. 『三國史記』에서는 모두 '花郎'이란 명칭을 썼는데, 『三國遺事』에서는 대부분 '國仙'이란 명칭을 썼다. 국선을 화랑의 상위 조직으로 해석해 화랑 중에서 한 명을 뽑아 국선으로 삼았을 것으로 보는 견해도 있다(李鍾旭,「신라 화랑도의 편성과 조직·변천」, 『신라문화제학술발표회논문집』 10, 1989, p.251). 그러나 같은 시기에 여러 명의 국선이 있었던 사실에서도 국선이 화랑보다 높은 위치에 있었다고 보기는 어렵다. 『三國史節要』 및 『東國通鑑』 등 조선 초기의 사서에서 『三國史記』 중의 화랑을 모두 국선으로 고쳐 썼던 예나 安鼎福이 '花郎亦曰國仙'이라고 했던 것(『東史綱目』)은 모두 국선을 화랑의 다른 이름으로 본 예다. 다만 이곳의 문맥으로 본다면 국선을 화랑의 상위 조직으로 해석할 수 있으므로 신중을 기해야 할 것으로 보인다.

39 『三國遺事』卷3, 塔像 第4, 栢栗寺條, "天授三年壬辰九月七日 孝昭王奉大玄薩湌之子夫禮郎爲國仙 珠履千徒 親安常尤甚".

3) 백률사 大悲像의 영험: 琴笛과 부례랑 및 安常의 구제

5월 15일 부례랑의 양친이 백률사의 대비상 앞에 가서 여러 날 저녁으로 기도하였더니, 홀연히 香卓 위에서 거문고와 피리의 두 보배를 얻게 되고, 또 부례랑과 안상 두 사람도 불상 뒤에 와 있었다. 부례랑의 양친이 미칠 듯이 기뻐하며 그 내력을 물었더니 부례랑이 말하기를, "저는 붙잡혀 간 뒤부터 그 나라 大都仇羅의 집 목동이 되어서 大烏羅尼 들에서[40] 방목을 하고 있었습니다. 그런데 홀연히 용모와 거동이 단정한 한 스님이 손에는 거문고와 피리를 들고 와서 위로하면서 '고향 생각을 하느냐?'고 하기에 저는 자신도 모르게 그의 앞에 무릎을 꿇고 '임금과 부모를 그리워함을 어찌 다 말할 수 있겠습니까?'라고 했습니다. 이에 스님은 '그렇다면 나를 따라 오라.'고 하고는 저를 데리고 해변에 이르렀는데, 또한 안상도 만났습니다. 그는 피리를 두 쪽으로 나누어 두 사람에게 주면서 각기 한 쪽씩을 타게 하고 자신은 거문고를 타고서 둥둥 떠 와서 잠깐 사이에 이곳까지 왔습니다."[41]

이상의 내용은 피납되었던 부례랑과 안상, 그리고 현금과 신적까지 함께 구출한 백률사 관음보살의 영험함을 기록한 것이다. 그러므로 이는 전적으로 관음의 위신력을 나타낸 것으로서 그 종교적 가피는 앞의 중생사 관음보살의 신력을 나타낸 것과 크게 다를 바가 없다. 다만 전자는 관음의 가피와 이적이 모두 네 가지의 사건으로 구성되었지만 이곳에서는 두 명의 화랑과 나라의 두 重寶가 일시에 구제되고 있음이 다를 뿐이다.

이곳에 기록된 '神笛'이란 신문왕이 부왕 문무왕을 위하여 동해변에 感恩寺를 완공(681년)하고, 다음해 大王巖에 행차하여 동해용에게서 얻은 이른바 '萬波息笛'이다.

이 신적을 이어받은 이가 다름 아닌 신문왕의 태자 효소왕이고 보면 국선 부례랑의 피납이나, 신적의 망실 등은 국가적 변고였겠으나 부례랑과 안상, 그리고 현금과 신적을 함께 구출할 수 있었던 백률사 관음보살의 이적은 국가적 경사가 아닐 수 없었을 것이다.

4) 孝昭王 백률사에 시주하고 大赦免과 함께 神笛에 冊號하다.

이 부분의 기록은 백률사 관음보살의 神力에 대해 효소왕의 驚喜를 단적으로

[40] 다른 책에는 都仇의 집 종이 되어 大磨들에서 방목했다고 했다.
[41] 『三國遺事』卷3, 塔像 第4, 栢栗寺條.

나타내는 대목인데, 그 내용은 다음과 같다.[42]

① 이에 자세한 사정을 급히 알렸더니, 왕은 크게 놀라며 사람을 보내 낭을 맞아들이고, 거문고와 피리도 대궐로 옮기게 하였다. 왕은 50냥으로 된 금은 五合器 두 벌과 摩衲袈裟 다섯 벌, 大綃 3천 필, 田土 1만 頃을 백률사에 시주하여 대비의 은덕에 보답했다. 국내에 大赦를 내리고 사람들에게는 관작 3급을 주고, 백성들에게는 3년 간의 조세를 면제해 주고, 그 절의 주지를 奉聖寺로 옮겨 살게 하였다. 또한 부례랑을 봉하여 大角干으로 삼고, 그의 아버지 대현 阿喰을 太大角干으로 삼고, 어머니 龍宝夫人은 沙梁部 鏡井宮主로 삼고, 안상법사를 大統으로 삼았으며, 창고관리 5명은 모두 석방하여 관작 5급씩을 올려주었다.

② 6월 12일에 혜성이 동방에 나타나고, 또 17일에는 서방에 나타남에 日官이 아뢰기를, "거문고와 피리의 상서에 대하여 작위를 봉하지 않은 까닭입니다."라고 하였다. 이에 神笛을 冊號하여 萬萬波波息笛이라고 하니, 혜성이 곧 사라졌다. 그 후에도 靈異로운 일이 많지만 글이 번거로우므로 싣지 않는다. 세상에서는 안상을 일러 俊永郎의 낭도라고 하나 자세히 알 수 없다. 영랑[43]의 낭도에는 다만 眞才·繁完의 이름이 알려져 있으나, 이들 역시 알 수 없는 사람들이다. ―별전에 자세히 보인다.―

이상에서 본다면 ①의 경우 백률사 관음보살의 神力에 대한 효소왕의 보답을 기록한 것인데, 이는 당시 사원 경제와도 관계된 것으로 보인다. 당시 백률사에 내린 시물의 종류와 범위, 그리고 죄인의 대사면과 함께 관작의 수여, 조세의 감면 등 최대한의 施惠를 내린 사실을 기록하고 있다. 특히 백률사에 내린 금은으로 빚은 각 50량의 五合器를 비롯하여 가사, 비단, 전토 등 실로 어마어마한 내용물은 백률사의 위상을 재인식하게 한다.

②의 경우는 신적에 다시 冊號하여 萬萬波波息笛이라 한 것 역시 나라의 중보에 대한 당시의 국가적 인식을 알게 하는 대목이다.

이상에서 취할 것은 삼소관음중생사 다음 항목에 놓인 백률사 항목 역시 앞의 중생사와 마찬가지로 전적으로 관음의 신이에 대한 기록임을 알 수 있다. 그러나 아무런 연결점이 없이 그 항목을 단순히 '백률사'로 적고 있어 항목의 구성이 어색하다.

42 『三國遺事』 卷3, 塔像 第4, 栢栗寺條.

43 永郎은 四仙 중에서도 대표적인 화랑이었다. 울산 川前里誓石 가운데 "戌年六月二日永郎成業"이라는 명문은 그가 실존 인물임을 알려주는 자료이다. 신라 200여 명 화랑 중에서도 四仙의 문도가 가장 번성했다고 한다. 李仁老, 『破閑集』 卷下 참조.

Ⅳ. 민장사와 관음신앙

민장사의 경우에도 관음보살의 영험을 나타낸 것이 위의 경우와 비슷해서 주목된다. 백률사의 경우에는 부례랑의 피납 사건이 곧 관음보살의 가피로써 구제되었음에 비해 민장사의 경우는 바다에서 회오리바람에 배가 난파되어 멀리 중국의 남쪽 해변에 닿았으나 역시 관음의 위신력으로 다시 본국으로 돌아오는데, 이들은 각기 시기와 장소는 다를지라도 영험의 주제나 구성은 대동소이하다. 즉, 백률사와 민장사의 경우는 전적으로 인명의 구제와 관계되는 것임에 비해 중생사의 경우는 인명의 구제뿐만 아니라 관음보살이 사찰을 돕거나 가피를 내리는 일이라든지, 화재와 같은 재난 극복을 비롯해 점승 개인에게 내린 관음보살의 영험함 등 다양한 편이다.

그러나 이들이 한결같이 관음의 가피나 영험함으로 일관되고 있다는 점이 주목된다. 즉 이들 3寺가 모두 관음과 관계되는 공통점을 지니고 있는 것은 우연이 아닐 것이다.

이제 민장사의 내용을 다시 살펴보겠다.

우금리의 가난한 여자 보개에게 長春이란 아들이 있었다. 바다의 장삿군을 따라다녔는데 오랫동안 소식이 없었다. 그의 어머니가 민장사―이 절은 민장 각간이 자기 집을 내놓아 절로 삼은 것이다.―관음보살 앞에 나아가 7일 동안 정성을 다하여 기도를 드렸더니 장춘이 갑자기 돌아왔다.
그 까닭을 물으니 장춘이 말하기를, "바다 가운데서 회오리바람을 만나 배가 부서져서 동료들은 모두 죽음을 면하지 못했습니다만 저는 널판쪽을 타고 吳나라(남쪽 중국) 해변에 가서 닿았습니다. 오나라 사람들이 저를 데려다가 들에서 농사일을 하게 했습니다. (하루는) 고향에서 온 듯한 이상한 스님이 은근히 위로하고 저를 데리고 동행하는데, 앞에 깊은 개천이 있어서 스님은 저를 겨드랑이에 끼고 뛰었습니다. 정신이 희미한 가운데 우리 말소리와 우는 소리가 들리므로 살펴보니 벌써 여기 와 있었습니다. 저녁 때[44]에 오나라를 떠났는데 여기에 이른 것은 겨우 戌時初[45]입니다."고 하였다. (그때는) 곧 천보 4년 을유(745) 4월 8일이다. 경덕왕이 이 소식을 듣고 민장사에 밭을 주고, 또

[44] 晡時는 申時라고도 한다. 신시는 오후 3시에서 5시 사이다.
[45] 戌時는 오후 7시에서 9시 사이다.

재물과 폐백을 바쳤다.[46]

　　이상의 내용으로 본다면 앞의 중생사나 백률사 관음보살의 신이에 비해 비교적 단순한 내용이지만, 長春의 구원이나 그 소식을 듣고 나라에서 시혜를 베푸는 등은 백률사와 동일한 구성이라 하겠다.

　　그런데 여기서 주목되는 점은 당시 중국과의 해상 활동에 관한 부분인데, 완도의 청해진 대사였던 張保皐의 해상 활동을 연상하게 한다. 장보고의 활동 시기가 9세기경이지만 장춘이 오나라에서 노역했던 8세기경에도 이미 남중국 등지에서 혹사당하던 신라인이 있었음을 알려준다. 그것은 장보고가 興德王을 알현한 자리에서 중국에서는 우리나라 사람들을 노비로 삼으니 청해진을 설치해서 적으로 하여금 사람을 약탈해 중국으로 데려가지 못하게 해달라는 청원에서도 알 수 있다.[47] 그러므로 장춘의 오나라에서의 노역도 이와 같은 맥락에서 이해될 수 있겠으나 민장사 역시 관음의 영험과 관계된 점이 주목된다.

V. 삼소관음 체재의 모순

　　앞의 삼소관음중생사조의 기록에 따르면 여기에 등장하는 관음상은 앞서 언급한 중국의 신장이 제작한 소조상으로 전해졌으나 그 신장을 역사적 인물로 해명하기는 어렵게 되었다. 다만 그 관음보살은 최은함의 아들을 보살펴주고, 성태법사로하여금 절을 지킬 수 있도록 시주를 구해준 관음보살상이며, 동시에 중생사의 화재시에도 이적을 나타낸 동일한 불상이다.

　　그런데 중생사의 이른바 '三所觀音'은 전적으로 중생사와 관계되는 세 곳의 관음보살에 대한 기록이어야 하나 '三所'에 대한 개념은 나타나지 않고 있다. 오히려 단순히 중생사 관음보살과 관계된 네 종류의 이적을 기록한 것이었다. 그러므로 앞서 언급한 바와 같이 '삼소관음중생사'는, 중생사 항목 이후의 백률사와 민장사에 관한 부분까지 종합적으로 고찰되어야 할 것으로 보인다. 이들 중생사나 백률

46 『三國遺事』卷3, 塔像 第4, 敏藏寺條.
47 『三國史記』卷44, 張保皐傳, "後保皐還國 謁大王曰 遍中國以吾人爲奴婢 願得鎭淸海 使賊不得掠人西去 云云".

사, 그리고 민장사는 모두 시기적으로는 삼국시대부터 신라 말에 이르는 비교적 긴 기간 동안 세 절에 관계된 관음의 신이를 기록한 것으로 판단된다. 중생사가 삼국시대의 백률사와 거의 같은 6세기경의 개창 때부터 신라 말기까지의 기록을 지니고 있음에 비해 백률사는 7세기 후반 효소왕대의 사건이고, 민장사는 8세기 중엽 경덕왕대의 사실로 기록되어 있다. 그러므로 일연이 이들 세 절의 관음과 관계된 영험설화를 연대순으로 기술한 것은 세 절이 유기적으로 연관되어 있음을 의식한 집필의도가 드러나는 대목이다.

제목 자체로 본다면 '三所'에 관한 내용을 앞의 중생사 기록에서 확인해야 하나 그 제목에 부합하는 '三所'는 확인되지 않고 있다. 세 장소의 관음이라는 제목과 달리 전적으로 중생사 한 사찰의 관음보살 영험에 관한 내용만을 다루고 있기 때문이다. 즉 앞의 항목에서 역주까지 곁들여가며 장황하게 풀이한 삼소관음에 관한 내용은 확인되지 않는다. 그것은 앞서 살핀 바와 같이 최은함의 갓난 아기의 양육에 대한 영험과 성태법사에게 내린 관음보살의 가피가 주된 내용이었고, 그 외 중생사 화재시의 이적과 함께 점승이 경험하고 있는 관음보살의 영험을 적었을 뿐이다. 그러므로 이들은 한결같이 중생사 관음보살의 이적과 신앙영험담을 나타내고 있을 뿐 그 어디에서도 설화의 주체가 되는 '三所', 곧 세 장소에 대한 내용은 보이지 않는다. 그러므로 『삼국유사』의 소항목으로 제시된 '삼소관음중생사'는 그 제목에 부합하지 않는다는 결론에 도달하게 된다.

따라서 현존 『삼국유사』에서 삼소관음중생사 항목 구성과 관련된 체재상의 모순은 바로 뒤에 연이은 백률사와 민장사 항목과 관계될 것이다. 왜냐하면 뒤의 두 항목이 모두 관음과 연관되기 때문이다. 더구나 이들의 항목 제목이 '삼소관음중생사'처럼 寺名 앞에 수식어를 두지 않고 절 이름만 나열한 것도 어색하다. 아울러 백률사 항목에서도 중생사와 같이 관음보살의 영험을 적고 있으며, 이 영험 역시 네 가지 사건으로 구성되고 있음에서 더욱 그러하다. 동시에 민장사의 항목 역시 전적으로 관음의 영험을 기록하고 있으므로 이들 세 항목은 모두 관음과 관계된 특수한 사찰의 설화만을 기록한 것이다. 또한 경우에 따라 백률사와 민장사에 나타난 관음보살을 별도의 내용으로 분리시킬 수도 있겠으나 본문의 내용을 보면 이들은 모두 중생사와 백률사, 민장사에 모셔진 관음보살의 기적을 다루고 있는 것이므로 후대에 이 부분을 판각하는 과정에서 자의적으로 혹은 실수로 '삼소관음'이란 제목 다음에 중생사만 기록했을 것으로 추정할 수 있다. 삼소관음이 중생사 · 백률사 · 민장사 세 절에 봉안된 관음상과 관련되고 있음을 밝혀주는 증거로는 앞서 살펴본 바와 같이 백률사의 불상이 중생사의 관음 소상을 만들었던 중국 신장의 작품이라는 점, 또 '三所'에 관한 부분은 중생사에만 해당되지 않고 뒤의 백률사와 민장사 부분

에까지 연이어서 전개된다는 점을 들 수 있다.

따라서 그 내용을 정리하면, 이들 3항목 가운데 중생사의 내용이 가장 길고 대표적 기록이라 할 수 있으므로 그 첫머리에 놓았을 뿐 본래의 제목은 '三所觀音 衆生寺 栢栗寺 敏藏寺'일 것으로 보인다.[48] 나아가 이들을 현대의 체재로 재편한다면 '삼소관음'을 중항목으로 두고, 다시 그 안에 (1)중생사 (2)백률사 (3)민장사의 소항목을 두는 체재로 될 수 있을 것이다.

VI. 맺음말

이상에서 '三所觀音'은 신라에서 가장 영험스런 세 장소의 관음보살에 관한 일연 당시까지 전래되던 내용을 뽑아 기록한 것인데 중생사만으로는 '三所觀音'이 되지 않음을 지적했다. 문제의 핵심이 되는 '三所觀音'이 성립되기 위해서는 삼소관음 항목에 중생사 부분에 연이어 있는 백률사와 민장사가 포함되어야 한다는 것이다. 물론 이들 3사 가운데 중생사 부분이 가장 많은 관음의 이적에 관한 기록을 지니고 있지만 그렇다고 해서 이것이 곧 삼소관음의 내용을 대변하는 것으로는 볼수 없다. 오히려 중생사조 바로 뒤의 백률사조와 민장사조를 포함해야 비로소 '三所'가 구성되기 때문이다.

현전 『삼국유사』의 기록은 경주에서 再刊될 당시 그 항목을 "三所觀音衆生寺"라 함으로써 내용과 체제상 착오가 있었는데, 이를 차라리 '三寺觀音'이라 했더라면 그 의문은 비교적 빨리 해소되었을 것으로 생각된다.

그러므로 衆生寺 · 栢栗寺 · 敏藏寺條는 '三所觀音'이란 제목 아래 묶는 것이 타당할 것으로 판단된다. 다시 말하면, 그 항목의 구성은 '三所觀音 衆生寺 栢栗寺 敏藏寺'란 체재로 이루어졌을 것이나 경주에서의 再刊 당시 현재의 모습으로 혼란된 것으로 보인다. 또한 중생사의 관음보살상은 소조상이고, 그 작자는 중국의 신장이라 했는데, 통일신라 초기 뛰어난 예술가였던 良志가 소조에 능숙해 靈妙寺의 丈六尊像을 제작했음을 주목해볼 때 이러한 소조불의 전통이 중생사 관음상에도 이어졌음을 간과할 수 없다.

[48] 그것은 『三國遺事』의 다른 항목에서도 '四佛山 掘佛山 萬佛山' 또는 '皇龍寺鍾 芬皇寺藥師 奉德寺鍾'과 같은 복합적 체재가 한 항목으로 있는 것과 같은 경우라 하겠다.

현전하는 백률사는 널리 알려진 바와 같이 통일기의 금동약사동상이 유명하며 조선 태종 당시 開慶寺로 옮겨간 전단관음 역시 기록에 나타난 관음과 어떠한 관계에 있는 것인지 앞으로 더욱 고찰되어야 할 것이다. 이와 함께 이들 3사 가운데 중생사와 민장사 역시 경주에 있었던 절로 짐작되지만 그 정확한 장소나 규모, 또 언제 廢寺되었는지에 대해 현재로서는 밝혀진 바가 없다. 그럼에도 불구하고 문헌에 남아 있는 기록은 이들 세 절의 중요성은 물론 그 절의 관음상이 종교적으로든 미술사적으로 매우 의미 있는 것임을 알려주고 있으므로 이들의 위치나 불상이 확인된다면 한국 미술사의 내용을 심화시킬 계기를 마련할 수 있을 것이다.

다만 본고에서는 삼소관음의 문헌기록이 중생사, 백률사, 민장사 세 절의 관음을 지칭하는 것을 해명하고 아울러 현전하는 『삼국유사』의 탑상편 항목 구성의 착오를 지적하고자 했다.

수록된 글의 출전

제1장 불교조각: 오랜 물음에 대하여

1. 「延嘉七年銘金銅佛像 再考」,『東岳美術史學』창간호, 東岳美術史學會, 2000
2. 「吐含山 石窟의 點定과 그 背景」,『石窟庵의 新研究』, 新羅文化祭學術發表會論文集 21집, 2000
3. 「錫杖寺址 出土遺物과 釋良志의 彫刻遺風」,『新羅文化』 3 · 4합집, 동국대 신라문화연구소, 1987

제2장 석조건축: 建立意匠의 재해석

1. 「韓國石造戒壇考」,『佛敎美術』제4집, 동국대학교 박물관, 1979
2. 「善山 竹杖寺 模塼石塔의 復元問題」,『東岳美術史學』제3호, 東岳美術史學會, 2002
3. 「新羅 四天王寺址 壇席의 考察」,『佛敎學報』제39집, 동국대 불교문화연구원, 2002

제3장 불교회화: 佛敎圖像의 이해

1. 「無爲寺 壁畵 白衣觀音 考」,『淨土學研究』제4집, 韓國淨土學會, 2001
2. 「直指寺 大雄殿三世佛幀畵의 圖像」,『韓國의 佛畵』8, 聖寶文化財研究院, 1995
3. 「韓國佛畵 四天王의 配置形式」,『美術史學研究』211호, 한국미술사학회, 1996
4. 「朝鮮朝 掛佛의 考察」,『韓國의 佛畵』9, 聖寶文化財研究院, 1995

제4장 불교공예: 장엄미의 재조명

1. 「桃李寺 金銅舍利具의 조사」,『考古美術』135호, 한국미술사학회, 1977
 (「桃李寺 舍利塔의 調査」를 改題)
2. 「『三國遺事』의 萬佛山과 신라공예」,『文化史學』제6 · 7호, 한국문화사학회, 1997
3. 「한국 佛舍利 신앙과 그 莊嚴」,『불교미술사학』, 창간호, 불교미술사학회, 2003(통도사성보박물관,
 2000. 발표)

제5장 寫經美術과 문헌자료의 발견

1. 「直指寺 金字大藏經의 考察」,『韓國佛敎의 座標』, 綠園스님古稀記念學術論叢, 1997
2. 「高麗 金銀字大藏經」,『韓國佛敎文化思想史』, 伽山佛敎文化研究院, 1992
3. 「義相의 著述 一乘發願文」,『佛敎學報』제37집, 동국대 불교문화연구원, 2000

제6장 金石文과『三國遺事』의 검토

1. 「金泉 彌勒庵 柴將軍碑의 調査」,『韓國古代史研究』15호, 한국고대사학회, 1999
2. 「太康十一年銘 通度寺 拜禮石考」,『考古美術』151호, 한국미술사학회, 1981
3. 「『三國遺事』塔像篇 體裁의 檢討」,『東岳美術史學』제2호, 東岳美術史學會, 2001
4. 「『三國遺事』三所觀音 考」,『佛敎學論叢』, 天台宗田雲德總務院長回甲紀念論叢, 1999

도판목록

도면목록

도판 및 도면 출처

「善山地區古蹟調査報告書」, 『古蹟調査報告書』第二冊, 단국대학교 박물관, 1968: 54

『감은사지 동삼층석탑』, 國立文化財研究所, 2000: 125(원색15), 126(원색16), 127, 128(원색17), 129, 130, 131, 132, 133, 134, 135/도면 5

『高麗佛畫』, 朝日新聞社, 1981: 45, 152, 153, 156, 157

『大高麗國寶展-위대한 문화유산을 찾아서(1)』, 湖巖美術館, 1995: 146

『文武大王東海陵』, 新羅文化院, 2001: 24, 25, 26

『發掘遺物特別展』, 東國大學校 慶州캠퍼스 博物館, 1998: 27, 29(원색3), 30(원색4), 31, 32, 33, 34, 36, 38, 40

『錫杖寺址』, 東國大學校 慶州캠퍼스 博物館, 1994: 28, 35, 37, 39

『延世大學校 博物館 展示品圖錄 I』, 延世大學校 博物館, 1988: 162, 163

『日本所在韓國佛畫圖錄 京都 奈良』, 國立文化財研究所, 1996: 164, 165

『韓國의 美』⑦·⑨·⑬, 中央日報社, 1983-1999: 144, 69, 70, 71

『韓國의 佛畫』1·2·4·8·9·11·12·16·26·27, 聖寶文化財研究院, 1995-2002: 82(원색8), 83, 84, 93, 94(원색11), 95, 96, 97, 98, 99, 100, 101, 102, 103, 104, 105, 106(원색12), 107, 108(원색13), 109, 110, 111, 114, 115/도면 11, 12, 13

『湖巖美術館名品圖錄 II 古美術 2』, 三星文化財團, 1996: 136(원색18)

《조선유적유물도감》편찬위원회, 『북한의 문화재와 문화유적 II -고구려편』, 서울대학교출판부, 2000: 17, 18

李俁, 『大東金石書』, 亞細亞文化史(影印本), 1976: 140, 141

鄭于澤·菊竹淳一 責任編輯, 『高麗時代의 佛畫』, 시공사, 1996: 76, 77, 86(원색9), 87, 88, 89, 90, 91(원색10), 92

黃壽永/鄭永鎬/千惠鳳 編著, 『國寶』4·7·12, 藝耕産業社, 1984/1985: 20, 21(원색2), 50, 122, 137

黃壽永·安章憲, 『石窟庵』, 藝耕産業社, 1989: 19, 22, 23

필자: 1, 2, 3, 4, 7, 8, 9, 12, 13, 14, 15, 18, 41, 42, 43, 44, 45, 46, 47, 48, 49, 53(원색5), 55, 56, 57, 58, 59, 60, 61, 62, 63, 64, 65, 66, 67, 68, 70, 72, 73, 78(원색6), 79, 80(원색7), 81, 116, 117, 118, 119, 120, 121, 123(원색14), 124, 138, 139, 142, 143, 166, 167, 168, 169, 170, 171, 175, 176, 177, 178, 179, 180, 181, 182, 183, 184, 185, 186, 187, 188, 189, 190, 191, 192/도면 1, 2, 3, 4, 5, 6, 7, 8, 9, 10

참고문헌

〈1차 자료〉

『三國史記』

『三國遺事』

『高麗史』

『高麗史節要』

『舊唐書』

『欽定四庫全書』

『大方廣佛華嚴經』

『阿彌陀經』

『妙法蓮華經』

『梵網經』

『長阿含經』

『佛說灌頂伏魔封印大神呪經』

『佛說陀羅尼集經』

『藥師七佛本願功德經』

『賢劫經』

『關中創立戒壇圖經』

『法苑珠林』

『法華經戒環解』

『大宋僧史略』

『南海寄歸內法傳』

『大唐西域求法高僧傳』

『高僧傳』

『續高僧傳』

『宋高僧傳』

『大唐西域記』

『大東金石書』

『東國李相國集』

『東文選』

『東史綱目』

『杜陽雜編』

『太宗實錄』

『世宗實錄』

『文宗實錄』

『北史』

『新增東國輿地勝覽』

『芝峰類說』

『海峰集』

『耳溪集』

『益齊集』

『破閑集』

『日本書紀』

『慶州邑誌』

『善山邑誌』

『梁山郡誌』

『一善志』

『全羅左道康津月出山無爲寺事蹟』

『朝鮮金石總覽』

『擇里志』

『朝鮮佛教通史』

『朝鮮寺刹史料』

『桃李寺事蹟記』

『通度寺事蹟略錄』

『龍淵寺事蹟』

『金山寺誌』

『通度寺誌』

『直指寺誌』

『韓國佛教全書』

〈도록 · 보고서〉

국내

『感恩寺－國立博物館特別調査報告』2, 乙酉文化社, 1962

『感恩寺址發掘調査報告書』, 국립중앙박물관, 1961

『康津無爲寺極樂殿修理報告書』, 문화재관리국, 1984

『경상북도 문화재지정조사보고서』, 1997

『高麗時代의 佛畵』, 시공사, 2000

『괘불조사보고서』, 문화재관리국, 1992

『朝鮮佛畵』, 중앙일보, 1984

『특별기획전 고구려!』, 2002년 12월

『大高麗國寶展』, 호암갤러리, 1995

『東國大所藏 國寶 · 寶物 貴重本展』, 동국대학교, 1996

『文化財大觀』上 · 中 · 下, 문화재관리국, 1969

『북한의 문화재와 문화유적』II, 서울대학교 출판부, 2000

『石窟庵修理工事報告書』, 文化財管理局, 1967

「善山地區古蹟調査報告書」, 『古蹟調査報告書』第二冊, 단국대학교 박물관, 1968

『朝鮮古蹟圖譜』, 朝鮮總督府, 1915

『韓國의 佛教繪畵』－松廣寺－, 국립중앙박물관, 1970

『韓國의 佛畵』1 · 2 · 8 · 9집, 聖寶文化財研究院, 1995-1996

『興國寺의 佛教美術』, 韓國考古美術研究所, 1983

외국

『高麗佛畵特別展圖錄』, 奈良 : 大和文華館, 1978

久野健, 『古代朝鮮佛と飛鳥佛』, 東出版, 1979

『西域美術』 I, 講談社, 1994

松原三郎, 『增訂中國佛敎彫刻史硏究』, 吉川弘文館, 1966

中國文物鑑賞全集①, 『金銅佛像』, 1994

中吉功, 『新羅·高麗の佛像』, 二玄社, 1971

特別展 『中國の金銅佛』, 奈良 : 大和文華館, 1992

〈단행본〉

국내

葛路 著, 姜觀植 譯, 『中國繪畵理論史』, 미진사, 1989

강인구 외, 『역주 삼국유사』 I, 정신문화연구원, 2002

高裕燮, 『朝鮮塔婆의 硏究』, 乙酉文化社, 1954

關野貞, 『朝鮮美術史』, 朝鮮史學會, 1932

權憙耕, 『高麗寫經의 硏究』, 미진사, 1986

金東旭, 『韓國歌謠의 硏究』, 乙酉文化社, 1961

金理那, 『韓國古代佛敎彫刻史硏究』, 一潮閣, 1989

金延禧, 『朝鮮時代 冥府殿 圖像의 硏究』, 韓國精神文化硏究院 한국학대학원, 1992

김원용, 『한국미술사』, 범문사, 1968

김원용·안휘준, 『한국미술사』 개정판, 서울대학교 출판부, 1993

『洛山寺』, 사찰문화연구원, 1998

大藏會 編, 『大藏經』, 百華苑, 1964

梁柱東, 『古歌硏究』, 博文出版社, 1957

윤열수, 『괘불』, 대원사, 1990

李能和(편), 『朝鮮佛敎通史』, 新文館, 1918

이규보, 『국역동국이상국집』 III, 민족문화추진회, 1984

李載浩 역주, 『삼국유사』, 양현각, 1982

張忠植, 『直指寺』 本寺篇, 직지사, 1994

_____, 『高麗華嚴版畵의 世界』, 아세아문화사, 1982

_____, 『新羅石塔硏究』, 一志社, 1987

_____, 『한국의 불교미술』, 민족사, 1997

蔡印幻, 『新羅佛敎戒律思想硏究』, 國書刊行會, 1977

崔喆, 『新羅歌謠硏究』, 開文社, 1979

『通度寺』, 『大興寺』, 한국불교연구원, 1977

『韓國佛敎全書』 제11집, 동국대학교 출판부, 1992

『韓國佛敎撰述文獻總錄』, 동국대학교 출판부, 1976

洪潤植, 『韓國佛畵의 硏究』, 원광대학교 출판국, 1980

黃浿江, 『新羅佛敎說話硏究』, 一志社, 1975

_____, 『日本神話의 硏究』, 지식산업사, 1996

黃壽永 編, 『高裕燮著作目錄』, 考古美術同人會, 1967

_____, 『韓國金石遺文』, 一志社, 1976

『曉城先生八十頌壽高麗佛籍集佚』, 동국대학교 출판부, 1985

외국

江田俊雄, 『朝鮮佛敎史の硏究』, 東京: 國書刊行會, 1977

藤島亥治郎, 『朝鮮建築史論』, 東京建築學會, 1930

三品彰影 外, 『三國遺事考證』, 塙書房, 1975

小杉一雄, 『中國佛敎美術史の硏究』, 新樹社, 1980

村上四男, 『三國遺事考證』, 塙書房, 1994

〈논문〉
국문

강우방, 「新良志論」, 『美術資料』 47, 국립중앙박물관, 1991

姜仁求, 「新羅王陵의 再檢討(2) 一脫解王陵一」, 『尹武炳博士回甲紀念論叢』, 通川文化社, 1984

강희정, 「高麗 水月觀音圖의 연원에 대한 재검토」, 『미술사연구』 8, 미술사연구회, 1994

高裕燮, 「梁山通度寺三層石塔」, 『韓國塔婆의 硏究 各論草稿』 考古美術資料 제1집, 고고미술동인회, 1967

功德山後學, 「懶翁王師의 菩薩戒牒을 보고」, 『佛敎』 제5호, 대동불교연구원, 1924

金吉雄, 「雲門寺 鵲岬殿出土 舍利具에 대하여」, 『慶州史學』 9집, 동국대학교(경) 국사학회, 1990

金杜珍, 「新羅 昔脫解神話의 成立基盤」, 『韓國學論叢』 8, 국민대학교 출판부, 1986

김리나, 「高句麗 佛敎彫刻樣式의 展開와 中國 佛敎彫刻」, 『高句麗 美術의 對外交涉』, 예경, 1996

金相鉉, 「四天王寺의 創建과 意義」, 新羅文化祭學術發表會論文集 『新羅와 狼山』 제17집, 신라문화선양
 회, 1996

_____, 「三國遺事 王曆篇 檢討」, 『東洋學』 15집, 단국대 동양학연구소, 1985

_____, 「錐洞記와 그 異本 華嚴經問答」, 『韓國學報』, 一志社, 1996

金聖洙, 「韓國印刷文化의 始原에 관한 硏究」, 『書誌學硏究』 제13호, 書誌學會, 1997

金映遂, 「通度寺之戒壇에 就하여」, 『一光』, 중앙불교전문학교교우회, 1933

金煐泰, 「白花道場發願文의 몇 가지 問題」, 『韓國佛敎學』 제13집, 한국불교학회, 1988

_____, 「삼국유사의 體裁와 그 性格」, 『동국대논문집』 13, 1974

_____, 「新羅十聖攷」, 『韓國學硏究』 제2집, 동국대, 1977

_____, 「延嘉七年銘 高句麗 佛像에 대하여」, 『佛敎思想史論』, 민족사, 1992

金王寂 외, 『遼東行部志』, 遼海叢書 15, 遼海書社, 1987

金元龍, 「延嘉七年銘 金銅如來像 銘文」, 『考古美術』 5권9호, 1964

_____, 「延嘉七年銘 金銅如來像의 銘文에 대하여」, 『考古美術』 5권10호, 1964

魯明信, 「朝鮮後期 四天王像에 대한 考察」, 『美術史學硏究』 202호, 한국미술사학회, 1994

文明大, 「高句麗 在銘金銅佛像의 樣式과 圖像解釋의 課題」, 頣霞玄惺스님 還曆紀念論叢 『現代佛敎의 向
 方』, 1999

_____, 「谷城 道林寺 掛佛幀畵」, 『한국미술사논문집』 1, 정신문화연구원, 1984

_____, 「良志와 그의 作品論」, 『佛敎美術』 제1집, 동국대학교 박물관, 1973

_____, 「浮石寺 掛佛幀畵의 考察」, 『蕉雨 黃壽永博士 古稀紀念 美術史學論叢』, 通文館, 1988

_____, 「新羅四天王像의 硏究」, 『佛敎美術』 제5집, 동국대학교 박물관, 1980

閔泳珪, 「삼국유사」, 『韓國의 古典百選』, 新東亞 1969년 1월호 부록

朴敬源, 「延嘉七年銘金銅如來像의 出土地」, 『考古美術』 제47 · 48호, 고고미술동인회, 1964

朴英淑, 「高麗時代 地藏圖像에 보이는 몇 가지 問題點」, 『考古美術』 157, 한국미술사학회, 1983

裵鍾玫, 「康津 無爲寺 極樂殿 壁畵 硏究」, 전남대학교 석사논문, 1999

손영종, 「금석문에 보이는 삼국 시기의 몇 개 년호에 대하여」, 『력사과학』, 제4호(루계 66호), 사회과학
　　　출판사, 1966

柳麻里, 「浮石寺掛佛畵」, 『美術資料』 36, 국립중앙박물관, 1985

尹武炳·成周鐸, 「百濟山城의 新類型」, 『百濟硏究』 8, 충남대학교 백제연구소, 1977

李根直, 「三國遺事 王曆篇 硏究」, 효성가톨릭대 석사논문, 1995

李基白, 「三國遺事 紀異篇의 考察」, 『新羅文化』 1집, 동국대학교 신라문화연구소, 1984

＿＿＿, 「삼국유사 王曆篇의 검토」, 『역사학보』 107호, 역사학회, 1985

＿＿＿, 「三國遺事의 史學史的 意義」, 『震檀學報』 36, 진단학회, 1973

李東洲, 「麗末 鮮初佛畵의 特性」, 『季刊美術』 16, 중앙일보사, 1980

李元根, 「三國時代 城郭硏究」, 단국대학교 박사학위논문, 1981

李載浩, 「三國遺事에 나타난 民族自主意識」, 『삼국유사연구』 上, 영남대학교 민족문화연구소, 1983

李鍾旭, 「신라 화랑도의 편성과 조직·변천」, 『신라문화제학술발표회논문집』 10, 신라문화선양회, 1989

李弘稙, 「慶州狼山東麓三層石塔內發見品」, 『韓國古文化論考』, 을유문화사, 1954

＿＿＿, 「桐華寺 金堂庵 西塔 舍利裝置」, 『韓國古代史의 硏究』, 신구문화사, 1971

張忠植, 「『三國遺事』三所觀音考」, 天台宗田雲德總務院長 回甲記念 『佛敎學論叢』, 1999

＿＿＿, 「高麗 金銀字大藏經」, 『한국불교문화사상사』, 가산불교문화연구원, 1992

＿＿＿, 「高麗國王·宮主發願 金字大藏經考」, 李箕永博士 古稀記念論叢 『佛敎와 歷史』, 韓國佛敎硏究院,
　　　1991

＿＿＿, 「桃李寺 舍利塔의 調査」, 『考古美術』 135, 한국미술사학회, 1977

＿＿＿, 「高麗 眞覺國師 題詩」, 『東大新聞』 제270호, 1978

＿＿＿, 「錫杖寺址 出土遺物과 釋良志의 彫刻遺風」, 『新羅文化』 3·4합집, 동국대 신라문화연구소, 1987

＿＿＿, 「善山 桃李寺舍利塔의 調査」, 『考古美術』 135, 한국미술사학회, 1977

＿＿＿, 「新羅 狼山遺蹟의 諸問題」, 『新羅文化祭學術發表會 論文集』 제17집, 신라문화선양회, 1996

＿＿＿, 「義相和尙一乘發願文의 調査」, 『한국의 불교미술』, 민족사, 1997

＿＿＿, 「通度寺 佛舍利 傳來考」, 『佛敎文化硏究』 제2집, 영축불교문화연구원, 1991

＿＿＿, 「朝鮮朝掛佛의 樣式的 特徵」, 『芝邨金甲周敎授華甲紀念史學論叢』, 1994

＿＿＿, 「直指寺大雄殿 三世佛幀畵의 圖像」, 『韓國의 佛畵』 8, 성보문화재연구원, 1995

＿＿＿, 「韓國佛畵 四天王의 配置形式」, 『美術史學硏究』 211호, 한국미술사학회, 1996

＿＿＿, 「韓國寫經目錄」, 『佛敎美術』 제7집, 동국대학교 박물관, 1983

＿＿＿, 「韓國石造 戒壇考」, 『佛敎美術』 제4집, 동국대학교 박물관, 1979

＿＿＿, 「海印寺 金字無生戒法과 義相의 一乘發願文」, 『해인사금동비로자나불 복장유물의 연구』, 성보
　　　문화재연구원, 1997

全海住, 「義相和尙 發願文 硏究」, 『佛敎學報』 제29집, 동국대학교 불교문화연구원, 1992

鄭永鎬, 「新羅 石造浮屠 硏究」, 단국대학교 박사학위 논문, 1974

趙由典, 「感恩寺址 發掘調査 槪要」, 『古文化』 제19집, 한국대학박물관협회, 1981

池憲英, 「風謠에 대한 諸問題」, 『국어국문학』 41호, 국어국문학회, 1968

秦弘燮, 「韓國 模塼石塔의 類型」, 『文化財』 제3호, 문화재관리국, 1967

＿＿＿, 「所謂 方壇式特殊形式의 石塔 數例」, 『考古美術』 110, 한국미술사학회, 1971

＿＿＿, 「所謂 方壇式特殊形式의 石塔 數例 補」, 『考古美術』 121·122(合部), 한국미술사학회, 1974

崔南善, 「三國遺事 解題」, 『三國遺事』, 민중서관, 1943

洪潤植,「直指寺 大雄殿 三尊佛 後佛 幀畵」,『文化財』10권10호, 문화재관리국, 1980

黃壽永,「高句麗 金銅佛像의 新例二座」,『李相伯博士回甲紀念論叢』, 乙酉文化社, 1964

_____,「高麗國王 發願의 金銀字大藏」,『考古美術』125, 한국미술사학회, 1975

_____,「阿度和尙石像의 發見」,『東大新聞』제649호, 1976

_____,「高麗金書大藏經의 初見」,『第32回 全國歷史學大會發表要旨』, 전국역사학대회 준비위원회, 1989

_____,「金山寺五層石塔重創記」,『考古美術』129 · 130, 한국미술사학회, 1976

_____,「多寶塔과 新羅八角浮圖」,『考古美術』123 · 124, 한국미술사학회, 1974

_____,「文武大王 海中陵」,『佛國寺三層石塔 舍利具와 文武大王海中陵』, 정신문화연구원, 1997

_____,「石窟庵本尊 阿彌陀如來坐像小考」,『考古美術』136 · 137, 한국미술사학회, 1978

_____,「新羅 景德王代의 白紙墨書華嚴經」,『歷史學報』83집, 역사학회, 1979

_____,「新羅梵鍾과 萬波息笛 說話」,『新羅文化』창간호, 동국대학교 신라문화연구소, 1984

_____,「新羅皇龍寺刹柱本記」,『美術資料』제16호, 국립중앙박물관, 1973

黃浿江,「風謠에 대한 一考察」,『新羅文化祭學術發表會論文集』제7집, 신라문화선양회, 1986

일문

宮林昭彦,「中國佛敎における戒壇について」,『大正大學 硏究紀要』第51輯, 大正大學 出版部, 1966

今西龍,「記[朝鮮史學會刊三國遺事後記]」,「再版記」, 1929

_____,『高麗及李朝史硏究』, 國書刊行會, 1974

_____,「正德刊本三國遺事に就て」,『典籍之硏究』5 · 6號, 1927

禿氏祐祥,「高麗時代の寫經に就て」,『寶雲』25, 1925

潘亮文,「白衣觀音についての一考察」,『佛敎藝術』231號, 1997

松本文三郎,「鑑眞和上の戒壇について」,『史林』第9, 卷1號, 京都大學 史學硏究會

田中俊明,「高句麗の金石文」,『朝鮮史硏究會論文集』18輯, 朝鮮史硏究會, 1981

平田寬,「鏡神社所藏楊柳觀音畵像」,『奈良國立文化財硏究所年報』, 1968

_____,「鏡神社所藏楊柳觀音畵像再考」,『大和文華』72號, 1984

찾아보기